Robert Stam

Film Theory
An Introduction

电影理论解读

[美] 罗伯特·斯塔姆 著

陈儒修 郭幼龙 译

著作权合同登记号　图字：01-2012-7601
图书在版编目(CIP)数据

电影理论解读 /（美）罗伯特·斯塔姆（Robert Stam）著；陈儒修，郭幼龙译.
—北京：北京大学出版社，2017.7
（培文·电影）
ISBN 978-7-301-28463-6

Ⅰ.①电… Ⅱ.①罗…②陈…③郭… Ⅲ.①电影理论－研究 Ⅳ.①J90

中国版本图书馆CIP数据核字（2017）第140932号

Title: Film Theory: An Introduction by Robert Stam, ISBN:978-0-6312-0654-5
Copyright ©2000 by Robert Stam
All Rights Reserved. This translation published under license. Authorized translation from the English language edition, published by John Wiley & Sons. No part of this book may be reproduced in any form without the written permission of the original copyrights holder.
Copies of this book sold without a Wiley sticker on the cover are unauthorized and illegal.

本书中文简体中文字版专有翻译出版权由John Wiley & Sons, Inc.公司授予北京大学出版社。未经许可，不得以任何手段和形式复制或抄袭本书内容。

本书封底贴有Wiley防伪标签，无标签者不得销售。

本书译文由台湾远流出版事业股份有限公司授权使用。

书　　　名	电影理论解读 DIANYING LILUN JIEDU
著作责任者	［美］罗伯特·斯塔姆（Robert Stam）著　陈儒修　郭幼龙　译
责 任 编 辑	李冶威　周彬
标 准 书 号	ISBN 978-7-301-28463-6
出 版 发 行	北京大学出版社
地　　　址	北京市海淀区成府路205号　100871
网　　　址	http://www.pup.cn　新浪微博:@北京大学出版社 @培文图书
电 子 信 箱	pkupw@qq.com
电　　　话	邮购部 62752015　发行部 62750672　编辑部 62750883
印 刷 者	三河市博文印刷有限公司
经 销 者	新华书店
	660毫米×960毫米　16开本　27.5印张　380千字 2017年7月第1版　2022年7月第3次印刷
定　　　价	66.00元

未经许可，不得以任何方式复制或抄袭本书之部分或全部内容。
版权所有，侵权必究
举报电话: 010-62752024　电子信箱: fd@pup.pku.edu.cn
图书如有印装质量问题，请与出版部联系，电话: 010-62756370

目 录

003 译者序
007 序

001 绪论
012 电影理论的前身
023 电影与电影理论：萌芽阶段
027 早期的无声电影理论
041 电影的本质
047 苏联的蒙太奇理论家
058 俄国的形式主义与巴赫金学派
067 历史先锋派
072 有声电影出现之后的争论
080 法兰克福学派

089 现实主义的现象学
102 作者崇拜
109 作者论的美国化
114 第三世界电影与理论
125 结构主义的出现
130 电影语言的问题
143 电影特性之再议
148 质问作者身份及类型
156 1968年与左翼的转向
168 古典现实主义文本
174 布莱希特的出现
182 自反性策略
186 寻找另类美学

192　从语言符号学到精神分析
204　女性主义的介入
217　后结构主义的变异
224　文本分析
233　诠释及其不满
243　从文本到互文
258　声音的扩大
270　文化研究的兴起
277　观众的诞生
283　认知及分析理论
297　符号学再探

307　来得正是时候：德勒兹的影响
314　酷儿理论的出柜
321　多元文化主义、种族及再现
337　第三世界电影再议
350　电影与后殖民研究
357　后现代主义的诗学与政治
368　大众文化的社会意义
376　后电影：数字理论与新媒体
391　电影理论的多样化

395　参考文献

译者序

首先，我们必须开宗明义地指出，这不是一本电影理论"简介"或"导读"的译著。原书作者罗伯特·斯塔姆（Robert Stam）教授很谦虚地把本书定名为 *Film Theory: An Introduction*，是很容易造成这种错误认知的。当我们一路研读下去，我们会发现，这是一本有关电影理论发展及其历史脉络的书，也就如斯塔姆教授在原序中指出，这本书是"用历史的以及国际性的宏观角度来看电影理论"，更精确地说，这是斯塔姆教授以其对电影研究的渊博学识，所提出的个人阅读电影理论的研究报告。如果读者已具有电影理论及电影研究基础，则必能在本书的字里行间，读到对于电影理论的一番新看法。透过他与电影理论各门各派之间的对话，斯塔姆教授提出了许多研究者不知从何问起的问题，并且整合了各种可能的答案。至少就两位译者而言，斯塔姆教授透过本书与我们对话，帮助我们解决了电影理论研究的一些困惑。当每次读到这些解惑的段落时，真有如沐春风的感觉。因此我们决定着手进行翻译工作，并且将本书中译本定名为《电影理论解读》，我们希望强调"解读"，因为这不是"又"一本有关电影理论的译书，也不仅是理论基础介绍或名词解释，本书应该属于进阶研读之用，解决读者面对各个电影理论之内与理论之间较为

精细的问题。我们预期的读者，应该是对电影研究有兴趣并且对电影发展史有一定认识的读者，以及相关学科的大学生与研究生。

其实早在20世纪80年代之前，当后现代与全球化等议题尚未浮出台面时，便有电影导演如戈达尔（Jean-Luc Godard）与彼得·格林纳威（Peter Greenaway）等人预言电影之死，学者如苏珊·桑塔格（Susan Sontag）也有类似的说法。到了20世纪末，又有意大利文出版的 *L'ultimo spettatore, Sulla distruzione de Cinema*（Paolo Cherchi Usai, 1999），2001年的英文版则直接翻译为"The Death of Cinema"，犹如总结这些想法。既然作为研究主体的电影面临如此危机，电影理论与研究又如何正当化其存在的意义呢？

这样的提问，旨在说明电影百年来发展至今，从无声到有声、从黑白到彩色、从标准银幕到IMAX 3D银幕、从单轨声道到杜比音效、从好莱坞到全球市场，将再次进行一场革命，按照斯塔姆教授的说法，或可称为"后电影"或"数字化"革命——其实是电影重新整合与再出发的开始。电影没死，只是就历史演化而言，它的产制营销与人们观看电影的方式，有了新的架构而已。同样的，斯塔姆教授很明确地指出，电影理论也面临"再历史化"的关键时刻。本书的重大贡献，即在于点明：唯有在各种理论之间建立对话关系，加强彼此认知并思考其他的观点，同时接受挑战，电影理论才能合法化自身的知识体系，并将有助于我们既回顾又展望电影的变革，以便为新世纪的数字革命提供解释。

由此，斯塔姆教授提出了他对于电影理论的解读，以下的五点论证，将贯穿全书：

一、电影与电影理论一直是国际事业。电影从开始到现在，从来就不是好莱坞独家经营，这点毋庸置疑；同样的，电影理论也并非欧美白人男性中产阶级学者的专属。我们将在书中读到，斯塔姆教授大量举证来自非欧美国家、女性、同性恋等不同层面的研究论述。

二、电影产制与电影研究一直紧密关联。可以说，有电影就有电

影理论的出现，我们看到很多电影导演既写文章又拍电影〔从爱森斯坦（Sergei Eisenstein）到帕索里尼（Pier Paolo Pasolini）到戈达尔〕，也有理论家从事电影创作〔如彼得·沃伦（Peter Wollen）与劳拉·穆尔维（Laura Mulvey）〕，更有影片简直就是为了某种特定理论而拍摄的〔如《后窗》（*Rear Window*，1954）之于观众研究〕，以及第三世界电影成为革命宣言的实践等。

三、电影理论一直是相互呼应，具有互文性与泛文本的特色。这点展示了斯塔姆教授个人广泛阅读电影理论（以及更大范围的心理学、社会学、语言学、美学等）书籍的成就，他帮我们不断接合各家理论的系谱关系，一方面回溯该理论的历史起源，例如亚里士多德（Aristotle）的《诗学》（*Poetics*）；一方面又预先告知该理论在隔了若干年后，如何被另一派新兴理论挪用，例如20世纪20年代俄国形式主义如何出现在20世纪80年代的历史诗学中。

四、电影理论一直与历史、社会、政治与文化语境相结合。我们可以从书中点出电影出现时的一些历史契机，包括：帝国主义与殖民主义（《马关条约》）达到最高峰、弗洛伊德（Sigmund Freud）首次使用"精神分析"一词以及出版《梦的解析》（*The Interpretation of Dreams*，1900）、自然主义戏剧与写实小说的出现等，就可了解斯塔姆教授企图恢复理论研究的"血肉之躯"，而不是一些被架空的观念，并且纠正了电影研究只是"套"理论的贬抑说法。

五、电影理论研究（同时也是本书的立论基础）一直保持对话、开放的态度。虽然斯塔姆教授不认为自己是一个巴赫金学派的学者，但我们仍可看出巴赫金语言符号学对于本书的重要性。在本书中，斯塔姆教授企图描绘同一理论之内各个学者之间可能的对话、不同理论派别的学者如何就同一文本进行对话、新一代学者如何与前辈大师对话，以及电影理论如何与电影本身对话，电影工作者又会做何种响应等。

以上大致介绍了本书的论述架构，正因为强调互文性与对话，所以

我们并不认为本书需要从头读起,每个读者应就个人研究需要,直接翻阅相关章节。同时我们建议就该章节的文字做精细阅读,并注意各段落讨论的议题与重点,以及段落间的衔接关系,若由此引发相关的研究问题,再转换(点选)至其他章节。如欲更深入了解某种特定理论,文中列举的学者、文章、书籍与影片例证(每个章节都有十几个以上),加上书末的索引与参考书目,应该是个人研究的入门之道。

本书翻译的缘起,要回溯到 2001 年在世新大学传播研究所博士班开设的"电影理论研究"课程,当初选定本书英文版为教科书,乃在于它的新,而后在解读的过程中,更发觉本书的博与广,以及文中的精辟思想,才想要把我们的阅读快感与读者分享。整个翻译过程中,曾获得陈雅敏、徐苔玲、邱启霖、游任滨、黄志伟、郑玉菁等人的意见提供与协助,以及吴佩慈教授在法文名词上的指导,和远流电影馆主编谢仁昌先生及编辑杨忆晖小姐的帮忙与指正,在此一并致谢。即使已经过多次校对并小心考据书中文字,疏漏与谬误必然存在,此方面文责由译者自负,还盼前辈先进不吝指正(陈儒修:cinema@ms13.hinet.net;郭幼龙:ylkuo@tea.ntptc.edu.tw)。最后,我们拟将本书献给法国社会学者皮埃尔·布尔迪厄(Pierre Bourdieu, 1930—2002),他提出"习癖""品味"与"文化资本"等观念,帮助我们深刻认识全球资本主义时代,这不会因为他的过世而不再有效。

序

《电影理论解读》是布莱克威尔出版社(Blackwell)三本有关当代电影理论系列丛书之一,另外两本为论文选集,其中一本是由我与托比·米勒(Toby Miller)合编的《电影与理论》(Film and Theory),选自1970年至今的理论文章;另一本为《电影理论读本》(A Companion to Film Theory),重要理论大师为文论述个人专业学养,并预测未来发展。

电影理论方面的书籍很多,电影理论与批评的选集也很多(Nichols, 1983; Rosen, 1986),相对而言却很少有用历史的与国际性的宏观角度来看电影理论的论著。基多·阿里斯泰戈(Guido Aristarco)的《电影理论史》(Storia della Teoriche de Filme/History of Film Theory)出版于1951年,已是半个世纪前的事。达德利·安德鲁(Dudley Andrew)的《经典电影理论导论》(The Major Film Theories),以及安德鲁·图德(Andrew Tudor)的《电影理论》(Theories of Film),虽然都是质量很高的书,却出版于20世纪70年代中期,也就无法掌握最近的理论发展,而这正是本书所要尝试做的〔一直到本书付梓,我才注意到弗朗西斯科·卡塞蒂(Francesco Casetti)的名著《1945年以来的电影理论》(Teorie del Cinema 1945—1990/Film Theories Since 1945)已翻译成法文。它先以意大利文出

版于1993年，法文译本则出现在1999年〕。

我不认为自己是理论家，我只是使用理论及阅读理论的人，一个跟理论"对话"的人。通常我运用理论不是为了搬弄理论，而是用来分析特定文本〔如《后窗》与《变色龙》（*Zelig*, 1983）〕，或特定议题（例如电影中语言扮演的角色、观众所产生的文化自恋现象等）。

我与理论的对话始于20世纪60年代中期，当时我住在北非的突尼斯，并在那里教书。我在那里开始阅读以法文书写的电影理论，主要是电影符号学刚开始的那些理论，我也参与了突尼斯当地非常蓬勃的电影文化活动，常到电影俱乐部或是电影图书馆走动。1968年到巴黎索邦大学念研究所的时候，我把对法国文学及其理论的研究，与每日（有时候一日三次）去电影资料馆看影片的经验结合在一起。我去旁听电影课，授课的老师包括侯麦（Eric Rohmer）、亨利·朗格卢瓦（Henri Langlois），以及让·米特里（Jean Mitry）。1969年我回加州伯克利大学攻读比较文学博士时，也透过伯克利的多种电影课程与理论保持接触。伯克利的电影课程分散在不同院系，而我从贝特兰德·奥格斯特（Bertrand Augst）教授那里受益最多。他一直带领我们了解巴黎最新的理论发展。在伯克利期间，我也是电影讨论小组的成员之一，其他成员包括：玛格丽特·摩斯（Margaret Morse）、桑迪·弗利特曼—刘易斯（Sandy Flitterman-Lewis）、珍妮特·博格斯特朗（Janet Bergstron）、莱杰·格林顿（Leger Grindon）、里克·普林杰（Rick Prelinger）以及孔坦斯·庞莱（Contance Penley），我们以高度的专注来阅读理论文本。1973年，我跟随我的博士论文指导教授贝特兰德·奥格斯特到了巴黎的美国电影研究中心，在那里我参加了由克里斯蒂安·梅茨（Christian Metz）、雷蒙·贝卢尔（Raymond Bellour）、米歇尔·马里（Michel Marie）、贾克·奥蒙（Jacque Aumont）以及玛丽—克莱尔·罗帕斯（Marie-Claire Ropas）等人主持的座谈会。在一场由玛丽—克莱尔·罗帕斯主持讨论格劳贝尔·罗查（Glauber Rocha）的座谈会中，产生出了一篇共同完成的研究论文，并以葡萄牙文发表，

主题为罗查的影片《苦痛的大地》(*Terra em Transe*，1967)。我在巴黎的研究工作使得我与梅茨有长时期的书信往来，他是一位非常慷慨的学者，对我的文章不断提出建议，如同对待他自己的著述。

从那时候开始，我便通过开设一些课程与理论保持着对话，我所开的课程有："电影观众观影情境理论""电影与语言""电影与电视符号学"以及"巴赫金与媒体"；我也写了一些书，并在其中大量注入理论，有《电影与文学的自反性》(*Reflexivity in Film and Literature*)、《电影符号学的新语汇》〔*New Vocabularies in Film Semiotics*，与桑迪·弗利特曼—刘易斯和鲍勃·伯戈因（Bob Burgoyne）等人合著〕、《颠覆的快感：巴赫金、文化批评与电影》(*Subversive Pleasures: Bakhtin, Cultural Criticism, and Film*) 以及《绝想欧洲中心主义：多元文化主义与媒体》〔*Unthinking Eurocentrism: Multiculturalism and the Media*，与埃拉·舒赫特（Ella Shohat）合著〕。有些时候，这些书的某些材料会经过重述与组合后在本书中出现，有关"自反性"的单元，里面的材料来自《电影与文学的自反性》；有关"另类美学"的材料来自《颠覆的快感》；"互文性"单元以及电影语言的问题，数据来自《电影符号学的新语汇》；"多元文化主义、族群、及再现"则引自《绝想欧洲中心主义》的部分素材。

绪　论

笔者希望本书能够对电影诞生一个世纪以来的电影理论做广泛的回顾，包括那些已经为人所熟知的主题，及之前鲜为人知的知识；其次，笔者期盼本书成为一本电影理论的指南。由于本书不可避免地带有个人的兴趣与关注的重点等色彩，所以，这是一本非常个人化的指南。与此同时，笔者并不偏袒自己所属立场的理论，而是希望对书中所讨论的所有理论皆保持"一般的距离"。当然，笔者并不装作中立（很明显，笔者发现有一些理论要比其他理论更和自己的趣味相投），也不去为自己的立场辩护，或者诋毁和自己意识形态相对立的理论。本书从头到尾，笔者自信是兼容并蓄、综合各家之言，并对各种理论一视同仁，以戈达尔的话来说，就是人们可以把他们喜欢的任何东西放进电影理论的书本当中。阐述任何一种理论观点时，笔者都是坚定的理论立体派（theoretical cubism）：部署多重的观点与"窗格"。事实上，每一种理论观点都犹如观察真实的一格窗子，没有任何一种理论可以垄断真实。当然，每一种理论观点都有它的盲点，也都有它独特的洞察力，所以，每一种理论观点都应该对其他的理论观点多做一些认识和了解，而电影作为一种协调综合的、多元轨迹的媒体——产制出大量千变万化的文本，也确实需要多

重的理解架构。

虽然书中经常提到巴赫金（Mikhail Bakhtin），但是笔者并不认为自己是巴赫金派的一员（如果真有这么一派的话），即使笔者会运用巴赫金的理论范畴来阐明其他理论的限制，及任何潜在的可能性。笔者涉猎许多不同学派理论，但是笔者认为：没有任何一种理论可以垄断真实；笔者并不认为自己是这个领域当中唯一可以很愉快地阅读德勒兹（Gilles Deleuze）和诺埃尔·卡罗尔（Noël Carroll）著作的人，说得更正确一些，笔者并不认为自己是这个领域当中唯一可以既愉快又痛苦地阅读德勒兹和诺埃尔·卡罗尔的著作的人。笔者拒绝在各种取向之间采取霍布森式的选择（Hobson's Choice）——即"非此即彼"，因为这些不同的取向对笔者而言，是互补而非对立的。

描述电影理论史的方式有很多，可以尽情地检阅那些"伟大的男人或女人"，例如雨果·芒斯特伯格（Hugo Munsterberg）、谢尔盖·爱森斯坦（Sergei Eisenstein）、鲁道夫·阿恩海姆（Rudolf Arnheim）、热尔梅娜·迪拉克（Germaine Dulac）、安德烈·巴赞（André Bazin）、劳拉·穆尔维（Laura Mulvey）；可以对各种和电影相关的隐喻做历史的探究，这些隐喻包括：电影眼睛（cine-eye）、电影麻药（cine-drug）、电影魔术（film-magic）、世界的窗子（window on the world）、摄影机—自来水笔（camera-pen）、电影语言（film language）、电影镜子（film mirror）、电影梦（film dream）；亦可以探讨哲学对电影的影响，例如康德（Immanuel Kant）对芒斯特伯格的影响、穆尼耶（Emmananuel Mounier，法国自由主义基督教思想家）对巴赞的影响、亨利·柏格森（Henri Bergson）对德勒兹的影响；还可以从历史的角度来看电影和其他艺术（如绘画、音乐、戏剧）之间的亲密关系（或排斥关系）；它也可以是一系列的相关论点或批评，以理论／阐释的形式及话语风格呈现出来，包括：形式主义、符号学、精神分析、女性主义、认知主义、酷儿理论、后殖民理论，每一议题都有其魅力四射的关键词，有其默许的假设和特别的术语。

《电影理论解读》这本书，结合了所有这些研究方法的要素。首先，本书认为电影理论的演进不能被描述为一种运动与时期的线性演进，且理论的轮廓随国家不同而异，随时机不同而异；运动和观念可能是同时存在的，而非一个接着一个出现或互相排斥。这样的一本书，必须处理有关依年代排列及依关注事项排列的令人头昏眼花的问题，也必须面对像是早期电影创作者波特（Edwin S. Porter）和托马斯·爱迪生（Thomas Edison）等人在制作电影时同样要面对的逻辑问题——亦即，如何将不同场所"同时"发生的许多事件加以重新排列。本书必定要表达一种"同时，在法国的情形"，或"同时，就类型理论整体而言"，或"同时，在第三世界的状况"这类的观念。虽然多少还是依照时间的先后顺序排列，不过本书的方法并非完全如此，否则，我们将错过一个已知运动的要点和潜力，妨碍我们勾勒出从芒斯特伯格到梅茨的理论之轮廓。

以严格的编年方式所写下的电影理论发展史还有可能具有迷惑性。因为纯粹以先后顺序来排列的事实有暗示一种错误的因果关系的危险，即后者缘于前者。理论家的思想观念在某个历史时期发酵，可能要到非常久之后才能开花结果，例如，谁能想到亨利·柏格森的哲学思想在隔了一世纪之后，再度出现在德勒兹的著作中？又有谁能料到巴赫金小组（the Bakhtin Circle）20世纪20年代出版的著作一直要到20世纪60年代以至70年代才"进入"电影理论当中？正是在那时，回顾性的评估将他定义为一个"原初的后结构主义者"（proto-poststructuralist）。不过，对于理论之间先后影响关系的整理，经常要冒着很大的风险，因为某一位作者的原著经常是在隔了数十年之后才被翻译出来，在此，年代的问题就必须特别留意，例如，吉加·维尔托夫（Dziga Vertov）在20世纪20年代的著作一直到20世纪60、70年代才被翻译成法文。无论如何，笔者通常并不同意以"伟人取向"研究电影理论，本书里的段落标题，标示出理论的学派及研究的项目，而不是标示出"个人"，虽然"个人"很明显地在理论学派中扮演着重要角色。

本书同时还必须处理所有这些研究先天存在的一些困难，例如：年代的谬误以及形态的谬误；对于理论学派的概括化，却忽略了明显的例外和反常；对于已知理论家（如爱森斯坦）的综合阐述未能记录其理论随时间的变化情形；此外，把理论的联集分割成许多思潮及学派（如女性主义、精神分析、解构、后殖民、文本分析等），总会有些武断。本书中采取分开、逐一式的讨论，但这并不妨碍一位精神分析、后殖民的女性主义者去使用"解构"作为文本分析的一部分；此外，许多理论（如女性主义、精神分析、后结构主义、后殖民理论）的要素或契机（moments）交互缠绕在一起，同时发生，可说是"我中有你，你中有我"，实在无法将它们以时间顺序的线性方式加以排列（"超文本"及"超媒体"也许可以更为有效地处理这个难题吧）。

虽然本书企图以不偏不倚、公平公正的态度来研究电影理论，不过就像笔者之前所指出的，本书是对电影理论非常个人化的阐述，因此，笔者遭遇到一个有关意见表达的问题，也就是如何将笔者个人的意见和其他人的意见交织在一起、互相激荡。在某个层面上，本书是一种转述／间接引语（reported speech）的形式，一种表达的形态，在此，"记述者"的社会评价和语调不可避免地将会影响记述的面貌；换句话说，本书是以文学理论家所谓"自由、间接的论述"写成，这种文体是在言词的直接记述——例如引述爱森斯坦，与一种更加技巧化的表达——例如笔者对爱森斯坦想法的描述（交织着较为属于个人的沉思与反刍）之间滑动；打个文学的比方来说，就像是笔者将巴尔扎克（Honoré de Balzac）的作者干涉主义（authorial interventionism）和福楼拜（Gustave Flaubert）或亨利·詹姆斯（Henry James）的渗入理论（filtration theory）混合在一起。在本书中，笔者偶尔会介绍其他人的见解，偶尔会依据其他理论进行推断或拓展，偶尔也会介绍自己多年以来发展成型的概念；当一段文字未被标记为摘要他人著作时，读者可以假定笔者是以自己的意见在发言，特别是那些一直和笔者有关的议题，包括：理论的历史性、文本互涉理

论、欧洲中心主义与多元文化主义以及另类美学。

笔者的目标不在于详细讨论任何单独的理论或理论家，而是要把所涉及的问题、备受关注的论点，以及错综复杂地探讨这些内容的理论的变化和思潮从头至尾地展示出来。就某种意义而言，笔者希望祛除在时间与空间上偏狭的理论；以时间来说，理论的议题会追溯到非常久远的"前电影史"，例如类型的议题，至少从亚里士多德（Aristotle）的《诗学》（*Poetics*）介绍起；而在空间上，笔者认为理论与全球性的、国际性的空间都存在着联系；电影理论所关心的问题并非每个地方的顺序都一样，像是女性主义从20世纪70年代以来就是英美电影理论当中很重要的一部分，但对法国电影批评论述的影响仍然不大；而尽管一些电影理论家们——例如在巴西和阿根廷这些国家的电影理论家们，早就关注民族电影（national cinema）的议题，不过，这些议题在欧洲和美国还是属于较边缘的位置。

电影理论是一项国际性及多元文化的事业，尽管在很多时候它仍然是单一语言的、地方性的以及民族沙文主义的；法国的理论家们在最近才开始涉猎英国的（电影理论）著作，与此同时，英美的电影理论也倾向于引述一些翻译成英文的法国著作；俄国、西班牙、葡萄牙、意大利、波兰、匈牙利、德国、日本、韩国、中国以及阿拉伯地区国家的电影理论相关著作，经常因未被翻译成英文而被轻忽。来自印度和尼日利亚等国著作的英文版也遭遇着同样的待遇。许多重要的著作，例如格劳贝尔·罗查的大量著作——在某些方面类似于帕索里尼见诸文字的毕生之作，将理论与评论和诗、小说、电影剧本结合在一起，从来都没被翻译成英文。虽然大卫·波德维尔（David Bordwell）和诺埃尔·卡罗尔把电影理论在20世纪60年代以后崇拜法国的倾向（这种尊奉法国为导师的做法，竟然还远远发生在法国本土的光环都已经消退之后！）批评为一种奴颜婢膝的做法自有他们的道理，不过，矫正的方法不是搞"英国崇拜"，也不是"美式沙文主义"，而是一种真正的国际主义。因此，笔者希

望扩展这种对电影理论的看法及其影响范围,尽管还未达到原本希望的程度,因为本书的焦点仍或多或少局限在美国、法国、英国、俄国、德国、澳大利亚、巴西、意大利等地的研究成果,实在是太少"光顾""第三世界"及"后殖民"理论。

按照好莱坞的方式所制作的剧情电影经常被看作是"真正的"电影,就像是一位出国旅游的美国游客问道:"以'真正的钱'(美元)来计算,这个值多少?"笔者假定"真正的"电影有许多种表现形式:剧情与非剧情的、写实与非写实的、主流与前卫,全部都值得我们感兴趣。

电影理论很少是"纯粹的",它经常掺进一些文学批评、社会评论及哲学思考的添加物。此外,实践电影理论的人,其身份也是极为变化多端的,从严格意义上的电影理论家——如巴拉兹(Béla Balázs)、梅茨(Christian Metz),到反思自己创作实践的电影导演——如爱森斯坦、普多夫金(V. I. Pudovkin)、玛雅·德伦(Maya Deren)、费尔南多·索拉纳斯(Fernando E. Solanas)、亚历山大·克鲁格(Alexander Kluge)、塔尔科夫斯基(Andrei Tarkovsky),到那些也写电影相关文章的自由作家及知识分子——如詹姆斯·艾吉(James Agee)、帕克·泰勒(Parker Tyler),再到那些以评论电影为业的影评人(可以这样说,这些人的文集中"隐藏着"某种处于萌芽期的有待被读者梳理、挖掘的理论)——如曼尼·法伯(Manny Farber)或塞尔日·达内(Serge Daney)。最近几十年,我们已经见证了电影理论的学术化,在这种情况下,大部分的理论家都有一所大学作为基地。

20世纪70、80年代的符号学电影理论把当时一时无两的思想导师(Maître à penser)的文本加诸某种类似宗教启蒙的色彩,许多电影理论由拉康(Jacques Lacan)以及其他后结构主义思想家的仪式性援引(及粗陋的总结)构成。在20世纪70年代,理论成为专有名词,而艺术的宗派(Religion of Art)变成了理论的宗派(Religion of Theory)。依林赛·沃特斯(Lindsay Waters)的说法,理论是最好的"可卡因",它先是让人高亢,

然后使人消沉。令人欣慰的是，当前的理论从认识论的角度来看，是较为适度的，比较不那么独裁，"大理论"已经摒弃它的整体性目标，而许多理论家也要求更适当的理论取向，与哲学家们一前一后地串联起来，这些哲学家如理查德·罗蒂（Richard Rorty），他们不再像黑格尔（Georg Wilhelm Friedrich Hegel，1770—1831，德国古典唯心主义哲学家）那样把哲学定义为"体系的大厦"，而是将哲学再定义为民间的"谈话"，不认为有任何最终的真理存在。同样，一些电影理论家（如诺埃尔·卡罗尔、大卫·波德维尔）也主张"中层的理论化"（middle-level theorizing）："赞同电影理论是一种可以用于任何电影现象的综合与归纳，或用于电影现象的一般性解释，或用于电影领域中的任何机制、手段、形态及规律性之推断、追踪或说明的研究方式。"所以，电影理论系指在有关电影作为一种媒体、电影语言、电影装置、电影文本的本质或电影接受等议题中发现的模式和规律性（或显著的不规律性）的任何广义表达。于是，最合适的理论及"理论化的活动"、精雕细琢出的一般概念、分类法及解释代替了"大理论"。

把以上的构想稍微修饰一下，电影理论是一个逐步发展成型的概念体，由学者、评论家以及对此感兴趣的观众构成的一种释义的群体（interpretive community），用以阐释电影的所有维度（如美学的、社会学的、心理学的）。

虽然笔者认同大卫·波德维尔和诺埃尔·卡罗尔观点中的"适度"，不过，这种"适度"不应该变成谴责有关电影的更广泛的哲学问题或政治问题的一个借口。有一个危险，那就是"中层理论"（middle range）——如共识的历史（consensus history）或意识形态的终结（end-of-ideology）的论述，认为所有提出的大问题都是无法回答的，留给我们的只剩下那些可直接以经验实证的小型问题，以致有些问题（如电影机制在产生"意识形态疏离"上的角色）被不适当或武断地回答。这并不意味着这些问题不值得问，甚至可以说，无法回答的问题也是值得问的，只要看这些问

题究竟会将我们带往何处,以及若顺着这种方式,究竟可以发现些什么。吊诡的是,电影理论有时造成许多失败,有时则带来极大的成功;此外,"适度"可能会引导出许多不必然被认知主义者所希望的方向,例如,在电影领域中被注意到的模式和规律性,不但和文体学或叙事学的常规有关,而且也和性倾向、种族、性别以及文化模式当中所反映的再现及接受有关。例如,为什么有关种族或第三世界电影的素材不被视为"理论的"素材?虽然在某个层面上,这种排斥可能和那些构筑于理论研究周围的人为界线相关,但这种排斥是否也可能和殖民主义的阶级制度有关(这种殖民主义的阶级制度把欧洲和能够反思的"意识"联想在一起,而把非欧洲和不能反思的"身体"联想在一起)?在某种意义上,本书扩大了电影理论的范畴,使其包含更大领域的理论化的(建立理论或学说的)电影相关著作,如文化研究、影片分析等。因此,笔者试图让本书包含更多不同的学派,如多元文化的媒体理论、后殖民理论,以及酷儿理论等。总之,也就是让本书在各种各样的旗帜下,包含和电影相关的全部著作。

虽然电影理论经常卷入争论,但是争论本身只不过是电影理论化研究中范围相当狭小的一部分而已。而且当理论家们拼命歼灭对手时,这种理论家经常是最差劲、最坏的;参与论战者投射在无足轻重的对手上的愚蠢行径,往往通过自食其果(受攻击的参与论战者绝地反击)才告结束。当然,从理论的观点来看,确实存在着一些心浮气躁、受大男子主义和睾丸素(一种男性荷尔蒙)驱动的斗鸡似的互斗,或是比谁嗓门大似的争吵。笔者认为真正的对话,有赖于各方在批评对方的研究项目之前,先将对方的研究项目弄清楚,而不是还没有弄清楚对方的研究就开始胡乱批评、乱骂一通,造成"鸡同鸭讲"的情形。

像是理查德·艾伦(Richard Allen)、格雷戈里·柯里(Gregory Currie)或诺埃尔·卡罗尔所采用的——将理论的文本精炼成独立前提的分析方法,已经清楚地展现出它在澄清逻辑的含糊、概念的混淆以及无效推论

时的功用。但是，并非一切事物都可以简化成脱水骨架般的抽象"论点"，例如，布莱希特（Bertolt Brecht）复杂的、具有历史背景的、高度文本互涉的理论，就无法被简化成一种实质主张（truth claim）来加以驳斥。分析方法有时候犯了文学批评所称的"释义的邪说"（heresy of paraphrase），因为这样的分析方法未能识别瓦尔特·本雅明（Walter Benjamin）或罗兰·巴特（Roland Barthes）的著作中所使用的游戏文字、似是而非的说法，或者是自相矛盾的言辞，这种风格化著作中的风格化语言其实不能被拆解成一系列"命题"，而仍旧保持其原意的华丽与丰富。就是这种命题的三段式论法，把文字内的重要精髓榨干了。有时"张力"与"含糊"正是问题的重点。同理，电影理论也不是一种概念性的棋局——可以导致一种没有讨论余地的死棋。艺术的理论不像科学的理论那样有所谓的对或错（当然，有些人可能认为，即使科学的理论也只是一连串比喻的近似值，而非绝对的对或错）；人们不可能以同样的方式，像怀疑对陈旧的"科学"（如脑理学和头盖骨学）所做的辩护那样，去怀疑巴赞对于意大利新写实主义电影所做的理论化辩护。

这些电影理论不能简单地说它对或错——虽然有时只能二选一——其内涵是相对丰富的还是贫瘠的；其文化意义是相对深厚的还是肤浅的；在方法学上是相对开放的还是封闭的；是挑剔、狭隘的，还是兼收并蓄的；是以历史观点告知的，还是未以历史观点告知的；是单面向的，还是多面向的；是单一文化的还是多元文化的。在理论上，我们会发现一些贫乏范式的杰出阐述者，以及一些丰富范式的平庸阐述者。有些电影理论企图扩张意义，而其他电影理论则企图让自己的理论有条不紊、缩小范围；罗伯特·雷（Robert Ray）就把非个人的、实证主义的理论研究方法与他所谓的巴洛克式（即过分装饰的／新奇怪异的）、超写实主义、小品式理论取向相对比。确实，电影理论的历史展现出一种介于两个必不可少的环节的对话，即富于想象力的创造与善于分析的批评，一种在迷醉的热情（如对爱森斯坦论点的热情）与乏味而严谨的分析（其理清

了创造的热情所造成的迷人混乱）之间的频繁摇摆（这并不是说批评就不能够展现出自己的热情和创造力）。

同时，理论的研究进程，或类似"电影语言"和"电影梦"等的隐喻，可能会遵循一种减少反馈的法则，而耗尽它们产生新知识的能力。理论的思潮可能一开始是令人兴奋的，后来却变得乏味、墨守成规，或者一开始是乏味的，但后来因和其他的理论配对而突然变得有趣。理论可能在实证方面是正确可靠的，或是野心勃勃、很有意思的，但方向根本是错误的。想法极度错误的理论家可能"顺着那条路"而得到出色的观点。理论可能是有条不紊及严谨的，也可能是没有章法地论述一个文本或一个议题。理论可能会释放或妨碍使用理论者的能力（即理论可以启迪使用它的人，也可以限制使用它的人），每一个理论都有其特殊的任务（用来解释特定的电影现象）。"意识形态批评"非常适合用来揭露好莱坞电影中偏袒资本主义者的操控，但并不适合用来描述茂瑙（F. W. Murnau）的《日出》（*Sunrise*）中摄影机运动所产生的动感愉悦。分析或后分析的电影理论像分析哲学一样，擅长于拆解事物，而比较不善于分辨事物之间的相似之处和相关性。

理论不是以线性方式后者接替前者，当然，这种后者接替前者的观点有着达尔文物竞天择、优胜劣败的弦外之音——这种进化论的观点认为理论可能会退休，可能会在竞争当中被淘汰。如果采取一种焦土策略，认为某种思潮可证明其他每一种理论都是错误的，那将是十分愚蠢的。理论通常不会像旧汽车被弃置到废车场那样废而不用，理论不会死，只会转变形态，留下一些之前的痕迹和回忆。当然，理论在重点方面会有一些转变，但是，许多重要的主题——如模仿、作者身份、观众身份——打一开始就被不断地重申并且反复构想。有时，理论家们提出的问题是一样的，但是，他们却会出于不同的目的，使用不同的理论语言来加以回答。

最后需要指出的是，笔者希望读者将这本书视为进入电影理论之堂

奥的前厅，或是一份迈向电影理论这个大宅院的请帖，同时也希望读者能经由研究理论家本身（如果读者们还没有这么做的话），得以参观电影理论这个大宅院里的每一处空间。

电影理论的前身

电影理论像所有的著述一样，是重写的（palimpsestic），带有早先理论及相关论述之影响的痕迹。[1] 理论充满着长久以来许多想法的记忆，并深藏于许多先前的争论中。电影理论必须被看作长久以来反映在一般艺术上的理论的一部分，20 世纪以来的电影理论家，如安德烈·巴赞、让－路易·博德里（Jean-Louis Baudry）以及吕西·依利加雷（Luce Iragaray）等，就曾受到在柏拉图（Plato）的洞穴寓言与电影装置之间不可思议的相似性的冲击。柏拉图洞穴寓言中的洞穴和电影的特性一样，同样都有一道人为的光束投射出来：在柏拉图寓言的洞穴中，光束从人们背后投射到前面的岩壁上；在电影方面，光束从观众背后投射到前面的银幕上。在柏拉图的洞穴中，光束把人和动物的影子投射在岩壁上，而人们把这种浮光掠影和本体的真实混淆在一起，产生错觉。当代的一些理论家对电影抱持着不友善或敌对的态度，经常有意识或无意识地重演着当年柏拉图对虚构艺术的拒绝，就因为它滋养出来的幻影助长了低

[1] 古代人们记事，是在泥上或羊皮纸上书写，之后若涂改重写，会留下一些先前的痕迹，而电影理论因为带有先前的痕迹，所以说它像所有的著述一样，是"重写的"。——译注

层次的热情（lower passions）。[1]

电影理论所继承的一些初期的讨论或争辩，涉及美学、媒体特性、类型以及现实主义，这些议题将成为贯穿本书的主旨，例如，有关电影美学的讨论，便是从一般美学的久远历史谈起。"美学"（aesthetics）一词，来自希腊语 aisthesis，意思是知觉和感觉，而美学于 18 世纪成为一门独立的学科，系对于艺术的美的研究，以及对于高尚、怪诞、诙谐及愉悦的相关议题的研究。从哲学上来看，美学、伦理学以及逻辑学，组成一门三位一体的"常态"科学，致力于分别制定出有关真、善、美的法则。美学（以及反美学）试图回答一些问题，例如：一件艺术作品的美是什么？美是真实存在并可以客观验证的，还是主观的、与爱好或兴趣有关的问题？美学是媒体的特性吗？电影是否应当利用媒体的特殊性呢？只有少数电影可以被敬称为艺术，还是所有的电影作品都可以被敬称为艺术（仅仅因为它们惯例性地阐述了社会的状况）？电影是否有一种或者再现真实或者运用技巧和风格化的天赋的使命？应该大力关注技术本身还是使其更加内敛？有所谓理想的电影形式与风格吗？有所谓讲故事的"正确"方式吗？美的概念是永远确切的，还是被周遭的社会价值所塑造的？美学和更广泛之道德及社会议题之间的关联程度如何？美可以从社会的使用价值和功能当中抽离出来吗（如某些康德学派的传统所主张的）？电影技术和社会责任之间的关系如何？推轨镜头（tracking shot）的运用，像戈达尔提出的那样，是一个道德上的问题吗？[2] 美学和

[1] 古希腊哲学家柏拉图在《理想国》（Republic）一书中，讲述了一个故事：在囚犯被拘禁的洞穴中，火光将影子投射在洞穴内的岩壁上，囚犯习惯了这种浮光掠影和本体的真实同时混淆在一起的环境，反而不愿意离开洞穴，回到现实世界。当代的一些电影理论家认为电影观众在戏院中就像是在"柏拉图的洞穴"中的囚犯一般，光束从观众背后的电影放映室投射出来，将影像投射在前面的银幕上，观众已经习惯了这种幻影，不愿离开漆黑的戏院，重回现实世界，故称之为低层次的热情。——译注

[2] 戈达尔认为电影推轨镜头的"跟踪"功能，使得观众可以随着镜头的运动而"跟踪"电影角色，偷看他／她的一举一动，引发出道德的问题。——译注

特定意识形态的关联——如在莱尼·里芬施塔尔（Leni Riefenstahl）和巴斯比·伯克利（Busby Berkeley）的电影中可以识别出来的法西斯主义，会像苏珊·桑塔格（Susan Sontag）所认为的那样吗？《意志的胜利》（*Triumph of the Will*，1935）或《一个国家的诞生》（*The Birth of a Nation*，1915）这些法西斯或种族主义的电影可能在道德或政治上仍有矛盾的情况下，成为艺术上的杰作吗？美学和伦理观（道德标准）是这么容易分开的吗？所有的艺术都像是阿多诺（Theodor Adorno）所说的，无可挽回地被奥斯维辛集中营改变吗？我们是否同样需要美学？或者像克莱德·泰勒（Clyde Taylor, 1998）所说的，由于美学起源于18世纪的种族主义论域中，所以无可救药地必定和其他思想妥协？或者，人们是否可以区别出深植于德国种族主义思想中大写的Aesthetics，与所有文化所共同关注的可知觉世界中有关再现的刻板化的小写的aesthetics？

同样地，媒体特性（medium specificity）的议题也可以追溯到久远年代的传统思考。媒体特性的研究方法至少可以追溯到亚里士多德的《诗学》，再到德国哲学家莱辛（Gotthold Ephraim Lessing）1766年在《拉奥孔》（*Laocoön*）一书中对于空间与时间艺术的区别，以及对于空间与时间艺术是每一种媒体所必不可少的，并且都应该是"真实的"的坚决主张（从爱森斯坦到诺埃尔·卡罗尔这些电影理论家都明确引用过《拉奥孔》中的文章）。媒体特性的问题同样也潜藏在评论家（或一般观众）宣称电影"太过戏剧性""太过静态"或"太过文学化"的背景中。当观众自信地宣称（犹如他们是自己创造概念，而不是接受从电影工业而来的填鸭式概念），他们"认为电影只是种消遣娱乐"时，实际上也提出了一种媒体特性的论点（尽管是一种特别轻率的论点）。

电影的媒体特性研究方法认为每一种艺术形式都有其独特的规范与表现能力。就像诺埃尔·卡罗尔在《理论化活动影像》（*Theorizing the Moving Image*）一书中指出的，媒体特性研究方法有两个构成要素：一、内部构成要素：媒体与来自该媒体的艺术形式之间的既定关系；二、外

部构成要素：媒体与其他艺术形式，或其他媒体之间的关系。本质论的研究方法认为：（1）电影善于做某些事情（例如适合用来描述活生生的动作），而不善于做另一些事情（例如凝视一个静止不动的物体）；（2）电影应该依循自己的逻辑（发挥其特有的媒体特质），而不必依附在其他艺术上，也就是说，电影应该做它自己能够做得最好的事情，而非其他媒体能够做得好的事情。

媒体特性的议题也带来了关于声誉、地位比较的争论。尤其是文学，相较于电影，经常被看作是一种更加值得尊敬、更加优越、实质上更加"高贵"的媒体。已经存在上千年的文学作品被拿来和平均只存在了一个世纪的电影作品相比较，然后文学作品被断言为是更加优秀的。书写下来的字词带着经典（尤指权威性著作）的光环，被认为是描述思想和感情时真正精良及准确的媒体。然而，很容易引起争论的是：电影的视、听特质及各种各样的表现方式比起文学作品可要复杂和精细多了。电影的视、听特质及其五种轨迹（track，或称进行路线）允许各种造句法和各种语意的可能性的无限组合。[1] 电影拥有最为异彩纷呈的资源，虽然一些资源很少被利用（就像一些文学作品的资源也很少被利用）。电影形成一个理想的形态来协调多种类型、叙述系统以及写作形式。最令人吃惊的是，从电影中可以获取高密度的信息。人们过去常说"影像胜过千言万语"，而典型的电影中的上百个镜头（每个镜头由不是成千就是上百个影像所构成）同时与说话声、环境音、文字素材及音乐互相作用，又将会有多少价值呢？有趣的是，文学作品本身有时候也会表现出一种对于电影的"羡慕"，就像小说家阿兰·罗伯—格里耶（Alain Robbe-Grillet）向往电影永远是现在式的时态，或像弗拉基米尔·纳博科夫（Vladimir Vladimirovich Nabokov）的《洛丽塔》（*Lolita*）中亨伯特的悲叹，悲叹自己不像一位电影导演，悲叹自己必须"将瞬间看见的事物之作用，变成一

[1] 梅茨认为电影媒体有五种轨迹：影像、对白、配音、音乐及书写下来的东西。——译注

连串的文字记录下来",以这种方式记录,则"聚积在页面上的东西,损害了真实的闪烁影像,也损害了印象之明显的一贯性"。

电影特性的问题,可以从下列几点着手:(1)技术上的问题——就产制电影所必需的设备而言;(2)语言方面的问题——就电影的"表达素材"而言;(3)历史观点方面的问题——就电影的起源而言〔如银版照相术(daguerreotypes)、西洋镜(dioramas)、爱迪生电影视镜(kinetoscopes)〕;(4)制度上的问题——就电影产制的过程而言(如电影的产制是合作式的而非个人的,是工业化的而非手工艺业的);(5)就电影的接受过程而言(文学作品的个别读者与电影院中群聚性的接受方式的比较)。诗人和小说家通常是独自创作,而电影创作者则是常和摄影师、艺术指导、演员、技术人员等共同合作。小说中有各种角色,而电影中不仅有各种角色,还有对角色的演绎,这是非常不一样的。因此,皮埃尔·卢维(Pierre Louys)于1898年出版的小说《女人与玩偶》(The Woman and the Puppet)塑造了一个个体(即孔奇塔这个人物),而路易斯·布努埃尔(Luis Buñuel)从这本小说改编而来的电影《朦胧的欲望》(That Obscure Object of Desire)则塑造了三个(或更多个)个体:人物本身,两个饰演这一人物的女演员,以及一个为这两位女演员配音的配音演员。

电影理论同样也继承了反映在文学类型上的历史。从词源学来看,类型(genre)一词,来自于拉丁文的genus("种类"之意);类型批评——至少在所谓的"西方"——一开始是作为一种不同种类文学文本以及文学形式的演化的分类法。[1]在《诗学》一书中,亚里士多德建议:"以诗的不同种类来探讨诗,注意每一种诗的基本特性。"亚里士多德对悲剧的著名定义,触及不同面向的类型,包括:所描绘事件的种类(一个某种强度的活动)、角色的社会阶层(如贵族,比我们高的阶层)、角色的

[1] 笔者在此把"西方"二字加上引号,是因为古希腊经常被当作理想地描述西方的起点,然而事实上,古希腊是非洲、闪米特(说希伯来语、阿拉伯语的民族)以及欧洲文化的混合物。参见舒赫特与斯塔姆的合著(1994)。

道德品行（如角色的悲剧性缺陷）、叙事的结构（如戏剧性的翻转）以及受众效应〔如通过净化作用（catharsis）产生的怜悯与恐惧〕。在柏拉图《理想国》的第三卷中，苏格拉底（Socrates）提出一种有关文学形式（根据表现的方式而分）的三分法：（1）纯粹的对话模拟（如悲剧、喜剧）；（2）直接的吟诵（如赞美诗）；（3）前二者的混合（就像史诗那样）。身为柏拉图学生的亚里士多德青出于蓝，区别了再现媒体（medium of representation）、再现客体（objects represented）以及再现模式（mode of representation）三者之间的不同。再现模式产生世人所周知的三位一体：史诗、戏剧、抒情诗，而模仿的对象则形成以阶级为基础的区别——悲剧（贵族的活动）、喜剧（阶级地位较低者的活动）。就像我们不久之后看到的，电影领域继承了这种将艺术作品安排到各种类型上的习惯，这些类型，有些沿用自文学（如喜剧、悲剧、情节剧），而其他则更多专属于电影（如风光片、纪实新闻片、静态景观片、旅行纪录片、动画卡通片）。

一些长久以来的疑惑困扰着类型理论，例如，类型真的存在吗？或者它们只是分析者建构出来的？类型的分类是有限的吗？或者在原则上是无限的？类型是像柏拉图哲学的本质那样不受时间影响？或者只是昙花一现、受到时间的束缚？类型是受到文化束缚还是跨文化的？情节剧（melodrama）的含义在英国、法国、埃及和墨西哥都是一样的吗？类型分析应该是描述式的（descriptive），还是诊断式的（prescriptive）？电影的类型分类因为它的不精确及多重性而早为人所诟病，其特性有点像米歇尔·福柯（Michel Foucault）的"中文百科全书"（Chinese encyclopedia）那样。然而，有些类型是以故事内容为分类的根据（如战争片），有些类型借用自文学（如喜剧、情节剧），或者其他媒体（如音乐歌舞片），有些是根据演出者分类〔如阿斯泰尔—罗杰斯电影（Astaire-Rogers）〕，或是根据预算分类（如大卡司、大制作的电影），而其他类型的分类，则是根据艺术地位（如艺术电影）、种族身份（如黑人电影）、故事发生

地（如西部片）或是根据性取向（如同性恋电影）来划分。一些电影类型，如纪录片和讽刺片，把它们看作跨类型可能更加恰当。以题材划分类型是最不具说服力的分类准则，因为它没有考虑到题材如何被处理的问题。比如，核战争题材一般可以拍成讽刺性电影，如《奇爱博士》(*Dr. Strangelove*，1964)；可以拍成纪录故事片（docu-fiction），如《战争游戏》(*War Game*，1983)；可以拍成色情电影，如《肉欲咖啡馆》(*Café Flesh*，1982)；可以拍成剧情片，如《证言》(*Testament*，1983)、《浩劫后》(*The Day After*，1983)；还可以拍成讽刺的汇编纪录片（compilation documentary），如《原子咖啡厅》(*The Atomic Café*，1982)。"好莱坞拍好莱坞的电影"可以是剧情片，如《一个明星的诞生》(*A Star is Born*，1954)；可以是喜剧片，如《戏子人生》(*Show People*，1928)；可以是音乐歌舞片，如《雨中曲》(*Singin' in the Rain*，1952)；也可以是真实电影（vérité documentary），如《狮子、爱、谎言》(*Lion's Love*，1969)；还可以是诙谐片，如《无声电影》(*Silent Movie*，1976)，等等。

电影的类型，就像之前的文学类型一样，能够渗透至历史与社会的张力中。埃里克·奥尔巴赫（Erich Auerbach，1953）在《摹仿论》(*Mimesis*) 一书中认为，西方文学作品的整个进程已经逐渐地消融了希腊悲剧模式固有的类型区分，这种消融系透过一种民主化的推动力（这种民主化的推动力根源于犹太人的"在神之前，人人平等"的观念），借此，尊贵的高尚类型逐渐被给予以往所谓"低层阶级"的人。类型具有阶级区分的含意，在文学作品中，根源于中产阶级现实世界的"小说"，向与富有骑士精神的贵族观念密不可分的"罗曼史"发起了挑战。根据维克多·什克洛夫斯基（Viktor Shklovsky）所称的"次级分支经典化法则"，艺术经由提取以前被忽视或被排斥的形式与类型的策略而恢复生气。一些电影明显地将阶级和类型联结在一起。如金·维多（King Vidor）的电影《戏子人生》将杂耍演员演出的低俗闹剧和法国古装剧相对立，把闹剧刻画为属于朴实老百姓的类型，而把古装剧刻画为属于高贵精英阶层的类型。

电影理论同样也继承了先前有关艺术现实主义（realism）的问题。现实主义这么一个极具争论性和弹性的专有名词进驻电影理论，满载着先前长久以来哲学和文学上的争论。古典哲学将实在论区分为柏拉图和亚里士多德两种观点。柏拉图的实在论主张一般概念的绝对及客观的存在，亦即认为形式、本质，以及"美"和"真理"等抽象的东西，独立于人类的知觉而存在；亚里士多德的实在论观点则认为，一般概念仅存在于外在世界事物的本质内（而非存在于本质的范围之外）。"实在论"一词是令人困惑的，因为这些早先的哲学用法经常和所谓的"现实主义"相对而不兼容，一般所谓的"现实主义"主张事实的客观存在，并企图去发现及理解这些客观存在的事实（而不是以唯心论的方式去发现及理解事实）。

现实主义的概念虽然最早深植于古希腊的摹仿（mimesis/imitation）概念中，不过，一直要到19世纪才有具体的意涵，在那时，现实主义的概念用来表示一种比喻及叙事的艺术思潮，致力于对当代世界的观察和正确的再现。现实主义是由法国评论家创造出来的一个新词，起初是指对于小说及绘画领域中的浪漫模式与新古典模式的反对态度；现实主义的小说作者，如巴尔扎克、司汤达（Stendhal）、福楼拜、乔治·艾略特（George Eliot）以及埃萨·德凯罗斯（Eça de Queirós），将极具个人特色以及被认真和严肃构想出来的角色，带进典型的当代社会情况中。潜在的现实主义驱动力，是一种隐含着社会论证的目的论，支持艺术呈现"更为广泛以及社会位阶低劣的人，提升他们为艺术创作主题，以再现他们的问题与存在状态"（引自奥尔巴赫的《摹仿论》，1953年英译本，第491页）。文学批评区别了这种有深度、民主化的现实主义，以及一种肤浅、简化、以假乱真的自然主义（naturalism）——其在左拉（Emile Zola）的小说中被广为人知，这种自然主义把对人类的再现，比照为生物科学。

电影萌芽阶段，适逢现实主义小说、自然主义戏剧（如在舞台上表现肉铺就挂上真的肉）以及过分沉迷于摹仿的表演等各种真实主义表达形式产生某种危机的时候。电影理论内部一直存在的一个美学争论，和

以下一些辩论有关：电影应该是叙事形式还是非叙事形式？电影应该写实还是非写实？简言之，此一美学争论和电影与现代主义的关系有关。艺术的现代主义，亦即出现于19世纪末（欧洲及欧洲以外）艺术上的那些思潮，在20世纪的前几十年间大为兴盛，并且在第二次世界大战之后，开始制度化为"崇高现代主义"（high modernism），其兴趣在于一种非再现的艺术，特征为抽象、片段以及挑战传统。尽管具有表面的现代性以及令人眼花缭乱的技术革新，不过，主流电影仍旧延续了摹仿的传统，而这样的摹仿传统，在绘画领域，印象派已经将之消灭；在戏剧领域，艾尔弗雷德·雅里（Alfred Jarry）与其他象征派已经对其加以攻击；在小说领域，乔伊斯（James Joyce）与弗吉尼亚·伍尔夫（Virginia Woolf）已经将之削弱。然而，在电影方面，这种写实派与现代派的二分法，可能很轻易地就被推翻。当希区柯克（Alfred Hitchcock）和达利（Salvador Dali）在《爱德华大夫》（Spellbound，1945）一片合作拍摄梦境段落时，希区柯克还算是前现代主义者（pre-modernist）吗？而希区柯克可曾被视为前现代主义者吗？当路易斯·布努埃尔在墨西哥电影工业体制内拍摄类型电影时，他还是先锋派的一员吗？[1]

现实主义的议题同时也和文化间的对话有关，就欧洲现代主义而言，像巴赫金和梅德韦杰夫（P. N. Medvedev）在《文学研究形式方法论》（The Formal Method in Literary Scholarship）一书中指出：非欧洲的文化变成欧洲内部那种倒退的、受到文化束缚的现实主义催化剂，非洲、亚洲以及美洲提供了一个另类的、跨现实主义的形式与态度的资源。在电影理论方面，爱森斯坦唤起了欧洲以外的传统，如北印度的拉沙（rasa）[2]、日

[1] 关于希区柯克为现代主义者的进一步说明，请参阅笔者在《希区柯克重新发行的电影》（Hitchcock's Rereleased Films）一书中"希区柯克与路易斯·布努埃尔"这一章节。有关把好莱坞视为现代主义的"他者"之进一步说明，请参阅托尼·莫里森（Toni Morrison）所著《前往好莱坞的护照：好莱坞电影、欧洲导演》（Passport to Hollywood: Hollywood Films, European Directors，1998）一书。

[2] 印度梵语，指带有浓厚宗教意味的表演方式。——译注

本的歌舞伎（kabuki），作为他企图建构一种不只是摹仿的电影美学的一部分。一位现实主义者，或者说得更恰当一些，一位幻觉论者（illusionist），其风格被现代主义思潮展现为只是许多可能性策略中的一种，而且是显著的具有某种局限性的一种。世界之大，艺术历史之长久，对于现实主义却很少拥戴，甚至也没什么兴趣。卡皮拉·马利克·瓦沙扬（Kapila Malik Vatsayan）在论及一种支配着世界上许多地方的非常不同的美学时说道：

> 在南亚和东南亚，一个常见的美学理论影响着所有的艺术，包括表演和造型艺术。大体上来说，共同的趋势是对于艺术领域写实摹仿原则的否定，对建立真实的否定。在此情况下，透过抽象派艺术作品的暗示联想原则被采用，而在艺术上表现出来的信念或看法则是：时间是循环的而不是线性的……这种艺术传统似乎是有说服力的——从阿富汗、印度，到日本、印度尼西亚，中间历经了两千年的历史。（引述自 Armes，1974，p.135）[1]

在印度，已经有两千年的戏剧传统影响着当地的电影，这种传统围绕着古典梵文剧（Sanskrit drama），透过一种特殊的美学来讲述有关印度文化的神话，这种美学不是建立在一致的特性和线性的情节等基础上，而是建立在情绪和感情微妙的调整上（如拉沙）。与之类似，中国的绘画也经常忽略透视法和真实性；同样，非洲的艺术让现代派的绘画复活，建立起罗伯特·法里斯·汤普森（Robert Farris Thompson）所称的"中点的摹仿"（mid-point mimesis），即一种既避免幻觉现实主义（illusionistic realism）又避开过度抽象（hyperabstraction）的风格。

[1] 本书文献引用方式采用"作者名、引用文献出版年份、引用文字页码"形式标注，详细出处请查阅书末所附参考文献。——编注

当然，非写实的传统同样也存在于西方，而且，无论如何，西方的现实主义本质上并不"坏"，但是，作为特定文化和历史情境下的一种产物，西方的现实主义只是许多美学当中的一种。当然，现实主义作为一种规范，可以被看作是褊狭的，即使是在欧洲范围内。在《拉伯雷和他的世界》（Rabelais and His World）一书当中，巴赫金将"狂欢化"（carnivalesque）说成是一种对抗霸权的传统，此一传统的历史始于希腊的酒神祭与罗马的农神祭，经过中世纪狂欢化的怪诞现实主义（grotesque realism），经过莎士比亚和塞万提斯（Miguel de cervantes），最后到艾尔弗雷德·雅里和超现实主义（surrealism）。就像巴赫金的理论所言，狂欢化包含了一种反传统的美学，这种反传统的美学拒绝形式上的调和与一贯性，赞成不对称、异质、矛盾修饰法、混合的形式。狂欢化的怪诞现实主义将传统美学转向，以找出一种新型的通俗、震撼、悖逆的美，这种美敢于展现带有强大影响力的怪异行为，以及粗俗的（或通俗的）潜在美。在狂欢中，所有的阶级区别、所有的障碍、所有的规范和限制通通被暂时搁置，而一种在本质上不同种类的、基于自由与亲密接触的交流则被建立起来。在狂欢的和谐欢乐中，笑声具有深奥的哲学意义；它构成一种特别的经验观点，其意义之深远不亚于严肃性和眼泪。

在《陀思妥耶夫斯基诗学问题》（Problems of Dostoevsky's Poetics）一书中，巴赫金论及梅尼普斯（Menippea）——一种恒久的艺术类型，这种艺术类型和对世界狂欢式的描述有关，并且以矛盾修饰法的特性、多重形式与风格、对成规的违反，以及对哲学观点的诙谐对抗为标志。虽然梅尼普斯范畴并非一开始就被认为是一种电影分析的工具，不过，梅尼普斯范畴有减少电影批评论域划地自限的能力，它经常和19世纪的模拟真实传统联结在一起。以这种观点来看，一些电影创作者，如路易斯·布努埃尔、戈达尔、拉乌·鲁兹（Raoul Ruiz）、格劳贝尔·罗查，不只是对主流传统的否定，而且还是这种"他者"传统的继承人，是以千变万化的活力为表征的恒久模式的革新者。

电影与电影理论：萌芽阶段

正如巴赫金所言，电影理论是一种"根据历史定位的话语"（historically situated utterance），因此，就像人们无法从艺术及艺术论述中抽离出电影理论一样，人们也无法简单地从历史中抽离出电影理论的历史（换言之，电影理论的历史糅合在艺术及艺术论述的历史中）。这样的说法被杰姆逊（Fredric Jameson）界定为"令人苦恼"，但也同时是令人振奋之处。从长期的观点来看，电影以及电影理论的历史应该从民族主义的成长这一视角来看，在这一角度上，电影变成一种投射民族想象的策略性工具。电影理论也应该被视为和殖民主义相关，欧洲列强借着殖民的过程，在许多亚洲、非洲以及美洲国家的经济、军事、政治和文化上，竭力取得霸权地位（尽管一些国家经常并吞邻近的领土，不过欧洲的殖民主义跟过去不一样的是：它的影响力是全球的，而且它企图让全世界都归顺在一个单一的、全球统治的真理和权力之下）。这种殖民的过程在20世纪初达到顶点，当时，地球表面被欧洲列强控制的面积由1884年的67%上升至1914年的84.4%，这种情况一直要到第二次世界大战之后、欧洲殖民帝国崩溃瓦解，才开始有所转变。[1]

[1] H. Magdoff, *Imperialism: From the Colonial Age to the Present* (New York: Monthly Review Press, 1978), p.108.

所以，电影的萌芽阶段正好和帝国主义的顶点一致（在所有著名的"一致"中——如电影的萌芽与精神分析的萌芽、电影的萌芽与民族主义的兴起、电影的萌芽与消费者主义的出现之一致——这种和帝国主义的一致，过去很少被研究）。卢米埃尔兄弟（Auguste Lumière and Louis Lumière）和爱迪生在19世纪90年代的电影放映紧跟在一系列事件之后，这些事件包括：爆发于19世纪70年代末期的抢夺非洲、1882年英国占领埃及、19世纪90年代在伤膝河（Wounded Knee，位于美国南达科塔州）的苏族（the Sioux，北美印第安人）大屠杀[1]，以及其他无数帝国主义灾祸。在无声片时期，电影产制最多的国家，如英国、法国、美国、德国，"恰巧"都是最主要的帝国主义国家，它们的兴趣完全在于赞美殖民大业。电影结合了叙事与景观，而从殖民者的观点说故事。因此，主流电影替历史上的胜利者辩护，这些电影将殖民大业理想化地描述成协助那些被殖民者扫除文盲、疾病和专制所做的仁慈的、教化的任务与使命，并有计划地对被殖民者进行负面描绘，由此促进了帝国主义事业的人类代价（即帝国主义灾祸）的合理化。

主流的欧美电影，不但继承及散播霸权的殖民论述，而且透过对于电影发行及放映的垄断控制，在亚洲、非洲和美洲许多国家建立了一个强大的电影霸权。欧洲殖民电影不但为本国的观众描绘历史，也为全世界的观众描绘历史，在某种程度上，这对电影观众身份的理论论述产生了深刻影响。非洲的观众被促使去认同塞西尔·约翰·罗兹（Cecil John Rhodes，1853—1902，英国南非行政长官）、斯坦利（Sir Henry Morton Stanley，1841—1904，英国非洲探险家）以及大卫·利文斯通（David Livingstone，1813—1873，旅居非洲之苏格兰探险家），而不是去认同非洲人自己，因此，在分裂的殖民观众内部引起了民族想象的争斗。于是，

[1] 当时美国采取西进政策，常以武力残害手无寸铁的印第安人，直到在伤膝河杀害了当时苏族最后一位首领大脚（Big Foot）后，此番血腥镇压方告终止。——译注

对欧洲的观众而言，看电影的经验促动了一种民族与帝国从属关系的有益的感觉；但对被殖民者而言，电影制造出一种由带有强烈憎恶的电影叙事所引发的深切矛盾，且掺杂着认同意识。

就像埃拉·舒赫特（Ella Shohat）所指出的，电影这种媒体，构成部分相同的论述统一体，包含了类似如下一些学科：地理学、历史学、人类学、考古学以及哲学。电影可以"绘制出一幅世界地图，就像制图者一样；电影可以说故事，可以叙述编年记事的事件，就像史料编纂者一样；电影可以挖掘遥远文化的过去，就像考古学家一样；以及，电影可以叙述异国人民的风土民情和生活习惯，就像民族志学者一样"（参见Shohat，1991，p.42）。总之，电影这种视听媒体可以被当成工具，很有智慧地排挤非欧洲文化，以至于这种隐含的对非欧洲文化的排挤之意，从头到尾只被这些过程中的受害者注意到。这些受害者指出：以欧洲为中心的习惯性想法，甚至已经到了被大部分的电影学者和理论家认为是一种自明之理的地步。就像托尼·莫里森（Toni Morrison）所说的，去注意这些事情还挺困难的。

电影是一种专属于西方的科技这种一般性假定是不正确的。科学和技术经常被认为是西方的，但是，从历史的观点来看，欧洲从其他地区大量借用了科学和技术，包括表音（或表意）的符号系统、代数、天文学、绘画、火药、指南针、机械的钟表发条装置、灌溉、橡胶的硬化（硫化）以及地图制作等，这些科学和技术都来自于欧洲以外的地区。虽然几个世纪以来，锋芒锐利的技术发展无疑集中在西欧和北美，不过，这种发展已经成为一种"合资企业"（欧洲持有大部分的股份），这种"合资企业"过去由殖民剥削所促成，如今则由第三世界的"新殖民"的人才外流所促成。欧洲的财富，就像法农（Fritz Fanon）在《大地之不幸》（*The Wretched of the Earth*）一书中所言："简直就是第三世界创造出来的。"如果欧洲工业革命的出现是因为欧洲控制了殖民地的资源以及剥削了殖民地的奴工，例如英国的工业革命所需要的资金，部分是由拉丁美洲的矿

山和大农场生产出来的资源所注入,那么,只谈论西方的技术、工业和科学,又有什么意义呢?

电影理论的对象——电影本身,本质上是全然国际性的,虽然电影萌芽于一些国家(如美国、法国、英国),不过,电影迅速地遍及全世界,以资本主义制度为基础的电影产制同时出现在许多地方,包括现在所称的"第三世界国家",例如,巴西电影的"美好年代"(bela epoca)出现于1908年到1911年之间,当时巴西还没有被美国的电影发行公司渗入(美国的发行公司在第一次世界大战开始时才渗入巴西)。20世纪20年代,印度产制的电影比英国产制的还要多,而一些国家(如菲律宾)在20世纪30年代,每年产制超过五十部的电影。我们现在所称的"第三世界电影",以比较广泛的意义来说,完全不是第一世界电影边缘的附属物,第三世界电影实际上已经产制了世界上大部分的剧情片。如果排除为电视播映而制作的电视电影(TV film),那么印度将是世界上产制剧情片最多的国家,每年生产700部到1000部;亚洲国家加起来每年生产的电影数量占全世界电影产量的一半以上;缅甸、巴基斯坦、韩国、泰国以及菲律宾、印度尼西亚甚至孟加拉国,每年都生产超过五十部的故事片。所以,尽管处于支配地位,好莱坞每年生产的故事片也只不过是全球产量的一部分而已。很不幸,"标准的"电影史和电影理论很少和这种电影的丰富性啮合。以好莱坞为中心的构想或公式化的表述,把印度的庞大电影工业降级;印度庞大电影工业产制的电影比好莱坞电影还要多,但印度电影的混杂美学(hybrid aesthetics)把好莱坞的分镜头法则与生产的价值观,拿来和印度神话反幻觉的价值观混合在一起,却仅被描述为对好莱坞的摹仿。即使是对好莱坞表示不满的电影研究,也经常把好莱坞当成一种语言系统的中心,所有其他的形式对好莱坞的语言系统来说只是辩证的转化;因此,先锋派电影仅仅是好莱坞阴暗的另一面,是一种否定主流电影的"庆祝活动"而已。

早期的无声电影理论

把电影当作一种媒体来认真思考，事实上是从媒体本身开始进行的。当然，电影最初的名称其词源学上的意义已经显示出各种想象的可能性，甚至预示了后来的理论。例如：Biograph（传记）和 Animatographe（活动记录）强调对现实生活本身的记录——这种看法后来在巴赞和克拉考尔（Siegfried Kracauer）的著作中成为一股强烈的思想潮流；Vitascope（生活观察）和 Bioscope（生命观察）强调对现实生活的观看，其重点也从对现实生活的记录，转移到观众和窥视癖（scopophilia，看的欲望）上面——此即 20 世纪 70 年代精神分析理论家所关心的主题；Chronophotographe（计时照片记录）强调对时间及光线的书写，从而预示了德勒兹——属于柏格森哲学学派（Bergsonian）——对时间意象（time image）的重视；而 kinetoscope（活动影像观察）再一次预示了德勒兹的时间意象，强调了对于活动的视觉观察；Scenarograph（场景记录）强调有关故事或事件的记录，要求注意舞台的布置及发生的故事，从而暗指叙事电影；Cinematographe（活动影像记录）和后来的 Cinema（活动影像），则是要求注意活动的改变。

有人甚至可能展开讨论，借以细查"前电影"机器设备的一些名词在

词源学上的原始含意,例如:"暗箱"(camera obscura/dark room)让人联想到照相术的发展过程,联想到马克思将意识形态与暗箱所作的类比,以及女性主义电影期刊的刊名。"幻灯"(magic lantern)让人想到长久以来有关"移动戏法"(moving magic)的论题,其伴随着浪漫主义的想象之"灯"(lamp)以及启蒙运动之"灯"(lantern)的概念而产生。"诡盘"(Phantasmagoria)及"幻影转轮"(phasmotrope/spectacle turn)令人产生幻想和惊奇;而"西洋镜"(cosmorama)——内容包含世界风俗景物——则令人想到电影全球化的世界级制作的野心。马雷(Etienne-Jules Marey)的"电影枪"(fusil cinematographique/cinematic rifle)让人想到电影光束的"投射"过程,而要求注意电影作为一种武器侵略的可能性〔电影枪的隐喻在20世纪60年代具有革命性的"游击队电影"(guerrilla cinema)中再度流行〕。"妙透镜"(Mutoscope)暗示着观看器的变化。而"幻透镜"(phenakistiscope)[1]令人想到"视觉欺骗"(cheating view),其预示着波德里亚(Jean Baudrillard)的"拟像"理论。许多用来称呼电影的名称包含了一些带有"graph"(希腊语"书写"或者"抄写"之意)的变体字,从而预示了后来电影的作者"身份"(authorship)及"书写"(écriture)的比喻。德文Lichtspiel(意为"光的游戏"),是少数指涉"光"的电影名称中的一个。并不令人意外的是,在电影媒体的无声萌芽阶段,电影的名称很少指涉声音,虽然爱迪生把电影视为留声机的延伸,称呼他发明的前期电影设备为optical phonograph和kinetophonograph(意为"动作及声音的书写")。最初试图同时有声音和影像的发明被称为cameraphone及cinephone。在阿拉伯语中,电影被称为sura mutaharika,意为"移动的影像或形态",而在希伯来语中,指称电影的文字是从reinoa(意为"观看运动")逐步发展为kolnoa(意为"聆听运动")的。除此之外,这些电影

[1] phenakistiscope为早期动画片制作设备,它是把一个周围放有连续画面的圆盘放在镜子前,创造出运动假象。——译注

名称本身也暗示着电影"实质上"是视觉的,这种看法经常被基于"史实"的论点所支撑,即认为电影最先有影像,然后才有声音。事实上,电影通常同时伴随着语言(如字幕、可以看见的讲话的口型)和音乐(如钢琴、管弦乐伴奏)。

在有关电影的最早著作中,理论经常是隐而不显的,例如,我们可能在一些新闻工作者撰写的影评中看到一段对电影奇观的文字叙述,从而发现人们在看到一列进站的火车,或"风吹拂着叶子"的令人信服的幻影再现时,对这种神奇的摹仿表现出来的虔诚和敬畏。1896 年 7 月 22 日,一位《印度时报》(Times of India)的记者对卢米埃尔的电影在孟买放映时所做的评论指出:"栩栩如生的表现手法,借此各种各样的景物都被呈现在银幕上……有点像在片刻的时空内,将七八百张相片投到银幕上。"(引自 Barnouw and Krishnaswamy,1980,p.5)

1898 年,中国《游戏报》的一篇文章谈到一位记者初次观看电影时的经验:

> 昨晚,我的朋友带我到"奇园"去看一场表演,当观众聚集后,灯光熄灭,表演开始,在我们前面的银幕上,我们看到了一段影片——两名留着黄色膨松头发的西洋女子跳着舞,看起来有点愚蠢;然后另外一个镜头,两场突如其来的拳赛……观众感觉就好像身临其境,真令人兴奋!突然之间,灯光再度亮起,所有的影像消失了,这真是一场不可思议的奇观。(引自 Leyda,1972,p.2)

刘易斯·G. 乌尔维纳(Luis G. Urbina)对 1895 年 12 月卢米埃尔的电影于墨西哥城放映时所做的评论,不但指出这种"新发明的奇妙机械"的缺点:"它借由复制现实生活来娱乐我们,但是它缺少颜色"(引自

Mora，1982，p.6），而且，也指出普通观众在文化上的"缺失"。乌尔维纳写道：

> 无知而且幼稚的群众坐在银幕前，体验祖母对孩子述说一个神话故事。但是，我无法了解为何接受过义务教育熏陶的那群人竟然一晚接着一晚地进入戏院，让不断重复的场景愚弄自己（电影中，荒腔走板、落伍、拟真的事物，都是为智力程度较低的民众而制作的，忽略了大部分有初级教育程度者的想法）。（引自 Mora，1988，p.6）

许多关于电影的早期著作，是由一些文人墨客创作出来的，以下是苏联小说家高尔基（Maxim Gorky）对1896年一部电影的放映所做的反应：

> 昨晚，我在幻影王国，但愿你知道在幻影王国里有多么奇怪。那是一个没有声音、没有颜色的世界，每一件事情——土地、树木、人、水和空气，都沉浸在单调的灰色中……那不是现实生活，只是现实生活的幻影……而且，所有这些都处在一种古怪的寂静中，听不见车轮的辘辘声，听不见脚步声或说话声，伴随着人物活动的，竟然连一个交响乐的音符也没有。（引自 Leyda，1972，pp.407—9）

许多早期的评论者（如高尔基）对电影是有矛盾情结的。从电影萌芽开始，就同时存在着两种倾向：一种是过度地赋予电影各种幻想的可能性，另一种是把电影当成魔鬼和罪恶的渊薮。因此，虽然有些人断言电影可以调解敌对的国家，并且为世界带来和平，不过，其他人则表现出道德上的恐慌，害怕电影会污染或降低较低阶层民众的水平，刺激这些民众，让他们走向邪恶或犯罪。从一些早期电影评论者的反应看来，

我们可以感觉到三种隐约存在的传统阴影聚合在一起：(1) 柏拉图式的对摹仿艺术的敌视；(2) 对艺术虚构事物的严格拒绝；(3) 中产阶级精英分子对下层社会大众长久以来的轻蔑。

在早期的电影著作中，一个常见的主题是电影在民主化这一方面的潜在功能，这是一个长久以来存在的议题，它随着每一项新科技（从计算机到互联网）的出现而显露。1910 年，一位《电影世界》(Moving Picture World) 杂志的作者认为："电影就像交响乐的音符，带给有知识的人，同样也带给没有知识的人；带给含着金钥匙出生的公子哥，同样也带给劳工之子，它是给文盲看的文学作品……它没有种族的界线或国家的界线。"这种语调，可以追溯到瓦尔特·惠特曼（Walt Whitman），并且预示了与计算机网络相关的论述。这位作者接着说道：

> （观众）去看、去感知、去怜悯。他可以超越所处环境的时间限制，他可以走在巴黎的大街上，可以和西部牛仔一同骑马，和黝黑的矿工一同钻探地底深处，或者，他可以和水手、渔夫一同航向大海，也可以感受到面对贫苦的或悲伤的孩子时人类的同情所带来的震颤……电影艺术家在美妙的人性之乐中，可以演奏每一种乐器。[1]

一个同源的主题，即把电影颂扬为一种新的"世界语言"（universal language），就像米丽娅姆·汉森（Miriam Hansen，1991，p.76）所指出的，这个主题和法国的启蒙运动、在场的形而上学（metaphysics of presence），以及新教徒的"千禧年说"（Millennialism）等多种多样的源头相互共鸣。因此，电影可以修复巴别塔（《圣经》中的城市）废墟，可以超越国

[1] Walter M. Fitch, "The Motion Picture Story Considered as a New Literary Form", *Motion Picture World* (February 19, 1910), p.248; quoted in Hansen (1991, pp.80−1).

家、文化和阶级的障碍。就像一位投稿者在 1913 年 7 月号的《美国杂志》（*American Magazine*）上所写的：

> （电影）对外国人或未受教育者来说，没有语言上的障碍……花上五分钱，那些无精打采的人……看见外国人，并开始了解那些外国人和自己有多么像；他看见勇气、抱负和烦恼，并开始了解他自己。他开始感觉到自己是某个族群中的一员，被许多的梦想所引导着。（引自 Hansen，1991，p.78）

尽管有这种理论上的电影普适性的主张，不过，一些社会群体还是抗议好莱坞电影对他们的社群所做的偏差或错误再现。例如 1911 年 8 月 3 日这一期的《电影世界》杂志，报道了一个美国印第安人代表团向塔夫脱总统（Howard Taft）抗议好莱坞电影对印第安人的错误再现，甚至要求召开国会听证会[1]；类似的还有非洲裔美国人报纸，如以洛杉矶为大本营的《加州老鹰报》（*California Eagle*），抗议像《一个国家的诞生》这类电影中的种族歧视问题。像我们后来看到的，在 20 世纪 20 年代末期，前卫杂志《特写》（*Close Up*）中已经可以发现有关电影种族歧视的深入讨论。

我们在一些国家无声片时代的电影报章杂志中，发现了一种殖民心态，如巴西的《电影艺术》杂志（*Cinearte*，1926 年创办）是好莱坞《故事电影》杂志（*Photoplay*）的一个热带版本，大部分的资金来源是靠着替好莱坞电影打广告而来。巴西的《电影艺术》杂志在其评论中，表明了它的电影与社会理想：

[1] 1911 年 7 月 10 日《电影世界》杂志的另一篇文章，标题为《印第安人对电影的哀悼》，报道了有关来自加州的美国印第安人团体抗议好莱坞电影把他们描绘成嗜杀成性的勇士，然而事实上，他们是爱好和平的农夫。

电影如果教导弱者别去敬畏强者，如果教导雇工别去尊敬老板，如果展现出来的是肮脏、满脸胡须、不干净的脸孔，是污秽灰暗的事情和极度写实的话语，那就不是一部电影。试想，如果一对年轻人去看一部典型的北美电影，那么，他们将看到一位脸孔很清洁、胡子剃得很干净、头发梳得很整齐、轻快又敏捷的绅士男主角，而女主角将是一位漂亮、身材很好、面孔可爱、梳着流行式样头发的很上镜的女孩……这种影像，他们之前可能早已经看过二十遍了，但在他们带有梦想的心头上，将不会烙下那些可能带走诗意和魅力的野蛮行为，以及肮脏脸孔的影子。今天的年轻人无法接受反叛，无法接受缺乏卫生，无法接受和那些有权力者的斗争和无休止的搏斗。[1]

在这里，"上镜性"（photogenie）的概念后来被法国的电影人兼理论家们——如让·爱泼斯坦（Jean Epstein）——详细阐述，以提升"第七艺术"的特殊潜力，成为一个将美与年轻、奢华、明星以及（至少有所暗示的）白种人联系在一起的规范性的、表面化的概念。虽然巴西的《电影艺术》杂志上的这一段话并没有提到种族，不过，相对于肮脏的脸孔，它要求干净和卫生的脸孔，而且，其通篇卑屈的立场偏向于纯种白人的好莱坞模式，提出了一种对于主体的暗讽的指涉[2]。有时候，种族的指涉变得

[1] 引自 *Cinearte*, Rio de Janeiro (June 18, 1930)。

[2] 这种美学的态度，依靠日常社会生活中精英分子的态度而存在，如作家蒙泰罗·洛巴托（Monteiro Lobato）在1908年的 *A Barca de Gleyre* 一书中，表达了他对卡里奥克人（Cariocas，巴西里约热内卢市的居民或土著）的嫌恶。蒙泰罗·洛巴托说道："我们如何教化这些人呢？这些粗劣、蹩脚的非洲黑鬼，因其无意识的报复，已经制造出一些问题，也许血管里流着欧洲人血液的救星，会来自圣保罗或其他地区吧。美国人借着建立种族歧视的藩篱，而把他们自己从种族杂婚中拯救出来；这里同样存在着这种藩篱，但只存在于某些不同的阶级间，存在于某些地区内，在里约热内卢，则不存在那种种族歧视的藩篱。"蒙泰罗·洛巴托支持传统亚利安理论的美学观点（纳粹主义的亚利安理论，认为亚利安人种为优（转下页）

更为明显。一位专栏作者要求巴西的电影应该是一种"净化我们的现实的艺术",应该强调"进步""现代工程"以及"我们漂亮的白种人"。这位作者还警告说,纪录片有更多可能会包含"令人不舒服的成分",他指出:

> 我们应该避免纪录片,因为纪录片没有考虑到对内容的整体控制,也就造成令人不舒服的成分的渗透;我们需要电影制片厂出品的电影,就像好莱坞一样,这种电影有着装饰得相当好的内部,电影中的人也都是有教养的、体面的人。[1]

种族的阶级制度甚至影响着有关类型和产制方法的议题。直观而言,无声电影时期电影理论所关注的主题,都成为电影研究的长久问题:电影是一门艺术,或者只是一种视觉现象的机械纪录?如果电影是一门艺术,那么,其显要的特性为何?它和其他艺术(如绘画、音乐、戏剧)之间的差异何在?有的问题则和电影与三维空间世界的关系有关,例如:现实世界原本的真实和电影所呈现出来的真实之间,由什么来区别?还有一些问题涉及观看的过程,例如:电影的心理决定因素有哪些?在观众身份层面,涉及哪些心智过程?电影是一种语言,还是一种梦幻?电影是艺术、商业,还是两者都是?电影的社会功能为何?电影可以刺激观众的敏锐智慧吗?电影是十分无用的,还是可以促进世界的公平正义?虽然这些问题已经被当代的电影理论转换而重新加以表述,但是从来没有被完全抛弃。另一方面,在见解上也有明显的演进。例如早期的理论家或评论者致力于证明电影潜在的艺术性,证明电影的艺术价值并不次于其他传统艺术,企图为电影在艺术上争得一席之地;后来的电影理论

(接上页)越的人种,并要求镇压犹太人),坚决主张阶级意识,两者都倾向于排斥巴西的黑人。而对于"光鲜外表"的委婉坚持,则预示了20世纪50年代的广告用语——如"仪表堂堂的人"成为对"白人"客气、婉转的指称。

[1] 引自 *Cinearte* (December 11, 1929), p.28。

家或评论者，比较不那么带有防卫心理，不那么精英主义，认为电影理所当然是一门艺术，无须验证。

许多早期的电影评论或理论，主要在于定义电影这一媒介以及它与其他艺术之间的关系。引用莱辛、瓦格纳（Wilhem Wagner，德国作曲家兼诗人）以及未来派艺术家里西奥图·卡诺多（Riccioto Canudo）在1911年发表的宣言《第六艺术的诞生》（The Birth of a Sixth Art）来说，电影被设想为吸收了三种空间艺术（建筑、雕刻、绘画）与三种时间艺术（诗、音乐、舞蹈），并转换成一种综合的戏剧形式，称为"活动的造型艺术"（Plastic Art in Motion，Abel，1988，Vol. I，pp.58—66）。卡诺多预示了巴赫金的"时空体"（chronotope）概念（系指在艺术的再现中，时间与空间的必然关系），他把电影看作空间与时间艺术的终极救赎，指向了它们一直以来的最终走向。卡诺多促进了"完全的艺术形式的神话"，而不是巴赞后来的"完全的电影的神话"。

在电影最初的几十年中，大部分的理论化工作尚未成形，主要是凭着印象和观感。有一个最好的例子，我们曾在美国诗人兼评论家韦切尔·林赛（Vachel Lindsay）的著作中，发现一些即兴且无系统的理论化工作。在《电影的艺术》（The Art of the Moving Picture）一书（1915出版，1922再版）中，林赛反复思考了一些议题，他将个人的一些听闻与自己对文学与电影的思考混在一起，为电影身为一种媒体却遭到高级艺术轻蔑的情况抱不平。林赛向他的特定的目标受众为通俗电影辩护，对象包括艺术馆馆长、英语系的教员以及"广大的评论界和文艺界"（出处同上，p.45）；对林赛而言，电影是一种"民主的艺术"[1]，是在惠特曼式的传统中萌生的一种新的美国象形文字。林赛的一些思考和类型有关，是根据不太严密的内容和风格来界定，而非根据结构来界定。林赛举出三种"类

[1] 林赛称电影是民主的艺术，系因为深焦镜头中，观众对前景、中景、背景，有自由的选择权，所以是民主的。——译注

型"——动作、亲密以及壮丽,他诉诸其他艺术的例子来定义电影,而把电影视为移动中的雕塑、移动中的绘画及移动中的建筑,以人或物体的移动来构成一般的定义基础(林赛视觉上的倾向性,来自于他先前在芝加哥艺术协会既有的绘画训练)。林赛因而采取一种不同的取向来界定电影的具体性,界定电影和其他艺术的不同之处,例如,在《电影的艺术》这本书的其中一章,林赛详细列出了电影和戏剧表演之间的差别:舞台在旁边和后面有出入口,而"一般的电影其出入口则是跨过假想的脚灯线";舞台有赖于演员的表演,而电影则是依赖制片人的天赋异禀(出处同上,pp.187—8)。十年之后(1924年),吉尔伯特·塞尔迪斯(Gilbert Seldes)成为林赛的半个继承人,在《第七种鲜明的艺术》(*The Seven Lively Arts*)一书中,塞尔迪斯极力主张电影是一门通俗艺术(亦即强调摄影剧/电影应该脱离戏剧,成为一门独立的艺术)。

不管林赛的立论如何古怪多变,他确实预示了一些后来的思潮;他陶醉于电影和象形文字之间的模拟,同时也为后来爱森斯坦及梅茨的理论预示出一些端倪;而且,林赛把爱迪生看作是一个"新的古腾堡",预示了马歇尔·麦克卢汉(Marshall McLuhan)有关新媒体和"地球村"(global village)的主张。林赛建议看电影时,观众应当同时加入对话,参与电影,预示了布莱希特"吸烟者的戏剧"和"干扰的戏剧"的想法。林赛同时也从人种史学上注意观众观影的反应,例如,动作片"满足每一个美国人原始而强烈的对速度的狂热癖好"(Lindsay,1915,p.41),他认为"人们喜欢玛丽·毕克馥(Mary Pickford),是喜欢她兴奋时的一些面部表情"。他预示出吉加·维尔托夫后来有关电影和麻醉药品之间的比较("电影—尼古丁""电影—伏特加"),但是没有维尔托夫那种吹毛求疵的语调,林赛比较了上电影院和逛沙龙的社交愉悦性。由于林赛许多散论只是一种臆测甚至是琐碎的——甚至假定电影类型和特定颜色之间的一致性,较为宽泛地去理解他所提出来的议题及其开启的可能性会比较有意义。

系统性的电影理论起源，可以追溯到第一个有关电影媒体的广泛研究：哈佛大学心理学家兼哲学家雨果·芒斯特伯格的《电影：一次心理学研究》。芒斯特伯格引用了新康德哲学的领域、知觉心理学的研究以及他对相对少数电影的认识（芒斯特伯格本人很怕被人看见上电影院看电影）。芒斯特伯格在书中主张：电影是一门"主体性的艺术"，它摹仿知觉塑造现象世界的方式。芒斯特伯格还指出："电影借由克服外在世界的形态（即空间、时间以及因果关系），并借由调整事件本身使其适应内在世界（即注意、记忆、想象以及情感）的形态，来告诉我们一个人类的故事。"[1]

在《电影：一次心理学研究》一书的绪论中，芒斯特伯格区别了电影的"内部"发展和"外部"发展，前者是指美学的原则，后者是指从"前电影装置"（如爱迪生的电影视镜）到第一部真正电影的演进（在这种意义上，他预示了当代无声电影史学家的一个兴趣强烈的领域）。在电影技术的起源和未来的可能性上，芒斯特伯格占有一个焕然一新的、非技术原因的（不是因技术革新而造成的）地位。芒斯特伯格写道：

> 说电影的发展开始于某一个地方，那是武断的，而且，也不可能预见电影的发展将走向何处……如果我们把电影视为一种娱乐和审美愉悦的来源，那么，我们也许可以将暗箱中一个玻璃片从另一个玻璃片前的通过视为萌芽……另一方面，如果电影的基本特征是将各种不同的景物组合进一条连续的印象中，那么，我们必须回溯到还只是停留在科学兴趣阶段的费纳奇镜（Phenakistoscope）的时代。（Munsterberg，1970，p.1）

不过，真正让芒斯特伯格感兴趣的是电影的"内部形态"，亦即电影

[1] Munsterberg（1970, p.74），本书原出版书名为：*The Photoplay: A Psychological Study*（New York: D. Appleton, 1916）。

语言方面的进展，将"平凡、普通的事件"转变成一种"新的、大有可为的艺术"（出处同上，pp.8—9）。对芒斯特伯格而言，电影创作者选择有意义以及重要的事物，将杂乱的感觉、印象变成有秩序的电影。

因此，芒斯特伯格关注美学也关注心理学。在芒斯特伯格看来，电影对空间及时间的部署，乃是通过特写、特效以及借助剪接而快速变换场景等手段来实现的，超越了戏剧艺术。对芒斯特伯格而言，正是电影和有形现实之间的这种距离，使得电影进入人的心智领域。出于哲学的唯心论传统，他认为电影根据"思维法则"，重新装配了三维空间的现实。电影不像戏剧，电影创造愉悦乃是靠着超越有形现实的方式，靠着让可以触知的世界从沉重的空间、时间以及因果关系中解脱出来，靠着自我装饰，而不是我们知觉的形式。然而，对芒斯特伯格自身而言，存在一种美学张力，一方面，他要求"情节和形象化外观的完全一致性"，以及"彻底从实际的世界中离析出来"，这点和好莱坞幻觉论一致；但是在另一方面，他又要求一种更加开放式的和无法预期的"心智经验的自由发挥"，唤起艺术电影的主观论。

芒斯特伯格可以被视为一些电影理论思潮的精神之父，他强调"主动的观众"，认为观众透过智力与情感的投入，补足电影的空白或空隙，从而"参与"了电影的"游戏"，在此芒斯特伯格预示了后来的观众理论。在他的见解中，观众接收了由电影影像所给予的深刻印象，尽管他们知道它是虚假的。我们可以在他的论述中发现后来的精神分析概念"分裂信念"（split belief）的萌芽，也可以发现20世纪70年代"我知道，不过无所谓"[1]的电影理论。芒斯特伯格认为：电影引起思考，最终它不是存在于胶片上，而是存在于观众的意识中，正是这种结果将电影现实化。同样，这样的见解也预示了20世纪80年代的"接受理论"（reception theory）。芒斯特伯格有关"似动现象"（phi-phenomenon，借由似动现象

[1] 原文为法语 je sais mais quand meme。——编注

的过程，意识从静止的影像中制造出活跃的意义）的著作，最后使他成为认知主义者的"老祖宗"。对认知主义者来说，摹仿的过程并不反映电影与"现实"之间的联结，而是反映电影与意识过程之间的联结。而且，身为一位把注意力转移到电影上的训练有素的哲学家，芒斯特伯格在这方面走在了后来一些知名人物〔如梅洛—庞蒂（Maurice Merleau-Ponty）和德勒兹〕的前面。

虽然芒斯特伯格强调电影的心理学层面，不过，其他的理论家则是把电影视为一种语言，有它自己的文法、句法以及词汇。对林赛（1915）来说，电影建构了一种图文及象形文字般的新语言，一种新的"世界语"。我们也在 20 世纪 20 年代法国的卡诺多和刘易·德吕克（Louis Delluc）的著作中看到关于电影语言的见解，他们两个人都把电影那种语言般的特性，看作它的非语言类的身份及其超越民族语言障碍的能力的一种自相矛盾的联结[1]。同时，匈牙利的电影理论家巴拉兹也在 20 世纪 20 年代至 40 年代的著作中，反复强调电影"语言般的本质"，巴拉兹认为：电影观众必须学习这种新艺术的"语法"，必须学习特写及剪接等技巧的活用与变化[2]（这种"电影语言"的比喻用法，诚如我们所见，后来被俄国的形式主义学派所继承，在 20 世纪 60 年代的电影符号学派中，更是有着精确的发展）。

还有一派理论可能会被取笑，因为它只是一些电影创作者对自己所用技法的批注，如格里菲斯（D. W. Griffith）宣称他明暗对比的照明手法乃是从画家伦勃朗（Rembrandt）那里借用而来，而这种说法在电影和绘画的关系上，隐含着一种准理论的立场。路易·费雅德（Louis Feuillade）把他的电影描述为"生活的切片"，呈现出"人与事物'本来'的面貌，而

[1] 卡诺多和德吕克有关电影语言的见解，散见于一些经典文选集，例如：Lapierre（1946），L'Herbier（1946），and L'Herminier（1960）。
[2] Balázs（1930），这些观点后来复见于 Balázs（1972）。

不是他们看起来可能是的面貌"，这其中隐含了一种艺术的现实主义立场。[1] 同样，巴西的电影创作者温贝托·莫罗（Humberto Mauro）有句格言："电影是瀑布。"即认为电影应该特别注重不做作、自然状态的美，对巴西而言，就是巴西的自然美。此外，一些非电影创作者也提出了电影的初期理论，如伍德罗·威尔逊（Woodrow Wilson）称赞《一个国家的诞生》是"用光电书写的历史"，这种说法可以被看作关于电影在史料编纂的书写潜能上，所做的一种理论的宣示（虽然这部电影带有令人焦虑不安的种族主义暗示）。另外，列宁（Nikolai Lenin）在他的宣言中说道："电影对我们来说，是所有艺术当中最重要的。"同样，这种说法也可以被看作对电影在政治及意识形态的利用上，所做的一种含蓄的、理论上的宣示。

许多初始的"理论"建立在与其他艺术相关的既有传统上。例如，电影导演有如"作者"的概念，继承自长久以来的文学传统，虽然作者论于20世纪50年代才开始流行，不过，作者论的根源构想却出现于无声电影时期，是电影寻找艺术合法性的一个结果。早在1915年，林赛在《电影的艺术》一书中就预先指出："我们有一天将区别不同的电影名家，就好像我们现在喜欢欧·亨利（O. Henry）和马克·吐温（Mark Twain）的不同特性一样。"（Lindsay，1915，p.211）1921年，电影导演让·爱泼斯坦在《电影与现代文艺》（*le cinéma et les lettres modernes*）一文中，把"作者"这一术语用在电影创作者上；而德吕克则是以斯蒂芬·克罗夫茨（Stephen Crofts，载于 *Hill and Gibson*，1998，p.312）所称"原型作者"（proto-auteurist）的方式，分析了格里菲斯、卓别林以及托马斯·英斯（Thomas Ince）的电影。同样，将电影描述成"第七艺术"，也暗示了给予电影艺术家如同小说作者及画家一样的身份。

[1] Louis Feuillade, "L'Art du vrai", Ciné-journal (April 22, 1911); 引自 Jeancolas (1995, p.23)。

电影的本质

既然电影在萌芽阶段便是一种媒体,那么分析者也因此一直在寻找电影的本质,寻找电影独特及借以区别其他艺术形式的特色。一些早期的电影理论家主张一种不受其他艺术"污染"的电影,就像让·爱泼斯坦提出的"纯电影"(pure cinema)概念。但另一些理论家及创作者则信誓旦旦地坚称电影和其他艺术有着千丝万缕的联系。例如,格里菲斯就宣称他从狄更斯(Charles Dickens)那里借用了叙事的交叉剪接法;而爱森斯坦则发现了关于电影手段的文学前身:《失乐园》(*Paradise Lost*)中的焦距变化,以及《包法利夫人》(*Madame Bovary*)中农产市集那一章的交叉蒙太奇。经常被引用的涉及其他艺术的电影定义,如林赛所提的"活动的雕塑"(Sculpture in motion)、阿贝尔·冈斯(Abel Gance)所提的"光的音乐"(music of light)、利奥波德·叙尔瓦奇(Leopold Survage)所提的"活动的绘画"(Painting in movement),以及埃利·富尔(Elie Faure)所提的"活动的建筑"(architecture in movement),这些定义在与之前那些艺术建立起联系的同时,也对它们之间的关键差别做出了论断。例如,电影是绘画,不过此时它是活动的绘画;电影是音乐,不过此时它是光的音乐,而不是音符的音乐。但有一点是共同的,那就是:电影

是一门艺术。确实,阿恩海姆在 1933 年表示,他对电影尚未被艺术爱好者展开双臂接受而感到震惊,他写道:电影是"出类拔萃的艺术,电影一视同仁地提供了娱乐,让人放松心情;电影在艺术的选美大会中胜过所有历史更久的艺术;电影的缪斯女神应该众望所归地穿得越少越好"(Arnheim,1997,p.75)。将电影拿来和其他艺术比较异同的主张,为合法化这一初生媒体提供了一种说法,即电影不但和其他艺术一样好,而且电影应该以它自己的术语来被评断,这些评断用的术语应该与电影的可能性以及美学相关。

随着许多专门的电影期刊和重要人物,如让·爱泼斯坦、阿贝尔·冈斯、德吕克、迪拉克以及卡诺多的出现,法国成为商业及前卫电影的重镇,成为一个展现及讨论电影的众星云集之处——以皮埃尔·布尔迪厄(Pierre Bourdieu)的专门用语来说,就是"文化场域"(Cultural field)。虽然这个时期电影理论家们的论点五花八门,但他们都一致认定电影是一门艺术。早在 1916 年,一份未来主义者的宣言——《未来派的电影》(*The Futurist Cinema*),要求确认电影为一门独立的艺术,不必一味地摹仿舞台剧(由 Hein 所引述,载于 Drummond et al.,1979,p.19)。"纯电影"的目标,就像费尔南·莱热(Fernand Leger)所指出的,在于"摒弃一切不是纯粹电影的元素"。关于这一关注点,另外还有一些其他的表达,即有关"上镜性"的话题,德吕克称之为"电影的法则"(law of cinema),而爱泼斯坦在《从艾特纳火山观看电影》(*Le cinématographe vu de l'Etna*)一书中则称之为"最纯的电影表达"。爱泼斯坦写道:"伴随着'上镜性'的概念产生了电影艺术的想法。要定义难以定义的'上镜性',还有比将这种艺术的特定要素比拟为颜色之于绘画,体积之于雕塑更好的说法么?"(Grummond et al.,1979,p.38)在其他著作中,让·爱泼斯坦将"上镜性"定义为"事物的任何方面,现实存在或者灵魂,其精神特征因为电影

的复制而增强"[1]。因此,"上镜性"这个难以用言语形容的"第五元素"[2]将电影的魅力从其他艺术当中区别了出来。从其他意义上看,将电影与艺术的现代主义联系在一起,而将其视为一种挑战传统认知与理念的表达。

印象派同样关注电影和其他艺术的关系。1926年,卡诺多在《影像工厂》(*L'Usine aux images / The Image Factory*)一书中,认为电影作为"第六艺术",会像"随着时间的推移而变化光影的绘画与雕刻,像音乐和诗一样,借着演奏和吟诵,将空气转变成节奏和韵律,而体现出它的意义"。[3] 以卡诺多的观念来看,这种"活动的雕塑艺术"实现了欢宴活动那种乌托邦式的期冀——这种想法近似于巴赫金的"狂欢"概念,让人想起古代的剧场和当代的露天游乐场。1919年,德吕克在《电影与公司》(*Cinema et cia*)一书中,谈到电影是唯一真正的现代艺术,因为电影使用科技将现实生活风格化。此外,迪拉克引出"视觉的交响乐"这种电影与音乐的类比,指出:

> 就像音乐是一种"听的艺术",电影作为一种"看的艺术"……把我们导向由活动和生活状态所构成的视觉概念,导向一种视觉艺术的观念,这种观念由一种知觉的灵感组成,其延续和触及了我们的思想和情感,正如音乐那样。(引自Sitney,1978,p.41)

对迪拉克来说,运动和节奏构成了"电影表达之独特与深入的本质"(Drummond et al.,1979,p.129)。

[1] Jean Epstein, "De Quelques conditions de la photogenie", in *Cinea-cinne- pour-tous* (August 15, 1924); 亦见于 Abel (1988, Vol. I, p.314)。

[2] "第五元素"原指土、水、火、风以外之构成宇宙的元素,这里借用来指称构成电影的元素。——译注

[3] Riccioto Canudo, *L'Usine aux aimages* (Paris: Etienne Chiron, 1926); in Abel (1988, p.59).

许多早期的理论家展现出一种安妮特·米切尔森（Annette Michelson）所称的"心满意足的认识论"（Michelson，1990，pp.16—39）。电影导演阿贝尔·冈斯在《电影艺术》（L'Art cinématographique，1927）一书中表示："影像的时代已经来临。"对阿贝尔·冈斯来说，电影将赋予人们一种新的连觉意识，即观众"将用他们的眼睛来听"。[1] 德吕克则预示了巴赞在电影上发人深省的观点，他把电影（特别是特写镜头）看作提供给我们有关"逐渐消逝的永恒之美的印象……那是某种超越了艺术的东西，亦即生活本身"。[2] 出于一种先验的图像崇拜，电影因其可感的当下性与即时性而被期待用来传递实时的现实生活的本质状态。让·爱泼斯坦在《日安，电影》（Bonjour cinéma）一书中谈道：电影为"世俗的启示"，是一种通过直接关联人体器官（如手、脸、脚）而触动观众情感的手段。对爱泼斯坦而言，电影"在本质上是超自然的，每样事物都是经过变形的"（引自 Abel，1988，p.246），而电影的经验是被赋予的，是出自内心深处的。

> （多亏了电影，）我们以一种新的知觉去感受空间中的山丘、树木和面孔并凭借完整的经验深度，赋予身体以动作和形象……电影摄影机透过这一整体，反射出较汽车或飞机更为特别的、个人的轨迹。（引自 Williams，1980，pp.193—4）

让·爱泼斯坦预示了巴赞后来的论点，不过他用的是不同的语体及一种更为神秘的词汇。爱泼斯坦将自己的设想认定为自发的、未经调和的电影本质，由此保证了难以定义的"真实"。对爱泼斯坦来说，特写镜

[1] 引自 Jeancolas (1995, p.31)。

[2] Louis Delluc, "La Beaute au cinéma"，见 Le Film 73 (August 6, 1917)；见 Abel (1988, Vol. I, p.137)。

头是电影的灵魂,他说:"我永远没有办法形容自己是多么喜欢美国式的特写。直截了当。一个人头突然出现在银幕上和剧情中,就在当下,面对面,看起来就像是在当面跟我讲话,充满了惊人的张力,令我着迷。"[1]同时,爱泼斯坦并不反对操控影像,在1928年的文章中,他对此谈道:

> 慢动作确实带来了戏剧法的新视野。它揭露戏剧性展开的情感之准确有力,它表明灵魂的真实活动之纤毫不差,远超这个时期所有的悲剧形式。我可以肯定,其他看过《厄舍古屋的倒塌》(*La Chute de la maison Usher*)的观众也会有同样的想法,那便是,如果要拍摄一部关于犯人接受审问的影片,那么它将会超越语言,便可显露真相,令状况清晰,唯一,显而易见;这里不需要起诉书、律师的演说,也不需要任何来自强烈影像以外的证据。[2]

在关于"上镜性"一词的印象派用法的研究中,大卫·波德维尔谈到唯心论"令人迷惑的不同版本的纲要",其中,"波德莱尔式的神智学(theosophy)和柏拉图式的唯心论,以及柏格森派的运动论(movementism),混合在一个由各种各样从未生成理论自觉性的假设组合而成的集合中。"(引自Willemen,1994,p.125)"上镜性"的概念使印象派的评论家论及电影的方式,不但能够强调世上事物充满想象力的活动,而且能够提出经由当代的都市生活(即快速、同时性、多重的信息)而产生的变化的认知。与此同时,爱泼斯坦相信电影能够探索"人类生活中'无意识'的非语言及非理性的活动"(Liebman,1980,p.119)。

[1] Epstein, "Magnification", in Epstein (1977, p.9).

[2] Jean Epstein, "Une Conversation avec Jean Epstein", L'Ami du peuple (May 11, 1928), in *Annette Michelson's introduction to Vertov* (1984, pp. xliv-xlv).

许多无声电影时期的理论家对尝试"真实主义"提出了警告。在刘易斯·雅各布斯（Lewis Jacobs，1960，p.98）《一种新的现实主义：目标》(*A New Realism: the Object*) 一文中提到，实验电影导演费尔南·莱热抱怨大部分的电影把它们的力气浪费在建构一个可识的世界上，反而忽略了日常生活当中细枝末节的惊人力量。另外一位实验电影导演汉斯·里希特（Hans Richter）认为"电影的发明是为了用来复制，但矛盾的是，电影主要的美学问题正在于克服复制"（出处同上，p.282）。迪拉克预见了一种志不在说故事或逼真复制"现实生活"的电影。"纯"电影可能被梦境激发，就像爱泼斯坦所说的；可能被音乐激发，就像法国的阿贝尔·冈斯和迪拉克，以及巴西的马里奥·佩肖托（Mario Peixoto）所指出的；他们全都谈到电影实质上像韵律，或者说得更恰当一点，电影像是"一首视觉的交响乐，组成了韵律的影像"。[1] 因此，所谓的"纯"，暗示了对情节的拒绝。爱泼斯坦将电影故事称为"谎言"，他说："没有故事，从来就没有故事。有的只是没有结尾也没有开头的情境，没有肇始、中间阶段，也没有结局。"[2] 他的说法预示了让-保罗·萨特（Jean-Paul Sartre）的《呕吐》(*La nausée*) 中的存在主义怀疑论。迪拉克指责那些宣扬叙事的人犯了一个"可耻的错误"[3]。由于与许多其他的艺术有一些混杂，叙事被认为给电影的特质建构了一个脆弱不堪的基础。叙事常常被认为与文本相关，无法提供一种建构纯视觉艺术形式的基础。

[1] Germaine Dulac, "L'Essence du cinéma: l'idee visuelle", *Cahiers du moi* (1925) in Abel (1988, Vol. I, p.331).

[2] Jean Epstein, quoted in Kracauer (1997, p.178).

[3] Ibid., p.179.

苏联的蒙太奇理论家

我们或许可以说，早期无声电影时期的电影理论所谓的"拼装"（bricolage）风格，在20世纪20年代被苏联的蒙太奇理论家及电影创作者以更彻底的革新取代了。这些理论家在苏联戏剧、绘画、文学以及电影（大多数为国家出资）等各种先锋潮流异常繁荣的背景下工作着。由于电影工作者与知识分子在创立于1920年的国家电影学院（State Film School）中相互联合，这些电影创作者及理论家不仅关注重要的意识理念，同时也关注有关建构一个社会主义电影工业的实际问题，以便让电影作者的创造力、政治效力以及大众流行等各方面都能够兼顾。他们关注的问题是：我们应该发展什么样的电影？虚构的还是纪录性的？主流的还是前卫的？什么是革命的电影？他们普遍把自己视为文化工作者，形成广泛的社会构成的一个组成部分，从事着革命及现代化俄国的工作。由于在工程、建筑等实践领域受过训练，他们强调技术、结构以及实验。

虽然苏联蒙太奇理论家的电影风格并不相同——从透过电影来清晰展现现实问题的普多夫金，到电影带有浓烈史诗、歌剧气息的爱森斯坦，这些理论家都一致强调蒙太奇为电影诗学的基础。诚如爱森斯坦、普多夫金、格里戈里·亚历山德罗夫（Grigori Alexandrov）于1928年《关于

有声电影的宣言》中所说，蒙太奇"已经变成无可争辩的金科玉律，全世界的电影文化已经建立于其上"（Eisenstein，1957，p.257）。不仅俄语，就连拉丁语系，"蒙太奇"也是形容剪接的一个惯用词汇。就像杰弗里·诺埃尔—史密斯（Geoffrey Nowell-Smith）所指出的，"蒙太奇"这个词带有强烈的实用的甚至工业的寓意（例如法文中的 chaine de montage 意为"装配线"）。对苏联的理论家来说，蒙太奇的魔力给单一镜头呆板的基础素材增添了活力与光辉。就某种意义上来说，蒙太奇理论家们也是结构主义者，他们认为单一的电影镜头在安置到蒙太奇结构之前是没有实质意义的，换言之，只有当单一的镜头成为一个较大系统的一部分，和其他镜头之间有某种关系时，才具有意义。镜头之于电影，就像符号之于索绪尔（Ferdinand de Saussure）的语言系统，解释了索绪尔所说的"（语言）只有差异"。

对于注重实践并创建全世界第一所电影学校的列夫·库里肖夫（Lev Kuleshov）而言，电影的艺术在于透过局部视野的解析切割，策略性地操纵观众认知和观看的过程。对库里肖夫来说，区别电影与其他艺术的关键，在于蒙太奇将不连续的片段组织起来，成为有意义、有节奏的连续画面的能力。在20世纪20年代早期，库里肖夫设计了一系列实验，显示剪辑可以产生远远超出个别镜头内容的情感与联想。其中一个实验，后来被称为"库里肖夫效应"（Kuleshov effect），该实验将演员莫兹尤辛（Mosjoukine）的同一个镜头，和不同的视觉素材（一碗汤、棺木中的一个小孩等）并列，借以传达非常不同的情感效果（如饥饿、悲伤）。这是由电影技术而非"真实"所产生的特定情感。库里肖夫认为，电影演员应该成为"模特"或者"人体模特"，甚至成为"怪物"，能够训练自己的身体对"素材的建构获得完全的掌控"。就像后来的希区柯克那样，比起演员像"牲口"一般外露的表演，意义更多是通过剪辑带来的具有控制性的表演而产生。〔马克·拉帕波特（Mark Rappaport）的电影《琼·塞贝格的日记》（From the Journals of Jean Seberg）即为"库里肖夫效应"做了一

个绝妙的附注〕。对库里肖夫而言，美国电影的成功来自于他们清楚、迅速的说故事方式，来自于无缝剪辑、蒙太奇技术与一连串逼真的动作（打斗、车马队伍行进、追逐）的有效配合。

维尔托夫的作品在美学上模棱两可，既显示出爱森斯坦的实验主义，也显示出主流电影的效果。不过，库里肖夫的学生普多夫金的作品则比较因袭传统。在《电影技术与电影表演》（*Film Technique and Film Acting*）一书中，普多夫金大都从实际拍摄电影的观点，说明叙事及时空连续性的基本原则（普多夫金的书被广为翻译，并在电影院校甚至全世界的制片厂中被使用）。对普多夫金来说，电影的要诀在于通过如对比、对应及象征等修辞的设计，经由剪辑和演出，在组织观众的观看及操控观众的知觉和感情上取得协调（Pudovkin，1960）。对普多夫金而言，剪辑既类似又会引起典型日常生活中焦点及注意的改变。从某方面来说，他对这种机制的说明，预示了后来有关"古典电影"（classical cinema）的认知解释。

最具影响力的苏联蒙太奇理论家是爱森斯坦。在苏联，电影和理论的声誉是携手并进的。爱森斯坦是一位具有广泛兴趣的非凡思想家，他的理论著述包罗万象，有哲学的思索、文学的随笔、政治的宣言，也有摄制电影的指南。的确，在寻找一个丰富多元的理论方面，爱森斯坦的著作经常给人留下洞察力非凡的集萃的印象。在爱森斯坦带有启示性的折中主义里，一种技术与简约的取向——电影创作者犹如工程师或巴甫洛夫（Ivan Petrovich Pavlov，俄国生理学家）实验室里的技师——与一个强调"悲伤"及"狂喜"的类神秘的取向共存，这是一种同一性与其他取向及整个世界协调的开阔的感觉。虽然爱森斯坦理论的形成比电影理论的产生要超前二十年——1987年，雅克·奥蒙（Jacques Aumont）在《蒙太奇爱森斯坦》（*Montage Eisenstein*）一书中认为有"好几个爱森斯坦"——不过，他总是偏爱高度风格化并且在智力上雄心勃勃的电影。在爱森斯坦长久以来的方法中，电影不但继承所有艺术历史的成就，继

承人类历来的全部经验，而且还将它们予以改观。爱森斯坦并不把电影纯粹化，而是比较喜欢通过和其他艺术交相滋润，借以丰富电影。正因为如此，他所引述的艺术家是多种多样的，包括：达·芬奇（Leonardo da Vinci）、弥尔顿（John Milton，英国诗人）、狄德罗（Denis Diderot，法国哲学家兼百科全书编纂者）、福楼拜、狄更斯、杜米埃（Honore Daumier，法国写实主义画家）以及瓦格纳。爱森斯坦的想法以时下的话来说，可称为"多元文化主义"，这些想法显露出他对非洲的雕刻、日本的歌舞伎、中国的皮影戏、印度的拉沙美学及美洲土著的艺术形式有超出单纯的异国情调的兴趣，他认为所有这些都以一种非原始主义（non-primitivist）的方式，与"现代"电影的成型有密切关系〔爱森斯坦甚至还希望根据海地的革命制作一部电影，名为《黑皇帝》（*Black Majesty*）〕。

在早期阶段，刚刚接触带有政治色彩的先锋戏剧的爱森斯坦，强调"杂耍蒙太奇"（montage of attractions）——引用马戏表演及游乐场的影像——以及他所谓的相对于维尔托夫"电影眼"（kino-eye）的"电影拳"（kino-fist）的反射震惊效果。爱森斯坦的杂耍蒙太奇提出一种类似狂欢的美学，偏爱小品式的段落、引起轰动的转折以及令人振奋的瞬间，如鼓声隆隆、特技演员的惊险表演、灯光的突然打开，这些都围绕着特定主题来加以安排，用以带给观众充分的震惊。爱森斯坦选择了一种以绘画的构图及风格化的表演为基础的反自然主义电影，并强调"典型人物"（typage）的价值——一种选角的技巧，亦即基于表演者外形所带有的易于识别的社会符号，根据其所意蕴的内涵来进行选角，以用来让人产生社会阶层的联想。库里肖夫谈论的是"连接"（linkage），而爱森斯坦在《电影形式的一个辩证取向》（*A Dialectic Approach to Film Form*）一文中，则谈论的是"冲突"（conflict）："在艺术的领域中，这种动态的辩证原则在冲突中被具体化，成为每一件艺术作品及艺术形式存在的基本原则。"

爱森斯坦对线性的因果情节结构不太感兴趣，他比较感兴趣的是分

散、分裂、断裂的符号，这些符号被离题以及外加的符号素材所打断，就像在《十月》（October，1928）这部电影中，机械孔雀的几个镜头，隐喻着克伦斯基首相的虚荣。爱森斯坦把电影看作通过结构主义的技巧，暗中刺激观众的思想并引发意识形态的质疑的手段。爱森斯坦的电影并不透过影像"说"故事，而是透过影像来"思考"，用镜头的冲撞，去点燃观众意识中观念的火花，是一种规则与创造，理念与情感的辩证的产物。[1]

后来的评论者发现，爱森斯坦的方法是集权主义和压制性的。塔尔科夫斯基在《雕刻时光》（Sculpting in Time）一书中抱怨："爱森斯坦把思想变成一个专制君主；没有留出任何一点'空气'，缺乏那种不可言传的捉摸不定，而那也许才是所有艺术最令人着迷的特性。"阿林多·马沙多（Arlindo Machado，1997，p.196）认为，爱森斯坦以概念和感觉组成视听景观的愿望，比较适合当代的录像节目，而不是电影。此外，当剥去辩证的基础，爱森斯坦的"关联性"蒙太奇将可以轻易地变形为广告中商品化的表意符号，其整体大于个别部分的总和，如凯瑟琳·德纳芙（Catherine Deneuve）加香奈儿 5 号香水，代表了魅力、诱惑力以及性爱的诉求。

收录于 1942 年的《电影感》（Film Sense）及 1949 年的《电影形式》（Film Form）这两本书中的文章，显现出爱森斯坦的广泛兴趣。在《电影艺术的原则及其表意符号》（Cinematographic Principle and the Ideogram）一文中，爱森斯坦借用表意符号在表意文字（被误称为"象形文字的"）书写上的方式，塑造出不同于传统的电影创作方法，即一种风格化的古老图画文字的遗迹。对"吸引力"及表意符号书写的双重呼吁，使得传统戏剧现实主义的相关理论停止发展。对爱森斯坦来说，一个镜头主要经由它和一系列镜头中的其他各个镜头的关系而表现出意义，因此，无论

[1] 参见 Eisenstein (1957)。有关爱森斯坦蒙太奇理论的分析，参见 Aumont (1987) 以及 Xavier (1983, pp.175-7)。

是对于美学还是对于意识形态控制，蒙太奇都是关键所在。对爱森斯坦而言，电影最重要的是具有变革能力，在观念上刺激社会的实际活动，冲击观众，使他们对当代的问题有所察觉，而非仅仅是进行美学的沉思。诉诸当代技术的类比，爱森斯坦把电影比作拖拉机，"耕犁"（plow，这个词不但具有农业上的内涵，也带有性的内涵）观众的心灵。尽管对先锋派的"伎俩"不屑一顾，不过，爱森斯坦依然喜欢广大民众可以理解的通俗的先锋实验电影。

爱森斯坦同时也是声音对位法的理论家，声音对位法的观念，在他和普多夫金、亚历山德罗夫于1928年所签署的宣言中成型，在宣言中，这三位导演对声音同步的尝试提出了警告，而反过来提出一种声音和影像的对位法。的确，对位法、张力及冲突等概念，是爱森斯坦美学的核心。对于既受到黑格尔也受到马克思（Karl Marx）影响的爱森斯坦而言，一对辩证的对立统一，不仅会给社会生活带来动力，而且也会给艺术文本带来活力。爱森斯坦将黑格尔和马克思的辩证法加以美学化，而把立体派本质上是空间并置的拼贴，放在时间的关系中。他在蒙太奇上的理想，是一种不和谐的声画关联，其保持着未解决的张力关系。如果要用一个单一的比喻来描绘爱森斯坦的思考方式，那就是矛盾修辞法（oxymoron），亦即对立面的关联，这种修辞明显出现在他许多著名的表述中，如"感觉上的思考"或"对立物的动力"。确实，当论及爱森斯坦时，很难不去提到矛盾修辞法的公式化表述，如"巴甫洛夫式神秘主义""马克思主义唯美主义""黑格尔式形式主义""分裂性的有机体论""不可知的唯物主义"，借此抓住他思想中所包含的矛盾对立。

在《蒙太奇的方法》（Methods of Montage）一文中，爱森斯坦发展出一个全面的蒙太奇类型学，包含了日益增多的更为复杂的形式：长度蒙太奇（metric，仅依据长度）、节奏蒙太奇（rhythmic，依据长度和内容）、调性蒙太奇（tonal，依据灯光或画面形式运用而产生出来的主要情绪）、泛音蒙太奇〔overtonal，（也译为"弦外之音蒙太奇"），依据更细微、

意味深长的共鸣〕以及理性蒙太奇（intellectual，由所有策略合成的一种复合体）。对爱森斯坦来说，每一种类型皆产生特定的观看效果。"图式"（schema）作为一种暗示了各种形式可能性的聚宝盆，比之作为电影的一种描述性范例更加让人感兴趣。在《电影的第四度空间》一文中，爱森斯坦认为电影创作者在"主旋律"之外也以"弦外之音"创造了电影的"印象主义"，这让人联想到德彪西（Claude Achille Debussy）在音乐上的印象主义。就像大卫·波德维尔（1997）所指，爱森斯坦经常隐隐约约地以音乐做类比，求助于音乐的一些概念，如韵律、弦外之音、主旋律、节奏、复音以及对位旋律。爱森斯坦和他同时代的许多人共享了这种音乐的研究方向，比如巴赫金，在他20世纪20年代末期关于陀思妥耶夫斯基的著作中也分析了艺术的"复音"（polyphony）和"拍子"（tact）等概念；作家亨利—皮埃尔·罗谢（Henri-Pierre Roché）谈到了"复调小说"；巴西的艺术家马里奥·德·安德拉德（Mario de Andrade）则谈到了"复调诗歌"。

爱森斯坦从他有关语言、文化、艺术等方面的广博知识以及磨炼中汲取所需，并且总是以理论与实践协同作用的辩证法来工作。他特别偏重艺术的不连续性，将电影的每一个片段视为强有力的语义结构的一部分，其基于并置及冲突原则，而非基于构成整体所必需的严密性。依据爱森斯坦的看法，声音、形状、光线、速度等可知觉的表象，成为充满活力的素材，用于塑造思想、影响感觉，甚至传达抽象或晦涩的推论、意识以及概念分析等炼金术式的表意符号书写的微妙形式〔爱森斯坦最为人熟知的设想，即改编乔伊斯的《尤利西斯》（Ulysses）和马克思的《资本论》（Capital）〕。爱森斯坦留下丰富的知识遗产，我们在梅茨的"大组合段"（Grande Syntagmatique）、诺埃尔·伯奇（Noël Burch）的《电影实践理论》（Praxis du cinéma）、罗兰·巴特的"第三种意义"（third meaning），以及后来无数其他关于电影的想法或见解中，都能发现爱森斯坦论点的回响。玛丽—克莱尔·罗帕尔（Marie-Claire Ropars）在她

对于建立在蒙太奇基础上的电影"文体"（écriture）所定义的概念中，把爱森斯坦当成一位关键人物。20世纪80年代，古巴的电影创作者托马斯·古铁雷斯·阿莱（Tomás Gutiérrez Alea）在他的《观众的辩证美学》（*Dialectica del Espectador*）一书中，企图将爱森斯坦的"悲怆"（pathos）和布莱希特的"间离"（verfremdung）综合在一起。

同时，维尔托夫在许多方面甚至比爱森斯坦还要激进〔戈达尔在20世纪60年代与让—皮埃尔·戈兰（Jean-Pierre Gorin）合组的工作团队，便取名为"维尔托夫小组"（Dziga Vertov group），乃效法维尔托夫在政治与形式上的激进，胜过"修正主义者"爱森斯坦〕。在一系列煽动性的文章和宣言中，维尔托夫对一种"牟取暴利的"商业片宣判了"死刑"。以下选自维尔托夫的《我们：一份宣言的变奏》（We: Variant of a Manifesto）：

> 我们声明，过去的电影建立在虚构故事的基础上，那种戏剧性、夸张、不自然的电影像是麻风病，
> ——远离这些电影！
> 把视线从它们身上移开！
> 它们是致命、危险的！
> 是会传染的！（Vertov，1984，p.7）

维尔托夫请读者和观众"逃离罗曼史的甜蜜怀抱、心理小说的毒害、表现通奸的戏剧的魔掌"，相反地，维尔托夫要求"透过'电影眼'对世界做知觉的探索"。他以惠特曼式主观投射的喜悦，将电影人格化：

> 我是"电影眼"。我是一只机械的眼睛。我，身为一部机器，以我能看到的世界呈现给您。
> 现在直到永远，我从人类的静止不动中解放。我处于持续不断的运动中。我渐渐靠近所要拍摄的目标，然后离开。我匍

匍于其下，我攀登于其上。我急速地移动如同衔枚奔驰的快马。我以全速冲进人潮。（同上，p.17）

维尔托夫在他《对电影眼小组的临时说明》（Provisional Instructions to Kino-Eye Groups）一文中，指出人类的眼睛比电影差：

> 我们眼睛能够看到的东西实在有限，所以设计显微镜来看那些无法直接以肉眼观看的东西，发明望远镜来看远方的东西，来探勘未知的世界。电影就是被发明用来洞察有形世界的，用来探索以及记录看得见的现象。（Vertov, 1984, p.67）

对维尔托夫而言，剪辑能够组装出一个比亚当更完美的人，但不幸的是，占优势的社会结构妨碍了电影实现其潜能。维尔托夫写道：

> 但是，电影时运不佳经历了一个不幸，即电影被发明的时机，是在每一个国家都处于其资本家当道的情况下。资产阶级的观念包括把电影这种新玩具用来娱乐大众，或者更确切地说，用来转移工人们的注意，使工人们偏离了他们原来的目标，即对抗他们的雇主。（同上，p.67）

维尔托夫计划的目标，就像他在《电影眼的本质》（The Essence of "Kino-Eye"）一文中所说的，是要"帮助每一个受压迫的个体以及作为一个整体的无产阶级，努力了解他们周围的生活现象"（Vertov, 1984, p.49）。

维尔托夫还倡导"电影真理报"（"kino pravda"）。"kino pravda"字面上的意思是"电影真理"，这里也影射了苏联共产党的报纸《真理报》（Pravda）。在维尔托夫的著作中存在着一种张力，即他既强调电影是真

理与事实的媒体，也强调电影是一种"书写"的形式，这一张力在其指称自己的电影为"诗意的纪录片"这一点上可以显现。在实践层面上，维尔托夫提倡在大街上拍摄纪录片，远离摄影棚，以向人昭示未经伪装和修饰，并且揭露社会表象之下潜藏的问题。维尔托夫受到意大利未来主义艺术家的影响，但又谨防该思潮的法西斯信条，他赞美"机器的诗意"以及可待改善的"电影眼"是一种为速度和机器的美好新世界欢呼的手段——"电力机器设备的叙事诗"——用来服务社会主义。

对维尔托夫而言，蒙太奇渗入到电影制作的整个过程中，在观察中、观察后、拍摄中、拍摄后、剪辑中（寻找蒙太奇片段）以及最终的蒙太奇阶段都在进行着。维尔托夫还曾提及类似音乐会"中场休息时间"的蒙太奇"间歇"，也就是画面之间的活动与均衡的关系。在《我们：一份宣言的变奏》中，维尔托夫还谈到了"电影眼主义"（Kinokism），以及"电影图像"（kinogram），即音乐的音阶在电影上的对应物，绘制出电影结构的图形组合，维尔托夫写道：

> 电影眼主义即是将拍摄对象在空间中必要的活动，组织成一个有节奏的艺术整体，其与素材的属性以及每一个对象的内部节奏协调一致。
>
> "间歇"（亦即从一个活动到另一个活动的转换）是活动艺术的素材和要素，而绝不是活动本身；也正是这些"间歇"，把活动引向一个有力的结尾。（Vertov，1984，p.8）

就维尔托夫而言，电影创作者的责任就是去解释难以理解的事物，揭露使人困惑的事物或骗人的把戏（不论这些事物是在银幕上或是在三维空间的现实生活中），作为"这个世界的共产主义解释"的一部分（同上，p.79）。维尔托夫泾渭分明地定义他自己的电影，反对"艺术剧"（artistic drama）的故弄玄虚，那是一种专门用来麻痹观众，并将某种程

度的反动想法迂回地渗入其潜意识的电影形式。维尔托夫呼吁打倒"不朽的银幕国王与王后",并呼吁让角色恢复到"凡人,拍摄他生活中的日常工作"(同上,p.71),这同时回应了布尔什维克与沙皇专制的斗争,以及"电影眼"与好莱坞明星制的斗争。除了有关王室的比喻,维尔托夫对幻觉式电影的谴责,还引出了另外三类比喻:(1)魔法("有魔力的电影");(2)迷幻药物("电影尼古丁""电影鸦片");(3)宗教("电影的大祭司")。托洛茨基(Leon Trotsky)就曾经写过一篇文章,标题为《伏特加、教堂及电影》(*Vodka, the Church, and the Cinema*)。维尔托夫反对康德"无功利性"艺术的限定,主张电影"要像鞋子一样有用",对维尔托夫来说,电影并未超越生产性的生活,反而存在于一种社会生产的统一体中。就像安妮特·米切尔森指出的,维尔托夫的电影《持摄影机的人》(*The Man With a Movie Camera*)把电影当成工业生产的分支,有系统地将实际电影活动的每一个方面与我们通常认为的劳动相提并论。[1] 尽管在电影产制的每一个阶段都强调蒙太奇,维尔托夫对"神话故事剧本"只是一种资本主义再现形态的谴责,让他最终成为一位现实主义者,而不是一位幻觉论者。维尔托夫的理论具有国际性的影响力。在美国,他被诸如"工人影像联盟"(Workers Film and Photo League)等左派团体所推崇,而且,1962年纽约《电影文化》(*Film Culture*)期刊上刊载了一些他的著作,而后维尔托夫的全部著作在20世纪70年代被翻译成法文,在20世纪80年代被翻译成英文。

在官方的斯大林政权眼中,蒙太奇理论家之间可能的差异是微不足道的,事实上,所有蒙太奇理论家在1935年后都陷入了政治的困境,当"社会主义现实主义"被当成苏联共产党的官方美学时,这些蒙太奇理论家就因为他们的唯心主义、形式主义以及精英主义而遭到攻击。

[1] 参见 Michelson (1972, p.66);亦见于 Michelson's introduction to Vertov (1984)。

俄国的形式主义与巴赫金学派

苏联的电影创作者理论化他们自己的实践活动的工作,与另一个重要电影理论的来源——俄国的形式主义——一致,并深受其影响。与他们一样,俄国的形式主义者,后来也被指责为唯心主义者。爱森斯坦个人也和几位重要的形式主义者多有接触,如维克多·什克洛夫斯基、鲍里斯·艾亨鲍姆(Boris Eikhenbaum)以及一些未来派的诗人(他们彼此都是朋友),再者,爱森斯坦和这些形式主义者同样迷恋电影/语言、蒙太奇的建构功能以及内在的叙述法。形式主义运动大致是从1915年到1930年,盛行了十几年,主要以两个团体为核心:莫斯科语言学会(Linguistic Circle of Moscow)以及诗歌语言研究会(the Society for the Study of Poetic Language)。其中一些人从事电影的编剧和顾问等工作,希望为电影理论创立一个坚固的根基或"诗学",能够和文学上的诗学相提并论〔他们最为雄心勃勃的集子名为《电影诗学》(*Poetika Kino*),不仅回应了亚里士多德的《诗学》(*Poetics*),也回应了一部早期形式主义的文学理论著作《诗学》(*Poetika*)〕。在《电影诗学》及其他谈论电影的重要文章中,最知名的有什克洛夫斯基1924年发表的《文学与电影》(Literature and Cinema)、尤里·特尼亚诺夫(Yury Tynyanov)同年发表的《电影—

字词—音乐》(*Cinema-Word-Music*)，这些形式主义者探究广泛的议题，并且为很多后来的理论打下了基础。

电影在将自己塑造成一门合法艺术的过程中，为形式主义者提供了一个很有魅力的舞台，以扩展他们在文学上发展出来的科学观念。对于这个领域，他们各有不同的称呼，根纳季·卡赞斯基（Gennadi Kazanski）称之为"电影学"（Cinematology），鲍里索维奇·彼得罗夫斯基（Mihail Borisovich Piotrovsky）称之为"电影诗学"（Cinepoetics），艾亨鲍姆称之为"电影文体学"（Cine-stylistics）。电影提供了一个理想的领域来检验诸如故事、寓言、主导元素、素材以及自动化等形式主义概念的跨符号转化。

形式主义者与爱森斯坦一样，都倾向于某种"技术主义"（techicism），其专注于艺术家和（需要手艺的）工匠的"技巧"（techne）——素材及手法。形式主义者摒弃先前支配文学研究已久的纯文学传统，而采取科学的方法（有公式、可验证），关注文学的内在特性、结构以及系统，这些并不取决于文化的其他法则。就这层意义来说，形式主义者为似乎是高度主观性的领域——美学——找到了一个科学的基础。此一科学的主体，整体来说，不是文学作品，甚至不是个别的文学文本，而是"文学性"（literariness），就是让既有的文本成为一件文学作品。对形式主义者而言，文学性在本质上即是一种文本部署文体和传统手法的独特方式，尤其是指文本在传达其特有的形式特性上的能力。

形式主义者对文本再现与表达的方面不予重视，而把焦点放在自我表达以及自主性的方面。什克洛夫斯基自创"陌生化"（ostranenie/defamiliarization）及"制造困难"（zatrudnenie/making difficult）等术语，来表达艺术增强感知和阻碍自主反应的方法。对什克洛夫斯基来说，诗学艺术的主要作用，在于打破常规的桎梏，通过令形式晦涩难懂而使感知过程形成惯性。"陌生化"是通过背离既成规范的动机不明的形式设计而实现的，例如，托尔斯泰以此方式，能够令人意外地通过对一匹马的

洞察来刺探资产制度。文学的发展或演化是经由长期不断尝试去瓦解占优势的艺术传统并产生出新的艺术形式而形成的，同一时期的巴赫金学派（Bakhtin School）嘲笑这种文学的"俄狄浦斯主义"（Oedipalism），因为这种文学的"恋母弑父情结"长久以来天真地去反叛任何成为主流的事物，而巴赫金学派则抱持一种更长远也更宽容的艺术史观点。

早期的形式主义者，通常都是不折不扣的美学主义者，对他们而言，美学的感知本身是有目的的，艺术品大多是一种手段，用来体验什克洛夫斯基所称的"事物的艺术性"（artfulness of the object），用来感觉"石头的石头性"。他们一味强调艺术品的"建构"（construction），导致这些形式主义者〔尤其是罗曼·雅各布森（Roman Jakobson）和特尼亚诺夫〕把艺术理解为符号和惯例，而不是自然现象的记录。形式主义者往往相信艾亨鲍姆所称的"不可避免的艺术惯例"（Eagle，1981，p.57）。确实，艺术的作用是唤起对所有艺术惯例的关注，包括现实主义艺术。艾亨鲍姆论述道：电影中的自然主义"和文学或戏剧的自然主义一样是约定俗成的"（Eikhenbaum，1982，p.18）。什克洛夫斯基则借由分析卓别林的电影结构，扩展了对电影文学性的见解，因为卓别林电影中的流浪汉形象是经由一系列设计（如摔得四脚朝天、追逐、打斗）建构而成的，其中只有一部分是被情节激发而成的。以一种新康德主义的语言来说，特尼亚诺夫主张艺术应该"朝着其手段的抽象化来努力"（Eagle，1981，p.81）。

形式主义者最先以较为严谨的方式，来探索语言和电影之间的类比关系。跟随瑞士语言学家索绪尔提供的线索，形式主义者试图将电影现象中杂乱无章的世界予以系统化。特尼亚诺夫写道："可见的世界不是以原来的那个样子呈现在电影中，而是以它语义的相互关系……以语义的符号，在电影中被呈现出来的。"在《电影诗学》中，形式主义者强调一种与语言的"文学"用途形成类比的电影的"诗学"用途（他们为语言的文本所做的定位）。对特尼亚诺夫而言，蒙太奇媲美文学中的韵律学。就像在诗文中情节次于韵律那样，在电影中情节次于风格；电影部署了一

些灯光、剪辑等电影步骤,为的是要以语意符号的形式呈现世界。艾亨鲍姆将电影的语法比作叙事散文的语法,特尼亚诺夫则把诗想成对于电影的一个更恰当的比拟〔四十年后,帕索里尼在他《诗的电影》(Cinema of Poetry)一文中,重拾这个主题〕。同时,艾亨鲍姆在《电影文体论的问题》(Problems in Film Stylistics)一文中,把电影看作和"内在言语"(inner speech)及"语言比喻的影像转化"有关。对于艾亨鲍姆而言,内在言语仅仅完成及清晰表达出银幕影像中隐而不显的部分,以此方式来帮助观众理解,并证明其与电影影像的"可读性"有关。内在言语同时调解着列夫·维戈茨基(Lev Vygotsky)所称的"自我中心的言语"和"社会化论述",以及书写与口语之间的关系,从而为其他与"无意识修辞"(rhetoric of the Unconscious)有关的表达方式(如省略、片段、无序)开辟了道路。同时,形式主义者对于也许可以称之为观众身份的现象学,并非反应迟钝,例如艾亨鲍姆在《电影文体论的问题》一文中,对观众身份的必然孤独性所做的评论:

> 观众的处境接近于孤独的、私密的默观——可以说,他正在观察别人的梦。跟影片无关的一点点小声音都会令他不愉快,这种干扰比在剧场中还严重。旁边观众在讲话或大声读出字幕,会使别的观众无法专心。他的理想状态是不要意识到有其他观众的存在,而是只有自己与电影相处,变得又聋又哑。
> (Eikhenbaum, 1982, p.10)

在此,艾亨鲍姆预示了一些后来的理论潮流,如梅茨的观众身份超心理学(metapsychology)、比较媒体研究、电影梦的隐喻以及认知理论。

艾亨鲍姆把蒙太奇视为一种文体论的系统,不受情节的支配,对艾亨鲍姆来说,电影是一个"特别的象征性语言系统",其文体学将把电影的语法(即镜头的连接)加以处理,成为"短语"和"句子"。"电影

短语"(cine-phrase)围绕着一个关键影像（如一个特写镜头）来组合一连串镜头，"电影句子"(cine-period)则发展出一个较为复杂的时空结构。分析者可以一个镜头接着一个镜头地分析，以确认这些电影短语的类型——大约四十年后，这也成为梅茨《影像轨迹的大组合段》（Grande Syntagmatique of the Image Track）一文的讨论内容。然而，艾亨鲍姆并未发展出一个完全成熟的类型学，他的一些有关句段关系的建构原则——如"对比""比较"以及"一致"——类似于后来梅茨发展出来的理论初期构想。但是，形式主义者关注的焦点和梅茨所关注的焦点不同。形式主义者最终的焦点不在语言学上，而在文体论与诗学上，形式主义的美学标准既反文法也反规范，它并不设定一些选择及结合要素的正确规则，而是在于从未来主义之类的前卫艺术运动所提供的美学的和技术的规范中脱离出来。

在俄国形式主义后期，巴赫金学派针对形式主义的方法发展出一种引起争议的批评，一种对电影理论多所涉及的批评。在《文学研究形式方法论》（1928）一书中，巴赫金和梅德韦杰夫仔细分析了第一阶段形式主义的根本前提。一方面，巴赫金和梅德韦杰夫的"社会学诗学"（sociological poetics）和形式主义诗学共同具有某种特征：拒绝艺术虚构的、表现的观点；拒绝将艺术简化为阶级和经济的问题；坚决主张艺术有其明确的自身目的。梅德韦杰夫的社会学诗学和形式主义诗学，都把"文学性"看作文本间的不同关系中所固有的东西，形式主义者将它称为"陌生化"，而巴赫金和梅德韦杰夫则在"对话论"这一更广泛的标题下谈及它。这两个学派全都拒绝天真质朴的现实主义艺术观点。巴赫金和梅德韦杰夫认为，艺术的结构并不反映真实，而是"反射与折射出其他意识形态的领域"。他们赞扬形式主义在阐述文学的核心问题上的"生产性角色"，这么一来，"由于如此清晰、明确，这些核心问题便不再被避开或被忽视"。但是他们在艺术的"明确性"问题上与形式主义展开了批判性的交战。一旦认识到这是一个合理的议题之后，他们便提出了一个跨

越语言与唯物主义的方法。巴赫金和梅德韦杰夫认为，在大多数情况下，形式主义者只是简单地颠倒了既存的二分法——实用的语言/诗的语言、素材/手段、故事/情节——而以一种非辩证的方式，将它们由里朝外地反转过来，如推崇内在的表现形式（在此，外在的内容曾经一直是最重要的）。但是，对巴赫金和梅德韦杰夫而言，每一个艺术现象都是由内在和外在同时决定的，内、外之间的障碍是人为的，因为事实上"内部"和"外部"之间有很大的渗透性。

对巴赫金和梅德韦杰夫而言，形式主义无法识别文学的社会本质，甚至无法识别文学的具体性。形式主义者借着将历史溶入一种"永恒的当代性"而创立了一个模式，这个模式对于文学的内在发展都是不适用的，更别提它和其他一系列议题的关系，如意识形态、经济和政治。形式主义者把艺术品作为"技巧的总和"来加以痴迷，除了空洞的感觉（由艺术文本的个别消费者所经验的"陌生化"快乐主义愉悦）之外，并不能给读者多留下些什么。形式主义者一次又一次指出，艺术的目的是"关于"式的存在美学，关于如何更新观念、关于如何让观众感知"石头的石头性"。

对形式主义的批评，如（批评形式主义为）"机械的""非历史的""与外界隔绝的闭锁状态"，也逐渐被形式主义者自己提了出来。这些批评出现在特尼亚诺夫的"动态结构"的概念中，后来又出现在布拉格学派的雅各布森的著作中〔论及"动态的同步"（dynamic synchrony）〕，也出现在其他人企图将文学和历史"序列"联系起来的想法中。确实，俄国形式主义的许多根本立场，在20世纪20年代末期和30年代初期，被布拉格结构主义所接受，并详尽地加以阐述，而雅各布森则成为联结这两种思潮的关键人物。布拉格学派特别关注"美学的功能"，此一概念替雅各布森和穆卡罗夫斯基（Jan Mukarovsky）执笔讨论电影的重要文章建构了基础。在《艺术为一种符号的事实》（Art as a Semiotic Fact）一文（1934年刊载）及《美学的功能》（Aesthetic Function）一书（1936年出版）中，穆卡罗夫斯基借助共存于文本中的传播及美学两种不同功能

（大致媲美形式主义的"实用的"及"诗的"语言），描绘出一种有关美学自主性的符号学理论，然而，美学的功能在于对对象的"抽离""强调"以及"聚焦"。当有声电影刚出现时，雅各布森在一篇名为《电影是否在衰退？》(Is the Cinema in Decline?) 的文章中主张：(1) 声音的出现，并不会改变电影把真实转变成符号的这个事实；(2) 声音的使用，已经发展成一个非常惯用的系统，此系统和真实声音之间的关系十分疏远(Eagle，1981，p.37)。

俄国的形式主义及其同源的思潮，在电影理论中留下了大量的遗产。后来的电影理论将形式主义的构想向外推展，让文学的特性也进入电影理论，特别是梅茨在他 1971 年的《语言和电影》(Language and Cinema) 一书中，扩充及综合了索绪尔的语言学及形式主义诗学。同时，大卫·波德维尔与克莉斯汀·汤普森（Kristin Thompson）吸收了形式主义"陌生化"理论的一些方面，以及布拉格结构主义的"规范"和"图式"理论，来建构他们的"新形式主义"(Neo-Formalism) 论点。作为"历史诗学"的基础——"诗学"这个词，不但可以追溯至亚里士多德，而且可以追溯至形式主义者的《电影诗学》，以及巴赫金有关"时空体"的文章，尤其是在大卫·波德维尔的《电影叙事——剧情片中的叙述活动》(Narration in the Fiction Film, 1985)、克莉斯汀·汤普森的《恐怖的伊凡：一个新形式主义的分析》(Ivan the Terrible: A Neo-Formalist Analysis, 1980) 和《打破玻璃护甲》(Breaking the Glass Armour, 1988) 以及他们合著（并且被广泛使用）的《电影艺术》(Film Art, 1996) 等书中。虽然形式主义者没有就电影本身写下太多东西，不过他们将许多观念加以概念化，则是功不可没的。布莱希特随后把"陌生化"发展为"间离效果"(verfremdungseffekt)，借此，艺术作品可以在展现它自身的产生过程的同时，伴随着其社会交流过程。形式主义的"陌生化"也预示了结构主义的"去自然化"课题（denaturalization，即揭露被认为是"自然"的事物其社会规则的一面），尽管形式主义者自身用一种纯形式的方式来看待这类

手法。

"故事"（story/fabula，以"实际的"顺序和叙事假定的事件序列）和"情节"（plot/discourse/sjuzet，在一个艺术结构中叙述的故事）之间的区别，间接经由像热拉尔·热内特（Gerard Genette）这样的文学理论家，并且直接通过大卫·波德维尔及克莉斯汀·汤普森的著作，开始影响电影的理论与分析。与此同时，一直要到20世纪70年代，保罗·维勒曼（Paul Willeman）、罗纳德·勒瓦科（Ronald Levaco）、大卫·波德维尔等人，才重新探索"内在言语"的问题。例如，保罗·维勒曼认为内在言语不仅仅如什克洛夫斯基所提出的那样和无声电影有关，而且通常在最后，形成电影系统的一种无意识根基。

对后来的电影符号学同样十分重要的是，形式主义者把文本视为对立因素之间的战场，也把文本视为动态的系统，而这个被建构的动态系统与"主导元素"有关。虽然这种观念最先是由特尼亚诺夫予以概念化的，不过，雅各布森则是进一步发展这个概念的人。1927年，雅各布森发表了一篇犹如里程碑的文章——《主导元素》（The Dominant），声称艺术作品是由一大串被主导元素组织起来的互相作用的符码所构成的，也就是说，通过这一过程，一个元素（如节奏、情节或角色）开始去控制艺术的文本或系统。作为"一件艺术作品的焦点构成要素"，主导元素设法去控制、决定及改变其他剩下的构成要素。[1] 诚如雅各布森所阐述的，这种想法不但适用于个别的诗作，而且也适用于诗集，整体来看，甚至适用于特定时代的艺术。在20世纪80年代，杰姆逊称"后现代主义"为跨国资本主义时期的"文化主导"时，他也采用了"主导"这个术语。

在形式主义中还有另外一个潮流，由弗拉基米尔·普洛普（Vladimir

[1] Roman Jakobson, "The Dominant", in Ladislav Matejka and Krystyna Pomorska (eds), *Readings in Russian Poetics: Formalist and Structuralist Views Cambridge*, MA, and London: MIT Press, 1971, pp.105-10.

Propp）在叙事方面的著作《民间故事的形态学》（*Morphology of the Folktale*，1968）所形成。普洛普检视了一百一十五则俄罗斯的民间故事，借以分辨出以最小的动作单位作为基础的一般结构——他称之为"功能"（functions），例如"离家"。普洛普整理出三十一种这样的功能，相对于一种大量以人物、对象以及事件（对应于传统的"主题"）为基础的分辨方式，普洛普给电影理论留下来的东西十分明显，如彼得·沃伦对电影《西北偏北》（*North by Northwest*，1959）的分析，以及兰达尔·约翰松（Randal Johnson）对电影《丛林怪兽》（*Macunaima*，1969）的分析。最后，形式主义者有关电影的见解也在20世纪70年代被莫斯科和塔尔图的一些"文化符号学"流派所发展。在《电影的符号学》（*Semiotics of Cinema*，1976）一书中，尤里·罗特曼（Juri Lotman，该学派最活跃的成员）将电影不仅作为语言也作为"第二造型系统"来加以论述，企图将有关电影的分析，以各种清晰回应并且重新展开形式主义构想的方式，整合为一种更广泛的文化理论。

历史先锋派

20世纪10年代以及20年代为"历史先锋派"(historical avant-gardes)时期,在艺术方面,实验主义(Experimentalism)的全盛时期包括了法国的印象派(Impressionism)、苏联的结构主义(Constructivism)、德国的表现主义(Expressionism)、意大利的未来主义(Futurism)、西班牙和法国的超现实主义(Surrealism)、墨西哥的壁画派(Muralism)以及巴西的现代主义(Modernismo)。根据佩里·安德森(Perry Anderson)的说法,现代主义是作为一种"文化能量场"出现的,伴随现代主义的是:(1)体制中的官方艺术仍然和旧有的贵族政治联系在一起;(2)第二次工业革命带来的新科技的影响;(3)对社会变革的期望。"这些思潮之下的电影理论,不但出现在一些宣言中或偶尔出现在《特写》及《实验电影》(*Experimental Cinema*)等期刊的文章中,而且也出现在后来的具有宣言性的电影中,如1930年的《黄金时代》(*L'Age d'Or*)及1933年的《操行零分》(*Zéro de conduite*)。先锋派的电影不仅由它们的独特美学来加以定义,同时也由它们的生产方式来加以定义(经常采用手工式的、独立投资的制作方式,与制片厂或电影工业无关)。然而,先锋派实际上并非一个整体。伊恩·克里斯蒂(Ian Christie)将三种各不相同的先锋派运动做

了有效的区分：（1）印象主义者，包括阿贝尔·冈斯、德吕克、让·爱泼斯坦以及早期的迪拉克，他们接近于某种民族"艺术电影"；（2）"纯电影"的支持者，包括莱热以及后来的迪拉克，（3）超现实主义者，如伊恩·克里斯蒂（Christie, in Drummond et al., 1979）。在政治的术语中，人们可以区别出一种崇高的现代主义先锋派（全神贯注于本身的目的形式）和一种"低俗的"、狂欢式的、反制度的、反文法的先锋派（用以攻击艺术体系）（Burger, 1984; Stam, 1989）。正如帕特里克·布兰特林格（Patric Brantlinger）和詹姆斯·纳雷摩尔（James Naremore）1991年所指出的，虽然现代主义产自"高端艺术"，然而，其同时也是某些高端艺术价值观的解构。确实，迈克尔·纽曼（Michael Newman）假定出两种艺术的现代主义，一种源自康德，强调艺术的完全自主性，另一种源自黑格尔，强调将艺术对生活和实践的融入。[1] 我们也可以把现代主义那种较为"不敬"的具体表现，视为重建一个狂欢式的传统，而这个传统至少可追溯到像是中世纪时期那样久远之前。

对于超现实主义者来说，他们强调移动影像和"自动书写"（écriture automatique）的比喻性过程之间的密切关系，安德烈·布勒东（André Breton）将这种"自动书写"定义为"在纯净状态下，精神的自动作用，借此，一个人打算去表达……思想的实际作用"。举例来说，这种与自动书写的关联，促使菲利普·苏波（Philippe Soupault）写就了"电影诗"（cinematographic poems）。纵然一些超现实主义者的观念具有博学的渊源，不过他们中也不乏通俗电影的热情影迷。阿多·基鲁（Ado Kyrou）认为，即使最差劲的电影，也可能"令人崇敬"。超现实主义者在马克·森内特（Mack Sennett）、巴斯特·基顿（Buster Keaton）以及卓别林的电影中，察觉到带有颠覆性的暗流。同时，安托南·阿尔托（Antonin Artaud）

[1] Michael Newman, "Postmodernism", in Lisa Spiganesi (ed.), *Postmodernism: ICA Documents* (London: Free Association Books, 1989).

对马克斯兄弟（the Marx Brothers）那种无政府主义的积极活力赞赏有加。罗伯特·德斯诺斯（Robert Desnos）认为"疯狂"主宰了马克·森内特的剧本；而路易·阿拉贡（Louis Aragon）则拓展出一种"综合性的批评"，用以从普通的连续镜头中，提炼出强烈的力比多意义。阿拉贡认为，即使是美国的犯罪电影，"讲述的也是日常的生活，并且设法把它提升到一个戏剧化的水平上——一张锁定我们注意力的钞票、一张上面摆着把左轮手枪的赌桌、一只可能偶然成为武器的瓶子以及一条揭露犯罪活动的手帕。"（Hammond，1978，p.29）

超现实主义者认为，电影具有卓越的能力，可以解放在传统中被压迫的事物，可以混合经验中的已知和未知、现世与梦幻、寻常与非凡。路易斯·布努埃尔和罗伯特·德斯诺斯对好莱坞的叙事电影以及印象主义先锋派的电影创作者〔如马塞尔·埃尔比耶（Marcel L'Herbier）、让·爱泼斯坦〕皆持反对立场。尽管他们对电影也很热衷，但是却对这些电影形式皆表现出失望的情绪，因为它们没有利用其潜在的颠覆性，反而选择了中产阶级的爱情故事以及布努埃尔所谓的"多愁善感的感染力"。路易斯·布努埃尔认为，借由对叙事逻辑和中产阶级礼仪的选择，传统电影浪费了它创造一种反叛、震撼、反权威的艺术的潜力，这种艺术本可以显现出"世界的自动书写"。[1] 超现实主义者运用特别的技巧，令自己远离叙事电影的符咒，不论是通过曼·雷（Man Ray）[2] 透过伸开的手指看银幕的观看方式，或是通过超现实主义者打岔的观看习惯——他们可以在二十分钟之内看上一系列电影，同时在野餐。叠印、溶镜以及慢动作等电影技术不仅适合用来再现梦境，而且也适合用来摹仿它的成型过程。

[1] 琳达·威廉斯（Linda Williams）认为20世纪20年代超现实主义者的著作，可以分为两种想法：一种是"天真"的想法，以罗伯特·德斯诺斯为代表，它们认为电影真的可以把梦的内容复制下来；另外一种是较为复杂的想法，以阿尔托为代表，对这些人而言，电影可以模拟无意识欲望的各种表现形式。请参照 Williams（1984）。

[2] 曼·雷（1890-1976），超现实主义摄影家。——译注

同时，超现实主义通过对弗洛伊德带有创造性和乌托邦色彩的尽情误读，提出了电影可以释放（而非驯服）无意识活动那种无政府状态的、自由自在的能量。

众所周知，超现实主义大师安德烈·布勒东部分受到弗洛伊德《梦的解析》（*Interpretation of Dreams*）一书的启示，尽管布勒东对形成一种超现实主义与弗洛伊德学说的结合进行了各种尝试。路易斯·布努埃尔则关注电影和其他意识形态之间的关系。对罗伯特·德斯诺斯而言，电影属于"诗的解放"与"陶醉"，是一个神奇的时空，在此时空中，真实和梦幻之间的差别可以被弃而不顾，也就是做梦的欲望产生了"对电影的渴望和爱好"。[1] 安德烈·布勒东指出："打从坐定之后，观众通过一个像是联络走路及睡觉一样令人神魂颠倒的以及察觉不出来的关键点，滑进一个逐步在他眼前发展开来的故事当中。"（Ham-mond，1978，p.11）雅克·布吕纽斯（Jacques Brunius）做了更进一步的比较和说明，他说：

> 银幕影像的及时安排，完全类似于思维或梦境的安排，时间顺序的编排及持续期间的相对价值，都不是真实的。与戏剧不同，电影就像梦，挑选一些姿态，拖延或放大它们，删除其他的姿态，电影可以在数秒之内经历许多个钟头、好多个世纪、跨越好几公里，可以加速、减速、停止以及向后倒退着进行。（出处同上）

阿尔托甚至在一篇1927年的文章中断言："如果电影不是用来转化梦，或转换知觉世界中所有类似梦的东西，那么，电影便不存在。"[2] 这种和后来所谓"做梦状态"（dream state）的类比，随即被雨果·毛厄罗弗

[1] Robert Desnos, "Le Reve t le cinéma", *Paris-Journal* (April 27, 1923), in Abel (1988, p.283).

[2] Antonin Artaud, "Sorcellerie et cinéma", quoted in Virmaux and Virmaux (1976, p.28).

(Hugo Mauerhofer)、苏珊·朗格尔（Suzanne Langer）以及梅茨等理论家们采用。拉康超现实主义风格的著作，后来延续"颠覆性的弗洛伊德"传统，此传统对电影理论有很大的影响。晚近的先锋派艺术家，如玛雅·德伦、阿伦·雷乃（Alain Resnais）、斯坦·布拉克黑奇（Stan Brakhage）、乔多洛夫斯基（Alejandro Jodorovsky），也和先锋派的后期理论家，如安妮特·米切尔森、亚当斯·席尼（P. Adams Sitney）以及彼得·沃伦等人一样，继续和超现实主义进行着互文性的对话。

有声电影出现之后的争论

有声电影的出现，引起相当多关于有声电影及无声电影孰优孰劣的争论。在美国，吉尔伯特·塞尔迪斯（Gilbert Seldes）指责有声电影如同退化到戏剧的模式（Seldes，1928，p.706）；在法国，迪拉克甚至在声音出现之前就把电影看作必然是无声的艺术[1]。马塞尔·埃尔比耶和莱昂·普瓦里耶（Leon Poirier）也敌视声音；与此同时，其他一些人，如阿贝尔·冈斯、雅克·费代（Jacques Feyder）以及马塞尔·帕尼奥尔（Marcel Pagnol），则是谨慎地拥抱它。帕尼奥尔认为"说话的电影就是可以记录、保存及传播的戏剧的艺术"（Pagnol，1933，p.8）。对爱泼斯坦而言，声音的"悦耳性"（phonogenie）可能和影像的"上镜性"形成潜在的互补。但是，阿尔托1933年在《电影提早出现的晚年》（The Premature Old Age of the Cinema）一文中警告：声音可能促使电影接受过时的传统；与此同时，勒内·克莱尔（René Clair）则声称"电影必须不惜代价保持视觉的、形象化的特质"[2]。在俄国，爱森斯坦、亚历山德罗夫以及普多夫金在他

[1] 参见Dulac's "The Expressive Techniques of the Cinema", in Abel (1988, Vol. I, p.305)。

[2] René Clair, "Talkie versus Talkie", in Abel (1988, Vol. II, p.39)。

们 1928 年的宣言中，呼吁声音的非同步使用，并且提醒人们，对话的加入，可能恢复陈腐方法的领导权，并且引起大量的"戏剧性质的照相式的表演"（Eisenstein，1957，pp.257—9）。他们担心同步的声音可能破坏蒙太奇文化，从而破坏电影作为一种艺术类型其自主性的真正基础。在德国，阿恩海姆以"电影的造型特性"之名，把无声电影尊奉为第七种艺术决定性的、可以作为范例的形式。由于一种看起来相逆的移觉，阿恩海姆认为声音会减损视觉的美，他悲叹道："当真正的声音发自电影中音乐大师的小提琴时，视觉影像忽然变成三维的，而且是实体的。"（Arnheim，1997，p.30）对阿恩海姆而言，有声电影的引进，通过诱惑电影创作者屈从于对肤浅的"自然状态"的"非艺术性"需求，而使电影艺术的进步功败垂成。最后，有声与无声的争论与电影的假定性"本质"以及实现这一本质的美学和叙事含义有关。有声与无声的争论，使得 20 世纪 60 年代的符号学理论认为"本质"和"特性"并不是等同的，而电影可能有一些方面是电影特有的，而这些特点，并没有支配任何的风格或美学。

1933 年，阿恩海姆以德文出版了《电影》（Film）一书〔1957 年再版，以英文问世，书名为《电影作为艺术》（Film as Art）〕。与芒斯特伯格一样，阿恩海姆也对康德及心理学很感兴趣，虽然他的兴趣在于完形心理学。阿恩海姆以完形心理学为皈依，在"视域"及"动作的感知"等范畴中进行研究和实验。受到新康德思想的影响，完形心理学强调在"将无声的事件形成有意义的经验"这一通过艺术夸大并突出的感知过程中意识的积极作用。阿恩海姆在电影方面的研究工作是其更大研究项目中的一部分，其中，视觉艺术为视觉感知的研究提供了试验场（阿恩海姆 1928 年的博士论文即是研究"感知"）。

诚如格特鲁德·科克（Gertrud Koch）所指，完形心理学像审美现代性一样，都是结构主义者，不过，完形心理学不把艺术与感知世界

之间的关系视为摹仿，而是看作共有的结构原则[1]；阿恩海姆的物质理论（materialtheorie）强调他所认为的电影媒体的基本特点，以及这些特点可能被用作艺术目的的方法和手段。按照阿恩海姆的说法，关于电影的错误评断，出现于"当戏剧、绘画或文学的标准被应用时"（Arnheim，1997，p.14）。阿恩海姆从概述这一媒体的所有属性着手，将其从每天的感知及真实当中区别出来，包括：深度的减低、立体的客体在单一平面上的投影、缺少颜色、缺乏时空的连续性、排除视觉之外的所有感觉。借由凸显电影在本质上的一些不足，阿恩海姆"驳斥电影只不过是真实生活的微弱的机械复制的主张"，在阿恩海姆"少即是多"的原理中，明显的缺陷会产生艺术的强度，例如：深度的缺乏，会为电影带来虚构这一受欢迎的要素。

对阿恩海姆而言，一般所见的事物和特别去观看的电影，根本上都是心灵现象，阿恩海姆和后来的现实主义者（如克拉考尔）有共同的前提，即电影作为一种复制的艺术，它"再现真实本身"。但阿恩海姆走得更远，他主张"艺术应该超越真实的再现"。依照阿恩海姆的否定说法，正是电影具有摹仿的"缺点"，以及通过灯光效果、叠印、快慢动作、剪辑等技术操控，使它不再只是一种机械性的纪录，而是可以成为艺术的表现。借由透过机器设备的摹仿描绘，电影终将确立为一门独立自主的艺术。

同时，匈牙利电影理论家巴拉兹于20世纪20年代初期开始写作关于电影的著作，如《引人注目的人》（*Der Sichtbare Mensch*，1924）、《电影的灵魂》（*Der Geist des Films*，1930），以及后来用英文集结修订出版的《电影理论》（*Theory of the Film*，1972）。巴拉兹为通俗电影遭受的来自高端艺术的偏见进行辩护，认为电影"是我们这一代的通俗艺术"（同

[1] Gertrud Koch, "Rudolf Arnheim: the Materialist of Aesthetic Illusion", in *New German Critique*, No. 51 (Fall 1990).

上，p.17）。和阿恩海姆一样，巴拉兹关注电影作为艺术的特质——"电影何时以及如何变成一门特殊的独立的艺术？其所采用的方法与戏剧截然不同，并且使用着完全别样的形式语言"（Balázs，1933，p.30）。在《电影理论》一书中，巴拉兹回答了他自己所提出的问题：蒙太奇具有改变舞台动作的距离和角度的能力，使电影有别于戏剧。电影摒弃了舞台的基本形式原则——空间的整体性、固定的观看位置及固定的视角，以利于改变观众和场景之间的距离，并且将一个场景分割成许多个镜头，以利于改变角度、观点以及同一个场景内的焦点。和阿恩海姆不同的是，巴拉兹以电影媒体先天上的限制来定义电影的特性，他强调蒙太奇艺术的介入，将片段予以综合，创造出一个有机的整体。

和阿恩海姆一样，巴拉兹也希望电影能够破坏影像肤浅的自然主义，但他不像芒斯特伯格那样把电影视为一种"心理现象"，而是把电影视为对真实世界产生全新认知的工具或手段。电影能够使观看的行为民主化。如同那些倾向于"快感"之说的理论家，巴拉兹赞美电影疏离我们对真实世界的感知能力，认为："只有借助于那些经过引人注目的建置而产生的非同寻常并且出乎意料的方法，才能够让老套的、熟悉的甚至是未曾见过的事物，以新的印象吸引住我们的眼睛。"（Balázs，1972，p.93）

此外，巴拉兹是电影特写的"桂冠诗人"，他认为电影特写不是自然的细节，而是呈现出"一种对隐藏事物沉思的温柔的人性态度，一种微妙的关怀，一种对人生缩影的隐秘的温和关注，一种温暖的感知"。特写"向你展现了你在墙上的投影，那是你过了一辈子的生活，也是你知之甚少的生活"（同上，p.55）。同时，特写也显露出"复调性表演的特征"，有关脸部表情变化的冲击力，巴拉兹指出：

> 我们不能在一个特写中使用甘油眼泪。真正让人留下深刻印象的，不是大量含油的眼泪从脸上滚落；真正感人的是逐

渐泪眼模糊的一瞥，以及聚集在眼角的泪水——眼角湿润而几乎没有一滴眼泪，这是令人动容的，因为这不可能是假装的。
(Balázs，1972，p.77)

特写的"微面相学"（microphysiognomy）在心灵上提供了一扇窗子，电影的机制反映了我们内在的精神机制。[1]

巴拉兹也通过论及作为电影"纯粹艺术的新奇感"之关键所在的"认同作用"，而预示了后来的理论。巴拉兹以《罗密欧与朱丽叶》（*Romeo and Juliet*）为例做了说明：

我们是以罗密欧的眼睛仰望着朱丽叶的阳台，并以朱丽叶的眼睛俯视罗密欧，我们的眼睛、意识和电影中的角色结合，以剧中人物的眼睛看世界，不是以我们自己的眼睛看世界。
(Balázs，1972，p.48)

以上这种说法，不仅预示了后来的"凝视"（gaze）与"电影机制"（apparatus）理论，也预示了后来的"认同"（identification）与"专注"（engagement）理论，巴拉兹认为，这种认同作用，在电影中是独一无二的。他同时也论及"面相学"（physiognomy）的作用在于揭露真相。他指出，在经过好几个世纪以语言文字为基础的文化之后，电影已经为"可视化的人类"的新文化准备好未来的道路。电影甚至可以为一种更宽容的、国际化的人类准备好未来的道路，从而为减少"不同种族及国家之间的差异"做出贡献，并且"由此成为有助于全世界以及全人类发展的先驱者"（Xavier，1983，p.83）。

[1] 参见 Gertrud Koch, "BelaBalázs: The Physiognomy of Things", *New German Critique*, No. 40, Winter 1987.

身为一位实际从事电影创作的人，巴拉兹对于电影的具体生产过程十分敏感，这一点从他书里面一些章节的标题上便可以看出来，如"更换场景""光的技法、合成、卡通"以及"剧本"。虽然他最初抱怨有声电影破坏了电影动作的丰富表现，不过，他后来还是成了一位电影声音方面的敏锐分析家，在声音的编排法、无声电影之戏剧的可能性以及"声音的亲近性"等议题上，做了许多引发思考的评论，让我们意识到声音通常被日常生活中已经习惯的嘈杂声所盖过（Balázs, 1972, p.210）。他同时指出，反对声音的批评从来不反对电影中的声音本身（如卓别林电影中的插科打诨的声音），而只是反对电影中的对话，电影中的对话才是真正的敌人（同上，p.221）。

　　克拉考尔也在这个时期开始写作。身为《法兰克福时报》(Frank-furter Zeitung) 的一名专栏作家，他写就《分心的狂热》(Cult of Distraction) 及《妙龄女店员看电影》(The Little Shopgirls Go To the Movies) 等文章。克拉考尔关注大众媒体"疏离"及"解放"的潜能，对他而言，电影的任务就是睁大眼睛去看社会的抑郁之处，就是促进激进的悲观主义，就是证明我们并非生活在所有可能的最好世界中，以质疑统治体系的粉饰太平。克拉考尔在1931年写道："（电影）是用来描述当下生活的真相的吗？""经常看电影的人将变得心神不宁，并且开始质疑我们当前所处社会结构的合法性。"（Kracauer, 1995, p.24）

　　早在20世纪20年代，克拉考尔就称赞电影能够捕捉现代生活中机械化的、呆板的表层。让他感兴趣的是那些或许可以称之为肤浅的深奥、微小的苦难以及组成人类经验的日常景象。就这种意义来说，电影能够帮助观众解读当代生活的表象。电影同时也可以表达出"社会的白日梦"，可以显露出社会的神秘机制和压抑的欲望。他在1928年的《妙龄女店员看电影》一文中谈到电影的意识形态功能，预示了后来阿多诺及霍克海默（Max Horkheimer）的批判理论。不同的是，克拉考尔把通俗观众的消遣

娱乐看作某种程度的正面力量，一种对于"泰勒化"（Taylorization）[1]及单调生活所做的短暂逃离。后面我们还会再回过头来谈克拉考尔。

最后，有一点十分重要，必须提一下，就是电影期刊《特写》从1927年到1933年，广泛谈论有关电影理论的许多议题。诚如安妮·弗里德伯格（Anne Friedberg）指出的，在这里，那些女性文学的现代主义者，如希尔达·杜利特尔（Hilda Doolittle）、多萝西·理查森（Dorothy Richardson）、格特鲁德·斯坦（Gertrude Stein）、玛丽安娜·穆尔（Marianne Moore）等人，开始写作关于电影的文章（Donald et al., 1998, p.7）。同样重要的是，这本期刊对于种族及种族主义等问题，开启了一扇严肃讨论之门，并且在1929年8月的"黑人与电影"（The Negro and Cinema）议题上达到巅峰。此特辑系由黑人评论家和白人评论家共同执笔，另外还有一封来自（美国）有色人种协进会（National Association for the Advancement of Colored People，简称NAACP）助理秘书瓦尔特·怀特（Walter White）的信函。肯尼思·麦克弗森（Kenneth Macpherson）阐释了许多有关"正面形象"的批评观点，他提醒说："不论再怎么仁慈，白人总是喜欢以他们理解黑人的方式来描绘黑人。'仁慈'确实是危险的东西。"（Donald et al., 1998, p.33）仿佛是为了阐明他自己对这种白人投射的警惕，麦克弗森使用斯捷平·费奇特（Stepin Fetchit）[2]的那种"蛮荒的、轻快柔软的"原始腔调来说话。与此同时，他呼吁拍摄"联盟黑人社会主义者的电影"。而罗伯特·赫林（Robert Herring）则呼吁拍摄"由黑人摄制并且关于黑人"的电影。哈里·波坦金（Harry Potamkin）的《非洲裔美国人的电影》（The Aframerican Cinema）一文，在平面艺术、戏剧及电影方面有关黑人再现的比较研究情境中，研究了电影中的黑人角色。最后，一篇由知名美国黑

[1] 用一套生产流程的规则管控制造工人的工作，降低个人的技术性以避免个别差异。——编注

[2] 著名美国黑人喜剧演员。——编注

人作家格拉尔汀·迪斯蒙德（Geraldyn Dismond）执笔的文章，强调黑人和白人之间的相互再现与暗示，也就是说，"没有任何一幅真正的美国生活图像能够在缺少黑人的情况下被描绘出来"（同上，p.73）。虽然黑人通过仆人的角色扮演进入电影，不过，格拉尔汀·迪斯蒙德指出，"黑人已经在美国的银幕及舞台上呈现出最好的表演"（同上，p.74）。该文章广泛谈论了"原始主义"的议题，并讨论了黑人扮演滑稽仆人的陈腐选角以及自我再现的问题，通过这些途径最终预示了20世纪80年代至90年代的多元文化电影研究。

法兰克福学派

如果超现实主义者已经表达出他们对电影的希望和失望，那么，其他来自左翼和右翼的人则是因为不同的理由而赞美或批评电影。这些批评经常与一种强烈的以及非民主形式的反美主义一致。赫伯特·伊尔林（Herbert Jhering）于1926年提出警告，指出美国的电影比普鲁士的军国主义还危险，数以百万计的人"被美国的品位收纳，他们被制造得整齐划一"。[1] 一个突出的主题即"电影让它的观众变得笨拙和被动"。对保守的法国人乔治·杜哈曼（Georges Duhamel）来说，电影是"文化的屠宰厂"，而电影院则是"巨大的嗉囊"，被催眠了的朝圣者排着长长的队伍，"如同绵羊般走上被宰的道路"。乔治·杜哈曼还把电影改编剧本的形式看作对文学作品的亵渎，他写道：

> 竟然没有人叫喊谋杀！……从年轻时代开始，那些令我们心神荡漾的文学作品，以及那一首首令人动心的歌曲，是我们

[1] 引自 Anton Kaes, "The Debate about Cinema: Charting a Controversy (1909－1929)", *New German Critique*。

每日的精神食粮、我们学习的对象、我们的荣耀……如今全被肢解，切成碎片，变成残缺的了！（Duhamel，1931，p.30）

大众文化的辩护者为电影辩护，是因为"电影已经变成道德规范、美学标准以及政治服从上最强而有力的工具"（同上，p.64）。电影理论家（如阿恩海姆）企图确切地判定电影是属于哪一类的艺术，但乔治·杜哈曼则持相反意见，认为电影绝对不是一门艺术，他说："电影有时让我开心，有时让我感动；但它从不要求我自我提升，它不是一件艺术作品，它不是艺术学科。"（同上，p.37）从一个有自我意识的精英观点出发，乔治·杜哈曼嘲讽电影是"奴隶们的消遣，文盲者的娱乐活动，因为可怜的家伙们被工作和焦虑弄得昏昏沉沉……而看电影不需要动脑筋，电影本身也没有什么内涵……除了希望有朝一日成为好莱坞明星这种荒谬、可笑的梦想之外，电影实在激不起人们什么希望。"（同上，p.34）

文化批评家瓦尔特·本雅明则持相反的观点，他在《机械复制时代的艺术作品》(The Work of Art in the Age of Mechanical Reproduction，最早于1936年在法国刊出）一文的最后指出，新媒体具有一种进步的认识论上的影响。对本雅明而言，资本主义通过创造可能彻底破坏其本身的条件，而播下解构它自己的种子。大众媒体的不同形式，如摄影和电影，建立了新的艺术典范，反映出新的历史力量，不能以旧有的标准来评断它们。本雅明预示了安迪·沃霍尔（Andy Warhol）所说的"十五分钟的名气"（15 minutes of fame），他认为在机械复制的时代中，每个人都有不能夺取的被拍摄的权利，更重要的是，电影丰富了人们的感知领域，并且增强了人们对真实的批判意识。对本雅明而言，电影的独特性相当矛盾地来自于它的非独特性，也就是电影可以通过复制（做成许多拷贝）跨越时间和空间的限制，让更多人观看，就是这种易得的条件，使得电影成为所有艺术当中最为融入社会群众的一种。电影的机械复制，引发了一次世界历史上的美学破裂：它破坏了想象中独特、遥远、不可企及

的艺术品的"灵光",即带有光环的崇拜价值或风采。电影的现代性揭露了所谓的艺术灵光不过是梦幻式的怀旧,或剥削利用的控制工具,其注意力也从受崇敬的艺术品转移到作品和观众之间的对话。就像达达主义把值得尊敬的艺术变成丑陋的东西,从而搅乱艺术之美的被动默观,电影给观众带来视听震撼,使他们脱离自己的满足状态,迫使其进行积极地参与和批判。

 本雅明把被诋毁为"消遣"的电影,转变成为有助于认知的好东西。消遣并不直接造成被动,确切地说,消遣是集体意识的解放性表现,是一种表示观众并不会在黑暗中被迷惑的符号。通过蒙太奇,电影提供了惊醒的作用,打破了过去中产阶级艺术消费那种默观的情况。由于机械复制,电影的演出也失去了表演者的临场感(临场感构成戏剧的特性),削弱了个人的光环(后来梅茨提到,由于演员缺乏临场感,使得观众用他们自己的推测或投射来获取"想象的能指",而使影像变得更有魅力,更有吸引力)。对本雅明而言,电影本身塑造出一种变化的感知,相称于一个社会及科技变迁的新时代。乔治·杜哈曼对电影的批评,对于本雅明来说,仅仅是"大众寻求消遣,而艺术需要观众的专注——这种同样老旧的悲鸣"(Benjamin,1968,p.241)。相对于阅读小说时单独一人、全神贯注的情形,看电影必然是社交性的活动,以及潜在的、互动的、批判性的活动。[1] 因此,电影能够为了革命或改革的目的,而用来改变和激励大众。社会意识以及实验电影的美学政治化,对法西斯主义的"政治美学化"做出了回应。

 在某个层面上,本雅明的想法反映出一个长期以来的趋势,这个趋

[1] 诺埃尔·卡罗尔指出,本雅明一方面强调"消遣",一方面又强调"震惊"(Shock),"看起来好像是以相反的方向在互相拉扯"(一边是心不在焉,一边是专心、专注)。但是,他也承认本雅明可能把这些情形想成是相继发生的了(请参照 Carroll, 1998)。诺埃尔·卡罗尔像阿多诺一样(不过使用了分析式的语言),认为本雅明激进的电影主张,是过度乐观及过度科技决定论的。

势后来在麦克卢汉有关"地球村"的乌托邦主张以及当代计算机理论家们令人眼花缭乱的宣言中得以证实,也就是在新媒体和新科技的政治与美学的可能性方面投入过多。确实,《机械复制时代的艺术作品》一文的刊出,引发了有关电影及大众媒体的社会作用的强烈争论。在一连串的响应文章中,法兰克福学派的批判理论家阿多诺,攻击本雅明的科技乌托邦主义,盲目崇拜科技而忽略了科技实际上具有的疏离的社会功能。阿多诺对本雅明声称新媒体及文化形式有助于解放的可能性表示怀疑。本雅明颂扬电影为革命意识的工具,阿多诺认为那是天真地把工人阶级理想化,以及假定他们具有革命的抱负。阿多诺关心的是法兰克福学派所谓"文化工业"的影响,并且察觉出"异化"和"物化"的强大潜在威胁。讽刺的是,阿多诺虽为左翼的一员,却和极右翼的乔治·杜哈曼一样藐视消极、被动的通俗观众,但这一次是以马克思主义者的口吻表述。在《最低限度的道德》(*Minima Moralia*)一书中,阿多诺说道:"每次去看电影,总是不利于我的警觉性,让我更加迟钝,或者更加糟糕。"(Adorno,1978,p.75)这种说辞,几乎是在呼应乔治·杜哈曼。

阿多诺代表了法兰克福学派较悲观的一翼,他并不把信仰寄托于被他看作马戏表演般的大众娱乐,而是寄托于勋伯格(Arnold Schoenberg)或乔伊斯等后来所谓的艰涩的"崇高现代主义"(high modernist)艺术(展示现代生活不和谐的艺术)。同时,阿多诺了解,即使是学识渊博的现代派高端艺术,在资本主义的发展过程中也会被困住,尽管它们更"高端",被置于得到庇护、博物馆展示、国家补助及独立资助的较崇高的地位上。高端艺术之所以"艰涩"正是因为它不必在公开的市场中出售自己。然而,高端艺术确实有能力通过构成异化的社会真实,将之引人注目地表达出来。阿多诺的遗漏之处在于,事实上,大众化的艺术(如爵士乐)也可能是艰涩的、片段的、复杂的、具有挑战性的。

现代主义艺术在20世纪20年代达到了全盛时期,但是,如果说20世纪20年代形成了一种理论实验主义的狂欢,那么,20世纪30年代则

是在经过纳粹主义、法西斯主义及斯大林主义（用与好莱坞片厂制度完全不同的方式）开始叫停各种具有反叛性的美学和艺术运动之后的宿醉。因此，20世纪30年代变成一个对大众媒体的社会效应极度焦虑的时期。本雅明和阿多诺两人皆隶属于法兰克福社会研究协会，该协会成立于1923年，于20世纪30年代希特勒上台之后迁至纽约，并在20世纪50年代于德国重建。除了本雅明和阿多诺之外，法兰克福学派的成员还包括霍克海默、利奥·洛温塔尔（Leo Lowenthal）、埃里克·弗罗姆（Erich Fromm）、赫伯特·马尔库塞（Herbert Marcuse）以及在其外围的克拉考尔，法兰克福学派成为大众媒体批判研究的重镇。

 法兰克福学派系由重大的历史事件所形成，如在第一次世界大战之后西欧的左翼工人阶级运动的失败、俄国革命进入斯大林主义之后的衰落以及纳粹主义的出现。法兰克福学派主要的关注点之一，即是要解释为何马克思预言的无产阶级革命没有发生。他们背离本雅明的肯定观点，而摆出一种对批判性否定力量的信心。法兰克福学派以提喻法的方式研究电影，将电影视为所有带着资本主义大众文化标志的产品之一，展开多面向及辩证取向的讨论，同时注意政治经济、美学及接受等议题。将"商品化""物化"以及"异化"等马克思的概念，用他们所创造的"文化工业"（culture industry）一词来形容，以唤起人们对产制及插手大众文化的工业机制的觉察，以及对此工业机制下的市场规则的觉察。他们选择"工业"一词取代"大众文化"（mass culture），用以避免文化自动从大众之中形成的这种印象（*Kellner in Miller and Stam*，1999）。

 在《文化工业：作为大众欺骗的启蒙》〔Culture Industry: Enlightenment as Mass Deception，出版于1944年，为《启蒙辩证法》（*The Dialectic of Enlightenment*）的一部分〕中，阿多诺和霍克海默概述了他们的大众文化批评。该批评构成了更广泛的启蒙批评的一部分，但是他们那种平等主义者的解放承诺却从未实现。如果说科技理性一方面从传统形式的权威中解放了世界，那么另一方面，它也促进了新的压迫形式的统治，这

种新的压迫形式的统治，可以拿纳粹精心策划的、高科技设计的大屠杀来作为例证说明。但是，阿多诺和霍克海默同样批评自由资本主义社会，认为自由资本主义社会产制出来的电影，把观众制造成消费者。和那些把大众媒体视为"给大众他们所要的"的见解不同的是，阿多诺和霍克海默把大众消费视为一种工业的后果，其决定并引导了大众的欲望。电影作为"小说和摄影的综合体"，创造了一种对瓦格纳所谓的"总体艺术作品"（Gesamtkunstwerk）的虚构的同质性联想。商业电影只是通过生产线大量制造出来的商品，这种商品镇压了自动化的观众。阿多诺和霍克海默强烈关切的是意识形态合法性的问题，亦即系统如何将个人整合进它的计划和价值当中，以及媒体在这个过程中的角色问题。诚如他们所言，"被蒙骗的大众如今被成功的神话所迷惑的程度，甚至超过了成功本身。他们坚持固守的意识形态恰恰是奴役了他们的意识形态。"在商品化与交换价值的世界中，文化工业来得正是时候，令那些所谓的"目标"观众惊呆、麻痹、失去思考的能力，并且客体化。相对之下，特别是对于阿多诺来说，那些艰涩的现代艺术，则培养、发展出对一个真正的民主社会来说所必需的具有批判能力的观众。有趣的是，阿多诺和霍克海默跟布莱希特一样，批评那种"让人惊呆"的艺术，不同于布莱希特的是，阿多诺和霍克海默并不赞许像拳击、歌舞杂耍、马戏表演及低俗闹剧这类通俗的形式，虽然他们把卓别林列为例外。同时，他们的责难是没有什么太大差别的。在其变得"合理化"之前，阿多诺和霍克海默确实对早先没有规律、杂乱无章、前"泰勒化"的无声电影表示过一些同情〔阿多诺对电影理论本身最主要的贡献，是他和汉斯·艾斯勒（Hanns Eisler）在1947年合著的《为电影作曲》（*Composing for the Films*），这本书在声音—影像分离的技术中，察觉出电影发展进步的可能性，这和"总体艺术作品"的传统背道而驰〕。

 对阿多诺和霍克海默而言，文化工业的出现作为带有腐蚀性的消极立场，预示着艺术的死亡。阿多诺和霍克海默对文化工业及间接对其受

众的谴责，随后被批评为过分简单化、把受众假定为"文化白痴"（cultural dopes）及"沙发土豆"（couch potatoes）[1]。同时，他们所赞扬的现代主义那种"艰涩"的艺术，则被批评为精英艺术。诺埃尔·卡罗尔辩称，"无趣的艺术"这个概念的起源，可以追溯到一种对于康德的误读，那是一种传下来的"有意的无目的性"美学，建立在对康德《判断力批判》（*Critique of Judgement*）一书中，《美的分析》（The Analytic of the Beautiful）这部分的误解上（Carroll，1998，pp.89－109）。电影理论与文化理论仍旧大受这些争论的影响。对阿多诺和本雅明的争论，以及伴随其间的对大众媒体社会作用这一议题在忧心及愉悦两种态度之间的摆荡，在20世纪60年代初期、20世纪70年代以及80年代，再度活跃起来。阿多诺和霍克海默声称"真实生活"已经变得"与电影难以区分"，清楚地预示了居伊·德波（Guy Debord）的"景观社会"（Society of the Spectacle）、丹尼尔·布尔斯廷（Daniel J. Boorstin）的"假事件"（pseudo-events）的概念以及让·波德里亚（Jean Baudrillard）有关"拟像"的宣言。可以这么说，20世纪70年代对"反电影"（counter-cinema）以及"拍摄而非消费一部电影"的提议，乃是受惠于阿多诺对"艰涩"艺术的呼吁。广义来说，批评理论在其他方面的影响，是由像威廉·赖希（Wilhelm Reich）、埃里克·弗罗姆以及马尔库塞这些人所做的尝试，他们尝试冶炼出一种马克思主义与精神分析的综合体。毕竟德国在希特勒掌权之前，是精神分析方面最强的国家，法兰克福又是法兰克福精神分析协会（Frankfurter Psychoanalytisches Institut）的发源地。在那里，弗洛伊德主义与马克思主义二者皆被看作解放性思想的革命形式，前者以转变主体为目的，后者以通过集体斗争而转变社会为目的。这样的课题，在20世纪60年代、70年代以及90年代，将由阿尔都塞学派（Althusserians）、女性主义理

[1] 这个词最早诞生于美国。20世纪70年代，美国的电视观众自发推出了一批电视评论文章，他们自嘲为"沙发土豆"，即拿着遥控器蜷在沙发上什么都不干只是看电视的人，描绘了当时电视节目对生活方式的影响。——编注

论家以及齐泽克（Slavoj Žižek），以索绪尔和拉康的语汇，通过不同的方法来着手研究。后来的理论也重拾 20 世纪 30 年代关于"现实主义"的争论，并将布莱希特（以及本雅明）与马克思主义理论家卢卡奇（György Lukács）对立起来。对卢卡奇来说，现实主义的文学作品乃是通过典型人物的运用，来描绘社会总体。卢卡奇把巴尔扎克和司汤达的小说当成他辩证现实主义的范本，不过，布莱希特则是偏爱一种戏剧的现实主义作家，其目的在于揭露社会的"因果网络"（causal network），但其形式上则是现代主义以及自反性（自我指涉）的。在布莱希特看来，对 19 世纪现实主义小说的僵化形式的依恋，形成了一种形式主义的怀旧之情，而未能将改变的历史环境考虑进去。对他而言，这种特别的艺术程式，已失去其政治的潜力；变化的时代，需要变化的再现模式。纳粹喜爱利用那些能够产生蒙蔽性以及出于本能情感的支配性景观，这令布莱希特甚为困扰，所以他呼吁一种断裂的、间离的"干扰的戏剧"（theater of interruptions），这种戏剧将支配性的社会关系有系统地去神秘化，而促进批判的距离。本雅明（1968）把布莱希特的史诗戏剧当作艺术作品的形式和手段如何进行社会主义方向的转换的一个典型。他认为史诗戏剧"从'这是戏剧'的事实中得出一种充满活力并且富有成效的意识"（Benjamin，1973，p.4）。通过干扰、引文以及戏剧性的场面效果，史诗戏剧取代了原来幻觉的、反科技的、带有灵光的艺术。本雅明特别比较了史诗戏剧和电影：

> 史诗戏剧间歇性的情节进展，在某种程度上类似于电影胶片上的影像。它的基本形式即是截然不同的情境互相之间的有力碰撞。而歌曲、标题字幕、动作手势的习惯用法则区别出不同的场景。由于幕间的休息易于破坏幻觉，所以这些幕间的休息令观众的移情能力瘫痪。（同上，p.21）

人们也许会质疑本雅明的类比（因为电影胶片上的影像并不像史诗戏剧的一幕幕，而是以"显而易见的"连贯性来推进的），或怀疑"移情"本身是否必然是"反动"的，不过，这些想法都将对未来几十年电影的实践与理论产生巨大的影响。

法兰克福学派对后来的文化工业理论、接受理论、高端现代主义以及先锋派理论皆有很大的影响。本雅明不仅通过《机械复制时代的艺术作品》一文，同时也透过他"作者即生产者"的观念、艺术颠覆与社会颠覆的必要性的观念，以及"革命的艺术首先必须就形式而言也是革命的"的观念，对后来的理论影响巨大。他乐于拥抱新形式的大众参与艺术，为后来所谓的"文化研究"（cultural studies）提供了一个基本观点。他对于美的传统理念的拒绝，为碎片化和破坏性的美学提供了支持，为后现代的"反美学"（anti-aesthetic）预先铺好了路。同时，本雅明关于寓言和悲剧的观念，对民族寓言的理论家——如杰姆逊、伊斯梅尔·沙维尔（Ismail Xavier）——都产生过很大影响。概括来说，许多思想家都受到法兰克福学派长远的影响，包括汉斯·马格努斯·恩岑斯贝格尔（Hans Magnus Enzensberger）、亚历山大·克鲁格、约翰·伯格（John Berger）、米丽娅姆·汉森（Miriam Hansen）、道格拉斯·克尔纳（Douglas Kellner）、罗斯瓦塔·米勒尔（Rosewitta Muehler）、罗伯托·施瓦茨（Roberto Schwarz）、杰姆逊、安东·克斯（Anton Kaes）、格特鲁德·科克、托马斯·莱文（Thomas Levin）、帕特里克·彼得罗（Patrice Petro）、托马斯·埃尔泽塞尔（Thomas Elsaesser）等人，后来都将其理论进行了重新开采。

现实主义的现象学

除了马克思主义内部的一些争论（如布莱希特和卢卡奇之间有关现实主义的争论以及本雅明和阿多诺之间有关大众媒体革新潜能的争论）之外，有声电影出现之后的数十年中，现实主义和形式主义有关"电影本质"的争论，则占了首要的地位。形式主义者认为电影的艺术特性就在于电影和真实之间根本上的不同；现实主义者认为电影的艺术特性及电影在社会中的存在理由，就是真实再现每日的生活。诚如先前谈到的，电影理论的趋势由形式主义理论家们所支配——如阿恩海姆（著有《电影作为艺术》一书）和巴拉兹（著有《电影的理论》一书），他们坚称，电影不但和真实不同，而且也和其他艺术（如戏剧、小说）不同。如果说一些理论家（如阿恩海姆、巴拉兹）偏爱干预式的电影，这种电影炫耀其与真实截然不同，其他后来的理论家（部分受到意大利新现实主义的影响）则偏爱一种摹仿的、具启示性的以及写实的电影。当然，现实主义美学早于电影而存在，其根源可以追溯到《圣经》当中有关道德的一些故事，可以追溯到希腊对表面细节的痴迷，更可以追溯到哈姆雷特所说的"给自然举起一面镜子"，一直到现实主义小说以及司汤达所说的"小说，这是一路上拿在手里的一面镜子"。

但是在 20 世纪 40 年代，现实主义呈现出一种新的迫切需要。就某种意义来说，战后现实主义电影是在欧洲各城市硝烟弥漫与断垣残壁中出现的；摹仿这一艺术特性的复兴，最直接的导火线是第二次世界大战所造成的灾难。电影理论的研究经常忘了意大利电影创作者及理论家在电影的现实主义论辩上的重要贡献。战后意大利不仅在电影的制作上是一个重镇，在电影的理论上，也是一个重镇，一些电影期刊成为相关论述的舞台——如《黑与白》(Bianco e Nero)、《电影》(Cinema)、《意大利电影画报》(La Revista del Cinema Italiano)、《新电影》(Cinema Nouvo) 及《电影评论》(Filmcritica)。另外，电影的理论也透过一系列著名文章的刊载——如《电影馆》(Biblioteca Cinematografica)——而相继发表出来。戈达尔指出，在他的《电影的历史》(Histoires du Cinema) 一书中，有一种历史性的逻辑存在于这样的电影文艺复兴背后。意大利虽然身为轴心国的一员，但也因此遭受苦难，意大利丧失了自己的国家认同，而必须通过电影来加以重建。在《罗马：不设防的城市》(Rome Open City/Roma, città aperta，1945) 这部电影中，意大利重新检视自己，也从此开启了意大利电影史上成果非凡的一页。电影导演兼电影理论家柴伐蒂尼 (Cesare Zavattini) 认为，战争与解放已经教会了电影创作者去发现真实的价值。相对于那些形式主义者的观点（他们将艺术视为无法避免的约定俗成以及和生活本质上截然不同的东西），柴伐蒂尼要求祛除艺术和现实生活之间的距离。重点不在于虚构出逼真的故事，而是要把真实的事情变成故事。最终目的在于拍出一部没有明显摹仿痕迹的电影，其中事实指定形式，即使看起来是在重述它们自己〔后来，梅茨把他的论点建立在邦弗尼斯特 (Émile Benveniste) 的理论范畴上，把这种讲"故事"(story) 的形式，看作和"话语"(discourse) 相对。柴伐蒂尼同时也要求一种电影的民主化，这种电影的民主化，既就人的主体性而言，也就什么类型的事件是值得谈论的而言。柴伐蒂尼认为，对电影来说，没有什么题材是无趣、陈腐而不能拍的。确实，电影让一般人得以了解其他

人的生活，而且这种了解不是为了"窥淫"，而是以休戚相关之名。

与此同时，基多·阿里斯泰戈（Guido Aristarco）在他批判性的文章以及《电影理论史》（*Storia delle Teoriche del Film*）一书中，持有和柴伐蒂尼相左的见解。基多·阿里斯泰戈认为，就表达日常生活来说，现实主义绝不是简单或毫无疑问的。在匈牙利马克思主义理论家卢卡奇及意大利马克思主义者格拉姆希（Antonio Gramsci）的启发下，基多·阿里斯泰戈呼吁一种"批判现实主义"，亦即通过典型的情境和人物，揭露社会变迁的动力因素。部分受到意大利新现实主义反法西斯的成就的激励，像巴赞、克拉考尔这样的理论家把电影那种假定固有的现实主义，当成民主及平等主义的美学基石。对这些理论家而言，摄影复制的机械手段能确保电影的客观性。

在此，我们从阿恩海姆那里发现一个和现实主义相反的路数。对阿恩海姆而言，电影的缺陷或不足之处（如缺少第三维度），正好是它发挥艺术长处的弹床。对阿恩海姆来说，电影应该超越现象外观的机械复制，但对巴赞和克拉考尔来说，电影的机械复制却正是其优势的关键所在。诚如巴赞1945年在《摄影影像的本体论》（The Ontology of the Photographic Image）一文中写道的，"摄影的客观性本质赋予它照片所没有的可信程度"（Bazin，1967，pp.13—14）。正如巴赞所说，第一次，"世界上的影像自动地构成，没有人的创造性介入。"（同上，p.13）对巴赞而言，摄影师和画家或诗人不同，摄影师可以在没有模型比照的情况下工作，保证电影再现和再现事物之间本体论上的联结。由于电影的摄制过程，使得生动逼真的模拟和其指涉物之间有了具体的联结，因而摄影富有魅力的指代性（indexicality）被假定为制造了对"事实原貌"有可能是无可怀疑的见证。对巴赞而言，就是这种与个人无关的"客观性"，使得电影可以和"防腐过程"与"木乃伊化"相比。电影说明了以酷似的事物置换世界的深层欲望。电影结合了静态的逼真摹仿和时间的重现，就如同巴赞写道的："事物的影像，同样也是事物持续的、变化的以及保存下来的原本的影像。"（同

上，p.15）不过，巴赞这种"摄影影像即事物本身，且不受时间、空间影响"的想法，随即被一些电影符号学家批评（同上，p.14）。

"现实主义"与"形式主义"的二分法——如卢米埃尔/梅里爱（Méliès）、摹仿/论述——经常被过分夸大，模糊了这两种潮流之间的共性。[1] 形式主义和现实主义两者都有赖于一种本质主义的电影概念——从本质上来说，就是它们分别擅长某些事物，而不擅长其他事物；形式主义和现实主义两者都是规范性的以及排他性的——它们都认为电影应该循着某种路线前进。形式主义和现实主义这两种潮流皆以"进步的技术目的论"作为它们的识别标志。对阿恩海姆来说，声音的出现让原本朝着有意识人工化的电影前进的正常"列车"出了轨，然而，对巴赞来说，声音的出现，像由《旧约全书》到《新约全书》，更加充实了原有的东西，无声电影的确为有声电影铺好了路子。虽然巴赞确实赞扬过电影《公民凯恩》（*Citizen Kane*，1941）中他所谓的"叙述的辩证法"（narrational dialectic）的相对风格，不过，风格的对比法或是巴赫金所谓"彼此相对化"（mutual relativization）的风格，通常不被视为一种可行的选择。

对巴赞而言，四平八稳的现实主义有其本体论的、特有的、历史的以及美学的维度，以特定的术语来说，现实主义是巴赞（1967）所谓"完整电影的神话"的通灵的实现。这种神话激励了创作者，亦即梅茨所言："在创作者的想象中，把电影视为一种对于真实的完整且完全的再现；把电影看作以声音、色彩以及慰藉的方式对外部世界完美幻象的瞬间重建。"（同上，p.20）因此，无声的黑白电影让位于有声的彩色电影，这些挡不住的科技进展让电影朝向更具说服力的现实主义前进（人们在巴赞的身上察觉到一种对渴望完整生活幻影的摹仿夸大，与他沉默、自我谦逊的文体风格之间形成一种有趣的张力关系）。1963年，查尔斯·巴

[1] 参见 Thomas Elsaesser, "Cinema: The Irresponsible Signifier or 'The Gamble with History': Film Theory or Cinema Theory", *New German Critique*。

尔（Charles Barr）将巴赞"完整电影的神话"拓展到包括了宽银幕电影的发展，而"完整电影"（total cinema）一词，明显和后来的一些新事物——如 IMAX 3D 立体电影、杜比音效（Dolby Sound）、虚拟现实（Virtual Reality）——产生共鸣（在 20 世纪 70 年代，博德里用反向年代学，把电影和柏拉图的洞穴寓言联结在一起，当然是以巴赞"完整电影的神话"作为其对话背景）。

巴赞同时在电影历史和电影美学方面提出了一些新颖的看法和解说，在他那篇《电影语言的演进》（The Evolution of Film Language）中，他将电影现实主义的无往不利视为理所当然，像是埃里克·奥尔巴赫《摹仿》一书对似乎永远有道理的西方文学作品所做解说的浓缩版本。巴赞区别了信仰"影像"的电影创作者与信仰"真实"的电影创作者之间的不同——信仰影像的电影创作者，特别是德国的表现主义者及俄国的蒙太奇电影创作者，割裂了现实世界时空延续的完整性，把完整的时空切成许多片段；相对地，信仰真实的电影创作者，运用可以表现全面、深入演出的长镜头来创造真实的多层面意义。巴赞神圣化的现实主义传统始于卢米埃尔，接下去有罗伯特·弗拉哈迪（Robert Flaherty）、茂瑙、奥逊·威尔斯和威廉·惠勒（William Wyler）等人，意大利新现实主义则是集大成者。巴赞特别重视早期新现实主义电影那种实际的、比较平淡的情节，重视那种不规则的角色行动方式，以及那种相对缓慢及平凡的节奏等特性。他在一种肤浅的左拉式自然主义与一种深刻彻底的现实主义之间做出了区分，前者追求表面化的逼真，后者则在探索真实的深度。对巴赞而言，现实主义和如实摹仿（电影再现真实世界）的关系较远，和场面调度的诚实本质关系较近。德勒兹在他 20 世纪 80 年代的著作中，呈现出巴赞历史目的论的一些观点，特别是把新现实主义作为一个重要转折。

根据巴赞的说法，剪辑和场面调度的新方法，特别是长镜头和深焦镜头，让电影的创作者得以尊重"前电影世界"的时空整体性。在巴赞的思想中，这种进展有助于更为彻底地摹仿再现，有助于一种与"揭示

真相"有关联的精神理念,一种带有在所有事物中神圣存在的神学寓意的弦外之音的理论。确实,巴赞的关键性语词——"真实的在场"(real presence)、"揭示"(revelation)、"对影像的信仰"(faith in the image),经常和宗教相互回响。电影变成一次圣礼,一个正在进行圣餐仪式的圣坛。同时,对巴赞来说,这种深入的观念把电影感知和政治的民主化连在一起,也就是说,观众可以自由观看影像中的多面向领域,从中得出意义。虽然巴赞赞成"不纯的电影"(impure cinema),亦即戏剧与电影的混合,但是一般来说,巴赞的论点并没给有意识的风格混合留下多少空间。事实上,巴赞贬抑长镜头和蒙太奇的混合,贬抑表现主义和现实主义的混合,而类似的混合其实也出现在他特别喜爱的导演(如奥逊·威尔斯)的作品中。诚如彼得·沃伦所指出的,巴赞偏爱的类似"一镜到底"的电影技法也可以用来终结与其所支持的观点截然相反的方法,例如"去真实化"(de-realization)和"自反性"(reflexivity)。[1] 同时,巴赞绝不是天真的现实主义者,他深知建构写实影像所需的巧妙手法。对现实主义来说,电影机器设备的自动化是一个必要但非充分的条件。确实,巴赞仅仅在某个层面上是一个现实主义者,在此他关注电影内容的程度还不及他关注场面调度的程度。他不能仅被视为一位现实主义的理论家,他对于类型、作者身份以及"古典电影"的观念,同样有着极大的影响。

克拉考尔像巴赞一样关注现实主义的议题,同样也不能仅被视为一位"天真的现实主义者"。诚如托马斯·莱文所指出的,克拉考尔经常被认为是反本雅明的,而事实上,他有许多地方是和本雅明一样的。讽刺的是,20世纪70年代一些电影理论家经常以一种反真实主义的怒火把克拉考尔当作替罪羊,虽然克拉考尔的观点有许多方面和这些电影理论家的观点一致。克拉考尔的《大众装饰》(*The Mass Ornament*)一书,致力于瞬息而逝的话题分析,如街道样貌、旅馆大厅以及令人厌倦的事物,

[1] Peter Wollen, "Introduction to Citizen Kane", *Film Reader*, No. 1 (1975).

清楚地预示了罗兰·巴特的《神话学》(*Mythologies*)。令人不解的是，克拉考尔在 20 世纪 20 年代至 30 年代之间的一些著作，特别是后来被收录于《大众装饰》一书中的文章，却是在写成几十年之后才问世的（1977 年在德国，1995 年在英国）。

克拉考尔的话题分析，是在关注大众媒体的民主和反民主潜在性的背景下进行的。在《从卡里加里到希特勒》(*From Caligari to Hitler*, 1947) 这本研究 1919 年至 1933 年德国电影的书中，克拉考尔展现了一部高度人工化的魏玛电影如何"真正"反映出"深邃的心理倾向"以及德国生活体制化的疯狂。电影能够反映国家民族的心理是因为：(1) 电影不是由单独的个人产制，电影是集合了多人的心力而产制出来的；(2) 电影满足并且动员大量的观众，不是通过明显的主题，而是通过隐含的、无意识的、潜藏的、没有明说的欲望。在克拉考尔的比喻方法下，魏玛电影（Weimar cinema）预示了纳粹主义卡里加里式的疯狂。克拉考尔在表现主义的名作如《卡里加里博士的小屋》(*The Cabinet of Dr. Caligari*, 1921) 及《M 就是凶手》(*M*, 1931) 中，察觉出一种病态的目的论，一种在电影自身的独裁主义趋势中得以证明的纳粹主义倾向的思潮。就这层意义来说，克拉考尔探究了另一种社会摹仿，即形式本身作为对社会情况的描绘的史实性。以美学上的用语来说，电影再现了"装饰性对人类的彻底胜利，而集权则运用令人愉快的设计，将人们置于它的统治之下，借以维护其自身"〔Kracauer, 1947, p.93〕；克拉考尔的分析间接使得苏珊·桑塔格在《迷人的法西斯主义》(*Fas-cinating Fascism*) 一文中，把里芬斯塔尔的《意志的胜利》的美学和巴斯比·伯克利的歌舞电影的美学摆在一起〕。虽然克拉考尔的论点并非所有都具有说服性，并且其还被一种"随之故而由之"[1]的感觉所削弱，但有趣的是，他的论点将现实主义的问

[1] 原文为拉丁语 post hoc ergo propter hoc，意为发生于其后者必然是其结果，指一种普通逻辑谬误。——编注

题移到一个其他的层面上，借此，电影以一种比喻的方式被视为不是再现如实的历史，而是再现深切的、焦虑的、无意识的民族欲望与妄想症的痴迷。

作为现实主义"独裁者"的克拉考尔的许多论点都是以他 20 世纪 60 年的巨作《电影的本性：物质现实的复原》（*Theory of Film: The Redemption of Physical Reality*）作为根基的，这本书替他所谓的"唯物主义美学"（materialist aesthetics）打下了基础。克拉考尔论及电影媒体"宣称对原始本质的偏爱"，以及电影的"现实主义天职"。对克拉考尔而言，电影特别适合于表达他所谓的"物质的真实"（material reality）、"可见的真实"（visible reality）、"物理的本质"（physical nature）或者仅仅就是"本质"，有的时候，他似乎假定了一个现实的准柏拉图式的等级制度，从"略真实"到"千真万确"到顶端的"本质的真实"。虽然存在的一切事物都是假定可拍成电影的，不过，一些主题在先天上就比较适合拍电影。带有几分浪漫的生态主义，克拉考尔希望保持"纯洁无瑕"及"完整无缺"的自然。但是有人或许会问：为什么一部展现舞台表演的电影或一个表现计算机屏幕的镜头，要比一个森林的镜头来得不真实呢？和往常一样，"真实"这个字所隐含的本体论主张，通向死胡同和无解。在第二次世界大战刚爆发、大屠杀刚开始的时候，克拉考尔十分清楚大众媒体反乌托邦的、希特勒式的潜能。不过，克拉考尔对电影作为一种民主化、现代性的艺术表达仍持有信心，尽管其被暴行与灾难包围，但尚未被征服。克拉考尔论点的核心，即在于电影记录平凡的、偶发的、随机的、无止境变化的世界的能力。就像米丽娅姆·汉森所说：

> 克拉考尔对于电影的影像基础的研究，不是奠基于摄影符号的相似性上，至少不是基于与具有自我同一性的对象有狭义的相似或者类似上。就此而言，他并不考虑影像的指意功能，也就是把影像与参考物链接起来的光化学作用，然后以某种实证主

义的方式将之当作再现的"真实"。相反，影片能够记录与描绘世界的指意能力，同样铭记了影像的暂时性与偶然性时刻。[1]

虽然克拉考尔有的时候似乎把美学和本体论混为一谈，不过，他绝不是单一风格（如新现实主义）的支持者。马克·森内特那种无政府主义的低俗闹剧对克拉考尔来说，正可凸显出对工具理性的滥用〔在此，克拉考尔预言了后来拥抱杰瑞·刘易斯（Jerry Lewis）电影的法国激进解构主义学者的观点〕。

对克拉考尔而言，电影把每天生活经验的偶然性、不可预期性以及开放性的变迁搬上舞台。他时常引述伟大的现实主义理论家埃里克·奥尔巴赫的言说其实并非偶然，后者谈到现代小说显露出"随意的时刻，其相对地不依赖于人们与之对抗及失望的有争议的和不稳定的秩序；人们不受影响地经过这一时刻，正如日常的生活一般"。[2] 也许是出于对法西斯美学的独裁主义信念与不朽主义阶级体系的发自本能的反感，克拉考尔像埃里克·奥尔巴赫一样，强调"现实生活中的寻常事务"。在此观念下，电影创作者的使命便是启发观众去深入日常存在的"激情的知识"与"挑剔的爱情"。总的来说，克拉考尔的著作预示了梅茨后来强调的电影和白日梦的类比，也预示了杰姆逊关于民族寓言（national allegory）、"政治无意识"（political unconscious）的论述，以及文化研究有关文化作为"话语的统一体"（discursive continuum）的观念。

这个时期的理论家也关注一些长久以来存在的有关电影特质的议题，以及这一特质是技术上的，风格上的，主题上的，还是以上三者的结合？巴赞在他的《电影是什么？》一书中也问了这个问题，然后，通过将电影的本质建立在摄影的魅力无穷的指代性上，以及它与先电影而存在的所

[1] 参见 Hansen's introduction to Kracauer (1997), p.xxv。

[2] Ibid., p.304。

指对象之间的存在主义关联，而回答了这一问题。与之相仿，克拉考尔把电影看作根植于摄影及其对日常生活的不确定与不规则流动的呈现。

20 世纪 50 年代及 60 年代，电影理论也重新探讨了存在久远的另一个议题——电影和其他艺术的关系。尤其引起理论家们争论的是：到底哪些艺术或媒体应该被视为其同源或是前身。电影是否应该逃离戏剧，还是应该拥抱戏剧？电影是否应视自身与绘画类似，还是应否认与绘画有任何关联？在这些争论中，电影理论尤其受到其久负盛名的先辈——文学的困扰。巴赞就写过一篇著名的文章——《非纯电影辩：为改编电影辩护》(For an Impure Cinema: In Defense of Adaptation)。很多人对改编的兴趣低于对事实真相的兴趣，电影创作者应该像小说家那样进行创作，这一理念暗合于亚历山大·阿斯楚克（Alexandre Astruc）"摄影机钢笔论"的隐喻中。莫里斯·谢雷（Maurice Scherer）[1] 曾经写道："电影应该认清与它有关联的有限的依靠，那并非是绘画或音乐，而恰恰是它一直尝试要去疏远的那些艺术。"其所指也就是文学和戏剧（Clerc，1993，p.48）。总而言之，电影不必放弃利用其他艺术、接近其他艺术或被其他艺术赋予灵感的权利。

战后，法国的电影理论和同一时期占重要影响地位的哲学领域的现象学携手同行，在胡塞尔（Edmund Husserl）之后，哲学家们回归到"事物本身"以及它们和具象的、有意图的意识之间的关系。法国主要的现象学家梅洛·庞蒂（Maurece Merleau-Ponty）察觉出一种不仅存在于电影媒体和战后一代之间，而且存在于电影和哲学之间的"配对"（match），他说："电影特别适合用来彰显意识和身体的结合、意识和这个世界的结合，以及作为另一种表达自己的方式……哲学家和电影创作者具有某

[1] 即法国著名导演、编辑及影评人埃里克·侯麦（Eric Rohmer），莫里斯·谢雷为其原名。——编注

种共同的存在方式，某种属于同一代人的共同的世界观。"[1] 先于德勒兹，梅洛·庞蒂将电影和哲学两者视为智力劳动的同源形式。在《电影与新心理学》(The Film and the New Psychology) 这篇在 1945 年讲稿的基础上完成的文章中，梅洛·庞蒂论及电影的现象学是一个"时间的完形"(temporal gestalt)，它可以触知的现实性甚至比真实世界还要确切。他还指出，电影不是被思索的，电影是被感知的，他将完形心理学和存在主义现象学混合应用在电影上，建构了一套电影经验的心理学基础，以作为电影经验与真实世界经验之间的中介。一些后来的理论家在梅洛·庞蒂式的现象学基础上，建立了自己的理论，如亨利·阿热尔 (Henri Agel, 1961) 的《电影院与加冕礼》(Le Cinéma et le sacré)、阿马迪·艾弗里 (Amadee Ayfre, 1964) 的《皈依的影像》(Conversion aux images)、阿贝尔·拉费 (Albert Laffay, 1964) 的《电影的逻辑》(Logique du Cinéma)、让—皮埃尔·默尼耶 (Jean-Pierre Meunier, 1969) 的《影像经验的结构》(Les Structures de l'experience filmique)、让·米特里 (Jean Mitry, 1963—1965) 的两卷《电影美学与心理学》(Esthetique et psychologie du cinéma)，以及比较晚一点的，达德利·安德鲁 (Dudley Andrew) 的《被忽略的电影现象学传统》(The Neglected Tradition of Phenomenology in Film, 1978)、《主要电影理论》(Major Film Theories, 1976)，以及阿兰·卡斯比尔 (Alan Casebier, 1991) 的《电影与现象学》(Film and Phenomenology)。在《眼睛的陈述：电影经验的现象学》(The Address of the Eye: Phenomenology of Film Experience, 1992) 一书中，薇薇安·索伯查克 (Vivian Sobchack) 使用梅洛·庞蒂现象学的解释方法，指出："借着直接与反射的感知经验的模式与结构，电影经验不但'再现'并且反射了电影创作者先前的直接感知经验，同时也'呈现'了电影作为一种感知与表述性的存在，其所内含的直接与反射经验。"(Sobchack, 1992, p.9)

[1] Maurice Merleau-Ponty, "The Film and the New Psychology", pp.58—9.

和梅洛·庞蒂的著作同一时期、具有学术基础的法国思想运动——"电影学"(Filmology),创立了"电影研究协会"(Association pour la Recherche Filmologique),这个研究机构出版了一本国际性的期刊《国际电影学刊》(La Revue internationale de filmologie)及一本名为《影像世界》(L'Univers filmique)的论文集。而该运动的首部巨著即为吉尔伯特·科恩—希特(Gilbert Cohen-Seat)的《电影哲学原则论》(Essai sur les principes d'une philosophie du cinéma/Essay on the Principles of a Philosohy of the Cinema)。"电影学主义者"多少受到现象学的启发,试图组织不同的学科——社会学、心理学、美学、语言学、心理物理学,将它们应用于众多的电影理论中。他们在第一届国际会议上明确规定了五个兴趣范畴:(1)心理学与实验研究;(2)电影实证主义发展的研究;(3)美学、社会学及一般哲学的电影研究;(4)电影作为一种表达手段的比较研究;(5)规范性的研究——电影研究应用于教学、医疗心理学等。

在随后的几年间,亨利·阿热尔写了《电影与文学写作和语言的等同》(Cinematic Equivalences of Literary Composition and Language),安妮·苏里奥(Anne Souriau)写了《电影的服装和舞台装饰之功能》(Filmic Functions of Costumes and Decor),埃德加·莫兰(Edgar Morin)和乔治·弗里德曼(Georges Friedman)写了《电影社会学》(Sociology of the Cinema)等文章。苏里奥在《电影与美学比较》(Filmologie et esthetique comparée)一文中指出,小说的四种结构特性——时间、节奏、空间以及切入角度,使得小说不容易被改编为电影。

"电影学"团体针对电影的各个方面进行了有系统的研究,从电影的处境(影院、银幕、观众),到围绕电影的社会仪式,到现象学甚至观众的生理学。电影学团体的成员阐述了一些概念,如"电影的处境"(cinematic situation,科恩—希特)、"叙境"〔diegesis,艾蒂安·苏里奥(Etienne Souriau)〕、"认知的机制"〔cognitive mechanisms,勒内·扎佐(René Zazzo)与比昂卡·扎佐(Bianka Zazzo)〕,随后即被梅茨的符号

学以及更后来的认知理论所使用和修正。例如在苏里奥对不同艺术独特性的比较研究中〔见《相似的艺术》(*La Correspondance des arts*) 一书，1947〕，我们看到了梅茨尝试去分类以及依据其"特殊性"区别媒体的部分理论源头，正如罗马诺（Romano）就电影所引发的"真实的特性"议题所写的文章，预示了后来梅茨就"真实的印象"议题所写的文章。"电影学"团体对诸如运动感知、景深感、即刻与延迟记忆的作用、运动反应、移情作用的投射以及观众生理学等议题的研究，同样预示了20世纪80年代认知理论所关注的许多议题。

作者崇拜

在 20 世纪 50 年代末期和 60 年代初期,一个被称为"作者论"(auteurism)的思潮逐渐开始支配电影批评和电影理论。作者论在某种程度上可视为受现象学影响的存在主义式的人道主义表现。巴赞附和萨特存在主义的"存在先于本质"的精髓,声称电影的存在高于它的本质。诚如詹姆斯·纳雷摩尔所指出的,巴赞的用语——如自由、天命及本真性,都是相当萨特式的(Naremore, 1998, p.25)。巴赞的文章,包括《摄影影像的本体论》(Ontology of the Photographic Image)及《完整电影的神话》(Myth of Total Cinema),大致和萨特的《存在主义与人道主义》(Existentialism and Humanism)一文同时期。萨特和巴赞共享的基本信条是:"哲学主体活动的中心,是所有现象学的前提。"(Rosen, 1990, p.8)作者论同样也是文化形成的产物,孕育作者论形成的舞台包括电影杂志、电影俱乐部、法国专映实验性电影的电影院以及电影节,作者论同时受到解放运动时期一些经过筛选的美国电影的刺激。

小说家兼电影创作者亚历山大·阿斯楚克在 1948 年发表的《新前卫艺术的诞生:摄影机—钢笔》(Birth of a New Avant-Garde: Camera-Pen)一文,为作者论预先铺设了道路,阿斯楚克在文中指出,电影正逐渐变

成一种类似于绘画或小说的新表达手段，电影创作者应该能够像小说家或诗人一样的自称"我"。[1] 这种"摄影机钢笔"（camera-stylo/camera-pen）的说法，给电影创作一个明确的地位；导演不再只是既存文本（小说、剧本）的仆人，而是一位具有创造力的艺术家。特吕弗（François Truffaut）策略性地攻击既有的法国电影，也在作者论上扮演了重要的角色。他在1954年的《电影手册》（Cahiers du cinéma）杂志上发表了《法国电影的某种倾向》（A Certain Tendency of the French Cinema）一文，批评"优质传统"（tradition of quality）[2] 将法国文学的古典主义变成老套、配置妥当、善于辞令、刻板的电影。特吕弗把这种电影讥讽为"爸爸电影"，认为"优质传统"拍出来的电影是古板、学究式以及编剧家的电影，他大力吹捧尼可拉斯·雷（Nicholas Ray）、罗伯特·奥尔德里奇（Robert Aldrich）、奥逊·威尔斯等人充满活力、大众化、风貌迥异于法国的美国电影。对特吕弗而言，"优质传统"把电影创作简化为既存电影剧本的转化（然而，电影在具有创意的场面调度中，应该是开放式的活动）。虽然法国电影以其"反资产阶级"而自豪，不过，特吕弗奚落法国电影根本就是"由资产阶级拍给资产阶级看的"，是鄙视和低估电影的"文人"的作品。特吕弗的挑衅本质昭然若揭，特别是他在萨特"存在主义"充斥以及法国"左倾"文化强势的年代对美国电影的那种支持。当时对法国知识分子而言，美国引发了麦卡锡白色恐怖和冷战，同时好莱坞形成了力量强大的梦工厂，其摧毁了像埃里克·冯·斯特劳亨（Erich von Stroheim）与茂瑙这样伟大的天才。

对特吕弗而言，新的电影就应该像其拍摄者一样，并非通过很多自传式的内容，而是透过导演的个性来塑造电影的风格。作者论认为即

[1] 阿斯楚克的这篇文章，最初刊载于 *Ecran Francais*, No. 144, 1948, 后来又被收录于 Peter Graham (ed.), *The New Wave* (London: Secker and Warburg, 1969), pp.17–23。

[2] 指颇负声望、地位显赫的法国导演惯于使用的电影制作手法。——译注

使在好莱坞的片厂制度下工作，内在强大的导演也可以在他的电影中展现出一种历经多年仍可辨认的风格与主题上的个性。简言之，真正有才能的导演，不论在什么样的环境下都会"脱颖而出"。"手册派"为弗里茨·朗（Fritz Lang）在美国拍摄的电影辩护，其好莱坞作品被一些持偏见者认为是走下坡路。还有希区柯克，"手册派"不但支持他在美国所拍的电影，而且其两位成员侯麦（Eric Rohmer）和夏布罗尔（Claude Chabrol）还在一份长篇研究报告中指出，希区柯克不但是一位技术天才，同时也是一位造诣很深的形而上学家，其作品围绕着救世主般"转化罪恶"的含蓄天主教主题旋转。安德鲁·萨里斯（Andrew Sarris）则写道："甚至在好莱坞，一旦导演的连贯性原则被接受，我们从此看电影的方式就不一样了。"（Sarris，1973，p.37）

自1951年《电影手册》发行之后，就变成传布作者论的关键性杂志，其评论将导演视为肩负着电影美学和场面调度等重责大任的最终决定性人物。《电影手册》访问受人崇敬的导演，1954年到1957年间，访问过的导演包括：让·雷诺阿（Jean Renoir）、路易斯·布努埃尔、罗西里尼（Roberto Rossellini）、希区柯克、霍华德·霍克斯（Howard Hawks）、马克斯·奥菲尔斯（Max Ophüls）、文森特·明奈利（Vincente Minnelli）、奥逊·威尔斯、尼可拉斯·雷、维斯康蒂（Luchino Visconti）等人。在1957年《作者策略》（La Politique des auteurs）一文中，巴赞总结作者论是"在艺术的创作中选择个人的元素作为参照标准，然后假定它的永恒性，甚至假定它是经由一部接一部的作品而发展进步的"。作者批评将"摆道具的人"（metteurs-en-scéne，即那些依附于主流传统和既有剧本的人）与使用场面调度作为自我表现的作者区别开来。

虽然作者论在20世纪50年代流行起来，但在某种程度上，作者论概念本身却是承续了之前的传统。电影经久的特征即在于它作为"第七艺术"，赋予了电影艺术家和作家、画家同等的地位。1921年，电影创作者让·爱泼斯坦在《电影与现代文艺》（Le cinéma et les lettres modernes）一

文中，把"作者"一词用到电影创作者身上，格里菲斯、爱森斯坦这样的导演也把他们的电影技术与福楼拜、狄更斯这样的作家的文学手法相比。在 20 世纪 30 年代，阿恩海姆就已经在悲叹导演的"得意扬扬"（Arnheim, 1997, p.65）。不过，在战后的法国，"作者"的隐喻变成电影批评和电影理论中关键的结构性概念。以萨特的话来说，面对片厂制度的限制，电影作者仍然为"真实性"而努力着。

与此同时，在大西洋的另外一边，20 世纪 40 年代末期的美国电影杂志通过争辩电影创作团队中各个部分的相对重要性，也预示了有关作者的讨论。莱斯特·科尔（Lester Cole）为身兼编剧和导演的约瑟夫·曼凯维奇（Joseph Mankiewicz）辩护，斯坦利·肖菲尔德（Stanley Shofield）则是将电影创作的团队合作，与一座集各方心力而完成的教堂相比较。所有的这些论点，都在尝试去说明电影艺术的源头，亟望证明电影能够超越其技匠的、工业的产制形式，并且将个别符号化的影像合并在一起。我们同时也可以察觉出一股浪漫的作者论热潮出现在玛雅·德伦和斯坦·布拉克黑奇（Stan Brakhage）等美国前卫主义者的作品当中。前者在 1960 年的一篇文章中，谈到电影"非凡的表现范畴"，它不仅和舞蹈、戏剧、音乐很相似，而且因为"可以并置影像"，以及"可以在其音轨上实现仅语言才有的抽象性"，所以和诗与文学也很相似。斯坦·布拉克黑奇在 1963 年表明艺术家特性的一篇文章中指出，电影艺术家与其说是作者，不如说是富于想象力的人，是"闪烁着各种各样的动作和千变万化的颜色"的无言世界的创造者。电影对斯坦·布拉克黑奇来说，是一场感知的冒险，导演可以运用一些违反常规的技术，如过度曝光、即兴的天然滤镜、在镜片上涂抹或者喷洒一些东西，以创造出跨越多种想象的世界。

在战后的时代，电影的论述就像文学的论述一样，把方向定在"书写"（écriture）、写作以及文本性等概念上。这种笔迹学的比喻——从阿斯楚克的"摄影机钢笔论"到后来梅茨《语言和电影》一书对"电影和书

写"的谈论——在这一时期大行其道。法国新浪潮的导演们特别喜欢权威性的、经典般的隐喻,这没什么好惊奇的,因为他们当中许多人最初是电影期刊的专栏作者,他们只是把文章和电影看作两种不同的表达形式。戈达尔曾经煞有介事地写道:"不管在摄影棚内还是在空白的纸页前,我们总是孤寂的。"阿涅丝·瓦尔达(Agnes Varda)拍摄《短角情事》(*La Pointe Courte*,1955)时,宣称她将"像写一本书那样去拍摄一部电影"(引述自 Philippe,1983,p.17)。新浪潮导演的电影将这种写作式的理论"具体化"了。比如,特吕弗的第一部电影《四百击》(*Les Quatre Cents Coups*,1959)充满了和书写的关联并非偶然:学生书写的开场镜头、安托万摹仿母亲的签名、偷窃打字机、对巴尔扎克著作的摹仿引来抄袭的指控……所有这些都显示出他对书写比喻的支持。同时,新浪潮对文学有很深的矛盾心理,因为一方面文学是被摹仿和效法的对象;另一方面,文学剧本和陈腐的改编形式,又是被公开唾弃的对象。

　　作为电影迷(cinephilia)与存在主义的浪漫张力结合的产物,作者论必定被认为回应了以下四者:(1)一些文人墨客或知识分子对于电影的精英式贬损;(2)对于电影这种视觉媒体的图像恐惧症;(3)将电影设想为政治异化手段的大众文化争论议题;(4)法国文学精英的反美传统。在这个意义上,作者论确实发挥了改写法国电影观点的巨大影响力,它结合了艺术家们浪漫的表达、现代主义和形式主义风格上的不连续与断裂以及"原型后现代主义"(proto-postmodern)对"低俗"艺术和类型的喜好。作者论真正被人批评的地方,不在于把导演赞美成等同于文学上的作者,而在于到底谁才可以真正获得"作者"这个头衔。像爱森斯坦、让·雷诺阿、奥逊·威尔斯这样的电影导演一直被视为作者,那是因为他们因享受对自己作品的艺术掌控而著名。最新的作者论指出,片厂制度下的一些导演(如霍华德·霍克斯以及文森特·明奈利)也是作者。美国电影在传统上一直是法国电影理论的"他者",被视为和美国文化同样粗俗,不过,现在却出人意料地成了法国新电影的模范。

作者论诞生于激烈的论辩之中，"la Politique des Auteurs"按照字面上的翻译，是"作者策略"，而不是"理论"。在法国，作者论促成了一种新形态的电影创作策略，不仅启发了新浪潮（New Wave）的电影创作者，也成为一种策略性的手段，新浪潮的电影创作者用它摧毁了保守的、阶级性的法国电影环境，在那里有抱负的电影导演不得不用一生来等待执导电影的机会。如特吕弗、戈达尔这种批判性的导演，攻击了既有体系刻板的生产层级、摄影棚内拍摄的偏爱及传统的叙事程序，他们为导演的权利与制片人对抗。戈达尔的《轻蔑》（*Contempt*，1963）就是用具有人文思想、有修养又通晓多种语言的弗里茨·朗饰演的导演来反衬粗鄙又没什么文化的好莱坞制片人普罗科施，用影片表达作者论是站在导演这一边的。矛盾的是，作者论的意识形态根源来自前现代主义的浪漫的表现主义，却用在具有现代主义精神与美学观念的电影中，我们可以在《广岛之恋》（*Hiroshima Mon Amour*，1959）与《筋疲力尽》（*Breathless*，1960）这类划时代的影片中，看到这样的矛盾。

最为极端的典型的作者论可以被认为是一种对电影的"热爱"的拟人化形式。这种"热爱"与原来影迷们在明星身上挥霍的，形式主义者在艺术手法上挥霍的如出一辙，如今，这些作者论者用来崇拜人——他们不仅仅是人，更是具体化了作者论者的电影概念。电影再度复苏成为世俗的宗教；"灵光"因为作者崇拜而又回复威力。与此同时，巴赞则对这些少壮派的年轻气盛保持距离。1957年，他以一贯的先见之明提出了对任何美学上的"个人崇拜"（cult of personality，将喜爱的导演尊奉为至尊的大师）的警惕。巴赞还指出需要以其他方法——技术的、历史的、社会的——来补充作者论内涵的必要性。他认为伟大电影的诞生需要才能和历史契机的偶然交集。有的时候，一位二流的导演也可能生动地捕捉到一个历史片段，不见得一定要是一位真正的作者才行。运转流畅的好莱坞工业机器保证了质量控制，而且也确保了一定的竞争能力，甚至确保了一定的精致。巴赞指出，矛盾之处在于作者论者赞扬美国电

影,"其实,电影制作在美国所受到的限制比在其他地方受到的限制还要大",然而,他们却没有赞扬那些真正值得赞扬的地方——"体制的精神、曾经充满活力的丰富传统以及接触新元素时的生产力"(Hillier,1985,pp.257—8)。

作者论的美国化

1962年,当安德鲁·萨里斯通过一篇名为《关于作者论的几点认识》(Notes on the Auteur Theory in 1962)的文章把作者论引介到美国,作者论发生了一次不同的转向。纽约像巴黎一样,在电影俱乐部、电影院及电影期刊——如《电影文化》(Film Culture)——等方面也有着优异的传统。萨里斯注意到法国电影批评者对风格作为电影创意的表现的强调,说道:"电影的呈现与运动方式,应该和导演的思考与感知方式有关。"萨里斯认为,一种意味深长的风格将"什么"与"如何"联结起来,成为一种"个人的陈述方式",借此导演铤而走险反抗标准化的陈述方式(同上,p.66)。批评者因此也必须留意导演个性和电影素材之间的张力关系。在萨里斯的笔下,作者论变成国家主义者断言美国电影优越性的一种工具,换句话说,萨里斯就是在为美国电影辩护。萨里斯表示他已经准备好在"美国电影始终优于世界上其他地区电影"的概念上,冒着身败名裂的危险,和那些认为"欧洲文学名著改编皆为艺术"以及"希区柯克或约翰·福特(John Ford)的电影,最多只是消遣娱乐"的偏见对抗。往最好处来看,萨里斯的成就在于将电影视为一门鉴赏的艺术,并且利用他对电影的知识,来说明好莱坞电影的成就。

萨里斯提出三点有关导演成为作者的评估标准：（1）技术的纯熟度；（2）可识别的个性；（3）个性与素材之间的张力所产生的内在意义。在《美国电影》(The American Cinema) 这本书中，萨里斯建构了一张有九个部分的图表，享有特权的导演被请入"万神殿"，而等级较低的导演则被打入底层，这让人联想到意大利诗人但丁（Dante）笔下的地狱。

1963年，宝琳·凯尔（Pauline Kael）则以《同心圆与方块》（Circles and Squares）一文，否定了萨里斯所提出的三个评估标准。首先，她认为"技术的纯熟度"并不是一个有效的评估标准，因为有些导演〔如安托南奥尼（Michelangelo Antonioni）〕其功力之深，不仅是电影技术而已；其次，"可识别的个性"也是没意义的，因为导演的风格可被识别，正是因为他们从来不去尝试一些新的东西（她打了一个比方说：臭鼬鼠的味道要比玫瑰花的味道还来得强烈，这是否就表示臭鼬鼠比玫瑰花好呢？）；最后，她批评所谓的"内在意义"太过于暧昧不清，而且"容忍了那些把风格强挤进情节空隙的人"（宝琳·凯尔企图剥夺奥逊·威尔斯凭借《公民凯恩》而获得的合法作者身份，代之以曼凯维奇，这是针对萨里斯和作者论而来的）。不过，萨里斯与宝琳·凯尔的争论都有一个共同的前提，即电影理论或电影批评应该是"评价性"的，它关注电影和导演的优劣比较。在最粗鲁的状况下，这种方法会导致一场关于优劣相对性的毫无结果的争吵，以及一种对批评声誉不顾后果的赌博，尤其是当专断的品位被晋升到假定的严格等级之上时。就萨里斯而言，战争、赌博与冒险断言的比喻就是这一情境中的症状，令人想起竞争激烈的新闻界那乱作一团的战场气氛。

作者论同时也在较为实际的层面上被批评。批评者指出，作者论低估了电影产制环境对作者的影响，电影创作者并非一位不受限制的艺术家，他（她）深陷于各种有形因素的影响之中，被来自技术、摄影、照明等各方面的喧嚣杂音所包围。诗人可以在狱中把诗写在手巾上，然而，电影创作者需要金钱、摄影机和胶片。作者论被认为是轻忽了电影

创作中的分工合作的特性，即使一部低成本的剧情片，也是要由许多人花费相当的时间才能够完成的。像音乐歌舞片这种类型片，则需要作曲家、音乐家、舞蹈设计师以及舞台设计人员的共同参与。萨尔曼·拉什迪（Salman Rushdie）认为，没有任何一个作者可以声称自己是电影《绿野仙踪》（*The Wizard of Oz*）的真正作者，他写道：

> 没有任何一个作者可以声称自己拥有那种荣誉，甚至就连原书的作者也不能。默文·勒鲁瓦（Mervyn Leroy）和阿瑟·弗里德（Arthur Freed）这两位制片人都有他们的荣耀。至少有四位导演为本片工作，最著名的是维克多·弗莱明（Victor Fleming）。……事实上，这部伟大的电影（所有关于拍摄本片所发生的争吵、解雇与近乎搞砸，看起来都好像是单纯的、毫不费力以及势必快乐的）差不多就是该死的现代批评理论的"鬼火"：没有作者的文本（the authorless text）。（Rushdie，1992）

在这种分工合作的情况下，有人就认为：大卫·塞兹尼克（David O. Selznick）这样的制片、马龙·白兰度（Marlon Brando）这样的演员或者雷蒙·钱德勒（Raymond Chandler）这样的编剧都可以被视为作者。任何讨论作者身份的相关理论，应该考虑伴随电影的作者身份的物质环境和个人方面各种错综复杂的情况。另外，作者身份同时也牵涉到所有权/版权的复杂法律问题，即"公平使用"和"基本相似点"的问题。当包可华（Art Buchward）控告艾迪·墨菲（Eddie Murphy）在电影《美国之旅》（*Coming to American*，1988）中的情节模仿，当电影《三剑客》（*The Three Musketeers*）的法籍制片拒绝承认大仲马（Alexander Dumas）的"道德权利"为"不能让与"时，我们已经远离由作者身份的浪漫观念而形成的清白无瑕的灵感与无拘无束的天才的国度。

电影的作者论同时也需要修改，以便应用于电视领域。诺曼·利尔（Norman Lear）和斯蒂芬·博奇科（Stephen Bochco）认为电视节目真正的作者是制作人，然而，当电视广告导演〔如雷德利·斯科特（Ridley Scott）、阿伦·帕克（Alan Parker）〕改拍剧情电影，或是当被奉为神圣的导演〔如大卫·林奇（David Lynch）、斯派克·李（Spike Lee）、戈达尔〕改拍广告，或是当安东尼奥尼为雷诺汽车编排广告时，他们作为作者的地位会发生什么变化呢？他们在任何情况下都是作者吗？还是他们的作者地位取决于媒体、内容或模式？与此同时，像托马斯·沙茨（Thomas Schatz）这样倾向于电影工业方向的评论家并不谈论作者的天才，而谈巴赞所称之"体制的精神"（genius of the system），也就是资金充裕和人才济济的工业机器，产制出高质量电影的能力。尽管作者论者强调个人风格及场面调度，不过，大卫·波德维尔、珍妮特·施泰格（Janet Staiger）及克莉斯汀·汤普森则是在他们谈论"古典好莱坞电影"的著作中，强调非个人的、标准化的群体风格，其主要的特征为叙事的统一性、逼真性，以及隐藏的叙事手法。

最终来看，作者论与其说是一个理论，不如说是一个方法论的焦点。无论如何，作者论清楚地代表了对先前的批评方法论的改良，尤其是印象主义（一种仅仅基于影评人的感受与口味，对影片所做的出自本能的回应）与唯社会学论（Sociologism，一种基于故事、人物或情节所内含的政治进步性或反动性这种简化观点的评价方法）。对于被忽略的电影和类型来说，作者论同时进行了有价值的救援活动。作者论在一些令人惊奇的领域识别出作者的个性特征——特别是美国B级电影导演〔如塞缪尔·富勒（Samuel Fuller）、尼可拉斯·雷〕，也使得整个类型（如惊悚片、西部片、恐怖片）免于呆板的高端艺术的偏见。借着将注意力摆在电影本身及场面调度这种导演的识别标志上，作者论在电影理论及电影方法学上做出许多的贡献，将人们注意的焦点从"什么"（故事、主题），转移到"如何"（风格、技法），表明风格本身具有个人的、意识形态的，

甚至形而上的反射。它促使电影进入文学的体系，并且在电影研究的学术合法性上扮演了重要的角色。但是，随着后来符号学的出现，作者论的主张开始受到抨击，逐渐转化为一种所谓"作者—结构主义"（auteur-structuralism）的混合形态，我们在后面的章节中将谈到。

第三世界电影与理论

和欧洲的作者论及电影现象学同时发展的，是后来为人所知的"第三电影"（third cinema）理论的萌芽，在此，作者论和现实主义两者皆和这个范围的讨论相关。然而在拉丁美洲、非洲及亚洲，一直就有各种不同形式的与电影相关的写作——书籍、电影杂志及报纸上的电影专栏——也就是在20世纪50年代，这些文字凝聚成一种由民族主义关照所启发的理论。

"第三世界"（Third World）一词，最初是由法国专栏作家阿尔弗雷德·索维（Alfred Sauvy）在20世纪50年代通过与法国革命的"第三阶级"（也就是对比于第一阶级（贵族）和第二阶级（教士）的平民）的类比而创造出来的。"第三世界"一词假定了三种地理政治学的范围：(1) 资本主义的第一世界，包括欧洲、美国、澳大利亚以及日本（贵族）；(2) 社会主义联盟的第二世界（教士）；(3) 第三世界本身（平民）。第三世界是指已被殖民的、新殖民的或脱离殖民的国家和世界上的少数民族，其经济与政治结构一直在殖民过程中被塑形与扭曲。第三世界这一术语本身挑战了那些断定这些国家为"落后的""不发达的"，深陷于被想象成是停滞的"传统"当中的殖民语汇。作为一种政治上的联盟，第三世界广泛

地结合了由越南和阿尔及利亚反殖民斗争而掀起的热潮,以及在1955年万隆会议(Bandung Conference,万隆位于印度尼西亚爪哇岛西部)出现的亚非不结盟国家。第三世界的根本定义,更多的与结构性的经济主导有关,而非人道主义的范畴("贫穷")、开发的范畴("非工业化")、二分法的种族范畴("非白人")、文化的范畴("落后者")或地理的范畴("东方")。像贫穷、非工业化、非白人、文化的落后者、东方等这些对于第三世界的观念,被认为是不确切的,因为第三世界在资源上并不必然是匮乏的(墨西哥、委内瑞拉、尼日利亚、印度尼西亚、伊拉克等国均富藏石油),并不必然是文化落后的(第三世界在电影、文学与音乐的表现上光辉夺目),也不必然是非工业化的(巴西和新加坡是高度工业化的),更不必然是非白人的(爱尔兰可能是英国的第一个殖民地,但爱尔兰和阿根廷一样都是以白人为主)。

至少在拉丁美洲,借由意大利新现实主义(neo-realism)的流行(部分因为意大利的移民人口,以及意大利社会情况和拉丁美洲社会之间的一些相似性),电影的第三世界理论已经铺好了路。意大利的社会地理分为富有的北方和穷困的南方,竟然那么巧地对应了世界版图中"北富、南穷"的情况。确实,在意大利新现实主义和拉丁美洲〔以及其他一些地方,如萨蒂亚吉特·雷伊(Satyajit Ray)在印度,优素福·沙欣(Youssef Chahine)在埃及〕的电影理论与实践之间,有许多互相滋润的地方。不但一些新现实主义的电影创作者访问拉丁美洲——如柴伐蒂尼于1953年前往古巴和墨西哥谈论新现实主义拉丁美洲版本的可能性,而且许多拉丁美洲的电影创作者——如费尔南多·贝里(Fernando Birri)、胡里奥·加西亚·埃斯皮诺萨(Julio Garcia Espinosa)、特林科林贺·内托(Tringuerinho Neto)、托马斯·古铁雷斯·阿莱,他们聚集在位于罗马的电影中心研究(同一时候,埃斯皮诺萨在讲授"新现实主义与古巴电影")。意大利的影响同时也借由一些电影期刊散布开来,如阿根廷的《电影时光》(*Tiempo de Cine*)、巴西的《电影画报》(*A Revista de Cinema*)

以及20世纪60年代中期在布宜诺斯艾利斯出版的意大利期刊《新电影》拉丁美洲版。

意大利的新现实主义电影在新的电影创作上出现乐观的可能性。1947年，巴西的电影评论家贝内迪托·杜瓦蒂（Benedito Duarte）在《圣保罗州》（Estado de são Paulo）期刊上，提到了他对意大利电影导演所创造的"贫穷美学"的钦佩，这种美学通过采用纪录片的技法和轻型装备，创造出一种技术上贫乏但想象上丰富的电影。瓦尔弗雷多·皮涅拉（Walfredo Pinera）在古巴的电影期刊《电影指南》（Cine-Guia）上问道："当世界上最著名的电影是在大街上拍摄时，为什么我们还想要用大摄影棚呢？"同时受到格拉姆希和意大利新现实主义的影响，巴西的批评家兼电影导演，如亚历克斯·维亚尼（Alex Viany）和尼尔森·佩雷拉·多斯·桑托斯（Nelson Pereira dos Santos），在20世纪50年代初期写了一些文章，为民族电影和通俗电影辩护。电影理论和实践经常紧密相连，如费尔南多·贝里的电影《给我五分钱！》（Tire Die，1960）在1958年上映的时候附带发表了一篇宣言，呼吁一种民族的、写实的及批判性的电影。

第三世界的电影创作者和电影理论家们不但愤恨好莱坞发行体系的控制，而且愤恨好莱坞对他们的文化和历史的夸张再现。古巴的电影评论家米尔塔·阿吉雷（Mirta Aguirre）于1951年指出：

> 没有一个古巴人会忘记1947年在哈瓦那上映的联艺公司电影《暴力》（Violence），把古巴首都哈瓦那描写得像是脏乱的妓院或是酒吧，人们也都是衣衫褴褛；至于墨西哥，同样被描写成遍地是犯罪的情形。就像在华纳兄弟公司的影片《单行道》（One Way Street，1950）中那样，詹姆斯·梅森（James Mason）这个典型的粗鲁北方佬成为英雄和大恩人，而一群群自信、自尊的印第安人则被描述成差劲和令族人蒙羞的人。该片以穷困、欺骗、

盗匪横行的片面影像图像，设计用来让北美和全世界的人相信，德州南部都是无可救药的野蛮地区，而任何一位白人枪手都将成为救星。（引述自 Chanan，1983，p.3）

针对好莱坞电影的夸张不实，拉丁美洲电影批评兼理论家们支持由拉丁美洲人自己制作并且是为拉丁美洲人而拍摄的电影，因为拉丁美洲人更适合来为拉丁美洲人的经验和观点发言。

受到1954年越南战胜法国、1959年古巴革命与1962年阿尔及利亚独立的激励，第三世界的电影意识形态在20世纪60年代末期的一波激进的电影宣言文章中成型，包括格劳贝尔·罗查的《饥饿美学》（Aesthetics of Hunger，1965）、费尔南多·索拉纳斯（Fernando Solanas）和奥克塔维奥·加迪诺（Octavio Gettno）的《迈向第三电影：第三世界解放电影发展的批注与实验》（Towards a Third Cinema: Notes and Experiments toward the Development of a Cinema of Liberation in the Third World，1969）、胡里奥·加西亚·埃斯皮诺萨的《支持不完美电影》（For an Imperfect Cinema，1969），及第三世界电影节（1967年的开罗电影节、1973年的阿尔及尔电影节）的声明和宣言（呼吁三大洲在政治上的革命以及在电影形式的美学和叙事上的革命）。每一份宣言都是在激烈的民族斗争中写就，它们产生于特别的文化与电影语境，然而有着共同的关注焦点。格劳贝尔·罗查指出，一个国家在经济上处于不发达状态，并不表示它必然也在艺术上不发达。就这种意义来说，意大利新现实主义和苏联风格的社会主义现实主义，有时候被评论为不充分的典型。罗查用西班牙文的"南方"一词玩了个文字游戏，他提倡"新南方现实主义"（neo-sur-realism）。在古巴，电影导演兼理论家胡里奥·加西亚·埃斯皮诺萨，嘲讽社会主义现实主义的呆板形式，认为那过分简单化和保守。格劳贝尔·罗查在1965年的一篇煽动性的文章《饥饿美学》〔又名《暴力美学》（Aesthetics of Violence）〕中，呼吁一种"阴郁的、丑陋的""饥饿"电影（"hungry" cinema），这种电影不

但要把"饥饿"当作主题，而且在它们自身贫瘠的拍摄手法上也呈现为"饥饿"状态。以一种摹仿的替代形式，风格的贫瘠将会发出真实世界贫瘠的信号。对罗查而言，拉丁美洲的原创力就在于它的"饥饿"，而"饥饿"最崇高的文化表现就是暴力。一切所需要的，就如口号所喊的："手上的一部摄影机和脑中的一个构想。"

1963年，格劳贝尔·罗查在《巴西电影评论》(*Revisao Critica do Cinema Brasileiro*)一书中，呼吁一种"没有故事、映射或者大量演员的自由的、革命的以及傲慢的电影"(Rocha，1963，p.13)。电影创作者并非一方面是个"荒唐可笑的唯美主义者"，另一方面是个"浪漫的民族主义者"，电影创作者的责任仅仅是成为一个"革命者"(Rocha，1981，p.36)。受到布莱希特的影响，罗查建议所谓的"超越的布莱希特主义"(trance-Brechtianism)，亦即布莱希特理论被复杂的非洲混血文化渗透和转变，而非洲混血文化"超越"了布莱希特美学的理性主义。电影不但应该是辩证的，也应该是"食人的"〔对20世纪20年代巴西现代主义的"食人主义"(cannibalism)主题的一种指涉〕，而且应该把观众被好莱坞的"商业—通俗"美学、社会主义阵营的"民粹—煽动"美学以及欧洲艺术电影的"布尔乔亚—艺术"美学所奴役的口味"去疏离化"。对罗查而言，新电影应该"在技术上是不完整的，在剧情上是不和谐的，在诗意上是不按规律的，以及从社会学的角度来看是不精确的"(同上)。他同时呼吁一种支持年轻导演的作者论方法，因为假使电影工业是"体制"，那么，作者就是"革命"。但是欧洲的作者论表达的是至高无上的个体，而第三世界的作者论则是把作者国家化，不是表达个别主体，而是表达作为整体的国家。

在1969年那篇具有奠基性并被广泛翻译的文章——《迈向第三电影：第三世界解放电影发展的批注与实验》中，费尔南多·索拉纳斯和奥克塔维奥·加迪诺谴责将拉丁美洲的从属性正常化的文化殖民主义[1]。他

[1] 这种从属性在这些国家脱离被殖民地位之后，仍然存在于对殖民国的专家的依赖以及对那些由殖民国培养出来的本国知识分子的依赖之中。——译注

们认为新殖民主义者的意识形态即使在电影语言的层面上也发挥着功能，引导人们去接受内附于主流电影美学的意识形态形式。他们打造了一个分成三个部分的架构，区别出"第一电影"（好莱坞电影及全世界类似好莱坞电影的影片）、"第二电影"〔法国的特吕弗或阿根廷的托雷·尼尔松（Torre Nilsson）等人的艺术电影〕和"第三电影"〔革命的电影，主要是富于战斗性的游击队纪录片，如阿根廷的解放电影（Cine-Librtacion）、美国的第三世界新闻影片（Third World Newsreel）、法国的克里斯·马克（Chris Marker）拍摄的电影及全世界的学生运动电影〕。追随弗里茨·法农的思想，费尔南多·索拉纳斯与奥克塔维奥·加迪诺要求"将美学融入社会生活"，继而将电影的观看重新阐述为"历史的邂逅"，观众并不和作者的感情共鸣，而是观众变成自己命运的主动塑造者，变成他们自己的历史和故事的主角。

同时，古巴的胡里奥·加西亚·埃斯皮诺萨在他 1969 年的《支持不完美电影》这篇文章中，热烈地呼吁消除艺术家和群众之间的界线。当古巴电影正要开始获得拍摄出高制作成本的精良电影的能力时，埃斯皮诺萨对这种完美电影的诱惑提出警告，他认为技术上和艺术上完美的电影几乎总是一部反动的、极端保守的电影，因此，他要求一种"不完美的"电影。如果美国电影"天生就是作为娱乐"、欧洲电影"天生就是成为艺术"，那么对埃斯皮诺萨来说，拉丁美洲电影"天生就是为政治的激进主义服务的"。他预言，当群众实际去创造时，一种真正的通俗艺术便将产生。电影的作者应该是观众，而不是神圣的个别作者。"不完美电影"提出，艺术为无止境的批判过程，而不是优越的、自负的、空想的电影。埃斯皮诺萨断言艺术不会消失于无形，更确切地说，"艺术会消失于一切事物之中"（Chanan，1983，p.33）。

弗里茨·法农的作品普遍影响了这些理论以及受到这些理论影响的电影。虽然法农从未使用"东方主义论述"这一术语，不过，他对殖民主义意象的批评，却为 20 世纪 80 年代和 90 年代流行的主流电影的反东方

主义批评提供了预先的范例。法农的文字足以用来描绘数以百计有关北非的电影〔如法国的《逃犯贝贝》(*Pépé le Moko*, 1937)、美国的《孤城虎将》(*Sahara*, 1943)〕，他在《大地的不幸者》一书中指出，在欧洲中心论的历史书写中，"殖民者创造他自己的历史，他的生命有如史诗，一部《奥德修纪》"，而相对于他的是"麻木的生灵，形容枯槁、食古不化，形成了一个提供殖民商业主义创新动力的几乎了无生气的背景"。法农的研究处于反帝国政治和拉康（Jacques Lacan）的精神分析理论的聚合点上，并发现二者在"身份认同"（identification）的概念上互有关联。法农远早于20世纪70年代的电影理论便利用拉康的"镜像阶段"（mirror stage）概念作为殖民精神病学批评的一部分。对法农而言，身份认同就是一个心理的、文化的、历史的及政治的议题。举例来说，殖民的精神官能症其中的一个症状，就是殖民者不能去认同殖民主义的受害者。法农指出，媒体的客观性总是不利于被殖民者。在电影方面也有身份认同的问题，其在电影理论上有与后来的争论非常密切的关联，这些争论也谈及身份认同与投射、自我陶醉与回归、"观看位置"与"缝合"，以及视角，这些都是建构电影主体的基本机制。

有趣的是，法农自己也钻研电影观众身份的议题。远早于20世纪70年代的精神分析批评，法农就将拉康的精神分析带进文化（包含电影）的理论中。例如法农把种族主义电影看作一种"集体侵略的释放"。在《黑皮肤，白面具》(*Black Skin, White Mask*, 1952) 一书中，法农以电影《人猿泰山》作为例子，来说明电影身份认同上的某种不稳定性：

> 在安第列斯群岛[1]和在欧洲观看《人猿泰山》这部电影所不同的是：在安第列斯群岛上看《人猿泰山》，年轻黑人会认同自己为片中的泰山（白人），而不是黑人。但是在欧洲的电影院

[1] 美洲加勒比海上的群岛，位处南北美大陆之间。——编注

中，这对他来说就很困难，因为其他的白人观众会自动地将他认同为银幕上的野蛮人。

法农的例子指出了殖民化的观众身份不断变化的、由环境而形成的本质，即接受的殖民语境改变了身份认同的过程。对其他观众可能的负面投射的察觉，引发了一种从电影原本带来的愉悦中退缩的焦虑。在白人英雄的凝视下习惯性的自我否定的身份认同，以及出于欧洲自我人格的替代性表演，会因为察觉出在电影院中被"殖民的凝视"所"放映"或"寓言化"而立即出现。女性主义者（如劳拉·穆尔维）的电影理论后来谈到女性银幕表演的"被观看性"（to-be-looked-at-ness），法农则是提醒观众注意自己的"被观看性"。就像他所说的，观众变成了自己外表的奴隶："看哪！一个黑人……我正被白人的眼睛解剖，我被注视着。"

20世纪60年代数不尽的电影和宣言向法农致敬，费尔南多·索拉纳斯和奥克塔维奥·加迪诺的革命电影《炼狱时刻》（*La Hora de Los Hornos/Hour of the Furnaces*，1968），自我定位为一篇分成序幕、章节、尾声的"意识形态及政治的电影论文"，不但引述了法农的名言"每一个观众都是懦夫或叛徒"，而且将法农的论题精心融汇在一起（这些论题包括：殖民主义的精神伤痕、反殖民暴力的治疗价值以及新文化和新人类的急迫需要）。影片中有一段标题为"模式"的反偶像崇拜的段落引出法农在《大地之不幸》一书中的最后告诫："让我们不要凭借欧洲的模子建立国家、机构和社会并称颂欧洲。人道和慈爱更多的只能指望我们自己，而非夸张、滑稽且通常是可憎的摹仿。"第三世界的电影宣言同时强调法农反殖民的战斗精神与暴力，强调费尔南多·索拉纳斯和奥克塔维奥·加迪诺的"如实政治"（literal-political），以及罗查的"隐喻美学"（metaphoric-aesthetic）。罗查写道："唯有通过暴力的辩证法，我们才能达到抒情。"

"第三电影"的概念出现于古巴革命，出现于阿根廷的庇隆主义

(Peronism)以及庇隆的"第三路线"(third way),出现于巴西新电影运动之中。从美学上看,第三电影运动的潮流不同于俄国蒙太奇,不同于意大利新现实主义,不同于布莱希特的史诗戏剧,不同于"真实电影"(cinema verité),也不同于法国新浪潮。我们在戈达尔的《东风》(*Wind from the East*,1969)这部电影中,目击了第三电影和新浪潮之间的对话,片中一名孕妇拿着摄影机要求罗查教她如何拍摄政治电影,罗查回答说:

> 方法就是以美学的冒险和哲学的沉思来拍摄未知的电影。这个方法就是第三世界电影,一种危险的、神圣的、令人惊叹的电影,其中的问题都是实务上的问题,以巴西为例,所要思考的问题就是巴西如何找到三百名电影创作者,每年拍摄出六百部电影,以供应世界上最大的电影市场之一。

同时,在《跳接》(*Jump Cut*)期刊上的《观众的辩证法》(Dialectica del Espectador/Dialects of the Spectator)一文中,古巴电影导演兼理论家托马斯·古铁雷斯·阿莱出色地用自己的电影做例子,提出一种结合了布莱希特的批判性间离、爱森斯坦的悲悯以及拉丁美洲艺术的社会紧迫性与文化活跃性的综合性创作思想。这种跨越现实主义的电影将刺激观众主动质问世界、改变世界,而不是抚慰观众或供观众消遣。

罗查写道:戈达尔像是一个"瑞士资产阶级无政府主义道德家;他把电影拍完了,但对我们来说,一切才刚刚开始"(Rocha,1985,p.240)。

关于电影,"第三世界"一词被赋予了这样的能力,那便是唤起世人对亚洲、非洲、拉丁美洲和第一世界中少数民族电影这一巨大的电影生产整体的关注。有些人——如罗伊·阿姆斯(Roy Armes),广义地将第三世界国家拍摄的所有电影(包括"第三世界"这个概念流行之前所拍摄的电影)定义为"第三世界电影"(Third world cinema),而其他一些人——如保罗·维勒曼,则倾向于谈及"第三电影"(Third cinema),他

们把"第三电影"视为一个意识形态的课题，也就是说，作为电影的主体拥护某种政治和美学的纲领，无论电影是不是第三世界的人所拍摄。费尔南多·索拉纳斯和奥克塔维奥·加迪诺定义第三电影是"那些可以识别出'第三世界以及帝国主义国家内部与第三世界一样的反帝国主义斗争'的电影……是我们这个时代的文化、科学及艺术最强力的表现……简言之，就是文化的去殖民性"。[1]

20世纪60年代及70年代的宣言确立了一种另类、独立、反帝国主义的电影，这种电影对电影的战斗性更为关注，而非电影作者的自我表现或消费者的满足。在第三世界电影理论中，拍摄方法、政治及美学等议题，无法逃离地统统掺杂在一起，其想法即是将战略上的弱点（缺乏基础建设、缺乏资金和设备）转变为战术上的优势，将贫穷转变为荣誉的象征，就像伊斯梅尔·索维尔所说的，将匮乏转变成一个"能指"，希望能够以一种民族的风格，具体表达出民族的主题。和作者论的主张一样，风格是"所指"，代表某种意义，但此处，风格所指的并不是个别作者的个性，而是诸如贫困、压迫及文化冲突等民族议题。第三世界的宣言不但将新电影与好莱坞形成对比，也将其与他们自己国家的商业传统形成对比，该商业传统现今被视为"资产阶级的""疏离的"以及"被殖民的"。几十年之后，修正主义理论及美学会在先前（像是巴西、埃及、墨西哥、印度这些地方）被鄙视的商业传统中重新发现新的优点，而缓和了第三世界电影理论的战斗性和教条主义。

第三世界电影理论家，他们的革命热忱和他们在理论和实践上相互促进的方法，让人回想起20世纪20年代苏联的蒙太奇理论家。正如苏联的蒙太奇理论家一样，他们既是电影创作者，又是电影理论家，而他们所问的问题，正是美学和政治的问题。罗查在1958年的一篇文章中指出，拉丁美洲的电影语言或许可以在柴伐蒂尼与爱森斯坦两种明显对立

[1] 参见 Fernando Solanas and Octavio Getino, "Towards a Third Cinema", in Nichols (1985).

的模式的融合下被创造出来。确实，第三世界的电影理论家虽然拒绝20世纪30年代出现的那种"社会主义现实主义"模式，但他们却经常参考苏联的电影理论家。第三世界理论家开发出一些悬而未决的问题，一组一再被问到而答案莫衷一是的相互关联的问题，包括：电影如何才能最有效地表达出民族的关注？社会经验的哪些领域一直被电影忽略？民族主义电影的制作与投资如何取得进一步的发展？什么策略最适用于殖民的、新殖民的或新独立的国家？独立制片人的作用为何？作者和作者论在第三世界电影中的地位如何？国家在抵抗好莱坞的放映优势上扮演什么角色？国家在民族电影对抗强大的外国利益上，是无动于衷的保护者还是间接地与之成为同盟？第三世界电影如何攻克他们国内的市场？哪些销售策略可能是最有效的？什么样的电影语言最恰当？拍摄方法和美学之间的关系如何？第三世界电影应该尽力赶上其观众已经习惯了的好莱坞连戏法则和生产价值，还是应该和好莱坞电影美学做一个彻底的决裂，以有助于完全不连续的反民粹主义的美学（anti-populist aesthetic），例如"饥饿美学"或是"垃圾美学"（aesthetic of garbage）？电影应该在多大程度上吸纳本土的流行文化形式？电影应该在多大程度上是反幻觉的、反叙事的、反华丽的以及先锋的（这个问题也被第一世界的先锋派问到过）？第三世界电影创作者（大部分是中产阶级知识分子）和他们所想要再现的"人"之间的关系如何？他们应该是代表人们发言的文化的先锋吗？他们应该是流行文化的快乐代言人，还是对于流行文化疏离的、严厉的批评者？

不幸的是，可能由于假设了第三世界知识分子只能表达"地方性"的关怀，或者因为他们的文章过于明显的政治性与纲领性，这些第三世界知识分子的著作很少被看作"普遍化的"〔universal，或称"欧洲中心化"（Eurocentric）〕电影理论史中的组成部分。

结构主义的出现

被称为"结构主义"的这场知识运动和第三世界的萌芽并非没有关联。结构主义和第三世界理论的历史起源,皆来自于一系列侵蚀欧洲现代性信念的事件,如二次大战期间,纳粹对犹太人的大屠杀、法国维希政府和纳粹的合作,以及末代欧洲帝国在战后的瓦解。虽然"理论"这种地位崇高的术语极少和第三世界电影的理论化联系在一起,不过,第三世界理论的想法对第一世界理论的影响是无可否认的。在某种程度上,结构主义者整理了一直以来反殖民思想家曾经的言论。由所谓的符号学左翼人士所完成的"去自然化"的颠覆性工作〔如罗兰·巴特对《巴黎进行曲》(*Paris March*)杂志封面上,一幅黑人士兵向着法国国旗敬礼的照片的殖民主义意涵分析〕与第三世界说法语的去殖民者〔如《殖民主义论述》(*Discourse on Colonialism*,1955)的作者艾梅·塞泽尔(Aimé Césaire)、《大地之不幸》的作者法农〕所完成的对欧洲主流叙事的外部批评有着千丝万缕的关系。紧跟在犹太人大屠杀、去殖民化及第三世界革命之后的,是欧洲开始失去其作为世界典范的特权地位。例如,克劳尔·列维—施特劳斯(Claude Lévi-Strauss)从生物学模式到语言学模式的新人类学的关键性转向,是其深受反犹主义和殖民者的种族主义的影响,而由内心

深处对生物人类学的反感所激发的。也正是在这种去殖民化的情境下，联合国教科文组织（UNESCO）聘请列维－施特劳斯进行一项有关种族与历史的研究，而这位法国人类学家拒绝文明世界中任何实质上的阶级存在。

在这层意义上来说，无论是结构主义还是后结构主义（Postsructuralism）运动，都与欧洲自身的自我批评时机（一场名副其实的合法化危机）相一致。例如：德里达（Jacques Derrida）对欧洲作为"基准参照文化"（normative culture of reference）的去中心化，明显受惠于法农早先在《大地之不幸》一书中对欧洲的去中心化理念。再者，许多结构主义和后结构主义的源头思想家在个人身世上都与后来所谓的第三世界有关系，如列维－施特劳斯的人类学研究是在巴西进行的，米歇尔·福柯曾经在突尼斯任教，阿尔都塞（Louis Althusser）、埃莱娜·西克苏（Héléne Cixous）、德里达都出生在阿尔及利亚，而那正是皮埃尔·布尔迪厄从事人类学领域研究的地方。

在电影方面，人文科学方法的采用，对早期电影批评学派的印象主义的、主观的方法形成一种挑战。这一时期的电影符号学及其延伸〔后来称为"银幕理论"（Screen theory）或者直接叫作"电影理论"（film theory）〕来到了分析工作的核心部分。在第一个阶段，索绪尔的结构语言学提供了支配性的理论模式。理解这种范式的变换，多多少少需要从结构主义运动的起源来探讨。虽然千百年来语言一直是哲学反映的一个对象，但只有在20世纪，语言才成为一个根本的范式，成为对于意识、对于艺术与社会实践，甚至对于人类普遍存在来说都是实质性的关键所在。20世纪的思想家们〔如皮尔斯（Charles Saunders Peirce）、维特根斯坦（Ludig Josef Johan Wittgenstein）、爱德华·萨丕尔（Edward Sapir）、理查德·沃夫（Richard Whorf）、恩斯特·卡希尔（Ernst Cassirer）、海德格尔（Martin Heidegger）、巴赫金、梅洛·庞蒂、德里达〕研究议题的核心，即语言在塑造人类生活和思想上的重要性。作为20世纪方法论上成

功的典范，以索绪尔语言学原则为前提的结构语言学，引发了结构主义的广泛扩散。在这层意义上，以符号学为"后设学科"（meta-discipline），可以被视为更广泛的"语言学转向"（linguistic turn）的本土表现形式，用杰姆逊的话来说，就是一种"通过语言学重新思考每件事情"的尝试。[1]

电影符号学不但必须被视为当代思想的普通语言—意识的征候，而且必须被视为其偏爱方法论的自觉意识的征候，其"元语言学"倾向于要求对其自身的术语与研究步骤做批判性的检视。当代符号学的两位源头思想家，一位是美国实用主义哲学家皮尔斯（1839—1914），另外一位是瑞士语言学家索绪尔（1857—1913）。几乎是同时，而且在互相之间并没有知识交集的情况下，索绪尔和皮尔斯都建立了符号学，前者称之为 semiology，后者称之为 semiotics。在《普通语言学教程》（*A Course in General Linguistics*，1916）一书中，索绪尔呼吁一种"研究符号生命的科学"，一种"可以显示什么构成符号，哪些法则支配它们"的科学；与此同时，皮尔斯的哲学研究也将他导向他所谓的"符号学"方向，特别是通过对那些他认为是所有思想和科学研究的"脉络"的符号的关注（这里存在着两个符号学研究上的词汇，semiology 与 semiotics，这与它们在这两种知识传统中的双重起源有很大关系）。

然而，索绪尔才是为欧洲的结构主义，从而也在很大程度上为电影符号学建立了雏形的人。索绪尔的《普通语言学教程》一书在语言学的思维上，引发了如同哥白尼地动说一般的革命，索绪尔并不认为语言只附属于我们对真实的理解，更确切地说，语言是构成真实的成分或要素。索绪尔的语言学形成了一个转变，那就是从 19 世纪对时间、历史的全神贯注——明显的例子是黑格尔的"历史辩证法"（historical dialectic）、马克思的"辩证唯物论"（dialectical materialism）以及达尔文（Charles

[1] 这一章的许多内容，引自于《电影符号学的新语汇》（*New Vocabularies in Film Semiotics: Structuralism, and Beyond*）一书，并做了少许详细的阐述。

Robert Darwin）的"物种进化"（evolution of the species，或"物竞天择"）——转变至当代对空间、体系及结构的关注。索绪尔认为语言学必须从传统语言学中，历史的或历时的（diachronic）研究取向，转移到共时的（synchronic）取向，把语言当作一个已知时间点上的有机体来研究。然而，要把"共时"从"历时"当中分离出来，实际上是不可能的。确实，结构主义的许多疑难都来自于它未能认识到历史和语言是互相交叠的。然而，对于结构主义者本身而言，"共时"与"历时"的界定并不适用于现象本身，所以，不如把它们当成语言学家所采用的研究观点，即便是其重点从全神贯注于语言的起源和演化的历史方法转变为结构主义对语言作为功能性体系的强调，又有何妨？

结构主义与其说是一种方法，不如说是一种学说，关注构成语言和所有推论体系的内在关系。各种结构主义和符号学的共同点，即在于强调语言深层的法则和惯例，而不是言词变化的表面形态。索绪尔的名言是：在语言上，"只有差异"。他认为语言就是一系列语音的差异与一系列概念的差异匹配在一起，而不是一张一目了然、标示着人事物的静态列表。因此，概念并不是纯粹根据它各自的内容来加以定义，而是根据它们和语言体系中其他用词之间的明显关系来加以定义，亦即"它们最确切的特性，在于其他的特性不在于此"。结构主义内部犹如一个理论的网络构架，于是，在关系的深层网络方面，行为、习俗及文本被视为可分析的；构成网络的要素则是从要素之间的关系中获得意义。

虽然结构主义来自于索绪尔在语言上的开创性研究，但一直要到20世纪60年代才被广泛地散播开来。结构主义借之形成主导性范式的过程追溯起来是十分清楚的。索绪尔《普通语言学教程》的成就先后被俄国的形式主义者与布拉格语言学派（Prague Linguistic Circle）转移到文学研究领域。布拉格即在1929年正式开始这方面的运动。布拉格学派著名的语音学家尼古拉·特鲁别茨科伊（Nikolai Troubetskoy）和雅各布森，用索绪尔式的观点证明了语言学的具体丰富性，从而为结构主义在社会科

学及人类学方面的兴起，树立了范式。接着，列维－施特劳斯机智大胆地将索绪尔的方法运用在人类学上，从而将结构主义变成一场思想运动。列维－施特劳斯将人类关系看作某种适用于语音学问题分析的"语言"，从而使得把结构语言学逻辑扩展至所有社会的、思想的、艺术的现象与结构中成为可能，将二元论的理念扩展成为一般人类文化体制的组织原则。神话的构成要素像语言的构成要素一样，只有在和其他要素（如神话、社会实践及文化符码）的关系中，才获得意义，只有在建构对立的基础上，才是可以理解的。列维－施特劳斯1961年于法兰西学院的就职演说中，把他那套结构主义人类学置于符号学的广阔领域中，借着在变化当中找寻不变之处，以及排除所有诉诸知觉的谈话主题，而为结构主义打下了基础。

在电影方面，结构主义的方法意味着抛弃任何全神贯注于赞扬媒介、个别导演或者电影的评价性批评。20世纪60年代末，作者结构主义在列维－施特劳斯的神话概念的基础上建立起来，用以讨论类型和作者。在导演方面，符号学的兴趣不在于导演在美学上的等级排比，而在于电影通常如何被理解。就像列维－施特劳斯对亚马孙神话的"作者"不感兴趣一样，结构主义对个别作者的艺术技巧也不特别感兴趣。虽然作者论判定特定的导演为艺术家，但对符号学而言，所有的电影创作者都是艺术家，而所有的电影都是艺术，因为电影在社会上建构的地位即是艺术在社会上建构的地位。

电影语言的问题

从克拉考尔和巴赞的古典电影理论到电影符号学的转变，反映出思想史的重大变迁。电影符号学同时也反映了法国文化体制的改变：高等教育的扩张以及新的研究领域和研究形式的开启；愿意出版像罗兰·巴特的《神话学》这类跨学科书籍的新兴出版社；高等社会科学院〔École Pratique des Hautes Études，巴特、梅茨、热内特、格雷马斯（Algirdas Julien Greimas）都在此任教〕这样的新兴机构；以及像《传播》（Communications）这样的新兴期刊。的确，1964 年，随着罗兰·巴特《符号学的要素》（Elements of Semiology）一文为这一广泛的研究课题提供的蓝图，《传播》杂志第四期将结构语言学模式描述成未来的发展方案。两年之后，《传播》杂志第八期讨论了"叙事体故事的结构分析"，设计了一个在数十年之内可以进行的叙事学研究计划。

紧跟在列维—施特劳斯之后，在结构语言学统辖之下，出现了一个范围广泛的似乎是非语言学的领域。确实，20 世纪 60 年代和 70 年代可以被视为符号学"霸业"的巅峰时期，那时候，该学科为了研究而合并了大量的文化现象领域。既然符号学的研究对象可以是任何事物（其可以被理解为根据文化符码或表意过程所组织的符号系统），那么符号学的分

析可以轻而易举地适用于先前被认为是明显的非语言的领域（如时尚与烹饪），或是传统上被认为比文学或文化研究低下的上不了台面的领域（如连环漫画、传奇小说、侦探小说以及商业娱乐电影）。

电影语言学研究课题的核心，就是将电影的身份定义为一种语言。电影语言学（其鼻祖梅茨把电影语言学的产生归因于语言学和电影迷的聚合）探讨了如下一些问题：电影是一种语言体系系统（langue）还是仅仅是一种艺术的语言活动（langage）？〔梅茨1964年发表的《电影：语言体系还是语言活动？》(Cinema: langue or langage?）是这一研究思潮的奠基性文章。〕使用语言学来研究电影这样的"图像"媒体是合理的吗？如果合理的话，在电影领域是否有和语言学符号相等同之物？如果有电影的符号，那么，"能指"与"所指"之间的关系也像语言学符号那样是"有目的的"或"任意的"吗（对索绪尔来说，能指和所指之间的关系是"任意的"，就这层意义来说，不但个别符号不显示能指和所指之间内在的固定联结，而且每一个为了制造出意义的语言活动也都任意地打破声音和意义的统一体）？什么是电影的"表现素材"（matter of expression）？以皮尔斯的用语来说，电影符号是"肖像性的"（iconic）、"象征性的"（symbolic）、"指示性的"（indexical），还是这三者的结合体？电影是否也和语言体系一样，具有"双重分节"〔即作为最小声音单位的音素（phoneme）和作为最小意义单位的词素（morpheme）之间的分层关系〕呢？索绪尔学说中诸如"聚合"（paradigm）和"组合"（syntagm）的二元对立类比了什么？电影有没有规范的语法？"转换语"（shifters）或其他阐释标志在电影领域的对等物是什么？标点符号在电影领域的对等物是什么？电影如何产生意义？电影如何被理解？这种背景中潜藏着方法论上的议题，将注意力转移到学科和方法等问题上，而不是那种会问"电影是什么"的本质主义和本体论的取向。除了"电影是不是一种语言"（或者是否像一种语言）的问题之外，还有电影体系是否可以通过结构语言学或其他相关语言学的方法加以阐明等更广泛的问题。

梅茨成为一种新的电影理论家,他进入电影这个原本就已配备了学科专属分析工具的领域,是一位当之无愧的学者并且与电影批评界毫无关联。梅茨避开电影批评的传统评价语言,选择了一种来自于语言学和叙事学的技术性语汇——如叙境(diegesis)、聚合、组合。

随着梅茨,我们从弗朗西斯科·卡塞蒂(1999)所称的巴赞风格的"本体论的范式"(ontological paradigm)转移至"方法论的范式"(methodological paradigm)。虽然梅茨的电影符号学清楚地建立在先前俄国形式主义的成就上,并且和马塞尔·马尔丹(Marcel Martin, 1955)、弗朗索瓦·舍瓦叙(Francois Chevassu, 1963),特别是让·米特里(1963,1965)的成就相互辉映,但是他使这个领域的学科精确度更上一层楼。

在短短几年之内,一些关于电影语言的重要研究成果出版,著名的有梅茨的《电影语言——电影符号学导论》(*Essais sur la signification aucinéma*,1968 年以法文出版,1974 年翻译成英文,书名为 *Film Language*)、梅茨的《语言和电影》(1971 年以法文出版,1974 年翻译成英文)、帕索里尼的《异端的经验论》(*Heretical Empiricism*,1971 年以法文出版,1988 年翻译成英文)、翁贝托·埃科(Umberto Eco)的《不在场的结构》(*The Absent Structure*)、埃米利奥·卡罗尼(Emilio Garroni)的《符号学和美学》(*Semiotics and Aesthetics*,1968)、詹弗兰科·贝泰蒂尼(Gianfranco Bettetini)的《电影的语言和技巧》(*Cinema: Linguae Scrittural/The Language and Technique of Film*,1968)以及彼得·沃伦的《电影的符号与意义》(*Signs and Meaning in the Cinema*,1969)等书。以上这些著作,在某种程度上,都讨论到了梅茨所提出来的一些议题〔诚如朱利亚娜·穆肖(Giuliana Muscio)和罗伯托·泽米格南(Roberto Zemignan)所指出的,意大利的著作虽然以法语翻译出版,但通常都被漏过了〕。[1]

其中,梅茨的《电影语言——电影符号学导论》一书的影响最大。正

[1] 参见 "Francesco Casetti and Italian Film Semiotics", *Cinema Journal*, 30, No. 2 (Winter 1991).

如梅茨自己所界定的，他的主要目的就是通过对照最先进的当代语言学概念检验"电影语言"，来"探究语言隐喻的根源"。梅茨有关电影语言的探讨背景，是索绪尔在有关语言学研究"对象"的方法论问题上所打下的基础。因此，梅茨在电影理论中寻找着与索绪尔图式中的语言体系所扮演的概念上的角色相对应之物。诚如索绪尔在总结时所说的，语言学研究的目的即是摆脱"言语"（parole）混乱的多重性，抽离出语言的抽象表意系统，也就是语言在一个特定时间点上的主要单位以及这些主要单位结合的规则。由此梅茨总结道：电影符号学的研究对象，即是从电影意义的异质性中抽离出它的基本表意过程、它的组合规则，以查看这些规则有多大程度类似"自然语言"（natural languages）的双重分节的区别体系。

对梅茨而言，电影即是将电影机制在最广泛的意义上看作一个多维度的社会与文化的现实，包含了有关电影的前期事项（如经济结构、片厂制度、拍摄技术）、有关电影的后期事项（如发行、放映及影片对社会或政治的影响力），以及有关电影放映状态的事项（如电影院的装潢布置、上电影院看电影的社会习俗）。与此同时，"影片"（film）指的是一种可局部化的话语，是一个文本；不是放在罐子里的有形的对象，而是表意的文本。同时，梅茨指出，作为全神贯注于社会、文化与心理的张力变化的有限定性的话语，电影机制同时也成为影片自身多维度的范畴之一。梅茨因而再提出电影范畴中"影片"（film）和"电影"（cinema）的区别，把它离析出来，成为电影符号学特定且特有的研究对象。就这种意义来说，所谓"电影"，不再是代表电影产业，而是代表影片本身的整体。正如一本小说之于文学，或者一尊雕塑作品之于雕刻，梅茨认为"影片"之于"电影"，前者系指个别的影片文本，而后者指理想化的整体效果，指影片及其特性的全部。所以，人们在一部影片中面对的是电影的整体效果，是有关于影片及其特性的全部。

因此，梅茨划定符号学的研究对象为：话语的研究、文本的研究，

而不是广泛的机制意义上的电影的研究。"cinema"作为一种抽象概念，由于指涉太多方面，以至于不能作为电影语言学的合适对象，就像"言语"对索绪尔来说太过于繁杂，以至于不能作为语言科学的研究对象。梅茨在早期的著作中对电影是一种语言体系还是一种语言活动的问题十分感兴趣。梅茨从摒弃之前一直占据主导地位的"电影语言"这种不准确的概念着手。在此语境中，梅茨探讨了早期电影理论中常见的镜头与词语以及段落与句子之间的比较关系。就其间的重要差异，梅茨提出如下几项类推：

 1. 镜头在数量上是无限的，不像字词（因为词汇在原则上是有限的），但是镜头像陈述——陈述是无限的，是经由有限的字词组合而成的。

 2. 镜头是电影创作者的创作，不像字词原本就存在于词汇当中，但是，镜头仍像陈述。

 3. 镜头提供无规则、非常丰富的信息及符号资源。

 4. 镜头是一个实际存在的单位，不像字词是一个单纯的词汇单位——依不同说话者的使用而产生不同的意义。例如"狗"这个字，可以指称任何一种狗，也可以使用抑扬顿挫各种不同的语调说出来，反之，一个狗的电影镜头至少告诉我们看到的究竟是哪一种狗，狗的大小、外观，以及拍摄的角度、使用的镜头，虽然电影创作者确实可以通过逆光、柔焦或是去掉前后景，以营造出狗的影像。梅茨大体上的要点是：电影的镜头更像一种说话方式（utterance）或陈述，而非一个单词。

 5. 镜头不像字词，它不经由和其他出现在组合链上同一个地方的镜头作聚合的对比而获得意义。在电影中，镜头构成聚合的部分非常开放以至于是不具意义的。在索绪尔的图式中，符号归于两种结构关系：（1）聚合关系——从纵向的相关要素

（或符号或单字）中，挑选需要的要素（例如在一个句子中，挑选需要的字词）；（2）组合关系——就是将挑选出来的要素横向地、按顺序地加以排列组合，成为句子，表达出整体的意义。聚合关系相当于语言的选择功能，组合关系相当于语言的组合功能。

将镜头和字词做了以上的类比之后，梅茨另外又增加了一项涉及一般媒体的类比，亦即电影并不构成一种作为符码的广泛可用的语言。某个年龄层所有说英语的人都能掌握英语的符码——他们都可以造出句子——但是，创作电影的表达方式则有赖才华、训练以及掌握电影语汇的途径。换言之，会"讲"一种语言，只不过是去"使用"该种语言，但如果要"讲"电影的语言，则需要某种程度的创造。当然，人们或许认为语言和电影之间的这种不对称，取决于历史（社会、文化）条件，人们或许可以假设在未来社会中，所有人都能掌握电影制作的符码，但就目前我们所知的社会来说，梅茨的论点站得住脚。此外，在自然语言和电影语言之间，有一个历时性的重大差异：电影语言可以经由创新的美学尝试而突然被激发出来（如《公民凯恩》引入深焦美学，导出一种新的镜头语言），电影语言也可经由变焦镜头、斯坦尼康等新技术的使用而产生出来。然而，自然语言却显示出一种十分强而有力的惯性，较少存在个人的首创精神和创造力。电影和自然语言之间的可比性弱于电影和绘画或文学等其他艺术之间的可比性，因为绘画、文学这类艺术形式也可以因为创新的美学尝试——如毕加索（Pablo Picasso）在绘画上的创新手法、乔伊斯在文学上的创新手法——而产生突然的转向。

梅茨断言，电影不是一种语言体系，而是一种语言活动。虽然电影文本不能被认为是从潜在的语言体系之中产生出来的——因为电影缺少随意的符号，缺少最小的单位，缺少双重分节，但电影文本仍然展现出一种像语言的体系。虽然电影语言没有预先就有的词汇或句法，但它仍

是一种语言。梅茨认为，任何单位只要能就它的表现素材进行定义的话，都可以称为"语言"——以路易斯·叶尔姆斯列夫（Louis Hjelmslev）的话来说，表现素材是指展现自身意义的素材；或者以罗兰·巴特在《符号学原理》（*Elements of Semiology*）一书中的术语来说，表现素材是指"典型的符号"（typical sign）。举例来说，文学语言是一组信息，其表现素材即是写作；电影语言是一组信息，其表现素材则包含了五种轨迹或渠道：画面上的影像、记录下来的说话声、声响、音乐声，以及书写文字（如影片中的字幕卡、致敬词以及片头片尾的工作人员名单和协助单位名单等）。总结来说，电影不仅在广义的隐喻意义上是一种语言，而且作为一组基于既有表现素材的信息，以及作为一种艺术的语言、一种以特定的编纂和排序过程为特点的话语或表意实践，电影还是一种语言。

许多早期的争论围绕在所谓"最小单位"及"双重分节"的相关问题上。法国语言学家安德烈·马蒂内（André Martinet）提出"双重分节"（double articulation）的概念，指出语言具有最小的声音单位——"音素"（phonemes），和最小的意义单位——"词素"（morphemes）。回应梅茨所提出的电影缺少双重分节特质的论点，帕索里尼认为，电影以它自己"影素"（cinemes，类比于音素）和"影像符号"（im-signs，类比于词素）的双重分节，塑造出一种"真实的语言"。对帕索里尼而言，电影语言的最小单位是由镜头里面各种真实世界的表意对象所构成的。"影像符号"的语言，既是非常主观的又是非常客观的。他假定电影的最小单位是"影素"，即一个电影镜头中描述的对象，但是，"影素"不像"音素"，"影素"在数量上是无限。电影探讨并且重新解释了真实的符号。埃科认为，表现对象不可能是第二层分节的要素，因为它们已经组成了有意义的要素了。

埃科和埃米利奥·卡罗尼都批评帕索里尼将文化的人工制品与自然的真实混淆在一起的"符号学的天真"。但是近来一些分析者认为帕索里尼绝非天真，事实上，帕索里尼比他的同辈们都要超前。对特蕾莎·德

劳雷蒂斯（Teresa de Lauretis）来说，帕索里尼不但不天真，而且相当具有预言性，其预示了电影在"社会真实的生产"上所扮演的角色（同上，pp.48—9）。就像帕特里克·朗布尔（Patrick Rumble）和巴尔特·泰斯塔（Bart Testa）指出的，帕索里尼和巴赫金、梅德韦杰夫以及其他人一样，把结构主义仅仅看作一位对话者。对朱利亚娜·布鲁诺（Giuliana Bruno）而言，帕索里尼并非埃科描述的那种天真反映论者，而是把真实及真实通过电影的再现，看作话语性的、自相矛盾的。电影和这个世界之间的关系是一种转化的关系，真实是一种"事物的话语"，电影将这种事物的话语转化成影像的话语，即帕索里尼所谓"真实的书写语言"。像巴赫金和沃洛希诺夫（V. N. Voloshinov）一样，帕索里尼对"言语"的兴趣大过于对"语言体系"的兴趣（参见 Bruno, in Rumble and Testa, 1994）。

帕索里尼同时也对电影和文学之间类比和反类比的议题感兴趣，就像书写修订了口头的话语一样，电影修订了人们姿态和动作上的一般固有特征。帕索里尼偏好"诗电影"（Cinema of poetry）胜过"散文电影"（Cinema of prose）。前者引发一种想象的、梦幻的、主观的实验形式电影，作者和角色混杂、交融在一起；而后者引发一种建立在时空连续的古典传统上的电影。在《异端的经验论》一书中，帕索里尼谈到他关于电影中"自由的间接的话语"的见解。在文学中，"自由的间接的风格"[1]是指作者（如福楼拜）主观性的操控，其凭借着调整性的表达，将"艾玛想……"这种指代的表达调整为"来西班牙可真棒呀！"这样直接的陈述而传达出来。在电影上，"自由的间接的风格"指风格的"感染"，借此，作者和角色的个性混杂、交融在一起，一个角色的主观性将成为风格上的炫技与实验的弹床。

埃科在电影上的成就，是他语言学成就中的一部分，他拒绝电影上的"双重分节"，而赞同"三重分节"：第一重——肖像的形体；第二

[1] 原文为法语"le style indirect libre"。——编注

重——兼备义素（semes）的肖像形体；第三重——兼备电影"画素"（kinemorphes）的义素。与此同时，卡罗尼认为梅茨问错了问题，正确的问题所关注的是电影/艺术信息其本质上的异质性。贝泰蒂尼一方面偏好基于电影"句子"的双重分节；另一方面，则偏好技术单位（如取景、镜头）。他谈及"肖像元素"（iconeme）为电影语言的特有单位。在《现实主义指南》（*L'Indice del Realismo/The Index of Realism*）一书中，他将皮尔斯的三分法应用到电影上，作为展开符号的三个维度：指示性的、肖像性的、象征性的。贝泰蒂尼认为电影的最小表意单位——"义素"或"肖像元素"，是电影影像，而电影影像与句子而非字词相似。彼得·沃伦1969年在《电影的符号与意义》一书中，也发现索绪尔的符号概念对于"美学地位"来源于计算机，以及对所有这些符号类型变化莫测的媒体来说，是过于僵化的。

梅茨认为，电影通过将自己系统化为叙事并因此产生许多表意过程，而变成了一种话语。诚如沃伦·巴克兰德（Warren Buckland）指出的，似乎索绪尔的"能指"和"所指"之间那种"任意的"关系被转换至其他的表达上，不再是单一影像的任意性，而是情节的任意性，是把原始事件硬套上顺序发展的情节模式。在此，我们发现萨特存在主义概念的回响，即生命本身并不会说故事。对梅茨而言，电影和语言之间的真正类比，在于它们"组合"的本质。通过从一个影像移至另一个影像，电影变成了语言。语言和电影两者都通过"聚合"和"组合"作用，产生出话语。语言选择及组合音素、词素而形成句子，电影选择及组合影像、声音而形成"组合"——即叙事的自主性单位，组合中的影像、声音等要素之间在语义上互相影响。虽然没有一个影像完全像其他影像，但大多数的叙事电影其主要组合的影像以及时空关系的排列组合，都是彼此相似的。

"大组合段"是梅茨分离主要组合影像或叙事电影时空排列的一种尝试，打算以此回答"电影如何构成叙事"，以对照过去电影专用词汇不精确的情形。因为过去很多的电影专用词汇是基于戏剧而来，而非基于影

像和声音、镜头和蒙太奇这些电影所特有的能指。就像"场"（scene）和"段落"（sequence）等术语，多少有些互相通用，其实是根据不同的准则产生的。其分类有时根据被描述的动作（如"送别场景"），或者根据地方（如"法庭段落"），这样的分类，很少注意电影话语的正确分节，而且忽略了一个事实，那就是：相同的动作（如一个"婚礼场景"）可能会被各种不同的组合方法表现出来。

梅茨使用"聚合"和"组合"的区别，以及二选一的方法（一个镜头是连续的，或不是连续的），建构他的"大组合段"。"大组合段"构成了各种各样方法的类型学，这些方法通过叙事电影片段中的剪辑来对时间与空间进行排列组合。梅茨在1966年刊行的《传播》杂志中，使用二元变换的方法（变换测试是为了发现是否在能指层面上的变化会引起所指层面上的变化），提出六种形式的"组合"，随后在1968年出版以及1974年翻译成英文的《电影语言》一书中，又增加至八种，这八种"组合"如下：

1. 自主性镜头（autonomous shot）——一个组合仅由一个镜头构成，而这个自主性镜头又可以依次细分为：(1)单镜头段落（single-shot sequence）；(2)四种不同的插入镜头（insert），包括：非叙境插入镜头（non-diegetic insert），即一个单一镜头，它是与情节的虚构世界无关的客观存在；移植性叙境插入镜头（displaced diegetic insert），即"实际的"叙境影像，但在时间或空间上却超乎电影情境之外；主观性插入镜头（subjective insert），如插入回忆或者恐惧的镜头；解释性插入镜头（explanatory insert），为观众解释说明影片中所发生事件的单一镜头。

2. 平行组合（parallel syntagma）——两种交替出现的母题，但是在时间和空间上没有明显的关系，如有钱人与穷人，都市与乡村。

3. **括号组合**(bracket syntagma)——以简略的场景来交代实际的某种发生顺序,但没有时间性段落,而且通常围绕着一个"概念"来进行。

4. **描述组合**(descriptive syntagma)——被相继展现出来的不同客体暗示了其在空间上的并存,例如,过去常常以这种方法来处理动作戏与其所处情境。

5. **交替组合**(alternating syntagma)——以交叉剪辑来暗示时间上的同时性,如在追逐画面中,交替出现追人者和被追者。

6. **场**(scene)——时间空间上连续一致,让人感觉毫无缝隙或中断,其所指(即隐含的/意味的叙境)是连续不断的(像戏剧中的"场"),但其能指则是支离破碎成为不同的镜头。

7. **插曲式段落**(episodic sequence)——象征式地按照时间的先后顺序扼要说明事件发生的经过,通常引起时间的浓缩。

8. **普通段落**(ordinary sequence)——动作被省略处理,以便删除其中不重要的细节,并且,时间和空间的跳跃则以连贯性剪辑来掩饰。

这里没有空间列出有关"大组合段"的不可胜数的理论问题(若要进一步了解,请参照 Stam et al., 1992)。一言以蔽之,虽然梅茨的一些"组合"形式是传统的、早已经建立好的,如交替组合,是指惯称的叙事性交叉剪辑;但其他的"组合"则是创新的,如"括号组合"为现实世界既有的顺序提供典型的样本,而无须与其时间性相关。那些电视情景喜剧开场的视听标志〔如《玛丽·泰勒·摩尔秀》(*Mary Tyler Moore Show*,CBS 的电视剧)片头所放映的玛莉一天活动的蒙太奇片段〕可以视为"括号组合"。同样地,戈达尔《已婚女人》(*A Married Woman*,1964)一片的片头,以零碎的镜头来表现一对情侣的床戏,为"当代的通奸行为"提供了典型的样本。确实,该段落目的论及高潮的缺乏,构成了布莱希特式的

去情欲化策略的一部分，是给情欲加的"括号"。很多以大量括号组合为特征的影片被称作"布莱希特式"的，并不是巧合，而是因为括号组合特别适用来再现社会的"典型性"。戈达尔有关战争的布莱希特式寓言——《卡宾枪手》(Les Carabiniers, 1963)一片，使用括号组合作为本片企图解构主流电影中戏剧冲突的表现手法。括号组合对"典型性"的强调——这里系指战争的行为之典型性——非常适合具有政治倾向的导演的社会与归纳意图（如戈达尔）。

梅茨将电影《再会菲律宾》(Adieu Phillipine, 1962)做了组合的分解——总共分解成八十三个自主性片段，以此来说明他的方法。但是，梅茨在方法上的限制是：组合的分析并不能说出影片中最为有趣的特色，如对电视环境（尤指社会及文化方面）的描绘、镜头中经常出现的电视画面的隐喻、工人阶级的态度和角色的特点、阿尔及利亚战争（故事人物从军入伍）、20世纪60年代法国人对性的看法和比较随便的两性关系。所以，梅兹语言学的分析一结束就引来一些批评，批评者认为几乎该说的都没说，因此，需要一种"巴赫金式"跨语言学的影片分析作为历史情境上的表达。不过，梅茨是以一种比他的批评者们通常所认为的谦虚得多的精神提出的"大组合段"，它是迈向为影像次序建立主要类型的第一步。对批评者所谓"该说的都没说"的异议，需要首先回答的是，科学的本质在于选择一个恰当的原则。如果只从地质层的角度来谈大峡谷，或者只从句法功能的角度来谈《哈姆雷特》，都很难享尽身处大峡谷或阅读《哈姆雷特》时的那种趣味或意义，然而这并不意味地质学和语言学是毫无用处的。其次，提出影片中所有意义层面的工作，是文本分析的任务，而不是电影理论的任务。

在《语言和电影》一书中，梅茨将"大组合段"重新定义为仅仅是在由历史界定的电影主体（也就是从20世纪30年代有声电影的巩固，到20世纪60年代片厂美学的危机与各种新浪潮的出现，主流电影叙事的传统）中，一种剪辑的"次符码"。梅茨的架构无疑是达到了一个最尖端

的发展高度，且随后在许多的文本分析中被应用，后来被米歇尔·科林（Michel Colin）从诺姆·霍姆斯基（Noam Chomski）生成语法的观点上重新架构（参见 Colin in Buckland，1995）。电影理论也可以使用更为复杂的方法来解决"大组合段"所引发出来的问题，也就是将梅茨的成果和其他的研究趋势综合在一起，包括：巴赫金所提的作为艺术文本中"时空关系的内在联结"的时空体的概念；诺埃尔·伯奇在镜头之间时空联结上的研究成果；大卫·波德维尔关于古典主义电影的研究；以及热拉尔·热内特向电影转向的叙事学。

　　梅茨发表"大组合段"的影片分析方法之后，随即引来了许多批评，他被批评为偏爱主流叙事电影，忽略纪录和先锋电影。一种巴赫金式跨语言学的影片分析构想，通过从一开始就摒弃单一电影语言的概念，也许使电影符号学者们避免了在索绪尔学派传统中的许多麻烦。巴赫金预示了当代的社会语言学，他认为所有的语言都是通过向心力（朝向规范化）和离心力（偏好辩证的多样化）之间辩证的相互作用而显示出它的特性的。这种方法为如下见解提供了一个有价值的理论架构，那便是把传统主流电影看作一种被体制力量支持和"招安"的标准语言，它因此而行使霸权凌驾于一些与之相异的"方言"（如纪录片、激进的影片以及先锋电影）之上。跨语言学的方法对于这些不同的电影语言（次要的、边缘的，相对于主要的、占优势地位的）将更具有相对性及多元性。

电影特性之再议

诚如我们所看到的，在电影理论家试图证明电影为一种艺术的同时，他们在电影的"本质"问题上，的确有相互冲突的主张。20世纪20年代，让·爱泼斯坦和德吕克这样的印象主义者已经较早开始从事一种电影摄影元素的类神秘主义研究。同时，对阿恩海姆这样的电影理论家来说，电影的艺术本质在于它彻底的视觉性以及因此而产生的"缺陷"（画框的限制以及缺少三维性，等等）。其他的电影理论家，像克拉考尔和巴赞，将电影的"现实主义使命"归根于照相术这一起源。电影符号学也在关注这一长久存在的议题。对梅茨而言，"电影是否为一种语言？"和"什么是电影特有的？"这两个问题是不可分的。电影语言的相关感知特性，帮助我们区别电影和其他艺术的语言，改变其中一个特性，即改变了该种语言。例如电影就比自然的语言（像法语或英语）具有较高的肖像性因素（虽然人们会认为表意或象形文字是高度肖像性的）。电影由多样的影像组成，不像照相和绘画通常只制造出单一的影像。电影具有动态特征，不像报纸上的连环画是静态的。此外，梅茨的方法包含了对电影语言特有的符号化过程的梳理。一些特定的电影表现素材和其他的艺术共有（但总是以新的形态呈现出来），还有一些是其自身所独有的。电影有它自己

表现的物质手段（摄影机、胶片、灯具、推轨、录音棚），有它自己的视听步骤。"表现素材"的问题同时也带来了所涉及的技术的议题，使用 IMAX 放映的景观、以只读光盘（CD-ROM）形式播放的故事或者录制在录像带上的艺术仍可以算是一部电影吗？

梅茨对电影语言学最彻底的运用是《语言和电影》一书，该书 1971 年最早于法国出版，并在 1974 年被灾难性地翻译成英文。[1] 书中，梅茨用"符码"（code）这个广泛而没有语言学包袱的概念，替代"语言体系"与"语言活动"等名词。对梅茨而言，电影必然是一种"多符码"的媒体，由如下两种符码交织在一起：（1）"电影特有的符码"，即仅在电影中出现的符码；（2）"非电影特有的符码"，即电影和语言共有的符码。电影语言是电影符码和次符码的总和，在此范围内，用来区分这些不同符码的差异，就暂时先搁置一旁，以便于将全体看作一个单一的体系（即语言体系）。

梅茨将特有及非特有的符码配置情况描述成一组同心圆，每个圆圈（符码）对于电影的特性（即圆心）都有其不同的接近途径。这些符码的范围，从电影特有的符码（同心圆的内圈，如运用移动、多重影像等摄影机运动，以及连贯性剪辑等和电影定义相关的符码），到和其他艺术共有的符码（如一般共有的叙事符码），再到广泛散播在文化当中且绝不依赖特殊的媒体形式，或依赖一般艺术的符码（如性别角色的符码）。与其绝对地说符码具有电影特性或不具有电影特性，不如更准确地说符码具备电影特性的程度。举例来说，摄影机的运动（或静止）、照明以及蒙太奇是电影特有的符码；所有的电影都涉及摄影机，都需要照明，需要剪辑（即使剪辑用得极少），从这种意义上来看，这些特有的符码确实是所

[1] 异乎寻常的笨拙翻译把梅茨有点枯燥的文本变成读不下去的怪东西。梅茨的两个主要术语——"语言体系"和"语言活动"——经常被翻译成它们的对立面，从而把这本书的大部分内容变成了废话一堆。

有电影的属性。显然，电影特有的符码和非电影的符码之间的区别，往往是微弱的、变动不居的。例如颜色的现象虽然属于所有的艺术，但是 20 世纪 50 年代的特艺色（technicolor）的特殊性则是专指电影而言。此外，即使非电影特有的要素，也能通过与电影话语链上同时存在的其他"轨道"上的元素相邻或者并存，凭借电影的同步性而被"电影化"。

在每一种特有的电影符码中，电影的次符码代表了对一般符码的特殊使用。例如表现主义电影的打光就自然主义打光而言，即是打光的一种次符码。爱森斯坦的蒙太奇即是剪辑的一种次符码，其典型的用法可以和巴赞将时间与空间碎片最小化的场面调度相对照。根据梅茨的说法，符码之间并不互相对立，但是次符码之间会互相对立。虽然所有的电影都必须打光和剪辑，但并非所有的电影都需要运用爱森斯坦的蒙太奇。然而，梅茨指出，一些电影创作者——像是格劳贝尔·罗查，有时把对立的次符码混合在"狂热的选集式的过程"中，借此，爱森斯坦的蒙太奇、巴赞的场面调度以及真实电影 [1] 以一种张力关系共同存在于同一个段落中。不同的次符码也可以用来表现彼此对立的风格，例如在音乐歌舞片中使用表现主义式的打光，或者在西部片中使用爵士乐作为配乐。对梅茨来说，符码是一种对可能存在的排列的逻辑演算；而次符码是对这些可能存在的排列的特殊而具体的运用，它依然存在于惯例的系统中。在《语言和电影》一书的前半部，梅茨阐述了对符码的分类学研究方法，至于符码更激进的"书写性"运用，则在最后的部分阐述，两者之间呈现一种张力。

对梅茨而言，电影的历史可以追溯至各种次符码在竞争、合并以及相互排斥上的演变过程中。大卫·波德维尔在《文本分析及其他》（Textual

[1] "真实电影"是 20 世纪 50 年代兴起于欧洲的一种电影制作风格，提倡手提式摄影机和录音设备的使用、现场访谈和现场事件的拍摄、使用受访者评论某事时的影像和同步声音，这种风格通常用来表达强烈或激进的意见。——译注

Analysis, etc）一文中，指出梅茨在分析上的一些问题，认为梅茨对于次符码的描述，显示出对有关电影史以及"电影语言的演进"的既有概念的隐秘依赖，这些概念为次符码的识别提供了心照不宣的基础。大卫·波德维尔因而呼吁电影次符码研究的"历史化"。[1] 这种由大卫·波德维尔所提出的历史化，被限制在体制的及艺术史的研究上，它并不包括巴赫金所宣称的生命和艺术的"深层生成系列"，在较大的意义上来说，也就是历史对电影的影响。

梅茨从索绪尔那里继承了"语言体系"和"语言活动"的问题，从俄国形式主义者那里继承了电影特性的问题，他们都强调文艺特性或所谓的"文学性"。在这个意义上，梅茨继承了索绪尔语言学（把文本从历史中分离出来）和美学的形式主义（仅把本身具有目的、独立自主的物体视为艺术）相加的盲点。如果梅茨（像形式主义者一样）可以被认为是给规范化问题带来了了不起的"明确性与原则"，那么，这些盲点使他在联结特有与非特有、社会与电影、文本与情境的符码时，有点不太熟练。在这个意义上，巴赫金学派对形式主义的批评，对于梅茨的"电影的特有符码"概念来说是十分贴切的。而且，像笔者在本书后面所提出的，对克莉斯汀·汤普森和大卫·波德维尔的"新形式主义"（neo-Formalism）概念来说，也是十分贴切的。

也许在梅茨的研究中更加大有可为的，是他在表现手法上把电影从其他媒体中区分出来的尝试。例如，梅茨凭借剧场中演员身体的在场与电影中表演者延迟的不在场相对照，来区别戏剧和电影。在一个和演员"不能会面的场所"（指电影院），反而让电影观众更可能去相信影像。在随后的著作当中，梅茨强调，电影能指的想象本质使得电影成为投射情感的更强力的催化剂（麦克卢汉在其"热媒体"和"冷媒体"的对照上暗示了某些相似性）。梅茨同时拿电影与电视做比较，其结论认为：虽然有

[1] 参见 David Bordwell, "Textual Analysis, etc", *Enclitic*（Fall 1981/Spring 1982）。

技术上（摄影相对于电子传播媒介）、社会地位上（电影如今被视为一种神圣的媒体，电视仍旧被谴责为文化的荒漠）和接受上（电影院的大银幕相对于一味追求家庭乐趣的小屏幕、全神贯注地观看相对于注意力分散的观看）的差异，但这两种媒体事实上构成相同的语言，共有重要的语言步骤（画幅比、无声与有声、字幕卡、音效、摄影机运动，等等）。因此，它们是两个相邻的语言体系，同属于双方的特有的符码，数量比分属单方的更多，也更重要。反之，那些区分二者的符码，比区分它们和其他语言的符码数量要少，而且较不重要（Metz，1974）。虽然人们对于梅茨此处的结论有所争论（比如人们会说，技术和接受的情境，自从 20 世纪 70 年代起就已经有所转变），但重要的是，这是一种独特的区分方法：通过探讨电影和其他媒体之间的类比和反类比，建构并且识别电影的特性。

质问作者身份及类型

　　语言学导向的符号学研究，其影响是：符号学替代了作者论，因为电影语言学对于电影作为个别作者的创意表现不怎么感兴趣。同时，作者论提出了一种体系，这种体系基于出自表面线索与表征的作者个性的建构，使作者论与某种结构主义和谐一致，结果导致了二者顺理成章的结合，称之为"作者—结构主义"（auteur-structuralism）。作者—结构主义破除了《电影手册》和萨里斯（作者论）模式特有的个人崇拜，把个别的作者视为跨符码（神话、肖像研究、地方性）的"管弦乐编曲家"。就像斯蒂芬·克罗夫茨指出的，作者—结构主义出现自20世纪60年代末期一种明确的文化形态，该文化形态来自于伦敦结构主义影响下的左派，特别是来自于英国电影协会教育部与电影文化相关的研究。作者—结构主义的典型示例有：诺埃尔—史密斯的《维斯康蒂》（*Visconti*，1967）、彼得·沃伦的《电影的符号与意义》（1969）以及吉姆·济茨（Jim Kitse）的《西部地平线》（*Horizons West*，1969）。作者—结构主义强调作者是一个关键性的构想，而不是一个血肉之躯的人的理念。他们寻找潜藏的结构性对立，其包含着作为了解某些导演作品的深层意涵线索的主题的题旨以及重复出现的风格性标志。例如，对彼得·沃伦而言，约翰·福特

毕生作品的多样性，潜藏着基于文化与自然的二元对立的基本结构模式与对比，这些二元对立包括：家园／荒野、开拓者／游牧者、文明／野蛮、已婚／单身。作者－结构主义很少谈论电影特性的议题，因为许多的题旨和二元的结构并非电影特有，而是广泛散布在文化和艺术当中。

连接作者－结构主义的中间这条横线，是压力极为沉重的一条线，它证明想要把作者论浪漫的个人主义（如约翰·福特片中的夏安人）和结构主义的科学至上主义（如列维－施特劳斯研究的波洛洛人）调和在一起是困难的。强大的结构主义潮流声称"语言表达作者"以及"意识形态表达主题"，使大规模、非个人的"结构"，得以压倒弱小的、个别的"作者"。同时，结构主义者和后结构主义者鄙视作者论把电影变成浪漫主义（被其他艺术摒弃已久）的最后一道防线。浪漫艺术观将艺术视为一盏表现之"灯"，而非再现之"镜"〔引自梅尔·艾布拉姆斯（Meyer Abrams）"镜"与"灯"的二分法〕，将艺术家视为祭司（vates）、术士、先知、千里眼及"不被承认的人类立法者"。浪漫主义把艺术性归因于神秘的"锐气"或"天赋"，这是一种极为类似巫术的、准宗教的观点。

作者－结构主义在历史的交叠中，可以被视为把我们从结构主义带到后结构主义的过渡时刻。结构主义和后结构主义，对于作者是否为文本唯一的创作来源，持相对而非绝对的看法，并倾向于把作者视为场域，而不是一个起点。在《作者之死》（The Death of the Author，1968）一文中，罗兰·巴特将作者重新设定为作品的副产品。这样一来作者变成什么都不是，只是作品的个例，就像在语言学上，主体的"我"只不过是"我"这个说法的个例而已。对罗兰·巴特来说，一个文本单位，不来自于它的起源，而是来自于它的目的地，实际上，罗兰·巴特所催生的是：扼杀作者，使读者得以诞生。

在《什么是作者？》（What is an Author?）一文中，福柯也谈到作者之死。福柯追溯了早在18世纪作者出现时的文化语境，那是一个产生思想史的个性化方法的年代。福柯更愿意去谈"作者的功能"，把作者身份

视为一种短暂、受限于时间的机制，此一机制将很快让步于未来的"话语的普遍匿名"。在后结构主义者对（作品）原创主体的攻击之下，电影作者从身为文本的产生来源，转变为仅仅是阅读和观看过程中的一个术语，转变为话语交互贯穿的一个场所，转变为一种从历史角度建构的电影阅读和观看方法交会而产生出来的变动结构。在这种反人文主义的阅读当中，作者被分解成更抽象、更理论化的个例，像"发声源"（enunciation，又译为"叙述过程"）、"主体化"（subjectification）、"书写"（écriture）以及"文本互涉"（intertextuality）（怀疑论者将迅速指出：这些宣布作者之死的后结构主义作家们自己也被神圣化了，甚至被捧为明星，而且他们从来没有忘记征收他们的版税支票）。

　　也是在这个时期，整个作者论被认为无法对所有的电影实践做出解释。先锋派的支持者谴责作者论只专注于商业电影，没给实验电影留下什么空间（参见 Pam Cook, in Caughie, 1981）。当作者论遇上迈克尔·斯诺（Michael Snow）或霍利斯·弗兰普顿（Hollis Frampton）的作品时，就变得支支吾吾，而碰上像第三世界新闻片或者雷蒙多·格莱泽（Raymundo Gleyzer）的基地电影小组（Grupo Cine de la Base）摄制的政治电影时，则彻底束手无策。确实，那些偏好集体、平等主义模式的左翼电影激进分子，天生就对作者论骨子里头支持阶级制度及独裁主义的设想心存质疑。马克思主义者批评作者论那种不论在什么样的政治经济情况下天才终将"出现"的漠视历史的设想。第三世界的批评者对作者论也是褒贬不一。格劳贝尔·罗查于1963年写道："如果商业电影是传统，作者电影就是革命。"但是费尔南多·索拉纳斯和奥克塔维奥·加迪诺却嘲讽作者电影（他们认为的"第二电影"）是政治上的止痛剂，并且容易吞服，他们更愿意代之以集体主义的、具战斗性的、激进的"第三电影"。女性主义的分析者们也表达了举棋不定的态度，他们一方面指出像"摄影机钢笔论"和被谩骂的"爸爸电影"这类比喻所隐藏的父权和恋母情结的基础；另一方面，他们又呼吁对于迪拉克、艾达·卢皮诺（Ida Lupino）、多

萝西·阿兹娜（Dorothy Arzner）以及阿涅丝·瓦尔达等女性作者的承认。早在1973年，克莱尔·约翰斯通（Claire Johnston）就认为作者理论标记出一个重要的干预："剥去其标准化的那一面，以导演作为电影分类的依据，已经证明是规整我们观影经验的非常有效的方法。"（Johnston，1973）

作者—结构主义盛行的时期也可以看到对类型分析所焕发出的新兴趣。例如，彼得·沃伦对作者—结构主义的描述，部分地依赖于类型的概念；他对约翰·福特一系列电影结构的分析，不可避免地与这样一个事实有关，那便是约翰·福特毕生作品中有大量的西部片，这种类型片所依赖的是荒野和家园的二分法。20世纪70年代，电影分析者像是艾德·巴斯科姆（Ed Buscombe）、吉姆·济茨、威尔·赖特（Will Wright）及史蒂夫·尼尔（Steve Neale）等人，带来新的方法，影响了类型理论的传统领域。在《美国电影中类型的观念》（The Idea of Genre in American Cinema）一文中，艾德·巴斯科姆呼吁要多注意电影图像研究的要素。对巴斯科姆来说，视觉惯例提供了一个可以讲述故事的架构或情境。一部类型片的"外在形式"由视觉要素组成——比如西部片中的宽边帽、枪支、妓女的紧身装束、篷车等，而"内在形式"即是运用这些视觉要素的方法。导演运用由图像素材提供的资源，通过既熟悉又创新的方法将它们重新组合。艾德·巴斯科姆通过山姆·佩金帕（Sam Peckinpah）的影片《午后枪声》(Ride the High Country，1962）来说明"内在"和"外在"之间的张力，该片中有一个情节是骆驼取代了马："西部片中的马，不仅是一种动物，而且象征着尊严、优雅以及力量。这些特质通过让马和骆驼竞争而被嘲弄，更难堪的是，骆驼赢了。"（Buscombe，in Grant，1995，p.22）

吉姆·济茨20世纪70年在《西部地平线》一书中，用亨利·纳什·史密斯（Henry Nash Smith）在《处女地》（Virgin Land）一书中提出的荒野与文明的对立来分析西部片。吉姆·济茨画了一张对立的表格（个人—社群；纯朴—教养；法律—枪支；绵羊—野牛），这些对立建构了西部片，他同时呼吁对侠义的符码、未开发地区的历史以及边境其他非电影

再现的历史的关注。威尔·赖特在《左轮枪与社会》(*Sixguns and Society*)一书中,引用了普洛普在神话故事中有关"情节功能"和角色类型的研究成果。威尔·赖特认为,早期西部片中对立的建置在后来的西部片中变成不同的形态。由类型所传递的神话,帮助我们理解历史和世界,将我们的恐惧和欲求、焦虑和理想予以具体化。

"类型"一词习惯上至少在两种意义上被使用:(1)一种包容的意义,认为所有的电影都有其类型;(2)好莱坞"类型电影"这种更局限的意义,也就是声望较低、预算较低的制作或者 B 级片。类型后来的意义是好莱坞制作(及其摹仿者)工业化模式的必然结果,是一种同时标准化又差异化的工具。在此,类型拥有习惯的影响力和惰性,它意味着一种普遍的分工,借此片厂可以对特殊的类型术业有专攻(如米高梅及其歌舞片);同时,在每一个片厂中,每一种类型不但有其健全的流程,而且也有其按日计酬的工作人员,如编剧、导演、服装设计师等。

托马斯·沙茨的《好莱坞类型电影》(*Hollywood Genre: Formulas, Filmmaking and the Studio System*,1981)一书,就像早期威尔·赖特和吉姆·济茨的著作一样,受到列维—施特劳斯的结构主义影响,把神话解读为消除结构的张力状态。托马斯·沙茨使用结构主义二元对立的方法,将好莱坞电影的类型划分为:重建社会秩序的作品(西部片、侦探片)及建立社会融合的作品(音乐歌舞片、喜剧片、剧情片)。类型起着"文化仪式"的功用,通过浪漫的故事或者通过一个角色在敌对派别之间的斡旋,而融合一个冲突的社会。

与法兰克福学派认为类型仅仅象征着一种一体化的装配线式生产的观点相反,理论家开始把类型视为电影创作者和观众之间一种协商关系的具体化,一种调和工业的稳定性和流行艺术的刺激性的途径。史蒂夫·尼尔认为,类型是"定位、预期及惯例的系统,循环于工业、文本及题材之间"。史蒂夫·尼尔引用接受理论的语言,将每一部新的影片看作改变我们"类型期待的地平线"。里克·阿尔特曼(Rick Altman,1984)

呼吁一种既是"语义的"（关注叙事的内容）又是"句法的"（焦点放在叙事要素嵌入的结构上）的方法。他同时指出，许多电影能够借由混合一种电影类型的句法和另外一种电影类型的语义而有所创新。如此，音乐歌舞片通过和剧情片的结合而有了新的面貌。里克·阿尔特曼因而一方面希望避免因过度包容的语义学的类型定义而产生的问题〔如雷蒙·迪尔尼亚（Raymond Durgnat）疯狂地使黑色电影（film noir）的"家族树"开枝散叶〕；另一方面，希望避免解释性的类型定义（如托马斯·沙茨"秩序—整合"的二分法），他提出代之以一种双向而互补的方法，承认电影能够和一种趋势做语义上的结盟，而和另外一种趋势做句法上的结盟。

有一些类型——代表片厂制作的那些已确立的分类（如西部片、音乐歌舞片），被电影制作者及消费者都予以了承认，而其他的类型则是由批评家们在事后建构出来的。没有人在20世纪40年代有意地着手拍一部黑色电影。追溯其起源，黑色电影这个术语是由法国电影批评者比照"黑色通俗小说"（Serie noire）创造出来的。然而，在劳伦斯·卡斯丹（Lawrence Kasdan）重拍《双重赔偿》（Double Indemnity，1944）的《体热》（Body Heat，1981）一片问世时，黑色电影类型已经普遍被奉为神圣，电影人们便自觉地致力于"黑色效果"。

类型分析被一些问题所困扰。首先是"外延"（extension）的问题。一些类型标签（如喜剧）过于宽泛，以至于没什么用处；反之，像"关于弗洛伊德的传记电影"或"关于地震的灾难电影"这种又太过于狭窄。其次是有"规范主义"（normativism）的危险，即对于类型电影"应该是怎样的"有一种先入为主的观念，而不是把类型视为激发创造力和创新的弹簧垫。第三，类型有时候被想象成铁板一块，就好像电影仅属于一种类型似的。"类型的法则"禁止类型之间的混合，然而只要是为了商业目的，即使古典好莱坞电影也会混合各种不同的类型（参见Bordwell et al.，1985，pp.16—17）。同样，孟买的音乐歌舞片，别具特色地混合了剧情片的强烈情感和音乐歌舞片的歌曲与舞蹈，再加上其他可以娱乐观众

的刺激要素。[1] 托马斯·艾尔塞瑟（Thomas Elsaesser）提到情节剧的情节向来就深植于不同的形式中：在英国，深植于小说中；在法国，深植于古装剧中（Elsaesser，1973，p.5）。[2] 第四，类型批评经常被"生物论"所困扰。詹姆斯·纳雷摩尔指出，"类型"一词的词源在于生物学与生殖的比喻，助长了一种本质主义（Naremore，1998b，p.6）。托马斯·沙茨认为，类型有它的生命周期——从出生、成熟到摹仿的衰退，但事实上，我们在艺术形式最开始的时候，就会发现摹仿〔例如：小说中，塞缪尔·理查森（Sammuel Richardson）的《帕梅拉》(*Pamela*) 与亨利·菲尔丁（Henry Fielding）的《沙米拉》(*Shamela*)；电影中，格里菲斯的《党同伐异》(*Intolerance*，1916) 与巴斯特·基顿的《三个时代》(*The Three Ages*，1923)〕。此外，类型永远能够重新装配，就好像狂欢中那种热闹场面，这种情形至少可以追溯到中世纪那样久远。许多类型批评遭受"好莱坞中心主义"（Hollywoodcentrism）之苦，亦即电影分析者将他们的注意力局限在好莱坞类型电影（如音乐歌舞片），而省略了巴西的"chanchada"、印度"宝莱坞"（Bollywood）式的音乐歌舞片、墨西哥的"cabaretera"电影、阿根廷的探戈电影以及埃及的莱拉·穆拉德（Leila mourad）主演的音乐片等。

[1] 举一个高层次的例子来说，戈达尔就因喜欢自相矛盾的类型拼贴而"恶名昭彰"：戈达尔的电影《筋疲力尽》是一部"存在主义盗匪片"，《女人就是女人》(*A Woman is a Woman*，1961) 是一部"真实音乐歌舞片"，而《第二号》(*Muméro Deux*，1975) 是一部"女性主义情色片"，他大部分的电影都属于各种不同类型。

[2] 普莱斯顿·斯特奇斯（Preston Sturges）的电影《苏立文的旅行》(*Sullivan's Travels*，1941)，形成一种类型的"羊皮卷"（像羊皮纸文献一样，有刮去前文、重复书写的痕迹。这部电影包含的类型有：(1) 社会意识电影——如《愤怒的葡萄》(*Grapes of Wrath*，1940)；(2) 流浪汉电影；(3) 讽刺电影；(4) 描写好莱坞的好莱坞电影；(5) 马克·森内特（Mark Sennett）风格的肢体喜剧（picaresque）；(6) 神经喜剧；(7) 佩尔·洛伦茨（Pare Lorentz）式的压抑记录片；(8) 囚犯电影——如《逃亡》(*I Am a Fugitive from a Chain Gang*，1932)；(9) 黑人音乐歌舞片——如《哈利路亚！》(*Hallelujah!*，1929)；以及 (10) 动画卡通片（参见 Stam，1992）。

类型也可能是潜在的，比如一部片子表面上看起来属于某一类型，然而在更深的层面上其实属于另一类型，比如分析者认为《出租车司机》（*Taxi Driver*，1976）"实际上"是一部西部片，或《纳什维尔》（*Nashville*，1975）最终是一部好莱坞自我反射的电影。有时候，分析者会犯类型错误，错误地把适用于某一类型的标准应用在另一类型上，比如评论者发现《奇爱博士》（*Dr. Strangelove*，1964）是部犬儒主义电影，因为该片没有值得赞美的角色，而实际上缺少值得赞美的角色是讽刺片的构成特色[1]。当狂欢化的电影被批评为不能提供正面的影像时，类型错误也会发生，事实上，"怪异现实主义"（grotesque realism）只不过是再现的另一种方案。这里还存在着会产生"无关电影"的分析的危险，亦即未能考虑到电影的能指和特有的电影符码，如黑色电影中打光的功用、音乐歌舞片中色彩的功用、西部片中摄影机的运动等。

　　类型批评的最佳使用状态是作为一种探索性的认知工具：如果我们把《出租车司机》视为一部西部片，或者把《斯巴达克斯》（*Spartacus*，1960）视为民权奋斗的寓言，那么，我们学到了什么？通过这一策略，这些文本的哪些特性变得显而易见？政治上压抑的环境可以导致类型的潜藏，就像政治的寓言，如桑托斯的《精神病院》（*A Very Crazy Asylum*，1970）或米洛斯·福尔曼（Milos Forman）的《消防员舞会》（*Horí, má panenko*，1967），把他们真正的目的隐藏在一出闹剧背后。也许使用类型的最佳途径是把类型视为话语资源以及激发创造力的弹簧垫。借此，一个特定的导演能够提高"低端"类型的地位，能够使"高雅"的类型通俗化，能够将新的活力注入已经穷尽的类型，将最先进的内容灌注到传统的类型，或戏仿一种应受嘲弄的类型。如此，我们便可以把类型从静态的分类法，变为积极的、可以变化的操作方法。

[1] 伍迪·艾伦的电影（特别是那些由他参与演出的电影），经常被误认是他揭露自我的自传，就如同把莎士比亚和伊阿古（Iago，《奥赛罗》中的角色）画上等号一样。

1968年与左翼的转向

除了像是作者论和类型理论这些相对具有政治倾向的理论之外，我们还可以发现更为激进甚至是革命性的电影理论。在20世纪60年代末期，第一世界像早先的第三世界一样，目击了一个文化和政治上喧腾的时代、一个革命动荡的高潮，这股喧腾与动荡，随着第二次世界大战纳粹主义的挫败及战后殖民帝国的崩溃而到来。20世纪60年代的电影理论建立在早先左翼分子将电影理论化的成就上（如爱森斯坦、维尔托夫、普多夫金、布莱希特、本雅明、克拉考尔、阿多诺、霍克海默），而且确实经常重复探讨许多早先的争论，包括：爱森斯坦和维尔托夫有关电影实验主义的争论、布莱希特和卢卡奇有关现实主义的争论、本雅明和阿多诺有关大众媒体意识形态角色的争论。

1968年5月，也就是"创造奇迹之年"（annus mirabilis），由学生领导的暴动几乎推翻了法国戴高乐政权。冲突的背景是1956年两起事件所引起的西方马克思主义的危机：苏联全面否定斯大林，以及匈牙利十月事件。一般来说，1968年的事件不是"旧左派"（Old Left，即正统的斯大林官僚政治中的左派）的产物，而是"新左派"（New Left，即反独裁主义、反修正主义的左派）的产物，他们发现所谓的进步力量是那么

不可思议地消极被动且和资产阶级串通一气。1968年的革命，并非起于贫穷，而是起于富足，之所以失败，部分是因为法国共产党拒绝支持他们。1968这一年，标志着冷战开始走向结束，而在冷战中，世界两大超级强权（美国和苏联）在生死攸关的"相互确保摧毁"（mutually assured destruction，MAD）政策的拥抱下，已经被钳制住，这一历史事件被斯坦利·库布里克（Stanly Kubrick）在其电影《奇爱博士》中进行了杰出的讽刺。除了反独裁主义（anti-authoritarism）、社会主义（socialism）、平等主义（egalitarism）以及反官僚政治（anti-bureaucratic）之外，新左派同时也从过去强调阶级剥削，以及整合精神分析（psychoanalysis）、女性主义（feminism）、反殖民主义等精辟见解，转成对于社会异化的广泛批评。

1968年，一切都被泛政治化，"政治"议题延伸到理论和日常生活当中。1968年5月事件以戈达尔描写有关巴黎一个毛泽东主义基层组织的预言性电影《中国姑娘》（La Chinoise，1967）为先导，也以居伊·德波具有先见之明的宣言集《景观社会》为先导。在书中，这位"情境主义国际"（Situationalist International）的代表人物以格言式的风格认为，现代社会中的生活"将其自身展现为一种景观的大量累积"。对居伊·德波而言，无论是社会主义联盟的国家资本主义制度还是西方的市场资本主义制度，都通过一种被动地痴迷于"景观"的可怕的团结，来异化工人（后来，居伊·德波把这本书拍成了一部复杂的电影，将马克思主义的评论加之于已有的电影素材之上）。"情境主义国际"的那些人同时也挑战艺术体系本身，他们并不要求一种"革命性艺术的批评"，而是要求"所有艺术的革命性批评"。[1]

1968年5月的事件在世界各地的艺术界都产生了共鸣，特别是在电影方面。这次暴动是以"朗格卢瓦事件"（L'affaire Langlois）为先导

[1] 引自Thomas Levin, "The Cinema of Guy Debord", in Eliza beth Sussman (ed.), *On the Passage of a Few People through a Rather Brief Moment in Time: The Situationist International* (Cambridge, MA: MIT Press, 1989), p.95.

和前兆的，即法国左翼人士〔特吕弗、戈达尔、雅克·里维特（Jacques Rivette）等电影创作者，以及罗兰·巴特〕试图为亨利·朗格卢瓦（Henri Langlois，法国电影资料馆馆长）复职，因为朗格卢瓦之前被文化部长安德烈·马尔罗（André Malraux）解聘，而以戈达尔和特吕弗阻止1968年的戛纳电影节放映电影而达到最高潮。在法国，1968年的事件也带来了"电影众议院"（États généraux du cinéma）的乌托邦式提议（这个概念影射了1789年的法国大革命与"众议院"，根本上是与第三世界隐喻相同的比喻）。众议院分成许多不同的项目，要求和既有的体系做一次彻底的决裂，包括废除法国国家电影中心（National Center of Cinematography, CNC）；发展新的拍片场所（包括工厂、农场）、废除电影检查制度、政府资助影片放映以及开始全面企业化的电影制作方式。其"电影反叛宣言"（Le cinéma s'insurge/the Cinema Rebels）提醒它的读者们：电影是属于人民的，而且，电影应该由电影的工作者来制作和传播（参见Harvey, 1978）。

"1968年5月"（May'68）一词经常用来代表此后大约二十年间出现于许多国家的反抗思想和行动的广泛现象。法国的暴动事件虽然最为引人注目，但事实上，其他地方随后也同样爆发了一些事件。在伯克利和柏林、里约热内卢和东京、曼谷和墨西哥市，学生和知识分子都参与了对于资本主义、殖民主义、帝国主义独裁统治的全球性反抗运动。而反抗运动之所以遍及全球，部分原因是在第一次暴动中媒体煽风点火将其扩大为社会运动。有一些口号带有那个时期的超现实主义意味，如"给想象力量""实际一点：要求那不可能的""不应该禁止任何东西""把警察从你的脑袋中赶出来""我们都是德国的犹太人""打开监狱、精神病院和高级中学的门""别信赖超过三十岁的人""打开，收听，关上""要做爱不要作战""两个、三个，许多越南人""女人撑起半边天"，等等。"1968"并非是一个单独的、统一的运动，其中包括：西欧的马克思—列宁主义、东欧的反斯大林运动、北美的反文化运动、第三世界的反帝国

主义运动等。这些运动通常兼具对美国生活方式的拥抱与对美国外交政策的排斥,而这正是戈达尔"马克思与可口可乐的孩子"〔出自影片《男性,女性》(*Masculine, Feminine*, 1966)〕这一口号的由来。在电影方面,20世纪60年代和70年代早期,电影的革新运动激增。紧跟新现实主义和新浪潮运动之后,我们还发现世界各地其他的一些电影运动,包括阿根廷的"第三种电影"(Tercer Cine)、巴西的"新电影"(Cinema Novo)、墨西哥的"新浪潮"(Nueva Ola)、德国的"新德国电影"(Neues Deutsches Kino)、意大利的"新电影"(Giovane Cinema)、美国的"新美国电影"(New American Cinema)以及印度的"新印度电影"(New Indian Cinema)。这一时期还有一个标志便是马克思主义以及"左倾"电影杂志的激增,如法国的《正片》(*Positif*)、《电影批评》(*Cinétique*)、《电影行动》(*Cinéma action*)以及新左派的《电影手册》;英国的《银幕》(*Screen*)、《框架》(*Framework*);加拿大的《电影短论》(*Cine-Tracts*)以及后来的《电影行动》(*Cine-Action*);美国的《跳切》《影痴》(*Cineaste*);意大利的《驿马车》(*Ombre Rossi*)、《电影评论》(*Filmcritica*);秘鲁的《电影论坛》(*Hablemos de Cine*);以及古巴的《古巴电影》(*Cine Cubano*)。马克思主义风格的电影理论提出了以下这些问题:电影工业的社会决定因素是什么?电影作为一种机制,其意识形态作用为何?是否有所谓的马克思主义美学?社会阶级在电影制作和接受上的作用为何?电影创作者应该采用何种风格和叙事结构?以及,电影评论者应该采取什么策略来对电影做政治分析?电影如何促进社会正义与平等?

各种各样的问题所共通的,是电影形成了一个所谓"政治斗争的准自主领域"的观念,而不仅是"反映"别处的斗争。本雅明曾经说过法西斯主义者是"政治的美学化",而1968年5月的电影文化,则移往"美学的政治化"这一相反方向。

在这些"左倾"电影的讨论中,有一个重要的术语——意识形态,多少世纪以来,许多意义就不断被加在这个词上。雷蒙·威廉斯(Raymond

Williams，1985，pp.152—7）在《关键词》(Keywords) 这部著作中指出，意识形态这个名词可以从三种意义上来理解：(1) 一个特定阶级或团体特有的信仰体系；(2) 一个迷惑人的信仰体系——虚假的信仰或虚假的意识，可以对照于真实的或科学的知识；(3) 意义和观念的一般过程。对马克思主义者而言，"资产阶级意识形态"概念是用来解释资本主义的社会关系如何被人们以不涉及暴力或强制手段而再造出来的一种方法。个别的主体如何内化社会规范呢？正如列宁、阿尔都塞以及格拉姆希所定义的，资产阶级意识形态是由阶级社会产生出来的意识形态，在阶级社会中，统治阶级通过它为社会成员提供一般的概念架构，进而助长该阶级在经济和政治上的利益。"意识形态"和"霸权"解答了如下令人迷惑的问题：为何受压迫的工人（如在魏玛时期的德国、战后的法国或当代美国的工人）不为其自身利益加入社会主义革命？为何受压迫的工人误认为自己是拥有自由意识的人，将自己的隶属关系误解为是"自由"的？为何他们依附于显然在剥削他们的资本主义体系？

　　阿尔都塞对马克思主义理论的结构主义式重读，使得他开始质疑由马克思早期手稿所引发的对其著作的人道主义"黑格尔式"的解读。阿尔都塞的"回归马克思"，相当于拉康"回归弗洛伊德"的概念，分别在各自领域，与其权威的"父亲"和开先河的文本展开复杂的对话。就阿尔都塞的表述来说，意识形态是"一个在既定社会中存在并且有其历史作用的（想象、神话、思想或概念的）再现体系，该体系有其自身的逻辑和严密性"。正如阿尔都塞在一个广泛引用的定义中所述，意识形态是"个体与其存在的真实情况间的想象关系的再现"[1]。阿尔都塞使用自然界和生物学的隐喻来描述"去自然化"，对阿尔都塞来说，意识形态是社会整体的

[1] 此定义包含三重意涵：(1) 意识形态存在于"再现"的表征系统中，而不是只存在于个人的观念或意识当中；(2) 意识形态提供的是一套"想象的关系"，而非"真实的关系"；(3) 意识形态是通过表征的想象系统建构个体的。——译注

"有机部分",隐藏于人类社会中,"是历史的再现以及生活中必不可少的要素和环境气氛"(同上,p.232)[1]。意识形态通过阿尔都塞所谓的"质询"(interpellation)而运作。"质询"一词,起初来自于法国的立法程序,它唤起"赞美"个体的社会结构与实践,赋予他们社会认同,并且将他们建构成为"主体",使他们在生产关系的系统中,不假思索地接受他们的角色。所以,阿尔都塞理论方法的新颖之处,在于他不把意识形态看作来自于由不同阶级地位所产生的偏颇和扭曲的观点的虚假意识形态,而是像理查德·艾伦(Richard Allen, 1989)所说的,把意识形态视为"构成经验本身的社会秩序的客观特征"。

在20世纪70年代,一些重要的阿尔都塞式术语,如"多重决定论""主导性结构""问题意识""理论性实践""质询"及"不在场的结构",大大地流通在电影理论的论述中,而"征候阅读法"(symptomatic reading)的概念对电影理论和电影分析的影响尤其大。征候阅读法将怀疑诠释学(hermeneutics of suspicion)的各个分支汇集到一起,包括马克思对资本主义经济学家〔如亚当·史密斯(Adam Smith)〕的批判式阅读、弗洛伊德对他的病人的话语的征候式阅读,以及布莱希特的"间离"概念——不过这次不是用于舞台表演,而是用于文本阅读。在《读〈资本论〉》(*Reading Capital*)一书中,阿尔都塞和艾蒂安·巴利巴尔(Etienne Balibar)解读了马克思对亚当·史密斯的阅读,阿尔都塞将马克思阅读亚当·史密斯的方法描绘为"征候的",因为征候"透露了所读文本中未

[1] 马克思在意识形态上欠缺理论基础,而阿尔都塞的理论,一方面去除了马克思经济决定论中"经济基础"决定"上层结构"的僵化论点,另一方面将马克思在《德意志意识形态》(*Die Deutsche Ideologie*)一书中所提及的"观念"及在《资本论》一书中所提及的意识形态加以发展,成为一种有系统的科学,亦即进行意识形态和"意识形态国家机器"(Ideological State Apparatuses)的理论建构。阿尔都塞不再把意识形态视为"观念"或"意识",而认为意识形态是具有社会效应的"实体"表现,换言之,意识形态具有"物质性"。对阿尔都塞来说,意识形态是存在于组织和实际活动中的再现方式,亦即意识形态具体表现在组织、仪式、实际活动和意识形态国家机器当中。——译注

透露的事件，而且，同时将所读文本和'不同的文本'相关联，这些不同文本作为一种起先必须缺席的存在而出现"（Althusser and Balibar，1979，p.28）。因此，以征候阅读法阅读文本，不是探究文本的本质，也不是探究文本的深度，而是探究文本的断裂点，探究文本的推移与静默，探究文本的"不在场结构"和"建构性的不足"[1]征候〔在《文学生产的理论》（*A Theory of Literary Production*）一书中，皮埃尔·马舍雷（Pierre Macherey）则是在文学上发展了征候阅读法的概念〕。

同样具有影响力的是阿尔都塞有关"意识形态国家机器"的理论，该理论被"左倾"人士深情地喊作"ISAs"（即意识形态国家机器的原文缩写）。阿尔都塞将该理论建立在格拉姆希的"霸权"概念上，把社会的上层结构划分为两种"情况"：政治—法律（法律和国家）以及意识形态。首先，专制性的国家机器包括政府、军队、警察、法庭以及监狱；而意识形态国家机器则包括教会、学校、政党、电影、电视以及其他文化机构（这种分析特别适用于法国，因为法国政府是一个中央集权的官僚结构）。阿尔都塞把理论描述成"理论性实践"（theoretical practice），为将理论作为一种激进主义形式，并且有时作为一种避免更加有风险的和必然的政治形式的托词，提供了合理性（虽然阿尔都塞是"银幕理论"十分重要的理论参考者，然而，如我们随后所看到的，格拉姆希则是后来所谓"文化研究"主要的理论参考者）。

对阿尔都塞而言，自由的、自然生成的"个体"，实际上是由文化孕育出来的"主体"。确实，自由本身是一个想象的建构，它的基调摇摆不定，且其"活力"遮掩了社会统治的重量。以拉康的镜像阶段的意义来说，自由是想象的，在镜像阶段，婴儿把自己误认为是一个统一的主体。对

[1] 以征候阅读法阅读文本，就是探究文本之间的相互关系与理论框架，然后得出意义。阅读文本不能只看文本的表面结构，而是必须从文本结构的隐藏、缺失或不足的部分去探讨、分析。——译注

阿尔都塞来说，社会主体错误地认知了他们自由的个体性，实际上他们被"安置"在统治的社会关系中，在这种社会关系中，有钱的公司支配工人，男人支配女人。意识形态将社会上的不平等和支配关系自然化，使之可以蒙混过关、不可动摇。

和阿尔都塞的概念相连的是意识形态的首要功能，即再造主体默许的价值观，而此一价值观是维持一个专制的社会秩序所必需的。和拉康有关建构主体的看法一样，电影理论家如斯蒂芬·希斯（Stephen Heath）、科林·麦凯布（Colin MacCabe）以及让－路易·科莫利（Jean-Louis Comolli）等人，强调电影是以适合于资本主义制度的方法来安置主体的。观众受困于错误的认知结构之后，便接受了分派给他们的角色认同，从而被固定在一个具有特别的感知与意识模式（其看起来非常自然）的位置上，电影的机器设备和特定的电影技法（如视角化的影像、视点镜头的剪辑）把观众变成了"主体"。

如果阿恩海姆把电影本身的真实性视为美学的缺陷，那么，阿尔都塞派的理论家则是将之看作先天就存在的意识形态缺陷。如果巴赞和克拉考尔把电影的真实性颂扬为民主参与的催化剂，那么，阿尔都塞派的理论家就是把电影的真实性看成专制独裁的征服工具，而他们认为正是电影本身这种对于真实的传达，使得电影和资产阶级的意识形态串通一气。电影的装置完全不让人对影像的含糊范围进行民主的选取，电影的装置及其写实风格的必然结果仅仅是把观众缝合进资产阶级常识的"网络"中。

一群和《原貌》（*Tel Quel*）、《电影批评》这两本先锋派期刊有联系，而且部分受到艺术史学家皮埃尔·弗朗卡斯泰尔（Pierre Francastel）作品启发的作家，认为电影的装置合并了文艺复兴时期透视法的符码——一个被特定的商人阶层安置在某个历史时刻中的再现系统。根据这种看法，资产阶级的意识形态原本就存在于电影的装置之中。摄影机只不过是把继承自文艺复兴时期人文主义绘画的再现传统神圣化了。15世纪意

大利的画家观察到自然界中物体的大小会随着物体与眼睛之间距离的平方成比例地变化，他们简单地将这个描绘视网膜特性的法则纳入他们的绘画中。这种景深效果在绘画领域播下了错觉艺术手法的种子，最后导致了令人印象深刻的"错觉技法"（trompe-l'oeil）效果。摄影机只不过是把"透视法"（perspectiva artificalis）纳入它的复制装置中，从而将文艺复兴透视法所安置的"先验主体"的"中心位置"记录下来。虽然，画家可以违反透视法符码，但电影创作者却不能，因为该符码被植入电影创作者工作时所使用的工具中，甚至鱼眼镜头（fish-eye lense）或者长焦镜头（telephoto lens）的扭曲观点，也仍保持着透视法，它们只有在和正常视点的比较关系中才是扭曲的。这些电影理论家认为，摄影机不仅记录真实，还传达被资产阶级意识形态过滤过的世界，使得个人臣服或顺从这一世界所彰显的意义（意义的重点及起源），从而给什么都看得见的观众无所不知及无所不在的假象。观众的这种迷惑，反映出资产阶级社会的"自由"的主体。此外，透视法符码产生自身缺席的假象，它"无辜地"否认它作为再现的身份，而把影像蒙混为真实存在的世界。以一种对巴赞乌托邦式的"完整电影"的反乌托邦式反转，电影变成了"完整异化"（total alienation）的所在，并将再造政治异化与无意识这一原始欲求现实化的最后舞台。同时，叙事性剪辑的惯例通过"缝合"（suture）过程，将各种不同的主体性混合（打散）为单一的主体。"缝合"这一术语原本是指外科手术中的缝合伤口，但对于拉康派的理论家如雅克—阿兰·米勒（Jacques-Alain Miller）来说，它唤起了主体和主体话语之间的关系，以及想象和象征之间裂隙缩小的幻觉。对于拉康而言，"想象界"（imaginary）和母亲的特权有关，而"象征界"（symbolic）和语言及符号领域有关，是和父亲联系在一起的。该概念由让—皮埃尔·乌达尔（Jean-Pierre Oudart）第一次运用在电影上，缝合的功用即在于隐藏蒙太奇所造成的支离破碎，从而驱离剪辑所带来的威胁（引发阉割焦虑），并且把观众绑进电影的话语中。让—皮埃尔·乌达尔认为电影以这种支配形式来

刺激观众，建构一个统一、虚构的完整空间，这个空间遮蔽了不在场的（欠缺的）部分，并以正/反拍镜头的结构为例作说明。通过先站在对话者当中主体的位置，再站在对话者当中客体（另一位）的位置，观众变得既看到了主体视角，又看到了客体视角，从而享有一种看到了一切的错觉。因此，视点镜头的剪辑经常展现出漏洞或缺陷，然后将这些漏洞或缺陷缝合起来，制造出观众的拉锯似的摆动，即一种在失去和补偿之间的移动。乌达尔的著作考虑到了一个缝合的自反性的自省问题，而丹尼尔·达扬（Daniel Dayan）则强调此系统单向的意识形态效果，其使得电影符码的操纵不被察觉出来。[1] 威廉·罗斯曼（William Rothman）拒绝缝合理论在传统电影研究上的过于整齐划一，而传统电影实际上是依赖一种含有三个镜头的段落，即角色看—目标被看—角色看。[2] 卡娅·西尔弗曼（Kaja Silverman）随后从斯蒂芬·希斯的《叙事性空间》（Narrative Space）一文出发，并不着眼于正/反拍镜头的程式，而是着眼于叙事作为安置观众的一个整体，其更大的缝合作用。例如《惊魂记》（*Psycho*, 1960）这部电影精心安排了视点镜头的剪辑，以这种方法，观众被安置在一种既作为受害者又作为施虐的窥淫狂这种矛盾的视角中。

缝合理论遭到来自许多领域及各种强势论点的攻击。分析理论（Carroll，1988；Allen，1995；Smith，1995）攻击的焦点在于缝合理论有缺点的论证及理论的概念化；认知主义者（Bordwell，1985）指明缝合理论忽略了叙事中前意识及意识的参与；叙事学者指出了认同的其他决定因素；美学家（Bordwell，1985）注意到其对截然不同的电影风格的还原论

[1] Daniel Dayan, "The Tutor Code of Classical Cinema", *Film Quarterly*, Vol. 28, No. 1 (Fall 1974); reprinted in Gerald Mast et al (eds), *Film Theory and Criticism* (New York: Oxford University Press, 1992).

[2] William Rothman, "Against the System of Suture", *Film Quarterly*, Vol. 29, No.1 (Fall 1975); reprinted in Mast et al (eds), *Film Theory and Criticism* (New York: Oxford University Press, 1992).

解说；拉康派的精神分析则抱怨缝合理论误会了拉康；此外，女性主义者（Penley，1989）指明缝合理论将观众的观看安置在父权制度的基础上。

阿尔都塞结构马克思主义那种封闭而令人窒息的电影决定论观点，不可避免地引发强烈的反应。回顾20世纪60年代和70年代的一些马克思主义理论，在批评或斥责意识形态国家机器及占优势的主流电影上，的确有点夸张，甚至情绪激动。20世纪60年代的左翼批评，促成了一种意识形态的恐慌，取代了由右翼批评所造成的道德恐慌，该理论（20世纪60年代的左翼批评）把单一媒体当成广泛社会异化的代罪羔羊，没能够把电影视为一个更广泛的话语统一体的一部分，在这个更大的话语统一体中，大部分的机构扮演着互相对立且在政治上模棱两可的角色。那种无关历史、天真烂漫、几乎将感知本身和意识形态画上等号的现实主义认识论，将一些理论家的著作导向对电影装置的谴责，作为一种万能的"有影响力的机器"，与之相抗的任何阻力都是徒劳的（这种想要颠覆装置的绝望，可与1968年法国左派失败所造成的政治悲观相提并论）。统治性的意识形态与统治性的电影这种铁板一块似的观念，以非辩证的方法来看待电影装置，仿佛它是不存在矛盾性的。该理论也不怎么考虑文本之间的差异。所有电影在任何情况下，完全运用同样的决定论，这种想法是否合理？仇恨女性的虐杀电影和《末路狂花》（*Thelma and Louise*，1991）所造成的影响，或者在《壮志凌云》（*Top Gun*，1986）和《吹牛顾客》（*Bulworth*，1998）之间，是否终究没有差别？结构马克思主义借由专门关注于意识形态的再现形式，而被视为一般体系和结构的表达，为其自身赋予了一种无关历史的电影观念。历史上陈旧的透视法符码变成了自身的一种先验的元素，使得电影永远渗透着形而上学。准唯心主义对于心灵所固有的超越历史的愿望，以及电影整体模式的假定，没能够考虑到修改电影装置、"反常规阅读"，或者可以提醒观众注意这些过程的电影文本。

电影装置理论有时候以一种抽象且带有恶意的意念，深深地影响着

电影机器，并使之陷入一种新柏拉图式的情感操纵的谴责。但现实的观众绝对不是电影装置理论家们所判定的、受高科技版柏拉图洞穴幻影欺骗的可怜俘虏。

此外，对于受压迫者未能推翻资本主义体系，则有另外不同的解释。在资本主义社会中权力的实际分配、革命的不可能实现、想要变成资本主义彩券赢家的希望、左派的过度分裂，都可以解释反资本主义革命的失败，这些解释也许要比任何有关主体建构的深奥理论都好得多。诺埃尔·卡罗尔在《神秘化的电影》（Mystifying Movies）一书中认为，主体定位的概念对政治—意识形态分析来说是多余的，因为主体对处于统治地位的社会秩序的依附关系，用马克思的"经济关系乏味的强制性"来解释，确实要比任何关于主体建构的假设都要好。

古典现实主义文本

有关电影装置的争论还有一个美学—风格的推论。以阿尔都塞结构马克思主义的观点来看，戏剧的现实主义主流风格不可避免地只表达隐含在传统资产阶级的真实观念中的意识形态。现实主义无法挑战一般大众接受的知识，因为观众除了银幕上自然主义风格的影像中所闪烁着的思想观念之外，什么也看不见。让—保罗·法尔吉耶（Jean-Paul Fargier, in Screen Reader, 1977）把真实的印象视为一个由电影装置所制造的意识形态的组成部分："（银幕）像一扇窗子一样被打开，它是让人一览无余的。这种幻觉正是由电影所隐藏的特定意识形态的内容。"让—路易·科莫利和让·纳尔博尼（Jean Narboni, 1969）在阿尔都塞结构马克思主义的架构之下，认为"电影事实上所表露的是含糊其辞的、非系统化的、非理论化的、非深思熟虑的主流意识形态的世界……复制事物并非依照事物的真实状态，而是依据通过意识形态折射所显现出来的样貌，这包含了生产过程的每一个阶段：主题、风格、形式、意义、叙事传统；这些都潜藏着普遍的、意识形态的话语。"（Comolli and Narboni in Screen Reader, 1977）

与此同时，这些理论家们，有一部分人热切地留下一些漏洞给商业

的及主流的电影,特别是给他们喜爱的电影作者(如约翰·福特)。在1969年《电影手册》这份期刊上极具影响力的一篇专论《电影/意识形态/批判理论》(Cinema/Ideology/Criticism)中,让—路易·科莫利和让·纳尔博尼提供了一个图式,借此,主流电影同时交叉着支配性及颠覆性两股潮流,在可供其逃脱意识形态的形式的缺口、断裂及缝隙中清晰可辨。这一图式设定了电影的意识形态范围,其范围从那些完全与占主导地位的规范共谋的电影(盲目地信仰并且对其自身的真实度视若无睹),到实际上并未挑战传统形式的肤浅的政治电影,再到那些"通过展示电影如何运作而指出电影和意识形态之间产生的缺口"的电影。虽然一些电影对体制构成正面的攻击,不过,其他一些电影则进行着暗中的颠覆。类型学的"类别e"(category e,即"第五种电影")包含那些第一眼看起来似乎是在主导意识形态影响之下的电影,但这些电影同时也将意识形态从正常程序中抛弃,在此,电影的分裂揭露出官方意识形态的沉重压力和限制,并且在此,一种晦涩的征候阅读法可以揭露隐藏在表面形式的连贯性之下的意识形态的裂缝和缺陷。科莫利—纳尔博尼图式产生许多类似衍生出来的并且乏善可陈的"缺口和缝隙"分析,但是它至少有一项作用,那便是向电影敞开了矛盾理念的大门〔十分有趣的是,20世纪80年代的文化研究展现出从原来的文本研究转移到观众研究的矛盾,正如斯图尔特·霍尔(Stuart Hall)后来对大众媒体"主导"(dominant)、"协调"(negotiated)及"对抗"(resistant)阅读的分析〕。

以上的讨论和现实主义议题有关,就像前面所提到的,现实主义一词已经被由先前的争论所结成的复杂硬壳覆盖,特别是与其相对的两位马克思主义美学家:布莱希特和卢卡奇。关于文学,现实主义标示出一个虚构的世界,这个虚构世界以内在的和谐、貌似合理的因果关系以及心理上看似真实的状态为特征。建立在统一及连贯叙事之上的传统现实主义,被视为含糊不明的矛盾体,投射出一种虚幻的"神话般的"统一性;相对地,现代主义的文本强调矛盾而且允许"被沉默"者表达看法。

关于电影，现实主义的议题总是出现，不论它被假定为美学的理想，还是被当作咒骂的对象。许多电影美学运动是围绕着这一主题而变换名称的，例如：路易斯·布努埃尔和达利（Salvador Dali）的"超现实主义"（surrealism）；马塞尔·卡尔内（Marcel Carné）和雅克·普莱维尔（Jacques Prevert）的"诗意现实主义"（Poetic realism）；罗西里尼和德·西卡（Vittorio de Sica）的"新现实主义"（neo-realism）；安东尼奥尼的"主观现实主义"（subjective realism）。各不相同、各种各样的倾向在电影现实主义定义的范围内共存。现实主义最传统的定义要求逼真，要求对于想象的虚构世界的真实满足。这些定义认为现实主义不仅是可能的（在经验上是可以证实的），而且是值得向往的。其他的一些定义强调某一作者或学派与众不同的愿望，以伪造出"相对而言"更加真实的再现，这被视为对先前虚假的电影风格或再现协议的改善之道。此一改善可能是文体论的，比如法国新浪潮抨击"优质传统"的小题大做；或是社会性的，比如意大利新现实主义致力于显露出战后意大利的真实面貌；或者两者都有，比如巴西新电影在社会主题和先前的电影协议两方面的革命。

其他定义依然承认现实主义的惯例，把现实主义看作与文本和"可信的故事""连贯的人物"等广泛传播的文化模式的相似程度有关。可信度也和"类型"符码有关联。以一种"切合实际"的想法，反对酷爱表演的女儿踏入演艺事业的暴躁保守的父亲会被期待能在电影结尾时，为舞台上登上事业巅峰的宝贝女儿鼓掌，无论这种结局在现实生活中发生的概率是多么罕见。在此同时，精神分析倾向的定义，提出一种根源于观众的信任而非摹仿的正确性的主观反应的现实主义。最后，纯形式主义的现实主义定义强调所有故事的惯例性本质，将现实主义仅仅当成是在艺术史的某个特定时刻的一系列风格上的惯例，其通过幻觉技法的润饰，设法形成一种强烈可信的感觉。还有很重要的一点必须加上，那就是现实主义在文化上既是相对的（如对萨尔曼·拉什迪而言，宝莱坞音乐歌舞片自我炫耀式的非真实性，让好莱坞音乐歌舞片相形之下好似意大利

的新现实主义电影),而且也多少有点随意性。例如,上电影院看电影的一代发现黑白影片比彩色影片更"真实",虽然真实本身有颜色。另外,也有可能不论及现实主义,而只讨论比较广泛意义上的摹仿:文本摹仿其他文本的方法、表演者摹仿原型人物举止的方法、观众摹仿角色或表演者行为的方法,或者一种电影风格可能模拟其主题或历史时代的方法。

现实主义这一术语同时也引发有关"古典电影"和"古典现实主义文本"(classical realist text)的争论。这些术语意味着一系列涉及剪辑、摄影和声音工作的形式因素,它们促成了时间及空间表面上的连贯性。这种时空的连贯性在古典的好莱坞电影中,是借着一些方法而实现的,例如:引进新场景的规范(一套精心设计的进展镜头,从建立镜头到中景镜头到特写镜头);用来表现时间流逝的传统手段(溶镜、圈出和圈入效果);镜头和镜头之间平顺转换的剪辑技巧(如30度规则、视点的匹配、方向的匹配、动作的匹配、使用插入镜头遮掩不连贯的地方);以及暗示主体性的手段(如内心独白、主观镜头、视线匹配、移情作用的音乐)。

古典现实主义电影是"清澈透明的",因为古典现实主义电影尝试抹去所有电影工作的痕迹,让电影被认为是逼真、不做作的。古典现实主义电影同时也运用了罗兰·巴特在《S/Z》(*S/Z*)一书中所说的"真实效果",亦即对表面无关紧要的细节进行艺术编排,作为真实性的保证。细节再现的准确性不重要,重要的是它们用来创造真实幻觉的功能。通过抹去制作的痕迹,主流电影劝服观众接受的只不过是建构的结果,作为对真实的"清澈透明"的翻演。

通过将文艺复兴时期引介的视觉感知符码(单眼透视、消失点、景深感、准确的比例)与19世纪文学中的主流叙事符码结合,古典剧情片习得了现实主义小说的情感影响力及其叙境的声望,延续了小说的社会功能和美学制度。就是在这种观点下,科林·麦凯布在《现实主义与电影:关于一些布莱希特式主题的注释》(Realism and the Cinema: Notes on some Brechtian Themes,载于 *MacCabe*, 1985)一文中,从对乔治·艾

略特（George Eliot）的《米德镇的春天》（*Middlemarch*）的研究开始，提出一种内在的现实主义分析，其将现实主义作为一个话语体系，以及一系列带有文本效果的策略。科林·麦凯布对于既包含小说也包含剧情片的古典现实主义文本所做的定义是，由构成文本的话语之间清晰的层次所规范并判定的文本，在此，这种层次是依据人们对真实的经验主义的观念来定义的。主流电影继承了19世纪小说的某种精确的文本结构，其假定读者或观众是一个"应该全知的主体"，非主流电影则打破并消解这种全知的主体。古典文本，不论是文学的还是电影的，都是反动的，并非因为古典文本有任何摹仿上的"不准确"，而是因为它面对观众时的那种独裁主义立场。斯蒂芬·希斯在对现实主义作为"叙事空间"的分析中，通过检查同一层次的逻辑，其遍及正统电影的公式惯例（如那些被电影制作手册所捍卫的规则：180度规则、动作的一致性、位置的一致性、视线的一致性）进一步地证实了这一点。所有的这些方法都促成了电影表面上无痕连贯的样子（Heath，1981）。但是，这也可能被认为是一个以偏概全的说明，过于简化了一个非常多样化的领域。大卫·波德维尔（1985）认为麦凯布的分析可能得益于巴赫金对小说那种更微妙的见解，巴赫金认为小说是"异质语"（heteroglossia）的特许场所或者是话语的竞争。即使在最现实主义的小说中，"叙事者的语言将动态地和许多话语互相作用，并不是所有这些语言都是由直接的角色的言语所引起"（同上，p.20）。

大卫·波德维尔以杰出的经验主义精确性描述了古典好莱坞电影的生产步骤。他结合了外延的再现和编剧法的结构方面的议题，强调古典好莱坞叙事构成了一种为了描写故事和把控风格的正常化选择的特别的结构方法。古典好莱坞电影在心理上将个人定义为它最重要的因果作用力，这些个人奋力地去解决毫不复杂的问题，或者奋力地达到特定的目标，故事则以问题的解决、明显的成就或目标的无法达成来作为结束。因果关系围绕着提供了首要的统一性原则的人物来展开，而空间的结构

则是由现实主义以及构成的必然性所驱动。场景被新古典主义的标准——时间、空间及动作的统一性——所划分。古典叙事倾向于全知、高度的交流性，以及仅仅适度的自我意识。如果时间发生了跳跃，那么，一段蒙太奇或一小段对话会告知我们这些；如果一个目标不见了，我们就会被告知它的缺席。古典叙事像一个"编辑机关"那样运作，它会选择某个时间段做完整的处理，而减少或者删掉其他"不具连贯性"的事件。在《古典好莱坞电影》（*Classical Hollywood Cinema*）一书中，大卫·波德维尔、珍妮特·施泰格和克莉斯汀·汤普森（1985）进一步展开了他们对其所谓的"过度显而易见的电影"的分析。

布莱希特的出现

20世纪60年代和70年代，欧洲和第三世界的"左倾"电影理论延续了由20世纪30年代布莱希特开始的美学讨论。布莱希特发展出一种对传统戏剧和好莱坞电影都有效的戏剧现实主义模式的马克思主义批评。1956年，布莱希特的柏林剧团在巴黎国家剧院演出《大胆妈妈》(*Mother Courage*)，许多法国评论家和艺术家都亲自到场，罗兰·巴特和伯纳德·多尔特（Bernard Dort）所写的赞美文章更表达了对布莱希特的热情欢迎。在20世纪60年代，《电影手册》开辟了一个有关德国剧作家的专门议题，标志着一种政治化趋势的第一阶段，这种政治化的趋势在20世纪70年代早期达到高潮。戏剧批评家伯纳德·多尔特在其《关于布莱希特式电影批评》(Toward Brechtian Criticism of the Cinema) 一文中认为，布莱希特的电影批评理论想要把政治置于讨论的中心。布莱希特的批评，不仅影响了电影理论家——如让—路易·科莫利、彼得·沃伦、科林·麦凯布，而且也影响了全世界无数的电影创作者——如奥逊·威尔斯、戈达尔、阿伦·雷乃、玛格丽特·杜拉斯（Marguerite Duras）、格劳贝尔·罗查、让—马里·施特劳布（Jean-Marie Straub）、达妮埃尔·于耶（Daniele Huillet）、杜尚·马卡韦耶夫（Dusan Makavejev）、法斯宾

德（Rainer Werner Fassbinder）、托马斯·古铁雷斯·阿莱、阿兰·坦纳（Alain Tanner）、大岛渚（Nagisa Oshima）、姆里纳尔·森（Mrinal Sen）、里维克·吉哈塔克（Ritwik Ghatak）、赫伯特·罗斯（Herbert Ross）以及哈斯克尔·韦克斯勒（Haskell Wexler）。

可以从很多可能的视角来进行有关布莱希特和电影这一主题的研究，包括布莱希特在其戏剧作品中对于电影的特有使用——如《大胆妈妈》这部舞台剧的制作即是以来自《十月》这部电影的连续镜头作为特色；另外，还有电影（如卓别林的电影）对布莱希特作品的影响；布莱希特自己与电影相关的作品——《世界在谁手中？》（*Kuhle Wampe oder: Wem gehört die Welt?*，1932）、《刽子手之死》（*Hangmen Also Die*，1943）两部电影以及他许多未发表的电影剧本；以及布莱希特作品的电影改编——由乔治·威廉·巴布斯特（Georg Wilhelm Pabst）、阿尔贝托·卡瓦尔康蒂（Alberto Cavalcanti）、沃尔克·施隆多夫（Volker Schlöndorff）及其他一些人改编。然而，我们在此所感兴趣的是布莱希特和电影的美学关联。在《布莱希特论戏剧》（*Brecht on Theater*）这本由好几篇文章集结而成的书中，布莱希特将戏剧的某些一般的目标（指美学的原则）理论化，这些目标或原则对于电影来说同样适用，总结如下：

1. 培养主动观众（相对于资产阶级戏剧所产生的那种做梦似的、被动的"呆子"，或纳粹奇观所制造出的那种踢正步的"机器人"）。

2. 拒绝"窥淫"（voyeurism）和"第四面墙"传统（fourth-wall convention）[1]。

[1] 所谓"窥淫"，原本是女性主义者指称男人以欲望的角度注视女人的身体，女人成了男性观点下被注视的对象，而男人就从窥视女人的身体当中获得快感，此处是指观众尽情窥视演员；另外，所谓"第四面墙"，是指传统剧场中，介于舞台和观众之间的一面假想的墙，演员假想有这面墙，无视于观众的存在而专心演出。——译注

3. "成为"（becoming）受欢迎的，而不是"存在"（being）即受欢迎，也就是"转变"观众的欲求，而不是"满足"观众的欲求。

4. 摒弃消遣娱乐与教育的二分法，这种二分法把消遣娱乐看成必然是没有用、没有价值的，而把教育看成必然是没有乐趣的。

5. 对于滥用移情和感伤的批评。

6. 摒弃整体化的美学标准或审美观。在整体化的美学标准下，所有的惯例或常规都被征召来服务单一的、压倒性的想法或意识。

7. 批评亚里士多德式的传统西方戏剧之命运/陶醉/净化（Fate/Fascination/Catharsis）的策略，以利于普通人打造自己的历史[1]。

8. 把艺术当作一种实际行动的要求，借此，观众不是被引导来思考这个世界，而是被引导去改变这个世界。

9. 把戏剧中的人物当作一个矛盾体，一个将社会矛盾表演出来的载体。

10. 意义的内在性：观众必须找出文本中矛盾的声音所呈现出的意义。

11. 区分观众：如根据阶级来区分。

12. 转变生产关系：即不但批评一般的体系，而且也批评生产及发行文化的机构。

13. 暴露因果关系网络，场景是写实的，不仅在风格上是

[1] 此即尝试建立一种非亚里士多德的戏剧叙事方式。所谓"净化"，即是指戏剧表演让观众在情感上起共鸣，使其得到抒发的效果。布莱希特批评亚里士多德式传统西方戏剧的净化策略，即认为观众应该理性、清醒、有意识地观看表演，而不是陶醉在剧情当中、潜意识地接受剧情。——译注

写实的，在社会的再现上也是写实的。

14. 间离效果：不让观众投入剧情的情境中，对现实世界进行"陌生化"处理，将社会上受制约的现象从"熟悉的标记"中解放出来，以显示社会上各种现象不是"自然的"，而是有问题的、需要质疑和省思的。

15. 娱乐：即戏剧是评论性的，但也是愉快、有趣的，在某种程度上来说，戏剧类似于体育运动或马戏表演那种消遣娱乐。

除了以上这些目标之外，布莱希特同时还提出达到这些目标的特别方法，而这些方法也可以用在电影上面，分述如下：

1. 打破神话，即主张一种基于速写式的场景（sketch-scenes）的反建置、反（传统西方戏剧）亚里士多德式的"干扰剧场"，就像在音乐厅或歌舞杂耍中那样。

2. 拒绝使用明星演员，摒弃通过打光、场面调度及剪辑等方法来塑造英雄人物（如莱尼·里芬施塔尔在《意志的胜利》一片中，将希特勒塑造成一介英雄的那些手法）。

3. 对一件艺术作品去心理学化，更关注行为的集体模式，而非个人意识的细微差别。

4. 社会性姿态（gestus）：即在一个既定时代中，人与人之间的社会关系的摹仿以及肢体动作的表现。[1]

5. 直接致辞（direct address）：在戏剧中是指演员直接向观众致辞；在电影方面，则是由角色、讲述者甚至摄影机向观众

[1] 对布莱希特而言，角色的各种姿态、音调的变化和脸上的表情等，都是社会性姿态所决定的，而社会性姿态就是角色在社会中的身份、地位、职业、阶级，及其特有的手势、身体姿态、动作、样貌等，换言之，社会性姿态就是一个被人们普遍接受且由文化及生活环境所孕育出来的行为模式和外表上的那种模样。——译注

致辞（就像在戈达尔的《轻蔑》那个著名的开场镜头中，摄影机或者说至少有一部摄影机对准了观众）。

6. 造型效果（tableau effect）：以"定格"（freeze-frames）的方式，可以很容易地把造型转用到电影上面。

7. 疏离的表演（distantiated acting）：演员和所饰演角色之间的疏离（演员表演时，避免自己和剧中人情感共鸣）及演员和观众之间的疏远（演员表演时，避免观众和剧中人物产生情感共鸣）。

8. 表演和引述一致：表演的疏离风格，就像表演者以第三人称的方式说话，或者以过去式说话。

9. 使要素彻底分离：即建构原理在于使场景与场景相互抗衡，使各种音轨（音乐、对白、诗歌）相互抗衡，而非让它们互相强化。

10. 多媒体：相关艺术之间的相互疏离，以及相同媒体间的相互疏离。

11. 自反性（reflexivity）：即用以揭示艺术自身结构原理的手段或方法。

彼得·沃伦受到布莱希特"反电影"（counter-cinema）构想的重大影响，其理论架构详细描绘出"反电影"（戈达尔的作品是最好的说明例证）与主流电影之间的对比，以如下七种两两相对的形式：

1. 叙事的"非传递性"相对于叙事的"传递性"：即叙事流的系统性瓦解。

2. "陌生化"相对于"认同感"：通过布莱希特式的表演、声音和影像的分离、直接致辞等手段来达成。

3. "前景化"（foregrounding）相对于"透明性"（transparency）：

关注于意义建构过程的系统性描绘。

4. "多重的"叙境相对于"单一的"叙境。

5. "缝隙"（一种开放的互文领域）相对于"关闭"（一种统一的、作者的观点）。

6. "反娱乐性"相对于"娱乐性"：电影经验被认为是一种协作性的生产/消费。

7. "真实"相对于"虚构"：暴露剧情片中的神秘化。

其他的理论家们把布莱希特式的唯物主义和德里达的后结构主义紧密地结合起来，支持那种解构并且使主流电影的运作符码与意识形态变得可见的电影。博德里论及革命性的"书写文本"是以如下几点为特征的：(1) 和叙事之间的负面关联；(2) 对于再现性的拒绝；(3) 对艺术话语的表达概念的拒绝；(4) 对表意的重要性的强调；(5) 对非线性、变换或连续的结构的偏好。[1]

虽然这许多的理论架构可以引起一些联想，不过，它们也可以被视为仅仅是倒置一套又一套旧东西，而不是新发明。当然，在回顾布莱希特的理论时，我们也可以发现其理论本身有一些危险存在：

1. "科学至上主义"（Scientism）：过分信赖科学的进步叙事。

2. "理性主义"（rationalism）：过分信赖理性，且过分怀疑认同。

3. "禁欲主义"（puritanism）：将"思考"的观众对立于"享乐"的观众这种硬邦邦的划分。

4. "男性主义"（masculinism）：一套针对女性价值观的偏见，带有成见地将其与移情和消费主义联系在一起。

[1] 参见 Baudry (1967)。

5. "阶级中心主义"(classocentrism)：只注重社会压迫这一核心议题，而忽略了种族、性别、性征及民族等其他核心议题。

6. "单一文化主义"(monoculturalism)：布莱希特的戏剧对于非欧洲的文化来说，可能并不一定行得通。

其他的危险则与布莱希特派背离布莱希特自身的一些原则作法有关。虽然布莱希特认可诸如消遣娱乐和马戏表演等文化的通俗形式，但他所提出的新理论只是在大战旗鼓地否定主流电影而已。虽然布莱希特醉心于故事和寓言，但布莱希特派却拒绝叙事。虽然布莱希特认为他的戏剧是一种娱乐消遣的形式，但布莱希特派却全都拒绝把戏剧当成消遣娱乐。从这层意义上来说，他们呼应了阿多诺所呼吁的那种节制的、形式主义的以及晦涩的艺术。其中的一些理论则是建立在破坏"观看乐趣"的理念上。彼得·吉达尔（Peter Gidal）1975年曾经谈到，"结构唯物主义"（structural materialist）电影拒绝一切幻象，除了再现他们自己的构造物。彼得·沃伦明确地谈到"去快感化"，而劳拉·穆尔维在《视觉快感与叙事性电影》（Visual Pleasure and Narrative Cinema）一文当中要求"将快感作为一种激进的武器加以摧毁"，并且指出，这正是她分析快感或者美感的明确目的。尽管女性主义者对男性沙文主义再现的愤怒是可以理解的，尽管对于主流电影所引发的异化的谴责是很好的，不过同样重要的是要承认观众看电影的欲望这个事实。如果一个理论仅把基础建立在反对传统的电影乐趣上——反对叙事、反对摹仿、反对认同，那么，这种前提下的电影将变得沉闷而毫无乐趣，很难与观众产生联系。所以，一部电影要起作用的话，它必须能够提供一定程度的愉悦，提供一些可以让人去发觉、去察看或者去感受的东西。毕竟布莱希特的间离效果，只在一些像情感和欲望这类东西被疏离时才行之有效。那种一味悲叹观众从奇观和叙事当中获得乐趣的观点，泄露了其对于电影愉悦的禁欲态度。如果人们没兴趣去看电影的话，那么，即使电影"符合标准"，也没有多大

的价值（参见 Stam，1985；1992）。

意识形态批评的方法，在揭露电影形式自身所运转的意识形态，谴责以线性情节、魅力四射的明星以及理想化的角色来利用认同性的潜在可能等方面起到了巨大的作用。但就像梅茨所指出的，完全解构的电影需要一种力比多式的转换，借此，传统的满足感被掌握智慧的快感所取代，被一种"对知识的狂热"所取代。[1] 玩玩具的快感变成拆解玩具的快感，这种快感最终依旧是孩子气的。为什么电影观众和电影理论家应该放弃快感而不是去寻找一种新的快感？尽管传统叙事被认为是可以带来愉悦感的，电影也可以动员观众去审视这些愉悦，让审视这一过程自身也成为令人愉悦的。电影可以嘲弄虚构，而不是把虚构统统废除掉；电影讲述故事，但同时也质疑故事；电影清晰地表达观众的欲望和愉悦原则，并且对他们的领悟形成干扰。例如在小说《堂吉诃德》（*Don Quixote*）中，人们可能喜爱它虚构的故事及其叙事性，但也同时审视这种喜爱。所以，真正的敌人不是虚构本身，而是社会上产生的假象；真正的敌人不是故事，而是被异化的梦幻（即虚假的意识）。

[1] 参见 "Entretien avec Christian Metz", *Ca* 7/8 (May 1975), p.23。

自反性策略

在这许多的论辩当中,有一个重要的术语,那就是"自反性"(reflexivity),另外还有一些伴随而来的术语,如"自我指涉性"(self-referentiality)、"后设虚构"(metafiction)及"反幻觉论"(anti-illusionism)。自反性一词从哲学和心理学借用而来,最初用来指涉将本身当成对象或目标的心理能力——如笛卡尔(René Descartes)的"我思故我在",但是,后来自反性的意义被加以延伸,用来比喻一种媒介或语言自我反射的能力。自反性倾向不但必须被视为当代思潮征候中一般语言意识的征候,同时也必须被视为也许可以称之为方法论上的自我意识(用以检视自身因素)的征候。对艺术的现代主义而言(欧洲及欧洲以外的艺术运动,出现于19世纪末,兴盛于20世纪的第一个十年,并在第二次世界大战之后建制为高端现代主义),自反性中引发了一种非再现的艺术,其特征是:抽象、片段以及强调或凸显艺术的素材和过程。就最广义的观点来看,电影的自反性是指电影凸显其自身的生产〔如特吕弗的电影《日以作夜》(*La nuit américaine*,1973)〕、凸显其作者身份〔如费里尼的电影《八部半》(*8 1/2*,1963)〕、凸显其文本的过程〔如霍利斯·弗兰普顿(Hollis Frampton)或迈克尔·斯诺的先锋派电影〕、凸显其互文影响〔如梅尔·布鲁克斯(Mel

Brooks）的讽刺性电影〕或者凸显其受众〔如《小福尔摩斯》(*Sherlock Jr.*，1924）与《开罗紫玫瑰》(*The Purple Rose of Cairo*，1985）两部影片〕。[1] 通过提醒人们注意电影作为一种中介的特性，自反性的电影推翻了艺术是一种透明的传播媒介，是世界的一扇窗子，是漫步在公路上的一面镜子的假设。

有许多可以被称作现实主义和自反性的政治价值构成的观念。20世纪70年代左翼的电影理论（特别是受到阿尔都塞和布莱希特影响的电影理论），开始把自反性视为一种政治责任，这种观念普遍存在于20世纪70年代和80年代的一些电影理论家的著作中，如彼得·沃伦、查克·克兰汉斯（Chuck Kleinhans）、劳拉·穆尔维、大卫·罗德维克（David Rodowick）、朱莉娅·勒萨热（Julia Lesage）、罗伯特·斯塔姆（Robert Stam）、科林·麦凯布、伯纳德·多尔特、保罗·维勒曼以及其他许多人。此一时期的电影理论从而再度复活，明确引述和修订了布莱希特和卢卡奇在20世纪30年代有关现实主义的争论，并支持布莱希特对现实主义的批评。这个时期的趋势纯粹是将"现实主义"和"资产阶级"画上等号，以及将"自反"与"革命"画上等号。好莱坞这类主流电影，变成所有退化的及具有被动引诱性的事物的代名词。同时，"解构"及"革命"的特性导致一些杂志（如《电影批评》）的字里行间差不多将所有的电影（包括过去的电影和当前的电影）都作为"唯心论者"而加以拒斥。由于问题在于主流电影抹去了生产的痕迹，所以，当时认为解决的办法是，要在自反性的文本中强调或凸显与生产有关的所有事物。

不过，这些等式却经不起严密的检视。首先，把自反性和现实主义视为必然对立的术语，确实是个错误。一本小说——如巴尔扎克的《幻

[1] "自反性"的意义不必按照字面来看。根据安妮特·米切尔森的说法〔见于亚当·席尼（Adam Sitney）1970年的著作〕，迈克尔·斯诺和霍利斯·弗兰普顿的电影促进了一种认识论的"自反性"，同时塑造了电影的及认知本身的过程。

灭》（*Lost Illusions*）和一部电影——如戈达尔的《第二号》，可以被视为既是自反性的也是现实主义的。在这种意义上，它们一方面阐明了日常生活中的社会真实，同时也提醒读者和观众它们在摹仿上的建构本质。现实主义和自反性并非截然对立的两个极端，反而具有互相渗透的倾向，二者可以共同存在于同一文本。因此也就可以更准确地论及一种自反性或现实主义的"共同因素"，并且更准确地认清这不是一个固定比例的问题。自反性的共同因素随着类型、年代及同一导演的不同电影而变化：就类型而言，比如音乐歌舞片——像是《雨中曲》，比社会现实主义剧情片——像是《君子好逑》（*Marty*，1955）更具有自反性；就年代而言，在当下的后现代主义时代，自反性是一种规范而非例外；就同一个导演的不同电影而言，伍迪·艾伦的电影《变色龙》要比《另一个女人》（*Another Woman*，1988）更具有自反性。同时，电影艺术的幻觉技巧与方法的使用从来就不曾在整体上处于主流地位，甚至在主流的剧情片中也是如此。即使最典型的现实主义文本——如罗兰·巴特对《萨拉辛》（*Sarrasine*）的解读，以及《电影手册》对《林肯的青年时代》（*Young Mr. Lincoln*）的解读所论证的——在其幻觉手法中也是以缺口和断裂为标志的。几乎没有古典电影是完全合乎透明性这一抽象分类的，而这种透明性被认为是主流电影的规范。

没有任何一个人可以单纯地把一种正面的价值或负面的价值分派给现实主义或自反性。雅各布森所称的"进步的现实主义"（progressive realism）已经被用来作为一种支持工人阶级的社会批判工具〔如《社会中坚》（*Salt of the Earth*，1954）〕、支持女性〔如《朱莉娅》（*Julia*，1977）〕，以及支持少数族群〔如《紫檀》（*Rosewood*，1997）〕，并依据动荡的第三世界国家来描述〔如《阿尔及尔之役》（*The Battle of Algiers*，1966）〕。布莱希特的理论展现了作为一种美学策略的自反性以及作为一种强烈渴望的现实主义这两者之间的一致性。布莱希特对现实主义的批评集中在自然主义戏剧僵化的传统上，而不是集中在如实再现的这个目标上。布莱

希特区别了两种现实主义：作为揭露社会因果网络层面的现实主义——一个可以在自反的、现代主义美学上实现的目标，以及作为历史决定的一套习俗的现实主义。

将自反和进步画上等号，同样是有问题的。文本可以强调或者突出其能指的作用，或使其隐而不显；这种对比不能永远被解读为一种政治上的对比。简·弗埃（Jane Feuer）论及音乐歌舞片（如《雨中曲》）保守的自反性，这些电影突出电影作为一种机制，强调奇观和人工化，但终究在幻觉的美学上，缺乏任何颠覆性的、去神秘化的或革命的魄力。与之类似的是，某些先锋派的自反性，则是在艺术的形式主义内，极端地颠覆和神秘化。

简单来说，自反性并不配备一种先验的政治意义；它可以被建立在"为艺术而艺术"的艺术超然论上，可以建立在特定媒体的形式主义上，可以建立在商业广告上，也可以建立在辩证的唯物主义上。它可能是孤芳自赏的或是主体间性的，可能是一种在政治上有紧迫动机的或是无政府主义的懒散的符号。

寻找另类美学

对古典好莱坞电影美学的挑战来自于许多方面，包括来自主流传统之内。事实上，主流电影模式甚至早在成为主流之前就被挑战了。电影向着一种更加现实主义及更具逼真性的终极目标有条不紊并且不可动摇地发展的传统观点，已经被研究无声电影的学者们——如诺埃尔·伯奇和汤姆·甘宁（Tom Gunning）所质疑的，他们认为所谓"纯朴的电影"（primitive cinema）并非只是企图成为主流的规范，而是要取代那些规范。诺埃尔·伯奇谈到一种国际性的"纯朴的再现模式"（Primitive Mode of Representation，PMR），认为其是1894年到1914年间最主要的实践模式，这个纯朴的再现模式，其形式风格乃是非线性的、反心理学的以及不连贯的。汤姆·甘宁则将他所谓的"吸引力电影"（cinema of attractions）的非线性美学描述为1908年之前的一种强有力的存在，其美学是展示性的，而不是窥淫式的，更加接近于马戏表演和歌舞杂耍表演，而不是后来成为主流的那种故事片。

我们都知道，主流电影模式受到历史上的先锋派（如达达主义、表现主义、超现实主义）及晚近的先锋派（如美国新电影）的挑战。而完全戏剧性的现实主义即使在主流电影中也从来不是唯一的模式。那些另

类电影——如巴斯特·基顿戏仿格里菲斯的《三个时代》，以及戏仿西部片的《西行》(*Go West*，1925)，以及更具讽刺性的卓别林电影和马克斯兄弟的一些电影——代表了一种美国本土的反现实主义传统，根源于露天马戏团、歌舞杂耍表演以及滑稽戏等通俗的互文文本。这种"天下大乱"的情形促成了《疯狂的动物》(*Animal Crackers*，1930)和《妙药春情》(*Monkey Business*，1952)这类影片的拍摄，依照安托南·阿尔托的说法，导致了"真实被诗从本质上的瓦解"。[1] 马克斯兄弟的电影结合了针对官方体制的反独裁主义的立场和一种电影化的与语言学的语法的戏谑，以派翠西亚·梅蓝肯普(Patricia Mellencamp)的话来说，就是"打破并且进入叙事和剧场中，不断粉碎任何强加的因果逻辑"。[2]

在一系列创新性的文本中，诺埃尔·伯奇描绘了存在于古典主义体系中的张力时刻，它的裂隙，它的偏差，它的畸变，以及对于体系的互斥性。在1974年的《提议》(Propositions)一文中，诺埃尔·伯奇和约格·达纳(Jorge Dana)遍寻电影史，搜寻那些破坏主流幻觉主义符码的代表性电影，如对空间采用刻意的表现主义建构的《卡里加里博士的小屋》、自反性地展现出所用电影技术的《持摄影机的人》，以及将主流风格极端个人化的《公民凯恩》。在让—路易·科莫利和让·纳尔博尼之后，伯奇和达纳也建构出一个意识形态的范畴——从完全传送主流符码的电影，到隐而不显地破坏主流符码的电影。在《电影实践》(*Praxis du Cinema*，1969年出版，1973年译成英文版)一书中，诺埃尔·伯奇从特殊的电影要素(银幕内与银幕外的空间、正常速度与加快速度的运动)之间的辩证关系来分析电影的形式风格，而以安东尼奥尼、戈达尔、马塞尔·阿农(Marcel Hanoun)的现代主义电影为典型代表。〔诺埃尔·伯

[1] Antonin Artaud, *Le Theatre et son double* (Paris: Gallimard, 1964), pp.211−12.
[2] Patricia Mellenkamp, "Jokes and their Relationships to the Marx Brothers", in Heath and Mellenkamp (1983).

奇在他的著作中，回顾了爱森斯坦并且展望了玛丽—克莱尔·罗帕斯对"战斗的书写"（conflictual ériture）的分析。]

20世纪70年代反幻觉主义的意识形态批评，倾向于偏好一种严格的极简主义艺术风格，这些反对使用幻觉技巧和方法的理论家们极少考虑以"过度"的手法作为艺术表现策略的可能性。许多理论家以他们有失偏颇的论点，假定了一种错误的二分法，将异化的通俗艺术和晦涩的现代艺术截然划分开来。他们忘了，像莎士比亚的艺术、布莱希特作品的部分模式，都可以是既令人愉悦，又晦涩难懂的。莎士比亚环球剧场的演出，可以娱乐各种各样的人，因为莎士比亚的戏剧是多方面的，有缺乏鉴赏力者所喜欢的插科打诨，也有文人雅士喜欢的精致和意蕴，可谓雅俗共赏。更确切地说，许多伟大的艺术家——如乔叟（Geoffrey Chaucer）、塞万提斯以及莎士比亚的作品，都是以观众所喜欢的嬉笑怒骂为根基的。

就这层意义上来说，反电影的构想并没有和狂欢式的通俗形态的传统相接触。巴赫金的著作于20世纪60年代起被翻译成英文和法文，他提供了一个方法来概念化另类的电影愉悦感。虽然巴赫金未曾直接针对电影发言，不过，他的理论仍然影响了电影理论，尤其是在20世纪60年代中期，通过朱莉娅·克里斯蒂娃（Julia Kristeva）对巴赫金"对话理论"（dialogism，以假想的对话来讨论问题的一种方法，亦即所谓"互文性"）观念的翻译。某些分析者，如科贝纳·梅塞（Kobena Mercer）、保罗·维勒曼、帕特里西娅·梅伦坎普（Mellencamp）、罗伯特·斯塔姆、凯瑟琳·罗韦（Kathleen Rowe），对巴赫金所谓的"狂欢"理念进行了外推，他们拓展了《拉伯雷与他的世界》（Rabelais and His World）以及《陀思妥耶夫斯基诗学的问题》（Problems of Dostoevsky's）中的观念，支持喧闹的、放纵的电影，而不是禁欲主义的、颠覆性的电影。在巴赫金的"狂欢"理论中，所有的阶级区别、所有的界线、所有的规范都暂时取消或搁置，而一种性质不同的，建立在"自由和亲密接触"基础上的交流被建立

了起来。对巴赫金而言，狂欢产生一种特殊的共同的欢笑，一种直接指向每个人的全体的欢乐，包括所有狂欢的参与者。因为这种狂欢式的精神，"笑"具有了一种很深的哲学意涵；它建构起一种关于经验的特殊的观点，一种在深刻性上不亚于严肃和眼泪的经验。就像巴赫金所加以理论化的："狂欢"包含了一种反古典主义的美学标准，摒弃井然有序的和谐，转而支持不对称的、异质的、自相矛盾的、混杂的美学标准。

"狂欢"理论的"怪诞现实主义"将传统美学转向，以求找出一种新的、通俗的、震撼性的、反叛的美感，找出一种敢于揭示出"粗俗"所具有的有力而潜在的美的怪诞性。在狂欢美学中，一切事物都包含着与它对立的一面，存在于一种永恒的矛盾及没有例外的对立的另类逻辑中，这种逻辑异于单纯的对或错的那种实证理性主义的典型观念。在这种观点中，异化的大众艺术和解放但晦涩的先锋艺术的二分法，是不正确的。它没有给大众文化的混合形式留下余地，而这种混合形式是以一种批判的方式令大众文化的形式产生松动，它调和了大众的喜好和社会批评。

虽然杰姆逊在《第三世界的寓言》（Third World Allegory）一文中，暗示第三世界电影几乎都是现实主义的及前现代主义的，不过，第三世界的电影也有很多先锋的、现代主义及后现代主义的运动。除了在古巴、巴西、埃及、塞内加尔以及印度新电影中有着布莱希特式的现代主义和马克思式的现代主义的汇合之外，第三世界还有许多现代主义及先锋派的电影，这些电影可以追溯到《圣保罗：都市交响曲》（*São Paulo: Sinfonia de una Cidade/São Paulo: Symphony of a City*，1928）和《界限》（*Limite*，1930），经过曼贝提（Djibril Diop Mambete）的《土狼之旅》（*Touki-Bouki*，1973）、梅德·洪多（Med Hondo）的《O 太阳》（*Soleil O*，1970）及《西印度》（*West Indies*，1975），一直到阿根廷和巴西的地下电影运动以及基德拉特·塔西米克（Kidlat Tahimik）在菲律宾的反殖民主义实验。其重点并不在于把"自反性"或"后现代"（postmodern）等术语作为一种尊称来炫耀——看，第三世界也后现代了——而是在一个更宽

广的时空关系架构中点燃争论。

另类电影经常根植于第三世界或第一世界的地下社群，它开拓了更广的另类美学范畴，并且具体表现在引发联想的称号和新词上，如格劳贝尔·罗查的"饥饿美学"、罗德里戈·斯甘泽拉（Roderigo Sganzerla）的"垃圾美学"、克莱尔·约翰斯通的女性主义"反电影"、保罗·勒迪克（Paul Leduc）所提出的"火蜥蜴"〔salamander，相对于好莱坞的"恐龙"（dinosaur）〕美学、吉尔莫·德尔·托罗（Guilhermo del Toro）的"白蚁恐怖主义"（termite terrorism）、特肖梅·加布里埃尔（Teshome H. Gabriel）的"游牧美学"（nomadic aesthetics）、科贝纳·梅塞的"流亡美学"（diaspora aesthetics）、克莱德·泰勒（Clyde Taylor）的"伊索美学"（Aesopian aesthetics）以及胡里奥·加西亚·埃斯皮诺萨的"不完美电影"（cine imperfecto）。这些与抵抗的实践活动结合在一起的电影既不是同源的，也不是静态的，它们随时间的不同而变化，也随着地区的不同而变化。另类美学策略的共同点，在于他们绕过传统的戏剧现实主义手法，而偏好狂欢的、食人主义的、魔幻现实主义的、自反性现代主义的以及反抗的后现代主义表现模式和美学策略。这些另类的表现模式和美学策略，经常根源于非现实主义，以及非西方的或"拟似西方的"文化传统，其特色表现为：非西方历史节奏，非西方的叙事结构，对于身体、性意识、精神层面以及集体生活的非西方观点。很多人将拟似现代的传统并入明确的现代化或后现代化美学当中，从而引起像是传统与现代、现实主义与现代、现代与后现代等简易的二分法问题（Shohat and Stam，1994）。

以巴西为例，20世纪60年代的"热带主义运动"〔Tropicalist movement，表现在电影上，有《丛林怪兽》和《吃掉自己的法国小丈夫是什么味道》（*How Tasty was My Frenchman*，1971)〕，再次将20世纪20年代的食人运动带入人们的视线。热带主义如同巴西的现代主义（但有别于欧洲的现代主义），将政治上的民族主义（nationalism）与美学上的国际主义（internationalism）融合在一起。20世纪60年代重复使用的"食人"

(anthropophagy)这个概念，意味着巴西新电影超然于二元式对立之外：一边是所谓"真正的巴西电影"，一边是"好莱坞异化的电影"。就像在戏剧、音乐和电影中表现的那样，热带主义挑衅性地将民俗和工业并置，将本土和外国并置。其偏好的技巧是一种挑衅的话语拼贴，是"食人族"对各种异质文化刺激的吞咽。热带主义的电影创作者制定出一个以低成本的"垃圾美学"为前提的抵抗策略。罗查早先"饥饿美学"的隐喻已经唤起"饥饿者"通过暴力来进行自我补偿，在这一背景下，"垃圾"的隐喻传达了一种边缘性的，于匮乏中幸存的，注定要重复使用主流文化素材的挑衅感。"垃圾风格"被认为是相称于那些为第一世界资本主义所支配的第三世界国家。

在他们打造一种解放的语言的尝试中，另类的电影传统引用了一些拟似现代的现象，如大众宗教与仪式化的魔术。在一些近代的非洲电影——如《光之翼》（*Yeelen*，1987）、《吉特》（*Jitt*，1992）以及《土地是我们的》（*Kasarmu Ce*，1991）中，那些不可思议的精灵，变成一种美学的来源，成为打破亚里士多德叙事诗学那种线性的、因果关系呈现的传统手段，成为对抗循序的时间以及如实的空间（即真实时空关系）的引力的一种手段。非洲宗教文化的价值不但让人们知道非洲电影的存在，同时也让人们知道有许多流浪在外的非洲电影的存在——如巴西的《变幻的风》（*Barravento*，1962）、《安哥的力量》（*A Forca de Xango*，1977），以及非裔美国人拍的美国电影——如朱莉·达什（Julie Dash）的《大地的女儿》（*Daughters of the Dust*，1991）。这些电影都切入或者镌刻着非洲的宗教符号、宗教象征性及宗教的实际活动。当然，这些电影偏爱约鲁巴人（Yoruba，西非民族）的宗教符号或宗教象征性是有其重要意义的，因为艺术（包括音乐、舞蹈、服饰、诗词、故事）是约鲁巴最核心的部分，而不像其他宗教把表演艺术转嫁到理论的或文本的核心。就这种意义上来说，美学与文化是分不开的。

从语言符号学到精神分析

在第一世界的电影理论中，以语言学为基础的"第一电影符号学"让位给了"第二电影符号学"。在第二电影符号学中，精神分析成为偏重的概念网络，将注意力从电影的语言和结构，转移到由电影装置所产生的"主体—效果"（Subject-effects）上。精神分析和电影的交会相遇，在某种意义上，是长期"调情"所达到的顶点，因为精神分析和电影几乎同时诞生（弗洛伊德在 1896 年首度使用"精神分析"一词，只比卢米埃尔兄弟在巴黎的大咖啡馆放映电影晚一年）。而且，在第二电影符号学之前，就已经有了针对电影角色所做的精神分析研究，如马莎·沃尔芬斯泰因（Martha Wolfenstein）和内森·莱茨（Nathan Leites）在《电影：一次心理学研究》（*Movies: A Psychological Study*，1950）一书中，认为电影具体化了一般人共有的梦幻、神话及恐惧。另外，人类学家霍滕斯·鲍德梅克（Hortense Powdermaker）也在《好莱坞：梦工厂》（*Hollywood: the Dream Factory*，1950）一书中，使用了一个准民族志学的术语——好莱坞"族群"（Hollywood tribe），来描绘好莱坞制造出的这些相同的梦幻和神话。

另外，还有集社会学家、心理学家及电影创作者于一身的埃德加·莫

兰的先驱性著作。他在1958年的《电影，或人类的想象》（*Cinéma, ou l'homme imaginaire*）一书中，重新检视了"电影魔法"（cinema magic）这种古老的比喻，不过，他是用来强调电影哄骗及制服观众的能力。根据埃德加·莫兰的说法，观众并不只是观看一部电影，他（或她）还共同经历一种神经的紧张状况——这是一种社会公认的"退行作用"（regression）[1]，一种可能被心理及符号学家着手研究的主题。对埃德加·莫兰而言，电影深深牵动观众，不论当代的电影还是早期的老电影，电影都是一种心灵的记录，可以让我们将自己的活动、态度及欲望拍摄下来，而观众把他们自己的感情和幻想跟电影掺杂在一起，感受强烈的情感，甚至一种狂热的崇拜与热爱。

从20世纪70年代中期开始，尤其在1975年法国《传播》杂志上讨论"精神分析与电影"（Psychoanalysis and the Cinema）的专号中，符号学的讨论逐渐受到精神分析观点——如"视淫"（scopophilia）、"窥淫癖"（voyeurism）、"恋物癖"（fetishism），以及拉康的"镜像阶段/镜像界"（the mirror stage）、"想象阶段/想象界"（the imaginary stage）、"象征阶段/象征界"（the symbolic stage）等概念的影响，而产生了一些变化。北美的"自我心理学"（ego psychology）强调个人的、自我意识的发展，拉康的精神分析则注重"本我"（id）、"无意识"（the Unconscious）及"主体"（subject）概念。拉康综合精神分析和哲学的传统，在主体的多重意义上（心理学的、哲学的、文法学的、逻辑的）探究主体，以"无意识的主体"与"自我心理学"至高无上的自我对比。拉康同时也关注认同的概念——主体通过调整自己以相称于其他人（如父母），进而建构自己的过程。对拉康来说，"他者"（other）一词，指明了关涉于他或者她的欲望对象的主体建构的象征性空间。拉康认为欲望并非生物学上的神经冲动，

[1] 精神分析学术语，一种心理防御机制，指当人们遇到挫折时，放弃已经习惯的成人方式，而恢复使用早期幼稚的方法去回避现实，摆脱痛苦。——编注

而是针对一个模糊"客体"的幻想活动，这种幻想活动带有精神上或性的吸引。在父亲"律法"的催化下，欲望一词就其定义来看，是无法满足的，因为它不再是一个为了可达成的目标而产生的欲望（即欲望不是对他者有所欲求），而是一个为了想要成为"他者的欲望"所产生的欲望，一种为了性的识别所做的努力，这让人联想起黑格尔的主奴辩证（认为先有奴隶，然后才显出主人的尊贵，所以，主人的地位是奴隶所赐予的）。诚如拉康所说："爱，即是给出自己并没有而对方也不想要的东西。"（Love is giving what one does not have to someone who doesn't want it.）——这让人想起丹尼斯·德·鲁热蒙（Denis de Rougemont）的《爱在西方世界》(*Love in the Western World*) 一书对激情的忧郁分析，在该书中，"欲望"始终是伤感和不可能性的标志。美国的自我心理学和"法国的弗洛伊德"（指拉康）之间的差异，也反映出追求成功快乐的乐观国家和来自于两次世界大战，并在自己土地上发生过一场犹太人大屠杀的那些较悲观的"旧世界"国家之间的极为广博的文化及政治上的对比。自我心理学关注疗法和治愈，而拉康的精神分析则比较关注发展一套综合列维—施特劳斯的人类学、海德格尔的哲学及索绪尔的语言学的强大的知识体系。至于电影的类比，拉康主义偏好欧洲的精神分析，胜过于喜好自我心理学（好莱坞式）的"大团圆"结局。

　　无论如何，在电影理论上，弗洛伊德学派仍然占据着支配的地位。电影符号学在精神分析阶段的兴趣焦点，从电影影像与真实之间的关系，转移到电影装置本身，其焦点不但在于摄影机、放映机、银幕等电影机器设备的基础意义上，而且在于观众成为欲望主体的意义上；电影体制取决于欲望主体，欲望主体成为电影体制的对象和同谋。精神分析方法强调电影的后设心理层面，强调那些用来刺激和控制观众欲望的方法，对于心理学的传统方法（如对作者、情节或角色的精神分析）则一点兴趣也没有。兴趣的转移，也导致了所提出问题的转移，精神分析不太问如下的问题：电影符号的本质及结合电影符号的法则是什么？文本

的系统为何？转而会问：我们想从文本中得到什么？我们在电影观看上的投入为何？许多精神分析的问题和马克思主义的意识形态议题勾连在一起，例如：观众如何被"质询"成为主体？我们认同电影装置及认同电影故事和角色的本质为何？电影装置塑造出什么样的"主体—观众"？为何电影会引起热烈的反应？用什么来解释电影的魅力？电影为何像梦或白日梦？梦的运作——"凝缩作用"（condensation）和"置换作用"（displacement），与电影文本运作之间如何类比？电影能否成为费利克斯·瓜塔里（Féix Guattari）所说的"穷人的沙发"（poor man's couch）？电影叙事如何重演俄狄浦斯的故事中那种律法和欲望的冲突？

 虽然从语言符号学转移到精神分析可视为一种时尚，但事实上，这种转变的确形成某种向电影的符号—精神分析（semio-psychoanalysis）前进的发展轨迹。选择语言学和精神分析并不是为了赶时髦，而是因为它们正是两种处理符号的科学。从语言符号学到精神分析符号学的这种转变，是由在精神分析电影理论中最具影响力的拉康所促成的，是拉康把语言置于精神分析的最中心。从传统上看如果无意识被视为一种先于语言的、本能的储存库，那么，对拉康而言，无意识便是主体进入语言/象征秩序的效果，语言则是无意识的状态。拉康从语言学的角度（而不是从生物学的角度）研究俄狄浦斯情节。拉康声称："语言学将介绍给我们区分语言中的共时性结构和历时性结构的方法，让我们得以更加了解我们的语言在解释抗拒和移情上的不同价值。"（Lacan，1997，p.76）拉康所说的"无意识的结构像语言"，为语言和精神分析这两个领域提供了进一步联结的桥梁〔从不同的角度来看，沃洛希诺夫和巴赫金已经在他们1927年的《弗洛伊德主义：一种马克思主义批评》（*Freudianism: A Marxist Critique*）一书中，对弗洛伊德做了一次语言学的解读〕。

 精神分析的理论家对电影媒体令人无法抵抗的"真实性印象"的心理维度尤其感兴趣，亦即他们关注于解释电影影响人们感知的不寻常的能力。电影装置的说服力来自于观影情境（固定不动的、黑暗的）、影像的

说明机制（摄影机、光学的投映、单点透视）等因素，所有的这些因素诱使主体将自己投射到再现当中（投射到银幕上）。20 世纪 70 年代的理论家——如博德里、梅茨、让—路易·科莫利等人，延续早先埃德加·莫兰著作中的提示，认为真实性印象和观影位置及认同等问题是分不开的。博德里第一个利用精神分析理论将电影装置描述为一种技术的、体制的及带有很强"主体—效果"的意识形态机器。博德里于 1971 年在《基本电影装置的意识形态效果》（Ideological Effects of the Basic Cinematic Apparatus）一文中，认为电影装置把观看的主体称颂为意义的中心和来源，而讨好观众幼稚的自恋欲。博德里假定在认同上有一个无意识的基础，在这个意义上，电影作为一种摹仿装置，不但再现真实，而且也促成强大的"主体—效果"。

博德里于 1975 年在《电影装置》（The Apparatus）一文中，探究了柏拉图洞穴寓言中洞穴的景象和电影投映装置之间这个经常被引用的类比，认为电影在技术上实现了人们亘古以来对于一种完美无缺的幻影的想象。银幕上的影像、电影院的黑暗、观众被动与固定在座位上不动地观看、电影院像子宫一般把周遭的噪音和每天的压力隔绝在外，促成了一种人为的退行状态，造成像柏拉图洞穴神话中那种把自己和幻影融合在一起的情况，这跟做梦的情形没有两样。因此，电影当中带有一种双重的刺激：视觉的和听觉的刺激。当我们以被动的方式观看电影并陶醉其中时，电影中强大的视觉和听觉刺激便会排山倒海般扑向我们。电影像一个梦，述说一个故事，这个故事是以影像的方式描绘出来的，因此，和一种"初级过程"（primary process）[1] 的道理一样，建构自己于影像之中。特别是电影的技术，如画面的叠印和互溶摹仿了梦境的凝缩作用和置换作用，

[1] 精神分析术语，指代表潜意识精神生活的那些无组织的精神活动，见于梦中和婴儿时期。这种精神活动较少伪装，不管环境、现实和逻辑上是否需要，以能量和兴奋的无约束地发放为显著特点。——编注

借此，梦的初级过程逻辑彻底改变了其所幻想的对象。[1]

对博德里来说，电影把人类心理与生俱来的无意识目标建构成近似于有形的现实，也就是一种想要回到心理发展的早期状态（主体的早期精神状态）的退行欲望，一种相对自恋的状态。在这种相对自恋的状态中，欲望可以通过一种模拟的、掩盖的真实而被满足。在这种模拟的、掩盖的真实中，人的身体与外在世界的分隔，以及自我与非自我的分隔变得模糊不清。在电影装置理论中，电影变成了一种非常强而有力的机器，将具有形体的、身处社会的个人转变为观看的主体。实际上，博德里对巴赞暗示的"完整电影的神话"做了一个负面的诠释，所谓电影是"世界之窗"，但这扇窗子就像监牢中的窗子一样被封住了。[2]

在20世纪70年代的精神分析理论方面，拉康的见解——欲望不是一个"对他者有所欲求"的问题，而是一个"渴望成为他者的欲望"的问题——似乎是对电影认知过程的一种极贴切的描述。精神分析的理论大部分汲取了拉康有关电影的"受蒙骗的主体"的见解。在最初匮乏的情况下——婴儿一出生（离开母亲的子宫），便失去原有母子关系的"完满丰富"（指母亲提供养分及安全上的保障），而处于匮乏中——人被认为是本质上与心理"认同"疏离的（即从完满丰富的情况中分离出来），而心理"认同"由一种脆弱的短暂关联构成，这些吉光片羽固定下来形成拉康

[1] 根据弗洛伊德的说法，梦即是将含有许多来自无意识的"梦思"素材的潜隐内容，转换成明显内容，并通过心像/图像表现出来的一种过程。所谓"凝缩作用"，就是指来自无意识的"梦思"素材会因为"超我"的检查而被凝缩或重新组合，进而转换成可以感觉到的图像；"置换作用"是指主体的无意识会将主体对某一客体的情绪或欲望转移到其他客体或对象上，而使得原本最重要的"梦思"或主体幻想的对象变得模模糊糊，反倒是凸显出其他的客体或对象。——译注

[2] 巴赞认为银幕就像窗子一样，从看得到的东西向外延伸，还有许多看不到但确实存在的东西在那里，这种"空间的统一性"为巴赞"完整电影"的一个条件；完整电影的另外一个条件是"时间的延续性"，而空间的统一性和时间的延续性在电影的表现手法上，分别是远景镜头和长镜头。——译注

所谓的"镜像阶段",这是婴儿发展时期中的一个阶段,在这个阶段里,婴儿没有运动能力,却高度发展了观看的能力。拉康描述了婴儿是如何通过镜中影像的认同与认识而建构自我的,因为镜中影像提供了婴儿想象自由行动的画面。梅茨和博德里都将电影观众的处境和婴儿发展时期中的镜像阶段相比较,不过,梅茨指出,以电影模拟镜子,只是部分正确,因为电影不像镜子,电影无法反射出观众自己的影像。

从女性主义的观点来看,拉康的精神分析理论被视为表现出父权对性别差异的否认(拉康的精神分析理论仅以男性的观点出发,并且以男孩的成长阶段做说明)。对女性主义的理论家来说,自我蒙骗、意识形态上一致且被主流电影建构成形的主体,是特定性别的(即男性单方面的)。获取了马塞尔·杜尚(Marcel Duchamp)所创,而由米歇尔·卡鲁热(Michel Carrouges)详细阐述的新词——"单身汉机器"(bachelor machine),女性主义评论家康丝坦斯·庞莱(Constance Penley,1989)稍后把博德里的电影装置模式和"单身汉机器"一词做了比较。所谓"单身汉机器",就是一个封闭、自足、没有摩擦的机器,由一个精明的监督者控制着,受制于一种封闭和统治的幻想,最终成为纾解男性匮乏和异化的补偿性愉悦和慰藉。琼·柯普伊克(Joan Copjec,1989)则认为电影装置理论建构了一个只制造男性主体的带有妄想性的、拟人化的机器,成为"抵抗异化的妄想的防护,这种异化是电影作为一种在理论中开启的语言所详细阐明的"。

在《想象的能指》(The Imaginary Signifier)一文中,梅茨认为电影能指的双重想象本质——再现的想象及能指的想象——增强了而非降低了认同的可能性。能指本身甚至在构成部分想象的世界之前,就以拉康想象界的"在场"与"不在场"的双重性为标志。电影中的真实性印象比戏剧中的真实性印象还要强,因为银幕上幻觉般的影像让我们深深投入其中。电影观众首先认同自己观看电影的这个行为,认同"自己(观看电影)是一个纯粹的感知行为(是清醒的、警觉的),这时观看者即是一

个先验的主体"(Metz, 1982, p.51), 梅茨称之为"初级认同"(primary identification)。初级认同并非认同展现在银幕上的事件或角色,而是认同感知的行为,以使得"次级认同"(secondary identification)成为可能(也就是必须先有初级认同,才可能进行次级认同)。次级认同是一种对摄影机和放映机所传送及建构出来的影像的感知行为,让观众成为梦幻般的无所不在的"全知主体"。观众随着剧情的起伏而被吸引住,接收到的影像则是来自外部,来自外界的真实,但由于被限制行动及认同摄影机和角色的过程,使得活动的精神能量因而被传送到其他的释放途径中。

梅茨对观察电影中"愉悦"和"不愉悦"的问题特别感兴趣。有一些电影,如色情电影,可能因为太过触及观众被压抑的欲望而造成"不愉悦",触发他们防卫性的反应。根据梅兰妮·克莱因(Melanie Klein)对幼儿幻想对象的分析——孩童倾向于将原欲或破坏性的情欲投射在某些特定对象上(如母亲的乳房),梅茨论及了某种批评倾向,这种倾向混淆了作为一系列影像和声音的现实电影,与由电影在特定观众身上引发的幻想、愉悦及恐惧所产生的诸如"高兴"或"不高兴"的观影经验。因此,观众或评论者将问到一个精神分析的问题,那就是:"为什么这部电影能够让我快乐,或者让我不快乐?"而不去问有关电影质量的美学问题。关于这种混淆的一个典型的例子,就是伍迪·艾伦的电影《星尘往事》(Stardust Memories, 1980),原先喜爱伍迪·艾伦的影评人认为本片在攻击他们(而非互文性的诙谐的自嘲),于是,就批评这部影片为"恶毒""低级""坏透了"。另外,既然电影理论家们也对电影的投影不能免疫,梅茨也对他们进行了精神分析。于是,梅茨分析了人们对电影各种不同形式的喜爱,范围从收藏家的"恋物癖"到把大部分的电影视为"坏的客体",但总的来说仍和电影维持一种"好的客体关系"的评论家或理论家。梅茨变成电影理论家的精神分析学家,正如列维—施特劳斯成为人类学者的人种分析学家。

从一种比较积极的意义上讲,电影可能也意味着打破孤独和寂寞。

对梅茨来说，电影影像的物质存在创造出一种"小小的奇迹"的感觉，一种"暂时打破孤独和寂寞"的共同的幻觉，而所谓爱，则"是接受来自外在世界影像（这些影像通常是内在的）……看着这些影像被铭刻在一个有形的地点（银幕），并以这种方式发现一些事在其中实现了而产生的特殊的愉悦"(Metz, 1977, pp.135—6)。

梅茨的分析解释了那些可能的难题：一些一眼就可以看出来是反乌托邦的、具威胁性的甚至令人厌恶的电影也可以产生出愉悦感。如灾难电影展示出大自然最原始的危险，但是这些电影经常大为卖座。这些电影虽然表面上是让人不愉快的，但以梅茨的观点来看，灾难片最终还是能够让人放心的，因为它将我们的恐惧物像化，并因而提醒我们：我们不是孤独的。这些电影似乎在告诉我们，我们感觉到焦虑，其实并不疯狂，因为我们的恐惧呈现在银幕上的影像和声音中，自然也会被其他的观众认知和感觉到。

精神分析的批评同时也延续了早先有关电影和梦的研究工作，雨果·毛厄罗弗就曾经在《电影经验的心理学》(The Psychology of Cinematic Experience, 1949) 一文中指出，电影情境与梦的情境有许多共通之处，尤其是被动、舒适以及从真实当中退缩回来的状态。苏珊·朗格尔（1953）认为，电影以一种梦的模式而存在，因为电影结合直接的感觉和真实的印象创造了虚拟的现实。由于《传播》杂志上讨论"精神分析与电影"的这个专号，使得电影和梦的类比能够被深入地探讨。在《剧情片与其观众》(Fiction Film and its Spectator) 一文中，梅茨提出了到目前为止最为系统化的有关电影和梦之间类比与反类比的探讨，一如早期他对电影和语言之间类比的探讨。对梅茨而言，由电影提供的真实印象来自于一种电影的情境，它助长自恋式的退缩和梦幻般的自我沉溺，朝向类似梦中的现实幻境的那种情境所决定的"初级过程"退行。传统的剧情片引发一种几近于睡眠和做梦的昏沉状态。这种状态意味着从外在世界的撤退，以及对美梦成真的幻觉的感受力增强。电影毕竟不像梦，我们不会将幻

觉和感知混淆在一起，因为我们应付的是一个真实的感知对象——电影本身。梦是一个纯粹内在的心理过程，而电影则牵涉到对于记录在电影中的实际影像的真正感知，这种感知是和其他观影者共同拥有的。诚如梅茨指出的，梦是双重幻觉：做梦者比观众更加相信自己感知到的东西，但他（或她）所"感知"到的更加不真实。电影连续的感知刺激阻止无意识的愿望采取完全退行的途径，因此，梦中有关真实的幻象在电影里只是一个有关真实的印象。然而，把观看电影的情况和做梦的情况做比较，有助于我们解释电影可能达到的真实印象的准幻觉程度。

把好莱坞视为梦工厂的观点认为占主导的电影工业提供逃避现实的幻想。与之类似，银幕理论强调电影梦负面的、剥削的部分。虽然理论有理由去谴责主流电影所引发的异化情形，不过，同样重要的是必须承认是欲望把观众带进了电影院。电影和梦长久以来的比较，不仅指出电影异化的潜力，而且也指出电影乌托邦的信念。梦不仅仅是退行的，而且对于人类的福祉来说还非常重要。就像超现实主义者所强调的，梦是欲望的庇护所，是二元对立可能被超越的暗示，并且是否认大脑理性的知识的来源。

精神分析的问题虽然在外表上非关政治，不过，却也可能轻易地被推向政治。什么是电影的"力比多经济"（libidinal economy）？好莱坞如何利用观众的窥淫癖倾向和退行倾向以维持其体制于不坠？在《想象的能指》一文中，梅茨区别出两种在电影装置中运作的"机器"。首先，电影是"工业"，它生产商品，并靠着卖票而贩卖商品，借以回收投资；其次，电影是"心智的机器"（mental machine），观众已经内化到此心智的机器中，而且这种心智的机器接受观众对电影的消费，把电影当成是使人快乐的好东西。于是乎一种涉及产生利润的经济紧密地和另外一种涉及传播快乐的经济联结起来（第三种"机器"是有关电影的批评话语）。在这种语境下，梅茨对电影乐趣的潜在活力进行了精神分析和制度化，也就是"认同作用"（"初级认同"是认同摄影机，"次级认同"是认同角色）、

"窥淫癖"(从一个安全的、不被察觉的位置观看他人)、"恋物癖"(匮乏与否认的游戏)以及"自恋欲"(自我夸张为一个全知主体的感觉)。梅茨从而企图回答一个非常重要的问题：如果观众不是被强迫的话，那么，他们为什么要去电影院呢？他们在寻找什么样的乐趣？以及，他们如何变成既能取悦他们又能迷惑他们的制度化机器的一部分？回答这些有关电影接受的真实的、想象的及象征的层层作用的问题，甚至可能会有一种反馈效果，对精神分析本身产生一种新的贡献。

精神分析也将俄狄浦斯情结应用在电影评论中。以拉康的观点来看，"律法"催化了"欲望"。电影是具有俄狄浦斯情结的，不但在于它的故事经常是一个男主角克服他和"父亲律法"之间的冲突，而且在于它对否认过程和恋物癖过程的合并，借此，观众了解电影影像的虚幻本质而仍然信任影像。而且，这种信任是以观众被放置在一个安全的距离为前提的，在这种意义上，其所仰赖的是窥淫癖(带有虐待狂的弦外之音)。电影很明显是建立在观看的乐趣上的，这种观看的乐趣的由来被认为是人们从一个地方暗中偷看他人；弗洛伊德所谓的窥视癖(把他人当作渴望凝视对象的那种冲动)，是电影魅力最根本的要素之一。一些早期电影的片名确实会让人陷入这种魅力当中，如《望远镜所见》(*As Seen Through a Telescope*，1900)、《阳台景色》(*Ce que l'on voit de mon sixieme*，1901)、《从钥匙孔看》(*Through the Keyhole*，1900)以及《更衣室里的偷窥狂》(*Peeping Tom in the Dressing Room*，1905)。对梅茨而言，电影装置结合了视觉的超感知和最低限度的身体移动，它实际上需要一个固定不动的秘密观看者，通过眼睛全神贯注地接受所有的事物。从观看电影中得到满足的确切机制，"就在于我们知道被看的对象并不知道正在被我们看"(Metz，1977)。窥淫者很小心地保持被看对象和他(或她)的眼睛之间的安全距离，窥淫者的"不可见性"产生他(或她)所凝视对象的"可见性"。打破以上的这些过程，摧毁幻觉的窥淫距离，正是希区柯克的电影《后窗》(*Rear Window*，1954)中所寓言性地表现出来的东西。影片中的

主人公在进行窥视的时候被发现,通过一系列望远镜视角的倒置,他反而变成了被凝视的对象。

精神分析孕育出许多随后而来的思潮,如女性主义及后殖民主义电影理论,以及很多重要的电影理论家,如卡娅·西尔弗曼、琼·柯普伊克以及齐泽克。

女性主义的介入

在极盛时期，左翼符号学电影理论盼望的是一种包含阿尔都塞、索绪尔、拉康"神圣三位一体"〔Holy Trinity，或是"邪恶三位一体"（Sinister Triumvirate），这要依个人的观点而定〕的具有启发性的混合体。就分工而言，马克思主义可以提供有关社会及意识形态的理论，符号学可以提供有关表意的理论，精神分析学可以提供有关主体的理论。但是，事实上要将弗洛伊德的精神分析学和马克思主义的社会学综合在一起，或是将历史的唯物论和大部分是非历史的结构主义结合在一起，的确不是一件容易的工作。确实，"后1968年"的时代见证了马克思主义影响力在电影领域的衰退以及某些社会运动（如女性主义运动、同性恋解放运动、环保运动和少数民族争权运动）的新政治信条的出现。这种衰退不但和世界政治的演变有关（这个论点有时候被用来遮掩这样一个真相——全球性的资本主义也面临危机），而且，也和人们对所有宏观理论（如马克思、阿尔都塞、索绪尔、拉康等人的理论）逐渐增强的怀疑态度有关。渐渐地，激进电影理论的焦点便从阶级和意识形态的问题转移到了其他问题上面。

这种转移并不必然意味着放弃对立策略，而是用这种对立策略的推

动力激起另一套实践与关注的问题。鉴于阶级和意识形态已经支配了20世纪60年代和70年代的分析，在20世纪80年代，阶级和意识形态开始消失，以支持种族、性别以及性征议题既缩减（由于没有阶级）又扩张的"符咒"。许多的讨论开始围绕着女性主义的议题打转。女性主义的目标在于探究父权社会下权力的分布排列及心理与社会机制，其最终目标，不但在于转变电影理论和电影批评，同时也在于建构以性别为基础的社会关系。在这种意义上，电影的女性主义被有意识地与一些被唤起意识的群体的激进主义联系在一起，与提出一些对于妇女来说特别重要的议题（如强暴、婚姻伤害、儿童看护、堕胎权利等）的主题研讨会及政治运动联系在一起，而处于一种"个人即是政治"的氛围中。

女性主义的理论并不是单一的理论，而是由两个以上的理论组合而成。女性主义的根源可以追溯到像是莉莉丝（Lilith，传说中是亚当在夏娃之前的配偶，因不满双方在性事上的不平等而离开亚当，故为女性主义者奉为根源）这样神话般的人物，可以追溯到骁勇善战的亚马孙女国（Amazons），可以追溯到像是《吕西斯特拉忒》（*Lysistrata*）的古典戏剧。在20世纪这一电影的时代中，西方至少已经有了两次女性主义的激进主义潮流，第一次女性主义的激进主义和争取普遍投票权/选举权的斗争相结合，第二次女性主义的激进主义来自于20世纪60年代的妇女解放运动。妇女解放运动在20世纪60年代是按照黑人解放运动的模式而命名的，就像"性别歧视"（sexism）是按照"种族歧视"（racism）的模式创造出来的一样（黑人的解放运动者及反殖民主义的有色人种妇女也做了一些女性主义的努力，但未必是在电影理论的语境之下）。许多女性主义者将他们对性别歧视的分析建立在先前有关性别歧视的了解上，此举使人回想起早先第一波女性主义者对父权制度的批评，以及废奴主义者对奴隶制度的批评这两者之间的类比。电影的女性主义往往像一般的女性主义一样，建立在早期的女性主义文本上，如弗吉尼亚·伍尔夫（Virginia Woolf）的《自己的房间》（*A Room of One's Own*）以及西蒙·波

伏娃（Simone de Beauvoir）的《第二性》（*The Second Sex*）。西蒙·波伏娃这本著作的标题暗示了对弗洛伊德"性别一元论"（sexual monism）的拒绝；而性别一元论的概念认为有一个单一的、基本上是男性的"原欲力"（libido，或称"力比多"），界定了所有的性征。西蒙·波伏娃把女性和黑人都视为处于从父权制度中解放出来的过程之中，因为父权制度只想把他们"固定"在他们的"位置"上（这样的论述忽略了有些女性也是黑人这个事实）。她认为女人是被制造出来的，而不是天生的，而父权统治的力量，蛮横地左右着生物学上的差异，以制造并且阶级化性别差异，因此，没有所谓"女人的问题"，只有"男人的问题"，就好像没有"黑人的问题"，只有"白人的问题"一样。

20 世纪 60 年代末期以来的三部女性主义的经典著作——蒂—格蕾丝·阿特金森（Ti-Grace Atkinson）的《亚马孙·奥德赛》（*Amazon Odyssey*）、舒拉米斯·费尔斯通（Shulamith Firestone）的《性的辩证》（*Dialectic of Sex*）及凯特·米利特（Kate Millett）的《性别政治》（*Sexual Politics*）——都在向西蒙·波伏娃致敬。此外，女性主义同时也建立在贝蒂·弗里丹（Betty Friedan）的《阴性特质的奥秘》（*The Feminine Mystique*，1963）上，以及晚近的女性主义者——如南西·乔多罗（Nancy Chodorow）、桑德拉·吉尔伯特（Sandra Gilbert）、苏珊·古巴里（Susan Gubar）、艾德里安娜·里奇（Audrienne Rich）、奥德烈·洛尔蒂（Audre Lorde）、凯特·米利特、海伦·西克苏、吕西·依利加雷等人的著作上。此外，1966 年全国妇女组织（the National Organization of Women）在美国的成立，以及 1972 年《妇女》（*Ms*）杂志的创刊，也都是非常关键的事件。

在电影研究方面，女性主义的浪潮首先是由 1972 年（纽约和爱丁堡）女性电影节的出现以及 20 世纪 70 年代早期一些广为流传的书籍——如莫莉·哈斯克尔（Molly Haskell）的《从尊敬到强暴》（*From Reverence to Rape*）、玛乔莉·罗森（Marjorie Rosen）的《爆米花维纳斯》（*Popcorn Venus*）以及琼·梅隆（Joan Mellons）的《新电影中的女性与性征》

(*Women and Sexuality in the New Film*)——所预示。举例来说，哈斯克尔的女性主义著作驳斥了电影中女性进步的改良主义假设，反之，追溯了从无声电影时期那种骑士对女性的崇敬，到20世纪70年代好莱坞电影对女性的糟蹋的曲折变化的轨迹，后者以20世纪30年代神经喜剧中"脱线""三八"的女主角为高峰。哈斯克尔同时批评了好莱坞反女性主义的"反挫电影"和"阳物中心"的欧洲艺术电影，赞扬"女性电影"替那些在父权制度下受苦受难的女性发言。以上提到的这些书籍通常强调女性负面的再现问题，例如："纯洁圣女""娼妓""荡妇""没有头脑的人""金发笨女人""以美色换取男人钱财的女人""道德极为崇高的性冷感女教师""好唠叨的女人""性感小猫"，这些再现不是把女人当成小孩子，就是把女人当成魔鬼，或者使女人成为奔放的性对象。这些书的作者说明电影的性别歧视就像现实世界中的性别歧视一样是千变万化的：有可能将女人理想化为道德崇高的人，有可能将女人次等化为去势的及没有性别的一群人，有可能将女人夸大成为非常可怕、致命的蛇蝎女郎，嫉妒她们的生殖能力，或害怕她们作为自然、岁月及死亡的化身。电影以一种进退两难的方式面对女人，就像小说家安杰拉·卡特（Angela Carter）所说："在电影的赛璐珞妓院中，货品可能被不断地观看，但从来不被人购买；被崇拜的女性之美与被否定的（美感的来源并被认为是不道德的）性征之间的张力关系，达到了一种平衡。"（Carter，1978，p.60）

女性主义不论在方法论上或是理论上，都提供了电影研究相当多的思考路径。就作者论来看，女性主义的电影理论批评了作者论那种专属男人俱乐部的大男子主义，同时也对女性作者——如美国的艾丽丝·居伊—布拉谢（Alice Guy-Blaché，她可以说是世界上第一位专业的电影创作者）、洛伊丝·韦伯（Lois Weber）以及安妮塔·卢斯（Anita Loos），埃及的阿齐扎·阿米尔（Aziza Amir），墨西哥的玛莉亚·兰德塔（Maria Landeta），巴西的吉尔达·迪·阿布雷乌（Gilda de Abreu）以及卡门·桑托斯（Carmen Santos）——进行了"考古式"的发掘。理论家们因而从

女性主义的观点，重新检视了作者论的问题。桑迪·弗里特曼—路易斯（Sandy Flitterman-Lewis，1990）针对"寻找一种可以表达女性欲望的新电影语言"的检视，被迪拉克及瓦尔达等女性作者所具体化。女性主义的电影理论同时激发了有关风格的新想法〔"女性书写"（écriture Féminine）的问题〕，激发了有关工业的等级制度和生产过程的新想法（对妇女职业的历史性贬抑正如把剪辑贬抑为一种"缝纫"，以及将场记贬抑为打杂），此外，也激发了有关观众理论的新想法（女性凝视、受虐倾向、假面）。

早期的电影女性主义把焦点放在"唤起意识"这一实践目标上，放在谴责媒体对于女性的负面塑像上，以及放在更多理论的关注上。正如1975年纽约女性主义者会议的《妇女宣言》（Womanifesto）在关于媒体的部分所言："我们不接受既存的权力结构，而且我们要针对有关女性形象的内容和结构加以改变，针对我们在工作上彼此之间的关系，以及我们和受众之间的关系加以改变。"（Rich，1998，p.73）为了修订由早先（大部分是男性）的评论者所展开的马克思主义、符号学以及精神分析学的混合物，劳拉·穆尔维、帕姆·库克（Pam Cook）、罗莎琳德·科沃德（Rosalind Coward）、雅克利娜·罗丝（Jacqueline Rose）、卡娅·西尔弗曼、玛丽·安·多恩（Mary Ann Doane）、朱迪丝·梅恩（Judith Mayne）、桑迪·弗里特曼—路易斯、伊丽莎白·考伊（Elizabeth Cowie）、格特鲁德·科克、帕文·亚当斯（Parveen Adams）、特蕾莎·德·劳雷蒂斯以及许多其他的理论家，批评早期女性主义那种天真的本质论，把关注的焦点从生物学的"性别属性"（sexual identity，被认为是和本质相连）转移到"性别"（gender）上（性别被认为是由文化和历史的情况所塑形而成的社会构想，因此是变动的，是可以重新建构的）。女性主义的理论家们关注的焦点不在女性的"形象"，而是把注意力转移到影像本身依照性别而分类的本质上，以及转移到男性建构有关女人的观点时，其窥淫癖、恋物癖及自恋癖的角色上。这种讨论，让争论不再仅仅是简单地指出歪曲的陈述和刻板的印象，进而检视主流电影是如何赋予观众性别的。

在《女性电影作为反电影》(Women's Cinema as Counter Cinema) 这篇于 1976 年爱丁堡电影节为女性影片单元所写的文章中，克莱尔·约翰斯通呼吁分析的焦点不但要放在影像上面，也要放在文本的图像研究及叙事的操作上，因为这些都巧妙地操纵着女性，使她们落入从属的位置。克莱尔·约翰斯通指出，电影中男性角色倾向于主动的、高度个人化的人物，而女性角色似乎像是来自于一个永恒的神话世界的抽象的存在。同时，克莱尔·约翰斯通还呼吁一种女性主义的电影创作，而这种女性主义的电影创作将可以混合"自反性的疏离"(reflexive distancing) 与女性欲望的演出。[1]

克莱尔·约翰斯通这样的理论家以及《暗箱》(*Camera Obscura*) 这类杂志都要求根本解构好莱坞电影的父权神话，而先锋派女性主义电影，则以玛格丽特·杜拉斯、伊冯娜·雷内 (Yvonne Rainer)、内莉·卡普兰 (Nelly Kaplan) 以及香坦·阿克曼 (Chantal Akerman) 等人为代表。电影的女性主义在英国、美国以及北欧特别有权威性〔虽然法国有重要的女性理论家——如西克苏、依利加雷、莫妮克·维蒂希 (Monique Wittig)，也有重要的女性电影创作者，不过，女性主义的电影理论在法国并没有权威性〕。

女性主义同时也受到来自精神分析学内部各种不同思潮的冲击，朱丽叶·米切尔 (Juliet Mitchell) 在《精神分析学与女性主义》(*Psychoanalysis and Feminism*, 1974) 一书中认为，虽然弗洛伊德确实反映或表现出他那个时代父权制度的态度，不过，他也同时通过呈现父权制度如何影响他的病人，为超越那些父权制度的态度提供了理论工具。女性主义的电影理论的开创性文本是劳拉·穆尔维在 1975 年发表的《视觉快感与叙事电影》（至少在精神分析的概念或思想上，可以这么说）。这篇文章通过讨论叙事的性别本质以及提出古典好莱坞电影中的视点，把（非

[1]　Claire Johnston, "Women's Cinema as Counter Cinema", in Nichols (1985).

女性主义者的）拉康和（同样不是女性主义者的）阿尔都塞罗致女性主义的研究课题中。对劳拉·穆尔维来说，电影筹划了三种"凝视"：摄影机的凝视、角色与角色之间的凝视以及观众的凝视，这三种凝视在窥淫层面与男性对女性的凝视相一致。主流电影通过叙事和场景独厚男性观众，而再次招致了父权制传统的复活。对劳拉·穆尔维来说，"质询"是性别化的。男性被塑造为叙事的主动主体，女性被塑造成由男人定义的观看和凝视的被动对象。在叙事中，男人是驾驶者，女人是乘客。因此，电影中的视觉快感再现了一种男人观看而女人被观看的结构，这个二元的结构反映出真实社会中运行着的不平衡的权力关系。女性观众要么认同主动的男主角，要么认同被动的、被牺牲的女主角。对于希区柯克而言，电影可以是窥淫的——观众认同男人对客体化女人的凝视；对于冯·斯登堡（Josef von Sternberg）而言，电影是恋物的，女性身体的美通过特写镜头散发出迷人的、情色的力量，被用来中断电影的叙事。克莱尔·约翰斯通曾经呼吁释放女性的集体幻想，而劳拉·穆尔维则呼吁对电影的快感做策略上的拒绝。

后来，劳拉·穆尔维被批评（以及自我批评）为硬将女性观众放进男性主义的模子中。1978年，克里斯蒂娜·格莱德希尔（Christine Gledhill）质疑电影女性主义排他性的文本本质，指出："在意义的符号学成果的主张下，社会、经济以及政治实际活动的效力有全部消失的危险。"（Gledhill in Doane et al., 1984）伊丽莎白·考伊1984年在《幻象》（Fantasis）一文中，呼吁多重的、跨性别的认同。大卫·罗德维克（1991）认为劳拉·穆尔维的理论没有考虑到历史变化的可能性。1989年《暗箱》杂志的一个专辑刊载了大约五十篇回应劳拉·穆尔维的文章。劳拉·穆尔维的模式，如今被认为是过度决定论的，无视于女人可能颠覆、翻转或破坏男人凝视的那些相反的途径。

许多女性主义者都提出了弗洛伊德主义的意识形态局限性，因为弗

洛伊德主义特别重视"菲勒斯"(phallus)[1]，特别重视男人的窥淫癖，特别重视没有为女人的主体性留下什么空间的俄狄浦斯情结，与类似"分析的中立立场"这种微妙的性别化的概念相去甚远。这说明弗洛伊德仅关注男孩子的俄狄浦斯情结。玛丽·安·多恩认为过度的女性身体的呈现，使得女性不可能建立有别于窥淫快感和被男人控制的形象。多恩指出，恋物癖的整体概念和女性观众没什么关系，因为"去势不能对她们构成威胁"（参见 Doane, in Doane et al., 1984, p.79）。进一步说，还存在着其他选择。玛莉·安·多恩认为所谓女性观众有可能类似异装癖那样认同男性的凝视，从而自相矛盾地授权给她自己，而不授权给自己的性别；或者以一种受虐狂的方式认同自己的污名化（同上）。在多恩（1987）有关女性电影的研究中，她区分出三种次类型的女性电影——母性电影、医疗电影以及偏执狂电影——这三种次类型被受虐狂与歇斯底里的情节所秘密策划。

在玛莉·安·多恩1987年研究女人电影的著作《被欲求的欲望》(*The Desire to Desire*) 一书中，她认为这些电影虽然突出女性角色的地位，但最终还是限制及阻止了女性角色的欲望，使得女性角色除了"一心想被欲求"之外，无所事事。在这个更大的领域中，各种不同的次类型电影以类似但不同的方法来达到这个效果。在那些围绕着疾病的电影中，女人的欲望被医生和病人之间的制度性关系所吸纳。在家庭情节片中，女人的欲望被升华为母性；在浪漫喜剧中，女人的欲望被导向自恋癖；在恐怖片中，欲望则被焦虑所破坏。

同时，盖琳·施图德勒（Gaylyn Studlar）反驳劳拉·穆尔维（连同博德里、梅茨），指出观看位置的关键可能不在于窥淫癖和恋物癖，而在于一种"受虐倾向"，其来自关于一个强势母亲的初始记忆。例如，男

[1] "Phallus"直译为"阳物"，但这一词在这里代表社会运作的秩序和法则，是一个抽象的概念，而不是指男人的性器官。——译注

性对于两性差异场面的反应，可能是更倾向于受虐的，而非施虐的。盖琳·施图德勒指出："电影装置与受虐美学，为男性观众及女性观众提供了认同的立场，其重建了精神上的雌雄同体，提供了感官的多形态性征的快感，并且在认同并欲求'前俄狄浦斯'阶段的母亲这方面，让男人和女人合而为一。"（Studlar，1988，p.192）一些像卡萝尔·克洛弗（Carol Clover）的《男人、女人及电锯》（*Men, Women, and Chain Saw*）这样的著作，通过提出观众的位置可以在主动和被动之间、虐待狂和受虐狂之间摆荡，而转移了争论的领域。卡萝尔·克洛弗认为，当代的恐怖电影并不把男性观众放在虐待狂的位置上，它们反而促使男性观众认同女性的受害人（Clover，1992）[1]。罗娜·贝伦斯坦（Rhona J. Berenstein）通过发展一种由角色扮演及伪装所标志的类型的表述行为观点（观众接受及摒弃固定不变的性别角色及两性角色），进一步将恐怖电影的观看分析予以复杂化。特蕾莎·狄·劳雷蒂斯认为观众是被放在双性的立场上，因为女儿从不完全放弃她对母亲的欲望。劳雷蒂斯呼吁退出男性模式的"俄狄浦斯的中断"，她指出，电影应该超越两性差异而探究女性之间的差异。劳雷蒂斯（1989）还认为性别被许多不同的社会技术（包括电影的技术）生产出来，复杂的社会技术（如制度、再现、过程）塑造着每一个个体，分配他们角色、功能及地位。这些技术对男人和女人有不同的索求，并且男人和女人在有关性征的话语与实践上有着相抵触的投入。

在这些批评之后，劳拉·穆尔维也在《视觉快感的反思》（*Afterthoughts on Visual Pleasure*）一文中，对自己做了一些批评。她承认自己忽略了两个重要的议题：情节剧和"观众当中的女人"。在她后来的著作中，巴赫金的混合性提供了一个超越拉康主义二元结构的分析方式。与此同

[1] 卡萝尔·克洛弗研究发现，恐怖电影中最后幸存的都是女人，而且是有智慧的女人。
——译注

时，卡娅·西尔弗曼（1992）将她的注意力转往反常的、非阳物崇拜的、拒绝权势的类俄狄浦斯阳刚气质的方向，不过却也认为意识形态的概念"不但在研究马克思主义时是一个必不可少的工具，在女性主义及同性恋的研究上，也是一个必不可少的工具"。精神分析的女性主义理论赞成将阴柔气质和阳刚气质作为文化构念——话语及文化生产与差异化过程的结果——来加以理解。曾经被视为铁板一块的"认同作用"，被分散到一个广泛的、变化的关系结构领域中。一种排他性的对两性差异的关注让位于对女性之间差异的划分。特蕾莎·德·劳雷蒂斯曾经论及"女性主义的丰富异质性"，并且要求女性主义者考虑"发声源"（enunciation）和"论说"（address）的议题，亦即："谁在创作电影？为谁创作电影？谁在看电影？以及，谁在发言？如何发言？在哪儿发言？对谁发言？"[1]

女性主义电影理论出现的时期，同时也已经是女性电影创作的全盛时期，在尝试系统化这一多样化的产物（女性电影）时，影评人露比·里奇（Ruby Rich，1998）提出了一种描述类别的实验性的分类法：

1. 具正当性的（validative）——有关女性奋斗的正统电影，如《工会女工》（*Union Maids*，1976）。

2. 相呼应的（correspondence）——《有关一个女人的电影》（*Movie About a Woman Who...*，1974）这样的先锋派电影，文本中具有鲜明的作者性。

3. 再建构的（reconstructive）——莎莉·波特（Sally Potter）的《惊悚》（*Thriller*，1979）这类形式上的实验电影，重新思考了传统的类型。

[1] Teresa de Lauretis, "Rethinking Women's Cinema: Aesthetic and Feminist Theory", in Erens (1990).

4. 美杜莎（Medusa）——内莉·卡普兰的《怪女孩》（*A Very Curious Girl*，1969）这类颂扬女性主义文本"摧毁律法"的潜在可能性的影片。

5. 矫正的现实主义（corrective realism）——以广大观众为目标的女性主义长片，如德国女导演冯·特罗特（von Trott）的《克里斯塔·克拉格斯的第二次觉醒》（*The Second Awakening of Christa Klages*，1978）。

许多由女性创作的电影，具有女性主义理论的要旨，如劳拉·穆尔维、彼得·沃伦、伊冯娜·雷内、玛琳·古利斯（Marleen Gooris）、苏·弗里德里克（Su Friedrich）、莎莉·波特、朱莉·达什、香坦·阿克曼、简·坎皮恩（Jane Campion）、米拉·奈尔（Mira Nair）以及莉兹·波丹（Lizzie Borden）等。

与此同时，在 20 世纪 80 年代及 90 年代，女性主义者开始更加尊重主流电影的愉悦性。在《知道太多的女人》（*The Women Who Knew Too Much*）一书中，塔尼亚·莫德尔斯基（Tania Modleski）指出希区柯克看待女性的矛盾心理，认为希区柯克作品中的男性角色反射出他们对女性角色的"辩证的认同和畏惧"。女性主义者同时将他们的注意力转移到受欢迎的类型上，正如卡普兰（1998）关于黑色电影的文集以及克里斯蒂娜·格莱德希尔（1987）关于剧情片的著作。某些女性主义者赞美"不能被驯服的女人"为狂欢的化身，这些女性骄傲地为自己制造了一个表象，作为一种在公共领域的妥协性的隐形方式。凯瑟琳·罗韦（1995）采取巴赫金和玛丽·道格拉斯（Mary Douglas）的观点，悲叹情节剧及女性的牺牲，反而赞美行为过火的女性的喜剧性逾越——"太胖，太滑稽可笑，太吵，太老，太难驾驭"，因为过火的女人打乱了社会的阶级制度（莫莉·哈斯克尔通过肯定神经喜剧中的活跃、聒噪、好争吵的女主角，而在一定程度上预示了这一动向）。

女性主义的电影理论同时也因标准的白人倾向以及边缘化同性恋和有色人种女性而遭到批评。艾丽斯·沃克（Alice Walker）发现女性主义一词对黑人来说没有吸引力，于是创造了"女人主义"（womanism）一词，来标示黑人女性作品和批评。黑人女性主义者抱怨"女人有如黑人"的说法，这个说法没有承认黑人也可能是女性。就像芭芭拉·克里斯蒂安（Barbara Christian）所说："如果界定为黑人，那么，她的女性本质就经常被否认；如果界定为女性，那么，她的黑人种性就经常被忽略；如果界定为工人阶级，那么，她的性别和种族便会沉默不语。"（引述自 Young-Bruehl，1996，p.514）

诗人艾德里安娜·里奇（1979）严厉指责"白人唯我论"，这种"井蛙之见没有把非白人的经验或非白人的存在视为重要的或有意义的事，除非在间歇性的无效的内疚反应状态中，其很少出现或者难有长期持续的动力或政治效用"，她通过这种指责承认了上述批评。埃拉·舒赫特在《性别与帝国文化》（Gender and the Culture of Empire）一文中指出了弗洛伊德著作中的殖民潜文本（参见 Shohat，1991），并且悲叹主流女性主义分析在处理欧洲殖民电影——如《黑水仙》（*Black Narcissus*，1947）——的局限性。《黑水仙》这部电影暂时准予凝视白种女人，但仅为殖民教化任务的一部分（Shohat, in Bernstein and Studlar，1996）。简·盖恩斯（Jane Gaines）也指出一些女性主义理论的种族中心论。贝尔·胡克斯（bell hooks）认为黑人女性观众在观看电影时，几乎必然是采取在某些方面超越黑人男性观众的批判性凝视的对立的解读立场（参见 hooks，1992，pp.115—31）。

女性主义电影理论的成就，反过来又揭露了理论本身的男性立论基础：超现实主义者色情化的厌恶女人、作者论英雄式的男性主义、符号学假定无性别的"客观性"。女性主义者以潜意识的比喻辨识性别偏见，进而强化了女性主义的理论基础。塔尼亚·莫德尔斯基通过将大众文化和刻板印象中的女性特质（被动及多愁善感）联系在一起，指出了将大

众文化女性化的方法（如法兰克福学派的理论）。通过一种对象征性劳动的性别化分工，女人被认为应对消费大众文化的恶果负责，男人则肩负生产社会批判的高级文化的责任。[1]

[1] Tania Modleski, "Femininity and Mas(s)querade, a Feminist Approach to Mass Culture", in MacCabe (1986).

后结构主义的变异

20世纪60年代末期，索绪尔的语言学模式以及来自于索绪尔语言学的结构主义符号学开始受到攻击。大部分的攻击来自于德里达的"解构"（deconstruction）并导致了"后结构主义"（poststructuralism）的诞生。后结构主义思潮沿用结构主义的前提——语言的决定性、构成性作用，并且沿用了"意义建立在差异之上"的假设，但是，后结构主义思潮拒绝结构主义那种"科学性梦想"，拒绝结构主义那种希望在包容一切的主流制度中将差异演变稳定化的梦想。

后结构主义引述尼采（Friedrich Nietzsche）的著作，以及胡塞尔和海德格尔的现象学，认为结构主义特有的系统性仍然应该被它所排除和约束的每一件事物所面对。确实，许多对未来有重大影响的后结构主义论文〔如德里达的《文法学》（Of Grammatology）、《书写与差异》（Writing and Difference）以及《声音现象》（Speech Phenomenon），都于1967年首次出版〕明确包含了对结构主义中心图像和根本概念的批判。德里达在1966年巴尔的摩的约翰霍普金斯大学"批判理论的语言和人的科学"研讨会（该研讨会的立意在于引荐更多关于解构理论的跨学科概念给美国学术界）上，发表的论文是一篇针对列维—施特劳斯的结构主义人类学的

"结构"概念的批判性文章。德里达呼吁一种对结构的"去中心化",他指出,"甚至在今天,一种缺乏任何中心的结构这种概念,仍被认为是不可想象的"(Derrida,1978,p.279)。

后结构主义被多方面地描述成把兴趣从"所指"(signified)转向"能指"(signifier),以及从"发声"(utterance)转移到"发声源"(enunciation)。后结构主义思潮随着德里达、福柯、拉康、克里斯蒂娃以及后来的罗兰·巴特的研究,展现出对于任何中心的、整体化理论的彻底怀疑("解构"一词倾向于特指德里达的著作,"后结构主义"一词则是比较概括性的,在北美比在欧洲常用)。于是,解构论者怀疑是否真能建构一个包罗万象的后设语言,因为后设语言本身的符号便是滑动且不确定的,这种不稳定的符号在盘桓于文本之间的暗指的增殖中不停地外向移动。如果结构主义假设了稳定及自我平衡的结构,那么,后结构主义就是寻求断裂和改变的瞬间。在这种意义上,"解构"形成部分"反基础主义者的浪潮",回归尼采、弗洛伊德以及海德格尔,特别是回归"怀疑的诠释学"〔hermeneutics of suspicion,保罗·里克尔(Paul Ricoeur)〕,对破坏了想要固定及稳定意义的所有企图的不可避免的滑动提出了质问。基于这个理由,后结构主义的应用语汇偏好破坏任何意义上的奠基于稳定的意识,如"流动性"(fluidity)、"混杂性"(hybridity)、"痕迹"(trace)、"滑动"(slippage)以及"散播"(dissemination)。解构主义呼应着沃洛希诺夫和巴赫金 1929 年在《马克思主义及语言哲学》(*Marxism and Philosophy of Language*)一书中对索绪尔的批判,但他们很可能并未理解这一文本,他们批评稳定符号的概念,批评统一的主体,也批评认同和真理(正如克里斯蒂娃在 20 世纪 60 年代末期提到的,巴赫金不寻常地预示了主要的后结构主义的文学传统,如对单一意义的拒绝、解释的无限增加、对言语的原始存在的否定、对符号的不固定的认同、借助话语的主体定位、内外对立的站不住脚的本质以及"文本互涉"的普遍存

在）。[1]德里达采用了索绪尔的一些关键语汇,尤其是"延异"(differance)、"能指"以及"所指",但重新将它们配置在一个改观过的架构中。

结构主义者强调二元对立为语言意义的来源,然而,德里达则把语言看作意义的游乐场,是滑动与替代的不确定的领域。索绪尔对符号之间不同关系的想法,被德里达符号内的关系的想法所刷新,德里达想法的本质即是连续不断的置换或痕迹。因此,对德里达来说,语言总是被铭刻在接续的和差异的痕迹中,超越了个别说话者的范围。德里达并没有拒绝符号学的课题或否认符号学在历史上的重要性,而是提出了文法学,研究有关一般书写和文本性的科学。

也许是因为和以语言为基础的学科（如文学和哲学）太过于密切相连,德里达的后结构主义在电影理论中悄然寂静。这种沉默经常以语汇的形式,作为术语和概念存在,如"痕迹""散播""逻各斯中心主义"（logocentrism）、"过剩"（excess）,这些语汇至少部分来自于德里达,并广泛流通在电影批评话语中。克里斯蒂娃是关键性影响源,她与《原貌》杂志过从甚密,而这一群体认为现代主义文学—文本实践〔以洛特雷阿蒙（Comte de Lautréamont）、马拉美（Stéphane Mallarmé）、安托南·阿尔托等为代表〕是革命性"书写"的原型。当这种观点被吸纳入电影理论的环境中（如《电影手册》《电影批评》等杂志）,《原貌》杂志派的学说在20世纪70年代导致了对所有传统主流电影,甚至是美学上传统的左翼激进电影的彻底拒绝,而支持那些和传统实践决裂的电影,如让·丹尼尔·波莱（Jean Daniel Pollet）所拍的《地中海》（*Méditerranée*, 1963）、吉加·维尔托夫团体（包括戈达尔与让—皮埃尔·戈兰）所拍的实验电影,甚至雅里·刘易斯所拍的自反性闹剧。有时候,电影的形式被盲目

[1] Julia Kristeva, "Word, Dialogue, and Novel", in Kristeva (1980). 有关巴赫金和后结构主义的关系,请参考 Robert Young, " Back to Bakhtin", *Cultural Critique*, No. 2 (Winter 1985−6); and Allon White, "The Struggle over Bakhtin: Fraternal Reply to Robert Young", *Cultural Critique*, No.8 (Winter 1987−8).

崇拜，在这种情况下，理论家忘了形式本身的历史性，只有风格被用来承受政治瓦解的重担。当语法被瓦解时，权力关系却未被触及。

同时，在《语言和电影》一书中，梅茨的理论有时候明显受到德里达与克里斯蒂娃的后结构主义的文学潮流的影响。梅茨倾向于在更为中立的结构主义文本观点（作为限定的、组织化的话语）以及更具纲领性的先锋派解构主义的文本观念之间摆荡。梅茨不像《原貌》杂志派，他通常不用"文本"这个词来作为专指激进前卫电影的尊敬语，对他而言，所有的电影都是文本，而且有其本文系统。然而，在《语言和电影》一书中，静态的、分类的、"结构主义—形式主义"的文本系统观点以及更为动态的、后结构主义的"巴赫金—克里斯蒂娃"的文本观点，如"生产性"（productivity）、"置换"（displacement）以及"书写"，仍然存在着明显的张力关系。受到克里斯蒂娃批评索绪尔的影响（克里斯蒂娃对索绪尔的批评，不但受惠于德里达对符号的批评，而且受惠于巴赫金对索绪尔所做的泛语言学批评），梅茨形容电影的"言语"为他在别处所强调过的系统性瓦解：

> 文本系统就是一个过程，就是置换符码，经由其他符码的在场而令它们中的每一个符码变形，并借助其他符码来让一些符码变得不纯，同时，以另一个符码来置换某一个符码，而最后——作为一种由于普遍置换所导致的暂时性"拘留"——把每一个符码都放在一个对整体结构而言特定的位置上，这种置换过程因此是通过一种自身注定被另一文本置换的"定位"（position）而完成的（Metz, 1974a, p.103）。

这就是《语言和电影》一书后来的观点：文本作为一种无结局、无休止的置换，其建构了更为动态的标杆（pole）。一个电影的文本不是电影运作符码的附加"表册"，而是电影借以"书写"文本，修改并结合其符

码，使一些符码对抗另一些符码的重建工作，电影因此而建构了它的系统。于是，文本系统即是一个例子，它置换符码，以致它们互相影响和替代。然而，电影语言可以被视为一整套符码，电影的"书写"是一种主动的运作，是置换符码的写作过程。

《电影批评》与《电影手册》这两本杂志的马克思主义论者，为德里达的解构概念带来明显的"左翼—布莱希特"倾向，用来指陈电影装置及主流电影潜含意识形态基础的揭露过程。从此观点出发，解构性的文本较少指涉德里达的复杂哲学策略，而较多指涉明显运作的符码和主流电影的意识形态（大部分的后结构主义电影理论及分析，由于前面所解释的理由，更多地建立在拉康"回归弗洛伊德"的基础上，而非建立在德里达的"解构"的基础上）。

"解构"已经在电影的理论和分析中占有了一席之地，尤其是作为一种解读的方法。强调怀疑式的阅读，要求注意电影文本（或有关电影的文本）的压抑、矛盾以及悖论，要求注意"没有一个文本在获得一个位置的同时是不受到破坏的"这种假设，要求注意"所有的文本在本质上都是矛盾的、对立的"观点，以上这些观点如今都已经渗入电影研究中。后结构主义颠覆文本的意义，动摇早期符号学的科学信念（早期的符号学认为文本分析终将经由描述电影的所有符码而抓住全部的意义）。在电影理论中，解构的含意已经被玛丽—克莱尔·罗帕斯、迈克尔·瑞安（Michael Ryan）、彼得·布鲁内提（Peter Brunette）、大卫·威尔斯以及斯蒂芬·希斯（经由克莉斯特娃）等分析家深入探讨过。在一些只在法国出版过的论述中，玛丽—克莱尔·罗帕斯将德里达有关"书写"的广泛见解推演至电影分析中，作为一种以"痕迹"取代"符号"的概念的"理论假设"，并视之为不同表意过程的一部分，而其所运用的词汇是"非指定的"和"非固定的"。罗帕斯把电影蒙太奇——特别指爱森斯坦惯用的电影蒙太奇，视为超越摹仿再现以利于创造一个抽象的概念空间的手段。爱森斯坦的"作者式文本"展露出自身的书写过程，从而产生意义的不稳定性。在

1981年出版的《丰富的文本》（Le Texte divesè，有可能是最透彻的德里达式电影分析）一书中，罗帕斯将一组如同附加表意系统的象形文字，转变成像是由一部以"电影的书写使命"为目的的书写机器完成的图像。通过对《M就是凶手》《印度之歌》（India Song）等电影的示例性解读，罗帕斯分解并消散了电影的意义，而并非将之"驯服"。对罗帕斯来说，电影文本可能把演出变成主动的、无法合成的"结构性冲突"。尤其是蒙太奇的分离性功能能够通过作用于有形能指之间的"差异"而拆解符号。电影被"书写"与"反书写"两种力量所分裂，前者倾向于一种散播的、源出于书写的能量，后者则倾向于意义和再现〔巴赫金或许会称之为"离心的"（centrifugal）及"向心的"（centripetal）力量〕。

彼得·布鲁内提和大卫·威尔斯（1989）利用德里达的理论范畴来质问各种各样的宏观观点，他们把这些观点视为暗中告知的电影理论和分析：叙事电影的概念；作为一个自我认同的协调体系的好莱坞；被看作可以类比言语的首要性的视觉的首要性，超过逻各斯中心传统的书写（当然，这些想法已经能够不必依赖德里达而被质问）。这些作者所呼吁的超越整体化的方法，唤起一种"字谜式的"（anagrammatical）的解读实践的可能性，并将电影视为书写、文本，视为"一种在场与不在场，可见与不可见的交互作用，是不论对总体性还是先验性都无法简化的关系"（同上，p.58）。

通过某些被解构所影响的作家，解构也间接地影响了电影的理论与分析，这些作家很少写有关电影的文章，但是他们经常被电影理论家所引述。朱迪丝·巴特勒（Judith Butler）谈论性别的著作，对"酷儿"电影理论（queer film theory）来说成了最关键的参考文献，而斯皮瓦克（Gayatri Spivak）探讨次主体（subaltern subject）的著作、霍米·巴巴（Homi Bhabha）探讨混杂/混血（hybridity）和"民族与叙述"（nation and narration）的著作，都成了电影理论著作中经常引用的参考文献（尽管通常只是点缀性的）。从政治的观点来看，解构一词已经被视为是进步

的，因为它系统性地破坏了某些二元对立——如男性／女性、西方／东方、黑人／白人；这些二元对立从历史的角度来看是在支持压迫。例如，德里达便已与拉康"菲勒斯中心主义"（phallocentrism）的女性主义批评结盟。另一方面，解构主义的评论家也经常被抱怨太容易被学术精英招安（如耶鲁大学文学解构主义的精英们），而且，其重大的"颠覆"宣言不过是修辞学倾向上的说辞而已。有时候，在极端解构主义的话语中，本质论变成原罪的同义词，导致"大家互相比较，谁的本质主义最少，谁就最棒"。解构同时也转变政治的价值，依据其所批评的对象（人或事）而定。当解构从历史的角度质问根深蒂固的社会阶级制度（男人凌驾女人，西方凌驾东方）时，它是前进的、进步的；当它追逐本来就没有本质主义思想的妄想或计划，把属于人的主体的集体能动性化作语言和话语时，解构反而变成是倒退的、逆行的。

文本分析

文本（text）的问题正是德里达著作的中心，而且德里达自己也做了文本分析〔textual analysis，他分析了卢梭（Jean Jacques Rousseau）、索绪尔及其他一些人的著作〕。解构，其实就是一种对于文本的注释、拆解与一种留意文本纷杂的异质性时，质问文本隐藏的前提的方式。然而，文本分析可以追溯到久远以前对于《圣经》的解释，可以追溯到19世纪的《圣经》"诠释学"（hermeneutics）和"文献学"（philology），可以追溯到法国"文本细读"（close reading/explication de texte）的教学方法，以及可以追溯到美国新批评派（American New Criticism）的"内在分析"（immanent analysis）。和文本分析靠得最近的前身包括：列维—施特劳斯有关神话的研究著作、翁贝托·埃科有关"开放性作品"（open work）的研究、罗兰·巴特对于"作品"和"文本"的区别、阿尔都塞"征候阅读法"（symptomatic reading）的概念、皮埃尔·马舍雷（弗洛伊德学派）"结构性缺席"（structuring absences）的概念以及德里达有关"延异"和"散播"的研究著作。

因此，"电影文本"的出现深植于多重的问题意识和互文中。文本一词，是从文学术语中借鉴而来的，带有一种历代相传、备受尊重的神圣

感（起先运用于宗教领域，后来转至文学领域），如此一来，电影这种遭到贬低的媒介，便得以博得声望、提高地位。就宗教而言，电影也可以带来一些启示。当影片是文本而不是电影时，它们将和文学作品一样值得严肃关注。文本分析同时也是作者论的一种逻辑推论，毕竟，如果电影不是文本，那么，"作者"到底要写什么？同时，电影文本是符号学把焦点放在影片上的作用结果，是有系统地组织话语的场域（而不是一种无规则的"生命片段"）。文本分析假定电影应该以严肃的态度来加以研究，不但应该把它从文学精英的著作中区别出来，而且也应该把它从报章杂志的评论当中区别出来（因为报章杂志的评论仅把电影看作消遣娱乐）。宝琳·凯尔自夸她在写一篇影评之前，对于影片不需要看上两遍，如果这种自夸出自一位文学批评家之口（以前的文学批评家在做有关《哈姆雷特》或《尤利西斯》的批评研究时，都要把文学著作看上多遍），那么这种自夸可能会被当成怠惰或没有能力分析的象征。因为文学批评就像罗兰·巴特所说的，它永远有"再解读"的空间。

　　文本（在词源学上，是指"棉纸"或"编织物"）的概念，不是将电影作为对于现实的摹仿，而是把电影作为一种手工艺品、一种结构物来加以概念化的。在《从作品到文本》(From Work to Text) 一文中，罗兰·巴特把"作品"和"文本"做了一个清楚的区分："作品"被定义为物体的现象表面，例如某人手中所拿的那本书，换言之，就是传送预定及事先存在意义的已完成作品；至于"文本"，则被定义为一个方法论上的能量领域，为一件合并了作者和读者的作品。罗兰·巴特写道："我们现在知道，文本不是一行释放出单一神学上的意义（一位像是神一般的作者的寓意）的词语，而是一个多重维度的空间，在这一空间中的种种作品都混合在一起，互相冲撞，没有一件是原始样貌的。"(Barthes, 1977, p.146) 在《S/Z》一书中，罗兰·巴特进一步区分了"读者式"文本 (readerly text) 及"作者式"文本 (writerly text)，或者说得更恰当一点，进一步区分了读者式文本取向及作者式文本取向。读者式取向，偏

袒传统文本中所要求与假定的价值——如基本的一致性、线性的排列、文体的透明度、传统的现实主义。读者式取向申言作者的支配性及读者的被动性，把作者变成一个神，把批评家变成"一个牧师或神父，其工作就是去解释'神的文书'"（Barthes，1974，p.174）。相对地，作者式取向形成主动的读者，这种主动的读者对矛盾和异质性十分敏感，也知道文本的作用。作者式取向把文本的消费者变成文本的制作者，突出并强调他自己的解释过程，并促使意义的无限延展。

雷蒙·贝卢尔（Raymond Bellour）以他文学理论的背景，在《无法企及的文本》（The Unattainable Text）这篇文章中提出了一些将文学模式扩大应用在电影上的困难。鉴于文学批评来自于许多个世纪累积下来的深思熟虑，电影分析则是最近的事情，更重要的是，电影文本不像文学的文本，电影文本是无法引述的（雷蒙·贝卢尔写下这段文字的时候，是在录像机、激光影碟机以及有线电视出现之前，当时的匮乏助长了电影分析的神秘性）。然而，文学作品和文学批评使用文字这一相同的媒介，电影和电影分析却是使用不同的媒介。电影媒体带有梅茨所谓的五种进行轨迹（影像、对白、配音、音乐以及书写素材），而电影的分析则还包括文字。因此，批评的语言对于它所分析的对象来说，是不充分的，电影总是超脱出想要构成它的语言。雷蒙·贝卢尔接着比较了电影和其他艺术文本的"可引述性"程度，指出：绘画式文本是可以引述的，而且一目了然；戏剧式文本可以用书写的文本表达出来，但是用书写的文本表达戏剧就缺少了"音调"。雷蒙·贝卢尔接着分析电影的五种进行轨迹以言语表现时，其参差不齐的感受性：对白是可以用言语引述的，但是会缺少声调、强度、音色以及同时发生的身体动作和面部表情；至于声响，言辞的记述永远是一种经过转变的东西、一种扭曲或变形的东西；最后谈到影像，影像也许无法以词语表达，个别的画格可以被复制，也可以被引述，但是，在处于停止状态的电影中，它也就丧失了它所特有的东西——其自身的动作。人们想要抓住电影的文本，但是，电影的文本稍

纵即逝，在这种情况下，电影文本的分析者只得以"有原则的绝望"，尝试和他（或她）所想要了解的对象对抗。

梅茨区分了两项彼此互补的工作，这两项工作像是一种正/反拍镜头式的对话，一项是电影理论（对电影语言本身的研究），另一项是影片分析。电影的语言是电影符号学理论研究的对象，而电影的文本（影片）是电影语言学分析的对象（实际上，就像我们所了解的，这种区分并不是永远都这么清楚的）。在《语言和电影》一书中，梅茨发展出一种文本系统的概念，文本系统就是意义的底层结构或网络，文本围绕着这个结构或网络而连贯在一起——即使是在类似《一条安达鲁狗》(*Un Chien Andalou*, 1929)这样故意让结构变得不连贯、没有条理的影片中。结构是一种由各种各样可被电影创作者所用的符码的选择所产生的形态。文本系统不是本来就存在于文本中，而是被分析者建构出来的。梅茨的《语言和电影》一书所关注的并不是替文本分析提供一个"如何做"的手册，而是关注于决定文本分析理论的地位。对梅茨来说，文本分析在探究电影符码〔cinematic codes，如摄影机运动（camera movement）、画外音（off-screen sound）〕的位置，以及电影之外的符码（如自然/文化、男人/女人等思想体系的二元对立），有的文本分析会跨越文本，有的文本分析则是探究单一的文本。对梅茨而言，所有的电影都是混合的场域，都在调动着电影的符码以及非电影的符码。没有任何一部电影是只以电影符码单独构成的；即使许多先锋电影仅论及电影装置本身，仅论及电影的经验或我们对于该电影经验的传统期望，但电影永远都论及某些事情。

梅茨的构想有社会化（可以说是艺术家的创作过程）的优势。通过强调书写是对符码的再三推敲，梅茨把电影想象为表意的实践，其不取决于灵感和才气那种模糊不清的浪漫力量，而是对社会上既有话语的重新开采利用。然而，在某些方面，梅茨的社会化走得并不够远。在这层意义上，《文学学术中的规范性方法》（*The Formal Method in Literary Scholarship*）一书中，巴赫金和梅德韦杰夫对形式主义者的批评可以向

外推展，用在梅茨文本系统的观点上。形式主义者描绘文本在社会斗争方面的矛盾，以及在引发战斗、斗争、冲突的隐喻上的矛盾。例如维克多·什克洛夫斯基用新文学流派的出现和革命运动做一比较，指出：新的文学流派的出现，"有点像是一个新阶级的出现"。[1] 然而，即使形式主义者从他们自己隐喻的暗示中退缩——这"仅仅是个类比"——文学的矛盾仍然存在于纯文本性的封闭世界中。相对而言，巴赫金和梅德韦杰夫把形式主义者的隐喻看得很严肃，特别是那些唤起阶级冲突和暴动的术语——如"造反""冲突""斗争"，甚至"统治者"，这些术语不但适用于文本，同时也适用于社会本身（Pechey，1986）。

那么依照巴赫金"众声喧哗"（heteroglossia，亦译为"杂语性"）的概念（把语言和话语比作在"文本"和"语境"中运作），梅茨对于文本的观点与形式主义者对于文本的观点，两者之间是可以做到有效互补的。在巴赫金派的观点中，艺术文本的作用并不是去描绘真实生活的"存在"，而是把众声喧哗固有的分歧或矛盾——语言和话语的一致与竞争——搬上舞台。电影的社会符号学将保留形式主义者及梅茨对于"文本矛盾"的见解，但通过众声喧哗而对之进行重新思考。巴赫金认为（字里行间都附和着梅茨有关互相替代的电影符码的主张）众声喧哗的语言可以"互相并列、互相补充、互相抵触以及对话式地互相关联"。[2] 例如，詹姆斯·纳雷穆尔有关电影《月宫宝盒》（*Cabin in the Sky*，1943）的文章采取这种推论的方法，把电影看作在传递不同的话语（如乡村民俗话语、非洲城市现代主义话语，等等）。

梅茨的《语言和电影》一书出版之后，在一些国际期刊上蜂拥地出现了有关电影的文本分析，这些期刊包括英国的《银幕》《框架》，法国的

[1] 被引述于 Pechey (1986)，pp.113–14；克拉夫斯基在 *Rozanov* (1921) 以及 *Theory of Prose* (1925) 一书中，把新文学流派的出现和革命运动做了一些比较。

[2] 参见"Discourse in the Novel"，in Bakhtin (1981), p.292。

《虹膜》(Iris)、《眩晕》(Vertigo)、《Ca》，美国的《暗箱》《广角》(Wide Angle)、《电影杂志》(Cinema Journal)，西班牙的《领域》(Contracampo)以及巴西的《批评技术》(Cadernos de Critica)。罗杰·奥丁 (Roger Odin) 关注了法国有关电影文本分析的文章，发现 1977 年这一年总共有五十篇这类文章。这些有关电影的文本分析探讨了文本系统的形式结构，分离出少量的符码，然后追查这些符码在整部电影中的交织情况。比较具有雄心的文本分析有凯瑞·哈内特 (Kari Hanet) 对《恐怖走廊》(Shock Corridor, 1963) 的分析、斯蒂芬·希斯对《历劫佳人》(Touch of Evil, 1958) 的分析、皮埃尔·博德里对《党同伐异》的分析、蒂埃里·孔策尔 (Thierry Kuntzel) 对《最危险游戏》(The Most Dangerous Game, 1932) 的分析，以及《电影手册》对《林肯的青年时代》的分析。

那么，在符号学取向的文本分析中有些什么新鲜的东西呢？首先，相对于传统上对角色和情节的强调，新的方法表露出一种对电影能指，特别是电影的形式要素的高度敏感性。其次，符号学取向的文本分析倾向于方法论上的"自觉性"，一方面有关他们的研究课题——探讨中的电影，一方面有关它们自己的方法论。每一篇分析都变成可能的研究取向的范例。相对于新闻工作者对电影的批评，文本分析的分析者引用他们理论的假定和评论性的互文（许多的文本分析从近乎仪式性地引据梅茨、巴特、克里斯蒂娃或希斯之名开始）。第三，这些文本分析同时也预先假定了对电影根本不同的情感立场，这种立场以布莱希特式的间离、一种在热爱和批判之间的摆荡为特征。文本分析者被认为是采取了一种自我分裂式的态度，既爱电影，又恨电影。文本分析者并非进行单一的筛查，而是一个镜头一个镜头地仔细审查（从那时候起录放机的发展将准确分析的实践活动大众化了）。文本分析者如玛丽—克莱尔·罗帕斯和米歇尔·马利 (Michel Marie) 等人，为了注释而标示出角度、摄影机运动、镜头中的运动、画外音等符码，发展出详尽的图式。

采用这样的分析方法，也意味着试图说完关于一部电影的每一件事

情是不可能的。许多的分析都聚焦于电影的转喻法的部分，例如罗帕斯花了四十页来分析爱森斯坦的《十月》和罗查的《安托尼奥之死》（*Antonio das Mortes*，1969）的前面几个镜头，而蒂埃里·孔策尔则花了很长的篇幅分析一些电影，如《M 就是凶手》《金刚》（*King Kong*）以及《最危险游戏》的开场连续镜头（开场镜头被视为意义的浓缩）。从长篇大论的批判性著作到简要的分析都间接显示，电影对高端艺术的精英分子来说，确实意义丰饶。这些分析在范围上的变化也很大。

文本的限定可能是通过单一的影像〔如罗纳德·勒瓦科与弗雷德·格拉斯（Fred Glass）对米高梅电影公司（MGM）标志的分析〕，可能是通过一个单独的片段〔如雷蒙·贝卢尔对希区柯克的电影《群鸟》（*The Birds*，1963）的分析〕，可能是通过一部完整的电影（如斯蒂芬·希斯对于《历劫佳人》的分析），可能是通过作为"多重电影文本系统"的一个示例的电影创作者的全部作品〔如勒内·加尔迪（René Gardies）对罗查所有作品所做的分析〕，甚至是通过全套的大量电影〔如米谢勒·拉尼（Michèle Lagny）、玛丽—克莱尔·罗帕斯、皮埃尔·索兰（Pierre Sorlin）对 20 世纪 30 年代法国电影的分析，以及大卫·波德维尔、珍妮特·施泰格、克莉斯汀·汤普森从非符号学的观点对古典好莱坞电影的分析〕来加以界定的。

文本分析摒弃电影批评所用的传统评价术语，偏爱一些来自结构语言学、叙事学、精神分析、布拉格学派美学以及文学解构主义的新语汇。或许是对传统电影批评的过度反应，文本分析经常忽视电影分析的一些主要议题，如角色、演技、表演等要素。虽然大部分的分析大致上来说是由这场属于普通符号学的潮流所造成的，但是，并非所有的分析都是严格建立在梅茨论点的基础上。玛丽—克莱尔·罗帕斯对《印度之歌》和《十月》等电影进行的极为错综复杂的分析，综合了符号学的深刻见解以及一种由德里达的文法学所启发的比较个人化的研究课题。许多文本分析受到文学的文本分析的影响，如朱莉娅·勒萨热以罗兰·巴特的五种

符码对让·雷诺阿的《游戏规则》(Rules of the Game) 所进行的推断。有些文本分析是由弗拉基米尔·普洛普的叙事学方法（如彼得·沃伦对《西北偏北》的分析）、拉康的"回归弗洛伊德"的观点（如雷蒙·贝卢尔对《西北偏北》的分析）或者其他理论潮流所启发而来的。

某些文本分析寻求建构单一文本的系统，某些文本分析则研究特定的电影，作为一般符码的例子来说明电影的实际情形。同样，它们之间的区别并非一直都很清楚；雷蒙·贝卢尔对《群鸟》这部电影的分析，既提供了希区柯克影片中波蒂加海湾段落的具体而微的文本分析，也提供了对于许多电影所共有的更加广泛的叙事符码的质问；简言之，二者的组成像是好莱坞叙事的终极目的。在1981年和1988年的两本书中，克莉斯汀·汤普森提出了一种纲领性的新形式主义文本分析方法，既支持又反对符号学的本质。同时，阿尔弗雷德·古泽蒂（Afred Guzzetti, 1981）对戈达尔电影的声音、影像以及互文指涉等方面，也提出了一个极为详尽的说明。

20世纪60年代在法国发展的电影理论话语到了20世纪70年代被英国的《银幕》杂志接手，之后，随着电影研究进程的发展壮大，又迁移至美国和其他许多国家，其中的许多电影理论话语都带有很强的巴黎色彩〔就这一点而言，美国电影研究中心（the Centre American d'Études Cinématographiques）起到了关键作用，他们将美国学生送到巴黎，让他们和法国主要的符号学家一起研究〕。符号学的"左倾"观念通过审视社会及艺术产品，支持一种去自然化的颠覆性作品，借以识别、运作其中的文化及意识形态符码。事实上，电影理论通常开发出很多其他更为传统学科的"左倾"的话语，不仅仅是因为强烈的"法国色彩"（法国随后却是戏剧性地趋于右倾），而且是因为电影理论伴随着反传统文化的学科（如女性研究、人种学研究、流行文化研究）而同时出现。因此，电影研究同样从来不会为那些"老古板们"烦心，那些人是在文学和历史这类更加传统的领域里树立了权威的死不回头的保守者。

电影理论的出现作为一种工业发展的结果，也有制度上的原因：电影研究初始是作为法国、英国、美国、澳大利亚、意大利、巴西以及其他地方的大学里的一门学科。复杂精深的理论观点证明了电影研究其知识的严肃性，从而为电影研究学系的创立间接提供了一个基本原理。正如电影必须把它自己合法化为一门艺术，同样，电影研究也必须把它自己合法化为一门学科。电影理论以它在学术上及出版工业上由来已久的基础，而获得相当的声望并被广为传播。传统的文学学者那种蔑视流行文化，将电影作为次于文学著作、绘画以及音乐等神圣艺术的媒体来加以蔑视的孤高主义，无意之间刺激了电影研究展现出它自身的严肃性，而且有时候通过理论大师表现出的非凡理论造诣，而对其进行了过度的补偿。[1]

[1] 在电影研究兴起时，有关这些机制层面具有挑战性又提供充分信息的分析，参见 Bordwell, 1989。

诠释及其不满

在20世纪80年代，由电影符号学所构想出来的文本分析开始受到来自几方面的批评。一方面，后结构主义的潮流既启发又颠覆了文本分析，动摇了早先符号学的科学信仰（符号学的观点认为借由彻底描绘一部影片的所有符码，肯定可以抓住该部影片的意义）；另一方面，新出现的文化研究领域对文本分析并未十分投入。卡里·尼尔森（Cary Nelson）、葆拉·特赖希勒（Paula Treichler）以及劳伦斯·格罗斯伯格（Lawrence Grossberg）1992年在《文化研究》（*Cultural Studies*）这本书的序言中，将文化研究的看法概要地总结为："虽然在文化研究中，并不禁止精细的文本解读，不过，文化研究也不需要精细的文本解读，因为文学研究中的文本分析长久以来有一个信念，那就是把文本理所当然的视为全然自觉的以及全然独立的客体。"

雅克·奥蒙和米歇尔·马利（1989）概要地列出四点有关文本分析可能的批评：

1. 文本分析所分析的影片，仅限于叙事电影。
2. 文本分析是"先杀了再解剖"，它忽略了文本有机的整体性。

3. 文本分析经由将电影分解到只剩下骨架，而把影片"木乃伊化"。

4. 文本分析省略了电影的语境，省略了电影制作和接受的情况。

以上这些批评当中，第一点批评是有失偏颇的，因为文本分析可以适用于任何对象，而第二点批评似乎是来自对于分析本身的敌意，特别是对于"没有价值"的媒体分析的敌意。但是后面的两点批评则是有些道理的，而且事实上，后面的两点批评是互相关联的。说到文本分析的退化，那恰好是因为它们是非历史的，并且因此未能考虑到电影的制作和接受。而且，对于文本分析的非历史主义的指责，雅克·奥蒙和米歇尔·马利所提出的分析者同样也在写历史的这种回答，并不能令人满意。一些文本分析的去语境化根源，在于符号学两个起源思潮的非历史性：索绪尔的语言学——特别是那种将语言孤立于历史之外的倾向，以及偏好纯粹的本质分析的俄国形式主义。当电影语言学传统阵营的分析者建议电影学者也应该（以某种友善的劳动分工）研究历史学、经济学、社会学等学科时，他们所重点论述的是形式主义者本身所采用的方法，也就是先对文学文本的内在研究，然后才是对文学范畴和其他历史范畴之间关系的研究。相对地，对真正的"历史诗学"（historical poetics）而言，所有的艺术语言——从它们固有的对话本质，及它们向着具有社会情境的对话者发言的这个事实来看——总是社会的以及历史的。

电影分析首先是一种开放式的并且由各种不同目的定位的根据历史塑造而成的实践活动。分析者倾向于去发现它所要寻找的东西。文学上的新批评派寻找并发现的是有机整体、意象群以及反讽，而解构主义批评寻找的是张力、裂缝以及悖论。电影分析是一种方法，而不是一种思想意识；电影分析是电影书写的一种类型，存在着受到各种影响的可能性（从罗兰·巴特到杰姆逊再到德勒兹），各种理论的可能性（如精神分

析、马克思主义、女性主义），各种图式的可能性（如自反性、过剩、狂欢），以及各种有针对性的原则的可能性——既包括电影的原则（如摄影机运动、剪辑），又包括电影之外的原则（如对女性、黑人、男性同性恋以及女性同性恋的再现）。举例来说，《后窗》这部电影可以从不同的角度来看：可以从作者论来看（涉及作为一个整体的希区柯克的全部作品），可以从发声源的标记来看（通过风格和客串演出，希区柯克的"直证的"自我铭刻），可以从音乐来看〔弗朗茨·韦克斯曼（Franz Waxman）所作的曲子〕，可以从场面调度来看（《后窗》这部电影中，公寓环境的空间限制），可以从"自反性"来看（讽喻性的指涉电影观众）[1]，可以从凝视观点来看（电影角色杰弗里、丽莎、斯黛拉以及托瓦尔德几个人之间观看及视线的交会），可以从精神分析来看（对主角的窥淫癖做征候的解读），可以从性别角度出发（两性的观看策略），可以从阶级着手（辛勤工作的摄影记者和高级时装模特儿这两种阶级之间的张力关系），可以从呼应某个时代来看（暗指"麦卡锡主义"），可以从仅提到几个有关电影的"图式"（波德维尔）、"符码"（梅茨）以及"社会—意识形态的话语"（巴赫金）进行诠释。

大卫·波德维尔对于电影研究领域的发展演变提供了一种极端详实及多面化的说明，并且发动了一场对"诠释"的攻击。虽然文化研究的拥护者把文学研究中的文本分析视为不够政治化，不过，大卫·波德维尔却认为电影的文本分析过度政治化。大卫·波德维尔认为，在1968年之后的"征候式批评"（symptomatic criticism）中，"命运的主题被权力/臣服的二元性所取代；爱被律法/欲望所取代；此外，主体/客体或者菲勒斯/匮乏取代了个体；表意实践取代了艺术；自然/文化的对立或是阶级斗争取代了社会"（Bordwell，1989，p.109）。

大卫·波德维尔以类似哀歌式的措辞，悲叹从"个人主义视角"到

[1] 指观众在电影院中，就像男主角一样坐着不动，而且也在偷窥。——译注

"把性征、策略以及表意"视为最主要意义范畴的"分析的、几乎是人类学的那种公正超然视角"的转变。电影阐释者运用符号学以及阐释学的方法，彻底根除了象征的意义，而符号学及阐释学，乃是预先假定的，不是从分析中诱导出来的。虽然诠释者声称是制造理论，但他们只是以一种"片段的、事后的，以及扩张主义的方式"套用理论而已（同上，p.250）。大卫·波德维尔批评在符号学传统中，两种与文本分析相关联的电影评论趋势：主题式分析以及征候阅读法（通常是政治化的征候阅读法）。根据大卫·波德维尔的说法，实际上，当"阐释中心论批评的极盛期结束"，这两种趋势有一套共用的阐释逻辑和修辞。阐释的流行"证明了文学领域在传达阐释的价值和技巧上强而有力的影响作用。人文主义对于阐释杂食似的嗜好，使得电影似乎成为一种合理的文本"（同上，p.17）。

大卫·波德维尔应用两种形式主义的图式：（1）对明确性的需求，这里特别是指"学科的"明确性（亦即电影研究不应该从文学科系引入或借用）；（2）形式主义的疏离，亦即对征候阅读法其"常规化"的批评（这让我们想起，对形式主义者来说，艺术的作用在于对自动化的感知提出异议）。因此，他断言，最好根本别去解读电影（不过讽刺的是，大卫·波德维尔自己的方法本身就在进行着一种广泛而驳杂的文本分析的征候式阅读，在这里他却将之视为理论与分析凌乱的征候性）。

在《电影意义的追寻》（*Making Meaning*）这本书中，大卫·波德维尔认为在符号学传统中的电影分析，经常流于只说明预先形成的概念。他以希区柯克的《惊魂记》为例，提出阐释（inter-pretation）是由一种"先验"概念的图式预先确定的。大卫·波德维尔在他的"历史诗学"（20世纪30年代巴赫金在他的《时空体》一文的副标题中使用的一个短语[1]）和"阐释"这两个概念之间，建立起一种两极性。"阐释"一词在大卫·波德

[1]　巴赫金把"时空体"一词定义为："文学里，时空关系的内在联结"。——译注

维尔看来，结合了 SLAB 理论（索绪尔／拉康／阿尔都塞／罗兰·巴特等人的理论），而用来诠释隐含和征候的意义。[1] 然而，历史诗学和阐释的两极化，让人产生误解，因为历史诗学的对立面不是阐释，而是"非历史诗学"。因此实在没有理由说明为何阐释不可以是历史化的。例如，在埃里克·奥尔巴赫或莱奥·施皮策（Leo Spitzer）的著作中，阐释学及文献学等久负盛名的传统总是把阐释历史化。摒弃阐释，通常只因为一些解释是不妥当的，似乎有点像说我们应该丢弃电影理论，就只因为有些电影理论是不切合实际地发展着的。

大卫·波德维尔（in Palmer，1989）提出用历史诗学来替代阐释传统。他明确地将他的新形式主义建立在三种解释性图式上：理性的代理人模式、制度的模式（即电影制作的社会和经济制度）以及感知—认知的模式。历史诗学研究"在确定的环境中，电影如何被组合起来、提供特定的功能及获得特定的效果"（Bordwell，1985，pp.266－7）。按照大卫·波德维尔的结构主义方法，电影观众运用电影创作者建构出来的电影线索来"实践可由自己决定的活动，在这些活动中，各种意义的建构将只是其中一个部分"（同上，p.270）。《电影意义的追寻》一书中，波德维尔所宣称的（也是值得称赞的）目标，不是要和阐释彻底地断绝关系，而是要把阐释放在一个比较广泛且基于史实的研究中（同上，p.266）。但是，通过把解读二分为指示性的明确的解读（理解上可以处理与响应的素材）与征候性的暗示的解读（基于阐释妄想的毫无章法、任意解释的伪知识），大卫·波德维尔破坏了自己的研究课题。就某种意义上来说，他是在重复形式主义者的策略，通过诉求于其误导性的内在意义（文本的"内部"）的空间隐喻来对照强加于人的体制图式的"外部"。但是，事实上，介于内部和外部之间，有一层可透性的薄膜，就如同在理解和阐

[1] 有人质疑，是否其他首字母缩写的组合——如 VBGH 代表沃洛希诺夫、巴赫金、格拉姆希、斯图尔特·霍尔，MBJZ 代表劳拉·穆尔维、杰西卡·本雅明（Jessica Benjamin）、杰姆逊、齐泽克——会更易被接受。

释之间也有一层可透性的薄膜一样。虽然有些认知上的共同性，但是，特定的受众如何理解和阐释一部既有影片，则同样有赖于当时的历史情况、社群联系、政治意识形态等。理解可能被认为暗指了一种阐释，甚至是一种批判性的立场。阿多诺在《美学理论》(Aesthetic Theory) 一书中，据理反对将理解和阐释的价值做精确地脱离；原因在于美学的理解需要阐释的价值判断。在《一个国家的诞生》这部电影中，格斯强暴芙萝拉的段落被人们以非常不同的方式理解和阐释着，这取决于观众是一个三K党人还是一个非洲裔的美国人。虽然一位种族主义者很可能把他（或她）所看到的画面理解和阐释为有关黑人男性特有行为的真实描绘，不过，非洲裔的美国人则更可能看到一个扮作黑人的白种男人表演着一种（黑人男性）恶意的刻板印象。一位观众可能被故事中角色的行为所激怒，而另一位可能被那些设计和编造故事的人所激怒。这两种观众可能都同意他们看到了关于一次强暴事件的再现，他们对这个（强暴事件）再现的理解和阐释则不会是完全相同的。

大卫·波德维尔的历史诗学建议在历史语境中研究电影风格，这确实是一种很有价值的尝试。研究历史为的是要了解风格，但是，如果把方向翻转过来的话（研究风格以了解历史），不是同样合理的吗？因为，巴赫金和梅德韦杰夫的形式和结构就像主题和内容一样，都是历史化地以及意识形态化地塑造而成。一种深厚的历史诗学不但会检验电影风格的地方性与制度性等决定因素，而且还会检验在历史和风格之间的交互回响（历史以及艺术的时空体），同时并不会将一方弱化为另一方的背景。对大卫·波德维尔所谓电影的"结构原则"进行深刻检验，将会引起经济上、意识形态上以及伦理学上的问题。在比较广泛的意义上，把历史分解成语境或素材，对风格的历史来说是过度地限制了这个领域。这是对巴赫金所谓的形式本身的历史性的忽视，也就是说，所谓形式也如同历史事件，这些历史事件折射及塑造出一个同时是艺术的也是超艺术的多面向的历史。以这种观点来看，大制作、大成本的动作片的那种过度的

技术展示，可以被看作反映了其叙事内容的"侵略性"。法国新浪潮使用晃动的手持摄影机以及快速摇镜，从形式的历史性观点来看，可以被视为同时呼应技术的发展（当时刚发展出轻便的摄影设备）、电影互文的发展（真实电影）、电影批评的发展（有关城市流浪及漫游者等文学讨论的年代）、哲学的发展（现象学）、艺术理论的发展（作者论的浪漫表现主义）以及传记体的发展（特吕弗对"爸爸电影"不切实际的风格所做的俄狄浦斯式反叛）。大卫·波德维尔像形式主义者一样，把艺术看作一个"形式/语言可能性的集合体"，然而，如果把艺术看作一个更大的社会与话语矛盾的一部分的话，则更有启发性。

　　历史的矛盾常常是以具体且戏剧性的方式影响着电影的。在德国，纳粹主义的出现，逼得一些前卫的导演逃亡到好莱坞；在巴西，政变不但导致电影的检查制度，而且也导致像爱德华多·科蒂尼奥（Eduardo Coutinho）的《二十年后》（*Cabra Marcado para Morrer*，1985）这样的左翼电影的拍摄被中断；在智利，帕特里西奥·古斯曼（Patricio Gusman）的《智利之战》（*Battle of Chile*，1973）在政变后，必须以偷运的方式带出智利；在印度，电影《爱火》（*Fire*，1996）因为包含女同性恋镜头而引发骚乱。电影历史并不只是一个形式可能性的"组合"，电影历史同时和那些被禁止涉及的议题（以及风格）有关，更和决定谁来制作和发行电影的经济角色有关，同时和决定谁可以在电影中表演的种族传统有关，也和电影发行的能力有关（虽然电影在一些国家可以被制作出来，不过，因为受到好莱坞院线的压制，使得这些电影不太可能被放映）。当然，大卫·波德维尔对所有这些都十分清楚，而且他自己也是大声疾呼更加历史化的研究方法的一员，但是，他自己理论中的形式主义观点间接地打消了对这些更深远的议题的注意。

　　虽然大卫·波德维尔偶尔友好地引述巴赫金的论点，就像他对科林·麦凯布在现实主义方面的批评那样，不过他似乎并没有汲取巴赫金和梅德韦杰夫对形式主义批评的真正含意。当我们释义《文学学术中的

规范性方法》一书时，我们无疑可以坚称电影是"文化不可分的一部分，而且它无法在某一个既定时代的整体文化语境之外被理解，无法在生成了一个时代的意识形态视野的社会文化生活之外被理解"。风格、意识形态以及历史无法分开，甚至指示的意义也不能从历史和社会中隔离开来。观众的"图式"是根据历史塑造而成。电影回应着历史，不只是当代的历史，而且是整个过往的重量都内含其中。诚如伊拉·巴斯卡尔（Ira Bhaskar, Miller and Stam, 1999）在她的评论中指出的，大卫·波德维尔有关叙事的"技师"及"侦探"观念，没有看到叙事具体表现文化的方式，没有看到叙事塑造历史以及被历史塑造的方式。虽然大卫·波德维尔对由 SLAB 理论所传播的更为不可靠的阐释的嘲弄是有道理的，不过，更好的做法是以一种更深入的、长久存在的历史化观点来奠定阐释的基础，而非完全拒绝阐释。巴斯卡尔认为大卫·波德维尔发展了巴赫金视为狭隘且制度化的结构主义，其建立于文本线索（运作）之上并通过图式传播渗透，而巴斯卡尔跟随巴赫金之后，把理论和阐释皆看作文本与读者之间有关语言和社会意识形态话语的协商。叙事的有力不但缘于它们引出推论，而且也缘于它们和历史关联的多样性共振。一种真正的历史化研究方法，就像巴斯卡尔所言：

 需要一种观点，把叙事看作具有文化与历史根源，看作一个时代之内生命世界的具体表现；换句话说，也就是把叙事看作对于文化生活形式、生活过程、意识形态以及价值观的具体化；事实上，就是把叙事看作大卫·波德维尔视为阐释主题的概念图式的具体化。如果叙事是以这种方式被理解为在其"故事"（fabula）与"情节"（syuzhet）、形式与风格、其世界的幻象之内的符码，那么，阐释的行为将不会从阐释的一方被区分出来，而且外显的、指示的意义将包含内在的、象征的一方。（Miller and Stam, 1999）

相对于形式主义的非历史性，大卫·波德维尔"历史诗学"的历史化推动力因此而迅速高涨。实质的"诗学"压倒了仅有形容词功用的"历史"。而且在此，大卫·波德维尔从根本上削弱了他自己的其他著作的丰富性、他对电影风格史的极大贡献以及他对特定电影创作者〔小津安二郎（Yasujiro Ozu）、爱森斯坦、戈达尔〕的分析，也削弱了他对好莱坞"极易理解"的电影的分析。[1]

大卫·波德维尔的作品也展现出对阐释的某些敌意，他引述劳拉·穆尔维在20世纪70年代有关"拿掉电影观看中的愉悦"（反快感）的研究，并且补充道："现在要把阐释电影的愉悦拿掉。"对于他这种说法，人们可能会反问：为什么呢？为什么要极力回避愉悦（包括大卫·波德维尔做分析的愉悦）呢？以巴赫金派的观点来看，幽默和愉悦可能会产生知识，当拉伯雷笑得最猛烈、最疯狂的时候，也就是他的成就最辉煌的时候，阐释没有理由不能是嬉戏的、自由开放的、不受约束的甚至情色的。

因此，宣告文本分析及阐释死亡似乎为时过早。《银幕》《暗箱》《电影杂志》或《跳接》等期刊上的每一篇研究都展现出精密的电影分析成果，而且，主要的出版丛书——如英国电影资料馆经典丛书（BFI Classics）、Rutgers出版公司的电影分析丛书或法国的"Étude Critique"（Nathan）丛书，都将保证电影分析的角色稳步走向未来（杰姆逊曾经开玩笑说，"阐释"是为了大学生准备的，"理论"是为了研究生准备的）。

阐释也并非绝对不足取信，甚至一个"认知主义者"，像是诺埃尔·卡罗尔，1998年还用《阐释活动影像》（*Interpreting the Moving Image*）作为书名。此外，数字时代已经给文本分析的实践带来新的推动力。我们现在不但把只读光盘用在一般电影的分析上〔如亨利·詹金斯（Henry

[1] 从不同观点对 *Making Meaning* 一书的批评，见于 Berys Gaut, "Making Sense of Films: Neoformalism and its Limits", in *Forum for Modern Language Studies*, XXX: I (1995). See also Malcolm Turvey, " Seeing Theory", in Allen and Smith (1997).

Jenkins)和本·辛格(Ben Singer)的作品〕,而且也用在特定电影——如希区柯克的《蝴蝶梦》(*Rebecca*,1940)以及马里奥·佩肖托(Mario Peixoto)的《界限》的分析上。虽然我们可能会悲叹那些更为夸张的文本分析,不过,我们不能将法则和指示强加在这种阐释的无政府性上。我们都会把我们阐释的观点带入电影分析。禁止阐释即是间接地禁止电影分析的政治性,因为阐释才使得电影分析的政治使命变得清楚。电影引起我们的欲望与内心投射,甚至这些欲望被升华为一个实证主义的客观性机制,因此,很难去想象我们能够完全超越阐释。虽然有人会批评可预测的以及过分夸张的阐释,并且认为除了分析之外,还有许多事情可以做,不过,这并不意味着分析与阐释不值得去做。文本分析可能是单调、乏味、陈腐以及过分夸张的,不过,我们不能把分析的事业全盘否定掉。

从文本到互文

就某种意义来说，作为一种研究客体的文本在20世纪80年代的没落，刚好是与互文（intertext）的兴起同时发生的。文本互涉理论（intertextuality theory）关注的焦点，并不在于特定的电影或单一的类型，而是把每一个文本都看作和其他文本相关，从而形成一种互文文本。"文本互涉"像"类型"一样是一个由来已久的概念，其先前就已经隐含在蒙田（Michel Eyquem de Montaigne）的观察当中，蒙田指出："更多的书所书写的是关于其他的书，而非关于任何其他的主题。"文本互涉的概念先前也隐含在艾略特（T. S. Eliot）"传统与个人才能"的观念中。经由论及文本（从词源学来看，是指"薄纱"或"织物"），符号学的分析者为文本互涉的概念指出了方向，其超越了过去哲学的"影响"的概念。

由于类型理论始终冒着分类主义和本质主义的双重危险，因此，类型也许应该更有成效地被当作更广泛、更开放的文本互涉问题中的一个特定方面才对。"文本互涉"一词最早是由朱莉娅·克里斯蒂娃在20世纪60年代翻译巴赫金的"对话理论"（dialogism）时首度提出来的[1]；对话理

[1] 原籍保加利亚的法国文学学者克里斯蒂娃，1967年以《巴赫金、言辞、对话与小说》一文，向西方读者介绍巴赫金，并以巴赫金的对话论为基础，提出"文本互涉"的概念。——译注

论的概念是由巴赫金于20世纪30年代创造的，不过，克里斯蒂娃的翻译失去了一些哲学以及人性的弦外之音。对话理论提及每一种"发声"与其他"发声"之间的必然关系（在巴赫金而言，一种"发声"可以是指任何符号的综合体——从一个口头的短语，到一首诗、一首歌、一出戏剧或一部电影）。对话理论的概念认为每一个文本都形成了一种各个"文本面"（textual surfaces）的交会点。所有的文本都是一连串嵌进语言当中、隐而不显的惯例，是那些惯例、有意无意地引证、合并与倒装的变奏曲。就最广泛的意义来说，文本互涉的对话理论涉及无限的、开放的可能性，这种可能性由一种文化的所有话语实践活动所产生，艺术的文本被安置于交际"发声"的整个基体中，其对文本的触及不但是通过一些可识别的影响，而且是通过一个微妙的散播过程来实现的。在这个意义上来看，电影继承并且转化了长久以来的艺术传统。也就是说，它从本质上体现了整个艺术的历史。一部电影，例如马丁·斯科塞斯（Martin Scorsese）的《恐怖角》（*Cape Fear*，1991），其从本质上体现了启示性的文学作品，最远可推溯至《圣经》的启示录。梅尔·布鲁克斯的《帝国时代》（*History of the World*，1981）不但声称是在讲述世界的历史，而且从本质上体现了非常古老的连环图画策略（comic stategies）。例如，"最后的晚餐"段落继承了巴赫金在《拉伯雷与他的世界》一书当中所说的"神圣的摹仿"（parodia sacra）传统。耶稣最后的晚餐原本是一个（犹太教的）逾越节家宴，但"最后的晚餐"指涉了生活在埃及的犹太人所受到的压迫。我们了解这种指涉，就是不断地追溯久远以前的时间迷雾[1]。

　　文本互涉的概念不能以过去哲学上的观念分解为"文本的影响物质或文本的来源物质"。罗伯特·阿尔特曼（Robert Altman）的电影《纳什维尔》中的互文，可以说是由该片所指涉的所有电影类型和话语构成的，

[1] 这便说明了文本就像连环图画一般，可以不断地指涉；一幅连环图画是先前其他连环图画的"变奏"，同样地，一个文本也成为先前其他文本的"变奏"。——译注

如有关好莱坞电影圈的电影、纪录片、音乐歌舞片，并且可以扩展至阿尔特曼的所有电影作品、海文·哈密尔顿（Haven Hamilton）的电影以及艾利奥特·古尔德（Elliott Gould）的电影，并且伴随着福音音乐[1]、乡村音乐、民粹主义者（populist）的政治话语等。因此，艺术作品的互文可能被认为不止包含其他相同形式或相对形式的艺术品，而且也包含单一作品所位列其中的所有的"系列"。说得更粗糙一点就是，任何一个与另一文本发生关系的文本，都必然与和后者发生过关系的所有文本发生关系。

文本互涉理论被视为解决文本分析和类型理论限制的一个办法。文本互涉一词和类型相比有一些优点：首先，类型具有一种循环、重复的本质，例如一部电影是西部片，那是因为这部电影具有西部片的特性；然而，文本互涉对分类的本质和定义没有太大的兴趣，对文本互涉过程中文本的互相刺激比较有兴趣。其次，类型似乎是一个比较消极的原则，例如一部电影"属于"某一个类型，就像一个人"属于"某一个家庭，或者一棵植物"属于"某一个"属"（genus）[2]；然而文本互涉是比较积极的，文本互涉把艺术家视为动态地协调既存的文本和话语的存在。第三，文本互涉并非把自己限制在某种单一的媒体上，而是考虑到自己和其他的艺术及媒体（无论是通俗的还是有深度的）之间的辩证关系。

文本互涉是一个有价值的理论概念，因为它把单独的文本按照原则和其他再现体系联系在一起，而不是和模糊的"语境"联系在一起。甚至为了讨论一件作品与其历史环境的关系，我们有必要将文本放在它的互文之内，然后将文本和互文拿来和形成其语境的其他体系及系列联系在一起。不过，文本互涉可能以一种肤浅或者深奥的方式被加以想象。巴赫金曾经谈到他所谓文学作品的"深层生成系列"（亦即复杂的与多面向

[1] 美国黑人的一种宗教音乐，具有爵士音乐和美国黑人伤感歌曲的色彩。——编注

[2] 现今生物学家所用的分类系统，共有"界""门""纲""目""科""属""种"等七个阶层，"属"乃是其中的一个阶层。——译注

的对话理论），深植于社会生活和历史中，包含"主要（口述的）类型"和"次要（书写的）类型"，产生出来的文学作品被作为一种文化的现象。在《言语类型的问题》（The Problem of Speech Genres）一文中，巴赫金提出了极富启发性的概念，可以用在电影分析的推断上。巴赫金提醒人们注意一种范围广泛的"言语类型"——包括口述的和书写的，简单的和复杂的，范围从"普通对话的简短回答"、平常的叙述，到所有的文学类型（从谚语到大部头小说）及其他"次要（或复杂）的言语类型"（如主要类型的社会与文化评论及科学研究）。巴赫金指出，虽然许多人在一般的情况下可以出色地操控语言，不过，在特定的传播领域中，则是强烈地感到不能胜任，因为他们缺乏对于必要特定形式的掌握。从这种意义上看，伊丹十三（Juzo Itami）的电影《葬礼》（1984）探讨了"殡葬用语"的类型。这部电影是以编年纪事的方式，描述一对拥有高收入的日本夫妻为了应付父亲的丧葬事宜所引起的各种挑战，因为他们与日本的"神道传统"以及现代殡葬成规脱节，他们只得借助于录像带《葬仪入门》来掌握殡葬用语的类型。

在电影中，言语类型的跨语言取向可以将"主要的言语类型"（如家庭中的谈话、朋友之间的对话、老板与工人之间的意见交换、教室内的讨论、鸡尾酒会中的谈笑、军事上的命令），与它们的"次要的电影表达"联系在一起。言语类型的跨语言取向可以分析成规，借着分析成规电影（如古典好莱坞电影）可以处理典型的言语情况，如两人之间的对话（经常是以传统的正/反拍镜头，以打乒乓球的方式，一来一往地呈现）、戏剧性的冲突（西部片及警匪片中言词上的你来我往），以及较为前卫的、对于该成规的颠覆（如戈达尔的电影）。

巴赫金对文本互涉问题的重新阐述必定会被视为一种"答案"，既解答了语言学和文学批评纯粹内在的形式主义和结构主义范例问题，又解答了仅仅对外在的阶级和意识形态决定论感兴趣的社会学范例问题。巴赫金有关"时空体"的概念（按照字面上来讲，就是"时间—空间"的意

思）也和我们对电影类型的讨论有关。时空体是指在一个被界定为"稳定的'发声'形式"的类型内，特定的时间与空间要素的汇集。时空体可以对"历史进入艺术虚构的时间与空间"这一曲解做出处理。在《小说中的时间与时空体形式》（Forms of Time and of Chronotope in the Novel）一文中，巴赫金认为小说中的时间和空间从本质上来说是联结在一起的，因为时空体是"将时间在空间中具象化"，时空体居中斡旋两个层次的经验和话语：历史的以及艺术的，并提供一个虚构的环境，使权力的历史性的特定群集明显可见。时空体是多层面的，它与历史过程中的文本再现有关，与叙境之内的空间与时间关系有关，并且与文本本身的时空勾连有关。时空体提供了特定的环境，在这个特定的环境中，故事得以"发生"（"特定的环境"如罗曼史小说中永远超脱尘俗的森林、虚构的乌托邦完美世界、流浪小说中的道路和客栈等）。就电影而言，人们想到角色与环境之间的关系，不论角色与环境是相配合的（如牛仔徜徉于旷野），还是错乱的〔如莫妮卡·维蒂（Monica Vitti）迷失于安东尼奥尼《红色沙漠》（*Red Desert*，1964）的故事中〕，还是滑稽决定论的〔如雅克·塔蒂的电影《游戏时间》（*Playtime*，1967）中，人物被建筑控制〕。

通过时空体的概念，巴赫金说明了文学作品中的具体时空结构如何限制叙事的可能性，如何形成人物个性的描述，以及如何塑造一个现实生活与世界的假象。虽然巴赫金并没有提到电影，但他的理论范畴似乎很适合用在电影上，因为电影这种媒体，"其空间与时间的指标熔接在一起，成为一个经过周密思考的具象的整体"。巴赫金将小说描绘为这样一个地方，那里的时间"浓厚，具有肌理，变得在艺术上显而易见"，而"空间变得饱含感情并且回应着时间、情节及历史的变迁"；从某些方面来看，巴赫金对于小说的时间与空间的描绘似乎更适合电影而不是文学作品，因为文学作品是在一个虚拟的、语汇的空间中展现自己，相较之下，电影的时空体就相当实在，以特定的维度具体地展现在银幕上，并且以如实的时间展现（通常每秒二十四格画面），除了特定电影有可能建构的

虚拟时空。电影说明了巴赫金对于时间与空间的内在关联性的想法，因为在电影中，修改任何一种表现手法，都会造成其他事物的改变。例如：一个移动物体的特写将会增加该移动物体的速度；另外，音乐这种时间的媒体，将改变我们对于空间的印象，等等。

一些分析者，特别是薇薇安·索伯查克、阿林多·卡斯特罗（Arlindo Castro）、科贝纳·梅塞、玛雅·图罗夫斯卡亚（Maya Turovskaya）、迈克尔·蒙哥马利（Michael Montgomery）、保罗·维勒曼、葆拉·马索德（Paula Massood）以及罗伯特·斯塔姆，把时空体视为将电影类型的讨论予以历史化的一个手段。玛雅·图罗夫斯卡亚发展了关于塔尔科夫斯基将电影视为"雕刻时光"（imprinted time）这种理念的时空体概念。葆拉·马索德使用时空体阐明"以贫民区为中心"的电影的历史性。迈克尔·蒙哥马利在《狂欢与公共场所》（Carnival and Common Places）一书当中，引用 20 世纪 80 年代的"购物中心"电影作为说明时空体的例证。比寻找电影上与巴赫金的文学时空体相同的等价物更为有效的，或许是具体建构电影的时空体。为了方便说明，有人可能会把电影想象成类似"四面墙之间"的时空体，也就是把活动限制在一个单独空间中的那些电影——如希区柯克的电影《后窗》与《夺魂索》（Rope，1948），阿纳尔多·亚博尔（Arnaldo Jabor）的电影《一切安好》（Tudo Bem，1978），法斯宾德的电影《柏蒂娜的苦泪》（Bitter Tears of Petra von Kant）；有人可能会把电影想象成"由电视传达的电影时空体"——如《再会菲律宾》《冷酷媒体》（Medium Cool，1969）、《大特写》（The China Syndrome，1979），亦即一个有许多电视监视器的环境，具有扩增和联结多层空间的效果[1]；有人也可能把电影想象成"反乌托邦盛宴的时空体"——如《泯灭天使》（Exterminating Angel，1962）、《疯狂派对》（Don's Party，1976）、

[1] 参见 Arlindo Castro, *Films About Television*, Ph. D. dissertation, *Cinema Studies*, New York University (1992).

《灵欲春宵》(*Who's Afraid of Virginia Woolf*, 1966) 及《锦上添花》(*The Celebration*)。

薇薇安·索伯查克将时空体的分析沿用至黑色电影的时空特征,作为一种电影时空,战后文化上、经济上以及性别认同上的危机在这一时空中形成了本土化的表达。索伯查克认为时空体不只是叙述事件的时空背景,而且也是叙事与人物作为人类活动的时空化而出现的实在的、具体的场所。黑色电影建构的泾渭分明的对比,一面是酒吧、夜总会、旅馆以及路边咖啡馆的冷漠的、间断的、被租用的空间;另一面则是居家的、熟悉的、完整安全的空间。由这种时空体所产生的人物漂泊不定,没有根也没有职业,在这样的世界中,谋杀比死亡更自然(参见Sobchack in Brown, 1997)。

对话理论在所有的文化生产中运行着(不论文字的或非文字的,言语的或非言语的,阳春白雪的或下里巴人的)。在这种观念下,电影艺术家变成管弦乐家,变成周遭文学、绘画、音乐、电影、宣传等所有这一系列所吐露出的信息的放大器。甚至就连电视广告也展现出类型的特征,如治疗头痛的广告(20世纪80年代的伊克赛锭)便使用了奥逊·威尔斯的深焦镜头风格;20世纪80年代雀巢咖啡的广告犹如浪漫的情节剧,牛仔裤的广告和色情电影很相似;而香水的广告寻求一种达利式的幻想效果。就像约翰·卡德威尔(John Caldwell)所指出的,电影的历史变成电视风格设计师的一个跳板。《蓝色月光》(*Moonlighting*)这部电视剧拍出了黑色电影、MTV、奥逊·威尔斯、弗兰克·卡普拉(Frank Capra)的风格;1989 年"永志不忘"(Here's Looking at You Kid)[1] 这集就是以复制《沙漠情酋》(*The Sheik*, 1921)和《卡萨布兰卡》(*Casablanca*, 1942)这两部电影的风格为核心而设计的(参见Caldwell, 1994, p.91)。一些电影——如布鲁斯·康纳(Bruce Conner)的《一部电影》(*A Movie*,

[1] 电影《卡萨布兰卡》里的一句著名台词。——编注

1958)、马克·拉帕波特的《琼·塞贝格的日记》——通过合并先前既有的文本,具体诠释文本互涉的概念。在这种意义上,伍迪·艾伦的电影《变色龙》便可以被看作无数互文的交会场所。这些互文,有些是电影特有的,如新闻影片、档案素材、家庭电影、电视汇编片、"目击证人"纪录片、真实电影、情节剧、《爱德华大夫》(Spellbound,1945)这种心理学个案研究的影片、《赝品》(F for Fake,1973)这样的"虚构纪录片"以及像沃伦·比蒂(Warren Beatty)的《赤色分子》(Reds,1981)这种更加直接的虚构电影;而另一些是文学上的互文,如梅尔维尔式的"剖析";另外,还有一些是广泛的文化上的互文,如意第绪语戏剧、俄裔犹太人喜剧。矛盾的是,《变色龙》这部电影的独创性就在于它对其他文本肆无忌惮的摹仿、引述与合并。

甚至就连电影技术也可以构成文本互涉的暗示,例如在《筋疲力尽》这部电影中,标示出告密者的圈入(iris-in)手法,或者在《朱尔与吉姆》(Jules et Jim,1962)这部电影中使用格里菲斯式的遮幅(masking)手法,这些影片由于使用了古老的技术,间接地指涉了早期电影史;而在布莱恩·德·帕尔马(Brian de Palma)的《替身》(Body Double,1984)这部电影中,被主观化的摄影机运动以及视点镜头结构,指涉了来自于希区柯克的强烈的文本互涉影响(此处,类型的互文自有其作用,而形式结构自身则是将记忆制码,并且引起恐惧)。当然,特定的摄影机运动甚至已经产生出它们自己的"后文本"(post-texts),以长镜头为例,就可以将一连串大师的作品排成一列,从《历劫佳人》《大玩家》(The Player,1992)、《不羁夜》(Boogie Nights,1997)到《蛇眼》(Snake Eyes,1998)等。

在巴赫金和克里斯蒂娃的理论基础上,热拉尔·热内特于1982年出版的《羊皮纸文献》(Palimpsestes)中提出了更具有包容性的术语"跨文本性"(transtextuality),用来指涉"一个文本(不论是明显的还是暗中的)与其他文本互相关联的所有关系"。热内特假定了五种形式的跨文本关系,他的定义比克里斯蒂娃更加严谨,他把文本互涉定义为以引

述、抄袭及影射的形式出现的"两个文本有效的共同存在"。虽然热内特将自己只限定于讨论文学的范例——他唯一提到的一部电影是《呆头鹅》(*Play It Again*, Sam, 1972)——不过,想象出与之步骤相同的电影范例并非难事(参见 Stam, 1992)。引述可能表现为经典段落的插入,如彼得·波格丹诺维奇(Peter Bogdanovich)在《目标》(*Targets*, 1968)一片中,引用霍华德·霍克斯的电影《刑法典》(*The Criminal Code in Targets*, 1931)的片段。一些电影,像是《我的美国舅舅》(*Mon oncle d'Amérique*, 1980)、《大侦探对大明星》(*Dead Men Don't Wear Plaid*, 1982)以及《变色龙》都将引用既有电影片段作为建构影片的主要原则。同时,影射可能表现为运用文字或影像来指涉其他影片,作为一种对其所影射影片的虚构世界加以评论的表达方式。戈达尔在《轻蔑》这部电影中,利用片中出现的电影院广告牌影射了罗西里尼的《意大利之旅》(*Voyage in Italy*, 1953);这部电影跟《轻蔑》一样,反映了夫妇间的疏离生活。此外,甚至就连一位演员也能构成一种影射,就像鲍里斯·卡洛夫(Boris Karloff)在《目标》一片中饰演的角色,其看上去正如古典哥特式恐怖片的化身,波格丹诺维奇用这类恐怖片基本的高贵性来对照当代莫名其妙的连续杀人案件。[1]

[1] 热内特具有高度联想性的分类,使人可以编造更多的类目:"名人文本互涉"(celebrity intertextuality),也就是在影片中,电影电视明星或名人出现,引发类型或文化环境的联想,如麦克卢汉出现在《安妮·霍尔》(*Annie Hall*, 1977),或者在罗伯特·阿尔特曼的《大玩家》与伍迪·艾伦的《名人录》(*Celebrity*, 1998)中,一大堆名人的出现;"遗传文本互涉"(genetic intertextuality),也就是看到一些明星——如杰米·李·柯蒂斯(Jamie Lee Curtis)、丽莎·明奈利(Liza Minnelli)、梅兰妮·格里菲斯(Melanie Griffith),而唤起对他们星爸星妈的回忆;"内文本互涉"(intra-textuality),指电影通过镜像、微观、场面调度等结构,自我指涉;"自我引用"(autocitation),则指电影导演的自我引述,如文森特·明奈利在《银色私生活》(*Two Weeks in Another Town*, 1962)一片中,引用他自己的另一部影片《玉女奇男》(*The Bad and the Beautiful*, 1952);"虚假文本互涉"(mendacious intertextuality),比如《变色龙》里面的假新闻片,或是《蜘蛛女之吻》(*Kiss of the Spider Woman*, 1985)里面假的纳粹影片等,这些电影都创造出虚假的文本互涉引用。

热内特所提出来的第二种类型的跨文本性是"近文本性"(paratextuality),是指就一个文学作品的整体性而言,该文本自身与其"近文本"(paratext)之间的关系,也就是指围绕在文本周围的附属信息与注释,如序言、献辞、说明甚至书籍的封面设计。这个范畴和电影的关联是十分有趣的;可以想到海报、预告片、宣传用的 T 恤、电视广告甚至像玩具和模型这类周边产品的销售。同样,有关一部电影预算的大肆报道也可能影响对这部影片的看法,以弗朗西斯·福特·科波拉(Francis Ford Coppola)的电影《棉花俱乐部》(*Cotton Club*,1984)为例,影评人发现该片花了大笔的预算,但票房收入却很少。出于同样的原因,媒体放映场所分发的影片新闻稿,常常给定记者对商业电影做出反馈的方向。有关电影审查的报道——如阿德里安·莱恩(Adrian Lyne)的电影《一树梨花压海棠》(*Lolita*,1997)——同样影响着大众对影片的看法。所有这些事情在正式文本的边缘运行着,影响着一部电影的近文本议题。

热内特所提出来的第三种类型的跨文本性是"元文本性"(metatextuality),由一个文本和其他文本之间的决定性关系构成,不论所涉及的文本是被明确地引述,还是只是默默地被唤起。热内特引用了黑格尔的《精神现象学》(*the Phenomenology of Mind*)与书中不断指涉(但没有明确提及)的文本——狄德罗的《拉摩的侄儿》(*Le Neveu de Rameau*)之间的关系。美国新电影中的先锋电影提供了有关古典好莱坞电影的元文本性的评论。霍利斯·弗兰普顿的电影《乡愁》(*Nostalgia*,1971)的多重拒绝——拒绝情节的发展、拒绝镜头的运动、拒绝结束——启发了对传统叙事电影所引起的预期性的嘲笑。甚至就连《末路狂花》这部电影也借着把片中的女性角色放在驾驶座上,含蓄地批评了公路电影类型的男性主义。

热内特所提出的第四种类型的跨文本性是"主文本性"(architextuality),是指由文本的标题或次标题所提出或拒绝的类型分类法。主文本性与一个文本(如一首诗、一篇文章、一篇小说、一部电影)乐

意或拒绝将它自己的特性直接或间接地表现在标题上的问题有关。例如一些电影的片名和一些早期的文学作品密切相关，比如《苏立文的旅行》（又名《苏立文游记》）这部电影的片名让人想起斯威夫特（Jonathan Swift）的著作《格列弗游记》（*Gulliver's Travels*），进而让人联想到讽刺的文体与风格。伍迪·艾伦的电影《仲夏夜性喜剧》（*Midsummer Nights Sex Comedy*，1982），其片名的前半段影射了莎士比亚的《仲夏夜之梦》（*A Midsummer-Night's Dream*），后半段则以落入情色的喜剧作结，其始终都呼应着伯格曼（Ingmar Bergman）的电影《夏夜的微笑》（*Smiles of a Summer Night*，1955）。

热内特所提出的第五种类型的跨文本性是"超文本性"（hypertextuality），对电影分析来说是非常具有联想性的。超文本性是指一个文本（热内特称之为超文本）和一个较早的文本或称前文本（hypotext）之间的关系，超文本是前文本的转化、修改、阐述或者延伸。在文学作品中，《埃涅阿斯纪》（*Aeneid*）的前文本包含《奥德修纪》（*Odyssey*）及《伊利昂纪》（*Iliad*），而乔伊斯的《尤利西斯》的前文本包含《奥德修纪》及《哈姆雷特》，这些作品都在既有的文本上进行了转化。超文本性一词，非常适合用在电影上，特别适合用在那些来自于先前既有文本的电影上，比起那些由文本互涉所指涉的电影，超文本性的指涉要更加明确和具体。例如，超文本性让人想起电影改编剧本和原著小说之间的关系，电影改编剧本可以被看作来自于先前既有的前文本，经由选择、扩大、具体化以及现实化等操作而转变成的超文本。《包法利夫人》（*Madame Bovary*）这本小说曾经改编成好几种版本的电影——如让·雷诺阿、文森特·明奈利、夏布罗尔、迪帕·梅塔（Deepa Mehta）等人的版本，可以被视为由一个同源前文本所引起的各种不同的超文本"解读"。当然，先前各种不同版本的电影改编，也可以成为前文本，供后面的电影创作者参考利用。

近来有关小说改编成电影的讨论，已经从一种忠实（改编剧本精确呈现原著风貌）和背叛（改编剧本远离原著风貌）的道德话语转变为不

那么评断式的文本互涉的话语。改编剧本显然被卷入了互文性的转换，卷入了文本生成其他文本的无休止的再利用、转换、演变的过程之中，而这一过程没有明确的起始点。我们就以丹尼尔·笛福（Daniel Defoe）1719年的小说《鲁滨孙漂流记》（The Adventures of Robinson Crusoe）当作一个例子。《鲁滨孙漂流记》是一本具有特定传统并且有所依据的小说，据称它是根据"真实事件"而写下的写实小说，想要传达一种很强烈的真实感。然而，这本"写实"小说本身嵌进许多不同的互文，包括《圣经》、宗教训诫、对于鲁滨孙这个主角真正所指的人物——亚历山大·塞寇克（Alexander Selkirk）的相关报道以及煽情作家所写的游记式文学作品等。这部深植于复杂多样的互文中的原著小说也产生了自己的后世文本或后文本。到了1805年，距丹尼尔·笛福的《鲁滨孙漂流记》出版还不到一个世纪，一本德国的百科全书《鲁滨孙书目》（Bibliothek der Robinsone）提供了一个对所有由鲁滨孙所启发而来的著作的包罗广泛的介绍。《鲁滨孙漂流记》的后文本同样也进入电影的世界中，而在电影的世界中，围绕原著主题的改编争奇斗艳——1919年的《鲁滨孙小姐》（Miss Crusoe）表现出一种性别上的变化；1924年的《小小鲁滨孙》（Little Robinson Crusoe）改变了主角的年龄；1932年的《鲁滨孙先生》（Mr. Robinson Crusoe）给了鲁滨孙一个女伴——不是"星期五"[1]，而是"星期六"；1940年的《新鲁滨孙飘流记》（Swiss Family Robinson）修改了人物的数量和社会地位；1950年，劳莱与哈台的电影《鲁滨孙乐园》（Robinson Crusoeland，又译为《乌托邦》）把类型从殖民冒险故事转变为肢体喜剧（slapstick comedy）；同样的，1964年的《鲁滨孙太空历险》（Robinson Crusoe on Mars），把原著小说改编成科幻故事。另外，在1966年的《鲁滨孙中尉》（Lieutenant Robinson Crusoe）这部电影中，既改变了人物的职业，也改变了原小说里的动物——鲁滨孙变成了水手，由狄克·范·戴

[1] 原著中，在荒岛上由鲁滨孙救起并陪伴着他的那个土著。——译注

克（Dick van Dyke）饰演，而原著中的鹦鹉变成了一只黑猩猩。

超文本性呼吁对一个文本可能施加于另外一个文本的所有转换运作予以注意。比如，戏仿这种形式毫无敬意地贬低并且蔑视一个"崇高"的既存文本。许多巴西的喜剧——如戏仿《大白鲨》（*Jaws*，1975）的《鳕鱼》（*Bacalhau/Coldfish*，1975）——以嘲讽的口吻重述好莱坞的前文本，对于好莱坞的制作价值，他们是既厌恶又羡慕。其他的一些超文本电影仅仅是翻新早期的作品，与此同时强调原始作品的一些特色。保罗·莫里西（Paul Morrissey）和安迪·沃霍尔于1972年合作的电影《热》（*Heat*），是把比利·怀尔德（Billy Wilder）于1950年拍摄的《日落大道》（*Sunset Boulevard*）的故事背景调换成20世纪70年代的好莱坞，并且加入了同性恋坎普（gay-camp）的感性。在其他一些地方，这种转换不只就单独一部电影而言，而是整个类型。劳伦斯·卡斯丹1981年的《体热》，在情节、角色及风格上，让人想起20世纪40年代大量的黑色电影。在这种情况下，有关黑色电影的知识，成为内行电影观众的一套特有的、用来解释的工具（见 Carrollton，1982，pp.51—81）。超文本性更加有价值的概念中可能涵盖着许多由好莱坞组合而成的影片：老片新拍，如《人体异形》（*Invasions of the Body Snatchers*，1978）、《邮差总按两次铃》（*The Postman Always Rings Twice*，1981）以及《十二只猴子》（*Twelve Monkeys*，1995）；皮埃尔·梅纳德（Pierre Menard）式的复制老片，如格斯·范·桑特（Gus van Sant）所拍的《新精神病患者》（*Psycho*，1998）；修正主义的西部片，如《小巨人》（*Little Big Man*，1970）；类型的再造，如马丁·斯科塞斯的《纽约，纽约》（*New York, New York*，1977）；以及戏仿，如梅尔·布鲁克斯的《闪亮的马鞍》（*Blazing Saddles*，1974）。这些电影中的大部分假定观众有能力掌握各种不同类型的符码，而这些电影也被推测为可以被有鉴赏力的行家们鉴别出其中的差异。

于是，文学上的文本互涉理论可以对电影理论与分析产生贡献。另

一个著作足以外推至电影分析上的文学理论家要算是哈洛德·布鲁姆（Harold Bloom）了。在《影响的焦虑》(The Anxiety of Influence) 一书中，布鲁姆认为文学艺术的发展来自于人际与代际间带有强烈俄狄浦斯情结的弦外之音的对抗。因此，弥尔顿和莎士比亚的幽灵在"最伟大的英国作家"这个衣钵上互相角力。这种观点被女性主义者批评为男性中心论（专门关注男人之间的弑父情结对抗），并没有为女性与其文学母亲对话的文本互涉留下空间。这种观点也可以被看作达尔文式的（文学上的"物竞天择"）及欧洲中心论的，并且缺乏巴赫金的对话理论那种友善的宽宏态度。尽管如此，布鲁姆的方法论至少将欲望甚至是热情带进文本互涉的问题中。因此，布鲁姆论及了艺术家借以和他们的前辈建立联系的各种策略性花招，包括"克里纳门"(clinamen)——通过远离其先行者的转向而达到成熟与完善（如特吕弗与"爸爸电影"的关系）；"苔瑟拉"(tessera)——完成前辈的作品（有人会想到布莱恩·德·帕尔马与希区柯克的关系）；"克诺西斯"(kenosis)——和前辈决裂（如戈达尔和好莱坞的关系）；"魔鬼化"(daemonization)——把前辈予以神话化〔如昆汀·塔伦蒂诺（Quentin Tarantino）与戈达尔的关系，以及保罗·施拉德（Paul Schrader）与布列松（Robert Bresson）的关系〕；"阿斯克西斯"(askasis)——彻底地拒绝，也就是清除所有的关系（如某些先锋电影和娱乐电影的关系）；以及"阿·波弗里达斯"(apophrades)——取得前辈的地位、继承衣钵（如特吕弗是让·雷诺阿的继承人）。

一些不以欧洲为中心的文本互涉理论，同样和电影有关。对于"吃文本"这一旧比喻，有一种新花样〔如昆体良（Quintilian）、蒙田、拉伯雷（François Rabelais）的作品〕。20世纪20年代巴西现代主义者以及20世纪60年代他们的继承者，提出了"食人"这一概念，亦即对欧洲的文本像吃人肉般地加以吞食，以这种方法来吸取他们（指欧洲）的力量而不被支配，就像图皮南巴族（Tupinamba）的印第安人据说是以吃欧洲人的肉来将他们的力量据为己有。同样的，亨利·路易斯·盖茨（Henry

Louis Gates）在《意指的猴子》(*Signifying Monkey*) 一书中，提出了一个具体的、非裔美国人的文本互涉理论，追溯黑人文学的"意指"至约鲁巴族的恶作剧精灵 Exu-Legba，是巴赫金所称"双声"（double-voiced）话语的转折性和解释性人物。在这种情况下，文本互涉就变得与文化无法分离了。

声音的扩大

从广义的角度来看,符号学的研究课题不但为类型与文本互涉的研究预留了空间,而且也为对特定符码的精准研究开辟了新境。梅茨将电影的"表达素材"界定为"五种轨迹"——影像、对话、声响、音乐与书写下来的东西,其中有三项是听觉,借着破坏电影"本质上是视觉"这种刻板的观点,促进了声音的研究。在声音方面,新的研究兴趣不仅在于声音技术的革新,而且还在于电影中的声音被理论化的方式。电影史学家和电影技术人员谈到"第二次声音革命",是指电影录音上的创新,及音乐工业对电影和电视的影响。随着杜比音效(用在电影上的光学立体声音响,通过扩音器将音响传送到戏院中的每一个角落)的出现——1975年,杜比音效首次用于音乐纪录片,以及像《星球大战》(*Star Wars*,1977)、《第三类接触》(*Close Encounters*,1977)以及《油脂》(*Grease*,1978)这些使用杜比音效的电影的热映,音效系统变成了"明星"。对米歇尔·希翁(Michel Chion)来说,杜比音效等于是在原来的一部五个八度音阶的钢琴上,增加"三个八度音阶"。20世纪70年代,一些像科波拉这样的电影创作者,以及一些像《现代启示录》(*Apocalypse*,1979)、《斗鱼》(*Rumble Fish*,1983)、《对话》(*The Conversation*,1974)

这样的电影，都开始花费与实际拍摄电影同样多的时间在电影的混音上（Chion, 1994, p.153）。

在《现代启示录》中，沃尔特·默奇（Walter Murch）用了160个不同的音轨。电影一开始，在威拉德〔马丁·辛（Martin Sheen）饰〕躺在西贡旅馆房间里的段落中，瓦尔特·默奇结合了威拉德内心的独白以及由客观存在转变成主观存在的噪音：由旅馆里的电风扇声音转变成回忆里的一架直升机螺旋桨声，由汽车喇叭声转变成鸟叫声，以及由一只苍蝇的嗡嗡声转变成一只蚊子的声音。

因此，声音的革命既是理论的，也是技术的。一些分析家，如梅茨、里克·阿尔特曼、伊丽莎白·魏斯（Elizabeth Weiss）、约翰·贝尔顿（John Belton）、克洛迪娅·高伯曼（Claudia Gorbman）、卡娅·西尔弗曼、阿瑟·奥马尔（Arthur Omar）、阿伦·魏斯（Alan Weiss）、玛莉·安·多恩、艾伦·威廉斯（Alan Williams）、杰夫·史密斯（Jeff Smith）、凯瑟琳·卡利耐克（Kathryn Kalinak）、米歇尔·马利、罗亚尔·布朗（Royal Brown）、米歇尔·希翁、丹尼尔·佩舍龙（Daniel Percheron）、多米尼克·阿夫龙（Dominique Avron）、大卫·波德维尔、克莉斯汀·汤普森、玛丽—克莱尔·罗帕斯以及弗朗西斯·瓦努瓦，像先前专注于电影影像一样，开始对电影的声音加以精准地关注。一个重要的刺激因素是20世纪80年代《耶鲁法国研究》（*Yale French Studies*）期刊题名为"电影/声音"（Cinema/Sound）的专辑，包含了最主要的法国与美国学者的重要文章。

然而，令人讶异的是，对于电影声音的研究竟然如此姗姗来迟。例如，打从电影的萌芽阶段就有电影音乐，然而一直要到20世纪80年代和90年代，电影音乐才被精确地加以分析（如艾斯勒和阿多诺二人1947年合著的《为电影作曲》一书）。

或许，在电影声音研究上的"延迟"多多少少和传统上仅把声音视为影像的"附加物"或影像的"补充"这种看法有关。这种现象甚至可能和继承自基督教禁止崇拜偶像以及新教的破坏偶像等宗教上的"偶像恐惧

症"有关，也和传统上把以文字为基础的艺术（如文学作品）视为"胜过"以影像为基础的艺术（如电影）这种等级区分有关。就像里克·阿尔特曼在"电影/声音"专辑的序言中所指出的，"电影本来就是'视觉的'"这种假定——深植于我们谈论电影时的习惯方式中。用来指涉电影的特有名称——movies、motion pictures、cinema——都强调对于看得见的影像的记录，所指称的是观众"观看"一部电影（而不是听众"聆听"一部电影）。同样的，用来讨论电影的后设语言也是谈论视线匹配以及视点镜头剪辑等，而不是谈论声音。

很多理论家都已经借助于比较"原版"与"拷贝"的关系，来分析影像与声音之间的差异。不像三维空间视觉现象的复制，声音的复制并不涉及"维度"的减少——不过，不论原版还是拷贝都涉及通过空气中的压力波传送机械的放射能，因此，我们可以把声音认知为三维空间的。虽然电影拍摄的影像在录制当中会有一些失真，不过，记录下来的声音仍然保持它的维度，不会失真；声音开始于空气的震动，然后以同样的方式持续作用，成为可以被录下来的声音。声音可以到达每一个角落，而光线却会被阻挡住；我们可以听见隔壁房间放映中的电影配乐，但是我们无法看见隔壁房间放映中的电影影像。就像米歇尔·希翁（1994）所说："光线以直线方式前进（至少表面上是如此），但是，声音则像瓦斯气体一样散播开来。相等于光束的是音波。影像会被束缚在空间中，但是声音不会。"由于声音能够穿透及扩散至空间中，所以它能增强临场感。当然，观看一部没有声音的电影，会产生一种奇怪的单调感觉。

因此，被录制下来的声音比影像有更高的"真实性"，因为声音可以用分贝器来加以测量，甚至可能伤害耳膜。声音——就像著名的梅莫雷克斯（Memorex）广告所暗示的——确实可以震破玻璃。同时，这种声音的真实效果并不意味声音（甚至是对于真实声音的摹仿）不会通过麦克风的选择、麦克风的角度、录音设备、录音带、声音复制系统以及后期音效重组而被予以调整、建构和编纂。米歇尔·希翁指出，虽然现实

生活中的碰撞、打击经常是无声的，不过在电影里头，碰撞、打击的声音实际上是必需的（同上，p.60）。

里克·阿尔特曼（1992）论及四种关于声音的谬误：(1)"历史的"谬误——认为影像在历史上占据优先的地位，而使得声音变成了比较不重要的；因为在电影上，声音的出现是在影像之后，声音因而变成了次要的。但是，电影从未真正无声过，甚至在"镍币影院"的时代，仍然有和电影相媲美的声音，来自于各种各样的演出中。阿尔特曼进一步指出，即使早期的电影是无声的，但没有一种媒体的定义应该被限制在它特定的历史时期中，一个广泛的定义应该考虑到技术上的变化。(2)"本体论的"谬误——由先前一些无声电影的理论家（如阿恩海姆、巴拉兹）所提倡，把电影视为本质与要素上都由影像所构成，而把声音视为其必要的附属物。但是阿尔特曼指出，从历史的角度来看，电影偏重视觉影像的这个事实并不意味着永远都应该如此。他接着指出，甚至声音的辩护者有时会借着把声音和前资本主义时代（阿多诺和艾斯勒）联系在一起，或借着把声音和古老的以及羊膜时期的声音（就像女性主义—精神分析的说法那样）联系在一起，而间接贬抑声音。(3)"复制的"谬误——声称影像创造不完全真实，声音则是必然真实。事实上，声音录制也是一种创造，不只是纯粹地复制声音，还可以把声音加以巧妙地处理和重新塑造。(4)"唯名论的"谬误——借着强调声音的异质性，贬低一般对于声音的认识。

许多声音的理论家探究了声音"聆听身份"（auditorship）的现象学，米歇尔·希翁创造"同步整合"（synchresis）一词〔为 synchronism（意为同步）与 synthesis（意为整合）这两个词的结合体〕来唤起"特定的听觉现象和视觉现象之间自发而无法抵抗的结合，当它们同时出现的时候"（Chion，1994，p.63）。这种结合使得混音、后期配音以及音效成为可能；一种没有限制的声音可以令人信服地和银幕上的一位个别的表演者结合。影像经常"并吞"声音，以这种方式超越如实的摹仿，例如一列火车的镜

头，当其被打字机的嘀嗒声"覆盖"时，打字机的嘀嗒声将会被理解成这列开动中的火车的碰撞声。米歇尔·希翁以"错视画"（trompe-l'oeil painting）的类比论述了"幻听"（trompe-l'oreille）现象。

电影声音的使用有各种差异，包括"画内音/画外音"（这是取景的问题，关于我们是否可以正确地了解声音的来源）；"叙境音/非叙境音"（这是关于声音是否由故事世界建构出来的问题）；"同步音/非同步音"（这是关于动嘴唇和听到言语之间的关联问题）；以及"直接收音/事后配音"（这是关于制作本身技术程序的问题）。基于以上的分类，分析家们对于电影声音与故事之间的关系已经寻得一个比较确切的解释。"叙境作为电影虚构所定位的世界"的观念，促成了对于声音和故事之间各种不同可能性的更为成熟的分析。举例来说，梅茨将电影中的言语对白区别为"完全叙境言语"（diegetic speech，由角色所说出来的言语，作为故事中的声音）、"非叙境言语"（non-diegetic speech，由一个匿名的说话者在画外所做的评论）以及"半叙境言语"（semi-diegetic speech，由情节中一个角色所做的旁白）。丹尼尔·佩舍龙对没有明显叙境的影片，也就是掩饰叙事活动的影片（如《朱尔与吉姆》），以及有明显叙境的影片，也就是突出叙事行为的电影，都做出的区分。

另一个分析上的必然问题是：用以说明视觉影像的语言要达到什么程度才可能被转换成声音？我们可以识别声音的"大小"——近或远，以及声音的"焦点"——如从一大群人当中分隔出一小撮人所造成的声响（这是非常注重声音的影片《对话》的特点）。声音和影像都可以"淡入/淡出"，都可以"叠化"，而且声音的剪辑像镜头的剪辑一样，可能是"看得见的"，也可能是"看不见的"（或者说得更恰当一点，可能是"听得见的"，也可能是"听不见的"）。通过类比于"上镜性"，米歇尔·希翁论及了"适音性"（phonogenie）；适音性是指有些声音经过录制听起来会非常悦耳的倾向。声音研究的正统方法需要一套高度符码化的惯例，其隐含了"选择性"（只选择和主叙境有关的声音与声响）、"层级性"（对话胜过

背景音乐或噪音)、"不可见性"(收音杆是看不见的)、"无缝性"(在音量方面,没有突如其来的改变)、"动机性"(只可以"有动机的失真",如描述一个角色不正常的听觉),以及"可读性"(所有的声音应该是可以理解的)(参见 Gorbman,1987,关于"在电影的古典主义配乐中'听不见'的音乐")。电影音轨上的间断是一项禁忌,因为观众可能猜想声音设备出了问题。不应该有声无影,也不应该有影无声,因此,原本该有声响的场景变为无声,就会造成混乱。简单地说,电影声音一直被高度符码化、建构并被一些限制规定所束缚,电影的声音一直是无数协议和约束的产物。

对米歇尔·希翁(1982;1985;1988;1994)来说,电影声音是多重轨迹,并且有着各种各样的来源。同步声音可以追溯到戏剧;电影音乐来自于歌剧;旁白可以追溯到附加说明的表演,如幻灯表演时所做的说明。对米歇尔·希翁而言,无论是电影的实际活动还是电影理论/批评一直是"声音中心论"的,亦即和其他听觉轨迹(音乐及声响)相比,它们更偏重于声音。古典电影中的声音制作过程被设计用来展现人类的声音,使它可以被听到与理解;其他形式的声音,如音乐、声响则比较次要。

对于法国精神分析理论家居伊·罗萨托(Guy Rosalto)与迪迪埃·安齐厄(Didier Anzieu)来说,声音在主体的构成上扮演了一个必要的、不可或缺的角色。包裹在子宫的音膜(sonorous envelope)中的胎儿会混淆自己和他人,混淆内与外。对居伊·罗萨托来说,在联结前恋母情结的声音语言上,音乐触动了听觉的想象。米歇尔·希翁借用皮埃尔·舍费尔(Pierre Schaeffer)的"幻听"(acousmatic)一词来指那些没有可见来源的声音,皮埃尔·舍费尔把这种情况视为典型的媒体饱和的环境,在这个环境中,我们经常听到收音机的声音、电话的声音、音乐光盘的声音,等等,而没有看到它们的实际来源。"幻听"一词也唤起高度个人化的联想,母亲的声音对于仍在子宫里的胎儿来说,就是不可思议的"幻

听"。在宗教的历史中,"幻听"一词唤起人们对凡人禁止看到的神祇真身的声音的联想。米歇尔·希翁认为,"幻听"声音会使得观众心神不宁,因为它无所不在、无所不见、无所不知并且无所不能。在影片《2001 太空漫游》(*2001: A Space Odyssey*, 1968)中,计算机"霍尔"的无所不在向我们展示了"幻听"声音可以存在于每一个地方的能力;而宗教律典对于"神的声音"的叙述,向我们展示了"幻听"声音可以知道每一件事情的能力。在《绿野仙踪》(*The Wizard of Oz*, 1939)这部电影中,魔法师的声音唤起"全知"与"全见",虽然这部电影在具有讽刺意味的"去幻听"中结束,也就是原先没有具象的声音,被赋予了一个身体,就像魔法师躲在幕布后面被发现了一样。

虽然分析家花费了相当大的力气在"视点"议题的说明上,不过,他们却很少注意到米歇尔·希翁所说的"听点"(point of hearing)——所谓"听点",即考虑到在电影拍摄过程中、在叙事中以及在对观众的吸引上,声音所处的位置。通常,在听觉上的"听点"和视觉上的"视点"之间没有绝对的一致,例如,远处人物的声音听起来可以好像在近处,或者在音乐歌舞片中,尽管在视觉远近上有所不同,歌舞表演的音乐却可以维持着不变的强度与韵律。米歇尔·希翁同时也引用了一些听觉视点的例子,如阿贝尔·冈斯的电影《贝多芬传》(*Un Grand Amour de Beethoven*, 1936),在这部电影中,导演借着剥夺银幕上影像与动作所产生出来的声音,使我们对贝多芬逐渐变聋的遭遇产生同情。这种效果总是和影像相互作用,并且不独立于影像之外;贝多芬的特写固定了我们对于上述声音效果所唤起的主人公听力残障的印象。

声音的理论化同样也被女性主义潮流所影响。一些女性主义的理论将声音作为流动的、连续性的表达而对比于书写的那种死板的线性表达。克里斯蒂娃特别谈到一种"前语言的声音自由"——这种语言接近母亲的原始语言,即一种完全以声音形式实体化的语言。依利加雷宣称,父权文化在"看"的上面比在"听"的上面有更多的投入。卡娅·西尔弗曼认

为主流电影"包含"女性的声音,为的是便于令男性观众否认自己的不足(Silverman,1988,p.310)。女性主义导演通过唤起"(古希腊戏剧)合唱的场景"的联想(也就是母亲对孩子发出声音的瞬间,预示了以后的电影旁白),可以引发"阳物的剥夺"(phallic divesture)。她们可以通过母亲的旁白叙述而这么做,就像劳拉·穆尔维和彼得·沃伦的电影《司芬克斯之谜》(*Riddles of the Sphinx*,1977)中那样;或者,通过把女性的声音搭配银幕上的男性身体这种蓄意的错误组合,就像是在玛乔丽·凯勒(Marjorie Keller)的电影《误会》(*Misconception*,1977)中的那样。[1]

依照巴赫金和梅德韦杰夫的深刻理解,"所有意识形态创造力的展现,或被浸染或被终止于言语的要素,而无法与之割离或分隔"(Volosinov,1976,p.15),我们认为甚至非言语的轨迹——如音乐和声响的轨迹,也可能包含语言的要素。录制下来的音乐经常伴随着歌词,甚至当它没有歌词伴随时,它也能让人想起歌词。纯器乐版的流行歌曲,经常令观众在内心想到歌词(斯坦利·库布里克在《奇爱博士》这部电影中,就用了这种联想歌词的方法,他将众所周知的歌曲 *Try a Little Tenderness* 配以运载原子弹的轰炸机镜头画面)。除了歌词之外,音乐本身也渗透着语义学以及话语的价值。例如,音乐理论家让·雅克·纳蒂埃(J. J. Nattiez,1975)认为音乐从本质上深刻地体现了社会的话语,包括言语的话语。被录制下来的声响也不必然是"纯净的"。在一些文化中,音乐确实是具有话语性的,就像在《大地的女儿》中"饶舌鼓"的例子,那些了解符码的人将会"听见"某种信息,其他人则听不到。言语也可能变成声响,在古典好莱坞电影里,一个餐厅的场景会把人们低声谈话的声音变为背景音。而在雅克·塔蒂的电影里,他会把一些声音转化为"世界语"的效果,例如吸尘器的呼呼声以及衣服摩擦的噗噗声,以代表后现代的环境。

一些学者检视了音乐相对于影像的拟态作用。音乐的真实效果具有

[1] 对于这些说法的批评,参见 Noël Carroll,"Cracks in the Acoustic Mirror", in Carroll(1996)。

矛盾性，因为除了偶尔出现"有典故"的乐曲——如《彼得与狼》(*Peter and the Wolf*) 以及《艾伦斯皮尔格的恶作剧》(*Till Eulenspiegel*) 等——音乐并非直接再现，不过，音乐可以是间接的再现（参见 Brown, 1994, pp.12—37；Gorbman, 1987, pp.11—33）。罗亚尔·布朗（1994）认为，作为一种"非图像媒体"，当音乐伴随电影的其他轨迹时，可能有一种归纳的作用，促使观众从神话的层面接受场景，同时触发一种促进情感认同的联想。克洛迪娅·高伯曼（1987）追溯音乐的功能至无声电影，在无声电影中，音乐用来遮盖电影放映机的噪音，并提供对叙事的情感阐释，以及历史的或文化的气氛。无声电影的钢琴和风琴伴奏者因此通过音乐"操控"观众的反应，以声音要素来强调银幕上的事件，配合事件的情绪与节奏。音乐为电影提供了情感上的"冲击"，补偿冷冰冰的、没有声音的、像幽灵一般的影像。传统的电影音乐总是用来抹去制造电影幻觉的过程，导引并指导观众情感上的反应。虽然在有声电影方面，这两种功能已经被整合进电影的文本中，且表现得更为精巧，但是，这些目的都没有改变过。

传统上，电影音乐有几种形式：(1) 在电影中演奏的音乐（不论是同步音还是后期配音）；(2) 先前既有的被录制下来的音乐；(3) 特别为电影所作的配乐〔如伯纳德·赫尔曼（Bernard Herrmann）为《惊魂记》《迷魂记》《出租车司机》等电影所做的配乐，以及弗朗茨·韦克斯曼为《后窗》所做的配乐〕。音乐可能属于叙境（在其所处的电影的故事世界中演奏或播放音乐），也可能是在叙境之外的、独立存在的，唤起人们对其作为音乐本身的关注——如乔凡尼·富斯科（Giovanni Fusco）为《广岛之恋》所作的配乐。

音乐可能开始的时候是非叙境的〔如在弗里茨·朗的电影《M 就是凶手》中，来自爱德华·格里格（Edvard Grieg）的配乐〕，但后来变成叙境内的（当凶手用口哨吹出同一首曲子时，这首曲子即成为叙境内的）。一些导演运用令人赞叹又带喜感的叙境音乐，如费里尼使用《飞行的女武神》

(*Ride of the Valkyrie*) 这首曲子，原先似乎只是（非叙境的）背景音乐，忽然却让我们看到，原来是温泉边的乐团正在演奏该首曲子〔伍迪·艾伦在《香蕉》(*Bananas*，1971) 这部电影中，也使用了同样的效果〕。

音乐是多义的，是可以引起联想的，可以无限开展的。作为"感觉的音调模拟物"（苏珊·朗格尔语），音乐激动心灵，代替了对主体性和思想的感官感受的死板的视觉摹仿。在幻觉主义美学中，影像与音乐彼此系在一起，并且互相补充、互相增强。音乐把观众带入叙境，此即开场音乐的重要性；因为开场时，文字文本及演职员表——列出，可能使得观众过于注意电影的虚构过程。电影音乐就像蒙太奇一样，第一眼似乎是反自然主义的，但最终仍可被一种自然主义美学所复原。表面看来，所有并不即刻固着在影像上的音乐（即音乐的来源既不是出自现场，也不是隐含在影像中随着影像出现），从定义上看似乎都是反幻觉主义的。然而，传统电影总是以最终更具说服力的主观反应的现实主义，取代视觉表现的较为表面化的现实主义。好莱坞剧情片的配乐润滑了观众的心灵，也润滑了叙事的推展；音乐被用来刺激情感的要害。电影音乐有点像美学的交通警察，指挥我们的情感反应，调节我们的同情心，榨取我们的眼泪，刺激我们的内分泌腺，弛缓我们的脉搏，并且触发我们的恐惧，而且，通常是和影像紧密结合在一起。

20世纪30年代和40年代支配好莱坞片厂的电影音乐风格也许可以简单地说成是19世纪末期欧洲浪漫主义的交响乐风格（参见Bruce，1991）。最有影响力的作曲家——如马克斯·施泰纳（Max Steiner）、迪米特里·迪奥姆金（Dimitri Tiomkin）、弗朗茨·韦克斯曼、米克洛什·罗饶（Miklós Rózsa），大多是来自欧洲的移民，浸淫在特定的音乐作曲传统中。由于这些电影作曲家受过欧洲的教育，他们倾向于偏爱管弦乐配乐的丰富声音，这种带有长指距旋律的音乐，建立在瓦格纳的曲风上。"总体艺术"的概念被转变为一种公认的电影音乐美学，即一种通过提供适当的音乐"色彩"与环境，把音乐与动作、角色、对话以及音效结合在

一起的美学。

　　唯有不轻视这些作曲家的杰出才华，我们才可能对他们的美学作为电影这种开放而断裂的媒介的唯一适用者的必然性产生怀疑。他们的这些想法，如果落入水平较差的人手上，会变得庸俗化与标准化。音乐的主旋律会变成一种相当机械的手段，只是用来将特定的主题和特定的角色联结在一起；主题在整部影片中，也就没有多大变化。电影配乐常常是多余的、潜藏的、陈腐的，只是听起来舒服。说电影的配乐是多余的，那是因为电影配乐过于直截了当：欢快的影像配上欢快的音乐而翻倍欢快，悲伤的时刻配上"悲惨的"音乐而更加悲伤，叙事的高潮总是匹配着一浪高过一浪的音乐。于是，影像被一种重复的、高度的音乐再现塞满了。说电影配乐是潜藏的，那是因为电影配乐是被人们感性地感受，而不是被人们知性地聆听。说电影配乐是陈腐的，那是因为电影配乐诉诸一连串僵化的联想——如以笛声代表牧场草地，以门德尔松的《结婚进行曲》代表结婚典礼，以不祥的琴弦声代表危险。最后，说电影配乐只是听起来舒服，那是因为其精神起源于浪漫主义的后期，电影配乐让大众重返音调与旋律的失乐园，并且找出最后的解答，极力避免现代派的不和谐与紧张状况。

　　由于音乐与传播文化及"感知结构"（structures of feeling）紧密地联结在一起，所以，它可以告诉我们一部电影的情感中心在哪儿。在一部以非洲为故事背景的影片中——如《走出非洲》（*Out of Africa*，1985）及《无情的大地》（*Ashanti*，1979），选择欧洲交响乐而不选择非洲音乐，暗示着这部电影是以欧洲的主角人物为中心的，非洲只是背景装饰。另一方面，在"外族"电影〔beur film，亦即住在法国的北非裔阿拉伯人所拍摄的电影，如《再见》（*Bye Bye*，1995）、《你好，表兄》（*Salut Cousin*，1996）〕中的非洲配乐，则是把非洲的听觉感受加之于欧洲的都市景观上。音乐同样可以在时间中"定位"我们，这是一种至少可以追溯到《美国风情画》（*American Graffiti*，1974）、《返乡》（*Coming Home*，1978）和《大

寒》（*Big Chill*，1983）这些电影的技巧；但是这种技巧也延伸至一些呈现特定时代的影片中，如《绝命战场》（*The Dead Presidents*，1995）、《冰风暴》（*The Ice Storm*，1997）。在这些电影中，某一时代的流行歌曲变成了唤起该历史时期的简略表达方式。

很明显，音乐也可以在另类美学中扮演一个角色。一些非洲人及非洲移民的电影——如《女人的脸孔》（*Faces of Women*，1985）、《变幻的风》（1962）以及《诺言》（*Pagador de Promessas*，1962）——以鼓声作为影片的序曲，用以肯定非洲文化的价值。这些影片，如乌斯曼·塞姆班（Ousamne Sembène）、苏莱曼·西塞（Souleymane Cissé）、萨菲·法耶（Safi Faye）所拍的电影，不但使用非洲音乐，而且还赞美非洲音乐。朱莉·达什在1990年的电影《大地的女儿》中使用了一段非洲的"饶舌鼓"来强化本片的非洲意识中心，并且向居住在美国南方的古勒人（Gullah，居住在乔治亚州和南卡罗来纳州的黑人）致敬。

阿瑟·贾法（Arthur Jafa）论及电影的"黑人视觉语调"（Black visual intonation）的可能性，通过"不规律的、不调和的（没有节奏的）摄影机速度以及取景描摹……促使摄影机运动以一种接近黑人腔调的方式发挥作用"，使得电影跟黑人音乐一样，"把音符看作不确定的、不稳定的声音频率，而不是固定不变的现象"（引自Dent，1992）。我们想知道，什么才是呼唤与回应、装饰音以及暂停节拍的电影等价物，显然，有关声音的理论分支以及美学可能性的探究才刚刚开始而已。

文化研究的兴起

虽然电影符号学特别关注像是声音这样的电影符码，不过，逐渐为人所熟知的倾向是文化研究，文化研究对于把电影这种媒体嵌入一个较大的文化语境与历史语境中更为感兴趣。文化研究的根源可以追溯到20世纪60年代，被认为是开始于一些英国的左派分子，如理查德·霍加特〔Richard Hoggart，著有《历史的用途》(*The Uses of History*)〕、雷蒙·威廉斯〔著有《文化与社会》(*Culture and Society*)〕、E.P.汤普森〔E.P. Thompson，著有《英国劳工阶级的形成》(*The Making of the English Working Class*)〕以及斯图尔特·霍尔。霍尔以及迪克·赫伯迪格（Dick Hebdige）、理查德·约翰松（Richard Johnson）、安杰拉·默克罗比（Angela McRobbie）、拉里·格罗斯伯格（Larry Grossberg），都与伯明翰当代文化研究中心（Centre for Contemporary Cultural Studies/ CCCS）有关联。伯明翰当代文化研究中心的成员（他们当中有许多人和成人教育计划有关联）意识到英国劳工阶级所受到的压迫，因而寻找意识形态支配的那一面以及社会变迁的新动力。文化研究更为广泛及国际性的系谱，可以追溯到20世纪50年代一些学者的著作，如法国的罗兰·巴特、美国的莱斯利·费德勒（Leslie Fiedler）、法国与北非的弗朗兹·法农（Frantz

Fanon）以及加勒比海的 C. R. L. 詹姆斯（C. R. L. James）等人的著作。

文化研究引用了各种各样的知识来源，最初是马克思主义与符号学，后来是女性主义与批判的种族理论。文化研究多方面地汲取并重构了各种不同的概念，包括雷蒙·威廉斯对"文化"是"生活的整体方式"（whole way of life）的定义；格拉姆希的"霸权"和"阵地战"（war of position）的概念；米歇尔·德·塞尔托（Michel de Certeau）的"盗猎"（poaching）概念；沃洛希诺夫有关意识形态和语言作为语言的复调性（multi-accentual）领域的观念；克利福德·吉尔兹（Clifford Greertz）把文化视为一种叙事学的汇编的观念；福柯有关知识和权力的看法；巴赫金把狂欢视为社会颠覆的看法；以及皮埃尔·布尔迪厄有关"习性"（habitus）和"文化场域"的概念。电影符号学开始于法国和意大利，然后传播到英语系的世界。文化研究却是开始于英语系的国家，然后传播到欧洲和拉丁美洲（一些有关德国、西班牙以及意大利文化研究的书籍近来已经出版）。

意大利的马克思主义者格拉姆希是对文化研究最有影响力的一个人。在他 1929 年至 1935 年所写的《狱中笔记》（Prison Notebooks）中，他对于马克思的思想中"经济基础决定上层建筑"这一首要思想表示怀疑。根据格拉姆希的说法，只有重新分析经济基础与上层建筑之间的关系，才能说明在西欧那种看似有利于无产阶级革命的经济环境下，左派失败的原因。格拉姆希认为，意识形态走了条阶级路线的捷径；相反，同一个人也可能被不同的甚至是对立的意识形态所改变。左派必须揭露社会的"常识"（common sense），作为工人阶级意识形态觉醒的障碍，这种对立概念的混合物来自于许多不同的时期和传统。

文化研究由于其刻意为之的兼容并蓄以及开放式的研究方法而出了名的难以定义。杰姆逊论及"一种称之为文化研究的欲望"，认为"文化"在文化研究中，既是人类学的也是艺术的。人们可以就文化研究的民主化观念（继承自符号学，即所有的文化现象都值得研究），来定义文化

研究。《文化研究》（*Cultural Studies*）一书的作者们把文化研究定义为一种"有纪律的杂食动物"，他们指出："文化研究因此诉诸整个社会范围的艺术、信念、制度以及所有实践活动的研究。"（Nelson, Treichler and Grossberg, 1992, p.4）或者，人们可以就文化研究与传统学科之间的关系来定义，从这种意义上来看，文化研究似乎是标示了人文学科当中任何一个主要学科的死亡。卡里·尼尔森就声称文化研究是一种"反学科的""消除学科的群集"，是一种对过于特定并且过于传统的学科压抑的回应。

就研究的对象而言，文化研究对"媒体特性"和"电影语言"并不太感兴趣，而对分散于一种广泛的话语体系中的文化更感兴趣。体系中的文本从本质上体现着社会基础，并且有其逻辑上的必然结果。文化研究的对象是多变的，它呼吁对产生以及接受意义的社会与制度状况的关注。文化研究代表了一种研究兴趣的转移：从文本本身转移至文本与观众、制度以及周遭文化之间互相影响的过程。文化研究激化了古典符号学的研究兴趣，把研究兴趣放在所有的文本上（而不只是放在高端艺术的文本上），既强调霸权的操控又强调政治或意识形态上的反抗。尽管卡里·尼尔森与劳伦斯·格罗斯伯格等人拒绝承认文本分析的合法性，然而，认为文化研究从来不做文本分析却是用词不当。文化研究当然做文本分析，不过，文化研究讨论的"文本"不再是济慈的《古希腊瓮颂》（*Grecian Urn*）或希区柯克的《迷魂记》，而是麦当娜和迪士尼乐园，是购物中心和芭比娃娃。

文化研究把自己拿来作为被结构主义与精神分析学说视为"无历史性"的一个替代品，文化研究把文化视为建构主体性的场域来加以探讨。对文化研究而言，当代主体性和各种媒体再现无法摆脱地交织在一起。主体不仅被建构在性别差异上，也被建构在许多种类的差异上，被建构在物质条件、意识形态话语以及依据阶级、种族、性别、年龄、背景、性倾向、民族起源所建构的社会阶层关系之间永恒而多义的协商之上。

在这种意义上，文化研究企图开放空间给那些被忽视的声音以及被污名化的社群，参与科尔内尔·韦斯特（Cornel West）后来所称的"文化的差异策略"（the cultural politics of difference）。

在电影领域中，文化研究是一种既反对银幕理论又反对量化的（搬弄数字的）大众传播研究的反作用研究。文化研究也是英语系合并电影研究的一种方式，而不必担心电影历史或电影特性等问题。文化研究不像银幕理论，并不把焦点放在任何一种特定媒体（如电影）上，而是把焦点放在更大范围的文化实践中。当然有时候，部分文化研究对媒体特性不够注意，导致忽略了各种不同媒体（如电影、MTV、录像带）产生特定娱乐与效果的差异方式。就这种意义来说，近来的电影研究翻新了电影装置理论，用以说明电影的观看不只限于在传统电影院中，还可以在家、在机场、在飞机上观看录像带。在漆黑的电影院中，将注意力集中在高清晰度的影像上——这种情况曾呈现于博德里或者梅茨的分析中，和在一架移动的飞机上注意力分散地观看电影是完全不同的。

电影研究和文化研究之间的确切关系同样是一个有争论的话题。是文化研究完善并丰富了电影研究，还是威胁并削弱了电影研究？一些电影理论家欣然接受文化研究，把文化研究视为对既有的电影研究工作的合理延伸，然而其他的一些电影理论家，则把文化研究视为对电影研究建立媒体特性原则的不忠与背叛。电影研究这个学科的名称标明了一种媒体（指电影），然而，另外一个学科的名称——文化研究——则超越了媒体的特性。对一些电影学者而言，文化研究是被轻视的，因为它不再研究一种高端的艺术（如电影），而是研究像电视情境喜剧这种低端的、通俗的、大众化的艺术——鉴于电影研究长期以来为了建立自己受轻视的学科尊严所付出的努力，这确实是有点儿讽刺。如果说20世纪70年代电影理论显露出一种与其研究对象之间的神经质般的距离，甚至是一种反感倾向，那么文化研究则被指责为不够批判，以及掉进大众文化的魔咒中。

大卫·波德维尔和诺埃尔·卡罗尔（1996）认为早期的"主体定位"（subject-positioning）理论和文化研究之间有许多共同的特征，亦即它们有共同的一批实践者，并且有共同的一批开路先锋（索绪尔、列维－施特劳斯、罗兰·巴特为常见的参照）。波德维尔认为更重要的是，早期的主体定位理论和文化研究之间有共同的"信条"（doctrines）——这个词，被故意用来唤起人们对于枯燥乏味的正统观念以及仪式依从性的联想，其尤其相信：(1)人类的习俗与制度等所有重要的方面都是在整个社会中被建构起来的；(2)对于观众身份的理解需要一个有关主体性的理论；(3)观众对于电影的反映有赖于（观众的）认同；(4)语言为电影提供了一个适当的类似物。主体定位理论和文化研究这两种理论倾向也同时拥有相类似的协议或"推理的例行程序"，包括：(1)一种由上而下的、由信条驱动的研究；(2)就地取材找论据；(3)联想的推论；(4)阐释学的阐释冲动。虽然大卫·波德维尔的说法有一点道理，但忽略了区分这两种倾向的热烈讨论，特别是在英国，伯明翰中心的文化研究群批评《银幕》杂志的那群人是精英分子，不关心政治甚至厌恶政治，批评他们过度关注表意系统的丰富性，而不关注一般的社会生产。总的来说，文化研究通过以下几点来区分自己和银幕理论：文化研究比较关注文本的使用而非文本本身；文化研究比较醉心于格拉姆希的论点，而不是阿尔都塞的论点；文化研究对精神分析没什么兴趣，对社会学更有兴趣；以及文化研究对于观众对"违反常规"作品的解读能力比较乐观。有人可能会质疑那些带有偏见的想法，亦即认为符号学和文化研究的提倡者是"信条驱动"的，而他们的对手，想必是中立的以及客观的。在这种意义上，"信条驱动"这个可以付之一笑的说法有一种类似右翼人士攻击"在学院教书的激进分子"的"政治正确"的作用。

在文化研究中，一个关键性的议题是能动性的问题；在一个大众参与的世界中，抗拒与改变是否可能？尽管左翼政治活动衰落，但是文化研究还是倾向于对反抗的可能性比阿尔都塞式的装置理论更为乐观。文

化研究对装置理论与精英主义的由上而下的意识形态操控不太感兴趣，而对由下而上的次文化反抗更感兴趣。文化研究对于找出颠覆"契机"的强调，延续了20世纪70年代马克思主义符号学分析的"缺口与裂缝"（gaps and fissures），但引介了来自于格拉姆希（文化霸权）架构的新词汇："协商"（negotiation）与"争夺"（contestation）。同时，文化研究采取一种对文化产物比较不激进的方式，这种方式反映出政治激进主义的普遍衰落，以及当代激进分子自身复杂的社会定位，他们不再抵制社会体制，而是在体制内各个不同阶层中活动着。文化研究的关键在于：文化是在由权力所支配并贯穿着阶级、性别、种族以及性征张力的社会构成之内，冲突与协商的场域。在英国，文化研究最早开始于探究有关阶级方面的议题，然后，逐渐转向探究性别方面的议题，而种族议题的探讨则相对较晚。1978年，女性研究团体（Women's Study Group）悲叹"'当代文化研究中心'对女性主义的议题缺少明显的关注"。然后，到了20世纪80年代，文化研究被要求对种族议题多做一些注意，部分是受到美国文化研究的影响；后者倾向于把关注的焦点放在性别和种族上，而不是放在阶级上。

往好处看，文化研究找出了次文化颠覆和反抗的契机；往坏处看，文化研究将粉丝文化和消费主义歌颂为不受拘束、自由自在的活动。文化研究对于它的大众媒介研究对象经常抱持着一种矛盾的态度，这种矛盾让人联想起电影符号学对古典电影既喜爱又与之保持距离的态度。文化研究喜欢"同谋式批评"（complicitous critique）这样的矛盾修饰法的回应，认为大众文化就像塞奇威克（Eve Kosofsky Sedgwick）所指出的，总是"有那么一点过度，有那么一点霸权"。这种时常出现的复杂表述变得非常公式化。梅汉·莫里斯（Meeghan Morris, in Mellencamp, 1990, p.20）悲叹道："数以千计讨论有关愉悦、反抗以及消费策略的文章发表出来，都是新瓶装旧酒，大同小异。"在乌尔班纳文化研究研讨会（the Urbana Cultural Studies Conference）上，托尼·本内特（Tony Bennett）

嘲笑"作为反抗的消费型愉悦"学派是由"最不希望看到破坏颠覆的人"所组成的。

有时候,当文化研究未能注意到观众与文本之间不平等的权力关系时,它会变得去政治化。在这里,文化研究便成为大卫·莫利(David Morley, 1992)所称的"别担心,开心一点"的美国派文化研究。莫利的批评暗示美国人把文化研究奠基者的见解予以去政治化(颇有欧洲老左派悲叹大西洋对岸无历史的野蛮人的味道)。讽刺的是,在美国,同一批文化研究学者被一些新保守派攻击,认为他们是"在学院教书的激进分子",使得大学带上政治色彩,并使年轻人堕落。同样讽刺的是,有一派文化研究学者,以约翰·菲斯克(John Fiske)为代表,在生产领域越来越集中,越来越受制于像维亚康姆公司与默多克集团这样的大公司的垄断的时候,却高唱消费层面可能有的自由与反抗。有很多的另类电影,包括欧洲艺术片,因为大卡司、大成本电影与媒体垄断,面临被冻结的命运。

观众的诞生

在 20 世纪 60 年代末期，罗兰·巴特就已经提出"作者之死"（death of the author）及"读者诞生"（birth of the reader）。然而就某种意义来说，在电影理论中谈观众的诞生，是一种误称，因为电影理论一直都关注观众的身份。不论是芒斯特伯格有关电影在精神层面运作的观念，还是爱森斯坦所信仰的由知性蒙太奇所引起的认识论转变，或是巴赞对观众的自由阐释的观点，或是劳拉·穆尔维对男性凝视的关注，事实上，所有的电影理论都意味着一种有关观众身份的理论。

20 世纪 70 年代的电影理论，从精神分析的角度分析了电影的愉悦。20 世纪 80 年代及 90 年代，分析家们对社会中各种不同形式的观众身份变得更有兴趣。这种变动表现出了一种在文学研究上已经发生了的转变，其有各种不同的称呼，有的称之为"读者反应理论"（reader response theory）——这方面的学者有斯坦利·菲什（Stanley Fish）、诺曼·霍兰（Norman Holland）；有的称之为"接受理论"（reception theory）——特别是"康斯坦茨学派的接收美学"。汉斯·罗伯特·尧斯（Hans Robert Jauss）的历史化方法——一种形式主义与马克思主义的综合体，由沃尔夫冈·伊泽尔（Wolfgang Iser）有关读者与一个需要依靠读者来具体化的

"虚拟"文本之间的互动研究所补充。接受理论所强调的"填补文本的缺口",回想起来还真适合电影这样的媒体,在此,观众必然是主动的,不得不去弥补某些缺失——如三维空间的缺失,并且多半能够准确地理解模糊之处。

如今,观众被认为是更加主动和具有批判性的,不再是"质询"的被动客体,而是一面构成着文本,一面被文本所构成。和早期电影装置理论正好相反,现在认为,叙事电影所强势制造的主体效果不再是必然的或不可抗拒的;它们也无法与处于特定历史中的观众的欲望、经验与知识分割开来;也并非可以在文本之外被构成,而是贯穿着一套套像是国家、种族、阶级、性别以及性征等的权力关系。斯图尔特·霍尔在1980年的《解码与制码》(Decoding and Encoding)这篇具有影响力的文章中,借用了埃科和弗兰克·帕布金(Frank Papkin)的论点,预示并具体呈现了这种转变。对霍尔来说,大众媒体文本并没有一个放诸四海而皆准的意义,大众媒体文本可以被不同人解读出不同的意义,不但依读者的社会位置而定,而且依读者的意识形态和欲望而定。霍尔摒弃把媒介主体视为纯粹由意识形态结构和话语所"表达出来"的传统,而把文本(在这个例子上,指的是电视文本)视为可以根据政治与意识形态的抗衡而有各种不同的解读。霍尔假定了三种与主流意识形态相关的解读策略:(1)"主流的解读"——观众默许主流意识形态以及其所产生的主体性;(2)"协商的解读"——观众大部分默许主流意识形态,但是他们的现实生活情况煽动起了特定的"本土的"批评转向;(3)"对立的解读"——观众的社会地位与意识让他们处于一个和主流意识形态直接对抗的位置。笔者要加上一笔,在社会身份与交际关系的纵横交织中,处于某一个坐标轴(如阶级)上的对立的解读有可能在另一个坐标轴(如种族)上和主流的解读携手合作。大卫·莫利把霍尔的图式予以复杂化,提出一种话语的方法,将观众身份定义为:"读者话语遇上文本话语的时刻。"(Morley,1980)

总结来说，文本、装置、话语以及历史，都是变动不居的。文本和观众都不是固定不变、事先构成的实体；观众在一个无止境的对话过程中塑造观影经验并被观影经验所塑造。观影的欲望不但是内在精神上的，同时也是社会的以及意识形态的。任何真正广泛的观众身份研究，必须区别出多种标志：(1) 由文本本身塑造而成的观众（通过调整焦距、视点镜头的约定俗成、叙事结构、场面调度）；(2) 由多种多样并且不断演变的技术设备塑造而成的观众（多厅电影院、IMAX 3D 立体电影院、家庭用录放机）；(3) 由观看的制度性语境塑造而成的观众（到电影院看电影的社会行为、课堂分析、电影资料馆）；(4) 由周遭话语和意识形态塑造而成的观众；(5) 根据种族、性别以及历史处境而被实体化的真实观众。因此，对于观众身份的分析，必须探究不同层面之间的分歧和张力关系，必须探究文本、电影技术设备、历史以及话语等建构观众的各种不同方法之间的分歧和张力关系，以及，必须探究观众作为主体—对话者也塑造了这种交锋的方式。

20 世纪 80 年代和 90 年代，电影学者们越来越注意根据历史语境而决定的观众本质。在这种意义上，电影的历史不只是电影和电影创作者的历史，而且也是一批接着一批的观众将何种意义归结于电影的历史。以此方式，我们发现了一些有关电影观众年龄和阶级方面的研究。1990 年，《虹膜》杂志讨论"早期的电影观众"的专刊为这种趋势提供了一个很好的例子。在这个专刊上，许多作者——包括理查德·埃布尔（Richard Abel）、珍妮特·施泰格、埃琳娜·德格拉多（Elena Degrado）——讨论各种不同的议题，如观众的阶级构成、都市化发展以及观影群众的成长、电影"幻象"的发展等。在 1991 年出版的《巴别塔与巴比伦：美国无声电影的观众》（*Babel and Babylon: Spectatorship in American Silent Film*）一书中，米丽娅姆·汉森检视了"粉丝"的作用——特别是鲁道夫·瓦伦蒂诺（Rudolph Valentino）的崇拜者。最后，在《阐释电影》（*Interpreting Films*）一书中，施泰格综述了当代的电影接受理论，把这个领域细分

为：(1) 由文本激发的接受理论；(2) 由读者激发的接受理论；(3) 由语境激发的接受理论。施泰格以一种她称之为"历史唯物论"(historical-materialist) 的方法，探究了范围甚广的电影〔从《汤姆叔叔的小屋》(*Uncle Tom's Cabin*, 1927) 到《变色龙》〕的接受研究，以说明历史/语境所形成的阐释。

虽然电影理论从劳拉·穆尔维开始就知道观众身份有性别差异，不过，20世纪80年代的电影理论开始认识到，观众身份同样也因为性倾向、阶级、种族、国家、地区等差异而有所不同。从文化的观点来看，观众身份的多样化的本质源自电影被接受的各种不同位置，源自不同历史时刻中观看电影的时间差异，以及源自观众自身之间有分歧的主体定位与社会联系。由于精神分析电影理论几乎将焦点全部集中于性别差异（相对于其他种类的差异），并且偏重内在的精神分析（相对于主体间性与话语），也就经常省略了观众身份也受到文化影响的议题。在一篇讨论黑人观众身份的文章中，曼缇亚·迪亚瓦拉 (Manthia Diawara) 强调观众身份的种族面向，认为黑人观众无法为《一个国家的诞生》这部电影中的种族歧视"埋单"。黑人观众瓦解了格里菲斯电影的作用，反对由电影叙事所强加上的"秩序"。对黑人观众来说，作为影片中淫欲和暴力化身的黑色面孔，格斯这个角色很明显不能代表黑人，他只不过是白人对黑人的偏见。同时，贝尔·胡克斯谈到黑人女性观众的"对立的凝视"(oppositional gaze)。她指出，黑人在奴隶制度和种族隔离政策下，因为"看"的行为而受到惩罚，于是产生一种"对凝视的创伤关系"。她接着指出，在"白人至上"的文化中，黑人女性的存在使得女性身份、再现以及观众身份等议题问题化和复杂化。具批判意识的黑人女性观众隐约地建构出一个有关观看的理论，认为"电影的视觉乐趣即在于质疑的愉悦"(hooks, 1992, p.115)。

同时，并不存在从种族、文化甚至意识形态上可以被界定清楚的基本观众——比如"白人"观众、"黑人"观众、"拉丁美洲"观众、"反对的"

观众。这些范畴压抑了观众自身当中的众声喧哗。观众涉及了多重身份（以及身份认同），与性别、种族、性倾向、地域、宗教信仰、意识形态、阶级、世代有关。此外，由社会所强加的表面身份并不完全决定个人的身份认同与政治归属。这不但是一个有关一个人到底是谁、到底来自何处的问题，而且也是一个有关一个人到底想要成为什么、到底想往何处去并且和谁一起去的问题。在如此复杂的位置组合中，被压迫群体的成员可能认同施压的群体（美国原住民的小孩把自己定位为牛仔而不是"印第安人"，非洲人认同泰山，阿拉伯人认同印第安纳·琼斯），正如享有特权的群体成员也可能认同被压迫群体成员的奋斗。观众所在的位置是有关联性的：社群能够根据共有的相似性或根据共同的敌人而彼此认同。观众的位置是多样的、有裂缝的、分裂的、参差不齐的、因文化而异的、散漫的以及政治上不连续的，形成纵横交错的差异与矛盾（Shohat and Stam，1994）。

如果观众身份是在某一个层面上被建构出来并被决定的，那么，它在其他层面上即是开放的及多形态的。观影经验有游戏和冒险的一面，也有专横的一面；观影经验塑造了一个多元的、"突变的"自我，占据了一定范围的主体立场。一个人被电影装置（电影院中黑暗的空间、放映的机器、银幕上的动作）"翻倍"，而且，通过甚至是最传统的蒙太奇所提供的视点的多样性而进一步被分化。电影在某些层面上的"多形态的投射和认同"超越了社会道德、社会归属以及种族联系的决定性作用（Morin，1958）。观众身份可能变成一个梦和自我塑造的阈限[1]的空间。通过观众身份在精神上的变化多端，普通的社会立场就像在狂欢中那样暂时被搁置了。

在米歇尔·德·塞尔托"解读有如盗猎"观念的基础上，亨利·詹金

[1] 心理学名词，指外界引起有机体感觉的最小刺激量。这个定义揭示了人的感觉系统的一种特性，那就是只有刺激达到一定量的时候才会引起感觉。——编注

斯（Henry Jenkins）在《文本盗猎者》（*Textual Poachers*）一书中，分析了"粉丝"文化现象。亨利·詹金斯指出，"粉丝"通过全副武装——语境重构、时间线扩展、焦点重聚、道德准则重组、类型转换、交叉混合、角色错位、人格化、情感加剧以及情色化——来"改写"他们所喜爱的作品。所以，粉丝文化有一种被赋权的要素，即"粉丝是盗猎者，他们会留存他们所得到的东西，并且利用他们掠夺来的物品作为建构另一个不同文化社群的基础"（Jenkins，1992，p.223）。

但是，如果说20世纪70年代的理论是过度悲观主义及失败主义的，那么当前的理论或许就是朝着相反的方向走得太远了。讽刺的是，媒体理论家强调观众的能动性与自由时，恰逢媒体生产与所有权越来越集中的时刻。此外，对立的解读需要依赖某些文化或政治的准备工作，好让观众"有所准备地"进行批判。在这种意义上，有人可能会质疑如约翰·菲斯克这样的理论家过分乐观的主张，菲斯克认为电视观众会根据自己的大众化记忆，戏谑地做出"颠覆性"的解读。他确切地拒绝媒体影响的"皮下注射模式"（hypodermic-needle model）——该模式把电视观众视为每天晚上来一针的被动的吸毒上瘾的病人，将他们贬低为"沙发土豆"和"文化呆瓜"。他也确切地指出少数族裔"识破"了主流媒体的种族歧视。但是，如果弱势社群能通过一种抵抗的观点来解读主流节目的编排（或播送），那么，他们也只能依据他们的集体生活与历史记忆提出另类的解读。例如，在海湾战争的这个例子上，大部分的美国观众缺乏另类的观点来帮助他们理解事件，特别是缺乏一种理解殖民主义遗绪的观点，以及缺乏理解中东地区独特复杂性的观点。大部分的美国观众被不思进取的东方学话语填满，他们相信美国政府选择性呈现的任何观点[1]。

[1] 由此看来，少数族裔虽然"识破"了主流媒体的种族歧视，但是，他们的抵抗观点与"不平之鸣"，仍然受到相当大程度的限制。——译注

认知及分析理论

20世纪80年代及90年代的许多时间都花在修订——如果不是拆解的话——20世纪70年代银幕理论的一些假定上。在这期间，一些理论家，如诺埃尔·卡罗尔、大卫·波德维尔，以破除因袭的欢欣和"国王没穿衣服"那种言语般的不敬，攻击银幕理论所有主要的信条（这些挑衅并没有获得回应）。同时，理查德·艾伦和默里·史密斯（Murray Smith）代表的后分析传统，批评了银幕理论哲学上的夸大：

> 令人感到印象深刻的是，欧陆哲学思想所带给电影研究的范围异常广泛的主张，涉及认识论的终结、主体的建构或是有关现实的基本构成因素，都仅仅植根于电影的单一维度——也就是影像的因果关系或指示性本质，好像在这样的影像再现特性中，我们可以找到所有关于电影问题的答案（甚至于所有现代性或者一般性知识的答案）。(Allen and Smith，1997，p.22)

后分析思想家指责银幕理论中一些模糊不清的论辩策略，包括恭顺地取悦于权威性人物；误导性地使用范例与类比；拒绝让论点受到实证

经验的考验，即策略性地有意让论点晦涩（同上，p.6）。至于"欧洲大陆人"，他们把分析哲学和其电影支脉视为枯燥的、琐碎而不重要的、无政治意义的以及仅限于技术上的，一种对社会和知识责任的逃避。

"认知理论"（cognitive theory）思潮零零散散地包含了各色各样的人物，如格雷戈里·柯里、托本·克拉格·格罗代尔（Torben Kragh Grodal）、爱德华·布兰尼根（Edward Branigan）、特雷弗·波奈克（Trevor Ponech）、默里·史密斯、诺埃尔·卡罗尔以及大卫·波德维尔。如果不考虑芒斯特伯格和电影语言学家这些"原始认知主义者"的话，认知理论于20世纪80年代开始具有了影响力。认知主义寻找着更为精确的解答，以回答符号学和精神分析理论各自提出来的有关电影接受的问题。认知主义有一条持续的线索（虽然不是唯一的线索）存在于大卫·波德维尔的著作中。它显现于《电影叙事：剧情片中的叙述活动》一书的"观众的活动"（The Viewer's Activity）这一章节中，显现于《电影意义的追寻》一书对于精神分析的论辩中，显现于1989年的一篇名为《认知主义的一个实例》（A Case for Cognitivism）的文章中，显现于《后理论》（*Post-Theory*）一书中。其中，大卫·波德维尔和诺埃尔·卡罗尔并不把认知主义描绘成一个理论，而是一种姿态。这种姿态"试图经由诉诸心智再现的过程、自然化的过程以及理性的动力，去理解人的思想、情感与行为"（Bordwell and Carroll，1996，p.xvi）。认知主义者强调生理及认知系统内建于所有的人类，大卫·波德维尔所称的优先于历史、文化及身份特征的"偶然的共性"，如对三维空间环境的假定、对自然光线从上方洒下来的假定等，这些"偶然的共性"使得艺术的约定俗成看起来很自然，因为它们与人类的感知准则相符。

大卫·波德维尔1985年在《电影叙事：剧情片中的叙述活动》一书中提出一种认知的说法，以替代符号学来解释观众是如何理解电影的。对大卫·波德维尔来说，叙述是一个过程，借着这个过程，电影对一些线索加以润饰，并传递给观众，观众则使用解释的图式，在心中建构有

秩序的、可以理解的故事。从接受的观点来看，观众娱乐、思索、暂停与修改他们有关银幕影像与声音的假设。从电影的观点来看，它是在两个层面上运作的：(1) 俄国形式主义者所称的"情节"，亦即真实的形式，不论被叙述的事件是如何零碎与不连贯；(2) "故事"，亦即理想的（符合逻辑、按照时间先后顺序、很有条理的）故事，是电影所展示的内容及观众根据电影的线索所重构的内容。情节是借着提出各种不同的因果关系与时空关系的相关信息，指导观众的叙事活动；故事是一种纯粹形式上的构思结果，是以一致性和连贯性作为特征的。

认知主义者一直都在批评他们视为闭门造车、自我膨胀并且冗赘不堪的电影理论话语，特别是精神分析电影理论（直截了当地说，对认知主义者而言，一支雪茄烟有时候其实就只是一支雪茄烟）。因此，这些理论家绕过精神分析电影理论，转而引用最使人信服的感知理论（perception theory）、推理理论（reasoning theory）以及信息处理理论（information-processing theory），来理解电影在因果叙事、时空关系等方面是如何被接受、如何被领会的。认知主义者的研究课题目前已经产生了古典好莱坞电影研究（研究者包括大卫·波德维尔、克莉斯汀·汤普森、格雷戈里·柯里、默里·史密斯）、先锋电影研究（研究者包括诺埃尔·卡罗尔、彼得森）、纪录片研究〔研究者包括诺埃尔·卡罗尔、卡尔·普兰丁格（Carl Plantinga）〕以及恐怖电影研究〔研究者包括诺埃尔·卡罗尔、辛西亚·弗里兰（Cynthia A. Freeland）〕。1999 年 5 月，一场讨论认知主义的研讨会在哥本哈根举行，所发表的论文议题广泛，包括"非剧情影片与情感"（卡尔·普兰丁格）、"恐怖片的社会心理学"〔多尔夫·齐尔曼（Dolf Zillman）〕、"电影表演的认知方式"〔约翰内斯·里斯（Johannes Riis）〕、"电影的感知心理学"（特雷弗·波奈克）、"电影史与认知的革命"〔卡斯珀·提布约根（Casper Tybjerg）〕、"刘别谦（Ernst Lubitsch）的照明风格"（克莉斯汀·汤普森）以及"卡里加里与认知"〔韦恩·芒森（Wayne Munson）〕。就像诺埃尔·卡罗尔（1996，pp.321-2）所指出的，认知主

义很难加以定义，因为它不是一个自成一体的理论：首先，它不是一个单一的理论，而是一个由许多小理论汇集在一起的集合体；其次，这些不同的小理论所思考的议题也各不相同；第三，这些理论加在一起，也不会形成一个单一的架构。格雷戈里·柯里（in Miller and Stam, 1999）同时指出，仅有少数的几条规范，是被所有的认知主义者所遵从的。认知主义倾向于兼收并蓄的，谨防系统化的思考，同时倾向于把认知主义和其他的理论混合在一起。理查德·艾伦将认知主义与精神分析和后分析哲学结合在一起；大卫·波德维尔合并了认知主义与布拉格学派的形式主义。认知主义者彼此之间也意见不一，比如诺埃尔·卡罗尔和格雷戈里·柯里在移情（empathy）及模拟（simulation）的议题上意见不一；理查德·艾伦和诺埃尔·卡罗尔在"幻觉"的议题上意见不一。然而，大部分的认知主义者都会同意：（1）电影观众身份的产生过程，最好被理解为企图通过文本素材理解视觉或叙事意义的理性动因；（2）这些理解的过程，跟我们用在日常生活经验中的意义制造过程没什么两样。

认知主义以一种非语言学的主张重述了第一阶段电影符号学想要了解"电影是如何被理解的"这一企图。认知主义绕过语言学的模式，而将焦点集中在与人类的感知准则相"匹配"的电影的形式要素上。事实上，认知主义者倾向于摒弃电影语言的说法。因此，诺埃尔·卡罗尔声称"电影不是一种语言"，然而他承认语言确实"在电影使用的几种象征结构中，扮演了一个重要的角色"（Carroll, 1996, p.187）。弗吉尼亚·布鲁克斯（Virginia Brooks, 1984）发现电影符号学是无法检验的，因此是不科学的；她把梅茨电影语言学的著作描述为"缺乏任何以实验为基础的内容，甚至缺乏任何关于如何判断其主张正确与否的提议"（同上，p.11）。格雷戈里·柯里（1995）拒绝"语言学可以用来解释我们是如何使用、解释或评价电影"的说法，他指出，电影缺乏自然语言的显著特性，例如电影缺乏"生产性"（表达以及理解无穷无尽句子的能力）和"惯例性"，也就是说，电影影像意义的表达，没有一套像语言表达意义那样的惯例可言。

电影语法无法与语言相比。"虽然有些镜头的组合,已形成重复出现并令人熟悉的模式(如视点剪辑),但仍未能因此建构或接近'意义界定法则'(meaning-determining rules)的阶段。"(Currie, in Miller and Stam, 1999)

在这些批评当中,有些相当狭隘。当梅茨说电影不是一种"语言"(语言体系),并且承认像"大组合段"这样的"意义界定法则",从历史的观点来看是有时限性的(它只是某个时期有关剪辑的法典),他就隐约提到了这些批判。梅茨总是强调电影和语言之间的非类比与类比,从来不把类比等同于同一性。因此,当梅茨已说过这些话之后,还将电影依照语言学加以分类编目,多少有点没必要。认知主义者对于电影语言学的拒绝,部分源自语言分析哲学固有的敏感,也就是无法接受隐喻的滥用,这里是把电影比喻为语言(或是最近把电影比喻为梦)。对认知主义者来说,隐喻不必然是一种认知的、解释的工具,而是一种类型的错误(尽管有人可能对隐喻本身进行一种认知的研究)。认知主义者倾向于怀疑银幕理论中嬉戏、双关、隐喻及类比的模式;他们对银幕理论的反应,就像塞缪尔·琼森(Samuel Johnson)对莎士比亚的双关语的反感一样,把双关语视为应避免的"具有毁灭性的克丽奥佩特拉"(然而,一些像诺埃尔·卡罗尔这样的作者自己喜欢使用巧妙、诙谐的类比——可视为一种隐喻,作为论证时的一种策略)。隐喻并无对错,它们可以引起联想并且具有启发性,或者既不能引起联想也不具有启发性。说隐喻(例如"电影语言")已经给了我们它所能给的而我们应该继续前进或改变方向是一回事,说它完全"错误"那又是另一回事了。

认知主义者并没有完全否认精神分析有用,但是,他们认为这种有用只限于电影的情感和非理性层面。诺埃尔·卡罗尔写道,认知主义寻找"精神分析电影理论所提出来的许多问题的另一种答案,特别是有关电影接受的,就认知和理性的过程而言,而非就非理性或无意识的过程而言"(Bordwell and Carroll, 1996, p.62)。同样,大卫·波德维尔也

清楚精神分析的理论比认知主义更适合性别议题与幻觉议题（Bordwell，1985，p.336）。但是，诚如大卫·波德维尔所说的，"并没有理由要求任何行动都以无意识解释，而其实仍有其他解释的可能"（同上，p.30）。

理查德·艾伦（1995）采用一种认知及分析的方法，企图通过批判性的重新评价拯救精神分析理论，借以洗刷精神分析的"含糊不清与模棱两可"。艾伦认为，区别出"感觉的欺骗"与"认知的欺骗"，精神分析可以帮助我们理解观众主动促成"投射的幻觉"的方式。我们知道，我们所看见的只是一部电影，然而，我们却把这部电影视为一个"完全现实的世界"来经历。理查德·艾伦还为电影的可信问题提出了一个三方构成的架构，他以乔治·罗梅罗（George Romero）的恐怖电影《活死人之夜》（Night of the Living Dead，1968）为例，区别出第一级"写实性解读"（realist reading）、第二级"再生的幻觉"（reproductive illusion）以及第三级"投射的幻觉"（projective illusion，Allen，1993）。

总结说来，认知主义明确地拒绝一些银幕理论的基本原则。第一，认知主义拒绝电影语言学言之成理的基本部分——认为电影是一种"像语言般的"实体，可以通过一种语言及符号的方式而被理解；第二，认知主义拒绝精神分析电影理论所创造的抽象概念——"无意识"（unconscious），而倾向于意识的及前意识的运作；第三，认知主义不像符号学及阿尔都塞学派的传统，更倾向于支持（而不是怀疑）"共识"——即被罗兰·巴特嘲讽地称为"多格扎"（doxa）的共同意见的集合——并且在某些说法中，提出一种对格雷戈里·柯里所谓的"大众心理学"（folk psychology）或"大众理论的智慧"的民粹主义的认可；第四，认知主义鄙视大理论主张——如"作者已死！""观众诞生！""电影装置魅惑人！"——转而支持可解决问题、经得起时间考验的实用主义；第五，认知主义倾向于拒绝政治的主张——如布莱希特式的现代主义自我指涉；第六，认知主义拒绝后现代主义有关元叙事终结的观点，尤其是强调科学进步的元叙事，对认知主义来说，电影理论应该近似于科学，通过实证研究和理性讨论

而不断发展；第七，尽管认知主义者带有各种不同的政治色彩，不过认知主义更喜欢一种客观立场的、无政治色彩的中立姿态，认知主义把这种客观的、无政治色彩的中立姿态视为理论的"导向性"（agenda-driven）的政治化。在这种意义上，认知主义把它自己和政治及文化激进主义区隔开来。其背景具有和平斗争的理想化竞争前提，犹如思想的利伯维尔场，最好的理论总会脱颖而出。

虽然认知主义声称它是"最新事物"，不过，认知主义可以被看作一种怀旧的策略，其后退到索绪尔的差别主义之前的世界，后退到法兰克福学派指控"工具理性"之前的世界，后退到拉康"不稳定的自我"之前的世界，后退到马克思及弗洛伊德对于"共识"的批评之前的世界，后退到福柯有关权力与知识的链接以及理性与疯狂之间的基本关系之前的世界。认知主义在理性（在奥斯维辛集中营之后）和科学（在广岛原子弹爆炸之后）上显示出一种动人的信念。认知主义信守对科学的承诺，虽然"科学"近来并未"证明"黑人、犹太人及美洲印第安人是次等种族。当然，问题在于：科学被使用的最终目的为何？以及，谁可以对此做出决定？

同时，格雷戈里·柯里有关"大众理论的智慧"的概念，忽略了"大众"之内与之间的异质性矛盾。在当代，是否存在纯粹的关于"大众"的共识，其联结了富人和穷人、黑人和白人、男人和女人。美国大部分的黑人似乎都认为白人对他们有种族歧视，不过，许多白人则不见得同意。在这种情况下，"普通大众的智慧"这种观点是否可以帮助我们呢？一位居住在郊区而从来没被警察"修理"过的白人观众与居住在大城市中破败的贫民区又曾被警察粗暴对待过的居民，可能都在银幕上看到一名白人警察，不过，他们的情感反应、对自身经历的联想以及他们对于该角色的社会意识形态联想，可能相当不同。对20世纪30年代德国的反犹太分子而言，反犹太的电影——如《犹太人苏斯》（1934），与他们的"共识"产生共鸣，但是对犹太人或同情犹太人的民众而言却并非如此。

认知理论极少考虑立场的政治性，或是由社会性所塑造的观众的投入度、意识形态、自恋与欲望，所有这些对认知理论而言，似乎过于非理性和混乱以至于无能为力。为什么对于同一部电影有的观众喜欢，而有的却不喜欢呢？认知理论极少探讨《虎口巡航》(*Cruising*，1980）这部电影的观众讨厌或害怕同性恋的潜在反应，极少探讨《紧急动员》(*The Siege*，1998）这部电影的观众反外族移民的潜在反应，也极少探讨《致命的吸引力》(*Fatal Attraction*，1987）这部电影的观众厌恶女人的潜在反应。在认知理论中，一个没有种族、没有性别、没有阶级的理解者和阐释者遭遇了抽象的图式。但是，我们为什么去看电影呢？是去查询、了解与测试假说吗？虽然我们承认那是观影过程的一部分，不过我们去电影院看电影还有其他的理由，例如：去确认（或质疑）我们的偏见，去认同角色，去感受紧张的情绪与"主体效果"，去想象另一种生活，去享受动感愉悦以及去感受魅力、情欲与热情。

笔者在此所展开的批评并不意味着文化相对论（像有些人所想象的那样），而是文化构成之间多重关系的历史研究。对横跨了所有文化的认知共性的关注存在于文化及社会差异的临界值之下，因而阻碍了深植于历史与文化中的张力关系的分析。认知理论对于观众的概念中，遗漏了社会及意识形态的矛盾观念，遗漏了社会构成之内分层及冲突的"多语情境"。甚至单一的个体都是（自我）冲突的，在他们的宽厚与自私的念头之间拉扯，在前进与退缩的倾向之间拉扯。社会构成总体来说甚至是更为分裂的。还有，为什么认知主义坚决地认为我们对电影的反应大部分是理性激发的？观众难道不能交织着理性与非理性的反应吗？我们对电视广告的反应或者对政治抨击类广告的反应，是理性的吗？看了《意志的胜利》这部电影之后，赞成纳粹主义，这是理性的吗？白人对《一个国家的诞生》这部电影的反应，是理性的吗？观众身份会沦为一种根据文本提供的线索而做出推断的身份吗？为什么我们喜欢某些电影（如《后窗》）是远在我们掌握其推理的线索之后呢？由电影所引起的矛盾欲望——情

欲的欲望、美丽的欲望、侵略的欲望、共同性的欲望、法律和秩序的欲望、反抗的欲望，又是如何呢？

认知的方法可以说是削减了理论的野心，转而专注可以应对的研究课题。针对主体定位与电影装置理论——其大张旗鼓地主张电影大体而言的异化作用，诺埃尔·卡罗尔提出一个更加适度和局部性的研究课题：不是"所有"话语的运作，而是"'一些'话语的修辞结构"（Carroll，1998，p.391）。在这种研究课题内，认知主义者在有关电影观众行为的议题上已经做过大量并富有成效的研究工作，无关一般的电影装置，无关一般的叙事，而是关于电影中的角色，这是反人文主义理论长久以来不处理的主题。一些理论家，如默里·史密斯（1995）、艾德·塔恩（Ed Tan, 1996）以及《热情的观众》(*Passionate Viewers: Thinking about Film and Emotions*) 一书的作者们，探讨了认知主义在解释电影情感反应上的贡献。在《电影：电影类型、感觉与认知的新理论》(*Moving Pictures: A New Theory of Film Genres, Feelings and Cognition*) 一书中，格罗代尔就注意到电影接受的心理学，这方面的观影经验让我们认为一部电影可以使我们"毛骨悚然"或者"心情低落"，就像格罗代尔所言：

> 观影经验是由许多活动所组成的，例如我们的眼睛与耳朵同时拾取电影的影像与声音，我们的意识理解故事，而故事又在我们的记忆中回荡；此外，我们的胃、心脏以及皮肤都被刺激，使我们整个人投入电影故事的情境中，投入电影主角应付问题的能力上。(Grodal, 1997, p.1)

格罗代尔不同意大卫·波德维尔认为对电影的理解是可以在理论上剥离情感反应的论点，他认为"感觉和情绪就像认知那样，对于故事的建构可以很客观"（同上，p.40）。格罗代尔同时质疑"认知电影理论仅适合理性过程，而精神分析只适合解释非理性的反应（如情感）"这种说法，

他确切地指出，情感"不是非理性的力量"，而是"认知与有可能产生的行为的动力"。格罗代尔区分出观众反应的递升等级，每一个等级都具有产生情感的潜力：(1) 对台词和人物的视觉感知；(2) 大脑数据库中的记忆匹配；(3) 建构叙境；(4) 对角色的认同，进而导致各种反应，这又分为：(a) 自发性（目标导向的）反应，(b) 游戏性的（半自发性的）反应，以及 (c) 不受意志控制的反应（如笑、哭）。

认知理论转向科学的方法是对于野心勃勃的理论思考感到疲乏后激发出来的，这些理论思考有着大胆却无证据支持的主张，以及银幕理论百折不挠的泛政治化。作为科学转向的一部分，认知理论偏好使用不寻常的语汇，如"图式""视觉数据"（visual data）、"神经心理坐标"（neuropsychological coordinates）、"图像处理"（image-processing）、"进化观点"（evolutionary perspectives）、"反应生理学"（physiology of response）以及"认知享乐主义觉醒的重新标记"（cognitive-hedonic relabeling of arousal）（Grodal, 1997, p.102）。不过，在反对知识膨胀的同时，认知主义有时候也冒着化约主义（reductivism）的风险，认为电影经验"只不过是"生理反应和认知过程而已。

默里·史密斯（1995）以"专注"的概念代替精神分析"认同"的概念（"认同"的概念由梅茨、劳拉·穆尔维、斯蒂芬·希斯以及许多其他人的理论发展而来），他有效地区分出三个等级的"专注"。在1984年《生命的纹理》（*The Thread of Life*）一书中，理查德·沃尔海姆（Richard Wollheim）区别了"中央的"与"非中央的"想象；在这个基础上，默里·史密斯摒除"认知的"和"情感的"这种他认为是错误的二分法，提出三个层次的"想象的专注"，这三个层次共同形成一种"交感的结构"（structure of sympathy），它们分别是：(1)"识别"：观众将角色建构为个体化的并且持续的代理人；(2)"结盟"：观众借以和角色的行为、知识及感觉维持一致关系的过程；(3)"忠诚"：依照人物的价值观与道德，产生认知与情感上的依附。默里·史密斯认为，理论家们经常将 (2) 和

(3) 混同在类似"认同"与"视点"这样宽泛的术语之下。

借着将焦点放在情感上，默里·史密斯修正了波德维尔所强调的"假设验证"（hypothesis-testing）与"推理线索"（inferential cues）。但是，他的主要目标在于布莱希特强调的理性与意识形态的间离以及银幕理论所强调的被隶属与被安置的观众。默里·史密斯坚持观众应该拥有能动性，但是他并没有得出约翰·菲斯克那种颠覆与反抗的主张，默里·史密斯说道："我认为，观众既不会被哄骗，也不会完全被锁在这些再现的文化假设中。"（Smith, 1995, p.41）默里·史密斯拒绝他所宣称的观众的"监禁"——观众被看作陷入或是着迷于意识形态的黑暗中，而在这种意义上，他的对策和其他人的对策相同。但是，当他认为图式理论可以代替意识形态时，他在去除电影的政治色彩上又走得太远了。笔者则认为，观众既是被建构的，也是自我建构的——他（或她）在一种受到束缚或受到限制的自由范围内自我建构。以一种巴赫金式的观点看，读者和观众运用能动性，但总是在社会领域与个人心理的矛盾力场之内。通过把焦点放在意识的变化过程上，认知理论必然是与更为社会化及历史化的理性方法互为补充，否则，认知理论必将冒着自身的形式监禁的风险，亦即把复杂的历史过程置于个人心理的单一感知的"监狱"当中。例如，默里·史密斯以"道德的"这个词代替"意识形态的"这个词，等于扔掉了法兰克福学派、银幕理论及文化研究的集体成就，留下了"道德的"这个带有维多利亚时代意味的词所无法填补的社会真空。

诺埃尔·卡罗尔（1998）在意识形态上占据了一个微妙的地位，他提出了一个不但考虑到阶级支配与控制，而且考虑到任何体制压迫的扩展的定义。卡罗尔拒绝一种他认为是过度宽泛的意识形态定义，这种定义把意识形态等价于"感知"（阿尔都塞的说法）、"语言"（沃洛希诺夫的说法）或"话语"（福柯的说法）。卡罗尔拾取几十年来在性别、种族及性征上的研究著作，建议不要只就阶级压迫来讨论，应该把意识形态定义为认识论上有缺陷的命题，带有"偏好某些社会控制实践的语境化的基本

含义"(同上，p.378)。这样的一个定义，其优点在于强调了意识形态的作用到底为何，但是，其缺点在于把意识形态的运作建立在"命题"的基础上，而不是建立在建构了日常生活与意识的不均衡的权力分配上。与诺埃尔·卡罗尔的论点刚好相反，默里·史密斯的论点所遗漏的正是一种有关社会的视角，有关观众对再现的投入度的概念，以及反映了专注的社会导向的意识形态网络和文化自恋的概念。英国的观众在帝国主义的极盛时期，因为电影再现了他们的帝国把秩序和进步散播到全世界而感光荣；与此同时，被帝国主义支配的国家或地区的观众，则是反对这种再现的。同样，许多美国观众喜爱"印第安纳·琼斯"系列的风格影像，这类影像让美国观众意识到美国在世界上的使命，因而感到沾沾自喜。好莱坞不断拍摄有关第二次世界大战的电影，其实并非偶然，因为在这场"正确的战争"中，美国人成了解放的英雄。许多美国人完全接受像《沙漠情酋》《伊斯达》(*Ishtar*，1987)、《阿拉丁》(*Aladdin*，1992)以及《紧急动员》等电影中那种老套的、有关阿拉伯人的再现，因为他们并没有亲身投入正面的再现，而是表现得完全事不关己。在另一方面，阿拉伯世界的观众则对所被赋予的那种带有煽动性的刻板印象，感到被伤害、被侮辱而义愤填膺。一个大众所相信的无伤大雅的概念，往往缺乏解释各种深植于不同历史中的差别反应的能力。因此，在一部分的认知理论中有一种自满情绪，认为我们生活在一个秩序井然的宇宙中，认为好的观众与好的角色结合在一个共识的世界中，对于善的本质和恶的本质为何，每个人都有一样的共识。但是，当电影理想化地描述某些可能在历史上扮演了颇为邪恶角色的人物——如在有关《烈血大风暴》(*Mississippi Burning*，1988)这部电影的民权运动中，FBI特务的角色——这些角色却在电影中被呈现为英雄时，情况又如何呢？当动作巨片促使青少年认同假借法律秩序，在打击邪魔外道时所使用的残酷与暴力手段，而使他们沉迷在"幼稚的全能"梦幻中——即使那些角色有充分理由使用暴力，情况又是如何呢？

把认知理论视为纯粹是银幕理论对立面的这种过分简单化的看法，忽略了两者共通的领域。默里·史密斯的著作像爱德华·布兰尼根的著作那样，在认知理论和叙事学理论家——如热拉尔·热内特和弗朗索瓦·霍斯特（François Jost）——之间，激起一种对话。例如，默里·史密斯所谓的"结盟"（alignment），在某些方面，近似于热内特"聚焦"（focalization）的概念。电影语言学和认知理论有相同的科学标准与规范，尽管讨论中的主要学科和术语（一个是语言学，一个是认知心理学）并不完全相同。毕竟，翁贝托·埃科和梅茨也谈论到了感知与认知的符码。无论是认知主义还是符号学都低估了有关评价与分级的议题，而且倾向于探索文本被理解的方式。认知主义与符号学这两个学术运动拒绝一种规范的、纯文艺的研究方法，它们都拥有一种民主化冲动，对赞美个别的电影创作者为天才或赞美特定的电影为杰作并不感兴趣。对诺埃尔·卡罗尔（1998）及梅茨来说，所有的大众艺术都是艺术。在任何学术运动中，问题都比答案重要，而且，认知主义与银幕理论有很多共同的问题：电影幻觉的本质为何？电影如何被理解？叙事理解力的本质为何？"图式"与语义学领域（大卫·波德维尔所提出）、"外电影"（extra-cinemaic）的符码（梅茨所提出）、知识的"学科范式"（disciplinary paradigms，福柯所提出）都是什么？影响我们理解电影的知识和信念的主体是什么？观众如何把他（或她）自己放置在情节的空间中？观众如何建构意义？什么可以用来解释对于电影的情感及移情反应？

此外，认知主义者和符号学家之间的争论遮蔽了他们实际上的共同性，即要求科学性、寻求严密性、拒绝印象主义，偏爱对精确的理论问题孜孜以求。讽刺的是，梅茨和诺埃尔·卡罗尔都使用"绞肉机"（sausage-machine）的隐喻来嘲笑他们不喜欢的那些枯燥乏味、人云亦云的电影分析。认知主义和符号学这两种学术运动也共同拥有某些盲点，认知主义和梅茨的电影符号学都因为欠缺对于种族、性别、阶级及性征的关注以及预设的白人、中产阶级及异性恋的观影立场而受到批评。当

然，这两个学派在他们所诉诸的主要学科上有所不同——就符号学而言，其所诉诸的主要学科为语言学和精神分析学；就认知主义而言，其所诉诸的主要学科为认知心理学、布拉格学派美学，而且更普遍地诉诸共同遵守的科学理性主义（推论、考验、论证、归纳、演绎、外推、证明），这两个运动在文体和修辞上也有所不同。罗兰·巴特符号学文体是嬉笑怒骂的，喜爱使用双关语和文字游戏，从好处想，那是打趣式的试验性，从坏处想，那是自以为是的索然无味；认知学派和它的远房表兄"后分析学派"（postanalytic school）对不受约束的联想与天马行空的阐释都展现出某种神经质。但是，以一种搜索并歼灭的方式来对抗所有意义的模糊性，可能就像故意夸张"不可决定性"一样愚蠢。如果一方面可能被指责为故意夸张，那么，另一方面就可能被指责为目光短浅的化约主义。

符号学再探

概括来说，为人所知的银幕理论长久以来在电影理论上创造了一些引起争议的术语。银幕理论形成了一种基础，并且为混合语言学、精神分析、女性主义、马克思主义、叙事学以及跨语言学的方法而提出了许多语汇。由于内部的发展和外界的抨击，银幕理论20世纪80年代失去了早先的傲慢与自大。不过，银幕理论这个盖伊·高蒂尔（Guy Gauthier）所称的"符号学的少数派"在电影研究领域仍然维持其强势与活力〔有趣的是，在这种意义上，相对而言较新的领域——如"酷儿理论"（queer theory），为了建立学科谱系，通过竭力主张一种和符号学或后结构主义理论的强烈联系，而试图成为自相矛盾的"受尊敬的领先潮流者"，并最终走向衰落〕。

在此，笔者将把注意力集中在符号学著作的延展，以及断裂与新兴的领域上。在美国，尼克·布朗（Nick Browne，1982）和爱德华·布兰尼根（1984；1992）分析了电影的视点；在法国，同时有一些理论家通过对影像状态（雅克·奥蒙，1997）、文本分析（雅克·奥蒙和米歇尔·马利，1989）、叙事学〔安德烈·戈德罗（André Gaudreault）与弗朗索瓦·霍斯特，1990；弗朗西斯·瓦努瓦，1989〕、陈述活动/发声源〔马

克·韦尔内（Marc Vernet）〕以及电影声音（米歇尔·希翁）非常确切的研究，延续了梅茨的电影符号学事业。其中许多著作都和电影的"发声源"（enunciation）有关，也就是将作者的意图转化为文本话语的话语运作的总体效果，说明了电影文本是"凭借"制作者而存在的，并且是"为了"观众而存在的。由让—保罗·西蒙（Jean-Paul Simon）和马克·韦尔内共同编辑的《传播》期刊1983年第38期的特刊，专门讨论了"发声源与电影"。学者们提出了在电影中"谁在看？""谁在说？"以及叙事者与故事之间的关系等议题。在这同一股潮流中，有弗朗西斯科·卡塞蒂把电影作为话语（以邦弗尼斯特的观点）的著作（1986年以意大利文出版，1990年以法文出版），因此而使用了指示词（deictics），也就是那些可以回顾某一话语发言者的线索和痕迹；例如在语言中，代词指示出说话者，副词指示出时间或地点。卡塞蒂将电影的发声者和代词"我"联结在一起，将电影的收讯者和代词"你"联结在一起，把叙事的发声源，也就是故事本身，和代词"他"（或"她"）联结在一起。卡塞蒂在"发声源理论"（enunciation theory）内，区分出三种领域的研究：（1）对于标记了观众存在的发声信号的检视；（2）对于取决于各种不同结构（客观镜头、主观镜头、直接质询、客观但"不真实的"镜头）的观众位置的检视；（3）追踪观众通过直接或间接的线索、暗示与指示，而"穿过"影片的轨迹。

梅茨（1991）据理反对卡塞蒂的论点，他认为电影不是话语，而是"故事"（histoire）。在此，梅茨重回他早先的态度，认为电影通过说故事而变成一种话语。梅茨认为从理论上寻找言语中指示词的等价物是没有用的，因为理论家实际上应该寻找的是作者自我指涉的实例，如直接看着摄影机、对着镜头说话、景框套景框、显露电影装置，等等。由此梅茨批评卡塞蒂太过于依赖纯语言的东西（如代词）。同时，安德烈·戈德罗和弗朗索瓦·霍斯特的著作综合了发声源理论和叙事理论。戈德罗认为以柏拉图的观念来说，电影既是"叙境"（diegetic），又是"摹仿"

(mimetic)：它们像戏剧般"表演"，并且像小说般"讲故事"。如果电影就其自身而论是一种发声源的产物，是对于一种沟通意图的话语性实现，那么作为故事的电影就是叙事的产物。在这种语境下，戈德罗谈到电影各种各样的叙事代理人，他特别呼吁要注意结合了戏剧和小说叙事者功能的"超级叙事者"(mega-narrators)的存在。在另外一篇合著的论文中，两位作者论及电影叙事者的异质性。他们引用一些像《公民凯恩》这样的实例对"伟大的影像制造者"(great image-maker)或"超级叙事者"（其作为一个整体"隐藏"于电影的影像与声音之后），以及"明确的叙事者"(explicit narrators)和"次叙事者"(subnarrators)做出了区分。表达素材的多样性使得这些不同形式的叙事能够有不同形式的展现（参见 GAudreault and Jost in Miller and Stam，1999）。

卡塞蒂（1999）有效地、系统化地说明了可以贴上"后符号学"(post-semiotics)、"认知主义"及"语用学"(pragmatics)标签的三种不同方法的长处和风险：(1) 对于"后符号学"来说，电影的再现被置于文本的内部动力之中，尤其是通过塑造电影的发声源以及生成故事的叙事；它的风险在于形式主义的所有错误，以及使文本自治与自足。(2) 对"认知主义"来说，电影的再现深植于观众的心智活动中，观众运用心智的图式去处理视听的数据，以建构出叙事的意义；它的风险在于它的对立面，不是具体化文本，而是完全忽略文本。对卡塞蒂而言，认知主义冒了将文本变为某种外部刺激的风险——语调夸张的素材和光彩夺目的色调，这些刺激引起了认知过程和心智活动，有些是与生俱来的，有些是学习得来的。《公民凯恩》不再是《公民凯恩》这部电影本身，而是变成称为《公民凯恩》的"心智的建构"。(3) 最后，"语用学"方法混合了"内在的"和"外来的"方式。文本形成了再现的社会统一体的一部分。文本与语境互相影响，彼此互惠。

近年来也产生了强劲的女性主义精神分析理论的修正主义风潮，以特蕾莎·德·劳雷蒂斯、卡娅·西尔弗曼、伊丽莎白·考伊和其他许多

人不断发表的著作为代表。同时，像琼·柯普伊克和齐泽克这样的人物还给拉康的理论带来了新的转向。虽然这些理论家对电影装置理论表示不满，不过，他们却在其他方面沿用了精神分析理论。柯普伊克的理论建立在拉康的第十一集演讲稿上，发展出一个关于"看"的符号理论。在这种观点上，主体可能永远无法获得由电影装置理论归结于它的超然地位，因为主体永远无法看见自己。柯普伊克写道："符号学不是光学，符号学是科学，它为我们阐明了视觉领域的结构。"（Copjec，1989，pp.53—71）

同时，齐泽克在陆续出版的书中（1992；1993），以"征候的方式"解读电影，然而在方法上，他超越了阿尔都塞。就像他的书《斜目而视：透过通俗文化看拉康》（*Looking Awry: An Introduction to Jacques Lacan through Popular Culture*）的副标题所提到的，齐泽克（1991）在拉康的理论和特定的电影——如《惊魂记》《火车怪客》（*Strangers on a Train*，1951）、《大白鲨》《哭泣的游戏》（*The Crying Game*，1992）之间，建构了双方得以相映生辉的界面。当然，在某个层面上，齐泽克对电影的观点是颇为工具性的，他用电影来说明拉康概念的合法性。就像每一件事都可以用来向信徒证明经文中的真理一样，对于齐泽克来说，每一件事（或者，至少是最具有象征性的文化产品）都证明了拉康理论的真理性。在这种意义上，齐泽克是一位杰出的注释者。不过，他还不只这样。首先，他说明一些电影——如《惊魂记》，呈现并阐释拉康的思想观念甚至超过拉康本人。先前拉康的理论倾向于偏重"想象界"（the Imaginary）与"象征界"（the Symbolic），而齐泽克恢复了"实然界"（the Real）。拉康惯用的"现实"，和实证主义物质性存在的现实没有什么关系，而是无意识的欲望及幻想的心理真实，是心理上异质性的、无法恢复的真实。说得更准确一点，齐泽克的焦点在作为真实核心的"意识形态的崇高目标"上，亦即在生活或艺术中所投射出来的，恰好是主体所失落的。就像数学围绕着"零"而建构，又像一些非洲的复节奏音乐乃是依据听不见的

节拍而建构，同样，心理的世界围绕着被认为是"他者"拥有的欲望对象而建构，是一种对于生命中心的虚空的补偿，一种使得主体无法建构完整身份的难以克服的匮乏。齐泽克所说的凝视，不像劳拉·穆尔维那种主观化、叙事结构内的男性凝视，齐泽克所说的凝视是来自于角色逻辑或作者的主体性凝视。拉康的凝视是非个人的、非人类的"物自体"（das Ding）。齐泽克写道：

> 在此之后的不是符号的秩序，而是一个真正带有创伤的核心。为了说明这点，拉康使用弗洛伊德的专有名词：物自体，一种作为无法企及的享乐状态的化身的"物"（这里的"物"带有其在恐怖科幻片领域内所具备的所有意涵：来自电影中的"异形"，不过是一种前符号的代表母亲的"物"）。（Zizek，1989，p.132）

齐泽克重新打造了一个有关希区柯克评论的传统，他认为希区柯克的电影是围绕着许多不可思议的"微不足道的事"或称为"麦格芬"（MacGuffins）来建构的，如《火车怪客》中的打火机（上面刻着"A to G"）、《西北偏北》中罗杰·索荷（Roger O. Thornhill）中间名字的大写字母"O"，这些细枝末节作为"实然界"的片段而发挥着作用。齐泽克（1996）认为，现代主义艺术在其文本性的核心建立了这种"细枝末节"，这种开放性，这种符号秩序中的匮乏，这种"超越身份认同的深渊"。对齐泽克而言，《惊魂记》的"最终的教训"是：

> 这样的超越认同本身是空洞的，没有任何积极的内容：里面并没有"灵魂"的深度（诺曼的凝视全然没有灵魂，犹如怪物或僵尸的眼神）——就其自身而论，这种超越与凝视本身是相符的……一种纯粹凝视的无深度空虚，不过是一种（前面提到

的)"物"的拓扑学[1]反转。(Zizek, 1992, pp.257—8)

在另一个层面上,齐泽克延续了肇始于法兰克福学派的一些思想家(埃里克·弗罗姆、威廉·赖希、马尔库塞——对他们来说,资本主义的生产主义和纳粹的独裁主义都依赖性别的压迫)的马克思主义和精神分析学之间的对话,并且一方面进一步被萨特和法农所发展,另一方面则被阿尔都塞所发展(如在他的《弗洛伊德与拉康》一文中)。福柯以"话语"代替"意识形态",齐泽克则保留了"意识形态"一词。但是,齐泽克所拥抱的并不是拉康的反美国主义,其被指责为蛊惑人的"自我心理学"领域,而是好莱坞和流行文化。确实,他的议论可以说"扮演"着高端文化和低端文化的平衡角色。

齐泽克不像许多人从外部的视角来谈论电影,他对电影的能指尤为关注。在某种程度上,他对著名的纳尔博尼—科莫利的"第五种电影"进行了进一步的拉康式的变形,来指涉那些在它们的幻觉主义中打开了缺口和裂缝的主流好莱坞电影。在这里,齐泽克把希区柯克视为一位"颠覆的"导演。对齐泽克来说,希区柯克虚假的快乐结局揭露了"叙事魅力的根本的偶然性,事实上,从任何一点来看,事情可能都不是这么回事"(Zizek, 1991, p.69)。齐泽克强调那些"搞乱"好莱坞规则的导演胜过那些彻底拒绝好莱坞规则的导演,例如,齐泽克对照希区柯克的颠覆策略与先锋派的颠覆策略,指出:

> 希区柯克并不直接打破保证叙事空间一致的常规(这是先锋派作者经常使用的策略),希区柯克对常规的颠覆在于除去了常规中虚假的开放性,即不把结局描绘得那么明白、清晰。

[1] 拓扑学(topology)是研究几何图形或空间在连续改变形状后还能保持不变的一些性质的学科。它只考虑物体间的位置关系而不考虑它们的形状和大小。——编注

例如在《惊魂记》中,他假装完全遵从结局的常规……然而,并没有充分实现结局的标准效果。(Zizek,1992,pp.243—4)

希区柯克的电影并不在于告诉我们事实(以拉康的话来说,电影不可能告诉我们事实),反之,他的电影使用特定的电影常规——如主观的推拉镜头——来展现希区柯克本人早已说服我们相信的电影化真实的那种虚构的、建构的本质(从认识论的角度来看,这种技术在某些层面上,和斯坦利·菲什分析弥尔顿的《失乐园》所用的技巧有相似之处,读者阅读时不断地在罪恶感中受到惊吓)。

其他的理论家们扩展了符号学的语言学分支,而不是符号学的精神分析学分支。有一群认知主义者(如大卫·波德维尔、爱德华·布兰尼根、诺埃尔·卡罗尔)将自己的研究工作视为与以语言学为基础的结构主义及后结构电影理论家的对抗;另一群人,特别是多米尼克·沙托(Dominique Chateau)、米歇尔·科林以及沃伦·巴克兰德,则是和符号学、认知科学以及语用学相呼应,然而在这一点上,诺姆·霍姆斯基(Noam Chomsky)就像索绪尔一样,可能具有启发作用。在《大组合段之再议》(The Grand Syntagmatique Revisited)一文中,米歇尔·科林运用了霍姆斯基的分类法,将梅茨的组合段类型重新定义为某些更重要的东西的附带现象。在这些运动中,有一些趋势结合在一起,包括:(1)霍姆斯基的衍生语法与认知科学的结合(表现在米歇尔·科林1985年的著作中以及多米尼克·沙托的著作中);(2)关于发声源和关于叙事的著作的结合——如梅茨(1991)、卡塞蒂(1986)以及戈德罗(in Miller and Stam,1999);(3)语用学的结合〔如罗杰·奥丁(Roger Odin),in Buckland,1995〕。

"符号语用学"(semio-pragmatics,一种结合了卡塞蒂及罗杰·奥丁的研究的运动)的目标是在其所构成的有计划的社会实践范围内研究电影的生产与解读。在语言学当中,语用学是语言学的分支,关注口语或

书写的表现与接受之间到底发生了什么事，亦即关注语言产生意义的方式及影响对话者的方式。符号的语用学延伸了梅茨在《想象的能指》(The Imaginary Signifier) 这篇文章中的思考，关注观众的积极作用，可以这么说，观众的观看才令电影存在。符号语用学对有关现实观众的社会学研究不太感兴趣，而对观众在观影经验中的心理倾向比较感兴趣；它不研究现实生活中的观众，而是研究电影"想要"他们变成的那种观众。根据罗杰·奥丁的说法，符号语用学的目标在于展现意义产生的机制，在于了解电影是如何被理解的。在这种观点中，电影的生产与接受都是体制化的行为，含有更大的社会环境所产生的决定因素。

符号语用学继续进行梅茨有关电影意义如何生产出来的研究课题，只不过将这种生产放在一个更加社会化及历史化的"空间"内。卡塞蒂论及"沟通协议"(communicative pact) 及"沟通协商"(communicative negotiation)——亦即发生在文本和观众之间的互动与配合。对罗杰·奥丁 (1983) 而言，由电影的制作者和观众制定的"沟通空间"(space of communication) 是非常多样的，其范围从教室的教学空间，到家庭电影的家庭空间，到大众参与的娱乐空间。在过去的历史当中，电影都在力求完善技术、语言以及接受条件，以符合"虚构化"的要求。在西方社会中，以及渐渐在非西方社会中，虚构的沟通空间逐渐变成主流的空间。对奥丁而言，"虚构化"是指观众与故事共鸣的过程，这个过程促使我们认同、喜欢或者讨厌电影中的角色。罗杰·奥丁把这种过程划分为七个不同的步骤：

1. "表象化"(Figurativization)——视听模拟符号的建构。

2. "叙境化"(Diegetization)——一个想象世界的建构。

3. "叙事化"(Narrativization)——把包含对立主体的事件放在时间的关系中。

4. "真实化"(Monstration)——指明叙境为"真实的"，不

论它是真实的还是建构的。

5. "相信"（Belief）——分裂的支配关系，借此，观众同时察觉自己是在"看电影"，并且感觉电影"好像"就是真的。

6. "逐渐引导"（Mise-en-phase）——（从字面上看，就是观众的分阶段安置或逐步引入）即把所有电影元素加以运作，以促进叙事，使节奏与音乐动起来，运用视点与景别设计，使观众因电影事件的节奏而产生感应。

7. "虚构化"（Fictivization）——有意描绘出观众的地位和立场的手段，观众不把电影的发声者视为一个原初的来源，而是视为虚构。观众知道他（或她）正目睹一个故事，这个故事不会发生在他（或她）身上，这种运作有自相矛盾的效果，也就使得电影可能触及观众的内心深处。从这个观点来看，非虚构类的电影是指那些阻碍虚构化运作的电影。

卡塞蒂（1986）探究了电影如何示意存在并分派一个可能的位置给观众，以哄着他（或她）跟随一条路线的方式。虽然早期的电影符号学从好处看将观众视为对已经确立的符码加以破解的相对被动的解码者；而从坏处看将观众视为被势不可挡的意识形态机器愚弄的人，不过，卡塞蒂却把观众视为主动的对话者与阐释者。电影为观众提供了一个特定的位置和角色，但是，观众可以根据个人的品位、意识形态及文化语境的不同，对这个位置加以协商。罗杰·奥丁也提到由后现代传播环境所形成的一种新观众。以乔治·莫罗德尔（Giorgio Moroder）在1984年把弗里茨·朗1926年的电影《大都会》（*Metropolis*）重新配乐放映为例，奥丁强调了类似彩色化使得电影"去真实"而致使其只有表象的过程（奥丁的分析无疑可以外推到音乐录像带）。我们发现一个双重的结构（而不是电影、叙述及观众这个惯常的三级结构），在这个双重的结构中，电影直接作用于观众，观众并不是受到故事的撼动，而是受到节奏、

强度及颜色等波德里亚所谓的"多元的能量"(plural energies)和"零碎的强度"(fragmentary intensities)的撼动。社会空间的变化产生一种新的"观众经济学"(spectatorial economy),这是"大叙事合法化"(grand narratives of legitimation,Lyotard,1984)危机下的产物,是"社会的终结"(Baudrillard,1983),是一种不那么留意故事,而更留意音乐和影像不断流动变化的新观众,传播让步给了交流。

来得正是时候：德勒兹的影响

电影理论也感受到了来自德勒兹著作的深刻影响，特别是德勒兹在20世纪80年代的两本巨著——《电影 I：影像—运动》（*Cinema I, l'image-mouvement*，1986）以及《电影 II：影像—时间》（*Cinema II, l'image-temps*，1989）。早在进行专门的电影写作之前，德勒兹就已经和费利克斯·瓜塔里在1972年的《反俄狄浦斯：资本主义与精神分裂症》（*Anti-Oedipus: Capitalism and Schizophrenia*）一书中，通过对精神分析的批评而间接影响了电影理论。在该书当中，这两位作者谴责了俄狄浦斯情结的"分析的帝国主义"是"利用其他方式以达成殖民主义"。在威廉·赖希建构的弗洛伊德式马克思主义的基础上，德勒兹和瓜塔里着手于破坏电影符号学的两大支柱：索绪尔与拉康。他们攻击索绪尔，通过从为了表达文化意涵而以语言为基础的隐喻转而使用一种流动的、有活力的，以及与欲望机器有关的词汇；他们攻击拉康，通过论证弗洛伊德的俄狄浦斯故事是压迫的机制，根源于母亲的缺席以及接近母亲的渠道的缺失，是一种在父权资本主义下的有用机制，因为这个机制压迫所有不循规蹈矩并且被认为是超过资本主义理性的多形态的欲望（不仅是性的欲望）。相对于拉康有关被蒙骗的俄狄浦斯主体的反乌托邦观点，德勒

兹和瓜塔里提出一个多重欲望的乌托邦策略，其中，精神分裂症不再被视为病状，而是被视为资产阶级思想过程中一种具有颠覆性的无序。

长久以来，德勒兹的理论一直是一股地下的潮流，但如今他的影响在电影理论上变得更加清楚可见，这点可见诸《虹膜》的特别专题，该专题为第一次使用英文的长篇研究（Rodowick, 1997），还有一篇受到德勒兹启发的专题论文（Shaviro, 1993），以及受到德勒兹影响的许多博硕士论文。像认知主义者一样，德勒兹也抨击"大理论"，不过，他是从一个完全不同的方向来抨击大理论的。就像大卫·罗德维克所言，德勒兹着手"批评以及推翻索绪尔和拉康式的理论基础，碰巧大部分的当代文化理论和电影理论都建立在这个基础之上"（Rodowick, 1997, p.xi）。德勒兹使用皮尔斯的符号理论来对抗梅茨的电影语言学以及拉康的思想体系，拉康的体系让电影欲望围绕着"匮乏"，深植于想象的能指与所指之间的断裂上。对德勒兹而言，电影既不是梅茨式的"语言"，也不是梅茨式的"语言体系"，而是皮尔斯式的"符号"。尽管梅茨认为电影是一种语言活动而不是语言体系，德勒兹则主张"语言体系仅存在于对它所转换的一种'非语言素材'的反应中"（Deleuze, 1989, p.29），他称这种非语言素材是"可述的"（enocable）或者"可被用来说的"，是一种"符号式的素材"，这种素材包含了言语元素，但它也可以是动态的、强烈的、情感的、节奏的，是一个"先语言而存在的可塑体，一种非表征并且缺乏句法的素材，一种不根据语言形成的素材，即使它并非是没有定型的，而是根据符号学、美学、语用学而形成的"（同上，p.19）。

虽然对德勒兹来说，电影和语言的关系仍旧是"最迫切的问题"，不过，他对化约主义以及以索绪尔语言学为基础，只想寻找符码的电影符号学持批评态度，认为其掏空了电影最重要的、像血液一样循环的东西——运动本身。在这个意义上，德勒兹接近巴赫金以及沃洛希诺夫（1928）的态度，即拒绝索绪尔的二元对立——"共时性"对"历时性"，"能指"对"所指"，而支持不断变化的"言语"。因此，德勒兹明确强调

语言学解释电影时所忽视的东西——被称之为"运动"的感知与事件的相遇——恰恰是使得电影"高不可攀"的文本的特性。依循亨利·柏格森（Henry Bergson）的理论，德勒兹把"所有影像的无限组合"等同于"在一个永恒变异与波动的世界中，物质永不止息的运动"（Deleuze，1989，p.58）。柏格森引起德勒兹的注意，在于他是强调转化的哲学家，对柏格森而言，存在与物质永不固定。在德勒兹沿用柏格森的概念中，物质和运动充满意识，而且无法与之分开，就如同其自身的材质。对德勒兹来说，柏格森（1896）的《物质与记忆》（Matter and Memory）一书，预示了电影多重的时间性以及叠加的束缚。让德勒兹感兴趣的，不是构成叙境的某些人或事物的影像，而是在时间的赫拉克利特变迁[1]中被抓住的影像；电影犹如"事件"，而不是"再现"。德勒兹对电影可能传递多重及矛盾的"一片片时间"感兴趣。例如，在《公民凯恩》中，我们"被一个大波浪中的许多小浪花带走，时间变得混乱，而我们则进入一种永远存在的危急状态中"（Deleuze，1989，p.112）。

德勒兹将他的观念作为一种介于电影理论和哲学两者之间的"平行蒙太奇"来加以发展。德勒兹认为，概念来自于这两个领域的相互滋养及不断变迁的过程。德勒兹绕过陈腐的"电影艺术"问题，把电影本身视为哲学的工具，概念的产生器，以及一个文本的制造者，使得思想在视听方面的表现不是以语言呈现，而是以一组组的动作和时间来呈现。例如，无论是电影还是哲学都清晰地阐明了时间的概念，但是，电影并不是通过话语的抽象概念，而是通过光线和运动来做到的。对德勒兹而言，电影理论不是"关于"电影，而是关于电影自身所引发的概念，是电影在各个领域和学科之间建立新的联系的组合方法。德勒兹不但以新的方法将电影理论化，而且也以新的方法将哲学电影化。梅茨的兴趣在于电影和

[1] 赫拉克利特（Heraclitus，约公元前540—前470），古希腊哲学家，有名言"人不能两次走进同一条河流"。——编注

语言之间的类比与反类比，或电影和梦之间的类比与反类比，德勒兹则是对哲学史和电影史之间的可通性，对从爱森斯坦到黑格尔的概念转变以及电影引用尼采或柏格森的概念更感兴趣。同时，德勒兹令人坐立不安的风格混合了哲学的深思以及文学的探索，还有对特定电影和电影创作者敏捷与锋利的分析，例如他对维尔托夫电影中的"间断"、帕索里尼自由迂回的风格以及小津安二郎舒缓的时间影像所做的分析。

为了详尽阐述自己的核心概念，德勒兹引用了哲学家（如柏格森和皮尔斯）、小说家〔如巴尔扎克和普鲁斯特（Marcel Proust）〕、电影创作者（如戈达尔和布列松）及电影理论家（如巴赞和梅茨等人）的论点。德勒兹拾取一些长久以来电影理论的主题——现实主义、现代主义、电影语言的演进——但是，他又将这些主题予以重新评估。例如，现实主义不再指符号与参考物之间摹仿与类比的恰当性问题，而是指对于时间的可感知的感觉，对于所度过的持续时间的直觉，是柏格森派所谓的"持续时间"（durée）的流动不居。电影只是还原真实，而不是"再现"真实。对德勒兹而言，电影的画面是不固定的，可以溶入时间的变迁中；时间则通过电影画面的边缘流露出来。

阅读德勒兹的著作，经常可以听到其他理论家的声音——如巴赞论新现实主义，克拉考尔论偶然事件，布莱希特论自主场景，波德维尔论古典电影，帕索里尼论自由迂回的话语，不过，德勒兹是通过一种哲学的识别力，过滤这些理论家的话，并以创新的语言重新加以塑造。乔恩·巴斯利—默里（Jon Beasley-Murray）指出德勒兹有许多类同巴赞之处，如对于长镜头的偏爱，都关注摹仿和本体论，以及"电影的特性，在于通过真实时间展现影像，这些影像成为思想与身体经历过的时光"的观念。德勒兹同时继承了强调电影创作者本人的英雄式的作者论，吃惊于哲学家般的导演总是与任何经验主义与先验的"主体"疏离开来。在《电影I》中，德勒兹对照了地位显赫的现代派导演的"杰作"，认为他们"在电影生产的大量垃圾中脱颖而出"，"不但可以和画家、建筑设计师及音

乐家相比，而且可以和思想家相比"（Deleuze，1986，p.xiv）。

德勒兹的研究方法是一种分类法，该方法企图将影像和声音分类，但是，他的分析不像结构主义的分类方式那样固定不变。他将古典电影（运动—影像）到现代电影（时间—影像）之间的过渡予以理论化。确实，两大阶段之间的决裂可以说就是从一种模式转变到另一种模式，这一决裂（德勒兹将之与战后这段时间联想在一起）最后产生了意大利的新现实主义与世界各地的各种新浪潮电影运动，德勒兹说道：

> 事实上，在战后的欧洲，越来越多的情况让我们不知道如何反应，越来越多的空间让我们不知道如何描述。……这些情况有可能很极端，也有可能很平常，是那些日常生活的陈词滥调，也有可能两者都是，由此构成了旧式电影"运动—影像"的"感知—驱动"图式。多亏了这样的松动，使得时间——"在纯粹状态下的一点点时间"——把我们带到银幕的表面。时间不再由于运动而衍生出来，时间就这么自己出现了。（Deleuze，1989，p.xi）

从"运动—影像"到"时间—影像"的过渡是多维度的，既是叙事学的、哲学的，也是文体论的。运动—影像的概念被用在主流的好莱坞电影中，通过时空的统一和理性的因果剪辑呈现出一个统一的主叙境世界；时间—影像则是建立在不连贯性的基础上，就像戈达尔使用跳接手法的"不合理剪辑"或者阿伦·雷乃的虚假连接（faux raccords）所营造出的优雅的不匹配。于是，我们有了系统化的"去连接"来代替库里肖夫的连接。运动—影像与古典电影（不论是俄国的电影还是美国的电影，不论是爱森斯坦的电影还是格里菲斯的电影）紧密相关，古典电影清楚呈现一个情境，然后建立一个等待解决的冲突，并经由叙事的发展而解决这个冲突。运动—影像以及它最具代表性的形态——"行动—影像"，建立在因

果关系之上,建立在有机的连接和目的论的发展上,以及建立在主角通过叙事空间有目的地向前迈进上(在此,我们比较接近强调角色的设计和一系列因果关系的波德维尔、汤普森以及施泰格的观点)。相对地,时间—影像和现代电影关系紧密,并不太关心线性的因果逻辑。运动—影像涉及物理空间的探索,时间—影像则传达记忆、梦幻和想象的心理过程。由叙事塑造出来的行动—影像让位于一种分散的、即兴的电影的"视觉—声音情境"。德勒兹的核心概念在于镜头面对着两个方向:画面以内的部分以及画面以外更大的发展着的整体。因此,像意识本身一样,电影把感知现象切碎,重新排列,并形成新的暂时性的整体。在这种意义上,如果传统的运动—影像是把部分和整体联系为一种有机体,那么,时间—影像便是在一个非整体化的过程中,产生伴随着不确定的或者缺席的因果关系的独立存在的镜头,其中,连贯性已经断掉,这种过程可以拿杜拉斯1975年的电影《印度之歌》来做说明。

根据德勒兹的说法,时间—影像可以由四种蒙太奇来实现:有机蒙太奇(organic montage)、辩证蒙太奇(dialectical montage)、量化蒙太奇(quantitative montage)以及"内含—外延"蒙太奇(intensive-extensive montage),每一种蒙太奇都和不同国家的传统有关联(分别是美国、俄国、法国及德国表现主义的传统)。电影制造出记忆—影像(mnemosignes/memory-images)和梦幻—影像(onirosignes/dream-images)。"结晶的影像"将基本的时间运转呈现为一种短暂的、捕捉不到的边界,介于不再出现的"最近过去"(immediate past)和尚未出现的"最近未来"(immediate future)之间〔这样的解释让人想起锡德·凯萨(Sid Ceaser)的脱口秀表演,他企图在物理上捕捉当下,然而,一旦抓住,"它已经不存在了!"〕。因为时间—影像,一部代理人的电影变成了观看者的电影,笔者要指出的是,此一动向与文学批评从巴尔扎克的固定本体论描述,转变为福楼拜的流动凝视相呼应。对德勒兹来说,数字技术论证了一种"游牧的"电影的可能性。空间的全景式结构失去了它的魄力,让位给了作为重复书

写的记忆的银幕。

　　许多批评者质疑德勒兹的创见或者争论他的结论。一些分析家针对他过多地引用先前的电影理论、历史及分析研究而加以抨击（公平来说，德勒兹也知道自己引用过多）。德勒兹对于运动—影像的说明，汲取了巴赞、斯蒂芬·希斯、大卫·波德维尔以及诺埃尔·伯奇等人对古典电影的评论。大卫·波德维尔指出，德勒兹把他对电影历史的说明建立在传统对于风格史学的错误假设上，德勒兹所称的传统电影（活动—影像）与现代电影（时间—影像）其根本差别又回到了巴赞的概念上（Bordwell，1997，pp.116—17）。佩斯利·利文斯顿（Paisley Livingston）称德勒兹的一般研究方法是"不合理的跨学科研究"的示范，并且对其特定的分析提出质疑。对利文斯顿而言，德勒兹夸张了新现实主义电影分散与断裂的因果关系，一些电影——如《偷自行车的人》（*Ladri di Biciclette*，1948）和《浪荡儿》（*I Vitelloni*，1953），并不像德勒兹所宣称的那样。这些电影有它们自己的可以识别的代理人，有它们的目的性行动，以及有它们的连接方式。对利文斯通而言，德勒兹声称这些电影"削弱"叙事，"类似于声称戏剧性的休止符'削弱'贝多芬第九号交响曲的旋律"。虽然人们可能承认德勒兹的分析非常出色，人们也可能和德勒兹对话，试图像德勒兹那样尝试将个人的观点予以哲学化，或者可能和其他的哲学家互动，就像德勒兹引用哲学家柏格森的概念那样，不过，如果要"运用"德勒兹，或只是把分析方法"翻译"成德勒兹的语言，那看起来多少还是有点问题。

酷儿理论的出柜

20世纪80年代的女性主义理论在四周所环绕的种族、阶级和性别倾向的张力下既被撕裂又被赋予了活力。"激进女性主义"把焦点放在性别不平等上,而"文化女性主义"把焦点放在男性和女性之间与生俱来的生物差异上,不过这回对女性有利,如今女性被认为天生就是温柔的、有对话性的、重视生态的及易于培养的。在异性恋女性主义和女同性恋女性主义之间,也存在着一些张力关系,如同蒂—格蕾丝·阿特金森于20世纪70年代宣称,"女性主义是理论,女同性恋关系则是实际的行动"。如果20世纪80年代的电影理论显露出的是白人和欧洲的准则,那么,它同时也显露出异性恋的准则。精神分析学对阶级视而不见,马克思主义对种族和性别视而不见,然而,精神分析学和马克思主义二者对性倾向都是视而不见的。若专注于性别差异,有人认为精神分析和女性主义理论论及了"他者",但是,其自身却是把男同性恋者和女同性恋者予以"他者化"了[1]。确实,回溯过去,酷儿似乎一直是所有理论共同的盲点。在由1968年的石墙事件(Stonewall Rebellion,当时男同性恋、女同性恋

[1] 即将男同性恋者和女同性恋者视为边缘,不去讨论。——译注

以及易容变性者抗议纽约警方不断骚扰）所带来的同性恋激进主义的基础之上，许多理论家发展出一种对文化，特别是对电影的同性恋研究方法。这个运动最先被称为"同志解放运动"，借鉴了黑人与女性解放运动的模式。随后，通过一种语汇的转折，同性恋理论把从前轻蔑的"酷儿"（Queer，暗指"古怪的家伙"）一词，重新调整为正面的术语，并且用"酷儿"一词表达"我们很骄傲，你们要习惯"的差异主张。酷儿不再是一种次文化，而是一个有自己值得骄傲的历史、有自己建立的文本、有自己的公共仪式的"族群"。

性别的概念取代了生理差异的二元对立，形成多元的文化与社会建构的身份。在本质论与反本质论的争论中，酷儿研究与反本质论站在一边，强调作为社会构成的性倾向与性别是由历史所塑造，并且与一系列复杂的社会、制度、话语关系接合在一起。或许因为酷儿理论将其出发点视为已经高度理论化的反本质论女性主义，也因为酷儿理论汲取了后结构主义与后现代主义的洞见，它形成了最结构主义与最反本质主义的学科构成之一（后来因为医学界所宣称的同性恋与基因有关而非后天选择的政治作用，而使这一理论复杂化）。依据朱迪丝·巴特勒引用福柯的理论，认为性别不是本质，也不是象征性存在，而是一种社会实践，酷儿理论抨击具有强制性的性别差异二元对立论，转而主张男同性恋与女同性恋、异性恋、双性恋的混合变换。

在20世纪70年代末期和20世纪80年代初期，和女性研究一起出现的性别研究领域，同样为同性恋研究（后来的"酷儿研究"）铺好了路。与这些领域相关的理论家强调这样一个观点，性别身份之间的界线是具有高度渗透性和人为性的。理论家们开始认为所有的性别都是"表演"，是一种摹仿，而不是一种本质。巴特勒问道："当假定的异性恋认知机制被揭穿为只是为了生产并具体化这些本体论的虚假分类时，主体与性别分类的稳定性会发生什么状况？"（Butler，1990，p.viii）对巴特勒而言，异装皇后构成了"挪用、搬演、穿戴以及风雅化性别角色的世俗方法；它

暗示所有的性别属性不过是一种扮演和逼肖"。巴特勒进一步把波德里亚"拟像"的观念加入性别的研究方法中，说明性别是一种摹仿，"不再有原型；事实上，性别是一种产生了原型这一概念的摹仿，而原型不过是摹仿自身的效果与结果"（Butler, in Fuss, 1991）。特蕾莎·德·劳雷蒂斯（1989）同样强调性别分类是被建构的，她讨论了"性/性别体系"的"技术学"。这种新的构成检验了所有的性别关系，无论是异性恋、同性恋，还是塞奇威克所称的"同性社交关系"（homosocial）。塞奇威克（1985）论及"同性社交角色"，是一种摹仿另一种男性欲望的"第三方的"男性欲望。塞奇威克（1991）发现："正是那种非要对少数同性恋与多数异性恋进行定义性区分的偏执在本世纪被非同性恋人士加以强化，尤其是男性针对男性，才极大地动摇了人们认为'同性恋'是作为一个无可置疑的个别分类而存在的信念。"他认为"分类的粗糙坐标"拉平并且同质化了范围宽广的性主体与认同实践。

　　在电影研究中，酷儿理论的力量被无数的学术研讨会、电影节、特定期刊（如《跳接》）以及数量不断增加的致力于同性恋电影和理论的选集和专题论文出版与发表所证明。就像朱莉娅·埃哈特（Julia Erhart）所指出的，同性恋研究使女性主义批评，尤其是女性主义电影理论批评活跃起来，与此同时，异性恋的女性主义者也在冲撞异性恋女性主义理论的限制。[1] 正如一些理论家的理论实践——如特蕾莎·德·劳雷蒂斯、朱迪丝·梅恩、亚历山大·多蒂（Alexander Doty）、理查德·戴尔（Richard Dyer）、马莎·基弗尔（Martha Gever）、露比·里奇、克莉丝·史特拉亚尔（Chris Straayer）、雅基耶·斯塔塞（Jacquie Stacey）、安德烈亚·韦斯（Andrea Weiss）、帕特里西娅·怀特（Patricia White）以及许多其他的理

[1] 参见 Julia Erhart, "She Must Be Theorizing Things: Fifteen Years of Lesbian Criticism, 1981–1996", in Gabrielle Griffin and Sonya Andermahr (eds), *Straight Studies Modified: Lesbian Interventions in the Academy* (London: Cassell, 1997).

论家，酷儿理论在电影领域批判性地扩展并评论了女性主义的介入。酷儿理论不可避免地对女性主义和精神分析的结合起疑，因为精神分析运动曾经令人惋惜地将同性恋者的一切活动都打上"离经叛道"的烙印。酷儿理论指出了精神分析的异性恋倾向。尽管弗洛伊德承认双性恋的原则，不过，他的性别一元论，以及弗洛伊德—拉康式的对于性别差异的恋物化，并没有注意到女性或者同性恋的观众身份。

从这种意义上来看，受到精神分析影响的电影理论具有艾德里安娜·里奇所称的"强制的异性恋倾向"（compulsory heterosexuality）。雅基耶·斯塔塞指出，这种二元对立（男子气概对女子气质，主动对被动）构成了精神分析的理论将女性同性恋"男性化"的基础（Stacey, in Erens, 1990, pp.365—79）。特蕾莎·德·劳雷蒂斯修正了劳拉·穆尔维的论点，认为电影叙事不仅具有"性别倾向"，而且是具有"异性恋倾向"的，因为叙事经常是关于一个穿过女性化的性别空间的男性英雄的活动，非常像帝国的英雄开垦"处女地"。就某种意义来说，一些像劳雷蒂斯这样的理论家借着指出其分类方法在遇到同性恋问题时的无效性来修正精神分析理论的恋物癖、去势以及俄狄浦斯叙事，从而将精神分析理论"酷儿化"。

建构于帕克·泰勒（Parker Tyler）《电影中的性别》（*Screening the Sexes*）及维托·卢梭（Vito Russo）的《电影中的同志》（*The Celluloid Closet*, 1998）等先的成就基础上，酷儿理论的分析者描绘出现在主流电影中典型的恐同原型，如缺少男子气概的娘娘腔、男同性恋的精神病患者、女同性恋的吸血鬼。酷儿理论像在它之前的女性主义电影理论以及在它之后的种族理论一样，从对刻板与扭曲的修正性分析转向建构在理论上更加完备的模式，只不过比前两者更加快速。在1977年的《刻板印象》（Stereotyping）一文中，理查德·戴尔分析了同性恋者其刻板印象的作用方式，并确立了异性恋男性的性征，然而却忽视并放弃了暗藏的另一种方式。理查德·戴尔的目标并不只是谴责刻板印象，也不在于创造正面

的印象，而是在于实现一种复杂的、多样的以及有差别的自我再现。

酷儿理论同时也找回了一些主流的同性恋作者，让他（她）们"重见天日"。例如，露比·里奇以历史上对于性别和性征的态度，分析了《穿制服的女孩》(*Mädchen in Uniform*，1931)这部电影。朱迪丝·梅恩通过展示好莱坞导演多萝西·阿兹娜作品中的女同性恋维度，尤其是把焦点放在她的电影中女人之间的关系上，而使得垂死的作者论再次振作起来。酷儿理论也解读通俗文本，如电影《西尔维娅传》(*Sylvia Scarlet*，1935)及《绅士爱美人》(*Gentlemen Prefer Blondes*，1953)，以对抗异性恋本质。哈利·班萧夫（Harry Benshoff）在《壁橱中的妖怪》(*Monster in the Closet*)一书中，探讨了恐怖电影中"怪胎"和"同性恋"之间的关系。酷儿电影理论同样扩展并且质问了劳拉·穆尔维式的女性主义电影理论的前提。克莉丝·史特拉亚尔首先在她的《她／男人》(*She/Man*)一文中以及后来的《越轨的眼睛，越轨的身体》(*Deviant Eyes, Deviant Bodies*，1996)一书中，提醒注意人物表露出双性特征（比如具有男性气质的女性）的方式，暗中颠覆了生物上的性别二元性。似乎是独一无二的身体部分和服装饰物的共同在场（留有胡须的女人、穿着女性服装的男人），破坏了传统的理解，并且授权给表演者与观看者。可以说性行动（sexual performance）消除了死板的性别身份。

许多电影理论家把焦点放在同性恋的观众身份上，放在女同性恋者喜欢的明星上——如玛琳·黛德丽（Marlene Dietrich）及葛丽泰·嘉宝（Greta Garbo），把焦点放在具有同性恋诉求的马龙·白兰度及汤姆·克鲁斯（Tom Cruise）身上，放在"极端"人物对男同性恋的欣赏上——如卡门·米兰达（Carmen Miranda）及朱迪·嘉兰（Judy Garland）。他们探究了希区柯克的电影（如《夺魂索》《火车怪客》）以及流行偶像〔如蝙蝠侠（Batman）和皮威（Pee Wee Herman）〕的同性恋次文本（Doty，1993），而同时也察觉到了帕特里西娅·怀特所称的"女性同性恋关系像幽灵般的存在"。酷儿理论也关注男子气概的再现与男人的身体，即使是

在异性恋为主题的电影中，男性也可能因为这种男子气概和他身体的表征而被断定为投射情欲的对象。在理查德·戴尔1982年的一篇讨论有关"海报男郎"的文章中，指出"肌肉男"也可能是被盯视的对象。酷儿理论也关注同性恋隐藏于"坎普"（一种令阴柔与阳刚这种分类变得疏离和非常规化的流行现象）之后的敏感性。

女同性恋理论家们强烈要求在建立女同性恋理论的目标上必须具备某些特性。露比·里奇认为，男同性恋可以挖掘出男同性恋的素材，那么女同性恋则是必须以她所称之"重写黛客"（Great Dyke rewrite）[1] 的方式将其召唤出来。在这里，如果"男同性恋是考古学家的话，女同性恋必须是炼金术士"（Rich，1992，p.33）。就像同性恋理论批评精神分析对同性恋的憎恶与恐惧那样，女同性恋理论指出精神分析的电影理论：

> 不但从根本上反对女同性恋的存在，而且完全不能（在定义上）不带有暗中再造恐同症与异性恋霸权主义地把"女同性恋"纳入各种话语/文本的生产、建构或消费的思考中。（Tamsin Wilton，1995，p.9）

酷儿电影理论同时也借助于与成长中的酷儿剧情片、纪录片及视频作品保持一种持续的对话，而显得生气蓬勃。经常受到酷儿理论影响的电影工作者有很多，从早期的导演肯尼斯·安格尔（Kenneth Anger）、让·热内（Jean Genet）、安迪·沃霍尔以及杰克·史密斯（Jack Smith），到后来的导演莉齐·博登（Lizzie Borden）、芭芭拉·海默（Barbara Hammer）、苏·弗里德里克（Su Friedrich）、谢里尔·邓恩（Cheryl Dunne）、伊萨克·朱利安（Issac Julien）、罗萨·冯·布劳恩海姆（Rosa von Praunheim）、约翰·格雷森（John Greyson）、马龙·里格

[1] Dyke 一般指所谓"男人婆"。——译注

斯（Marlon Riggs）、托马斯·阿伦·哈里斯（Thomas Allen Harris）、理查德·冯（Richard Fung）、普拉蒂巴·帕尔马（Pratibha Parmar）、汤姆·卡林（Tom Kalin）、德里克·贾曼（Derek Jarman）、格斯·范·桑特、格雷格·阿基拉（Gregg Araki）、卡里姆·艾诺兹（Karim Ainouz）、塞尔焦·比安希（Sergio Bianchi）以及尼克·迪奥嵌波（Nick Deocampo）等。

多元文化主义、种族及再现

　　相较于女性主义者关注性别，同性恋者关注性倾向，以及第三世界人士关注殖民主义、帝国主义与民族性，理论家们于20世纪80年代开始着手于有关种族的议题。我们用来称呼种族和种族主义的语言，来自于各种不同的话语传统：(1)反殖民主义者及反种族主义者的著作；(2)战后有关反犹太主义及纳粹主义的分析；(3)萨特的存在主义及"本真"(authenticity)的语言；(4)女性解放运动（参见Young-Bruehl, 1996, pp.23—5）。所有这些社会再现的不同坐标之间的关系如何？是否其中之一为主轴，并成为其他各项的根源？阶级会像正统的马克思主义所说的，是所有压迫的基础吗？或者，像一些女性主义的说法那样，认为父权制度对于社会的压迫来说才是最根本的，比阶级歧视和种族歧视更为重要？是否能够通过一种形式的压迫（如种族歧视）来"寓言化"另一种形式的压迫（如性别歧视）？有没有所谓的"对等的感知结构"可以让一个被压迫的群体认同另一个群体呢？反犹太主义、反黑人的种族主义、性别歧视以及对同性恋的憎恶，这之间的相似处为何？法农警告他的黑人同胞，要小心反犹太主义者，因为既然憎恨犹太人，它们也会憎恨黑人；然而，法农自己则像第三世界女性主义者及同性恋理论家所指

出的，以及像伊萨克·朱利安在他的电影《黑皮肤，白面具》(*Black Skin, White Mask*, 1996) 中所描绘的那样，对性别歧视及对同性恋的憎恶视而不见。无疑，所有类型的"怀恨者"都可能企图将他们的偏见加以"结盟"，就像口号中所说的："女性主义是犹太人与黛客的阴谋，以对抗白人。"对同性恋的憎恶及反犹太主义，它们都有同一种强烈倾向，即把庞大的力量加诸他们的目标："他们"控制一切，或"他们"企图接管一切。但是，这每一种形式的压迫各有什么独特之处呢？例如人们在自己的家庭中，可能是"恐同症"(homophobia) 的受害者，这种情况不太可能出现在反犹太人或反黑人的种族歧视上。在何种程度上，一种"主义"可以和其他的"主义"搭档呢？例如，性别歧视、种族歧视、阶级歧视都可能带有对同性恋憎恶的色彩。许多理论家可能会认为，最重要的不是去隔离这些再现的坐标，而是要认识到种族也有阶级属性，以及性别也是种族化的这一类问题。

20 世纪 80 年代的"多元文化主义"(multiculturalism) 成为引发这些讨论的一句"行话"。虽然新保守主义讽刺多元文化主义是在呼吁将欧洲的古典文学和"作为一种研究领域的西方文明"猛烈地丢弃掉[1]，但是多元文化主义实际上并不是在攻击欧洲（广义来说，包括欧洲以及欧洲散布在全世界的附属成员），而是在攻击"欧洲中心主义"(Eurocentrism) ——亦即攻击强行将文化异质性放入一个单一典范的观点中，在这个单一典范的观点上，欧洲作为世界的重心，作为相对于世界其他地区的本体论的真实，被视为意义的唯一来源。作为一种和殖民主义、帝国主义及种族主义话语共有的意识形态遗绪，欧洲中心主义是一种残余的思想，这

[1] 对罗杰·金博尔 (Roger Kimball) 而言，多元文化主义暗示着"一种对……思想观念的抨击，亦即尽管我们之间有许多差异，不过，我们都拥有理智的、艺术的以及道德的遗产，这些遗产大部分来自于希腊人及《圣经》，让我们免于混乱和落后。因此，多元文化主义者希望省略掉的正是这种遗产"(参见 Roger Kinball, *Tenured Radicals: How Politics has Corrupted Higher Education*. New York: HarperCollins, 1990)。

种残余的思想甚至在殖民主义正式结束之后,仍然渗透并建构了当代的一切实践与再现活动。以欧洲为中心的话语是复杂的、矛盾的,从历史上来看是不稳定的。但是,以一种混合的描述,欧洲中心主义作为一种思考方式,可以被视为致力于一些彼此增强的知识潮流或活动。欧洲中心主义思想赋予西方一种几乎是天权神授的历史使命;欧洲中心主义思想就像绘画领域的文艺复兴观点一样,从特定单一观点来想象全世界,把世界一分为二——"西方"和"西方以外的"[1],并且把日常语言组织成二元性的隐含了对于欧洲的奉承的等级,例如:我们的"民族",他们的"部落";我们的"宗教",他们的"迷信";我们的"文化",他们的"民间传说"。[2] 以欧洲为中心的话语投射出一种线性的历史轨迹,从中东和美索不达米亚,到古希腊(被建构为"洁白的""西方的"及"民主的"),到罗马帝国,再到欧洲和美国的一些重要的大都市。在任何情况下,只有欧洲被视为历史变迁的"马达"(原动力),包括民主、阶级社会、封建制度、资本主义、工业革命。欧洲中心主义挪用非欧洲的文化与物质产物,而否认非欧洲的成就和自己的挪用行为,从而巩固自我意识,赞美自己"文化的食人特质"[3]。

多元文化的观点批评欧洲中心主义规范的普遍化,以艾梅·塞泽尔的话来说,"多元文化"的概念,即是任何种族都"拥有其他种族所没有的美、智慧和长处"。不用说,对欧洲中心主义的批评并不是针对欧洲的个人而言的(包括犹太人、爱尔兰人、吉普赛人、佃农与女性等),而是

[1] "西方"和"西方以外的"这两个词组,就我们所知,可追溯至 Chinweizu's *The West and the Rest of Us: White Predators, Black Slaves and the African Elite* (New York: Random House, 1975),该词组也在 Stuart Hall and Bram Gieben (eds), *Formations of Modernity* (Cambridge: Polity Press, 1992) 中被使用到。

[2] 这些概念,后来被 Shohat and Stam (1994) 进一步发展。

[3] 食人族认为吃外来人的人肉可以增强体力,文化就像食人族一样,具有吸纳别种文化,借以丰富自己文化的特质。——译注

从历史的角度，针对欧洲对外部与内部的"他者"（犹太人、爱尔兰人、吉普赛人、胡格诺教徒、农民、女人）之间所占据的支配与压迫关系而言的。很明显，这并不是说非欧洲人从某种角度来看要比欧洲人"好"，或第三世界及少数民族的文化原本就比较优越。欧洲历史中所存在的"阴暗面"并不会抵消其在科学、艺术及政治成就上的"光明面"。而且，由于欧洲中心主义是一个由历史所定位的话语，而不是一个遗传的传统，欧洲人也可能是反欧洲中心主义的，就好像非欧洲人也可能是支持欧洲中心主义的一样。此外，欧洲也一再孕育出它自己的批评帝国主义的评论家，如巴托洛梅·德·拉斯卡萨斯（Bartolome de las Casas）、蒙田、狄德罗、赫尔曼·梅尔维尔（Herman Melville）。

在某个层面上，多元文化的概念是非常单纯的，它是指世界上各种各样的文化以及各种文化之间的历史关系（包括附属和支配的关系）。多元文化主义的"计划"（相对于多元文化的"真相"）是从一种地位、才智及权力的根本平等的观点出发来理解世界的历史和当代的社会生活。就其被招安的版本而言，它可以轻易地沦为由国家经营或者联合经营的全彩贝纳通（United Colors of Benetton）[1]多元主义，凭借建立权力推销"本月主打"的种族风味，只为了商业或意识形态目的。但是多元文化的激进版，则努力去除再现的殖民性，不仅就文化产品而言，也就社群间的权力关系而言。

"多元文化主义"一词并无本质上的东西，它纯粹只是表明一种论辩。尽管人们知道它的意义含糊不清，不过，在对权力关系的激进批评中或者呼吁实质性的和互惠的"交互地方自治主义"（intercommunalism）的战斗口号中，"多元文化主义"一词还是可能被提起。一种激进的或"多中心多元文化主义"（polycentric multiculturalism）要求对于文化社群之间的权力关系进行彻底重建与重新概念化，它不以隔离的方式看待多元文

[1] 意大利顶级时尚品牌的一个产品系列。——编注

化主义、殖民主义以及种族等议题，而是以"关联"的方式看待这些问题。社群、社会、民族甚至整个大陆并非独立自主地存在，而是存在于密集交织的网络关系中。在这种意义上，这种"关联的""对话的"方式是极为反种族隔离主义的。虽然种族隔离作为一种社会与政治的考虑，可能是暂时性地被强加于社会之上，不过，种族隔离绝不可能是绝对的，尤其是在文化的层面上。

要区别一种被招安的从其诞生就受到历史上征服、奴役、剥削等社会制度的不平等污染的"自由多元主义"（liberal pluralism）[1]与更为激进的"多中心多元文化主义"，是可能的。"多中心主义"（polycentrism）的概念把多元文化主义全球化。它想象在民族国家之内或之外，根据各种不同社群的内部规则重建一种社群之间的关系。[2]在多中心主义的观念中，世界有许多充满活力的文化区域、许多可能的优越点。多中心主义所强调的不是原点，而是权力、活力和对抗；"多个"并不是指一个有限的权力中心的列表，而是引介了一个有关差异化、相关性以及关联性的系统化原则。不管它的经济或政治实力如何，从认识论的角度来看，世界上没有一个单独的社群或地方是享有特权的。

多中心多元文化主义和自由多元主义在下列几个方面有所不同：首先，多中心多元文化主义不像自由多元主义经常使用那种道德上的一般概念的话语——如自由、宽容与博爱，多中心多元主义把所有文化的历史都看作和社会权力有关——这并非关于"识别力"，而是关于授权被剥夺权力者的权力。多中心多元主义要求变迁，不只是象征上的变迁，而且是权力关系上的变迁。其次，多中心多元主义并不鼓吹一种虚假平等的观点，而是明确地同情未被充分再现及被边缘化的族群。第三，鉴于

[1] 参见 Y. N. Bly, *The Anti-Social Contract* (Atlanta: Clarity Press, 1989)。

[2] Samir Amin 在他的著作 *Delinking: Towards a Polycentric World* (London: Zed Books, 1985) 中，以类似的用语论及经济上的多中心主义。

多元主义心不甘情不愿的附加特性——它慷慨地包容着既存主流中的其他声音，多中心多元主义则是兴高采烈地把所谓的少数民族社群视为在共有的、存在分歧的历史中心部分的积极而有创造力的参与者。第四，多中心多元主义拒绝统一、固定不变和本质主义的身份（或者社群）概念，这种概念合并了一套套的实践、意义及经验。更确切地说，多中心多元主义把身份视为多重的、不固定的、根据历史定位的持续不断的差异和多形态认同的产物[1]；多中心多元主义超越了身份策略的狭隘定义，为基于共同的社会欲望与认同的开明的"结盟"开启了一条新的道路。第五，多中心多元主义是互惠的、对话的，它认为所有言语或文化上的交流行为并不发生在基本的、分立的、狭隘的个人或文化间，而是发生在可渗透的、变化的个人和社群之间（参见 Shohat and Stam，1994）。

各种各样的次潮流混杂于可以被称为"多元文化媒体研究"的更大的潮流当中，比如有关少数族群再现的分析，有关帝国主义与东方主义媒体的批评，有关殖民及后殖民话语的研究，有关"第三世界"及"第三世界电影"的理论化，有关"本土媒体"的研究，有关"少数族群""放逐的"及"流亡的"电影的研究，有关"白人议题"的研究，以及有关反种族主义和多元文化媒体教育的研究。

"官方"电影理论与种族及多元文化主义之间的关系中最令人印象深刻的是：电影理论在种族及多元文化主义等主题上，长久以来一直保持着不同寻常的沉默。欧洲的及北美的电影理论在 20 世纪的绝大部分时间中，似乎一直存在着没有种族的错误观念。例如，无声电影时期的电影理论很少有关于种族主义/种族歧视的参考文献，即使那个时期正值欧洲的帝国主义及科学的种族主义的高峰期，而且有大量殖民主义电影，如《食人族之王》（*King of the Cannibals*，1908）。当欧洲及北美无声片时期

[1] 类似的观点见 Joan Scott, "Multiculturalism and the Politics of Identity", October 61 (Summer 1992), and Stuart Hall, "Minimal Selves", in *Identity: The Real Me* (London: ICA, 1987).

的电影理论家们提到种族时，他们倾向于指涉欧洲的民族/民族性。同样，理论家们对于像《一个国家的诞生》这样的电影的评论，倾向于不把焦点放在电影的种族主义/种族歧视上，而是放在电影作为一部"杰作"的地位上。不过，爱森斯坦却是个例外，因为他在《狄更斯、格里菲斯以及今天的电影》（Dickens, Griffith, and the Film Today）一文中谈到格里菲斯"用底片为三K党立碑"。我们也提到过1929年《特写》期刊上对于电影中"黑奴"的论述。但是，大部分的抗议都交托于由种族隔离政策而形成的社群报纸，以及像有色人种民权促进协会（NAACP）这样的组织。回顾过去，令人十分惊讶的是，评论者和理论家都没有注意到这些问题，一直到1996年，迈克尔·罗金（Michael Rogin）才指出："在美国电影的历史上，有四个转折点，分别是1903年的《汤姆叔叔的小屋》、1915年的《一个国家的诞生》、1927年的《爵士歌手》（The Jazz Singer）以及1939年的《乱世佳人》（Gone with the Wind）——这四个转折点结合了票房的成功、对于创新意义的批判性认可、形式上的创新以及电影生产模式上的改变，它们都系统化地围绕着黑人剩余的象征性价值，都让非洲裔的美国人再现他们以外的东西。"

在过去的短短的几十年间，已经有一些探讨好莱坞电影有关少数民族的/种族的/文化的再现等议题的重要著作完成。一份重要的早期研究报告（最早以西班牙文写成，后来则被广为翻译）——阿里尔·多尔夫曼（Ariel Dorfman）和阿芒·马特拉（Armand Mattelart）于1975年所合著的《如何解读唐老鸭：迪士尼卡通中的帝国主义意识形态》（How to Read Donald Duck: Imperialist Ideology in the Disney Comic），揭露出了渗透于迪士尼卡通中的帝国主义的种族主义，他们指出：

> 迪士尼拜访……遥远的地区，就如同它的卡通片角色利用他们的身体所做的那样，不再有任何受谴责的历史关系，就如同他们只是刚刚抵达，来分配土地与财富。……迪士尼掠夺所

有的民俗传说、神话故事、19世纪与20世纪的文学，它也同样掠夺世界地理。它觉得没有义务去避免丑化，它重新帮每个国家命名，如同后者只是货架上的一只罐头，是一种永远可以带来欢笑的东西。迪士尼先用可资辨认的音节元素（如该地区原有的文字，或听起来像该地区语言的发音），然后加上北美英文的尾音，例如拉丁美洲就会出现 Azteclano、Chiliburgeria、Brutopia、Volcanovia、Inca Blinca、Hondorica、Sana Banandor；非洲就会出现 Kachanooga、the Oasis of Nolssa、Kooko Coco、Foola Zoola；印度就会有 Jumbostan、Backdore、Footsore、Howdoyustan……这是一种令人不舒服的世界景观，由少数人来描绘世界上的多数人，只因为前者霸占了明信片与套餐旅游的垄断事业。（Dorfman，1983，p.24）

许多研究都和美国有色人种社群的电影再现有关，对大部分的好莱坞历史来说，非洲裔美国人或美国本土印第安人想要再现他们自己，事实上是不可能的。种族主义不仅铭刻于官方规定中——如海斯法典（*Hayes Code*）禁止有关不同种族之间通婚的再现，而且也铭刻于非官方的电影实践中——如路易斯·梅尔（Louis B. Mayer）规定黑人只可以饰演擦鞋匠、搬运工、服务员、清洁工。美国的印第安人评论家——如瓦因·德洛里亚（Vine Deloria）、拉尔夫与娜塔莎·弗里亚尔（Ralph and Natasha Friar，1972）、沃德·丘吉尔（Ward Churchill，1992）以及其他许多人，讨论了美国本土印第安人被二分为残忍嗜杀的野兽及高尚的野蛮人。其他的一些学者——尤其是丹尼尔·里伯（Daniel Leab）、托马斯·克里普斯（Thomas Cripps，1979）、唐纳德·博格尔（Donald Bogle，1989）、詹姆斯·斯尼德（James Snead，1992）、马克·里德（Mark Reid，1993）、克莱德·泰勒（1998）、艾德·格雷罗（Ed Guerrero，1993）、吉姆·派因斯（Jim Pines，1989）、雅基耶·琼斯（Jacquie Jones）、贝尔·胡克

斯（1992）、米歇尔·华莱士（Michelle Wallace）以及珀尔·鲍泽（Pearl Bowser），则是探讨了反黑人的刻板印象。唐纳德·博格尔（1989）研究好莱坞电影中黑人的再现，特别强调黑人演员和好莱坞所给予他们的刻板角色之间的不平等对抗。对唐纳德·博格尔来说，黑人演员的历史是对抗刻板化的一种奋斗，和真实黑人司空见惯的奋斗一样，都在对抗一种种族隔离政策制度的禁锢传统。黑人演员对抗刻板印象的最好方式是将演出的角色类型个性化或者暗中对其予以提升。例如海蒂·麦克丹尼尔（Hattie McDaniel，《乱世佳人》中饰演郝思嘉女仆的黑人女星）"炫耀式的作威作福"，她直接看着郝思嘉的眼睛的方式可被解释为对于种族歧视制度的敌视。整体而言，博格尔强调黑人演员不得不为了反抗剧本与电影公司的要求而运用灵活的想象，他们能够通过让观众马上感受到的独一无二之声音特质或人格魅力，将被贬抑的角色转化为带有反抗性的表演，无论是"波詹哥"（Bojangle）[1] 的"都会风度"（urbanity），"罗切斯特"（Rochester）[2] 的"混凝土腔调"（cement-mixer voice），路易斯·比弗（Louise Beaver）的"雀跃"（jollity），还是海蒂·麦克丹尼尔的"傲慢"（haughtiness）（同上，p.36）。表演本身暗示了解放的可能。

除了有关美国本土印第安人和非洲裔美国人的研究之外，也有一些有关其他"少数"族群（如拉丁美洲人）刻板印象的重要研究（参见Pettit, 1980；Woll, 1980；Fregoso, 1993）。阿伦·沃尔（Allen L. Woll, 1980）指出，男性暴力的基础与拉丁美洲男性的刻板印象是一样的——土匪、流氓、革命者以及斗牛士。同时，拉丁美洲女性的刻板印象则是被卢佩·维莱斯（Lupe Velez）的电影——《辣椒》（*Hot Pepper*, 1933）、《浑身是劲》（*Strictly Dynamite*, 1934）以及《墨西哥豪放女》（*Mexican*

[1] 指比尔·罗宾逊（Bill Robinson），美国著名的黑人踢踏舞舞蹈家及演员。——编注
[2] 指艾迪·安德森（Eddie 'Rochester' Anderson），美国电影、电视、广播、歌舞剧黑人喜剧演员。在多部电影中出演名叫罗切斯特的男仆。——编注

Spitfire，1940）等片名影响，集热情与劲辣于一身。阿瑟·G. 佩蒂特（Arthur G. Pettit，1980）追溯了作家内德·邦特兰（Ned Buntline）及赞恩·格雷（Zane Grey）创作的英国"征服小说"（conquest fiction）中相关描写的互文。佩蒂特认为，存在于征服小说中的墨西哥，就"相对于英国原型的截然不同的品质"而言，被负面地定义了。英国的征服小说作者们将先前对印第安人和黑人的刻板印象转移到混血的墨西哥人身上。在这些著作中，道德因为肤色而有不同的等级，肤色越深，人物品质愈差（同上，p.24）。

刻板印象的分析——对负面角色特征重复出现所做的批评性研究，做出了一些重要的贡献：（1）从原先看来随意、不成熟的现象中，找出具有压迫性的歧视模式；（2）突出了在有计划的负面描绘下，那群受害者心理所受到的蹂躏（不论是通过刻板印象本身的国际化还是通过刻板印象散布的负面作用）；（3）标记出刻板印象的社会功能，证明意识形态不是一种错误的感知，而是一种社会控制形式，正如艾丽斯·沃克所谓的"影像的牢笼"（prisons of image），是有意为之。同样的，对于正面影像的呼吁符合一种意味深长的逻辑，只有那些在再现上享有特权者无法理解。主流电影不断推销它们的男女英雄，少数社群当然有权要求他们应有的那一份，这不过是要求平等再现的简单议题。

继这一重要的"影像研究"工作之后，有人对其方法与理论的局限提出异议。史蒂夫·尼尔（1979—1980）利用精神分析学及后结构主义，概述了一些有关刻板印象分析的问题，包括过分强调人物、天真地相信所谓的"真实"，以及未能揭露作为一种社会惯例的种族偏见。部分修正主义者的著作最早出现在 1983 年《银幕》杂志名为《殖民主义、种族主义及再现》（*Colonialism, Racism, and Representation*）的特刊上，特刊的序言出自罗伯特·斯塔姆和路易斯·斯彭斯（Louise Spence）之手，而特刊上的文章则由罗伯特·克鲁兹（Robert Crusz）、罗茜·托马斯（Rosie Thomas）以及其他一些人执笔。接着是 1985 年由朱莉安娜·伯顿

(Julianne Burton)编辑的《他种电影,另类批评》(*Other Cinemas, Other Criticisms*)的特刊;最后则是以伊萨克·朱利安和科贝纳·梅塞在1988年所编辑的标题带有讽刺意味的特刊《讨论种族的最后"特刊"》为最高点。分析家们呼吁一种转变,该种转变类似于从女性主义分析的"女性形象"研究转变为基于符号学、精神分析学以及解构主义的更精细的分析。尽管这些评论家认识到刻板印象分析的重要性,不过,他们还是提出了一些有关这些研究方法在方法论上的基本前提问题。虽然刻板印象分析提出了有关社会可信度及摹仿准确性的正当问题(有关负面的刻板印象及正面的形象问题),这类研究仍是以过于单一的逼真性美学为前提的。[1] 一种对于现实主义的痴迷,将问题视为纯粹的"错误"和"扭曲"来加以提出,犹如一个社会的"真实情况"是没有疑问的、透明的以及易于理解的,而相对的"谎话"是容易被揭露的。

从理论及方法学的观点来看,刻板印象分析方法带有一些隐藏的危险或容易犯的错误。[2] 对形象的过分关注——不论是正面的还是负面的——可能导致一种"本质主义",那是一种不够精细的评论,把一种复杂多样的描绘精简为有限的一套具体化的程式。这种简化主义的精简化操作冒着令种族主义再生的风险,而那原本是其所致力于反对的。这种本质主义最初产生于某种"反历史主义"(ahistoricism)中,它的分析倾向是固定的,不考虑本质的变化、变形、变迁,或功能的改变,忽略了刻板印象的历史不稳定性,甚至忽略了刻板印象语言的不稳定性。刻板印象的分析同样引导了个人主义的探讨。在个人主义的讨论中,个别的角色仍是参照点,而不是以更大的社会范畴(种族、阶级、性别、国家、性倾向)为参照点。个人的道德比更大的权力结构获得更多的关注。把

[1] 史蒂夫·尼尔指出,刻板印象是同时根据经验的"真实"(正确性/准确性)与意识形态的"真实"(正面的形象)之间的关系而做出判断的。

[2] 参见 Shohat and Stam(1994)详尽的阐述。

焦点放在个别的角色上,同样遗漏了整体文化(相对于个人)可能被夸张或错误地再现(没有任何一个个别角色可以套用刻板类型)的情形。许多好莱坞电影错误地模拟第三世界,在民族志、语言学甚至地志学上犯下了不计其数的错误,如巴西人戴着墨西哥帽子,跳着探戈舞。这和刻板印象本身没什么关系,倒是和殖民主义话语刻意的忽视有关。

　　道德的及个人主义的研究方法同样忽略了刻板印象的矛盾本质。以托尼·莫里森(Toni Morrison)的话来形容,黑肤色的人代表了两种截然的对立面,"一方面,他们代表仁慈、无害及谦卑的守护以及无尽的爱",另一方面"代表极端的愚蠢、不正当的性行为以及混沌无序"。道德的研究方法同样也回避了道德的相对性本质的议题,省略掉了"所谓正面的是对谁而言"的质问。它忽略了一个事实,那就是被压迫者可能对道德有不同的看法,甚至有一种对立的看法。被主流群体视为正面的,如那些在西部片中为白人打探消息的印第安人的行为,可能被受压迫群体视为叛徒。好莱坞电影所禁忌的不是正面的形象,而是种族平等的形象、愤怒与反叛的形象。过于注重正面形象也忽略了明显的差异,忽略了社会上以及道德上的众声喧哗,忽略了任何社会群体的特性。一部做作的正面形象电影暴露出对于片中所刻画的群体的信心缺失,而该群体通常也缺乏对自身完美的幻想。不可能有人会认为在对再现的控制与正面形象的产生之间有必然的联系。许多的非洲电影,如《列飞》(*Laafi*, 1991)、《英雄之舞》(*Finzan*, 1990),并没有提供有关非洲社会的正面形象,反之,更重要的是,它们提供了非洲人对非洲社会的观点。它们不是显示英雄,而是显示主体。在这种意义上来说,"正面的形象"或许是不可靠的符号。毕竟,好莱坞从来不担心它送到世界各地的那些把美国描绘成一个盗贼四起、奸淫掳掠之地的电影。

　　对于社会刻画、情节以及角色的偏重,经常导致对特定电影维度的轻视,经常使得电影分析像分析小说或舞台剧一样简单。一种全面的分析必须注意叙事结构、类型传统、电影风格之间的"斡旋"。在电影研究

中，以欧洲为中心的话语或许不是由人物或情节所传达的，而是由照明、取景、场面调度以及音乐所传达的。电影把社会的权力转换成前景与后景、画内与画外、说话与静默的指示。谈到社会族群的"形象"，我们必须要问有关形象本身的一些问题：不同社会族群的再现，在镜头中占了多少空间？他们是以特写镜头还是以长镜头的方式再现？和欧美角色比较起来，他们再现的频率和时间如何？他们是否被允许与其他族群关联，还是永远需要主流权力的从中斡旋？他们是积极的、带有欲望的角色，还是只是装饰性的道具？视线匹配是否以某个人物的凝视而非其他来让我们认同？谁的观看是交互式的，而谁的观看被忽略了？角色的立场如何传达社会的距离或地位的不同？肢体语言、姿态以及面部表情如何传达社会的阶级制度、傲慢、屈从、怨恨与骄傲？有没有一种美学区隔存在，可以让一个群体的四周光环围绕，而让其他的群体变成坏人或恶棍？哪些同源性告知了艺术的以及种族的/政治的再现？

 对于刻板印象分析方法的批评暗示性地假设在一种写实且充满戏剧性的美学标准中，"完美的"三维空间角色是值得向往的。有鉴于一种单一维度所描绘的电影历史，对更复杂和更"逼真"的再现的期望是完全可以理解的，但也不应该排除更为实验性的、反假象的另类选择。逼真的正面描绘不是对抗种族主义或发展解放观点的唯一方法。例如，在布莱希特的审美观点中，如果是在角色不是作为典型，而是作为矛盾的场域来加以呈现的情况下，（非种族主义的）刻板印象可能有助于归纳出意义和对既有权力的去神秘化。同样，巴赫金所理论化的戏仿，明显喜欢通过负面的甚至怪诞的影像来传达对社会阶层结构的深度批评。挖苦或讽刺性的电影可能不太关注建构正面的形象，而更关注挑战观众对于刻板形象的期待。另一方面，有人用类型特征来回避有关种族歧视的指控——如"那只不过是一出喜剧！""白人也同样被讽刺呀！""所有的角色都很滑稽！"这样的反驳太过模棱两可，因为这完全取决于形式和讽刺的对象，取决于谁才是那个笑话的嘲弄对象（其他有关正面形象的

评论，参见 Fried-man，1982；Shohat and Stam，1994；Diawara，1993；Wiegman，1995；Taylor，1998）。

虽然在某个层面上，电影是摹仿和再现，不过，电影同时也是一种"发声"，是一种由社会所定位的生产者与接受者之间语境化的对话行为。说艺术是被建构的，那是不充分的，我们必须问：艺术为谁而建构？而且，相关联的意识形态和话语为何？在这种意义上，艺术这种再现不仅是摹仿的再现，而且是一种政治意识的再现，一种声音的再现。[1] 在这种观点上谈论 1983 年的《第一滴血》(First Blood)这部电影，将更有意义。不是要说它"扭曲"真实，而是要说它"真实地"再现出一种右翼的话语，其被谋划用来奉承与鼓励危机中的帝国的男性主义无所不能的幻想。对于刻板印象分析方法的一种方法论的转向是少谈形象，多谈声音和话语。"形象研究"(image studies)一词象征性地省略了言语和声音所表达的内容。一种对电影中的种族更细致入微的讨论不会强调对于社会或历史真实一对一的摹仿恰当与否，而会强调声音、话语及观点的相互作用，包含那些影像本身所起的作用。评论者的任务在于提醒人们注意其中那些起作用的文化的声音，不只是那些在声音"特写"中听得到的声音，而且还包括那些被扭曲或者被文本淹没的声音。问题不在于多元主义，而是在于多元的发声，这是一种力图培养甚至提升文化差异，从而彻底破坏由社会产生出来的不平等的方法。

20 世纪 80 年代和 90 年代见证了一种想要超越对被孤立群体（如美国的印第安人、非洲裔的美国人、拉丁裔的美洲人）的种族隔离研究的企图，这种研究偏爱一种关联性及对位性的研究方法（参见 Freidman，1991；Shohat and Stam，1994）。那个时期同样见证了"白人研究"(Whiteness studies)的出现。这一运动响应了有色人种学者们所呼吁的

[1] 科贝纳·梅塞和伊萨克·朱利安的想法类似，他们二人都对作为一种描述的再现与作为一种授权的再现做出了区分。

一种对种族主义影响的分析,他们所呼吁的这种分析不但要讨论种族主义下的受害者,而且要讨论其加害者。白人研究的学者质疑压倒性的白人规范之下的和平,"种族"因此而被指为他者,而白人心照不宣地被定位为不言而喻的规范。虽然"白"(whiteness)像"黑"(blackness)一样,在某个层面上只是文化上的虚构物,没有任何科学上的根据,不过,它同样也是一种社会的真相,对于财富、声望和机会的分配有非常确切的结果(Lipsitz, 1988, p.vii)。在随后西奥多·艾伦(Theodor Allen)和诺埃尔·伊格纳季耶夫(Noel Ignatiev)有关各种不同的"种族"(ethnics,如爱尔兰人)是如何变成"白人"的历史研究中,白人研究揭开了"白"只不过是另一种种族的面纱,虽然这种种族在历史上被过度偏重。可以想见的是,这种运动标志着"纯洁的白人主体"的终结,以及单方面种族化第三世界或少数族群"他者",却把白人归类为"没有种族"的"老皇历"的终结。

　　托尼·莫里森、贝尔·胡克斯、科科·富斯科(Coco Fusco)、乔治·利普希茨(George Lipsitz)以及理查德·戴尔是许多质疑白人规范性概念的研究者中的代表。理查德·戴尔(1997)把焦点放在西方文化中的白人再现上。他指出,"有色人种"(people of color)一词作为"非白人"的称呼,暗示了白人是没有颜色的,因此是规范性的:"其他种族有种族之分,我们(白人)就只是人。"(同上,p.1)理查德·戴尔指出,即使在照明技术以及特殊的电影打光方式上也有种族的暗示,并且在大多数的电影技术手册中,都假定"标准的"脸孔即是白人的脸孔。

　　白人研究揭开了"白"作为不言而喻的规范的面纱,呼吁人们注意其一直享有的理所当然的特权(如白人不会变成媒体刻板印象的对象)。而白人研究最激进的策略则是吁求"种族叛变"(race treason),如同约翰·布朗(John Brown)一样,以去除白人的特权。与此同时,白人研究也冒着再一次把白人作为中心的那种自我陶醉的风险,冒着把主体变回假定的中心的风险——用一句演艺圈的名言来说:"说我坏话没关系,

请尽量说。"白人研究同时需要放在全球的语境中来看，在那种语境中"黑"和"白"并不总是有效的分类，而有效的可能是种姓和宗教。重要的是保持一种混杂的关联性以及社群的相互共谋关系的观念，通过"黑"理解"白"，通过"白"理解"黑"，而不落入一种华而不实的简单综合的话语之中。在全球化的世界中，或许现在正是时候来思考"相对的"多元文化主义，思考那些并不总是会经过公认的"中心"的关系性研究。印度电影和埃及电影之间的关系性为何？或者，中国电影和日本电影之间的关系性为何？有关种族和种姓制度的议题在其他国家的情况又如何？哪些话语被加以有效利用？要抹去那些经常只把焦点放在美国议题与好莱坞再现的讨论的狭隘色彩，这些研究还有一段很长的路要走。

第三世界电影再议

长久以来,世界上各种"第三世界"和"第三世界电影"大都被规范的电影史所忽略,以及被以欧洲为中心的电影理论所忽略。当没被忽略时,第三世界电影也是被屈尊俯就地对待,就好像第三世界电影只是北美与欧洲真正电影的影子。然而,20 世纪 80 年代和 90 年代,确实是第三世界电影理论和学术的爆炸年代,导致许多英文相关著作出现,包括特肖梅·H. 加布里埃尔在 1982 年作为先导性的著作《第三世界中的第三世界电影:解放的美学》(*Third Cinema in the Third World: the Aesthetics of Liberation*)、罗伊·阿姆斯 1987 年的《第三世界电影与西方》(*Third World Filmmaking and the West*)、曼缇亚·迪亚瓦拉 1992 年的《非洲电影》(*African Cinema*) 以及弗兰克·乌卡迪克 (Frank Ukadike) 1994 年的《黑非洲电影》(*Black African Cinema*),还有讨论古巴电影、墨西哥电影 (*Mora*, 1988)、阿根廷电影、巴西电影 (Xavier, 1998)、以色列电影 (Shohat, 1989) 以及印度电影的著作,一些由吉姆·派因斯和保罗·维勒曼 (1989)、约翰·唐宁 (John Downing, 1987)、迈克尔·沙南 (Michael Chanan, 1983)、朱莉安娜·伯顿 (1985;1990)、姆比亚·查姆 (Mbye Cham) 和克莱尔·安德雷德—沃特金斯 (Claire Andrade-

Watkins，1988)、迈克尔·马丁（Michael Martin，1993；1997）等人所写的论文合集，另外还有一些期刊持续讨论第三世界电影的专栏文章，主要包括《影痴》《跳接》《电影季刊》（Film Quarterly）、《框架》《银幕》《独立制片》（The Independent）、《黑人电影评论》（Black Film Review）、《电影研究季评》（Quarterly Review of Film Studies）、《电影玛雅》（Cinemaya）、《东—西电影杂志》（East-West Film Journal）、《Cinemais》《Imagems》以及其他许多期刊。

不过，如果说电影的第三世界主义（third-worldism）正在逐渐兴盛，那么政治的第三世界主义则是面临危机。革命的20世纪60年代那种"第三世界主义的兴奋"已经让位于由如下几个方面所引起的觉醒：冷战的结束；被寄予期望的"三大洲革命"（tricontinental revolution）所带来的挫折感；意识到"大地的不幸者"[1]未必会全体一致地革命（也未必会彼此联合起来）；以及认识到国际地缘政治学和全球经济体系，即使是社会主义体制，也不得不和跨国的资本主义言和〔激进的"依赖理论"（dependency theory）的巴西筹划者之一费尔南多·恩里克·卡多索（Fernando Henrique Cardoso）变成了巴西新自由派的总统〕。

这种觉醒带来一种对于政治、文化和美学可能性的重新思考。革命的修辞开始受到某些怀疑论的欢迎。由于外在的压力和内在的自我质疑，电影也表现出一些变化，早期电影反殖民的驱动力，逐渐变成更为多样化的主题。曾经谴责好莱坞霸权的电影工作者，开始与华纳公司谈合作案，并把影片送上HBO电影频道。文化及政治的批评，借着将反殖民主义运动的根本合法性视为理所当然，而呈现出一种新的"后第三世界主义"形式，同时也探查了第三世界国家中社会及意识形态的裂缝。[2]在电

[1] 引自弗朗兹·法农的同名著作《大地的不幸者》（Wretched of the Earth）。——译注
[2] 更多有关"后第三世界"的讨论，见 Shohat and Stam (1994) and Ella Shohat, "Post-Third Worldist Culture: Gender, Nation and the Cinema", in Jacquie Alexander and Chandra Mohanty (eds), *Feminist Genealogies, Colonial Legacies, Democratic Futures* (London: Routledge, 1996).

影—工业的术语中，理论家和电影创作者越来越意识到不能以二分法的方式理论化大众媒体，而要创作出一种不仅能够产生政治觉悟和美学创新，还要能满足观众的愉悦要求的电影，这样才能让电影工业兴盛起来。

20 世纪 80 年代和 90 年代也见证了一次围绕着"第三世界"一词本身打转的术语危机，如今"第三世界"这个词已经被视为一种好战时期的不合时宜的遗留物。阿杰兹·艾哈迈德（Aijaz Ahmad）从马克思主义的观点出发，认为第三世界理论是一种"开放式的意识形态质询"，其粉饰了三个世界中的阶级压迫，而将社会主义局限在如今不存在的"第二世界"中（参见 Ahmad，1987；Burton，1985）。鉴于杰姆逊依据其各自的生产制度积极主动地将第一世界定义为资本主义，第二世界定义为社会主义，阿杰兹·艾哈迈德（Aijaz Ahmad）指出，第三世界则是消极被动地被定义为已经具有的某些"经验"，以及"遭受过"或"经历过"殖民主义。三个世界的理论不但摧毁异质性，遮掩矛盾并删除差异，而且隐藏相似性。就媒体而论，正如杰弗里·里夫斯（Geoffrey Reeves）所指出的，"第三世界"的概念同质化了"差异显著的国家历史、欧洲殖民主义经验、资本主义生产与交换关系、工业化和经济发展的各个层面与差异……以及人种上的、种族上的、语言上的、宗教上的和宗教上的差异"（Reeves，1993，p.10）。"第三世界"一词迫使相关国家进入一个不自在的，而且经常是纯理论的结盟关系之中，将非常多产的电影工业（如印度、墨西哥）、间歇性多产的电影工业（如巴西）以及那些电影产量极少的国家（如津巴布韦、马达加斯加、哥斯达黎加）全部并入其中。

第三世界主义甚至可能有碍第三世界电影在世界上获得发展的机会。就像安托南·古瑞拉提（Anthony Guneratne）所指出的，这种有关"第三世界电影"的批判性概述对"第一世界电影"来说是难以想象的。此外，这种概述是在一种屈尊俯就的非对等的情况下做出来的，对第三世界电影带有负面结论："忽略了'第三世界'社会中的观众，（那些在发达国家进行研究工作的学者们）倾向于将他们自己的政治动机当作一种道德

上的要求，投射在'第三世界'的电影上，却没有强烈要求'第一世界电影'也达到同样的要求。"[1] 因此，第三世界（及"少数民族"）的电影创作者应该为那些被压迫者发言，但是对昆汀·塔伦蒂诺或马丁·斯科塞斯就没有这样的要求了。第三世界电影的概念从而导致一种对于亚洲、非洲以及拉丁美洲电影的说教性的压力，迫使其达到第三世界电影的标准。以一种极为粗略的异国风情来意指第三世界电影所描述的中产阶级——如伊朗的中产阶级，这并不是"真正的"第三世界。第三世界电影的意识形态同样也冒了为符合正确的电影公式而忽略特定国家的具体情况、需要以及传统的风险。

第三世界的概念同样也忽略了存在于所有世界中的"第四世界"（Fourth World），包括被称为"土著""部落"或"原住民"的族群；简而言之，仍然居住在同一块土地上的土著民族的后裔，却被外来移民或征服者控管。根据一些估计，多达三千个土著部落，代表了大约二亿五千万的人口，却被两百个国家声称拥有对他们的统治权。

第四世界的人们更是经常出现在民族志电影中，最近以来的民族志电影企图除去残留的殖民主义者的态度。在以前的民族志电影中，自信而科学的旁白传递着被摄主体无法回应的"真相"（虽然有时候会促使土著居民去表演遗弃已久的习俗），民族志电影导演则通过质疑自己的权威将实践活动理论化，他们致力于"共有的电影制作""参与的电影制作""对话的人类学""自我指涉的疏离"以及"互动的电影制作"，正如艺术家所经历的一种关于是否有能力为他人代言的有益的自我怀疑。[2] 电影创作者这种新的谦逊态度反映了反殖民主义理论以及反东方主义理论的影响，在这种情况下，电影创作者和理论家摒弃那种暗藏的说教或民

[1] 来自于Anthony Guneratne提议的一本书，题名为 *Rethinking Third World Cinema*，由作者提供。

[2] 请参考：David McDougall, "Beyond Observational Cinema", in Paul Hockings (ed.), *Principles of Visual Anthropology* (The Hague, 1975)。

族志模式的精英主义，倾向于一种对相对的、多元的、因情况而异的模式的默许。理想化地说，问题不再是一个人如何再现他者，而是一个人如何与他者合作。其目标在于"保证"他者在生产的所有阶段的有效参与（包含理论的生产）。

同时，土著民族在很少或毫无协助的情况下，已经开始着手再现他们自己。我们现在可以看到1998年由美国印第安人编剧、制片、导演以及演出的第一部独立制作的剧情片《狼烟》（*Smoke Signals*）。这部电影由谢尔曼·阿列克谢（Sherman Alexie，来自美国华盛顿州的斯波坎市）的原著《独行侠与东多在天上打架》（*The Lone Ranger and Tonto Fistfight in Heaven*）改编而来，由克里斯·艾尔（Chris Eyre）导演；影片讲述了两个经常嘲笑媒体的科达伦族青年的成长故事，其中一个人说道："如果有任何比观看印第安人在电视上表演还要可悲的事，那就是看着印第安人观看电视上印第安人的表演。"在新西兰，李·塔玛霍里（Lee Tamahori）1994年的电影《战士奇兵》（*Once Were Warriors*），是第一部打入国际市场的毛利人电影。近来最引人瞩目的发展是出现了"土著媒体"（indigenous media），就是把视听技术（如便携式摄像机、录像机）用在有关土著居民的文化与政治目的上。正如费伊·金斯伯格（Faye Ginsburg）所指出的，"土著媒体"一词是矛盾的，它同时让人联想到土著群体的自我认识，以及电视与电影庞大的体制结构。[1] 在土著媒体中，制作者本身就是接受者，伴随着相邻的社群，有时候还伴随着疏远的文化习俗或节庆——如在纽约和旧金山举行的印第安人电影节。三个最活跃的"土著媒体"制作中心是：北美洲的土著民族（因纽特人、尤皮克人）、亚马孙流域的印第安人（南比克瓦拉人、卡亚波人）以及澳大利亚的土著民族（瓦尔皮里人、Pitjanjajari人）。充分运用的话，土著媒体可以变成一种赋予权力的手

[1] Faye Ginsburg, "Aboriginal Media and the Australian Imaginary", *Public Culture*, Vol. 5, No. 3 (Spring 1993).

段，为了传递土著社群对抗被迫迁离自己土地的信息，传递生态破坏和经济恶化的信息，以及传递土著社群文化被消灭的信息。[1]

土著媒体的问题带来了一些复杂的理论议题。土著影视节目的制作者面临着费伊·金斯伯格所称的"浮士德式的困境"：一方面，他们将新科技用在文化的自我肯定上；另一方面，他们所普及的是最终极有可能造成他们自身瓦解的科技。有关土著媒体的主要分析家，如费伊·金斯伯格和泰伦斯·特纳（Terence Turner），并不认为这种研究工作被锁进了一个受到约束的传统世界，而是认为它"斡旋着不同的界限，斡旋着时间和历史的断裂"，并且通过协商"与土地、神话及仪式的能量关系"[2]，促进身份建构的过程。有时候，这样的研究不再只是用来肯定既有身份，而变成"一种文化创新的手段，用以折射及重组既来自主流社会也来自少数族群社会的元素"。[3] 费伊·金斯伯格认为，我们正在处理的不是西方视觉文化的改制，而是一种"集体自我生产的新形式"（Ginsberg, in Miller and Stam, 1999）。同时，不论是土著居民还是人类学面临的问题，土著媒体都不应该被视为神奇的万灵丹。土著媒体的研究可能会在自己的社群内引起派系分裂，也可能被国际性的媒体用来当作后现代华而不实的讽刺。[4]

[1] 除了偶尔应景的节庆（如美国印第安人电影与电视纪念日固定在旧金山和纽约市举行，土著的拉丁美洲电影节在墨西哥市和里约热内卢举行）之外，地区性的媒体大部分仍未被第一世界的民众注意到。

[2] Faye Ginsberg, "Indigenous Media: Faustian Contract or Global Village?" *Cultural Anthropology*, Vol. 6, No.1 (1991), p.94.

[3] 同上。

[4] 对于 the Kayapo project 的批判观点，见 Rachel Moore, "Marketing Alterity", *Visual Anthropology Review*, Vol. 8, No. 2 (Fall 1992); and James C. Faris, "Anthropological Transparency: Film, Representation and Politics", in Peter Ian Crawford and David Turton (eds), *Film as Ethnography* (Manchester: Manchester University Press, 1992)。Turner 对 Faris 的回应，见于 "Defiant Images: The Kayapo Appropriation of Video", *Forman Lecture, RAI Festival of Film and Video in Manchester* 1992, 随后见于 *Anthropology Today*。

虽然在全球化的时代，"第一""第三"和"第四"世界重叠在一起，不过，国际的权力分配仍然倾向于使得第一世界的国家（现今被称为"北方"）成为文化的传输者，而迫使大部分的第三世界国家（现今所谓的"南方"）处于接受者的地位。这种情况的一个副作用是第一世界的少数民族（如非洲裔的美国人）能够向全球推展它们的文化产品，例如，由住在法国的北非人所制作的"外族电影"（beur film），就流露出美国黑人嘻哈音乐（hip-hop）的普遍影响。在某个层面上，电影继承了由帝国主义国家的传播设施、电报网络、电话线路以及信息设备所铺设而成的整体结构，使得殖民地领土受到帝国中心的操控，也使得帝国主义国家得以监视全球的通讯，并按照自己的意愿塑造世界形象。虽然全世界通常泛滥着北美的电影、电视剧集、流行音乐以及新闻节目，不过，第一世界对于第三世界大量的文化产物却接收得非常少，而真正接收到的通常是由跨国公司所居中处理过的东西。当然，这些过程不全是负面的；同样是多国合作，有的公司贩卖大烂片和罐装的情境喜剧，同时也有公司引进非洲音乐（如雷鬼和饶舌音乐）到全球各地。问题不在于交流，而是在于交流时的不平等关系。

同时，就像约翰·汤姆林森（John Tomlinson，1991）以及其他人所主张的，"媒介帝国主义"（media imperialism）的命题在全球化的时代中需要加以彻底地更新。通过假定西方为全能，媒介帝国主义的命题恰恰是重现了他们所批评的欧洲中心主义的观点。首先，就像约翰·汤姆林森所指出的，媒介帝国主义过分简单化地想象着主动的第一世界会单纯地将产品引入毫无怀疑且被动的第三世界。第二，全球的大众文化并没有取代本土文化，不如说是与本土文化共存，形成一种带有本土"腔调"的文化上的通用语言。第三，存在一些强有力的逆反状况，像一些第三世界的国家（墨西哥、巴西、印度、埃及），它们支配着自己的市场，甚至变成了文化的出口国。印度电影出口到整个南亚洲和非洲大部分的地方。印度的电视连续剧《摩诃婆罗多》（*Mahabharata*）在三年的连续播

出中，获得了90%的家庭观众占有率；巴西的环球电视台（Rede Globo）把它的"电视小说剧"（telenovelas）外销到全世界超过一百个以上的国家。第四，这些议题是因媒体而异的，一个国家可能拼命地抵抗一种媒体，但是却被另一种媒体支配，例如，巴西的流行音乐和电视支配了当地的市场，只有在电影方面，由媒介帝国主义形成了规范。

最后，我们必须区别媒体的所有权和控制权——这是一个政治经济学的议题，以及对于处于接收终端的民众造成支配性影响的特定文化议题。"皮下注射模式"对第三世界不适用，就好像对第一世界也不适用一样；无论是哪里的观众都是主动地接触文本，而特定的社群收编外来影响，也转化了外来影响。对阿尔琼·阿帕杜莱（Arjun Appadurai）而言，如今全球的文化之间的相互影响更加显著，美国不再是全世界影像体系的操纵者，而只是复杂的跨国建构的"影像图志"模式之一。在这种新的情势下，阿帕杜莱认为传统、种族以及其他的身份标记变成"滑动的，就像寻找某些确定的事物，经常因为跨国传播的流动性而受到挫折"。阿帕杜莱对于这些全球文化的流动，设定了五个"景观"：（1）人种景观——由构成变动的世界，并且生活在这个变动的世界中的人所构成的景观；（2）科技景观——以高速穿越过去无法突破的界限的全球整合的科技；（3）经济景观——通货投资与资本转移的全球网络；（4）媒体景观——制造与散播信息的能力，以及由这些能力产生出来的非常复杂的影像与叙事的作品；以及，（5）意识形态景观——民族以及国家借以组织其政治文化的国家意识形态与其他思潮的反意识形态（Appadurai，1990）。如今，核心问题变成了一种介于文化同质化和文化异质化之间的张力关系，在这种张力关系中，由阿尔芒·马特拉（Armand Mattelart）和赫伯特·席勒（Herbert Schiller）等马克思主义者详加讨论的霸权倾向同时在一个复杂、分离以及全球的文化经济中被"本土化"。与此同时，阿帕杜莱使用"滑动"（flows）的比喻会使得阶层化的力量被视为理所当然。即使在多元世界中，可见的统治模式依旧引导着这种滑动性。而通过商品与信息

流通来统合世界的同一种霸权力量,也依据权力的阶层结构把商品与信息散布出去(即使目前的形式更为精细且分散)。

在这个讨论中,另外一个突出的词组是"民族寓言"(national allegory)。对杰姆逊来说,所有第三世界的文本都"必然是寓言的",因为就连那些充满了个人的或欲望的文本,"也以民族寓言的形式反射出政治的维度:关于个人命运的故事总是一个有关众所周知的第三世界文化与社会四面楚歌的寓言"。[1] 很难认同杰姆逊对所有第三世界文本有点轻率的那种"一概而论";没有任何一种单独的艺术策略可以被视为仅仅适用于像第三世界那样的异质性的文化生产。而且,寓言同样和其他地方的文化生产关联。伊斯梅尔·索维尔在他的《寓言与民族》(Allegory and Nation)一文中,将寓言和历史关头的"文化冲击、压制及暴力"联结在一起,指明各种各样的电影,如格里菲斯1916年的《一个国家的诞生》、爱森斯坦1927年的《十月》、弗里茨·朗1927年的《大都会》、阿贝尔·冈斯1928年的《拿破仑》(Napoleon)、让·雷诺阿1936年的《马赛进行曲》(La Marseillaise)以及安杰依·瓦伊达(Andrzej Wajda)1982年的《丹东》(Danton)等电影一样,全都有民族寓言的维度(Xavier, in Miller and Stam,1999)。尽管有这么多对民族寓言概念的反对之声,但在此我们可以在广义上将之视为任何一种间接的或者提喻式的表达方式,以求得阐释学上的完备与解释。因此用民族寓言来处理第三世界电影仍是有效的。在第三世界的电影中,寓言也不是一种全新的现象;20世纪30年代和40年代的印度,女明星"大胆的纳迪娅"(fearless Nadia)从外来的暴君那里营救出被压迫的人,当时被解读为一种反抗英国的寓言。[2] 但是在晚近的第三世界电影史中,我们至少发现

[1] Jameson (1986). 杰姆逊的出色评论,见Ahmad(1987)。
[2] Behroze Gandhy and Rosie Thomas 将此论点放进他们的文章——"Three Indian Film Stars", in Gledhill(1991)。

了三种主要寓言：第一，早期由伊斯梅尔·索威尔所分析，受到马克思主义影响的民族主义寓言（如《黑上帝白魔鬼》），在这样的寓言中，历史被揭示为一种具有内在性设计的进步的演进过程。第二，稍晚时期现代主义自我解构的寓言〔如《红灯土匪》（*The Red Light Bandit*, 1968）〕，焦点由历史向前流逝的"比喻"意义转移到话语自身的碎片式的本质上，在这里，因为感受到较远大的历史目标不再存在，寓言被作为一种语言—意识的特殊范例来加以运用。

第三种不同的寓言——叫目的论寓言还是现代主义寓言都无所谓，可能在某些电影〔如马里奥·德·安德拉德的《同谋者》（*The Conspiradores*, 1972）〕中被发现，在那些电影中，寓言充当了一种防护的伪装形式，以对抗吹毛求疵的社会制度。这些电影以古讽今，或者论述一种微观的权力状况〔如在麦克·德·莱昂（Mike de Leon）1982年的电影《1981年级》（Batch'81）中，以大学兄弟会为比喻，指涉马科斯[1]统治下的菲律宾〕，让人想起宏观的社会结构。可以用在所有艺术上的寓言趋势被由民族主义话语所深刻塑造的知识分子型电影导演所强化，这些知识分子型电影导演觉得有义务作为一个整体为民族发言，发民族之言，而在压迫性的社会制度下，寓言趋势甚至更为加剧。

早期的第三世界电影理论经常以民族主义为前提，并且经常假定"民族"（nation）是一个不成问题的术语。（电影）作为民族工业的产物，以民族的语言被生产出来，描绘民族的情况，并且一再重复利用着民族的互文（文学作品、民间传说），所有的电影当然都是民族的，就如同所有的电影（不论是印度的神话片、墨西哥的情节剧或是第三世界主义的史诗电影）都反射出民族的想象。第一世界的电影创作者们似乎"超越"了微不足道的民族议题，那仅仅是因为第一世界的电影创作者们可以将有

[1] 菲律宾第六任总统费迪南德·马科斯（Ferdinand Marcos），在任期间以贪污腐败和政治独裁而闻名于世。——编注

助于他们制作及营销影片的民族力量视为理所当然。从另一方面看，第三世界的电影创作者想当然地假定了一种民族力量的基础，相对的无力造成了一种持续的抗争，以创造出一种逃避的"确实性"，并一代又一代地重复建构。

第三世界的电影创作者视他们自己为民族投射的一部分，但是他们有关民族的概念本身就在话语性上受到多重因素的影响并且相互矛盾。一些早期有关第三世界民族主义的讨论，把民族主义当作自明之理，认为民族主义的议题纯粹是指驱逐外来的以恢复民族的，好像民族是一种"朝鲜蓟的心"，只有在剥去外层叶子时才会被发现，或者换个比喻来说，好像民族是一座完美的雕塑，潜藏于尚未被处理的石头中。罗伯特·施瓦茨（1987）称这种观点为"去除法的民族"，也就是简单地假设排除外来的影响就会自动地让民族文化自豪地出现。这种观念有一些问题：第一，单一民族的传统主题经常遮蔽并且掩盖了他们中土著民族的存在。一些民族—国家可能比较适合被称为"多元民族国家"。第二，民族概念的兴起并没有为准确区分哪些才值得留在民族传统内提供任何标准。对父权社会制度感情用事的辩护仅仅是因为他们是"我们的"，这几乎不能被视为进步的思想。第三，所有的国家，包括第三世界国家，都是异质性的，有都市和农村，有男人和女人，有宗教与世俗，有本地人和外来移民，等等。一元化的民族掩盖了异质性文化中社会与种族声音的复调。尤其是第三世界的女性主义者所强调的，第三世界民族主义革命的主体总是被转换为男性。第四，待恢复的民族"要素"的准确本质是逃避的和空想的。有些人将之置于殖民之前的过去，有些人将之置于国家的农村内部（如非洲的村落），有些人将之置于发展的前期阶段（前工业时期），还有些人将之置于非欧洲的族群（如美洲民族—国家中的土著居民或非洲阶层）。但是，即使是最受重视的民族符号，也经常无法抹去外来事物的标记。第五，学者们强调民族身份被调解、被本文化、被建构、被想象的方法，好像被民族主义肯定的传统是"被发明出来的"。像电影一样，

民族是一种"投射出来的影像",在本质上有部分是幻影。于是,任何电影民族主义的定义在本质上都必须把民族性视为在一定程度上是话语性的以及互文性的,应该考虑阶级和性别,应该顾及种族的差异和文化的异质性,并且应该是动态的,把"民族"视为一种逐步发展的、想象的、独特的"建构",而不是原始的"本质"。

全球化过程的离心力量以及媒体的无远弗届,确实迫使当代的媒体理论家超越"民族国家"的限制性架构。例如,电影如今(也可以说一直如此)被认为是一种彻底全球化的媒体。就个人而言,我们只想到好莱坞电影中的德国流亡者的角色,想到意大利人在巴西的韦拉克鲁斯电影(Vera Cruz)中的角色,或想到中国人在印度尼西亚电影中的角色。印度的宝莱坞采用好莱坞的电影情节,又加油添醋;而巴西的喜剧戏仿美国大卡司、大制作的巨片,把《大白鲨》变成了《鳕鱼》(*Bacalhau*,1975)。而且,好莱坞到如今已被内化为一个国际的通用语,它差不多存在于所有的电影中,只要是作为持续的诱惑或者被妖魔化的他者。不过,不只好莱坞具有国际影响力,20世纪40年代的新现实主义也影响了印度、埃及和所有的拉丁美洲国家。法国新浪潮和《电影手册》则将其魅力投掷到非洲讲法语的国家。这样的影响也不是单向的,赫尔佐格(Werner Herzog)、科波拉和马丁·斯科塞斯对巴西新电影表示赞赏;昆汀·塔伦蒂诺则显然受到香港动作片的影响。以前的第三世界电影创作者不再只是局限于第三世界地区,如墨西哥的电影创作者阿方索·阿雷奥(Alfonso Arau)和吉尔莫·德尔·托罗在美国工作,而智利的劳尔·鲁伊斯(Raul Ruiz)虽然以法国为基地,但也在其他地方工作。

只要不被认为是"本质上"已经构成的实体,而被认为是集体的投射并加以打造,那么,"第三世界电影"和"第三电影"等术语都将保留着策略上的使用价值,以形成文化实践中的政治影响。此外,把作为地理位置的"第三世界"和作为指涉一种话语及意识形态方向的"第三世界"区别开来,是很有益的(参见 Shohat and Stam,1994)。

如果说第三世界电影在某方面是一种过时的标签,那么它至少提醒我们过去所惯称的第三世界,如果以比较宽泛的意义来说,远远不是第一世界电影的微不足道的附属物,实际上它们生产了世界上大部分的剧情片。第三世界电影包含了主要的传统电影工业国家,如印度、埃及、墨西哥、巴西、阿根廷以及中国,也包含了晚近独立或革命之后的工业国家,如古巴、阿尔及利亚、塞内加尔、印度尼西亚以及许多其他国家。因此,第三世界和后殖民电影不是好莱坞的穷亲戚;更确切地说,第三世界和后殖民电影是世界电影中不可或缺的一部分,基于这个事实,电影理论需要考虑得更加周到。

电影与后殖民研究

曾经被称为第三世界的理论,如今大部分被合并到后殖民(postcolonial)的领域中。后殖民话语理论指涉了一种跨学科的研究领域(包括历史学、经济学、文学、电影),其探究关于殖民纪录和后殖民身份的议题,并经常被拉康、福柯以及德里达等人的后结构主义影响,而发生理论转向。戈里·维斯瓦纳坦(Gauri Viswanathan)把后殖民研究定义为:"关于在殖民势力与其所殖民的社会之间的文化交互作用,以及这种交互作用留在文学、艺术及人文学科中的痕迹的研究。"(Bahri and Vasudeva, 1996, pp.137—8)

后殖民理论是一个复杂的混合物,由各种各样并且相互对立的潮流所组成,包括:有关民族主义的研究——如本尼迪克特·安德森(Benedict Anderson)的《想象的社群》(*Imagined Communities*);有关"第三世界寓言"的文学著作——如伊斯梅尔·索威尔、杰姆逊、阿杰兹·艾哈迈德等人的著作;有关"庶民研究群体"的著作——如拉纳吉特·古哈(Ranajit Guha)、帕塔萨·查特吉(Partha Chatterjee)等人的著作;以及有关后殖民本身的著作——如赛义德(Edward Said)、霍米·巴巴以及斯皮瓦克等人的著作。后殖民理论建筑在早先的反殖民理论和依赖理论上。虽然法

农从未谈到东方主义话语本身，但他在20世纪50年代和60年代早期对于殖民主义者所做的批评预先为反东方主义批评提供了例子。法农使用的文字可以描述无数的殖民主义电影，他在《大地的不幸者》一书中指出了殖民的二元论，"殖民者创造他自己的历史，他的生命有如史诗，一部《奥德修纪》"，而与他对抗的是"麻木的生灵，病容枯槁、食古不化，形成了一个提供殖民商业主义创新动力的几乎了无生气的背景"。

后殖民理论重组法农的见解和德里达的后结构主义。在学术上，后殖民理论的基础文本是赛义德1978年的《东方学》（*Orientalism*）一书，在该书中，赛义德使用福柯的话语的观点和权力—知识的联结关系，检视西方帝国势力以及话语建构刻板的"东方"的方式。东方和西方的再现是互相构成的，赛义德认为东方与西方锁定在不均衡的权力关系中。欧洲的"理性"意识形态产物和东方的"非理性"产物结合在一起〔后来的分析者批评赛义德同质化西方与东方，并且忽略了东方对西方控制的各种形式的抗拒。这些批评到了赛义德的下一本书《文化与帝国主义》（*Culture and Imperialism*）中都被"回答"了〕。

福柯（部分取道于赛义德）同样是一个对后殖民理论产生重要影响的人物。福柯以"话语"代替意识形态的概念，话语被视为更为普遍、富于变化、没有与阶级和生产等马克思主义概念绑定。对福柯来说，话语不只是一套表述，话语有其社会的物质性和有效性，而且永远和权力重叠在一起。对福柯而言，权力就像神一样无所不在而又无迹可寻。权力不是从一个阶级体系的中心发散出来，"权力是无所不在的，不是因为权力包含任何事物，而是因为权力来自于任何地方"。斯图尔特·霍尔就曾经批评福柯权力概念的模糊不清，认为福柯为了"政治的因素"，通过对权力的坚持而保全自己，但是由于不了解"势力关系"，而没有建立自己的政治观（Hall, in Morley and Kuan-Hsing, 1996, p.136）。其他的评论者指出福柯著作中无情的欧洲中心论，不但是就其焦点——欧洲的现代性而言，也是就其无法识别欧洲的现代性与殖民世界的现代性之间的关

系而言。"例如主体在欧洲被赋予个性，对殖民地人民就不可能"。在殖民地，欧洲人所依靠的是粗暴的强制权力，而不是婉转有效的权力运作（参见 Loomba，1998，p.52）。

霍米·巴巴在有关后殖民的研究上也曾经是一位有重要影响的人物，与他有关的一些术语——"矛盾心理"（ambivalence）、"混杂性"以及"协商的第三空间"（third space of negotiation），广泛散布在后殖民研究中。在一系列文章中，霍米·巴巴引用语言符号学理论以及拉康有关主体的理论，提醒人们注意殖民主义对话的暧昧、混杂的本质。第一眼看起来像是彻底地屈从（"摹仿"），仔细推敲，却是一种狡黠的反抗形式（在这种观点下，霍米·巴巴自己对德里达和拉康风格的摹仿可以被视为一种狡黠的颠覆形式，虽然这种摹仿在后殖民的年代中已不再被需要）。霍米·巴巴诉诸"滑动"和"流动性"的语汇，借着把焦点放在殖民主义无法建构固定的身份这一点，而有效地动摇了（殖民主义）理论。然而，批评者很快就注意到霍米·巴巴以他喜欢的"狡黠而谦恭"的"松脱"和"滑动"，将艾梅·西萨和法农的反殖民见解加以去政治化，对他们来说，殖民主义的二元对立本质并非天生而来，而是二元化的殖民权力结构所造成的。在这种意义上，狡黠的颠覆对那些被压迫的人来说，可以被看作一种有些可悲的安慰奖，好像在说："你确实失去了你的土地、你的宗教，而且他们还折磨你，但是，朝好的方面来看——你是混种！"同时需要指出的是，"混杂性"长久以来就被拉丁美洲和加勒比海文学的现代主义给予了正面的评价。

在 20 世纪 80 年代末期，"后殖民"一词被广泛地用来命名那些把殖民关系及其余波的议题变成主题的著作，这显然和"第三世界"范畴的衰退相一致。就像埃拉·舒赫特所指出的，后殖民中的"后"是指殖民主义终止之后的阶段，因此，"后殖民"一词充满含糊不清的时空关系。后殖民的概念倾向于和第二次世界大战之后获得独立的第三世界国家联系在一起，但也指离乡背井、聚居在第一世界大都市中的第三世界族群。"后

殖民"一词模糊了视点的分配。如果殖民的经验是（前）殖民者和（前）被殖民者所共有的（尽管是不对等的），那么，"后"就表示"前被殖民者"（如阿尔及利亚人）、"前殖民者"（如法国人）、"前殖民拓荒者"或者那些被迫离开原来居住的地方，而流落到大都市中的混种人口（如在法国的阿尔及利亚人）的视点吗？由于世界大部分的人生活在殖民主义"之后"，因此，"后"这个字中和了法国和阿尔及利亚、英国和伊拉克、美国和巴西等国之间的明显差异。此外，通过暗示殖民主义已经结束，后殖民冒了遮掩殖民主义遗绪的风险，而同时把探究殖民前的过去视为不合法（参见 Shohat，1992）。

如果 20 世纪 60 年代的民族主义话语在第一世界和第三世界之间，以及压迫者和被压迫者之间画上鲜明的界限，那么，在一种第一世界和第三世界互相重叠的新的全球体制中，后殖民的话语便是以一种更加细微的差异取代了这种相对的二元论。本体论上指涉的身份概念转变成一种有关认同的联结活动。"纯正"向"不纯"让步；严格的范畴瓦解成滑动的转喻；刚直挺拔、激进好战的姿态向恣意狂放的姿态让步。一旦安全的范围变得千疮百孔，那么一种原本带着有刺铁丝网疆界的肖像就将变成流动和交叉的影像。未受污染、完整的修辞向混合的措辞和杂乱的隐喻让步；殖民的不兼容二元论比喻向复杂、多层面的身份和主体性让步，导致各种文化混合形态的术语激增，这些专有名词包括：宗教上的——如"融合"（syncretism）；生物学上的——如"混种"；语言学上的——如"克里奥尔化"（creolization）；以及人类遗传学上的——如"混血儿"（mestizaje）。

《黑皮肤，白面具》这部由伊萨克·朱利安创作的高度理论化的关于法农的"后第三世界纪录片"，为这些话语的转变发言。虽然这部电影内含第三世界话语基本的反殖民主义信念，不过它也质疑该话语的限制性和其中的张力关系，特别是在民族之内的种族、性别、性征甚至宗教的差异。

虽然后殖民理论汲取后结构主义的见解并加以发展，不过在某些方面，后殖民理论却与后现代主义是一种敌对的关系，就某种意义来说，构成了它的反相领域。如果后现代主义是以欧洲为中心的、是自我崇拜的、是炫耀其"最时髦"的，那么后殖民性认为西方的模式不能被推而广之，不能以西方的模式推断东方并且反之亦然，不能以西方的模式推断"我们在这里，那是因为你们在那里"。后殖民书写对"混杂性"的强调要求人们注意多重的身份属性。类似的要求早在殖民时期即被提出，现在则因为独立之后地缘关系的移置而更加复杂化；同时，对"混杂性"的强调受到反本质主义的后设结构主义影响，其预设了一个理论框架，拒绝把身份属性界定为"不是甲，就是乙"如此纯粹主义的区分。但是，尽管反对殖民主义恐惧症并且反对迷信种族的纯正性，当代的混杂性理论同样把自己摆在由第三世界话语所区分的身份界限的对立面。对于"混杂"的颂扬（原先"混杂"具有负面的价值，如今被扭转过来）在全球化的年代中，体现出后独立时代的新历史契机，产生出双重的甚至是多重的身份（如法裔阿尔及利亚人、印度裔加拿大人、巴勒斯坦与黎巴嫩裔的英国人、印度与乌干达裔的美国人、埃及与黎巴嫩裔的巴西人）。

通常，这种移置总是摞着移置。最近的一些后殖民电影——如斯蒂芬·弗里尔斯（Stephen Frears）1989年的《睡遍伦敦》（*Sammy and Rosie Get Laid*）、顾伦德·查达（GurinderChadha）1994年的《海滩上的巴吉》（*Bhaji on the Beach*）、以及伊萨克·朱利安1991年的《叛逆小子》（*Young Soul Rebels*），见证了原先受殖民统治的人在曾经的"（殖民地）母国"成长的那种充满张力的后殖民混杂性。在《睡遍伦敦》的多种族邻里关系中，居民们已经与地球另一端曾经被殖民的部分"划清界限"。许多"后殖民混杂"的电影把焦点放在那些离乡背井、聚居于第一世界的人们，如电影《印度咖喱》（*Masala*, 1991）中聚居加拿大的印度人；《密西西比风情画》（*Mississippi Masala*, 1991）中聚居美国的印度人；《使命》（*The Mission*, 1985）中聚居纽约的伊朗人；《遗言》（*Testament*, 1988）中聚居英国的

盖亚那人;《告别虚假天堂》(Farewell to False Paradise, 1988) 中聚居德国的土耳其人;《问题少年》(Tea in the Harem, 1985) 中聚居法国的北非人;《人在纽约》(Full Moon over New York, 1990) 中聚居美国的中国人。这些电影同时反射出这样一些现实世界的情况,例如墨西哥与巴基斯坦的"移民"与他们的家乡保持密切的联系得益于搭机往返的花费便宜,以及像录像机(可以看来自家乡的影片)、电子邮件、卫星电视以及传真机等技术设备,更别提播放西班牙语或乌都语节目的地区性有线电视了。老式的同化让位于对多重忠诚、多重身份以及多重属性的积极维持。

后殖民理论非常有效地处理了由人口和文化商品在一个大众媒体和互相关联的世界中的全球化流通所产生的文化矛盾与融合,并导致一种商品化的或者大众媒体化的融合。后殖民话语以食物做比喻,常常暗示了其对这种"什锦"[1](mélange)的喜爱。值得注意的是,印度的电影创作者论及"马沙拉"(masalas)——照字面意思,masalas 是北印度语中的"香料",但是这个字隐含的意思是"来自于旧材料的新东西",这成了他们制作电影的诀窍(参见 Thomas, 1985)。确实,masalas 这个词也构成两部海外印度人电影的片名,一部是印度裔的加拿大人电影《印度咖喱》,另一部是印度裔的美国人电影《密西西比风情画》。在前面这部电影中,印度神祇克里希那被描绘成一个粗枝大叶的快乐主义者,通过交互式的录放机,在怀有乡愁的老祖母面前现身。虽然影片嘲笑了加拿大官方的多元文化主义,其风格本身却可以当作一种"混合",在这部电影中,北印度"神话"语言和 MTV 及大众媒体的语言混合在一起。

后殖民批评同样也贴近性别议题。大部分由男人所创造出来的第三世界电影理论,通常并不关注民族主义话语的女性主义批评。性别矛盾则是从属在反殖民的斗争之下:女人被要求"等着轮到她们"。相

[1] 这里的"什锦"及后面的"马沙拉"都是作为一种食物的比喻,来指代"混合物"的意思。
——编注

比之下，20 世纪 80 年代和 90 年代的后殖民话语，质疑民族的压迫和限制，而非拒绝民族。因此，有色人种的女性主义者呼吁一种"交叉性"（intersectionality）的分析坐标。一些电影受到电影理论的影响——像是莫娜·海陶（Mona Hatoum）的《测量距离》（*Measures of Distance*，1988）、特雷西·莫法特（Tracey Moffat）的《正派的有色人种姑娘》（*Nice Coloured Girls*，1987）、顾伦德·查达的《海滩上的巴吉》（1994）以及伊萨克·朱利安的《黑皮肤，白面具》，认为一种纯粹民族主义的话语无法理解背井离乡或后殖民主体的多层次且不一致的身份。20 世纪 80 年代和 90 年代的"后第三世界"理论对解放运动的元叙事展现出某种程度的怀疑，但是未必放弃"解放是值得奋斗的"这种观点。它并不是从矛盾中逃脱，而是将疑问和危机安置在理论的最核心部分。

后殖民理论也已经受到了一些批评：（1）它忽视了阶级（这并不令人意外，许多理论家本来就是精英分子出身，具有精英的身份）；（2）它的"精神分析主义"（把大规模的政治斗争化为内在的精神张力）；（3）当新自由经济主义成为全球化文化变迁后面的驱动力量时，它忽视了政治经济的问题；（4）它的"非史实性"（它倾向以抽象的文字陈述理论，而没有指明历史上的时期或地理上的位置）；（5）它否定欧洲人没有出现之前的前殖民时期；（6）它在学术上和人种学研究之间的关系模糊不清，在这种关系下，后殖民理论被视为是成熟而复杂的（以及不具威胁性的），而人种学研究则被视为是激进的和幼稚粗糙的（参见 Shohat，1999）；（7）它和土著人民之间模糊不清的关系。尽管后殖民思想强调去疆界化，强调民族主义与国家疆界的人为建构的本质，以及强调反殖民主义话语的过时性，不过，第四世界的土著人民则强调一种领土主权的、与自然的共生关系的，以及主动反抗殖民侵略的话语。

后现代主义的诗学与政治

在某个层面上看,被称之为后现代主义的现象把20世纪60年代第一世界和第三世界激进主义的衰退看成是不得了的一件事,但到了20世纪80年代和90年代,逐渐觉得这也没什么,同时也接受了资本主义的市场价值。原先认为"马克思主义是唯一正统的理论视野"的观念,很快地向巨大的政治重组以及令人吃惊的意识形态翻转让步。在法国,有人评论道:"所有的左派像一群海豚改变了航道。"(参见 Guillebauden, in Ory and Sirinelli, 1986, p.231)在精细的马克思主义分析(如对电影《林肯的青年时代》的分析)的时代之后,《电影手册》又回复到1968年以前的作者论分析。在20世纪80年代,对压迫性的装置与好莱坞异化的谴责让位给波德里亚对后现代性异常忧郁的颂扬,一种对美国大众文化的细致批判可以作为最佳例证。《原貌》期刊的理论家们从一种现代主义者对20世纪70年代欧洲先锋派的吹嘘,转为对美国式自由主义的后现代的颂扬(德勒兹和费利克斯·瓜塔里是少数仍旧相信1968年5月遗绪的法国知识分子)。和这许多潮流同时的,是一股反体制的力量,是一种对于多元性和多重性的偏爱,是对早先被体制性的规律压制、丢弃和贬谪到边缘地带的一切事物的平反。一切被认为是支配性或元叙事的事物,

都逐渐被看作是有问题的，被看作具有总体化的威胁，甚至被看作是极权主义的。

在最近的几十年间，全球化以及对革命乌托邦希望的衰退，已经导致有关政治和文化可能性的版图重绘，以及政治希望的缩小。自从20世纪80年代以来，人们发现一种与革命以及民族主义言论保持自我指涉及反讽的距离。右派宣告"历史的终结"，并普遍接受资本主义和民主为共存的伙伴；同时，在左派方面，革命的语言已经在反抗的习惯用语面前黯然失色，表现出一种总体性的叙事危机以及解放事业的变化幻影。严肃的名词——如"革命"和"解放"，转变成大量的形容词性的对立事物，如"对抗霸权的""破坏性的""对抗的"。现在有的，是一种去中心的、多样性的、本土的以及微政治的斗争，而不是革命的宏观叙事。虽然阶级和民族没有完全消失，不过已经丧失了它们专属的地位，它们受到反霸权力量的补充与挑战，这些力量包括族群、性别和性征。它们的内在目标越来越像是带有人类面具的资本主义，而不是社会主义革命。

当代的电影理论不可避免地要面对以"后现代主义"这个不稳定的以及多义的名词所概述的一些现象。"后现代主义"一词暗示了全球无所不在的市场文化，暗示了资本主义的新阶段，在这个新阶段中，文化和信息变成最主要的斗争领域。"后现代主义"一词本身，在绘画研究上〔约翰·维特金·查普曼（John Watkins Chapman）在1870年就曾经谈到后现代主义的绘画〕、在文学研究上〔欧文·豪（Irving Howe）在1959年论及后现代主义小说〕以及在建筑上〔查尔斯·詹克斯（Charles Jencks）〕有一段很长的史前史。居伊·德波在1967年出版的《景观社会》一书中，就已经预示了后现代主义；在该书中，这位法国的"情境主义者"（situationist）认为一切事物一旦被直接经历，在当代的世界中必然被转变成一种再现。通过把注意力从政治经济本身转移到对符号和日常生活景观化的思索上，居伊·德波明确预示了与波德里亚类似的想法。

后现代主义在某个层面上不是一个事件，而是一种话语、一个观念

的框架,如今已经被"拉伸"到了断裂点。就像迪克·赫伯迪格(1988)所指出的,后现代主义已经显露出一种千变万化的能力,可以在不同民族和学科语境中改变意义,给众多异质现象定名,范围从建筑装潢的细节到各种各样的社会或历史感性的转变。迪克·赫伯迪格在后现代主义中,识别出三种"奠基性的否定":(1)"对于总体性的否定"(the negation of totalization),亦即一种对于话语的对抗,这种话语提出先验的主体,定义基本的人类本质,或指定人们的集体目标;(2)"对于目的论的否定"(不论是就作者意图而言,还是就历史宿命而言);(3)"对于乌托邦的否定",亦即一种对于利奥塔(Jean-Francois Lyotard)所谓的信仰进步、科学或阶级斗争的西方"宏大叙事"(grands recits)的怀疑态度。有人开玩笑地把这种立场总结为:"神已经死了,马克思也已经死了,我自己也觉得不太舒服。"没有序列性的"后"(post),相当于那种喜欢以 de 或 dis 为前缀的词——如"去中心化"(decentering)、"移置"(displacement),其暗示着"对既存范畴的去神秘化"。后现代主义喜欢那些暗示开放性、多重性、多元性、异端性、偶然性以及混杂性的术语。

在杰姆逊矛盾的公式化表述中,后现代主义是"统一的差异性理论",其在两股力量间拉扯,一边试图用总体性的断言来统一其研究领域,另一边则不断增加内在的差异性(Jameson,1998,p.37)。后现代主义把当代社会所构成的片断及异质性的身份摆在最重要的地位,在此,主体性变成"游牧的"(德勒兹语)和"精神分裂的"(杰姆逊语)。在后现代主义的著作中,其他的主题(有些是和后结构主义共有的)有:(1)真实的"去指涉化",借此语言的指涉对象被括起来(bracket,索绪尔语),精神分析病人的真实病历被想象的病历替代(拉康语),在想象的病历中,"没有文本之外的东西"(德里达语),而且,在想象的病历中,没有历史是"不被文本化"的(杰姆逊语)或是修辞学的"情节化"〔emplotment,海登·怀特(Hayden White)语〕;(2)主体的"去实体化":把旧有的、稳定的自我变成由媒体和社会话语塑造而成的断裂的话语结构体;(3)经

济的"去物质化":从物体的生产(如冶金术),转变为符号和信息的生产(如符号制造术);(4)"高端艺术"和"低端艺术"之间的区别崩解〔胡森(Huyssens)语〕,这在结合了高度现代主义以及"超现实主义者接管流行音乐的感知力"(苏珊·桑塔格的用语)的商业广告中得以证明,如达利的香水广告;(5)萎缩的历史意识,如杰姆逊的"无深度感"和"死灰感";(6)"异见"而非"共识",各种社群永远不停地协商着他们的分歧。

我们如何看待后现代主义和电影理论之间的关系,决定于我们是否把后现代主义视为:(1)一种话语或概念的框架;(2)一种文本的全集〔包括理论化后现代主义——如杰姆逊、利奥塔等人的文章,以及被后现代主义理论化的文本——如《银翼杀手》(*Blade Runner*, 1982)〕;(3)一种风格或美学标准(以自觉的暗喻、叙事的不稳定性以及怀旧的循环和拼贴为特征);(4)一个新纪元(大致上来说,是后工业的时代、跨国信息的时代);(5)一种普遍的感知力(游牧的主体性、历史的失忆症);(6)范畴的转变:有关进步与革命的启蒙元叙事的结束(一些理论家,如杰姆逊,采取一种多维度的研究方法,把后现代主义同时视为一种风格、一种话语以及一个新时代)。在策略上,我们如何摸索这些(后现代主义)定义,要看后现代主义嘲弄的对象是谁:轻视流行文化的高端现代主义者、法兰克福学派的文化悲观主义者、怀旧的先锋派,还是政治活跃分子?

"后现代主义"一词,几乎已经在对立的政治意识上被动员了。这种动员重组了"意识形态批评"而走向一个新的纪元,从而使得媒体文本的"去神秘化"变得可能。有些人把后现代主义视为判定乌托邦的死亡,然而又使用乌托邦的语言来描述"实际存在的资本主义"。对于某一些人来说,后现代主义被视为水瓶座的老去,一种疲惫的老左派厌倦战斗的征兆,一个左派政治过气的标志,而如今,则被视为保守的和古板的。由于现在每一个人都参与到体制之中,所以,体制已经不再是过去那种可见的体制。哈尔·福斯特(Hal Foster, 1983)在后现代的话语中识别出矛

盾的政治潮流，对新保守派、反现代主义以及批判的后现代主义做出了区分，最后主张后现代的"反抗文化"作为一种"不仅对抗现代主义的官方文化，同时也对抗反动的后现代主义的'虚假叙事'的反实践"（同上，p.xii）。

在后现代理论方面，奠基性的（在许多方面还是颇有问题的）文本是利奥塔的《后现代状态》（*The Postmodern Condition*，该书在1979年以法文出版，1984年以英文出版）一书。利奥塔这本书的出发点是学院派自然科学的认识论，利奥塔自己承认他对这个主题知道得很少。《后现代状态》这本书因为它不可思议的出版时间和书名变得特别具有影响力。对利奥塔来说，后现代主义代表了知识与合法化的危机，这种危机导致了一种对"宏大叙事"的历史性的怀疑主义，亦即对有关科学进步和政治解放的元叙事的怀疑。利奥塔附和阿多诺的奥斯维辛之后不再可能有诗的说法，他质疑是否有任何一种思想可以"以一种朝向普遍解放的一般过程，来否定奥斯维辛集中营的存在"（Lyotard，1984，p.6）。

虽然许多后现代主义者像波德里亚和利奥塔一样沦为激进分子，不过杰姆逊则毫不尴尬地在新马克思主义架构中把后现代主义加以理论化。正如他的文章标题《后现代主义，或晚近资本主义的文化逻辑》（Postmodernism, or the Cultural Logic of Late Capitalism）所暗示的，后现代主义是一个周期化的概念。杰姆逊的话语建立在欧内斯特·曼德尔（Ernest Mandel）对于三种资本主义阶段（市场、垄断以及跨国资本主义）所做的说明上，并且借用了俄国形式主义者的术语。杰姆逊假定后现代主义为晚近资本主义的"文化主旋律"。对他来说，后现代主义带有跨国资本主义的特殊立场。虽然很多后现代批评家强调美学的重要，杰姆逊则展现出在特定历史时期之中经济和美学的纠葛关系，这个特定的历史时期，自由流动的资本如幽灵般"在广阔的无实体的幻景中"彼此竞争；在这个幻景中，电子化的资本废除了时间和空间，在全球化网络空间中，资本实现了最终的去物质化（Jameson，1998，pp.142，154）。

在后现代的时代里，经济与文化的合并导致"日常生活的美学化"（同上，p.73）。后现代艺术倾向于指涉性与讽刺性。在这一语境中，有人或许会谈到商业电视的后现代自反性，其经常是自反性的和自我指涉性的，不过这种自反性在政治意义上却是模糊不清的。

一些像《低俗小说》（*Pulp Fiction*，1994）这样的电影，或一些像《大卫·莱特曼秀》（*The David Letterman Show*）以及《弱智与丧门星》（*Beavis and Butthead*）这样的电视节目，都具有自反性，但几乎都是以一种讽刺的态度厌烦地观看所有政治上的权位争夺。因此，大众媒体似乎为了它们自己的目的而把自反性生吞了。

戈达尔电影中许多表现出自反性特征的疏离手法如今成为很多电视节目的典型特征，如装置的标示（摄影机、监视器、开关）、叙事流被打断（通过播映广告）、异质性类型和话语并置、纪录片和剧情片模式的混合。然而，电视经常只是使人疏离，而不是触发疏离效果。商业广告解构自己或嘲讽其他商业广告的这种自我指涉性，仅适合用来示意观众：商业广告不要当真，然而，这种悠闲的期待心态，使得观众更容易被商业广告的信息所渗透。确实，广告客户对这种有利可图的自我解嘲有信心，以至于美国广播公司故意谴责它自己的节目有害观众，一个显示屏上写着："一天八小时，那就是我们所要的。"而下一个显示屏上写着："别担心！你有无数的脑细胞。"

后现代主义最典型的美学表现不是戏仿，而是拼贴（pastiche），一种空洞、中立的摹仿实践，没有任何讽刺目的或者另类的意思，也没有任何超越对死板风格进行讽刺性编排的"独创"的神秘性，借此，后现代美学向着"文本互涉"以及杰姆逊所称的"任意生食所有古老的风格"的方向前进。如电视节目《每日秀》（*The Daily Show*，以乔恩·斯图尔特主持期间影响最大）里面的每日新闻——不管是苏丹地区的饥荒，波斯尼亚的屠杀，还是克林顿与莱温斯基的性丑闻，都变成幽默讽刺的跳板，这等于提供给杰姆逊最好的例证。这里的嘲讽不只是"空洞的"，也是自

成目的的，带有一种自我满足的"是啊，那又怎样"的腔调，以此回应历史。

作为一种话语—风格的框架，后现代主义对一种具有多元风格与讽刺性循环的媒体—意识电影的风格化的转向予以关注，由此丰富了电影理论与分析。许多有关后现代主义的电影研究包含后现代美学的设定，这种设定在一些具有影响力的电影中可以看到——如 1986 年的《蓝丝绒》（*Blue Velvet*）、1982 年的《银翼杀手》以及 1993 年的《低俗小说》。杰姆逊在这种"新黑色电影"（如《体热》）中，识别出一种"对当下的乡愁"。例如《美国风情画》对美国人而言，《印度支那》（*Indochine*，1992）对法国人而言，以及表现"英国对印度统治的乡愁"的电影《热与尘》（*Heat and Dust*，1983）和《印度之行》（*A Passage to India*，1984）对英国人而言，都传达出一种失落感，以及有关简单而美好的时光想象。对这种风格上混合而成的后现代电影来说，现代主义先锋派的分析模式（把电影当成突破认识论的煽动者），以及为古典电影开发的分析模式，都不再那么"行得通"。反而是力比多式的张力弥补了叙事时间的衰弱，陈旧的情节被"只有在纯粹观影的当下才可能获得的无穷尽的叙事前文本"所取代（Jameson，1998，p.129）。

使用比喻的策略对后现代流行文化来说是重要的，就像吉尔伯特·阿代尔（Gilbert Adair）所指出的："后现代主义者总按两次铃。"因此，可口可乐的广告使用亡故已久的好莱坞演员重现并且商业化了库里肖夫的蒙太奇实验。麦当娜的音乐录像带《拜金女郎》（*Material Girl*），其拍摄思路其实是化用自《绅士爱美人》，这一点即使是麦当娜的粉丝可能都不知道。同时，诺埃尔·卡罗尔所谓的"暗示的电影"，让那些有丰富电影史知识的影迷看得别具情趣。其特点在于将参考引用和各种各样的原始材料结合起来，与观众进行有趣的游戏。观众们并不通过过时的、对于角色的二度认同而陶醉其中，而是因为识别出参考引用，以及所展现的文化资本而陶醉其中。因此，后现代电影的片名本身就在向这种"循

环利用"的策略致敬——如《低俗小说》《真实罗曼史》(*True Romance*，1993)。在此，我们发现一种重组的、复制的电影，在此原创性的终结与乌托邦的衰退同时发生。在一个重拍、续集以及循环利用的年代中，我们活在一个"什么都说完、什么都读遍、什么都看光、什么地方都去过、什么都做了"的世界中。

波德里亚的著作既扩展又修正了符号学理论和马克思主义，同时合并了情境主义者的挑衅以及马塞尔·莫斯（Marcel Mauss）和乔治·巴塔耶（Georges Bataille）的人类学理论。波德里亚认为媒体带动商品化的当代世界，需要另一套符号结构，以及对再现的修正态度（波德里亚曾经于1975年据理反对马克思主义生产关系的逻辑，因为马克思主义倾向于把经济结构本身僵化，而忽略了更细微的符号经济结构）。对波德里亚而言，新时代的特点是"符号制造术"，也就是说，通过这一过程，作为社会生活动力的物质生产已经让位于大众媒体符号的生产与扩散。波德里亚（1983）假定出四个（符号制造的）阶段，通过这四个阶段，再现将其方法传递给了无条件的摹仿：在第一个阶段，符号"反射出"基本真实；在第二个阶段，符号"掩饰"或"歪曲"真实；在第三个阶段，符号使得真实缺席；在第四个阶段，符号变成只是拟像，也就是一种和真实没有任何关系的纯粹的摹仿。凭借着其"超真实"（hyperreality）的性质，符号变得比真实本身更真实。参考物的消失，甚至所指的消失，使得除了无穷无尽的华丽的空洞能指之外别无他物。洛杉矶变成迪士尼世界的拙劣复制品，作为为了让我们相信其余的部分是真实的空中楼阁而存在着。相片比婴儿还可爱。约翰·辛克利（John Hinkley）重复了《出租车司机》这部电影中特拉维斯的拯救幻想[1]；而里根则将他的现实生活和他的银幕

[1] 特拉维斯是《出租车司机》一片的男主角，在片中企图刺杀总统候选人并且救援一名雏妓，这名雏妓由朱迪·福斯特（Jodie Foster）饰演，而现实中，辛克利因为爱慕朱迪·福斯特而企图刺杀里根总统。——译注

生活混淆在一起[1]；大众则是在一个社会性已死的年代中，变成一股不再被他人代言、表达或者再现的内爆的力量。

　　批评波德里亚的评论家，如道格拉斯·克尔纳和克里斯托弗·诺里斯（Christopher Norris），谴责他（假定的四个符号制造阶段）是捏造、是没有危险的激进主义、是玩厌了的虚无主义、是"符号崇拜"。对道格拉斯·克尔纳来说，波德里亚是一位符号学的唯心主义者，他把符号从它们的物质基础中抽离出来。而克里斯托弗·诺里斯（1990）形容波德里亚的研究导致了一种"反向的柏拉图哲学"，这种"反向的柏拉图哲学"话语，有系统地把那些对柏拉图来说是负面的术语（如修辞、表象）推升为正面的术语。描述性的事实——我们目前居住在一个由大众媒介操纵以及超真实政治的不真实世界中，这一点可以由海湾战争证明，而海湾战争又被《摇尾狗》（Wag the Dog，1997）这部电影戏仿——并不意味着没有其他的可能性。人们不应该那么轻易地从一种对于当代形势的描述突然转变为一种对于所有真实主张和政治手段的全面拒绝。波德里亚只不过提出了一种反向的元叙事，一种渐进的清空社会性的负面目的论。

　　在另外一个层面上，波德里亚的研究是巴黎人排外主义的象征，他们以为巴黎一打喷嚏，全世界就感冒。确实，第三世界评论者就认为后现代主义只是西方重新包装它自己的另一套方法，是西方拿他们地方性的关注事项充当全世界的状况。丹尼斯·艾普克（Denis Epko）写道："对于非洲人来说，被颂扬的后现代状况只不过是喂得太饱而且被宠坏的小孩子虚伪的自吹自擂的哭闹。"（Epko，1995，p.122）同时，拉丁美洲的知识分子指出，拉丁美洲文化（如20世纪20年代巴西、墨西哥的现代主义）早就包含了混杂与融合，已经是未被命名的后现代主义。这种全球的同步性甚至被杰姆逊这样一向敏锐的文化理论家遗漏掉

[1] 里根在成为总统之前曾经当过演员。——译注

了，他一不留神似乎合并了政治经济学的术语（在此，他把第三世界丢进一个有欠发达、有欠现代化的框架中）、美学与文化的时代性的术语（在此，他把第三世界丢进"前现代主义"或者"前后现代主义"的过去）。在这里，一种残余的经济主义（economism）或者"阶段进步主义"（stagism）导致了晚近资本主义/后现代主义以及前资本主义/前现代主义的等同。正如杰姆逊所说："一种在现代化的第三世界中迟来的现代主义，在这个时候，所谓的发达国家自身已经完全深入到后现代性当中。"（Jameson，1992，p.1）因此，第三世界似乎总是落在（发达国家的）后面，不但在经济上，而且也在文化上被迫处于一种无休止的追逐游戏中，而在这场无休止的追逐游戏中，第三世界只能一再拾取"发达"世界的牙慧。

我们如何从美学的观点看待后现代主义取决于我们如何看它和现代性的关系（超越了由 15 世纪的殖民主义、资本主义以及后来的工业主义和帝国主义的互相作用所引发的封建结构），以及它和现代主义的关系（超越了艺术的约定俗成的摹仿再现）；所有这些，依据所讨论的艺术或媒体而有所不同，依据民族情境而有所不同，以及依据学科领域而有所不同。例如，主流电影尽管在技术上有许多令人眼花缭乱的花招（亦即它的现代性），但大部分的主流电影还是采取了一种"前现代主义"的审美观（参见 Stam，1985；Friedberg，1993）。相对的，电视、录像机以及计算机科技似乎是出类拔萃的后现代媒体，而且它们在美学方面也是非常前卫的。但是，当《皮威的玩具室》（*Pee-Wee Plaghouse*）"如此彻底地实现着先锋派激进的异常想法，值得一问的是：为何这种节目不能威胁或瓦解主流电影"（Caldwell，1995，p.205）。

后现代主义的重点是，所有的政治斗争如今都发生在大众媒体的符号战场上。20 世纪 60 年代的口号是"革命不会被电视转播"，到了 20 世纪 90 年代，似乎变成"只有革命将会被电视转播"。拟像中的再现斗争对应着政治领域中的斗争，而再现的问题不知不觉地陷入授权与发声的议

题中。从它的坏处来想，后现代主义将政治弱化为一种被动的观众消遣，对此我们所能做的就是对"假事件"（pseudo-events）做出反应（不过，"假事件"却能够对真实的世界起作用），例如可以通过投票或电话连线等八卦新闻节目，对"莱温斯基事件"表达意见。

大众文化的社会意义

后现代主义的议题也必须以对流行文化与大众媒介文化的政治作用的长期争论为背景来加以看待。在某些马克思主义和第三世界的话语中，"流行文化"让人联想起属于"人民"的文化，像是一种预期社会变化的符号，而"大众媒介文化"则让人联想起资本主义的消费主义和商品化的机器，对后者而言，人民只是被操纵的对象。大众文化让人想起法兰克福学派的文化悲观主义和一种被分裂成原子状态的孤立的（不和其他"原子"联结在一起的）观众，而流行文化让人想起文化研究的乐观主义和巴赫金"狂欢"的反叛活力。然而，无论是流行文化还是大众文化都远远不是一元化的领域，前者（流行文化）冒着民粹主义者理想化的风险，而后者（大众文化）则冒着遭受精英分子谴责的风险。我们所谓的流行是指消费这一点吗？也就是说，是指票房纪录和尼尔森公司的市调结果吗？或者，我们所谓的流行是指生产这一点，就像文化由人们生产，并且为人们生产？正如雷蒙·威廉斯提醒我们的，"文化"这个词本身也从本质上体现着意识形态的雷区。我们是以对古迹和杰作的尊崇之感来解释它，还是以研究人们生活方式的人类学的观点来解释它？

从历史的角度来看，左派的政治文化对大众媒介文化展现出一种精

神分裂的态度。就像戈达尔在《男性，女性》这部电影中所说的"马克思与可口可乐的小孩"，左派参与了自己经常从理论上谴责的大众文化。但是，即使除去个人品位和政治立场之间的任何裂缝，左派还是在理论上展现出对大众媒体的政治作用的犹豫。一方面，某些既来自法兰克福学派（如阿多诺、霍克海默、席勒、阿尔芒·马特拉），以又来自"五月风暴"理论家阵营（如博德里、阿尔都塞）的左派人士痛斥大众文化是无可救药的资产阶级霸权的声音，是资本主义异化的工具。在这种悲观的态势下，左派悲叹媒体对"假需求""假欲望"以及实践的操纵，作为一种说教的或理论上的必然结果，一种对媒体不满而要"唤醒"民众的做法，结果让出了一块重要的领域给敌人。与此相对，另一些左派人士（如本雅明）向现代复制技术的革命性影响力致敬，或者（如恩岑斯贝格尔）向那些通过媒体居中运作、对文学精英的传统阶级特权所做的颠覆致敬。这些左派人士在大众媒介文化的产物中察觉出进步的可能性，在大众参与的娱乐消遣中寻找到赋权的迹象。

因此，左派在忧郁和兴奋之间摆荡，一会儿扮演讨厌的家伙，一会儿又扮演盲目乐观的人。梅汉·莫里斯在《文化研究中的陈腐》（Banality in Cultural Studies）一文中，以"带头喝彩欢呼者"对照"世界末日的预言家"。幸运的是，分析家们都借着强调潜伏在表面未受扰乱的大众媒体之下的矛盾，试图超越这种意识形态的躁郁。许多理论家扩展了一种批判理论的潮流，而这种批判理论的潮流早已和一些思想家〔特别是克拉考尔、本雅明、恩斯特·布洛赫（Ernst Bloch）甚至阿多诺〕维持着松散的关联；这种批判理论的潮流是一种辩证的研究方法，它识别出大众文化中乌托邦的基调，认为媒体包含了可以解自己的毒的解药。在这种传统的基础上，恩岑斯贝格尔（1974）谈到媒体是"有漏洞的"，媒体由企业控制，却被民众欲望干扰，又依赖"政治不可靠"的创意人才以满足节目编排的无穷欲望。更重要的是，恩岑斯贝格尔排除了媒体的"欺骗大众"的操纵理论，反而强调它们诉求杰姆逊所称的"深切的社会需求的基本动

力"。同样来自于批判理论传统的电影创作者兼理论家亚历山大·克鲁格强调一种具有民主开放性、通行的自由性、政治的自反性以及传播的对等性等特征的"抗争的公共领域"观点。[1]

媒体的社会位置在本质上远非退化的及疏离的,其在政治上是摇摆不定的。诚如我们所见,最早发展于20世纪70年代的电影装置理论和主流电影理论被恰当地批评为单一化的甚至是偏执的,未能考虑到电影装置的进步性使用、颠覆性的文本性或者是"反常规的解读"(aberrant readings)。"装置"这个词让人想到一种睥睨一切的电影机器,一种不得了的操作或者承诺,在这一概念中观众是被否定的,纵使是卓别林《摩登时代》式的诡计亦然。但是现实中的观众身份是更为复杂的,而且是由多种因素决定的。某些电影,如《末路狂花》《为所应为》(*Do the Right Thing*, 1989)或《吹牛政客》(*Bulworth*, 1998),催化时代精神,引发其断层,激起争论,谄媚、愤慨、反对等意义深远的反应。

最主流的好莱坞电影也并非全都是反动的(极端保守的),甚至好莱坞式的市场研究也暗示出要和各种不同社群的欲望协商的企图。就像杰姆逊、恩岑斯贝格尔、理查德·戴尔以及简·弗埃等人所指出的,若要解释大众对一种文本或媒体的好感,不但必须寻找操纵人们和既存社会关系共谋的"意识形态效果",而且也要寻找企图超越既有的这些关系的乌托邦幻想的核心,借此,媒体把自己变成一种投射的实现,以实现现实中被欲求的以及不存在的东西。根据征兆来看,甚至连帝国主义的英雄——如印第安纳·琼斯和蓝波都不被断定为压迫者,而是被断定为被压迫人民的解放者。理查德·戴尔认为,在音乐喜剧中,日常生活的压迫结构并没有被过多地提出,它们被风格化,被精心设计,并且被神奇

[1] 克鲁格在 *Die Patriotin* (Frankfurt: Zweitausendeins, 1979) 一书中发展了这些观点。Hansen (1991) 详细说明了克鲁格观点的含意。这些观点也见于 *October* (No. 46, Fall 1988) 以及 *New German Critique* (No. 49, Winter 1990) 的一些特刊。

地解决。通过一种艺术的"符号变化"（change of signs），负面的社会存在被转变成正面的艺术蜕变（Dyer, in Altman, 1981）。电影可以鼓励向上爬的梦想，也可以激发转变社会的努力。不同的语境（如在工会大厅与小区中心放映另类电影）会产生出不同的解读。"对抗"不仅存在于个别观众和个别作者或电影之间——一种概述了个人 VS 社会这一隐喻的公式——而且也存在于不同语境中的各种社群之间，这些社群以不同的方式观看不同的电影。

大众媒体在多元的环境之中——大众媒体环境、意识形态环境、社会经济环境，每种环境各有其特性——形成一种复杂的意识形态符号网络。在这种意义上，电视构成了一个电子的小宇宙，反映与传递、扭曲与放大周遭的众声喧哗。[1] 电视的众声喧哗在某些方面当然是非常折中的、被删节过的，许多社会的声音从来都不被人听到，或者遭到严重扭曲。但是，作为一个向心—主流的话语和离心—对抗的话语互相争斗的地方，大众媒体永远不可能完全把对抗性的阶级声音变为杰姆逊所称的"资产阶级霸权令人安心的哼声"。虽然所有权的形态有所不同，也有明显的意识形态倾向，但是，支配是不可能彻底的，因为电视不只是它的拥有者和产业经营人，而且也是它的创意参与者、它的工作人员以及可以抗拒、施压和解码的观众。

巴赫金和梅德韦杰夫有关"言语诀窍"（speech tact）的概念在这里可能会非常有用。他们把言语诀窍定义为"支配着话语的互动的整体的符码"，它是"由说话者、说话者的意识形态视野以及言谈时的具体情况等所有社会关系的集合体所决定的"（Bakhtin and Medvedev, 1985, p.95）。

[1] 霍勒斯·纽科姆（Horace M. Newcombe）利用了一种巴赫金式的架构，来谈论"存在着不同声音的环境"（heteroglot enviroment）和"电视媒体的对话本质"（dialogic nature of the televisual medium），认为电视在许多方面比小说更具有小说的结构。霍勒斯·纽科姆指出，"从电影和电视普遍分工合作的写作过程，到作者与制作人、制作人与电视网、电视网与内部编审之间的协商，'对话'都是创作电视内容时的决定性要素"。

"诀窍"（tact）的概念对电影理论和分析来说是非常能够引起联想的，正好适用于叙境之内的言语交流所隐含的权力关系，并且具象地适用于文本当中类型和话语的对话，也适用于电影（从历史的角度来看，处于"发声源"的地位）和观众（从历史的角度来看，处于"接受者"的地位）之间的对话。[1]

在这个研究方法内，没有一致的文本，没有一致的制造者，没有一致的观众，而是有一些分歧的众声喧哗，弥漫在文本生产者、文本、语境以及读者/观众之中。每一个范畴都在向心的和离心的、霸权的和对抗的话语之间来回移动。这两方面在每个范畴中的比例都可能发生变化。就当代的美国电视而言，所有者—制作人的范畴可能是倾向于掌握霸权的，然而即使如此过程也是具有冲突性的，包括为了整合文本而调和各种各样声言，这是一个会在文本本身留下痕迹与不和谐的过程。由于创作过程所带有的冲突性本质以及由社会性所产生的观众的需求，文本生产可能以某种比例的抵抗性信息为其特征，或者至少使得抵抗性的解读变为可能。大众媒体的批判性阐释学的作用可能在于提升对大众媒体传递的所有声音的警觉，既指出霸权的"画外音"，也指出被减弱或被压制的声音。其目标则是在于识别出在大众媒体中经常被扭曲的乌托邦的潜在含义，同时指出让乌托邦无法实现并且有时候甚至无法想象的实际结构上的障碍。这是一个表明文本被消音的问题，更确切地说，这有点像录音室混音师的工作，他重新精心制作一段录音，梳理出低音的部分，或者让颤动音的部分变清楚，或者增强乐器演奏的部分。

并非是一种在乐观和绝望之间的精神分裂的摇摆，而是一种可能对大众媒体采取的复杂的态度，其包含各种可能的情绪、态度和策略。从这个观点来看，美国电视的"诀窍"可能被解析为一种在所有对话者（画面内或画面外）、对话的具体情境以及社会关系的集合体与意识形态视野

[1] 笔者进一步详细发展了这些观点，参见 Stam（1989）。

之间的关系的产物。就拿电视脱口秀为例,在表演场的中央,我们看到相关谈话主体的你来我往,看到人们或虚或实地对话着。同时,在表演场的旁边,有一些在对话中没被听到的参与者,如电视公司的经理和节目的赞助厂商,他们仅通过电视广告的信息"说话"。而面对摄影棚里的名人以及活生生的作为替代者的观众(在家中的不可见的观众的一种理想的参与方式)时,主持人与来宾也与他们进行着对话,这种自身犹如大众的横切面的观众被有关阶级、性别、种族、年龄与政治理念的种种矛盾进行了划分。

在脱口秀的世界中,赞助厂商拥有最终的影响力,它们有权暂停甚至终止这种谈话。它们犹如一种冰冷的现金关系以及一种意识形态的过滤器,严重危及基于"自由及亲密接触"(巴赫金语)所形成的"理想言说情境"〔于尔根·哈伯马斯(Jürgen Habermas)语〕。在马丁·斯科塞斯的《喜剧之王》(*The King of Comedy*,1982)中,笑点在于影片的主角设法"收藏"电视内在允诺的"温暖",男主角鲁伯特·帕伯金真的相信脱口秀主持人杰里·兰福德〔摹仿约翰尼·卡森(Johnny Carson)〕就是他的"朋友"。此外,沟通的乌托邦不但要与赞助厂商的予取予求妥协,而且也要与收视率妥协,与不断寻找无休无止的煽情的受害者或者令人厌恶的奇谈怪论妥协,与任何边缘化的非主流话语妥协,以及与构成了电视秀的基础,并且对于"明星"的短暂成功报以认同的引人注目的成功的隐喻妥协。而且,这种话语也受到其他或隐秘或不怎么隐秘的事件的影响,包括图书、电影与电视秀的营销宣传。总之,对话既不自由,也不公正,话语被无数赞助厂商和社会"诀窍"的限制所束缚。

大众文化和流行文化在概念上是可以区别的,但是它们同时也是互相重叠的。两者之间的张力和生气勃勃的动态关系正是当代的特色。在某些层面上,大众媒体的吸引力来自它们能够将民间记忆商品化,以及期望未来的平等主义的社会。媒体企图用这种装满欢乐假象的罐装喝彩来代替具有深度的捧腹大笑,而只保留原本颠覆性能量的痕迹。不管它

的政治倾向为何，流行文化如今完全陶醉在全球化的科技文化中。所以，把流行文化视为多元的，视为牵涉到一种分歧的生产与消费过程的不同社群之间的协商，是有意义的。

当代大众媒体不断制造狂欢式的欢乐假象。电视经常暗示性地提供安迪·沃霍尔式的名人身份，一种消除了观众和景观之间界线的新式狂欢。这种参与有数不尽的形式，观众可能接到一通从脱口秀节目主持人那里打来的电话，感谢观众接受电视采访，接受《目击者新闻》（*Eyewitness News*）节目的访问，在《欧普拉秀》（*Oprah Show*）节目上问一个问题，被《周末夜现场》（*Saturday Night Live*）节目嘲弄，在《人民法院》（*People's Court*）或《斯普林格秀》（*Jerry Springer Show*）节目中露脸。就像伊莱娜·瑞平（Elayne Rapping）所指出的，在所有的这些例子中，人们简直就是"制造了一个他们自己的景观"，从而彻底破坏了介于表演者和观众之间的界限。在这种意义上，我们可以说明许多大众媒介产品的感染力在于以一种妥协的方式传递模糊的文化记忆与狂欢影像。美国的大众媒体喜欢疲软的或掐头去尾形式的狂欢，这种狂欢通过提供扭曲的乌托邦承诺，并利用人们对平等主义社会的受挫的渴望来获利，如7月4日国庆节商业游行、军国主义式的高声唱歌、独裁主义的摇滚音乐会、欢乐的软性饮料广告等。由这种分析产生出的极度混合的情况，将一种彻底的操纵与潜意识的乌托邦诉求，以及适度的进步姿态混合在一起（当然，我们非常需要分析的范畴，比如巴赫金的分析范畴，其通过考虑到某种已知发声源或话语可能既是先进的又是退步的这一事实，颠覆了二元论式的评价）。

就像先前所提及的，左派理论经常是精神分裂的，有时候不加批判地认同娱乐消遣，有时候则为广大观众在异化的景观中获得愉快而痛惜。一个道德上严格的左派也时常把愉悦的婴儿连同意识形态的洗澡水一起倒掉。这种对于愉悦的拒绝，有时候在文化批评与它所批评的对象之间，产生出一种很大的隔阂。确实，左派的清教主义在政治层面影响巨大。

一个禁欲的、超我（super-ego）的左派以说教的措辞向它的观众布道，而广告和大众文化则诉说着它最深切的渴望和梦想。所以，禁欲的、超我的左派在理论上和在实际应用上是有先天缺陷的。重点是意识文化工业和资本主义并不能最终满足它们开发出来的实际需求。在这种意义上来说，"预期式"解读表明大众媒体文本或许不经意地预示了社会生活的另一种可能性。

后电影：数字理论与新媒体

电影自吹自擂其特性的趋势，如今似乎没入了视听媒体的洪流之中，不论这些视听媒体是由摄影操纵的、由电子设备操纵的还是由计算机操纵的。电影失去了它长久以来作为流行艺术"龙头老大"的特殊身份，如今必须和电视、电动游戏、计算机以及虚拟现实竞争。在宽广的模拟装置的光谱中，电影相对而言只是其中一个窄频，如今电影被看作一种电视的统一体，而不是电视的敌人，电影和电视在工作人员、财务甚至美学上，有许多地方都是互相滋养的。

对于这种变迁的情况有一些理论作出了反应，在这些理论中，无论是学科还是媒体似乎都失去了它们既有的"位置"。我们在新出现的视觉文化领域中，发现一种反应，一种处于各种不同学科（如艺术史、图像学以及媒体研究）前沿的跨学科构成。视觉文化列出多样化的关注领域，关注视觉的向心性及其产生的意义，它引导权力关系，并在一个视觉文化"不仅是你日常生活的一部分，它就是你的日常生活"（Mirzoeff, 1998, p.3）的当代世界中塑造幻想。在电影理论的探索之初，视觉文化探究凝视的不对等性，质问如下这些问题："视觉是如何被赋予性向与性别意涵的？"（Waugh, in Gever and Greyson, 1993）"借由哪些视觉符码，

使得一些人可以观看,其他人则需要冒险偷窥,以及还有哪些人被禁止一起观看?"(Rogoff, in Mirzoeff, 1998, p.16)甚至连战争也可能影响视觉领域。在1989年的《战争与电影》(*War and Cinema*)和1994年的《视觉机器》(*The Vision Machine*)这两本书中,保罗·维利里奥(Paul Virilio)便认为战争一直是产生变迁的主要发动机,不但在视觉的科技上如此,在我们有关视觉的概念上也是如此,亦即"视觉领域沦为了'火线'"(Virilio, 1994, pp.16—17)。1995年,在《展示身体》(*Screening the Body*)一书中,丽莎·卡特赖特(Lisa Cartwright)在电影和"医药与科学领域中历史悠久的身体分析与监控"之间,做了另外一种联结。当然,在某个层面上,视觉文化的重要性对于电影理论来说算是"旧闻"了,因为几乎所有早期的电影理论家都注重视觉;对于它的挑战即在于避开它的霸权,同时记住语言和声音在电影中的作用。

视觉方面的理论家同时也采用了福柯有关"全景敞视"(panoptic)的概念,即一种纵观全局的制度,便于对被监控人群的"有纪律的"概观。杰里米·本瑟姆(Jeremy Bentham)提出的"全景敞视监狱"(panoptical prisons)是个最好的范例;在这种全景敞视监狱中,一圈又一圈的单人牢房环绕着一个位于中央的监视塔。由于这种全景敞视监狱设置了一种无方向性的凝视——科学家或典狱长可以看到囚犯,但是囚犯看不到他们,这种情况经常被拿来和电影观众偷窥的情况做比较。在《后窗》这部电影一开始的时候,男主角杰弗里斯从一个隐蔽的位置眺望四周的环境,把他的邻居们放置在一种监控的凝视中,自己变成了观看者,就像在一所私人的全景敞视监狱中,他监视着想象中的牢房(被囚禁者的小影子在周边的牢房中晃动)。福柯对全景敞视监狱的牢房所做的描述是:"这么多的牢笼,这么多的小剧场,在这些小剧场中,每一个演员都是单独的,完全独立存在的,而且一直都可以看得见。"在某些方面,他描述的正是呈现于杰弗里斯凝视中的场景。

丹·阿姆斯特朗(Dan Armstrong, 1989)使用福柯式的理论架构

来说明纪录片导演弗雷德里克·怀斯曼（Frederick Wiseman）是如何在他的作品中探究一些社会机构（从监狱到更大的社会机构）的，证明了"一种广泛的合理性以及为了社会效用与控制的目的而使主体得以塑造、规范、客体化的权力"。怀斯曼的作品调查了形成"监狱群岛"（carceral archipelago）的各种不同机构的全景敞视的凝视：《提提卡失序记事》（*Titicut Follies*，1967）与《少年法庭》（*Juvenile Court*，1973）中的监禁和惩罚；《医院》（*Hospital*，1970）与《福利》（*Welfare*，1975）中的社会援助；《高中》（*High School*，1968）、《基本训练》（*Basic Training*，1971）、《本质》（*Essene*，1972）与《肉》（*Meat*，1976）中学校、军队、宗教与工作各方面的"生产性"纪律。

这种概念的视觉文化，就像威廉·米切尔（William J. T. Mitchell）、艾利·罗戈夫（Irit Rogoff）、尼克·米尔佐夫（Nick Mirzoeff）、安妮·弗里德伯格（Anne Friedberg）以及乔纳森·克拉里（Jonathon Crary）这些学者所详尽阐述的，是一种对于传统艺术史（包含现代主义艺术史）审美感的拒绝，因为这类审美感强调大师作品与才华，以至于无法将艺术与其他社会实践和机构相结合。乔纳森·克拉里 1995 年在《监视者的技术》（*Technique of the Observer*）一书中指出，视觉永远和社会权力的问题连接在一起。视觉文化同样企图从尼尔·波兹曼（Neil Postman）等人的抨击中挽救影像，波兹曼等人似乎认为媒体影像本质上就是思想与理性的腐蚀剂。一些理论家也把电影装置理论置于一种"小丑恐惧症"（ocularphobie）的互文文本中。对马丁·杰伊（Martin Jay，1994）来说，电影装置理论是西方思想中"视觉诋毁"的悠久历史中的一部分。启蒙运动把"景象"（sight）视为最高贵的意识，反之，到了 20 世纪，不论是萨特对于"他者的注视"（le regard d'autrui）的偏执观点、居伊·德波对于"奇观社会"的妖魔化、阿尔都塞"意识形态的反视觉批评"、让·路易斯—科莫利对于"视觉意识形态"的攻击，还是福柯对于全景敞视监狱的批判，都显露出对于视觉的敌意。

虽然在隐喻的、福柯式的意义上，文化研究被"科技"所吸引（性别的"科技"、监视的"科技"、身体的"科技"），不过，约翰·卡德威尔指出，文化研究倾向于忽略科技在革新方面的具体意义。约翰·卡德威尔自己的研究焦点在于新科技在电视制作和美学上的影响，如录像辅助设备、非线性剪辑、数字特效、T-grain 电影底片等。他的研究在科技的层面上说明了其他人所谓的介于主流和前卫之间的界线是模糊的，以至于到了 20 世纪 80 年代，十足的前卫影像出现在电视黄金时段的商业广告中，使得商业广告成为"视觉实验最有活力的领域之一"（同上，p.93）。

此外，任何当代有关观众观影过程的研究分析，不但必须论及新的观影地点（如在飞机上、在机场、在酒吧间等），而且也必须论及这样一个事实，那就是新的视听科技不但产生出新的电影，同时也产生出新的观众。一部可能会通过投入庞大的预算、运用创新的音效以及数字技术来加以制作的卖座大片，偏爱一种"声光秀"的感官刺激。罗兰·朱利耶（Laurent Julier）所称的"音乐会电影"（concert film）造成一种流畅的、心情愉快的影音蒙太奇，它所让人回想起的不是古典好莱坞电影，而是电动游戏、音乐录像带及游乐场——乔治·卢卡斯（George Lucas）1981 年在接受《时代》杂志的访问时，做了类似的表达。以弗兰克·比奥卡（Frank Biocca）的话来说，这种电影变成浸入式的虚拟现实（immersive）；观众沉浸在影像当中，而不是迎面和影像相对。感觉支配叙事，声音支配影像，而写实性已经不再是一个目标；更确切地说，电影变得依赖变化多端的科技来制造晕眩与极度的兴奋。观众不再是受蒙骗的影像的主人，而是影像的栖居者。

在某种意义上，商业电影近来的发展使得认知研究和传统符号学研究变得相对化了，两者只对传统形态的电影研究有意义。最近，人们发现了一种变得迟缓的叙事时间，一种后现代的"非事件叙述"的流浪汉小说似的线索。如此一来，那种对于线性叙事、剥削式景观以及支配性的凝视的批评就变得不切题了。面对这样的电影，建立在认同、缝合以及

凝视基础上的符号学与精神分析学说，以及建立在因果推论和"假设验证"基础上的认知理论，似乎都有点过时。[1] 在后现代隐喻性电影中，因果关系和动机都变得琐碎而不值得一提，角色的死亡不是来自于任何的"设计"，而是因为意外（如《低俗小说》），或由于一时的冲动以及随时发生的变化〔如《危险关系》(*Jackie Brown*, 1997)〕。没有任何一种电影完全适合符号学理论或认知理论简单化一的图式。

1999 年，在一篇把本雅明的论文《机械复制时代中的艺术作品》从计算机科技的角度加以"现代化"的文章《数字转换时代中的理论》(The Work of Theory in the Age of Digital Transformation) 中，亨利·詹金斯提到"数字理论"(digital theory) 的出现，他写道：

> 数字理论可以指称任何事物，它可以指称计算机动画特效对好莱坞巨片的影响，可以指称新的传播系统（如计算机网络），可以指称新的娱乐类型（如计算机游戏），可以指称新的音乐风格〔如泰克诺音乐（techno）[2]〕，或者可以指称新的再现系统（如数字摄影或虚拟现实）。(Jenkins, in Miller and Stams, 1999)

[1] 在《电影期刊》较近的一篇文章中，罗伯特·贝尔德（Robert Baird）通过"对人类认知和情感所做的周密判断，以及对电影场景在叙事认知上的多面性的细致考察"，说明了一些电影（如《侏罗纪公园》）成功的原因。虽然罗伯特·贝尔德承认"大把钞票"的作用，不过，他更强调电影所诉诸的密不可分的一般认知图式。虽然此一取向表面上是自然而然的，不过，却带有好莱坞支配全世界电影的内里。虽然一般认为制作一部《侏罗纪公园》要比制作一个汉堡需要更多的天赋，不过，有关一般图式的话题，在另外一个层面上，就好像在说"巨无霸符合烹调图式"。那篇文章并没有说明为什么当中产阶级的中东人在家中享用精心调味的烤肉时，将会为麦当劳付更多的钱。在这个层面上，"偶然的普遍性"观点重演了将欧洲当作"普遍的"而把"世界上的其他地方"当作"地方性的"陈旧观点。

[2] 一种利用电子技术演奏的节奏鲜明的舞曲。——译注

尽管许多人悲观地讨论电影的终结，不过，当前的情况却是诡异地让人们回想起电影作为一种媒体而发端的时候。"前电影"（pre-cinema）和"后电影"（post-cinema）开始变得彼此类似。那么，过去和现在一样，任何事情都变得可能，同时，电影与另一些范围广泛的模拟装置为邻。而且现在也和当年一样，电影在各种媒体艺术中的显著地位既不必然，也不明显。就像早期的电影是和科学实验、滑稽讽刺作品或歌舞杂剧毗邻，新形态的后电影和家庭购物、电动游戏以及光盘毗邻。

变迁中的视听科技戏剧性地影响着电影理论长久以来所专注的议题，包括电影的特性、作者论、电影装置理论、观众身份等。就像翁贝托·埃科在《傅科摆》（*Foucault's Pendulum*）一书中所提到的，文学作品因为文字处理器的存在而改变，所以电影和电影理论亦将不可避免地因新媒体而改变。诚如亨利·詹金斯所说：

> 电子邮件引起有关虚拟社区的问题；数字摄影引起有关视觉纪录的真实性和可信赖性的问题；虚拟现实引起有关具象及其认识论的问题；超文本引起有关读者和作者权威的问题；计算机游戏引起有关空间叙事的问题；角色扮演游戏引起有关身份构成的问题；网络摄影机引起有关窥淫癖和裸露癖的问题。
> （Jenkins，in Miller and Stams，1999）

新媒体模糊了媒体的特性，由于数字化媒体混合了先前的媒体，所以，如果再以特定的媒体来思考数字化媒体，将不再有意义。在作者论方面，纯粹个人的创作在多媒体的环境下变得越来越不可能，因为在多媒体的环境下，有创意的艺术家需要依赖各种各样的媒体制造者和技术专家。

数字化的影像捕捉同时也造成巴赞式影像（空间的真实性和时间的延续性）的"去本体化"。数字影像在制作上的优势使得任何影像都变得

可能,"影像和实在本质之间的连接已经变得微弱……影像不再保证就是视觉上的真实"(Mitchell,1992,p.57)。艺术家也不再需要在世界上寻找以前的那种电影模式;人们可以将抽象的意念和梦幻赋予可见的形态〔彼得·格林纳威(Peter Greenaway,1998)比较喜欢谈虚拟"不真实",而不是虚拟"真实"〕。影像不再是一个复制品,而是在互动的循环活动中拥有自己的生命,也不再有寻找实景拍摄、天候状况等因素的考虑。不过,拟像的优点同时也是一项缺点,因为我们知道,影像可以通过电子的(操纵)手段而被创造出来,所以,我们对于影像的真实价值颇感怀疑。

就文体而言,新科技为现实主义和非现实主义都提供了新的可能性。一方面,新科技有助于像IMAX大场面这种更令人头昏眼花的、具有说服力及"吞噬性"的"完整电影"(total cinema)的产生。在虚拟现实中,使用者依靠头盔,与计算机所产生出来的三维空间景象互动,而虚拟现实所营造的真实印象则达到令人眼花缭乱的地步。在计算机操控的虚拟现实空间中,有血有肉的身躯逗留在真实的世界里,而计算机科技将主体投射到一个最终的模拟世界中。对于计算机爱好者来说,虚拟现实借着将观看者由被动的位置转换成互动的位置,成倍地扩展了真实的效果。在这个更为互动位置上,种族、性别、知觉的个体在理论上都可以被一种建构出来的虚拟的凝视所植入,变成一种身份变化的跳板。这种媒体把我们全都转变成瓦尔特·米切尔(Walter Mitchell,1992)所称的"变化不定的'半机械人',每一分钟都在不断地重新自行装配"。

这些可能性导致了一种让人耳目一新的新话语,在某种程度上让人联想起在一个世纪之前对电影的热烈欢迎。大量的意识形态依附于新的科技,新媒体被认为能够促进一致性行为,并消除具体的分层隔阂(如性别、年龄、种族)。但是,新媒体可能超越社会阶层的臆测,忽略了这些社会分层的历史惯性。此外,不均衡的权力仍然取决于创造、推广以及商品化这些新装置的人。例如互联网就特别偏重英文而不利于其他的语言。新装置就认识论而言也不具有颠覆性。对萨莉·普赖尔(Sally

Pryor)和吉尔·斯科特（Jill Scott）来说，虚拟现实所依靠的是"一个心照不宣的惯例的基础，如笛卡尔式的空间、客观的现实主义以及线性的视点"（Pryor and Scott，in Hayward and Wollen，1993，p.168）。电影《21世纪的前一天》（*Strange Days*，1995）对于这些媒体未来的可能性提供了一个反乌托邦的推断，本片呈现了一个科幻世界，人们利用虚拟现实的头盔，把大脑皮质层与网络"连接起来"，于是能够介入并吸取别人的生活经验，变成自己的消遣娱乐。网络世界的皮条客让其他人的生命经验（如被强暴），可以被贩卖并回放。

新科技很显然影响到观众的观影行为，使得电影装置理论变得看起来更加陈旧过时。有鉴于传统的观看情境，是假定在漆黑的电影院中所有的眼睛都直接注视着银幕，新媒体却经常是光线充足情况下的小银幕，这不再是一个有关观众（如囚犯般）困在柏拉图洞穴中的问题，而是观众在信息高速公路上自由驰骋的问题。1994年，在《计算机银幕的考古学》（Archeology of the Computer Screen）一文中，列夫·曼诺维奇（Lev Manovich）认为电影的传统银幕（在平坦表面上的三维透视空间）被"动态的银幕"所取代，在动态银幕上，多重的、相对化的影像随着时间而逐步变化。传统的电影是一部润滑良好的、制造情感的机器，不过那是一部迫使观众跟随线性结构而引发一系列情感的机器。新的交互式媒体允许参与者编造出一个较为个人的时间情境，以及塑造出一种较为个人的情感（观众这个词似乎太被动）。银幕变成一个"活动中心"，一个"计算机控制的时空体"，在这里，时间和空间都被改变。虽然问一部影片的长度在当下仍有意义，但以同样的问题问互动的叙事、游戏或只读光盘则是无意义的，因为是由参与者决定时间长短、顺序先后以及发展轨迹。一些光盘游戏，如《迷雾之岛》（*Myst*）和《迷雾之岛 II》（*Riven*），用高分辨率的影像和立体声把参与者带进一个有许多的小路、出口与结局的像电影似的叙境世界中。如今，关键词是"互动性"（interactivity），而不是强制的顺从（指博德里与梅茨一派对于观影经验的过时分析）。互动的

参与者是被计算机"识别"出来的（计算机被告知参与者在物质空间与社会空间中的所在位置），而不是缝合理论的主体效果。同时，这种"自由"是两面的，因为参与者很容易受到监控，这要归咎于其消费行为、报税与收入资料以及网站浏览的记录等所留下的数据（Morse，1998，p.7）。

新科技同时在电影的生产和美学上有明显的影响。数字媒体的引入已经导致在《玩具总动员》(*Toy Story*，1995）这部电影中使用计算机动画，以及在《侏罗纪公园》中使用 CGI 特效。计算机的变脸特效以一种强调差异之间的相似处而非爱森斯坦式蒙太奇所强调的画面冲突的美学，被用来质问本质主义的种族差异〔如迈克尔·杰克逊（Michael Jackson）的 MV《黑或白》(*Black or White*)〕(Sobchack，1997)。1987 年片长七分钟的瑞士电影《相遇蒙特利尔》(*Rendezvous a Montreal*）是一部完全利用计算机制作出来的影片，让玛丽莲·梦露与亨弗莱·鲍嘉之间产生了一段浪漫爱情。在主流电影方面，由计算机制作的场景出现在 1983 年的《星际迷航 2：可汗之怒》(*Star Trek II*) 中，而由计算机制作出来的角色则出现在 1991 年的《终结者2》(*Terminator 2*) 中。崇拜计算机的《连线》(*Wired*) 杂志在 1997 年谈到"好莱坞 2.0 版"，预示性地将好莱坞电影工业的转变比作计算机软件疯狂地不断更新版本。

同时，数字摄影机和数字剪辑（AVID）不但开启了蒙太奇的新的可能性，而且使得低预算的电影制作变得容易一些。在营销方面，互联网使得陌生的社群之间可以互相交换文本、图像和影音画面，从而使得新的国际传播变为可能，这种新的国际传播，有希望比过去好莱坞的支配体系更为互惠、更为多元中心。由于光纤的使用，我们可以借助电脑观看或者下载很大的电影文件和视听数据文件。数字化的转变导致无穷的可复制性而不会有任何画质（或音质）的损失；由于影像是以像素（pixel）的形式储存的，所以没有所谓的"原版"。此外，我们同样可以期待计算机制造的角色、用计算机制作出来的剧情片，以及跨越地理疆域的创意合作。

我们同时在新媒体和过去曾经被视为前卫的艺术之间发现一种诡异的相似性。当代的视频与计算机科技促成了媒体的灵活多变以及作为"拾得艺术品"（found object）的媒体碎片的循环利用。低预算的影视制作人可以采用一种计算机控制的极简主义艺术风格（并非20世纪60年代的"饥饿美学"），以最少的花费获致最大的美感和效果。视频转换器可以使银幕画面分裂开来，以"划变"和"插入"等方式，横向或纵向分割画面。关键帧、色度抠像、遮罩以及淡入/淡出，加上计算机绘图，大大增加了在影像构成上打破常规的可能性。电子编辑设备所制造的声音和影像，可以打破以人物为中心的线性叙事方式，而所有主流电影的传统规范——讲求视线匹配、位置匹配、三十度规则、跳切镜头——被不断增加的多种拍摄方式所取代。继承自文艺复兴时代人文主义的中心视点不再绝对，多样化视点使得只认同一种视点变得很难。观众必须判定影像之间的共通点，或者影像之间是如何冲突的；观众必须将潜在于视听素材之内的信息加以整合。

事实很明显，主流电影大部分采取一种线性的以及同质化的美学标准，在这种美学标准之下，如同瓦格纳式的整体性，各个轨迹相互强化。然而，这绝对抹不去一个显著的事实，即电影（及新媒体）拥有无穷的可能性。一直以来，电影总是可以在各种不同的轨迹之间，把世俗化的矛盾搬上舞台，各种轨迹之间可能互相遮蔽、推挤、暗中破坏；戈达尔在《第二号》（*Numero Deux*，1975）和《此处与彼处》（*Ici et Ailleurs*，1976）等电影中预示了这些可能性，而彼得·格林纳威在《普罗斯佩罗的魔典》（*Prospero's Books*，1991）和《枕边书》（*The Pillow Book*，1996）等电影中，把这些可能性推往新的方向，其中，多重的影像塑造出一种不按时间顺序编排、有许多入口的叙事。新媒体可以把合成影像与拍摄的影像结合在一起。数字化的文化工业如今可以提供艾尔顿·约翰（Elton John）和刘易斯·阿姆斯特朗（Louis Armstrong）之间的"接口相遇"（threshold encounters），或者可以使得纳塔莉·科尔（Natalie Cole）和她

死去已久的父亲一起唱歌。他们可以对《变色龙》一片进行反复的合成，在《阿甘正传》（*Forrest Gump*）中做数字嵌入。影像和声音的重复覆盖，因为计算机科技而变得轻而易举，从而开启了一扇通往创新的、多频道美学的大门。意义不但可以通过个人欲望（被一种线性的叙事密封住）而产生，而且也可以通过多重的声音、影像和语言的交织而产生。新媒体很少受到权威机构以及美学传统的束缚，新媒体使得阿林多·马沙多（1997）所谓的"另类选择的混杂"变得可能。

当代的理论需要考虑新的视听和计算机技术，不仅因为新媒体将不可避免地产生新形态的视听互文性，而且因为一些理论家已经在当代理论自身和新媒体科技之间假定了一种"匹配"。首先要探讨的是，电子的或虚拟的文本性必然不同于印刷的或电影胶片的文本性。阅读斯图尔特·莫尔思罗普（Stuart Moulthrop）对于超文本（hypertext）的描述——"不是一个具有固定范围且可以编排的成品"，而是一个"动态的、可以展开的许多书写的聚集"，这等于听到了罗兰·巴特对于"作品"与"文本"区别的讨论。"超媒体"（hypermedia）结合声音、图片、印刷文字以及视频，出现了非同寻常的新型的结合。一则，如今有些电影附有平行的数字文本，如伊萨克·朱利安记录法农的纪录片《黑皮肤，白面具》，便由只读光盘提供了一种数字版本的并行文本，并且附有讨论法农、阿尔及利亚以及精神分析等的原始资料。至于那些没有放进电影中的访谈，可以在光盘中看到。其次，理论家们指出超文本以及链接、网络与交织性的多媒体话语是和罗兰·巴特的符号学、巴赫金的对话理论以及德里达的解构重叠的。对于超文本理论家——如乔治·兰多（George P. Landow）和理查德·拉纳姆（Richard A. Lanham）来说，新科技与近代文学理论之间的关系，来自于对"书籍和阶层思想的相关现象"的不满。乔治·兰多指出，计算机软件设计师们承认他们自己是以德里达的分裂书写方式（split-writing）来设计计算机软件的（当年德里达论及一种新的书写方式时，并不了解他谈到的正是计算机的书写）。对乔治·兰多来说，超

文本提供了一种开放边界式的文本，就像罗兰·巴特的虚拟书写空间一样。计算机的互动本质把它们的用户变成制作人。可以想象，超链接可以容纳一部著名的小说——如《包法利夫人》，把它从印刷文字变成一种超文本，然后加上音乐和图片，创造出一种混杂的改编，一部"准电影"（quasi-film）。就像格雷戈里·乌尔默（Gregory Ulmer）所指出的，电子的文化容许各种各样的文化形式（言语的、书写的以及电子的）相互作用地共存，以促进从技术上来实现本雅明的梦想——一本书完全由引文组成。[1]

从"作者—作品—传统"的三合一组合，到"文本—话语—文化"的三合一组合的转变，以及数字理论家对于混合模式和混合科技的包容，让我们想起巴赫金的对话理论。由超文本所引起的书籍文化的去中心化，似乎能够支撑有关文字与言语能力高低的批评。而对于多重作者的文本性的强调，推翻了作者论浪漫的个人主义。流动文本取代单一入口的线性文本，流动文本有很多进入点，而且超文本包容多样的时间状态与视点，同时也正面地暗示了一种多元中心主义、多元时间取向的观点的电影，这种电影以一种无数通道和路径的影像代替了逻辑上严谨排他的"最终决定版"。同时，由于超文本最终是关于"链接"的，因此，在超链接的世界中，一切事物皆潜在地"紧邻着"其他的事物。新媒体有助于让关系的链接跨越空间和时间：（1）介于不同时期的时间链接；（2）跨越不同地区的空间链接；（3）介于习惯上划分的领域之间的学科链接；（4）在不同的媒体和话语之间，各种不同的互文链接。

任何有关新媒体的讨论，必定谈到它们在特定时间与空间中的使用和潜力，并考虑它们的优点和限制，甚至称之为"新媒体"或"高科技"也是相对的。在美国或欧洲，新媒体或高科技可能是指 IMAX 3D 立体电

[1] G. L. Ulmer, "Grammatology (in the Stacks) of Hypermedia", in Truman (ed.) *Literary Online*, pp.139—64.

影院或全球信息网；而在亚马孙河流域，可能是指便携式摄像机、录像机和卫星天线。尽管计算机话语有抗地心引力的高超本领，不过，地理上的位置仍然事关紧要，例如，从第三世界上网浏览或搜寻数据经常因为电话系统难以应付而使得速度变慢。[1] 另外，在先进的具有潜力的新媒体中也有一些差异。一方面，我们发现壮观的 IMAX 风格的身临其境的媒体，其科技上的眼花缭乱却往往拘泥于一种陈旧的制造幻觉效果的目的。而且，除了所有有关民主化与互动性的话题之外，科技未来主义的话语还经常诉诸性别化的比喻，这些比喻深植于殖民统治或者征服的历史中，如"开拓性""电子国境的农场开垦""完全开放的空间""拓荒者 / 移民者的哲学"。1993 年《新闻周刊》（Newsweek）杂志有关互动科技的封面故事，让人想起所谓的"处女地"，按照字面上来讲，就是"为了征服的地方"。但是，诚如斯图尔特·莫尔思罗普所提醒的，有关民主化的讨论，"并不能证明'新媒体'在军事、娱乐、信息文化上无罪"。危险的是，多媒体的民主化将被局限在一个极小的特定范围内，而计算机操纵的民主将类似其他形式的民主，如古代雅典和美国革命的施行奴隶制度的民主。考虑到有关政治经济和"权力政治"等议题，新媒体的进步性使用可能还是会被贬斥为信息高速公路上的出口匝道。信息财富岛可能紧邻瓦尔特·米切尔所称的"电子雅加达"（electronic Jakartas），因为后者在带宽上有所不足。所有这些错综复杂的情况促使理论家采取一种微妙的态度，大致来说，笔者自己的态度是——改用格拉姆希的话说，"硬件的悲观主义"与"软件的乐观主义"。

尽管社会上对于"新科技"的态度并不明确，不过新科技确实开启了电影和电影理论的新的可能性。十分有趣的是，一些当代的理论家如今

[1] 有关对于计算机话语的种族中心论的出色评论，参见 Gerald Lombardi's Ph. D. dissertation, Computer Networks, *Social Networks and the Future of Brazil*, Dept. of Anthropology, NYU (May 1999)。

通过新的电子和计算机媒体来"建构"理论,符号学家(如埃科)、电影理论家(如亨利·詹金斯)、电影创作者〔如彼得·格林纳威、克里斯·马克以及乔奇·博丹斯基(Jorge Bodansky)〕、影视艺术家〔如比尔·维奥拉(Bill Viola)〕,全都转向了新媒体。如今,我们看到亨利·詹金斯和马莎·金德(Marsha Kinder)在美国,茹兰迪尔·诺罗尼亚(Jurandir Noronha)和齐塔·卡瓦霍萨(Zita Caravalhosa)在巴西都在使用只读光盘做电影分析。电影分析的媒介可能不再只用言语,诚如雷蒙·贝卢尔那时候所谓的"无法企及的文本",现在已经容易取得,可以复制,可以下载,可以修改了。克里斯·马克的光盘作品《无记忆》(*Immemory*)将电影拿来和电视对比,指出电影是"高于我们的";而在电视上,人们"可以看到电影的影子,可以看到电影的痕迹,可以看到电影的怀旧之情,可以看到对于电影的摹仿——但终究不是电影"。1998年,马莎·金德在她的计算机游戏《大逃亡》(*Runaways*)中解构了种族和性别。一份由罗伯特·科尔克尔(Robert Kolker)编辑的《后现代文化》(*Postmodern Culture*)特辑,为讨论《卡萨布兰卡》与《普罗斯佩罗的魔典》的网络文章提供了话语空间,有些文章还包含了片段画面。乔治·博丹斯基于20世纪70年代在亚马孙流域拍摄影片,如今,他创作出一种计算机控制更新的《黑尔斯的旅游》(*Hales Tour*),这片光盘可以让"航行者"参观亚马孙河;在树的地方点选,可以显示出住在树里面的动物;引发一场火灾或砍伐森林,即可看见所造成的生态后果。

虽然我们了解"计算机独裁主义"(Cyber-authoritarianism)的危险,不过若忽略数字媒体的进步潜力,那将会是目光短浅的。A. R. 斯通(Allucquere Rosanne Stone,1996)引述美国印第安人的丛林狼神话中的变形者(shapeshifter),来赞美数字化媒体将推翻固定的社会身份和权力结构。数字化媒体已经既与军事和工业联结在一起,也与反主流文化联结在一起。亨利·詹金斯(in Miller and Stam,1999)论及与媒体企业集团搏斗的黑客次文化,和文化研究理论所谓的"盗猎"与"抵抗"竟然"出

乎意料地搭配"。诚如珍妮特·默里（Janet Murray，1997）在《全息平台上的哈姆雷特》（*Hamlet on the Holodeck*）一书中所暗示的，多媒体能够将沉默寡言、默默无闻的计算机书呆子变成"计算机的吟游诗人"吗？

电影理论的多样化

近来的理论显露出对于结构主义和后结构主义的极端发展产生了某种程度的反冲。结构主义和后结构主义两者皆有"括住参考物"的习惯,即它们比较坚持符号之间的相互关系,而不是符号与参考物之间的任何联系。在对写实性的批评中,后结构主义偶尔太过于把艺术从社会与历史语境中分离出来。银幕理论的大师们有时候把"历史"和"历史化"搞混了,把"实证研究"和"经验主义"搞混了。但是,并非所有的理论家都接受赛义德所谓的"无处不在的文本"(wall-to-wall text)的泛符号学观点,他们认为艺术话语建构的、编码的本质并不能排除所有对于真实的参照。甚至就连德里达(他的著作有时变成拒绝所有事实主张的借口)也坚决声称对于文本和语境的观点"应包含,而不是排斥世界、现实、历史……它不能搁置参照物"(Norris,1990,p.44)。电影及文学的虚构不可避免会加入日常生活的设想,不仅关于空间和时间,也关于社会和文化关系。如果说语言架构了这个世界,那么,这个世界同样也架构及塑造了语言,其运作并非单方向的。"文本的世界化"相当于"世界的文本化"。

电影理论目前正经历一种"再历史化"(re-historicization),一部分是

对索绪尔及弗洛伊德—拉康模式所省略的历史所做的一种修正,一部分是响应多元文化主义者的要求,将电影理论放在更大的殖民主义与种族主义历史中。在文学研究中,"新历史主义"学者把文本视为复杂符号系统的一部分,反映着福柯及马克思术语中的权力关系。电影理论和电影历史,长久以来被认为是相对立的,现在已经开始更为严肃地对话。其所产生的共识要求"理论的历史化"以及"历史的理论化"。电影史学家在理论的辅助之下,已经开始思索他们自己的实践和话语。电影理论家兼电影史学家纳入了一些后设史学家——如海登·怀特的见解,责难传统电影史的一些特征,比如注重某些影片与导演,而忽略较大范围内科技与文化构成的历史;对许多历史事件采取印象主义的书写方式;未能反思其自身的机制与步骤;区分年代的概念不清楚(如用隐喻表达某种阶层论,就像生物学使用生、老、病、死的概念);以及对"第一"的狂热,使得电影史形成"为进步而进步"的目的论,并变为电影表现形式的基准。

这里我们不是要检视电影史领域中所有多重干预的地方,在此,我们只能触及一些重点及一些次类型。首先,有以大量电影为书写对象,同时有理论分析的电影史,如米谢勒·拉尼、玛丽—克莱尔·罗帕斯、皮埃尔·索兰等人(1986)对法国20世纪30年代电影的研究;费尔·罗森(Phil Rosen, 1984)与大卫·波德维尔等人(1985)对古典美国电影的研究;查尔斯·马瑟(Charles Musser, 1991)、诺埃尔·伯奇(1990)、米丽娅姆·汉森(1991)、托马斯·艾尔塞瑟(1990)、戈德罗与汤姆·甘宁等人对早期无声片的研究;以及有关第三世界电影、后殖民电影与少数民族电影的大量著作。其次,有一些分析电影在经济、工业、科技与风格等层面的历史书(Wasko, 1982; Allen-Gomery, 1985; Bordwell, Staiger, and Thompson, 1985; Salt, 1995)。第三,也有些文本,专注于电影中的历史再现研究(Ferro, 1977; Sorlin, 1977, 1991; Rosenstone, 1993)。

来自结构主义和符号学等较大规模的理论运动,已受到来自内部和

外部的批评。从内部来看，其被质疑为何电影符号学把自己限制在一种语言学——索绪尔的结构主义语言学——上面，而忽略了社会语言学、跨语言的语言学、会话分析以及"转换的"语言学（这些语言学可以处理社会阶级、翻译、语法以及其他形式的语言等议题）；还被质疑为何精神分析的电影理论只注重拉康的"回归弗洛伊德"，而忽略了温尼科特（D. W. Winnicott）、梅兰妮·克莱、杰西卡·本雅明、南西·乔多罗、埃里克·埃里克松（Erik Erikson）等人；为何精神分析理论如此狭隘地只关注恋物癖、窥淫癖、受虐狂以及身份认同，而绕过其他大有可为的领域（如幻想小说、家庭伦理爱情小说）？精神分析自称身份认同的心理发展过程具有对于整个人类都适用的普遍性，事实上，它的恋母情结分析倾向于将一种独特的、内疚的以及有时间限制的文化普遍化，比如基督教、父权制、西方以及建立在核心家庭基础上的文化。

在此同时，理论也被人们从外部质疑——通过种族批判理论、激进的多元文化主义以及酷儿理论。这些观点质疑电影理论为何把焦点放在性别差异、色欲凝视以及俄狄浦斯"爸爸、妈妈还有我"的恋母情结上，而不讨论在社会与精神构成中的其他差异。他们问道：为何电影理论一直如此具有白人种族优越感？为何电影如此缺乏批判力地和帝国主义串通一气？为何对种族和族群的议题如此视而不见、如此鸦雀无声并且以"白人"为规范？

在激进的女性主义、文化研究、多元文化主义、酷儿理论、后殖民话语、巴赫金的对话理论、德里达的解构主义、认知理论、新形式主义、后分析哲学以及波德里亚的后现代主义等理论的联合压力下，电影理论作为方法论的整合研究，如今蒙上了一层阴影。但是，完全拒绝理论，仿佛它是电影分析花园中的毒蛇，在某个层面上，这只不过是在拒绝我们这个时代中的主要知识潮流。诚如杰姆逊所言，扔掉理论，将会忽略尼采的"通过所有旧的道德训谕而沸腾的有进取精神的惊人发现"，将会置弗洛伊德的"意识主体的分离以及它的合理化"于不顾，而且，将会忘

记马克思的"将所有过去个人的道德范畴，抛到一个新的辩证与集体的层面"（Jameson，1998，p.94）。不过，由于这些质疑，如今理论已经不再那么"宏大"，变得更加实用，不再那么民族中心主义、男性主义以及异性恋主义，而且，也不再那么倾向于一个包罗万象的系统，而是采取一种多元性的理论范畴。虽然在某个层面上，电影理论的多元性确实令人兴奋，不过，这也带来支离破碎的危险。笔者认为，各种不同理论之间需要做更多的认识和了解，如那些以精神分析为方向的理论家需要阅读认知理论，而认知理论家需要理解种族批判理论。问题不在于"相对主义"（relativism）还是"多元主义"（pluralism），而是在于多重的观看角度和知识，每一种观看角度和知识都对被研究的对象投射出特殊的光线。这不是一个是否完全包容其他理论观点的问题，而是一个认知它们、思考它们并准备接受其挑战的问题。

参考文献

Listed here are works either cited or recommended. For a more comprehensive bibliography, see Toby Miller and Robert Stam (eds), *Film and Theory* (Oxford: Blackwell Publishers, 1999).

Abel, Richard 1988. *French Film: Theory and Criticism 1907–1939,* 2 vols. Princeton: Princeton University Press.
— (ed.) 1996. *Silent Film.* New Brunswick, NJ: Rutgers University Press.
Adams, Parveen 1996. *The Emptiness of the Image: Psychoanalysis and Sexual Differences.* London: Routledge.
Adams, Parveen and Elizabeth Cowie (eds) 1990. *The Woman in Question.* Cambridge, MA: MIT Press.
Adorno, T. W. 1978. *Minima Moralia: Reflections From a Damaged Life.* Trans. E. F. Jeph. London: Verso.
Adorno, T. W. and Hanns Eisler 1969. *Composing for the Films.* New York: Oxford University Press.
Adorno, T. W. and Max Horkheimer 1997. *The Dialectic of Enlightenment.* Trans. John Cummings. New York: Verso.
Affron, Charles 1982. *Cinema and Sentiment.* Chicago: University of Chicago Press.
Ahmad, Aijaz 1987. "Jameson's Rhetoric of Otherness and the National Allegory," *Social Text* 17 (Fall).
Alea, Tomás Gutiérrez 1982. *Dialéctica Del Espectador.* Havana: Ediciones Union.

Allen, Richard 1989. *Representation, Meaning, and Experience in the Cinema: A Critical Study of Contemporary Film Theory.* Ph.D. Dissertation, University of California, Los Angeles.

—— 1993. "Representation, Illusion, and the Cinema," *Cinema Journal* No. 32, Vol. 2 (Winter).

—— 1995. *Projecting Illusion: Film Spectatorship and the Impression of Reality.* New York: Cambridge University Press.

Allen, Richard and Murray Smith (eds) 1997. *Film Theory and Philosophy.* Oxford: Clarendon Press.

Allen, Robert C. and Douglas Gomery 1985. *Film History: Theory and Practice.* New York: Alfred A. Knopf.

Alternative Museum of New York 1989. *Prisoners of Image: Ethnic and Gender Stereotypes.* New York: The Museum.

Althusser, Louis 1969. *For Marx.* Trans. Ben Brewster. New York: Pantheon Books.

Althusser, Louis and Balibar 1979. *Reading Capital.* Trans. Ben Brewster. London: Verso.

Altman, Rick (ed.) 1981. *Genre: The Musical.* London: Routledge and Kegan Paul.

—— 1984, "A Semantic/Syntactic Approach to Film Genre," *Cinema Journal.* Vol. 23, No. 3.

—— 1987. *The American Film Musical.* Bloomington: Indiana University Press.

—— (ed.) 1992. *Sound Theory, Sound Practice.* New York: Routledge.

Anderson, Benedict 1991. *Imagined Communities: Reflexions on the Origins and Spread of Nationalism.* 2nd edition. London: Verso.

Anderson, Perry 1998. *The Origins of Postmodernity.* New York: Verso.

Andrew, Dudley 1976. *The Major Film Theories.* New York: Oxford University Press.

—— 1978a. "The Neglected Tradition of Phenomenology in Film," *Wide Angle* Vol. 2, No. 2.

—— 1978b. *André Bazin.* New York: Oxford University Press.

—— 1984. *Concepts in Film Theory.* New York: Oxford University Press.

Ang, Ien 1985. *Watching " Dallas": Soap Opera and the Melodramatic Imagination.* Trans. Della Couling. London: Methuen.

—— 1996. *Living Room Wars: Rethinking Media Audiences for a Postmodern World.* London: Routledge.

Appadurai, Arjun 1990. "Disjunction and Difference in the Global Cultural Economy," *Public Culture* Vol. 2, No. 2 (Spring).

Aristarco, Guido 1951. *Storia delle Theoriche del Film.* Turin: Eimaudi.

Armes, Roy 1974. *Film and Reality: An Historical Survey.* Harmondsworth: Penguin.
— 1987. *Third World Filmmaking and the West.* Berkeley: University of California Press.
Armstrong, Dan 1989. "Wiseman's Realm of Transgression: *Titicut Follies,* the Symbolic Father and the Spectacle of Confinement," *Cinema Journal* Vol. 29, No. 1 (Fall).
Arnheim, Rudolf 1933 [1958]. *Film.* Reprinted as *Film as Art.* London: Faber.
— 1997. *Film Essays and Criticism.* Trans. Brenda Benthien. Madison: University of Wisconsin Press.
Astruc, Alexandre 1948. "Naissance d'une novelle avant-garde: la camera-stylo," *Ecran Français,* No. 144.
Auerbach, Erich 1953. *Mimesis: The Representation of Reality in Western Literature.* Trans. Willard R. Trask. Princeton: Princeton University Press.
Aumont, Jacques 1987. *Montage Eisenstein.* Trans. Lee Hildreth, Constance Penley, and Andrew Ross. Bloomington: Indiana University Press.
— 1997. *The Image.* Trans. Claire Pajackowska. London: British Film Institute.
Aumont, Jacques and J. L. Leutrat 1980. *Théorie du film.* Paris: Albatross.
Aumont, Jacques and Michel Marie 1989a. *L'Analyse des films.* Paris: Nathan-Université.
— 1989. *L'Oeil interminable.* Paris: Seguier.
Aumont, Jacques, Andre Gaudreault, and Michel Marie 1989. *Histoire du cinéma: nouvelles approaches.* Paris: Publications de la Sorbonne.
Aumont, Jacques, Alain Bergala, Michel Marie, and Marc Vernet 1983. *Esthetique du film.* Paris: Fernand Nathan.
Austin, Bruce A. 1989. *Immediate Seating: A Look at Movie Audiences.* Belmont: Wadsworth.

Bad Object-Choices 1991. *How Do I Look? Queer Film and Video.* Seattle: Bay Press.
Bahri, Deepika and Marya Vasudeva 1996. *Between the Lines: South Asians and Postcoloniality.* Philadelphia: Temple University Press.
Bailble, Claude, Michel Marie, and Marie-Claire Ropars 1974. *Muriel, histoire d'une recherche.* Paris: Galilee.
Bailey, R. W., L. Matejka, and P. Steiner (eds) 1978. *The Sign: Semiotics Around the World.* Ann Arbor: Michigan Slavic Publications.
Bakari, Imruh and Mbye Cham (eds) 1996. *Black Frames: African Experiences of Cinema.* London: British Film Institute.

Baker Jr., Houston, Manthia Diawara, and Ruth H. Lindeborg (eds) 1996. *Black British Cultural Studies: A Reader.* Chicago: University of Chicago Press.

Bakhtin, Mikhail 1981. *The Dialogical Imagination.* Trans. Michael Holquist, ed. Caryl Emerson and Michael Holquist. Austin: University of Texas Press.

— 1984. *Rabelais and His World.* Trans. Helense Iswolsky. Bloomington: Indiana.

— 1986. *Speech Genres and other Late Essays.* Trans. Vern W. McGee, ed. Caryl Emerson and Michael Holquist. Austin: University of Texas Press.

Bakhtin, Mikhail and P. M. Medvedev 1985. *The Formal Method in Literary Scholarship.* Trans. Albert J. Wehrle. Cambridge, MA: Harvard University Press.

Bal, Mieke 1985. *Narratology: Introduction to the Theory of Narrative.* Toronto: University of Toronto Press.

Bálász, Bela 1930. *Der Geist des Films.* Frankfurt: Makol.

— 1972. *Theory of the Film: Character and Growth of a New Art.* Trans. Edith Bone. New York: Arno Press.

Barnouw, Erik and S. Krishnaswamy 1980. *Indian Film.* New York: Oxford University Press.

Barsam, Richard Meran (ed.) 1976. *Nonfiction Film Theory and Criticism.* New York: E. P. Dutton.

— 1992. *Nonfiction Film: A Critical History.* Revd. edn. Bloomington: Indiana University Press.

Barthes, Roland 1967. *Elements of Semiology.* Trans. Annette Lavers and Colin Smith. New York: Hill & Wang.

— 1972. *Mythologies.* Trans. Annette Lavers. New York: Hill & Wang.

— 1974. *S/Z.* New York: Hill & Wang.

— 1975. *The Pleasure of the Text.* Trans. Richard Miller. New York: Hill & Wang.

— 1977. *Image/Music/Text.* Trans. Stephen Heath. New York: Hill & Wang.

— 1980. *Camera Lucida.* Hill & Wang.

Bataille, Gretchen M. and Charles L. P. Silet (eds) 1980. *The Pretend Indians: Image of Native Americans in the Movies.* Ames: Iowa State University Press.

Baudrillard, Jean 1975. *The Mirror of Production.* St Louis: Telos Press.

— 1983. *Simulations.* Trans. Paul Foss, Paul Patton, and Phillip Beitchman. New York: Semiotext(e).

— 1988. *The Ecstasy of Communication.* Trans. Bernard Schutze and Caroline Schutze. New York: Semiotext(e).

— 1991a. "The Reality Gulf," *Guardian* January 11.

— 1991b. "La Guerre du Golfe n'a pas eu lieu," *Libération* March 29.

Baudry, Jean-Louis 1967. "Écriture/Fiction/Ideologie," *Tel Quel* 31 (Autumn). Trans. Diana Matias, *Afterimage* 5 (Spring 1974).
— 1978. *L'Effet cinéma*. Paris: Albatros.
Bazin, André 1967. *What is Cinema?* 2 vols. Trans, and ed. Hugh Gray. Berkeley: University of California Press.
Beauvoir, Simone de 1952. *The Second Sex*. Trans. H. M. Parshley. New York: Knopf.
Beckmann, Peter 1974. *Formale und Funktionale Film- und Fernsehanalyse*. Dissertation, Stuttgart.
Bellour, Raymond 1979. *L'Analyse du film*. Paris: Albatross.
— (ed.) 1980. *Le Cinéma américain: analyses de films*. 2 vols. Paris: Flammarion.
Belton, John (ed.) 1995. *Movies and Mass Culture*. New Brunswick, NJ: Rutgers University Press.
Benjamin, Walter 1968. *Illuminations*. Trans. Harry Zohn. New York: Harcourt, Brace & World.
— 1973. *Understanding Brecht*. Trans. A. Bostock. London: New Left Books.
Bennett, Tony, Susan Boyd-Bowman, Colin Mercer, and Janet Woolcot (eds) 1981. *Popular Television and Film*. London: British Film Publishing and Open University Press.
Berenstein, Rhona Joella 1995. *Attack of the Leading Ladies: Gender, Sexuality, and Spectatorship in Classic Horror Cinema*. New York: Columbia University Press.
Bernardet, Jean-Claude 1994. *O Autor No Cinema*. São Paulo: Editora Brasilienese.
Bernardi, Daniel (ed.) 1996a. *The Birth of Whiteness: Race and the Emergence of US Cinema*. New Brunswick, NJ: Rutgers University Press.
— (ed.) 1996b. *Looking at Film History in " Black and White"*. New Brunswick, NJ: Rutgers University Press.
Bernstein, Matthew and Gaylyn Studiar (eds) 1996. *Visions of the East: Orientalism in Film*. New Brunswick, NJ: Rutgers University Press.
Best, Steven and Douglas Kellner 1991. *Postmodern Theory: Critical Interrogations*. New York: Guilford Press.
Bettetini, Gianfranco 1968 [1973]. *The Language and Technique of the Film*. The Hague: Mouton.
— 1971. *L'indice del realismo*. Milan: Bompiani.
— 1975. *Produzione del senso e messa in scena*. Milan: Bompiani.
— 1984. *La Conversazione Audiovisiva*. Milan: Bompiani.
Betton, Gerard 1987. *Esthetique du cinéma*. Paris: Presses Universitaires du France.
Bobo, Jacqueline 1995. *Black Women as Cultural Readers*. New York: Columbia

University Press.

Bogie, Donald 1989. *Toms, Coons, Mulattos, Mammies, and Bucks: An Interpretive History of Blacks in American Films*. New York: Continuum.

Bordwell, David 1985. *Narration in the Fiction Film*. Madison: University of Wisconsin Press.

— 1989. *Making Meaning: Inference and Rhetoric in the Interpretation of Cinema*. Cambridge, MA: Harvard University Press.

— 1993. *The Cinema of Eisenstein*. Cambridge, MA: Harvard University Press.

— 1997. *On the History of Film Style*. Cambridge, MA: Harvard University Press.

Bordwell, David and Noël Carroll (eds) 1996. *Post-Theory: Reconstructing Film Studies*. Madison: University of Wisconsin Press.

Bordwell, David and Kristin Thompson 1996. *Film Art: An Introduction*. 5th edition. New York: McGraw-Hill.

Bordwell, David, Janet Staiger, and Kristin Thompson 1985. *The Classical Hollywood Cinema: Film Style and Mode of Production to 1960*. New York: Columbia University Press.

Bourdieu, Pierre 1998. *On Television*. New York: New Press.

Brakhage, Stan 1963. *Metaphors on Vision*. New York: Film Culture.

Branigan, Edward 1984. *Point of View in the Cinema: A Theory of Narration and Subjectivity in Classical Film*. The Hague: Mouton.

— 1992. *Narrative Comprehension and Film*. New York: Routledge.

Bratton, Jacky, Jim Cook, and Christine Gledhill (eds) 1994. *Melodrama: Stage, Picture, Screen*. London: British Film Institute.

Braudy, Leo 1976. *The World in a Frame*. New York: Anchor Press.

Braudy, Leo and Gerald Mast (eds) 1999. *Film Theory and Criticism*. 5th edition. New York: Oxford University Press.

Brecht, Bertolt 1964. *Brecht on Theatre*. New York: Hill & Wang.

Brennan, Teresa and Martin Jay (eds) 1996. *Vision in Context: Historical and Contemporary Perspectives on Sight*. New York: Routledge.

Brooker, Peter and Will Brooker (eds) 1997. *Postmodern After-Images: A Reader in Film, Television and Video*. London: Arnold.

Brooks, Virginia 1984. "Film, Perception, and Cognitive Psychology." *Millennium Film Journal* 14.

Brown, Royal S. 1994. *Overtones and Undertones: Reading Film Music*. Berkeley: University of California Press.

Browne, Nick 1982. *The Rhetoric of Film Narration*. Ann Arbor: UMI.

— (ed.) 1990. *Cahiers du Cinéma 1969–1972: The Politics of Representation.* Cambridge, MA: Harvard University Press.

— (ed.) 1997. *Refiguring American Film Genres: History and Theory.* Berkeley: University of California Press.

Brunette, Peter and David Wills 1989. *Screen/Play: Derrida and Film Theory.* Princeton: Princeton University Press.

Brunsdon, Charlotte and David Morley 1978. *Everyday Television:" Nationwide".* London: British Film Institute.

Bryson, Norman, Michael Ann Holly, and Keith Moxey 1994. *Visual Culture: Images and Interpretations.* Hanover: Wesleyan University Press.

Buckland, Warren (ed.) 1995. *The Film Spectator: From Sign to Mind.* Amsterdam: Amsterdam University Press.

Bukatman, Scott 1993. *Terminal Identity: The Virtual Subject in Postmodern Science Fiction.* Durham, NC: Duke University Press.

Burch, Noël 1973. *Theory of Film Practice.* Trans. Helen R. Lane. New York: Praeger.

— 1990. *Life to those Shadows.* Trans. and ed. Ben Brewster. Berkeley: University of California Press.

Burch, Noël and Jorge Dana 1974. "Propositions," *Aftennog* No. 5.

Burger, Peter 1984. *Theory of the Avant-Garde.* Trans. Michael Shaw. Minneapolis: University of Minnesota Press.

Burgoyne, Robert A. 1990. *Bertolucci's 1900: A Narrative and Historical Analysis.* Detroit: Wayne State University Press.

Burgoyne, Robert A., Sandy Flitterman-Lewis, and Robert Stam 1992. *New Vocabularies in Film Semiotics: Structuralism, Post-Structuralism and Beyond.* London: Routledge.

Burton, Julianne 1985. "Marginal Cinemas." *Screen* Vol. 26, Nos. 3–4 (May-August).

— (ed.) 1990. *The Social Documentary in Latin America.* Pittsburgh: University of Pittsburgh Press.

Butler, Jeremy G. (ed.) 1995. *Star Texts: Image and Performance in Film and Television.* Detroit: Wayne State University Press.

Butler, Judith P. 1990. *Gender Trouble: Feminism and the Subversion of Identity.* New York: Routledge.

Caldwell, John Thornton 1994. *Televisuality: Style, Crisis and Authority in American Television.* New Brunswick, NJ: Rutgers University Press.

Carroll, John M. 1980. *Toward a Structural Psychology of Cinema.* The Hague:

Mouton.

Carroll, Noël 1982. "The Future of an Allusion: Hollywood in the Seventies and (Beyond)." *October* Vol. XX (Spring).

— 1988a. *Mystifying Movies: Fads and Fallacies in Contemporary Film Theory.* New York: Columbia University Press.

— 1988b. *Philosophical Problems of Film Theory.* Princeton: Princeton University Press.

— 1996. *Theorizing the Moving Image.* Cambridge: Cambridge University Press.

— 1998. *A Philosophy of Mass Art.* Oxford: Clarendon Press.

Carson, Diane, Linda Dittmar, and Janice R. Welsh (eds) 1994. *Multiple Voices in Feminist Film Criticism.* Minneapolis: University of Minnesota Press.

Carter, Angela 1978. *The Sadeian Woman and the Ideology of Pornography.* New York: Harper & Row.

Casebier, Allan 1991. *Film and Phenomenology: Toward a Realist Theory of Cinematic Representation.* Cambridge: Cambridge University Press.

Casetti, Francesco 1977. *Semiotica.* Milan: Edizione Academia.

— 1986. *Dentro lo Sguardo, il Filme e il suo Spettatore.* Rome: Bompiani.

— 1990. *D'un regard l'autre.* Lyon: Presses Universitaires de Lyon.

— 1993. *Teorie del cinema: (1945–1990).* Milan: Bompiani. Published in French as *Les Théories du Cinema depuis 1945* (Paris: Nathan, 1999).

Caughie, John (ed.) 1981. *Theories of Authorship: A Reader.* London: Routledge and Kegan Paul.

Cavell, Stanley 1971. *The World Viewed.* Cambridge, MA: Harvard University Press.

— 1981, *Pursuits of Happiness.* Cambridge, MA: Harvard University Press.

Cesaire, Aimé 1972. *Discourse on Colonialism.* Trans. Joan Pinkham. New York: MR.

Cham, Mbye B. and Claire Andrade-Watkins (eds) 1988. *Critical Perspectives on Black Independent Cinema.* Cambridge, MA: MIT Press.

Chanan, Michael (ed.) 1983. *Twenty-Five Years of the New Latin American Cinema.* London: British Film Institute.

Chateau, Dominique 1986. *Le Cinema comme langage.* Paris. AISS IASPA.

Chateau, Dominique and François Jost 1979. *Nouveau cinéma, nouvelle sémiologie.* Paris: Union Generale d'Editions.

Chateau, Dominique, André Gardies, and François Jost 1981. *Cinémas de la Modernité: films, théories.* Paris: Klincksieck.

Chatman, Seymour 1978. *Story and Discourse: Narrative Structure in Fiction and Film.* Ithaca, NY: Cornell University Press.

Chion, Michel 1982. *La Voix au cinéma.* Paris: Cahiers du Cinéma/Editions de l'Etoile.
— 1985. *Le Son au cinéma.* Paris: Cahiers du Cinéma/Editions de l'Etoile.
— 1988. *La Toile trouée.* Paris: Cahiers du Cinéma/Editions de l'Etoile.
— 1994. *Audio-Vision: Sound on Screen.* Trans, and ed. Claudia Gorbman. New York: Columbia University Press.
Chow, Rey 1995. *Primitive Passions: Visuality, Sexuality, Ethnography, and Contemporary Chinese Cinema.* New York: Columbia University Press.
Church, Gibson, Pamela Gibson, and Roma Gibson (eds) 1993. *Dirty Looks: Women, Pornography, Power.* London: British Film Institute.
Churchill, Ward 1992. *Fantasies of the Master Race: Literature, Cinema and the Colonization of American Indians.* Ed. M. Annette Jaimes. Monroe: Common Courage Press.
Clerc, Jeanne-Marie 1993. *Litérature et cinéma.* Paris: Editions Nathan.
Clover, Carol J. 1992. *Men, Women, and Chain Saws: Gender in the Modern Horror Film.* Princeton: Princeton University Press.
Cohan, Steve and Ina Rae Hark (eds) 1992. *Screening the Male: Exploring Masculinities in the Hollywood Cinema.* New York: Routledge.
Cohen-Seat, Gilbert 1946. *Essai sur les principes d'une philosophie du cinéma.* Paris: PUF.
Colin, Michel 1985. *Language, Film, Discourse: prolégomènes à une sémiologie génerative du film.* Paris: Klincksieck.
Collet, Jean, Michel Marie, Daniel Percheron, Jean-Paul Simon, and Marc Vernet 1975. *Lectures du film.* Paris: Albatross.
Collins, Jim 1989. *Uncommon Cultures: Popular Culture and Post-Modernism.* London: Routledge.
Collins, Jim, Hillary Radner, and Ava Preacher Collins (eds) 1993. *Film Theory Goes to the Movies.* New York: Routledge.
Comolli, Jean-Louis and Narboni, Jean 1969. "Cinema/Ideology/Criticism." *Cahiers du cinéma.*
Cook, Pamela 1985. *The Cinema Book.* London: British Film Institute.
— 1996. *Fashioning the Nation: Costume and Identity in British Cinema.* London: British Film Institute.
Cook, Pamela and Philip Dodd (eds) 1993. *Women and Film: A Sight and Sound Reader.* Philadelphia: Temple University Press.
Copjec, Joan 1989. "The Orthopsychic Subject: Film Theory and the Reception of Lacan." *October* 49.

— (ed.) 1993. *Shades of Noir.* New York: Verso.
Cowie, Elizabeth 1997. *Representing the Woman: Cinema and Psychoanalysis.* Minneapolis: University of Minnesota Press.
Crary, Jonathan 1995. *Techniques of the Observer.* Cambridge, MA: MIT Press.
Creed, Barbara 1993. *The Monstrous-Feminine: Film, Feminism, Psychoanalysis.* New York: Routledge.
Creekmur, Corey K. and Alexander Doty (eds) 1995. *Out in Culture: Gay, Lesbian and Queer Essays on Popular Culture.* Durham, NC: Duke University Press.
Cripps, Thomas 1979. *Black Film as Genre.* Bloomington: Indiana University Press.
Culler, Jonathan 1975. *Structuralist Poetics: Structuralism, Linguistics and the Study of Literature.* Ithaca, NY: Cornell University Press.
— 1981. *The Pursuit of Signs: Semiotics, Literature, Deconstruction.* Ithaca, NY: Cornell University Press.
Currie, Gregory 1995. *Image and Mind.*

David, Joel 1995. *Fields of Vision: Critical Applications in Recent Philippine Cinema.* Quezon City: Ateneo de Manila University Press.
Debord, Guy 1967. *Society of the Spectacle.* Paris: Éditions Champ Libre.
de Certeau, Michel 1984. *The Practice of Everyday Life.* Trans. Steven Rendall. Berkeley: University of California Press.
de Lauretis, Teresa 1985. *Alice Doesn't: Feminism, Semiotics, Cinema.* Bloomington: Indiana University Press.
— 1989. *Technologies of Gender: Essays on Theory, Film and Fiction.* Bloomington: Indiana University Press.
— 1994. *The Practice of Love: Lesbian Sexuality and Perverse Desire.* Bloomington: Indiana University Press.
de Saussure, Ferdinand 1966. *Course in General Linguistics.* Trans. Wade Baskin. New York: McGraw Hill.
Deleuze, Gilles 1977. *Anti-Oedipus: Capitalism and Schizophrenia.* Trans. Robert Hurley, Mark Seem, and Helen R. Lane. New York: Viking Press.
— 1986. *Cinema I: The Movement-Image.* Trans. Hugh Tomlinson and Barbara Habberjam. London: Athlone Press.
— 1989. *Cinema II: The Time-Image.* Trans. Hugh Tomlinson and Robert Galeta. Minneapolis: University of Minnesota Press.
Dent, Gina (ed.) 1992. *Black Popular Culture.* Seattle: Bay Press.
Denzin, Norman K. 1991. *Images of Postmodern Society: Social Theory and*

Contemporary Cinema. London: Sage Publications.
— 1995. *The Cinematic Society: The Voyeur's Gaze*. London: Sage Publications.
Derrida, Jacques 1976. *Of Grammatology*. Trans. Gayatri Chakravorty Spivak. Baltimore: Johns Hopkins University Press.
— 1978. *Writing and Difference*. Trans. Alan Bass. Chicago: University of Chicago Press.
Desnos, Robert 1923. "Le Rêve et le cinéma." *Paris Journal* April 27.
Diawara, Manthia 1992. *African Cinema: Politics and Ctilture*. Bloomington: Indiana University Press.
— (ed.) 1993. *Black American Cinema*. New York: Routledge.
Dienst, Richard 1994. *Still Life in Real Time: Theory after Television*. Durham, NC: Duke University Press.
Dissanayake, Wimal (ed.) 1988. *Cinema and Cultural Identity: Reflections on Films from Japan, India, and China*. Lanham: University Publications of America.
— (ed.) 1994. *Colonialism and Nationalism in Asian Cinema*. Bloomington: Indiana University Press.
Doane, Mary Ann 1987. *The Desire to Desire: The Woman's Film of the 1940s*. Bloomington: Indiana University Press.
Doane, Mary Ann, Patricia Mellencamp, and Linda Williams (eds) 1984. *Revision: Essays in Feminist Film Criticism*. Frederick, MD: University Publications of America.
Donald, James, Anne Friedberg, and Laura Marcus 1998. *Close-Up 1927–1933: Cinema and Modernism*. Princeton: Princeton University Press.
Dorfman, Ariel 1983. *The Empire's Old Clothes: What the Lone Ranger, Babar, and other Innocent Heroes do to our Minds*. New York: Pantheon.
Dorfman, Ariel and Armand Mattelart 1975. *How to Read Donald Duck: Imperialist Ideology in the Disney Comic*. London: International General.
Doty, Alexander 1993. *Making Things Perfectly Queer: Interpreting Mass Culture*. Minneapolis: University of Minnesota Press.
Downing, John D. H. (ed.) 1987. *Film and Politics in the Third World*. New York: Praeger.
Drummond, Phillip, et al. (eds) 1979. *Film as Film: Formal Experiment in Film 1910–1975*. London: Arts Council of Great Britain.
Duhamel, Georges 1931. *America, the Menace: Scenes from the Life of the Future*. Trans. Charles M. Thompson. Boston: Houghton Mifflin.
Dyer, Richard 1986. *Heavenly Bodies: Film Stars and Society*. New York: St Martin's

Press.
— 1990. *Now You See It: Studies on Lesbian and Gay Film.* New York: Routledge.
— 1993. *The Matter of Images: Essays on Representations.* London: Routledge.
— 1997a. *Stars.* 2nd revd. edition. London: British Film Institute.
— 1997b. *White.* London: Routledge.

Eagle, Herbert (ed.) 1981. *Russian Formalist Film Theory.* Ann Arbor: Michigan Slavic Publications.
Eco, Umberto 1975. *A Theory of Semiotics.* Bloomington: Indiana University Press.
— 1979. *The Role of the Reader: Explorations in the Semiotics of Texts.* Bloomington: Indiana University Press.
— 1984. *Semiotics and the Philosophy of Language.* Bloomington: Indiana University Press.
Ehrlich, Victor 1981. *Russian Formalism: History-Doctrine.* London: Yale University Press.
Eikhenbaum, Boris (ed.) 1982. *The Poetics of Cinema.* In *Russian Poetics in Translation*, Vol. 9. Trans. Richard Taylor. Oxford: RPT Publications.
Eisenstein, Sergei 1957. *Film Form and Film Sense.* Cleveland: Merieian.
— 1988. *Selected Works, Vol. 1: Writings 1922–1934.* Trans, and ed. Richard Taylor. Bloomington: Indiana University Press.
— 1992. *Selected Works, Vol. 2: Towards a Theory of Montage.* Trans. Michael Glenny, ed. Richard Taylor and Michael Glenny. Bloomington: Indiana University Press.
Ellis, John 1992. *Visible Fictions: Cinema, Television, Video.* 2nd edition. London: Routledge & Kegan Paul.
Elsaesser, Thomas 1973. "Tales of Sound and Fury: Observation on the Family Melodrama," *Monogram* No. 4.
— 1989. *New German Cinema: A History.* New Brunswick, NJ: Rutgers University Press.
— (ed.) 1990. *Early Cinema Space, Frame, Narrative.* London: British Film Institute.
Enzensberger, Hans Magnus 1974. *The Consciousness Industry: On Literature, Politics and the Media.* New York: Seabury Press.
Epko, Denis 1995. "Towards a Post-Africanism," *Textual Practice* No. 9 (Spring).
Epstein, Jean 1974–5. *Écrits sur le cinéma, 1921–1953: édition chronologique en deux volumes.* Paris: Seghers.
— 1977. "Magnification and Other Writings." *October* No. 3 (Spring).

Erens, Patricia 1979. *Sexual Stratagems: The World of Women in Film.* New York: Horizon.
— 1984. *The Jew in American Cinema.* Bloomington: Indiana University Press.
— (ed.) 1990. *Issues in Feminist Film Criticism.* Bloomington: Indiana University Press.

Fanon, Frantz 1963. *The Wretched of the Earth.* Trans. Constance Farrington. New York: New Grove Press.
Ferro, Marc 1985. *Cinema and History.* Berkeley: University of California Press.
Feuer, Jane 1993. *The Hollywood Musical.* 2nd edition. Bloomington: Indiana University Press.
Fischer, Lucy 1989. *Shot/Countershot: Film Tradition and Women's Cinema.* Princeton: Princeton University Press.
Fiske, John 1987. *Television Culture.* London: Methuen.
— 1989a. *Understanding Popular Culture.* Boston: Unwin Hyman.
— 1989b. *Reading the Popular.* Boston: Unwin Hyman.
Fiske, John and John Hartley 1978. *Reading Television.* London: Methuen.
Flinn, Caryl 1992. *Strains of Utopia: Gender, Nostalgia, and Hollywood Film Music.* Princeton: Princeton University Press.
Flitterman-Lewis, Sandy 1990. *To Desire Differently: Feminism and the French Cinema.* Urbana: University of Illinois Press.
Forgacs, David and Robert Lumley (eds) 1996. *Italian Cultural Studies: An Introduction.* New York: Oxford University Press.
Foster, Hal 1983. *The Anti-Aesthetic: Essays on Postmodern Culture.* Port Townsend: Bay Press.
Foucault, Michel 1971. *The Order of Things: An Archeology of the Human Sciences.* New York: Pantheon.
— 1978. *The History of Sexuality.* New York: Pantheon.
— 1979. *Discipline and Punishment: Birth of the Prison.* New York: Vintage.
Freeland, Cynthia A. and Thomas E. Wartenberg (eds) 1995. *Philosophy and Film.* New York: Routledge.
Fregoso, Rosa Linda 1993. *The Bronze Screen: Chicana and Chicano Film Culture.* Minneapolis: University of Minnesota Press.
Friar, Ralph E. and Natasha A. Friar 1972. *The Only Good Indian: The Hollywood Gospel.* New York: Drama Book Specialist.
Friedan, Betty 1963. *The Feminine Mystique.* New York: Norton.

Friedberg, Anne 1993. *Window Shopping: Cinema, and the Postmodern.* Berkeley: University of California Press.

Friedman, Lester 1982. *Hollywood's Image of the Jew.* New York: Ungar.

— (ed.) 1991. *Unspeakable Images: Ethnicity and the American Cinema.* Chicago: University of Illinois Press.

Frodon, Jean-Michel 1998. *La Projection nationale: cinéma et nation.* Paris: Odile Jacob.

Fuss, Diana 1989. *Essentially Speaking: Feminism, Nature and Difference.* New York: Routledge.

— 1991. *Inside/Out: Lesbian Theories, Gay Theories.* New York: Routledge.

Gabbard, Krin and Glen O. Gabbard 1989. *Psychiatry and the Cinema.* Chicago: University of Chicago Press.

Gabriel, Teshome H. 1982. *Third Cinema in the Third World: The Aesthetics of Liberation.* Ann Arbor, MI: UMI Research Press.

Gaines, Jane 1991. *Contested Culture: The Image, the Voice, and the Law.* Chapel Hill: University of North Carolina Press.

— (ed.) 1992. *Classical Hollywood Narrative: The Paradigm Wars.* Durham, NC: Duke University Press.

Gaines, Jane and Charlotte Herzog (eds) 1990. *Fabrications: Costume and the Female Body.* London: Routledge.

Gamman, Lorraine and Margaret Marshment (eds) 1988. *The Female Gaze: Women as Viewers of Popular Culture.* London: Women's Press.

Garcia, Berumen and Frank Javier 1995. *The Chicano/Hispanic Image in American Film.* New York: Vantage Press.

Gardies, Andre 1980. *Approche du récit filmique.* Paris: Albatros.

Garroni, Emilio 1972. *Progetto di Semiotica.* Bari: Laterza.

Gates, Jr., Henry Louis 1988. *The Signifying Monkey.* New York: Oxford University Press.

Gaudreault, André 1996. *Du littéraire au filmique: système du récit.*

Gaudreault, André and François Jost 1990. *Le Récit cinématographique.* Paris: Nathan.

Genette, Gérard 1976. *Mimologiques: voyages en cratylie.* Paris: Seuil.

— 1980. *Narrative Discourse: An Essay in Method.* Ithaca, NY: Cornell University Press.

— 1982a. *Figures of Literary Discourse.* New York: Columbia University Press.

— 1982b. *Palimpsestes: la littérature au sccond degré.* Paris: Seuil.

Gersch, Wolfgang 1976. *Film bei Brecht: Bertolt Brechts praktische und theoretische Auseinandersetzung mit dem Film*. Munich: Hanser.

Getino, Octavio and Fernando Solanas 1973. *Cine, Cultura y Decolonization*. Buenos Aires: Siglo XXI.

Gever, Martha, John Greyson, and Pratibha Parmar (eds) 1993. *Queer Looks: Perspectives on Lesbian and Gay Film—Videos*. New York: Routledge.

Gidal, Peter 1975. "Theory and Definition of Structural/Materialist Film," *Studio International* Vol. 190, No. 978.

— (ed.) 1978. *Structural Film Anthology*. London: British Film Institute.

— 1989. *Materialist Film*. London: Routledge.

Gledhill, Christine 1987. *Home is Where the Heart Is: Studies in Melodrama and the Woman's Film*. London: British Film Institute.

— (ed.) 1991. *Stardom: Industry of Desire*. London: Routledge.

Godard, Jean-Luc 1958. "Bergmanorama." *Cahiers du cinéma* No. 85 (July).

Gorbman, Claudia 1987. *Unheard Melodies: Narrative Film Music*. Bloomington: Indiana University Press; London: British Film Institute.

Gramsci, Antonio 1992. *Prison Notebooks*. New York: Columbia University Press.

Grant, Barry Keith (ed.) 1986. *The Film Genre Reader*. Austin: University of Texas Press.

— 1995. *Film Genre Reader II*. Austin: University of Texas Press.

Grant, Barry Keith and Jeannette Sloniowski 1998. *Documenting the Documentary: Close Readings of Documentary Film and Video*. Detroit: Wayne State University Press.

Greenaway, Peter 1998. "Virtual Irreality." *Cinemais* No. 13 (September-October).

Greenberg, Harvey Roy 1993. *Screen Memoires: Hollywood Cinema on the Psychoanalytic Couch*. New York: Columbia University Press.

Guerrero, Ed 1993. *Framing Blackness: The African American Image in Film*. Philadelphia: Temple University Press.

Gunning, Tom 1990. *D. W. Griffith and the Origins of American Narrative Film*. Champaign: University of Illinois Press.

Guzzetti, Alfred 1981. *Two or Three Things I Know About Her: Analysis of a Film by Godard*. Cambridge, MA: Harvard University Press.

Hall, Stuart and Paul du Gay (eds) 1996. *Questions of Cultural Identity*. London: Sage Publications.

Hall, Stuart, Dorothy Hobson, Andrew Lowe, and Paul Willis (eds) 1980. *Culture,*

Media, Language. London: Hutchinson.

Hammond, Paul (ed.) 1978. *The Shadow and its Shadow: Surrealist Writings on the Cinema.* London: British Film Institute.

Hansen, Miriam 1991. *Babel and Babylon: Spectatorship in American Silent Fim.* Cambridge, MA: Harvard University Press.

Harvey, Sylvia 1978. *May '68 and Film Culture.* London: British Film Institute.

Haskell, Molly 1987. *From Reverence To Rape: The Treatment of Women in the Movies.* 2nd edition. New York: Holt, Rinehart and Winston.

Hayward, Phillip and Tana Wollen (eds) 1993. *Future Visions: New Technologies of the Screen.* London: British Film Institute.

Hayward, Susan 1996. *Key Concepts in Cinema Studies.* London: Routledge.

Heath, Stephen 1981. *Questions of Cinema.* Bloomington: Indiana University Press.

Heath, Stephen and Teresa de Lauretis (eds) 1980. *The Cinematic Apparatus.* London: Macmillan.

Heath, Stephen and Patricia Mellencamp (eds) 1983. *Cinema and Language.* Frederick, MD: University Publications of America.

Hebdige, Dick 1979. *Subculture: The Meaning of Style.* London: Methuen.

— 1988. *Hiding in the Light: On Images and Things.* London: Routledge.

Hedges, Inez 1991. *Breaking the Frame: Film Language and the Experience of Limits.* Bloomington: Indiana University Press.

Henderson, Brian 1980. *A Critique of Film Theory.* New York: E. P. Dutton.

Hilger, Michael 1986. *The American Indian in Film.* Metuchen, NJ: Scarecrow Press.

— 1995. *From Savage to Nobleman: Images of Native Americans in Film.* Lanham: Scarecrow Press.

Hill, John and Pamela Church Gibson (eds) 1998. *The Oxford Guide to Film Studies.* Oxford: Oxford University Press.

Hillier, Jim (ed.) 1985. *Cahiers du Cinema: The 1950s: Neo-Realism, Hollywood, New Wave.* Cambridge, MA: Harvard University Press.

Hodge, Robert and Gunther Kress 1988. *Social Semiotics.* Ithaca, NY: Cornell University Press.

Hooks, bell 1992. *Black Looks: Race and Representation.* Boston, MA: South End Press.

— 1996. *Reel to Real: Race, Sex and Class at the Movies.* New York: Routledge.

Horton, Andrew and McDougal, Stuart Y. 1998. *Play It Again, Sam: Retakes on Remakes.* Berkeley: University of California Press.

Humm, Maggie 1997. *Feminism and Film.* Bloomington: Indiana University Press.

Hutcheon, Linda 1988. *A Poetics of Postmodernism: History, Theory, Fiction.* New York: Routledge.

Irigaray, Luce 1985a. *Speculum of the Other Woman.* Trans. Gillian C. Gill. Ithaca, NY: Cornell University Press.
— 1985b. *This Sex Which is Not One.* Trans. Catherine Porter with Carolyn Burke. Ithaca, NY: Cornell University Press.

Jacobs, Lewis 1960. *An Introduction to the Art of the Movies.* New York: Noonday.
James, David E. 1989. *Allegories of Cinema: American Film in the Sixties.* Princeton: Princeton University Press.
James, David E. and Rick Berg (eds) 1996. *The Hidden Foundation: Cinema and the Question of Class.* Minneapolis: University of Minnesota Press.
Jameson, Fredric 1972. *The Prison-Hotise of Language: A Critical Account of Structuralism and Russian Formalism.* Princeton: Princeton University Press.
— 1981. *The Political Unconscious: Narrative as a Socially Symbolic Act.* Ithaca, NY: Cornell University Press.
— 1986. "Third World Literature in the Era of Multinational Capitalism." *Social Text* No. 15 (Fall).
— 1991. *Postmodernism, or, The Cultural Logic of Late Capitalism.* Durham, NC: Duke University Press.
— 1992. *The Geopolitical Aesthetic: Cinema and Space in the World System.* Bloomington: Indiana University Press.
— 1998. *The Cultural Turn: Selected Writings on the Postmodern 1983–1998.* London: Verso.
Jay, Martin 1994. *Downcast Eyes: The Denigration of Vision in Twentieth Century French Thought.* Berkeley: University of California Press.
Jeancolas, Jean-Pierre 1995. *Histoire du cinéma français.* Paris: Nathan.
Jenkins, Henry 1992. *What Made Pistachio Nuts? Early Sound Comedy and the Vaudeville Aesthetic.* New York: Columbia University Press.
Jenkins, Henry and Kristine Brunovska Karnick (eds) 1994. *Classical Hollywood Comedy.* New York: Routledge.
Jenks, Chris (ed.) 1995. *Visual Culture.* London: Routledge.
Johnston, Claire 1973. *Notes on Women's Cinema.* London: Society for Education in Film and Television.
— (ed.) 1975. *The Work of Dorothy Arzner: Toward a Feminist Cinema.* London:

British Film Institute.

Jost, François 1987. *L'Oeil—camera: entre film et roman.* Lyon: Presses Universitaires de Lyon.

Jullier, Laurent 1997. *L'Ecran post-moderne: un cinéma de l'allusion et du feu d'artifice.* Paris: Hartmattan.

Kabir, Shameem 1997. *Daughters of Desire: Lesbian Representations in Film.* London: Cassell Academic.

Kaes, Anton 1989. *From Hitler to Heimat: The Return of History as Film.* Cambridge, MA: Harvard University Press.

Kalinak, Kathryn 1992. *Settling the Score: Music and the Classical Hollywood Film.* Madison: University of Wisconsin Press.

Kaplan, E. Ann (ed.) 1988. *Postmodernism and its Discontents: Theories and Practices.* London: Verso.

—— 1990. *Psychoanalysis and the Cinema.* London: Routledge.

—— 1997. *Looking for the Other.* London: Routledge.

—— (ed.) 1998. *Women in Film Noir.* London: British Film Institute.

Karnick, Kristine Brunovska and Henry Jenkins (eds) 1995. *Classical Hollywood Comedy.* New York: Routledge.

Kay, Karyn and Gerald Pear (eds) 1977. *Women and the Cinema.* New York: E. P. Dutton.

Kellner, Douglas 1995. *Media Culture.* London: Routledge.

King, John, Ana M. Lopez, and Manuel Alvarado (eds) 1993. *Mediating Two Worlds: Cinematic Encounters in the Americas.* London: British Film Institute.

Kitses, Jim 1969. *Horizons West.* London: Seeker and Warburg/British Film Institute.

Klinger, Barbara 1994. *Melodrama and Meaning: History, Culture and the Films of Douglas Sirk.* Bloomington: Indiana University Press.

Kozloff, Sarah 1988. *Invisible Storytellers.* Berkeley: University of California Press.

Kracauer, Siegfried 1947. *From Caligari to Hitler: A Psychological History of the German Film.* Princeton: Princeton University Press.

—— 1995. *The Mass Ornament: Weimar Essays.* Trans. and ed. Thomas Y. Levin. Cambridge, MA: Harvard University Press.

—— 1997. *Theory of Film: The Redemption of Physical Reality.* Princeton: Princeton University Press.

Kristeva, Julia 1969. *Semeiotike: récherches pour une sémanalyse.* Paris: Seuil.

—— 1980. *Desire in Language: A Semiotic Approach to Literature and Art.* Trans.

Thomas Gora, Alice Jardine, and Leon S. Roudiez. New York: Columbia University Press.
— 1984. *Revolution in Poetic Language*. Trans. Margaret Waller. New York: Columbia University Press.
Kuhn, Annette 1982. *Women's Pictures: Feminism and Cinema*. London: Routledge.
— 1985. *The Power of the Image: Essays on Representation and Sexuality*. London: Routledge and Kegan Paul.
Kuleshov, Lev 1974. *Kuleshov on Film: Writings of Lev Kuleshov*. Trans, and ed. Ronald Levaco. Berkeley: University of California Press.

Lacan, Jacques 1977. *Écrits: A Selection*. Trans. Alan Sheridan. New York: W. W. Norton.
— 1978. *The Four Fundamentals of Psycho-Analysis*. Trans. Alan Sheridan. New York: W. W. Norton.
Laffay, Alfred 1964. *Logique du cinéma*. Paris: Masson.
Lagny, Michele 1976. *La Révolution figurée: film, histoire, politique*. Paris: Albatross.
— 1992. *De l'histoire du cinéma: méthode historique et histoire du cinéma*. Paris: Armand Colin.
Lagny, Michele, Marie-Claire Ropars, and Pierre Sorlin 1976. *Octobre: écriture et idéologie*. Paris: Albatross.
Landow, George P. (ed.) 1994. *Hyper/Text/Theory*. Baltimore: Johns Hopkins University Press.
Landy, Marcia (ed.) 1991. *Imitations of Life: A Reader on Film and Television Melodrama*. Detroit: Wayne State University Press.
— 1994. *Film, Polities and Gramsci*. Minneapolis: University of Minnesota Press.
— 1996. *Cinematic Uses of the Past*. Minneapolis: University of Minnesota Press.
Lang, Robert 1989. *American Film Melodrama*. Princeton: Princeton University Press.
Langer, Suzanne 1953. *Feeling and Form*. New York: Scribner.
Lapierre, Marcel 1946. *Anthologie du cinéma*. Paris: Nouvelle Edition.
Laplanche, J. and J. B. Pontalis 1978. *The Language of Psycho-Analysis*. Trans. Donald Nicholson-Smith. New York: Norton.
Lapsley, Robert and Michael Westlake 1988. *Film Theory: An Introduction*. Manchester: Manchester University Press.
Lawrence, Amy 1991. *Echo and Narcissus: Women's Voices in Classical Hollywood*. Berkeley: University of California Press.
Lebeau, Vicky 1994. *Lost Angels: Psychoanalysis and Cinema*. London: Routledge.

Lebel, J. P. 1971. *Cinéma et idéologie*. Paris: Editions Sociales.
Lehman, Peter 1993. *Running Scared: Masculinity and the Representation of the Male Body*. Philadelphia: Temple University Press.
— (ed.) 1997. *Defining Cinema*. New Brunswick, NJ: Rutgers University Press.
— 1998. "Reply to Stuart Minnis." *Cinema Journal* Vol. 37, No. 2 (Winter).
Lemon, Lee T. and Marion J. Reis (eds) 1965. *Russian Formalist Criticism: Four Essays*. Lincoln: Nebraska University Press.
Leutrat, Jean-Louis 1987. *Le Western archéologie d'un genre*. Lyon: PUL.
Lévi-Strauss, Claude 1967. *Structural Anthropology*. Trans. Claire Jacobson and Brooke Grundfest Schoepf. Garden City, NY: Doubleday.
— 1990. *The Raw and the Cooked*. Trans. John and Doreen Weightman. Chicago: University of Chicago Press.
Leyda, Jay 1972. *Kino: A History of the Russian and Soviet Film*. London: Allen and Unwin.
L'Herbier, Marcel 1946. *Intelligence du cinématographe*. Paris: Correa.
L'Herminier, Pierre 1960. *L'Art du cinéma*. Paris: Seghers.
Liebman 1980. *Jean Epstein's Early Film Theory, 1920–1922*. Ann Arbor, MI: University Microfilms.
Lindermann, Bernhard 1977. *Experimentalfilm als Metafilm*. Hildesheim: Olms.
Lindsay, Vachel 1915. *The Art of the Moving Image*. Revd. 1922. New York: Macmillan.
Lipsitz, George 1998. *The Possessive Investment in Whiteness: How White People Profit From Identity Politics*. Philadelphia: Temple University Press.
Lister, Martin (ed.) 1995. *The Photographic Image in Digital Culture*. London: Routledge.
Loomba, Ania 1998. *Colonialism/Postcolonialism*. London: Routledge.
Ldtman, Juri 1976. *Semiotics of Cinema*. Trans. Mark E. Suino. Ann Arbor: Michigan Slavic Contributions.
Lovell, Terry 1980. *Pictures of Reality: Aesthetics, Politics and Pleasure*. London: British Film Institute.
Lowry, Edward 1985. *The Filmology Movement and Film Study in France*. Ann Arbor: UMI.
Lyotard, Jean-François 1984. *The Postmodern Condition*. Trans. Geoff Bennington and Brian Massumi. Minneapolis: University of Minnesota Press.

MacCabe, Colin 1985. *Tracking the Signifier: Theoretical Essays: Film, Linguistics,*

Literature. Minneapolis: University of Minnesota Press.
— (ed.) 1986. *High Theory/Low Culture: Analyzing Popular Television and Film.* New York: St Martin's Press.
Machado, Arlindo 1997. *Pre-Cinema e Pos-Cinemas.* São Paulo: Papirus.
Macheray, Pierre 1978. *Theory of Literary Production.* Trans. Geoffrey Wall. London: Routledge.
Marchetti, Gina 1994. *Romance and the " Yellow Peril": Race, Sex, and Discursive Strategies in Hollywood Fiction.* Berkeley: University of California Press.
Marie, Michel and Marc Vernet 1990. *Christian Metz et la théorie du cinéma.* Paris: Meridiens Klincksieck.
Martea, Marcel 1955. *Le Langoge cinématographique.* Paris: Le Cerf.
Martin, Michael T. 1993. *Cinemas of the Black Diaspora: Diversity, Dependence and Oppositionality.* Detroit: Wayne State University Press.
— (ed.) 1997. *New Latin American Cinema.* 2 vols. Detroit: Wayne State University Press.
Masson, Alain 1994. *Le Récit au cinéma.* Paris: Editions de l'Etoile.
Matejka, Ladislav and Irwin R. Titunik (eds) 1976. *Semiotics of Art: Prague School Contributions.* Cambridge, MA: MIT Press.
Mattelart, Armand and Michele Mattelart 1992. *Rethinking Media Theory: Signposts and New Directions.* Trans. James A. Cohen and Marina Urquidi. Minneapolis: University of Minnesota Press.
— 1994. *Mapping World Communication: War, Progress, Culture.* Trans. Susan Emanuel and James A. Cohen. Minneapolis: University of Minnesota Press.
Mayne, Judith 1989. *Kino and the Woman Question: Feminism and Soviet Silent Film.* Columbus: Ohio State University Press.
— 1990. *The Woman at the Keyhole: Feminism and Women's Cinema.* Bloomington: Indiana University Press.
— 1993. *Cinema and Spectatorship.* London: Routledge.
— 1995. *Directed by Dorthy Arzner.* Bloomington: Indiana University Press.
Mellen, Joan 1974. *Women and their Sexuality in the New Film.* New York: Dell.
Mellencamp, Patricia 1990. *Indiscretions: Avant-Garde Film, Video and Feminism.* Bloomington: Indiana University Press.
— 1995. *A Fine Romance: Five Ages of Film Feminism.* Philadelphia: Temple University Press.
Mellencamp, Patricia and Philip Rosen (eds) 1984. *Cinema Histories/Cinema Practices.* Frederick, MD: University Publications of America.

Mercer, Kobena and Isaac Julien 1988. "Introduction: De Margin and De Center." *Screen* Vol. 29, No. 4.

Messaris, Paul 1994. *Visual Literacies: Image, Mind, and Reality.* Boulder, CO: Westview Press.

Metz, Christian 1972. *Essais sur la signification au cinéma*, Vol. II. Paris: Klincksieck.

— 1974a. *Language and Cinema.* Trans. Donna Jean. The Hague: Mouton.

— 1974b. *Film Language: A Semiotics of the Cinema.* Trans. Michael Taylor. New York: Oxford University Press.

— 1977. *Essais sémiotiques.* Paris: Klincksieck.

— 1982. *The Imaginary Signifier: Psychoanalysis and the Cinema.* Trans. Celia Britton, Annwyl Williams, Ben Brewster, and Alfred Guzzetti. Bloomington: Indiana University Press.

— 1991. *La Narration or impersonelle, ou le site du film.* Paris: Klincksieck.

Michelson, Annette 1972. "*The Man With the Movie Camera:* From Magician to epistemologist." *Artforum* (March).

— 1984. Introduction to *Kino-Eye: The Writing of Dziga Vertov.* Berkeley: University of California Press.

— 1990. "The Kinetic Icon in the Work of Mourning: Prolegomena to the Analysis of a Textual System." *October* 52 (Spring).

Miller, Toby 1993. *The Well-Tempered Self: Citizenship, Culture, and the Postmodern Subject.* Baltimore: Johns Hopkins University Press.

— 1998. *Technologies of Truth: Cultural Citizenship and the Popular Media.* Minneapolis: University of Minnesota Press.

Miller, Toby and Robert Stam (eds) 1999. *A Companion to Film Theory.* Blackwell Publishers.

Mirzoeff, Nicholas (ed.) 1998. *The Visual Culture Reader.* London: Routledge.

Mitchell, Juliet 1974. *Psychoanalysis and Feminism.* New York: Vintage.

Mitchell, Juliet and Jacqueline Rose (eds) 1982. *Feminine Sexuality: Jacques Lacan and the école freudienne.* New York: W. W. Norton.

Mitchell, William J. 1992. *The Reconfigured Eye: Visual Truth in the Post-Photographic Era.* Cambridge, MA: MIT Press.

Mitry, Jean 1963. *Esthétique et psychologie du cinéma: les structures.* Paris: Editions Universitaires.

— 1965. *Esthétique et psychologie du cinéma: les formes.* Paris: Editions Universitaires.

— 1987. *La Sémiologie en question: language et cinéma.* Paris: Editions du Cerf.

—— 1997. *The Aesthetics and Psychology of the Cinema.* Trans. Christopher King. Bloomington: Indiana University Press.

Modleski, Tania 1988. *The Women Who Knew Too Much.* New York: Methuen.

—— 1991. *Feminism Without Women: Culture and Criticism in a" Postfeminist" Age.* New York: Routledge.

Mora, Carl J. 1988. *Mexican Cinema: Reflections of a Society 1896–1988.* Los Angeles: University of California Press.

Morin, Edgar 1958. *Le Cinéma ou l'homme imaginaire: essai d'anthropologie.* Paris: Editions de Minuit.

—— 1960. *The Stars: An Account of the Star-System in Motion Pictures.* Trans. Richard Howard. New York: Grove Press.

Morley, David 1980. *The Nationwide Audience: Structure and Decoding.* London: British Film Institute.

—— 1992. *Television Audiences and Cultural Studies.* London: Routledge.

Morley, David and Kuan-Hsing Chen (eds) 1996. *Stuart Hall: Critical Dialogues in Cultural Studies.* London: Routledge.

Morrison, James 1998. *Passport to Hollywood: Hollywood Films, European Directors.* Albany, NY: SUNY Press.

Morse, Margaret 1998. *Virtualities: Television, Media Art and Cyber-Cultures.* Bloomington: Indiana University Press.

Mukarovsky, Jan 1936 [1970]. *Aesthetic Function, Norm and Value as Social Facts.* Ann Arbor: University of Michigan Press.

Mulvey, Laura 1989. *Visual and Other Pleasures.* Bloomington: Indiana University Press.

—— 1996. *Fetishism and Curiosity.* Bloomington: Indiana University Press.

Munsterberg, Hugo 1970. *Film: A Psychological Study.* New York: Dover.

Murray, Janet H. 1997. *Hamlet on the Holodeck: The Future of Narrative in Cyberspace.* Cambridge, MA: MIT Press.

Musser, Charles 1991. *Before the Nickelodeon: Edwin S. Porter and the Edison Manufacturing Company.* Berkley: University of California Press.

Naficy, Hamid 1993. *The Making of Exile Cultures: Iranian Television in Los Angeles.* Minneapolis: University of Minnesota Press.

Naremore, James 1998a. *Acting in the Cinema.* Berkeley: University of California Press.

—— 1998b. *More than Night: Film Noir in its Contexts.* Berkeley: University of

California Press.
Naremore, James and Patrick Brandinger (eds) 1991. *Modernity and Mass Culture*. Bloomington: Indiana University Press.
Nattiez, J. J. 1975. *Fondéments d'une sémiologie de la musique*. Paris: Union Generale d'Editions.
Neale, Steve 1979–80. "The Same Old Story: Stereotypes and Difference." *Screen Education* Nos. 32–3 (Autumn/Winter).
— 1980. *Genre*. London: British Film Institute.
— 1985. *Cinema and Technology: Image, Sound, Color*. Bloomington: Indiana University Press.
Nichols, Bill 1981. *Ideology and the Image*. Bloomington: Indiana University Press.
— (ed.) 1985. *Movies and Methods*. 2 vols. Berkeley: University of California Press.
— 1991. *Representing Reality*. Bloomington: Indiana University Press.
Noguez, Dominique 1973. *Cinéma: théorie, lectures*. Paris: Klincksieck.
Noriega, Chon A. (ed.) 1992. *Chicanos and Film: Essays on Chicano Representation and Resistance*. Minneapolis: University of Minnesota Press.
Noriega, Chon A. and Ana M. Lopez (eds) 1996. *The Ethnic Eye: Latino Media Arts*. Minneapolis: University of Minnesota Press.
Norris, Christopher 1982. *Deconstruction: Theory and Practice*. London and New York: Methuen.
— 1990. *What's Wrong With Postmodernism: Critical Theory and the Ends of Philosophy*. Baltimore: Johns Hopkins University Press.
— 1992. *Uncritical Theory: Postmodernism, Intellectuals, and the Gulf War*. Amherst: University of Massachussetts Press.
Noth, Wmfried 1995. *Handbook of Semiotics*. Bloomington: Indiana University Press.

Odin, Roger 1990. *Cinéma et production de sens*. Paris: Armand Colin.
Ory, Pascal and Sirinelli, Jean-François 1986. *Les Intellectuels en france, de l'affaire dreyfus à nos jours*. Paris: Armand Colin.

Pagnol, Marcel 1933. "Dramaturgie de Paris." *Cahiers du film* No. 1 (December 15).
Palmer, R. Barton 1989. *The Cinematic Text: Methods and Approaches*. New York: AMS Press.
Panofsky, Erwin 1939. *Studies in Iconology*. Oxford: Oxford University Press.
Pechey, Graham (ed.) 1986. *Literature, Politics and Theory: Papers from the Essex Conference 1976–84*. London: Methuen.

Peirce, Charles Sanders 1931. *Collected Papers.* Ed. Charles Hartshorne and Paul Weiss. Cambridge, MA: Harvard University Press.

Penley, Constance (ed.) 1988. *Feminism and Film Theory.* London: Routledge.

—— 1989. *The Future of an Illusion: Film, Feminism and Psychoanalysis.* Minneapolis: University of Minnesota Press.

Penley, Constance and Sharon Wills (eds) 1993. *Male Trouble.* Minneapolis: University of Minnesota Press.

Perkins, V. F. 1972. *Film as Film: Understanding and Judging Movies.* Harmondsworth: Penguin.

Petro, Patrice 1989. *Joyless Streets, Women and Melodramatic Representation in Weimar Germany.* Princeton: Princeton University Press.

—— (ed.) 1995. *Fugitive Images: From Photography to Video.* Bloomington: Indiana University Press.

Pettit, Arthur G. 1980. *Images of the Mexican American in Fiction and Film.* College Station: Texas A & M University Press.

Piaget, Jean 1970. *Structuralism.* Trans, and ed. Chaninah Maschler. New York: Harper/Colophon.

Pietropaolo, Laura and Ada Testaferri (eds) 1995. *Feminisms in the Cinema.* Bloomington: Indiana University Press.

Pines, Jim and Paul Willemen (eds) 1989. *Questions of Third Cinema.* London: British Film Institute.

Polan, Dana 1985. *The Political Language of Film and the Avant-Garde.* Ann Arbor, MI: UMI Research Press.

—— 1986. *Poiver and Paranoia: History, Narrative and the American Cinema, 1940–1950.* New York: Columbia University Press.

Powdermaker, Hortense 1950. *Hollywood: The Dream Factory.* Boston: Little Brown.

Pribram, Deidre (ed.) 1988. *Female Spectators: Looking at Film and Television.* London: Verso.

Propp, Vladimir 1968. *Morphology of the Folktale.* Trans. Laurence Scott. Austin: University of Texas Press.

Pudovkin, V. I. 1960. *Film Technique.* New York: Grove.

Ray, Robert B. 1988. "The Bordwell Regime and the Stake of Knowledge." *Strategies* Vol. I (Fall).

Reeves, Geoffrey 1993. *Communications and the " Third World".* London: Routledge.

Reid, Mark A. 1993. *Redefining Black Film.* Berkeley: University of California Press.

Renov, Michael (ed.) 1993. *Theorizing Documentary.* New York: Routledge.

Renov, Michael and Erika Suderburg (eds) 1995. *Resolutions: Contemporary Video Practices.* Minneapolis: University of Minnesota Press.

Rich, Adrienne 1979. *On Lies, Secrets, and Silence.* New York: Norton.

Rich, Ruby 1992. "New Queer Cinema." *Sight and Sound* (September).

— 1998. *Chick Flicks: Theories and Memories of the Finest Film Movement.* Durham, NC: Duke University Press.

Ritchin, Fred 1990. *In Our Own Image: The Coming Revolution in Photography.* New York: Aperature Foundation.

Rocha, Glauber 1963. *Revisao Critica do Cinema Brasilaiso.* Rio de Janerio: Editora Civilizacao Brasileira.

— 1981. *Revolucao do Cinema Novo.* Rio de Janeiro: Embrafilme.

— 1985. *O Seculo do Cinema.* Rio de Janeiro: Alhambra.

Rodowick, D. N. 1988. *The Crisis of Political Modernism: Criticism and Ideology in Contemporary Film Theory.* Urbana: University of Illinois Press.

— 1991. *The Difficulty of Difference: Psychoanalysis, Sexual Difference and Film Theory.* New York: Routledge.

— 1997. *Deleuze's Time Machine.* Raleigh, NC: Duke University Press.

Rogin, Michael 1996. *Blackface, White Noise: Jewish Immigrants in the Hollywood Melting Pot.* Berkeley: University of California Press.

Ropars-Wuilleumier, Marie-Claire 1981. *Le Texte divisé.* Paris: Presses Universitaires de France.

— 1990. *Écramiques: le film du texte.* Lille: PUL.

Rose, Jacqueline 1980. "The Cinematic Apparatus: Problems in Current Theory." In Teresa de Lauretis and Stephen Heath (eds), *Feminist Sttidies/Critical Studies.* New York: St Martin's Press.

— 1986. *Sexuality in the Field of Vision.* London: Verso.

Rosen, Marjorie 1973. *Popcorn Venus: Women, Movies and the American Dream.* New York: Coward McCann & Geoghegan.

Rosen, Philip (ed.) 1986. *Narrative, Apparatus, Ideology: A Film Theory Reader.* New York: Columbia University Press.

— 1984. "Securing the Historical: historiography and the classical cinema, in Patricia B. Mellencamp and Philip Rosen (eds), *Cinema Histories, Cinema Practices.* Fredericksburg: AFI.

Rowe, Kathleen 1995. *The Unruly Woman: Gender and the Genres of Laughter.* Austin: University of Texas Press.

Rumble, Patrick and Bart Testa, 1994. *Pier Paolo Pasolini: Contemporary Perspectives.* Toronto: University of Toronto Press.

Rushdie, Salman 1992. *The Wizard of Oz.* London: British Film Institute.

Russo, Vito 1998. *The Celluloid Closet: Homosexuality in the Closet.* New York: Harper & Row.

Ryan, Michael and Douglas Kellner 1988. *Camera Politica: The Politics and Ideology of Contemporary Hollywood Film.* Bloomington: Indiana University Press.

Salt, Barry 1993. *Film Style and Technology: History and Analysis.* Revd. edition. London: Starword.

Sarris, Andrew 1968. *The American Cinema: Directors and Directions 1929–1968.* New York: Dutton.

— 1973. *The Primal Screen: Essays in Film-Related Subjects.* New York: Simon and Schuster.

Schatz, Thomas 1981. *Hollywood Genres: Formulas, Filmmaking, and the Studio System.* Philadelphia: Temple University Press.

— 1998. *The Genius of the System: Hollywood Filmmaking in the Studio Era.* 2nd edition. New York: Pantheon Books.

Schefer, Jean-Louis 1981. *L'Homme ordinaire du cinéma.* Paris: Gallimard. Schneider, Cynthia and Brian Wallis (eds) 1988. *Global Television.* New York: Wedge Press.

Schwarz, Roberto 1987. *Que Horas Sao?: Ensaios.* São Paulo: Compania das Letras.

Screen Reader I: Cinema/Ideology/Politics. 1977. London: SEFT.

Screen Reader II: Cinema & Semiotics. 1981. London: SEFT.

Sebeok, Thomas A. 1979. *The Sign and Its Masters.* Austin: University of Texas Press.

— 1986. *The Semiotic Sphere.* New York: Plenum.

Sedgewick, Eve Kosofsky 1985. *Between Men: English Literature and Male Homosocial Desire.* New York: Columbia University Press.

— 1991. *Epistemology of the Closet.* London: Harvester Wheatsheaf.

Seiter, Ellen, Hans Borchers, Gabriele Kreutzner, and Eva-Marie Warth (eds) 1991. *Remote Control: Television, Audiences and Cultural Power.* London: Routledge.

Seldes, Gilbert 1924. *The Seven Lively Arts.* New York and London: Harper & Brothers.

— 1928. "The Movie Commits Suicide," *Harpers* (November).

Shaviro, Steven 1993. *The Cinematic Body.* Minneapolis: University of Minnesota Press.

Shohat, Ella 1989. *Israeli Cinema: East/West and the Politics of Representation.*

Austin: University of Texas Press.
— 1991. "Imaging Terra Incognita." *Public Culture* Vol. 3m, No. 2 (Spring).
— 1992. "Notes on the Postcolonial." *Social Text* Nos. 31–2.
— (ed.) 1999. *Talking Visions: Multicultural Feminism in the Transnational Age.* Cambridge, MA: MIT Press.
Shohat, Ella and Robert Stam 1994. *Unthinking Eurocentrism.* London: Routledge.
Silverman, Kaja 1983. *The Subject of Semiotics.* New York: Oxford University Press.
— 1988. *The Acoustic Mirror: The Female Voice in Psychoanalysis and Cinema.* Bloomington: Indiana University Press.
— 1992. *Male Subjectivity at the Margins.* New York: Routledge.
— 1995. *The Threshold of the Visible World.* New York: Routledge.
Sinclair, John, Elizabeth Jacka, and Stuart Cunningham (eds) 1996. *New Patterns in Global Television Peripheral Vision.* Oxford: Oxford University Press.
Sitney, Adams (ed.) 1970. *The Film Culture Reader.* New York: Praeger.
— (ed.) 1978. *The Avant-Garde Film: A Reader of Theory and Criticism.* New York: New York University Press.
Smith, Jeff 1998. *The Sounds of Commerce: Marketing Popular Film Music.* New York: Columbia University Press.
Smith, Murray 1995. *Engaging Characters: Fiction, Emotion, and the Cinema.* Oxford: Clarendon Press.
Smith, Valerie 1996. *Black Issues in Film.* New Brunswick, NJ: Rutgers University Press.
— (ed.) 1997. *Representing Blackness Issues In Film and Video.* New Brunswick, NJ: Rutgers University Press.
Snead, James 1992. *White Screens/Black Images: Hollywood from the Dark Side.* New York: Routledge.
Snyder, Ilana 1997. *Hypertext: The Electronic Labyrinth.* Washington Square: New York University Press.
Sobchack, Vivian 1992. *The Address of the Eye: A Phenomenology of Film Experience.* Princeton: Princeton University Press.
Sorlin, Pierre 1977. *Sociologie du cinéma: ouverture pour l'histoire de demain.* Paris: Editions Aubier Mongaigne.
— 1980. *The Film in History: Restaging the Past.* New Jersey: Barnes & Noble Books.
Spigel, Lynn 1992. *Make Room for TV: Television and the Family Ideology in Postwar America.* Chicago: University of Chicago Press.

Spivak, Gayatri Chakravorty 1987. *In Other Worlds: Essays in Cultural Politics.* New York: Routledge.

Stacey, Jackie 1994. *Star Gazing: Hollywood Cinema and Female Spectatorship.* London: Routledge.

Staiger, Janet 1992. *Interpreting Films: Studies in the Historical Reception of American Cinema.* Princeton: Princeton University Press.

— (ed.) 1995a. *The Studio System.* New Brunswick, NJ: Rutgers University Press.

— 1995b. *Bad Women: Regulating Sexuality in Early American Cinema.* Minneapolis: University of Minnesota Press.

Stallabrass, Julian 1996. *Gargantua: Manufactured Mass Culture.* New York: Verso.

Stam, Robert 1985. *Reflexivity in Film and Literature.* Ann Arbor: University of Michigan Press. Reprinted 1992 by Columbia University Press, New York.

— 1989. *Subversive Pleasures: Bakhtin, Cultural Criticism and Film.* Baltimore: Johns Hopkins University Press.

— 1992. "Mobilizing Fictions: The Gulf War, the Media, and the Recruitment of the Spectator." *Public Culture* Vol. 4, No. 2 (Spring).

Stam, Robert and Ella Shohat 1987. " *Zelig* and Contemporary Theory: Meditation on the Chameleon Text." *Enclitic* Vol. IX, Nos. 1–2, Issues 17/18 (Fall).

Stam, Robert, Robert Burgoyne, and Sandy Flitterman-Lewis 1992. *New Vocabularies in Film Semiotics: Structuralism, Post-Structuralism and Beyond.* London: Routledge.

Stone, Allucquere Rosanne 1996. *The War of Desire and Technology at the Close of the Mechanical Age.* Cambridge, MA: MIT Press.

Straayer, Chris 1996. *Deviant Eyes, Deviant Bodies: Sexual Re-Orientations in Film and Video.* New York: Columbia University Press.

Studlar, Gaylyn 1988. *In the Realm of Pleasure.* Urbana: University of Illinois Press.

— 1996. *This Mad Masquerade: Stardom and Masculinity in the Jazz Age.* New York: Columbia University Press.

Tan, Ed S. H. 1996. *Emotion and the Structure of Narrative Film: Film as an Emotion Machine.* Mahwah: Lawrence Erlbaum.

Tasker, Yvonne 1993. *Spectacular Bodies: Gender, Genre and the Action Cinema.* New York: Routledge.

Taylor, Clyde 1998. *The Mask of Art: Breaking the Aesthetic Contract in Film and Literature.* Bloomington: Indiana University Press.

Taylor, Lucien (ed.) 1994. *Visualizing Theory: Selected Essays From V.A.R. 1990–*

1994. New York: Routledge.
Taylor, Richard (ed.) 1927 [1982]. *The Poetics of Cinema: Russian Poetics in Translation, Vol. IX.* Oxford: RPT Publications.
Thomas, Rosie 1985. "Indian Cinema: Pleasure and Popularity." *Screen* Vol. 26, Nos. 3–4 (May-August).
Thompson, Kristin 1981. *Ivan the Terrible: A Neo-Formalist Analysis.* Princeton: Princeton University Press.
— 1988. *Breaking the Glass Armor: Neo-Formalist Film Analysis.* Princeton: Princeton University Press.
Tomlinson, John 1991. *Cultural Imperialism: A Critical Introduction.* London: Pinter.
Trinh, T. Min-Ha 1991. *When the Moon Waxes Red: Representation, Gender and Cultural Politics.* New York: Routledge.
Tudor, Andrew 1974. *Theories of Film.* London: Secker and Warburg.
Turim, Maureen 1989. *Flashbacks in Film: Memory and History.* New York: Routledge.
Turovskaya, Maya 1989. *Cinema as Poetry.* London: Faber.
Tyler, Parker 1972. *Screening the Sexes: Homosexuality in the Movies.* New York: Holt, Rinehart and Winston.

Ukadike, Nwachukwu Frank 1994. *Black African Cinema.* Berkeley: University of California Press.
Ulmer, Gregory 1985a. *Applied Grammatology.* Baltimore: Johns Hopkins University Press.
— 1985b. *Teletheory: Grammatology in the Age of Video.* London: Routledge.

Vanoye, Francis 1989. *Récit écrit/récit filmique.* Paris: Nathan.
Vernet, Marc 1988. *Figtires de l'absence.* Paris: Cahiers du Cinéma.
Veron, Eliseo 1980. *A Producao De Sentido.* São Paulo: Editora Cultrix.
Vertov, Dziga 1984. *Kino-Eye: The Writings of Dziga Vertov.* Trans. Kevin O'Brien, ed. Annette Michelson. Berkeley: University of California Press.
Viano, Maurizio 1993. *A Certain Realism: Making Use of Pasolini's Film Theory and Practice.* Berkeley: University of California Press.
Virilio, Paul 1989. *War and Cinema: The Logistics of Perception.* Trans. Patrick Camiller. London: Verso.
— 1991. "L'acquisition d'objectif," *Liberation* (January 30).
— 1994. *The Vision Machine.* Bloomington: Indiana University Press.

Virmaux, Alain and Odette Virmaux 1976. *Les Surréalistes et le cinéma.* Paris: Seghers.

Volosinov, V. N. 1976. *Marxism and the Philosophy of Language.* Trans. Ladislav Matejka and I. R. Titunik. Cambridge, MA: Harvard University Press.

Walker, Janet 1993. *Couching Resistance: Women, Film, and Psychoanalytic Psychiatry.* Minneapolis: University of Minnesota Press.

Walsh, Martin 1981. *The Brechtian Aspect of Radical Cinema.* London: British Film Institute.

Wasko, Janet 1982. *Movies and Money: Financing the American Film Industry.* Norwood: Ablex.

Waugh, Thomas (ed.) 1984.*" Show Us Life!": Toward a History and Aesthetics of the Committed Documentary.* Metuchen, NJ: Scarecrow Press.

— 1996. *Hard to Imagine: Gay Male Eroticism in Photography and Film from their Beginnings to Stonewall.* New York: Columbia University Press.

Wees, William C. 1991. *Light Moving in Time: Studies in the Visual Aesthetics of Avant-Garde Film.* Berkeley: University of California Press.

Weis, Elizabeth and John Belton 1985. *Theory and Practice of Film Sound.* New York: Columbia University Press.

Weiss, Andrea 1992. *Vampires and Violets: Lesbians in the Cinema.* London: Jonathan Cape.

Wexman, Virginia Wright 1993. *Creating the Couple: Love, Marriage, and Hollywood Performance.* Princeton: Princeton University Press.

Wiegman, Robyn 1995. *American Anatomies: Theorizing Race and Gender.* Durham, NC: Duke University Press.

Willemen, Paul 1994. *Looks and Frictions: Essays in Cultural Studies and Film Theory.* Bloomington: Indiana University Press.

Williams, Christopher (ed.) 1980. *Realism and the Cinema: A Reader.* London: Routledge and Kegan Paul.

— (ed.) 1996. *Cinema: The Beginnings and the Future.* London: University of Westminster Press.

Williams, Linda 1984. *Figures of Desire.* Urbana: University of Illinois Press.

— 1989. *Hard Core: Power, Pleasure and the Frenzy of the Visible.* Berkeley: California University Press.

— (ed.) 1994. *Viewing Positions: Ways of Seeing Film.* New Brunswick, NJ: Rutgers University Press.

Williams, Raymond 1985. *Keywords: A Vocabulary of Culture and Society.* New York: Oxford University Press.

Wilson, George M. 1986. *Narration in Light: Studies in Cinematic Point of View.* Baltimore: Johns Hopkins University Press.

Wilton, Tamsin (ed.) 1995. *Immortal Invisible: Lesbians and the Moving Image.* London: Routledge.

Winston, Brian 1995. *Claiming the Real.* London: British Film Institute.

—— 1996. *Technologies of Seeing: Photography, Cinematography and Television.* London: British Film Institute.

Wolfenstein, Martha and Nathan Leites 1950. *Movies: A Psychological Study.* Glencoe, IL: Free Press.

Woll, Allen L. 1980. *The Latin Image in American Film.* Los Angeles: UCLA Latin American Center Publications.

Wollen, Peter 1982. *Readings and Writings: Semiotic Counter-Strategies.* London: Verso.

—— 1993. *Raiding the Icebox: Reflections on Twentieth-Century Culture.* Bloomington: Indiana University Press.

—— 1998. *Signs and Meaning in the Cinema.* 4th edition. London: British Film Institute.

Wollen, Tana and Phillip Hayward (eds) 1993. *Future Visions: New Technologies of the Screen.* Bloomington: Indiana University Press.

Wong, Eugene Franklin 1978. *On Visual Media Racism: Asians in American Motion Pictures.* New York: Arno Press.

Wright, Will 1975. *Sixguns and Society.* Berkeley: University of California Press.

Wyatt, Justin 1994. *High Concept: Movies and Marketing in Hollywood.* Austin: University of Texas Press.

Xavier, Ismail 1977. *O Discurso Cinematografico.* Rio de Janeiro: Paz e Terra.

—— 1983. *A Experiencia do Cinema.* Rio de Janeiro: Graal.

—— 1996. *O Cinema No Secitlo.* Ed. Arthur Nestrovski. Rio de Janeiro: Imago.

—— 1998. *Allegories of Underdevelopment.* Minneapolis: University of Minnesota Press.

Young, Lola 1996. *Fear of the Dark: "Race," Gender and Sexuality in the Cinema.* London: Routledge.

Young-Bruehl, Elisabeth 1996. *The Anatomy of Prejudices.* Cambridge, MA: Harvard University Press.

Zizek, Slavoj 1989. *The Sublime Object of Ideology.* New York: Verso.
— 1991. *Looking Awry: An Introduction to Jacques Lacan Through Popular Culture.* Cambridge, MA: MIT Press.
— (ed.) 1992. *Everything You Always Wanted to Know About Lacan But Were Afraid To Ask Hitchcock.* London: Verso.
— 1993. *Enjoy Tour Symptom! Jacques Lacan in Hollywood and Out.* New York: Routledge.
— 1996. *For They Know Not What They Do: Enjoyment as a Political Factor.* New York: Verso.